O R I
S * T

컬러리스트
필 기
기 사
산 업 기 사
기출문제집

조영우 지음

예문사

COLORIST

기출문제집
산 업 기 사

2003년부터
최신기출문제까지
제공해 드립니다.

※ 과목별 점수를 적어 보세요.

1회 컬러리스트 산업기사 필기 기출모의고사

제1과목 : 색채심리

1 2 OK
01. 빛 자극을 색채로 결정하는 신체 부위는?

① 망막 ② 대뇌
③ 각막 ④ 시신경

1 2 OK
02. 색채경험에 대한 설명 중 틀린 것은?

① 빛의 특성이 같더라도 사람의 경험에 따라 다르게 지각된다.
② 일상생활에서 정서적 경험은 색채경험에 영향을 미친다.
③ 문화적 배경은 중요한 요인으로 작용하지 않는다.
④ 대뇌에서 일어나는 주관적 경험이다.

1 2 OK
03. 색채와 다른 감각과의 교류 현상은?

① 색채의 공감각 ② 공통언어
③ 색채의 연상 ④ 시각적 언어

1 2 OK
04. 유행색에 대한 설명으로 틀린 것은?

① 특정지역의 하늘, 자연광, 습도, 흙과 돌 등에 의하여 자연스럽게 어울리고 선호되는 색채들로 구성된다.

② 어떤 계절이나 일정기간 동안 특별히 많은 사람들이 선호하여 착용하는 색이다.
③ 일정한 기간을 가지고 주기적으로 반복되는 특성을 가지고 있다.
④ 특정한 사회적, 경제적 사건이 있을 경우에는 예외적인 색이 유행할 수도 있다.

1 2 OK
05. 색채선호의 원리에 대한 설명 중 틀린 것은?

① 남성과 여성의 선호색이 다른 경우가 많다.
② 색채 선호도는 세월에 따라 변화한다.
③ 제품의 종류에 관계없이 선호색은 적용된다.
④ 색채 선호도는 연령에 따라 다르게 나타난다.

1 2 OK
06. 색채선호에 영향을 미치는 요인으로 가장 거리가 먼 것은?

① 지능 ② 연령
③ 기후 ④ 소득

1 2 OK
07. 사과라는 대상의 색채를 무의식적으로 추론하여 빨간색이라고 한다. 이처럼 대상의 표면색에 대한 무의식적 추론에 의해 결정되는 색채는?

① 기억색 ② 색채 항상성
③ 착시 ④ 색채 주관성

08. 사회문화정보로서 색이 활용된 예로 프로야구단의 상징색은 다음 중 어떤 역할에 가장 크게 기여하였는가?

① 국제적 표준색의 기능
② 사용자의 편의성
③ 유대감의 형성과 감정의 고조
④ 차별적인 연상효과

09. SD법에 대한 설명으로 틀린 것은?

① 오스굿(C. E. Osgoods)이 고안했다.
② 연상법과 면접법이 있다.
③ 형용사의 척도는 3단계가 일반적이다.
④ 개념의 이미지를 측정하여 정서적인 자극을 조사하는 것이다.

10. 기업색채를 가장 옳게 설명한 것은?

① 기업의 빌딩 외관에 사용한 색채
② 기업 내부의 실내 색채
③ 기업의 이미지를 시각적으로 상징화한 색채
④ 기업에서 생산된 제품의 색채

11. 가장 많이 사용되는 조사법으로 표적집단의 선호색, 컬러이미지 등을 조사할 때 주로 사용하는 색채 정보수집 방법은?

① 문헌조사법
② 임의추출법
③ 표본조사법
④ 현장관찰법

12. 다음 중 가장 낮은 채도를 사용하는 것이 합리적인 색채계획의 사례는?

① 전통놀이마당 광고 포스터
② 가전제품 중 냉장고
③ 여성의 수영복
④ 올림픽 스타디움 외관

13. 서구 사회에서의 패션색채 변천으로 틀린 것은?

① 1940년대 초반에는 군복의 영향으로 검정, 카키, 올리브 등이 사용되었다.
② 1950년대 초에는 전후의 심리적, 경제적 안정으로 명도와 채도가 높은 색채가 유행하였다.
③ 1980년대 초에는 재패니즈(Japanese look)룩의 영향으로 무채색이 유행하였다.
④ 1990년대 초에는 에콜로지와 미니멀리즘의 영향으로 흰색, 카키, 베이지 등 내추럴 색채가 유행하였다.

14. 위험신호, 소방차 등에 사용된 색은 다음 중 어떠한 효과에 의한 것인가?

① 잔상효과 ② 대비효과
③ 연상효과 ④ 동화효과

15. 실내 벽면의 주조색을 조절하여 사용자가 머무는 시간이 실제보다 짧게 느껴지도록 하려면 어떤 색상을 선택하는 것이 좋은가?

① 황색 ② 녹색
③ 적색 ④ 청색

1 2 OK

16. 모리스 데리베레(Maurice Deribere)가 주장한 맛을 대표하는 색채로 틀린 것은?

① 단맛 : pink

② 짠맛 : red

③ 신맛 : yellow

④ 쓴맛 : brown-maroon

1 2 OK

17. 색이 주는 느낌은 행동 유발과 관계가 있다. 선호색과 성격의 연결 중 틀린 것은?

① 초록-희망, 긍정적, 안정적

② 파랑-합일, 성숙함, 공격적

③ 주황-사교적, 친밀함, 나른함

④ 빨강-자극적, 활동성, 외향적

1 2 OK

18. 황혼일 때, 또는 박명시의 경우 가장 잘 보이는 색은?

① 노랑 ② 파랑

③ 자주 ④ 분홍

1 2 OK

19. 군인들이 착용하는 군복색에서 가장 중요하게 고려되어야 할 사항은?

① 연상색 ② 기억색

③ 은폐색 ④ 상징색

1 2 OK

20. 백화점 출구에서 20대를 대상으로 하는 새로운 화장품 개발을 위한 조사 시 가장 적합한 표본집단 선정법은?

① 무작위추출법 ② 다단추출법

③ 국화추출법 ④ 계통추출법

제2과목 : 색채디자인

1 2 OK

21. 독일공작연맹에 대한 설명이 틀린 것은?

① 헤르만 무테지우스의 제창으로 건축가, 공업가, 공예가들이 모여 결성된 디자인 진흥 단체이다.

② 우수한 미적 기준을 표준화하여 대량생산하고, 수출을 통해 독일의 국부 증대를 목표로 하였다.

③ 질을 추구하면서도 동시에 대량생산에 의한 양을 긍정하여 모던 디자인이 탄생하는 길을 열었다.

④ 조형의 추상성과 기하학적 간결한 형태의 경제성에 입각한 디자인을 추구하였다.

1 2 OK

22. 디자인의 조형요소 중 형태의 분류와 거리가 먼 것은?

① 유동 형태

② 순수 형태

③ 자연 형태

④ 인위적 형태

1 2 OK

23. 일러스트레이션(Illustration)에 관한 설명 중 틀린 것은?

① 회화, 사진, 도표, 도형 등 문자 이외의 그림요소이다.

② 주제를 명확하게 시각화하는 것이다.

③ 커뮤니케이션 언어로서 독자적인 장르이다.

④ 출판디자인, 북 디자인이라고도 불린다.

24. 영국의 공예가로 예술의 민주화, 예술의 생활화를 주장해 근대 디자인의 이념적 기초를 마련한 사람은?

① 찰스 레니 매킨토시
② 윌리엄 모리스
③ 허버트 맥네어
④ 오브리 비어즐리

25. 산업디자인진흥법에 의거하여 상품의 외관, 기능, 재료 경제성 등을 종합적으로 심사하여 디자인의 우수성이 인정된 상품에 부여하는 마크는?

① KS Mark
② GD Mark
③ Green Mark
④ Symbol Mark

26. 색채계획(Color planning)에 관한 설명으로 틀린 것은?

① 색채의 목표를 달성하기 위해 제품의 특성 및 판매자의 심리를 이용해 효과적으로 색채를 적용하는 과정이다.
② 제품의 차별화, 환경조성, 업무의 향상, 피로의 경감 등의 효과를 위해 절대적으로 필요하다.
③ 색채 목적을 정확히 인식하고 시장조사와 색채심리, 색채전달계획을 세워 디자인을 적용해야 한다.
④ 시장정보를 충분히 조사하고 분석한 후에 시장 포지셔닝에 의한 색채조절로 고객에게 우호적이고 강력하게 인상을 심어주어야 한다.

27. 보기의 ()에 적합한 용어는?

[보기]
오늘날은 정보시대로서 사람들에게 세계인으로의 위상과 개별화에 대한 가치 인식을 동시에 요구, 이는 세계화(globalization)와 지역화(localization)라는 동시발생적인 상황 앞에 ()의 특수가치에 대한 비중이 높아가고 있음을 인식시켜 준다.

① 전통성
② 문화성
③ 지속가능성
④ 친자연성

28. 다음 중에서 디자인의 목적에 해당되지 않는 것은?

① 디자인은 보다 사용하기 쉽고, 편리하며, 아름다운 생활환경을 창조하는 조형행위이다.
② 디자인은 실용적이고 미적인 조형의 형태를 개발하는 것이다.
③ 디자인은 아름다움을 추구하기 위하여 즉시적이고 무의식적인 조형의 방법을 개발하고 연구하는 것이다.
④ 디자인은 특정 문제에 대한 목적을 마음에 두고, 이의 실천을 위하여 세우는 일련의 행위 개념이다.

29. 그림과 관련한 디자인 사조에 대한 설명이 틀린 것은?

① 대중을 위한 예술과 소비사회에 대한 비판을 제시
② 기존 회화양식을 벗어나 상업적인 기법을 사용
③ 전체적으로 어두운 톤 위에 혼란한 강조색을 사용
④ 옵아트(Optical Art)라고도 함

30. 여름철 레저, 스포츠 시설물에 대한 색채계획으로 가장 적합한 것은?

① 많은 사람이 이용하기 때문에 일반적으로 선호하는 동일–유사배색을 활용하는 것이 좋다.
② 사고방지를 위해 동화현상의 배색효과를 적극적으로 활용하는 것이 바람직하다.
③ 청결하고 밝은 이미지를 위해 저명도 고채도의 한색계를 적극적으로 활용하는 것이 좋다.
④ 활기차고 밝은 이미지를 위해 대비색에 의한 배색효과를 적극적으로 활용하는 것이 바람직하다.

31. 다음 중 색채계획에서 기업색채의 선택 시 주안점으로 틀린 것은?

① 기업 이념과 실체에 맞는 이상적 이미지를 나타내는 색
② 눈에 띄기 쉽고 타사와 차별성이 뛰어난 색
③ 여러 가지 소재의 재현보다는 관리하기 쉬운 색
④ 불쾌감을 주거나 경관을 손상시키지 않고 주위와 조화되는 색

32. 오스트리아에서 일어난 새로운 조형운동으로 권위적이고 세속적인 과거의 모든 양식으로부터의 분리를 주장하며 자신들의 작품에 고유 이름을 새겨 넣어 생산된 제품의 품질과 디자인에 신뢰성을 부여한 사조는?

① 아트 앤 크래프트
② 아르누보
③ 유겐트 스틸
④ 시세션

33. 공업화와 대량생산에 의한 기존의 사회적 환경을 개선하려는 디자인 태도와 관련 있는 디자인은?

① 아이덴티티 디자인(Identity Design)
② 얼터너티브 디자인(Alternative Design)
③ 에디토리얼 디자인(Editorial Design)
④ 인터페이스 디자인(Interface Design)

34. 면에 대한 설명으로 틀린 것은?

① 미술, 건축, 디자인에서 면은 형태를 생성하는 중요한 요소이다.

② 면은 공간을 구성하는 단위이며, 공간효과를 나타낸다.

③ 길이와 너비의 2차원적 개념으로 정의될 수 있다.

④ 면은 움직이는 점에 의해 만들어진다.

35. 환경디자인 계획 시 유의점이 아닌 것은?

① 인공시설물의 제외

② 환경색으로서 배경적인 역할의 고려

③ 재료의 자연색 존중

④ 광선, 온도, 기후 등 조건의 고려

36. 코카콜라의 빨간색은 다음 중 어느 것의 성공적인 사례인가?

① Illustration

② Pictogram

③ C.I.P(Corporation Identity Program)

④ M.I (Mind Identity)

37. 보기의 () 안에 들어갈 용어로 가장 옳은 것은?

[보기]
생태계에 대한 디자인의 태도는 자연과의 ()과 (와) 상생이라는 측면에서 검토되고 적극적으로 통일되어야 한다.

① 융합　　　　② 협조

③ 협동　　　　④ 공생

38. 보기에서 공통적으로 설명하는 디자인의 조건은?

[보기]
• 디자인은 종합적인 조형활동이지만, 최종적으로 생명을 불어넣을 수 있는 것을 말한다.
• 디자이너의 창조성은 주어진 정보와 새로운 지식과 경험을 바탕으로 상상력을 결합시켜 새로운 디자인을 개발하는 것이다.
• 자연적, 인공적 원형, 시대 양식에서 새로운 정신을 찾아 시대에 알맞은 디자인을 찾는 것이 훌륭한 디자인이다.

① 합목적성　　　② 독창성

③ 심미성　　　　④ 경제성

39. 디자인의 합목적성에 관한 내용으로 관계가 가장 적은 것은?

① 실용상의 목적을 가리키는 것이다.

② 객관적, 합리적인 접근이 요구된다.

③ 과학적, 공학적 기초가 필요하다.

④ 토속적, 관습적 접근이 필요하다.

40. 캘리그라피(calligraphy)에 관한 설명 중 틀린 것은?

① P. 술라주, H. 아르퉁, J. 폴록 등 1950년대 표현주의 화가들에게서 캘리그라피를 이용한 추상화가 성행하였다.

② 글자 자체의 독특한 번짐, 살짝 스쳐가는 효과와 여백의 균형미 등 순수 조형의 관점에서 보는 것을 뜻한다.

③ 미국의 타이포그래퍼인 허브 루발린(Herb Lubalin)에 의해 창시되었다.

④ 필기체, 필적, 서법 등의 뜻으로, 좁게는 서예를 말하며 넓게는 활자 이외의 서체(書體)를 뜻하는 말이다.

1 2 OK

41. 다음 중 색을 육안으로 비교하여 판정할 때 기준이 되는 광원으로 가장 적당한 것은?

① A 광원

② D_{65} 광원

③ CWF 광원

④ B 광원

1 2 OK

42. 일반적인 인쇄잉크의 기본색이 아닌 것은?

① red

② yellow

③ magenta

④ cyan

1 2 OK

43. CCM(Computer Color Matching System)의 성능에 대하여 옳게 설명한 것은?

① 기준색에 대한 분광반사율 차이를 최소화한다.

② 조건등색 현상이 항상 발생한다.

③ 표준광 D_{65} 조명 아래서 색채가 일치하는 것을 기준으로 처방을 산출한다.

④ 고비용으로 경제성이 없다.

1 2 OK

44. 분광복사계(spectroradiometer)를 이용하여 모니터의 휘도를 측정하였다. 측정된 데이터의 단위로 옳은 것은?

① cd/m^2

② 단위없음

③ lx

④ Watt

1 2 OK

45. 조색 시 주의사항이 아닌 것은?

① 색상의 방향이 달라지지 않도록 소량씩 첨가하여 조색한다.

② 조색제는 4~5가지 이내의 색을 사용해서 채도가 떨어지는 것을 방지한다.

③ 고채도를 얻기 위해서는 대비색을 사용한다.

④ 조색 시, 착색 후 색상의 변화를 감안하여 혼합한다.

1 2 OK

46. 측색의 오차판정 중 기준색과 변화색을 놓고 색상, 채도의 변화를 파악하여 어느 쪽으로 변화되었는지를 판단하는 방법은?

① 광원판정

② 편색판정

③ 메타메리즘 판정

④ 컬러어피어런스 판정

1 2 OK

47. 인류에게 알려진 오래된 염료 중의 하나로 벵갈, 자바 등 아시아 여러 곳에서 자라는 토종 식물에서 얻어지며 우리에게 청바지의 색깔로 잘 알려져 있는 천연염료는?

① 인디고

② 플라본

③ 모브

④ 모베인

1 2 OK

48. 색체계를 사용하여 측정된 색채값이 실제로 눈에 보이는 색채와 차이가 있는 것의 원인으로 거리가 먼 것은?

① 표면 반사 성분

② 음영

③ 투명성

④ 물체의 강도

49. 도료에 대한 설명이 틀린 것은?

① 유성페인트, 유성에나멜, 주정도료는 대표적인 천연수지 도료이다.

② 합성수지 도료는 화기에 민감하고 광택을 얻기 힘든 결점이 있다.

③ 에멀션 도료와 수용성 베이킹수지 도료는 대표적인 수성도료이다.

④ 플라스티졸 도료는 가소제에 희석제를 혼합한 것을 뜻한다.

50. 디지털 색채에 관한 설명 중 옳은 것은?

① 아날로그 방식이란 데이터를 0과 1의 두 가지 상태로만 생성, 저장, 처리, 출력 전송하는 전자기술이다.

② 디지털 방식은 전류, 전압 등과 같이 물리량을 이용하여 어떤 값을 표현하거나 측정하는 것이다.

③ 디지털 색채는 물감, 파스텔, 염료 등 물리적 또는 화학적으로 활용하여 색을 구사하는 방식이다.

④ 디지털 색채는 크게 RGB를 이용한 색채영상을 디스플레이하는 것과 CMYK를 이용하여 프린트 하는 두 가지가 있다.

51. 기기 종속적(device–dependent)인 색공간 즉, 영상장치에 따라 눈에 인지되는 색이 변화하는 색공간이 아닌 것은?

① CIE LAB

② RGB

③ YCbCr

④ HSV

52. 조건등색(metamerism)에 대한 설명 중 옳은 것은?

① 조명에 따라 두 견본이 같게도 다르게도 보인다.

② 모니터에서 색 재현과는 관계없다.

③ 사람의 시감 특성과는 관련 없다.

④ 분광반사율이 같은 두 견본도 다르게 보일 수 있다.

53. 인쇄에 따른 환경오염을 줄이기 위해 고안된 잉크는?

① 형광잉크

② 히트세트잉크

③ 수성 그라비어잉크

④ 금은잉크

54. 육안으로 색채 일치를 확인하기 위하여 필요한 장치는?

① 색채관측상자

② 회전 혼색판

③ Munsell color book과 크세논 등

④ mon ochromator(단색화 장치)

55. 보기에서 설명하는 조명 및 수광의 기하학적 조건은?

> [보기]
> 이 배치는 di : 8°와 동일하며 다만 시료면에 1차면 거울을 두었을 때 반사되는 빛들을 제외한 것이다. 이때 거울에 의하여 반사되는 빛은 1도 이내로 진행해야 하며, 이는 장치의 위치편차나 미광이나 위치 편차가 측정에 영향을 미칠 수 있다.

① 확산 : 8도 배열, 정반사 성분 포함(di : 8°)
② 확산 : 8도 배열, 정반사 성분 제외(de : 8°)
③ 8도 : 확산배열, 정반사 성분 포함(8° : di)
④ 8도 : 확산배열, 정반사 성분 제외(8° : de)

56. PNG 파일 포맷에 대한 설명으로 옳은 것은?

① 압축률은 떨어지지만 전송속도가 빠르고 이미지 손상은 적으며 간단한 애니메이션 효과를 낼 수 있다.
② 알파채널, 트루컬러 지원, 비손실 압축을 사용하여 이미지 변형 없이 웹상에 그대로 표현이 가능하다.
③ 매킨토시의 표준파일 포맷방식으로 비트맵, 벡터 이미지를 동시에 다룰 수 있다.
④ 1,600만 색상을 표시할 수 있고 손실압축 방식으로 파일의 크기가 작기 때문에 웹에서 널리 사용된다.

57. 다음 중 평판인쇄용 잉크는?

① 오프셋윤전잉크
② 플렉소인쇄잉크
③ 등사판잉크
④ 레지스터잉크

58. 육안조색 시 필요한 조건이 아닌 것은?

① 색채 관측을 할 때에는 조명환경, 빛의 방향, 조명의 세기 등을 사전에 검토한다.
② 일반적으로 이용하는 부스의 내부는 명도 L*가 약 45~55의 무광택의 무채색으로 한다.
③ 작업면에서의 조도는 약 100lx가 가장 적당하다.
④ 작업면의 색은 원칙적으로 무광택이며, 명도 L*가 50인 무채색이다.

59. 한국산업표준(KS) 중 물체색의 색이름을 규정한 KS 규격은?

① KS A 0011 ② KS A 0062
③ KS A 3012 ④ KS C 8008

60. 육안검색에 의한 색채판별조건에 대한 설명으로 옳은 것은?

① 관찰자와 대상물의 각도는 30도로 한다.
② 비교하는 색은 인접하여 배열하고 동일 평면으로 배열되도록 배치한다.
③ 관측조도는 300lx로 한다.
④ 대상물의 색상과 비슷한 색상을 바탕면색으로 하여 관측한다.

제4과목 : 색채지각의 이해

1 2 OK
61. 주목성에 대한 설명 중 틀린 것은?

① 위험표지나 공사장 표시 등에 쓰인다.

② 일반적으로 고채도보다 저채도 색의 주목성이 높다.

③ 색 자체가 주목성이 높더라도 배경색에 따라 눈에 띄지 않을 수도 있다.

④ 일반적으로 난색이 한색보다 주목성이 높다.

1 2 OK
62. 푸르킨예 현상에 대한 설명으로 틀린 것은?

① 간상체 시각은 단파장에 민감하다.

② 암순응이 되기 전에는 빨간색이 파란색에 비해 잘 보인다.

③ 추상체 시각은 장파장에 민감하다.

④ 암순응이 되면 상대적으로 빨간색이 더 잘 보인다.

1 2 OK
63. 색의 감정효과로 온도감이 가장 높은 색은?

① 5B 6/10

② 2.5G 5/6

③ 7.5YR 5/10

④ N9

1 2 OK
64. 가법혼색의 법칙을 따르는 것이 아닌 것은?

① 병치혼합 ② 회전혼합

③ 중간혼합 ④ 색료혼합

1 2 OK
65. 동일한 회색이 노란색 바탕과 파란색 바탕 위에 동시에 놓여 있을 경우 노란색 바탕 위의 회색은 어떻게 보이는가?

① 노란 회색 ② 하양 회색

③ 짙은 회색 ④ 파란 회색

1 2 OK
66. 다음 중 같은 크기, 같은 거리에서 관찰할 경우 가장 후퇴해 보이는 색은?

① 난색 ② 고명도색

③ 저채도색 ④ 고채도색

1 2 OK
67. 보색에 대한 설명 중 틀린 것은?

① 모든 2차색은 그 색에 포함되지 않는 원색과 보색관계에 있다.

② 보색 중에서 회전혼색의 결과 무채색이 되는 보색을 특히 심리보색이라 한다.

③ 보색관계에 있는 두 색광의 혼합결과는 백색광이 된다.

④ 색상환에서 보색이 되는 두 색을 이웃하여 놓았을 때 보색대비 효과가 나타난다.

1 2 OK
68. 인간이 외부환경으로부터 얻는 여러 가지 정보 중에서 색채를 파악하는 것은?

① 색채순응 ② 색채지각

③ 색채조절 ④ 색각이상

1 2 OK
69. 시세포 중 물체의 밝고 어두운 정도를 구별하는 것은?

① 추상체 ② 간상체

③ 홍체 ④ 수정체

70. 색채의 진출과 후퇴에 대한 설명으로 틀린 것은?

① 색채의 진출성과 후퇴성에 대한 심리적 반응의 결과이다.

② 공간이 색채로 인해 넓어 보이거나 좁아 보일 수는 없다.

③ 진출색과 후퇴색은 색채의 팽창, 수축성과 관계가 있다.

④ 따뜻한 색이 차가운 색보다 더 진출하는 느낌을 준다.

71. 감법혼색에 대한 설명 중 틀린 것은?

① 물감, 안료의 혼합이다.

② 사이안과 노랑을 혼합하면 녹색이 된다.

③ 혼합색이 원래의 색보다 명도는 낮고, 채도는 변하지 않는다.

④ 감법혼합의 3원색은 Cyan, Magenta, Yellow이다.

72. 다음 중 Magenta와 Yellow의 감법혼합으로 얻어지는 색은?

① Red ② Green

③ Blue ④ Cyan

73. 빛 자극이 사라진 후에도 얼마동안 망막에 시자극이 남아 있는 현상은?

① 수축 ② 대비

③ 동화 ④ 잔상

74. 태양광선을 프리즘에 통과시키면 장파장에서 단파장까지 색이 구분된다. 다음 중 장파장에 해당되며 가장 적게 굴절되는 색은?

① 빨강 ② 노랑

③ 파랑 ④ 보라

75. 빨간색 원을 보다가 흰 벽을 보면 청록색 원이 보이는 현상은?

① 페흐너 효과

② 색채의 항상성

③ 음성 잔상

④ 양성 잔상

76. 회전혼합에 대한 설명으로 틀린 것은?

① 혼합된 색의 명도는 혼합하려는 색들의 중간명도가 된다.

② 혼합된 색상은 중간색상이 되며, 면적에 따라 다르다.

③ 보색 관계 색상의 혼합은 중간명도의 회색이 된다.

④ 혼합된 색의 채도는 원래의 채도보다 높아진다.

77. 다음 중 명시성이 가장 높은 것은?

① 흰색 바탕－노랑

② 회색 바탕－파랑

③ 검정 바탕－파랑

④ 검정 바탕－노랑

78. 동시대비에 대한 설명이 틀린 것은?

① 자극과 자극의 거리가 멀어지면 대비현상
은 약해진다.

② 시선을 한 곳에 집중시키려는 색채지각 과
정에서 일어나는 현상이다.

③ 색 차이가 클수록 대비현상이 약해진다.

④ 계속 한 곳을 보면 눈의 피로로 인해 대비
효과는 감소된다.

79. 대낮에 하늘이 파랗게 보이는 것은 빛의 어떤
현상에 의한 것인가?

① 굴절　　　　　② 회절

③ 산란　　　　　④ 간섭

80. 동화 효과와 관련이 없는 것은?

① 베졸드 효과　　② 줄눈 효과

③ 음성 잔상　　　④ 전파 효과

제5과목 : 색채체계의 이해

81. ISCC-NIST에 대한 설명 중 틀린 것은?

① 기본색이름에 각 형용사를 붙여 267개의
색이름 범위로 표현한다.

② 유채색과 무채색에 공통적으로 사용되는
톤의 수식어는 light와 dark이다.

③ 무채색은 white, light gray, medium
gray, dark gray, black으로 구성된다.

④ ISCC-NIST는 violet 색상을 세 종류로
세분화하고 있다.

82. NCS 색체계에 대한 설명으로 틀린 것은?

① NCS 색삼각형은 오스트발트 시스템과 같
이 사선배치 모양으로 구성되어 있다.

② Y, R, B, G을 기본으로 40색상환을 구성
한다.

③ 명도와 채도를 통합한 tone의 개념, 즉 뉘
앙스(nuance)로 색을 표시한다.

④ 하양의 표기방법은 9000-N으로, 하양색
도 90% 순색도 0%이다.

83. 오스트발트 색체계 기호표시인 '17 nc'의 설
명으로 옳은 것은?

① 17은 색상, n은 명도, c는 채도

② 17은 백색량, n은 흑색량, c는 순색량

③ 17은 색상, n은 백색량, c는 흑색량

④ 17은 색상, n은 흑색량, c는 흑색량

84. 관용색 이름에 대한 설명이 틀린 것은?

① 옛날부터 사용해온 고유색 이름명이다.

② 광물의 이름에서 유래된 것도 있다.

③ 인명, 지명에서 유래된 것도 있다.

④ 연한 파랑, 밝은 남색 등이 있다.

85. 톤은 같지만 색상이 다른 배색은?

① 톤온톤 배색

② 톤인톤 배색

③ 세퍼레이션 배색

④ 그러데이션 배색

1 2 OK

86. 색채 배색에 대한 설명으로 틀린 것은?

① 동일한 화면 내에 소구력이 같은 대비색이 두 쌍이면 혼란을 초래한다.

② 고명도의 색은 전체적으로 경쾌한 인상을 준다.

③ 채도대비, 명도대비, 보색대비 순서로 강한 주목성을 지닌다.

④ 난색의 넓은 면적은 따뜻한 인상을 준다.

1 2 OK

87. 일상생활에서 볼 수 있는 연속배색의 예로 적합하지 않은 것은?

① 카메로(조개껍질 세공)의 절단면

② 무지개의 색

③ 스펙트럼의 배열

④ 색상환의 배열

1 2 OK

88. 색체계에 관한 설명으로 틀린 것은?

① 색체계는 색을 전달하기 위한 방법이다.

② 색을 기호화하면 정확하게 정보로 저장할 수 있다.

③ 색체계만으로는 색의 재생, 활용이 용이하지 않다.

④ 먼셀, 오스트발트, NCS, CIE 색체계 등이 있다.

1 2 OK

89. P.C.C.S 색체계의 명도에 대한 설명 중 틀린 것은?

① 명도의 표준은 하양과 검정 사이를 지각적으로 등보도가 되도록 분할한다.

② 실제 사용되는 최고 명도치는 도료를 기준으로 설정한 것이 특징이다.

③ 명도기호는 유광택 도료인 경우 백색은 9.5, 흑색은 0.5이다.

④ 원래의 명도 기준인 0, 10 등의 절대치 기호가 없다.

1 2 OK

90. 색채 표준화의 조건으로 옳지 않은 것은?

① 색상, 명도, 채도만을 사용한다.

② 색채 간의 지각적 등보성이 있어야 한다.

③ 색채 표기가 국제기호에 준해야 한다.

④ 실용화가 용이해야 한다.

1 2 OK

91. 다음 중 파란색을 가장 많이 포함하고 있는 것은?

① $L^* = 45$, $a^* = 40$, $b^* = 0$

② $L^* = 70$, $c^* = 15$, $h^* = 270$

③ $L^* = 35$, $a^* = -40$, $b^* = 15$

④ $L^* = 70$, $c^* = 25$, $h^* = 90$

1 2 OK

92. 먼셀 색체계의 설명으로 틀린 것은?

① 먼셀의 색체계는 색상, 명도, 채도의 3속성을 근거로 작성되었다.

② 색상은 색상 기호 없이 수치로도 기록되며, 색상기호 앞에 5가 붙으면 대표 색상이다.

③ 채도의 숫자는 색상이나 명도에 따라 다르게 되며, 빨강 순색(명도＝4)은 14단계이다.

④ 헤링의 이론을 바탕으로 색상을 주파장으로 정의하고, 24색상으로 분할하여 색상환을 구성하였다.

93. 먼셀의 균형이론에 영향을 받은 색채 조화론은?

① 슈브롤의 조화론

② 문-스펜서 조화론

③ 파버 비렌의 조화론

④ 저드의 조화론

94. 보기의 ()에 들어갈 단어를 순서대로 옳게 나열한 것은?

> [보기]
> 오스트발트의 등색상 삼각형에서 C, B와 평행선상에 있는 색들은 (①)이고, C, W와 평행선상에 있는 색은 (②)이고, W, B와 평행선상에 있는 색은 (③)이다.

① 등백계열, 등흑계열, 등순계열

② 등흑계열, 등가색환계열, 등백계열

③ 등백계열, 등흑계열, 등가색환계열

④ 등흑계열, 등백계열, 등순계열

95. 다음 중 관용색명이 아닌 것은?

① Prussian Blue

② Peacock Blue

③ Grayish Blue

④ Beige

96. P.C.C.S의 톤 분류가 아닌 것은?

① strong

② dark

③ tint

④ grayish

97. 오방색과 상징의 연결이 틀린 것은?

① 황색 - 흙, 가을

② 청색 - 나무, 봄

③ 적색 - 불, 여름

④ 흑색 - 물, 겨울

98. 다음 중 관용색 이름인 와인레드(wine red)를 나타내는 가장 가까운 L*a*b* 값은?

① $L*a*b* = 20.01, 37.78, 8.85$

② $L*a*b* = 90.14, 5.26, 2.02$

③ $L*a*b* = 20.12, 19.76, -0.71$

④ $L*a*b* = 20.18, 14.68, -13.66$

99. 먼셀의 명도의 범위는?

① 0~9 ② 0~10

③ 0~15 ④ 0~16

100. 현색계가 아닌 색체계는?

① Munsell ② CIE

③ DIN ④ NCS

2회 컬러리스트 산업기사 필기 기출모의고사

1️⃣2️⃣🆗 해당 문제를 한 번 풀 때 1️⃣에 체크하고 두 번 풀 때 2️⃣에 체크합니다. 마지막으로 🆗는 아는 문제일 경우 체크하고
활용법 | 🆗 체크가 되지 않는 문제들은 여러 번 복습하세요.

제1과목 : 색채심리

1️⃣2️⃣🆗
01. 유행색에 대한 설명 중 틀린 것은?

① 어떤 계절이나 일정기간 동안 특별히 많은 사람에 의해 입혀지고, 선호도가 높은 색이다.

② 유행색은 선호되는 기간과 속도가 일정하지 않다.

③ 패션산업에서는 실 시즌의 약 2년 전에 유행예측색이 제안되고 있다.

④ 한국유행색협회는 국제유행색위원회와 무관하게 국내 활동에만 국한되어 있다.

1️⃣2️⃣🆗
02. 색채가 인체에 미치는 효과로 옳은 것은?

① 파랑-갑상선 기능 자극, 부갑상선 기능 저하

② 빨강-심신의 완화, 안정

③ 녹색-감각신경 자극, 혈액순환 촉진

④ 보라-정신적 자극, 감수성 조절

1️⃣2️⃣🆗
03. 고도의 운동감과 속도를 나타낼 때 가장 적절한 색은?

① 청색 ② 회색

③ 적색 ④ 보라색

1️⃣2️⃣🆗
04. 색채의 심리적 효과를 다면적으로 분석하는 방법으로 반대어에 대한 스케일로 측정하는 색채 감정법은?

① SD법

② 이미지 연상법

③ 브레인스토밍

④ SG법

1️⃣2️⃣🆗
05. 다음 중 마케팅 믹스 4P, 4C가 아닌 조합은?

① Product, Customer Value

② Period, Convenience

③ Promotion, Communication

④ Price, Cost to the Customer

1️⃣2️⃣🆗
06. 경고, 주의, 장애물, 위험물, 감전경고를 안내할 때 적용되는 색채는?

① 빨간색 ② 노란색

③ 파란색 ④ 녹색

1️⃣2️⃣🆗
07. 성인의 선호도 1위의 색으로 성별과 국가의 차별이 없이 일반적인 제품의 패키지 색으로 선정하기에 가장 적합한 것은?

① 빨강 ② 파랑

③ 녹색 ④ 회색

08. 올림픽 오륜마크의 색채에 사용되는 색채심리는?

① 기억색

② 지역색

③ 상징색

④ 고유색

09. 다음 중 색채가 갖는 공감각적 특성이 마케팅에 적용된 사례로 틀린 것은?

① 주황색 계통의 레스토랑 실내

② 녹색 계통의 유기농제품 상점

③ 파란색 계통의 음식 접시

④ 갈색 계통의 커피 자판기

10. 향수 용기 및 포장디자인 시 향의 종류와 색채가 바르게 연결된 것은?

① 시원하고 상쾌한 민트 향－golden yellow

② 섬세하고 에로틱한 향－흰색, 금색

③ 가볍고 강한(spicy) 향－빨강, 검정

④ 향과 색채이미지는 관련성이 없다.

11. 마케팅에서 사용되는 색채의 역할과 관련이 적은 것은?

① 상품의 차별화

② 기업의 이미지 통합

③ 상품의 소비 유도

④ 색채 순응의 효과

12. 색채가 지닌 상징적인 의미로 인해 색채가 국제언어로 활용되는 올바른 예는?

① 빨강－소방기구 표시에 활용

② 노랑－구급장비, 상비약 표시에 활용

③ 초록－장애물, 위험물 표시에 활용

④ 자주－장비의 수리 시 주의신호로 활용

13. 맛을 대표하는 색채의 연결이 틀린 것은?

① 단맛－베이지와 갈색의 배색

② 신맛－노랑과 연두색의 배색

③ 짠맛－청록색과 회색의 배색

④ 쓴맛－밤색과 올리브 그린의 배색

14. 색채 마케팅 전략의 개발에 영향을 미치는 요인으로 가장 거리가 먼 것은?

① 라이프 스타일과 문화의 변화

② 환경문제와 환경운동의 영향

③ 인구통계적 요인

④ 정치와 법규의 규제 요인

15. 표본의 크기에 대한 설명 중 틀린 것은?

① 표본의 오차는 표본을 뽑게 되는 모집단의 크기에 따라 크게 달라진다.

② 표본의 사례수(크기)는 오차와 관련되어 있다.

③ 적정 표본 크기는 허용오차 범위에 의해 달라진다.

④ 전문성이 부족한 연구자들은 선행연구의 표본 크기를 고려하여 사례수를 결정한다.

16. 지구촌의 각 지역과 민족의 색채선호가 틀린 것은?

① 라틴계 민족들은 선명한 난색계통의 의복 이나 일상용품을 좋아한다.

② 피부과 희고 머리칼은 금발이며 눈이 파란 북유럽계의 민족은 한색계통을 좋아한다.

③ 태양광선이 강도가 높은 곳에서는 시원한 파란색에 대한 감각이 발달하여 선호한다.

④ 백야지역에서는 인간의 녹색시각이 우월하 며 한색계통을 좋아한다.

17. 색채치료요법에 관한 설명으로 틀린 것은?

① 특정색의 보석을 지니거나 의복을 착용하 여 치료하는 방법이 있다.

② 파란색을 잘못 사용하면 눈에 충격을 주어 피로를 일으키고, 초조를 유발할 수 있다.

③ 색이 가진 고유한 파장과 진동수를 이용한 치료방법이다.

④ 색채치료는 질병, 신체의 회복과 성장, 삶 의 질에 영향에 미친다.

18. 단조로운 육체노동이 반복되는 작업장의 작 업복 색채로 적합한 것은?

① 빨강 ② 노랑

③ 파랑 ④ 검정

19. 중국시장을 위한 휴대폰을 빨간색으로 선정 한 것은 색채기획의 방법 중 어떤 점을 고려 한 것인가?

① 문화권별 색채 선호를 고려한 기획

② 개인적인 색채 선호를 고려한 기획

③ 풍토색을 고려한 기획

④ 사용 연령대의 선호색채를 고려한 기획

20. 제품 디자인을 위한 색채기호조사에 관한 설 명이 틀린 것은?

① 문화적 요인과 인성적 요인이 혼합되어 나 타난다.

② 기업이 시장의 요구에 응하기 위해서는 색 채의 선택 범위를 다양화하는 것이 좋다.

③ 현대에 오면서 색채에 대한 요구나 만족도 는 일정한 방향으로 나타난다.

④ 자신의 감성을 억제하는 사람은 청색, 녹색 을 좋아하고 적색을 싫어하는 경향이 있다.

제2과목 : 색채디자인

21. "집은 살기 위한 기계이다."라고 말한 사람은?

① 월터 그로피우스(Walter Gropius)

② 르 코르뷔지에(Le Corbusier)

③ 안토니 가우디(Anthony Gaudi)

④ 프랭크 로이드 라이트(Frank Lloyd Wright)

22. 기하학적 형태에 대한 설명 중 틀린 것은?

① 수학적 법칙에 근거하고 있다.

② 모든 자연물은 기하학적 형태를 띠고 있다.

③ 단순성과 합리성을 가지고 있다.

④ 19세기 말부터 20세기 초에 걸쳐 조형분야 에서는 기하학적 형태가 커다란 발전을 보 였다.

23. 테마공원, 버스정류장 등에 도시민의 편의와 휴식을 위해 만들어진 시설물의 명칭은?

① 로드사인
② 인테리어
③ 익스테리어
④ 스트리트 퍼니처

24. 보기의 설명 중 브레인스토밍 법의 규칙으로 옳은 것은?

> [보기]
> ⓐ 비판하지 말 것
> ⓑ 양보다 질을 중시할 것
> ⓒ 기존 정보 및 아이디어를 조합시킬 것
> ⓓ 회의시간은 1시간 정도로, 좋은 아이디어만 기록할 것

① ⓐ, ⓑ ② ⓑ, ⓒ
③ ⓐ, ⓒ ④ ⓐ, ⓓ

25. 디자인 역사에 대한 설명 중 옳은 것은?

① 구석기 시대에는 대개 주술적 또는 종교적 목적의 디자인이라 아름다움과 실용성을 더욱 강조했다.
② 18세기 영국에서 일어난 산업혁명은 예술혁명이자 공예혁명인 동시에 디자인혁명이었다.
③ 중세 말 아시아에서 도시경제가 번영하게 되자 자연과 인간에 대한 사고방식이 바뀌었는데, 이를 고전문예의 부흥이라는 의미에서 르네상스라 불렀다.
④ 크리스트교를 중심으로 한 중세 유럽문화는 인간성에 대한 이해나 개성의 창조력은 뒤떨어졌다.

26. 색채디자인 계획 시 주조색은 2.5Y 8/2, 보조색은 2.5Y 6/4로 선정하였다. 다음 중 주조색과 인접색상으로 색조의 차이가 많이 나는 강조색으로 적합한 것은?

① 2.5Y 9/2 ② 2.5YR 3/2
③ 5Y 9/3 ④ 5YR 8/2

27. 디자인사에 관한 설명으로 틀린 것은?

① 중세 고딕양식에서는 수직적 상승감이 두드러진다.
② 르네상스 양식에서는 수평적 안정감이 두드러진다.
③ 19세기 영국에서 윌리엄 모리스가 미술공예운동을 주도하였다.
④ 20세기 독일에서 피에트 몬드리안이 바우하우스 운동을 주도하였다.

28. 패션 색채디자인의 방법으로 틀린 것은?

① 경우에 따라 보색색상의 배색을 사용하기도 한다.
② 타 브랜드의 색채경향을 분석해 본다.
③ 색조배색은 되도록 배제하며 색상배색을 위주로 한다.
④ 실제 소비자의 착용실태를 조사하여 유행색 예측자료를 활용한다.

29. 모발의 구조 중 염색 시 염모제가 침투하여 모발에 색상을 입히는 부분은?

① 표피층(Cuticle) ② 수질층(medulla)
③ 간충물질(CMC) ④ 피질층(Cortex)

30. 그림이 나타내는 것으로 옳은 것은?

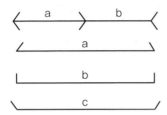

① 방향의 착시
② 논리적 법칙
③ 명암의 착시
④ 길이의 착시

31. 절대주의(Suprematism)의 대표적인 러시아 예술가는?

① 칸딘스킨(Wassily Kandinsky)
② 타틀린(V. Tatlin)
③ 로도첸코(Aleksandr M. Rodchenko)
④ 말레비치(K. Malevich)

32. 디자인의 조건을 하나의 집합체로 각 원리에서 가리키는 모든 조건을 하나로 통일하는 것은?

① 합리성 ② 질서성
③ 경제성 ④ 심미성

33. 제품을 넣는 용기의 기능적, 미적 향상을 목적으로 하는 시각디자인 분야는?

① 포스터 디자인
② 신문광고 디자인
③ 패키지 디자인
④ 일러스트레이션

34. 조형요소 중 공간을 구성하는 단위이며, 공간 효과를 나타내는 중요한 요소는?

① 점 ② 선
③ 면 ④ 색채

35. 디자인 형식원리의 하나로서, 부분과 부분 또는 부분과 전체와의 수량적 관계, 즉 면적과 길이의 대비 관계를 말하는 것은?

① 균형(balance)
② 모듈(module)
③ 구성(composition)
④ 비례(proportion)

36. 음성, 문자, 그림, 동영상 등 다양한 형식의 정보를 이용하여 안내시스템, 인터넷을 통한 사이버 강의 등에서 활용되고 있는 디자인은?

① 일러스트레이션
② 멀티미디어 디자인
③ 에디토리얼 디자인
④ 아이덴티티 디자인

37. 컬러 플래닝 프로세스를 옳게 나열한 것은?

① 기획 → 색채설계 → 색채관리 → 색채계획
② 기획 → 색채계획 → 색채설계 → 색채관리
③ 기획 → 색채관리 → 색채계획 → 색채설계
④ 기획 → 색채설계 → 색채계획 → 색채관리

38. C.I.P의 기본 시스템(Basic System) 요소로 틀린 것은?

① 심벌마크(symbol mark)

② 로고타입(logotype)

③ 시그니처(signature)

④ 패키지(package)

39. 제품디자인의 디자인 과정이 바르게 나열된 것은?

① 계획 → 조사 → 종합 → 분석 → 평가

② 조사 → 계획 → 분석 → 종합 → 평가

③ 계획 → 조사 → 분석 → 평가 → 종합

④ 계획 → 조사 → 분석 → 종합 → 평가

40. 시대적 디자인의 변화된 의미 중 1960년대에 해당하는 것은?

① 부가장식으로서의 디자인

② 기능적 표준 형태로서의 디자인

③ 양식으로서의 디자인

④ 사회적 기술로서의 디자인

제3과목 : 색채관리

41. 도료의 기본 구성 요소 중 다양한 색채를 표현할 수 있는 성분은?

① 안료(Pigment)

② 수지(Resin)

③ 용제(Solvent)

④ 첨가제(Additives)

42. 디지털 카메라나 스캐너와 같은 입력장치가 사용하는 주색은?

① 빨강(R), 파랑(B), 옐로우(Y)

② 마젠타(M), 옐로우(Y), 녹색(G)

③ 빨강(R), 녹색(G), 파랑(B)

④ 마젠타(M), 옐로우(Y), 사이안(C)

43. 다음 중 LCD 모니터의 특성으로 틀린 것은?

① LCD 모니터는 시야각 문제가 발생할 수 있다.

② 각 픽셀에는 LAB 채널을 사용하여 컬러를 재현한다.

③ 노트북의 내장 디스플레이로 사용된다.

④ 시간이 지날수록 재현 컬러와 밝기가 변한다.

44. 표준광 A를 나타내는 것은?

① 상관색온도가 6,540K인 CIE주광

② 가시파장영역의 평균적 주광

③ 온도가 2,856K인 완전방사체의 빛

④ 자외영역을 포함한 여러 가지 상태에서의 주광

1 2 OK

45. 다음 중 염료의 종류와 설명이 틀린 것은?

① 형광염료: 화학적 성분은 스틸벤, 이미다졸, 쿠마린 유도체 등이며, 소량만 사용해야 하는 염료

② 합성염료: 명칭은 일반적으로 제조회사에 의한 종별 관칭, 색상, 부호의 세 부분으로 이루어짐

③ 식용염료: 식료, 의약품, 화장품의 착색에 사용되는 것

④ 천연염료: 어떠한 가공도 없이 천연물 그대로만을 염료로 사용하는 것

1 2 OK

46. CCM(Computer Color Matching)의 특징으로 거리가 먼 것은?

① 소재의 변화에 신속히 대응하는 데 도움을 준다.

② 조색시간을 단축할 수 있다.

③ 다품종 소량생산의 효율을 높이는 데는 불리하다.

④ CCM 소프트웨어는 Quality Control 부분과 Formulation 부분으로 구성되어 있다.

1 2 OK

47. CIE LAB 색공간에서 색좌표 +b*와 −b*가 나타내는 색상으로 순서대로 알맞은 것은?

① 노랑−파랑 ② 파랑−노랑
③ 빨강−녹색 ④ 노랑−빨강

1 2 OK

48. 색채에 계산되는 표색계가 아닌 것은?

① CIE LAB ② CIE LUV
③ CIE LCH ④ CIE RGB

1 2 OK

49. 다음 중 조건등색에 관한 설명으로 옳지 않은 것은?

① 컴퓨터 자동조색은 아이소메릭 매칭이 가능하다.

② 서로 다른 스펙트럼을 가진 물체는 조건등색이 일어나지 않는다.

③ 메타메리즘 지수는 광원에 따라 색이 얼마나 바뀌는지 수치적으로 나타낼 수 있다.

④ 색채 불일치는 광원에 따라 색이 다르게 보이는 현상이다.

1 2 OK

50. 국제조명위원회(CIE)에 의해 규정된 표준광(standard illuminant)에 대한 설명 중 틀린 것은?

① 표준광은 실제하는 광원과 일치하지 않을 수 있다.

② 표준광은 CIE에 의해 규정된 조명의 이론적 스펙트럼 데이터를 말한다.

③ 표준광 D_{65}는 상관 색온도가 약 6500K인 CIE 주광이다.

④ D_{65}는 인쇄물의 색 평가용으로 ISO 3664에 채용되어 있다.

1 2 OK

51. 다음 중 그래픽 카드에 대한 설명으로 틀린 것은?

① 그래픽 카드에 따라 지원하는 최대 해상도가 다르다.

② 그래픽 카드에 상관없이 지원하는 컬러 심도는 동일하다.

③ 그래픽 카드에 따라 사용할 수 있는 재생주기가 다르다.

④ 그래픽 카드에 상관없이 재현되는 색역은 모니터에 따라 다르다.

52. 컬러 인덱스(CII : Color Index International)란 무엇인가?

① 안료회사에서 안료의 원산지를 표기한 데이터

② 안료의 사용방법에 따라 분류, 고유번호를 표기한 것

③ 안료를 판매할 가격에 따라 분류한 데이터

④ 안료를 각각 생산 국적에 따라 분류한 데이터

53. 다음 중 염기성 황색색소로서 단무지, 엿 등의 황색 착색에 사용되는 인공착색료는?

① 오라민　　　　　② 샤프론

③ 알파 캐로틴　　　④ 베타 캐로틴

54. 짧은 파장의 빛이 입사하여 긴 파장의 빛을 복사하는 형광 현상이 있는 시료의 색채측정에 적합한 장비는?

① 후방분광방식의 분광색채계

② 전방분광방식의 분광색채계

③ D_{65} 광원의 필터식 색채계

④ 이중분광방식의 분광광도계

55. 염색물의 일광견뢰도란?

① 염색물이 태양광선 아래에서 얼마나 습도에 견디는지를 그래프로 나타낸 것

② 염색물이 자연광 아래에서 얼마나 변색되는가를 나타내는 척도

③ 염색물이 세탁에 의하여 얼마나 탈색되는가를 나타내는 정도

④ 염색물이 습기와 온도에 의하여 얼마나 변색되는가를 평가하는 척도

56. 조명 및 수광의 기하학적 조건 중 반사물체의 경우가 아닌 것은?

① di : 8

② d : d

③ de : 0

④ 0 : 45x

57. 다음 중 염료와 색이 잘못 짝지어진 것은?

① 인디고 — 파란색

② 모브 — 보라색

③ 플라보노이드 — 노란색

④ 안토시아닌 — 초록색

58. 다음 중 장치의 색상재현영역이 기술되어 있는 것은?

① Calibration

② White point

③ ICC Profile

④ Gamma

59. 다음 중 CIE LAB 공간의 불균일성을 보정한 색차식은?

① CIE94

② BFD(1:c)

③ CMC

④ CIEDE2000

60. 장치의존적(device-dependent) 색체계에 관한 설명 중 틀린 것은?

① RGB, CMYK 모드의 컬러가 여기에 해당된다.

② 장치의존적 컬러 데이터 자체에는 정확한 색이 규정되어 있지 않다.

③ 장치의존적 색체계는 장치독립적 색체계와 함께 ICC 컬러프로파일에 사용된다.

④ LAB나 XYZ는 계측장치로 얻어진 값으로 장치의존적 색체계이다.

제4과목 : 색채지각의 이해

61. 빨강과 노랑 바탕 위에 각각 주황을 놓으면, 빨강 바탕 위의 주황이 노랑 바탕 위의 주황에 비해 더 노란 기운을 띠는 것과 관련한 대비는?

① 명도대비 ② 채도대비

③ 보색대비 ④ 색상대비

62. 중간혼합에 대한 설명으로 틀린 것은?

① 중간혼합에는 회전혼합과 병치혼합의 두 가지 종류가 있다.

② 병치혼합의 예로 직물의 색조 디자인을 들 수 있다.

③ 색광에 의한 병치가법혼합의 예로 컬러 TV를 들 수 있다.

④ 병치혼합에서 하만그리드 현상이 나타난다.

63. 빛에 대한 설명 중 옳은 것은?

① 분색된 단색광을 다시 프리즘을 통과시키면 다시 한 번 분광된다.

② 자외선은 파장이 짧아 열선으로 사용된다.

③ 가시광선은 인간을 기준으로 한 것이므로 일부 다른 동물은 이외의 것을 감지할 수도 있다.

④ 적외선은 자외선보다 파장이 짧지만 높은 에너지를 방출한다.

64. 같은 모양과 크기의 상자라도 검은색 상자가 흰색 상자보다 무겁게 보인다. 중량감에 주된 영향을 미치는 색의 속성은?

① 색상 ② 명도

③ 채도 ④ 순도

65. 가법혼색의 설명으로 틀린 것은?

① 병치혼합, 회전혼합도 일종의 가법혼색이다.

② 빛의 혼합과 같이 빛에 빛을 더하여 얻어지는 원리에 의한 것이다.

③ 인상파 화가 쇠라의 점묘법에 의한 그림도 일종의 가법혼색에 의한 것이다.

④ 가법혼색은 혼색할수록 점점 어두운 색이 된다.

66. 같은 조명 아래에서 하얀색보다 밝게 느껴지는 색으로 양초나 불꽃의 색, 또는 암실에서 반투명 유리나 종이를 안쪽에서 강한 빛으로 비추었을 때 지각되는 색을 의미하는 것은?

① 투과 ② 편광

③ 광택 ④ 광휘

1 2 OK

67. 수채화 물감에서 마젠타(M)와 노랑(Y)을 같은 양으로 혼합하였을 때 나오는 색은?

① 빨강(R)
② 녹색(G)
③ 파랑(B)
④ 사이안(C)

1 2 OK

68. 계시대비에 대한 설명이 틀린 것은?

① 계시대비는 먼저 본 색의 영향으로 다음에 본 색이 다르게 보이는 것을 말한다.
② 인접되는 색의 차이가 클수록 강해진다.
③ 잔상과 구별하기 힘들다.
④ 순간 다른 색상으로 보였다고 할지라도 일시적인 것이므로 시간이 지나면 원래 색으로 보인다.

1 2 OK

69. 색채의 지각과 감정효과에 관한 내용으로 가장 타당성이 낮은 것은?

① 난색은 한색보다 진출해 보인다.
② 고채도의 색이 저채도의 색보다 주목성이 낮다.
③ 난색이 한색보다 팽창해 보인다.
④ 고명도의 색이 저명도의 색보다 가벼워 보인다.

1 2 OK

70. 흰색, 회색, 그리고 검은색의 공통점이나 차이점에 대한 설명 중 잘못된 것은?

① 명도가 다르다.
② 무채색이다.
③ 색상이 없다.
④ 채도가 다르다.

1 2 OK

71. 색의 온도감에 가장 큰 영향을 미치는 색의 속성은?

① 색상
② 명도
③ 채도
④ 톤

1 2 OK

72. 색채의 개념을 눈에서 대뇌로 연결되는 신경에서 일어나는 전기화학적 작용이라는 의미를 함축하여 정의하고 있는 입장은?

① 화학적인 입장
② 물리학적인 입장
③ 생리학의 입장
④ 측색학의 입장

1 2 OK

73. 일반적으로 부드러운 느낌을 주는 색은?

① 고명도, 고채도의 색
② 저명도, 고채도의 색
③ 고명도, 저채도의 색
④ 저명도, 저채도의 색

1 2 OK

74. 빨강과 파랑의 두 색을 직접 섞지 않고, 색점을 찍어 배열한 후 거리를 두고 관찰하였다. 이때 관찰되는 색채변화로 올바른 것은?

① 중채도의 남색이 된다.
② 고채도의 자주가 된다.
③ 두 색의 중간 색상, 명도, 채도가 된다.
④ 두 색의 보색인 청록과 노랑의 영향으로 회색이 된다.

1 2 OK

75. 파란색 선글라스를 끼고 보면 잠시 물체가 푸르게 보이던 것이 곧 익숙해져 본래의 물체색으로 보이는 것과 관련한 것은?

① 명암순응

② 색순응

③ 연색성

④ 항상성

1 2 OK

76. 눈의 망막에 위치하는 광수용기 중 밤이나 어두운 곳에서 주로 동작하는 것은?

① 간상체

② 양극세포

③ 파보세포

④ 추상체

1 2 OK

77. 색들끼리 서로 영향을 주어서 인접색에 가까운 것으로 느껴지게 하는 현상(효과)은?

① 맥콜로 효과

② 푸르킨예 현상

③ 애브니 효과

④ 전파효과

1 2 OK

78. 다음 중 일반적으로 잔상의 출현과 비례되는 내용으로 비교적 거리가 먼 것은?

① 자극의 강도(强度)

② 극의 경험

③ 자극의 지속시간

④ 자극의 크기

1 2 OK

79. 안내표지판에 사용된 문자의 색이 멀리서도 인지하기 쉬운 정도를 무엇이라고 하는가?

① 명시도

② 온도감

③ 경연감

④ 시감도

1 2 OK

80. 다음 중 흰 종이와 검은 종이를 빠르게 교차시켜 연속적으로 본 연속혼색은?

① 감산혼색

② 계시혼색

③ 병치혼색

④ 가산혼색

제5과목 : 색채체계의 이해

1 2 OK

81. NCS 색상환에서 흰 사각형의 위치에 해당하는 색상은?

① B90G

② G10Y

③ R10B

④ G90Y

82. 먼셀의 균형이론 관점에서 볼 때 가장 이상적인 조화로 묶인 것은?

① 5Y 8/3, 5R 3/7

② 7.5G 6/4, 2.5P 6/4

③ 2.5R 2/2, 5B 5/5

④ 5R 7/5, 5BG 3/5

83. 먼셀의 색채조화론에 관한 설명 중 틀린 것은?

① 균형의 원리가 색채조화의 기본이라 하였다.

② 다양한 무채색의 평균명도가 N7일 때 조화롭다.

③ 명도와 채도가 모두 다른 반대색끼리는 회색척도에 준하여 정연한 간격으로 하면 조화된다.

④ 같은 명도와 채도를 가지는 색들은 자동적으로 눈을 즐겁게 한다.

84. 두 색의 차이를 부각시키기 위한 배색 방법이 아닌 것은?

① 색상대비를 이용한 배색

② 명도대비를 이용한 배색

③ 채도대비를 이용한 배색

④ 계시대비를 이용한 배색

85. 다음 중 먼셀기호 5P 3/6과 가장 가까운 색은?

① 해맑은 보라

② 진한 보라

③ 연한 보라

④ 탁한 보라

86. CIELCH 색공간에 대한 설명이 틀린 것은?

① L*은 명도를 나타낸다.

② C*는 채도이고, h는 색상각이다.

③ C*값은 중앙에서 0°이고, 중앙에서 멀어질수록 커진다.

④ h의 0°는 +a*(노랑), 90°는 +b*(빨강), 180°는 −a* (파랑), 270 는 −b*(초록)이 된다.

87. 한국전통색에 대한 설명으로 틀린 것은?

① 유황색은 황색과 흑색의 혼합으로 얻어지는 간색이다.

② 녹색은 청색과 황색의 혼합으로 얻어지는 간색이다.

③ 자색은 적색과 배색의 혼합으로 얻어지는 간색이다.

④ 벽색은 청색과 배색의 혼합으로 얻어지는 간색이다.

88. 다음 중 색에 대한 의사소통이 간편하도록 색이름을 표준화한 색체계는?

① Munsell System

② NCS

③ ISCC−NIST

④ CIE XYZ

89. 색채표준의 필요성으로 틀린 것은?

① 인간 감성의 변화

② 정확한 측정

③ 색채관리

④ 정확한 전달

1 2 OK

90. CIE 색도도에 대한 설명 중 틀린 것은?

① 실존하는 모든 색을 나타내기에 미흡하다.

② 백색광은 색도도의 중앙에 위치한다.

③ 색도도 안의 한 점은 혼합색을 나타낸다.

④ 순수파장의 색은 Yxy의 색도도 바깥둘레에 나타낸다.

1 2 OK

91. DIN 색체계에 대한 설명으로 틀린 것은?

① 색상 : 암도 : 포화도의 순으로 표기한다.

② 색상을 24색으로 분할하였다.

③ 암도의 표기는 D(Dunkelstufe)로 한다.

④ 포화도는 S로 표기하며 0~15의 수로 표현한다.

1 2 OK

92. 색채조화의 공통되는 원리가 아닌 것은?

① 질서의 원리

② 명료성의 원리

③ 일괄성의 원리

④ 대비의 원리

1 2 OK

93. 연속배색을 색 속성별로 4가지로 분류할 때, 해당되지 않은 것은?

① 색상의 그러데이션

② 톤의 그러데이션

③ 명도의 그러데이션

④ 보색의 그러데이션

1 2 OK

94. NCS 색체계 표기인 2070-G40Y에서 생략된 것은?

① 하양색도

② 검정색도

③ 색상

④ 포화도

1 2 OK

95. P.C.C.S. 색체계의 구성 특징에 대한 설명으로 가장 올바른 것은?

① 명도기호는 먼셀 색체계의 명도에 맞추어 배색은 9.5, 흑색은 1.5로 하여 총 10단계로 구성

② 물체색을 대상으로 함으로써 색료의 3원색을 기본으로 하여 색상환을 구성

③ 채도는 9단계가 되도록 하여 모든 색상의 최고 채도를 9S로 표시

④ R, Y, G, B, P의 5색상과 각 색의 심리보색을 대응시켜 10색상을 기본 색상으로 구성

1 2 OK

96. 색명에 관한 설명으로 틀린 것은?

① 관용색명법은 일상생활에서 쉽게 경험할 수 있어 정확한 색의 전달이 용이하다.

② 색을 표시하는 표색의 일종으로서 색의 전달방법으로 사용되고 있다.

③ 색명은 크게 관용색명과 계통색명으로 구분한다.

④ 계통색명은 기본색명에 수식어를 붙여 표현하는 방법이다.

1 2 OK

97. 헤링의 4원색설에서 4원색이 아닌 것은?

① 빨강

② 노랑

③ 초록

④ 보라

98. 오스트발트 색체계의 설명으로 틀린 것은?

① 오스트발트 색입체를 수평으로 절단하면 흰색과 검정의 함유량이 같은 24개의 등가 색환이 됨

② 등백계열은 등색상삼각형에 있어서 C−B 와 평행선상에 있는 색으로 백색량이 모두 같은 계열

③ 등흑계열은 등색상삼각형에 있어서 C−W 와 평행선상에 있는 색으로 흑색량이 모두 같은 계열

④ 등순계열은 등색상삼각형의 수직축과 평행 선상의 색으로 순도가 같은 계열

99. 오스트발트 색체계의 표기방법으로 2ne로 표기된 기호에 대한 설명으로 옳은 것은?

① 2는 색상이며 먼셀의 N계열 색상과 동일한 의미를 가지고 있다.

② e는 백색량을 나타내며 그 비율은 5.6이다.

③ n은 흑색량을 나타내며 그 비율은 65이다.

④ 2는 색상, n은 백색량, e는 흑색량을 표시하는 것이다.

100. 다음 ISCC−NIST의 계통색명 표기방법 중 톤의 기호로서 명도와 채도가 가장 낮은 것에 해당하는 것은?

① moderate ② deep

③ strong ④ dark

3회 컬러리스트 산업기사 필기 기출모의고사

활용법 ①②OK 해당 문제를 한 번 풀 때 ①에 체크하고 두 번 풀 때 ②에 체크합니다. 마지막으로 OK는 아는 문제일 경우 체크하고 OK 체크가 되지 않는 문제들은 여러 번 복습하세요.

제1과목 : 색채심리

①②OK
01. 머릿속에 고정관념으로 인식되어 있고 색의 연상과 상징에 의해서 나타나는 것은?

① 기억색 ② 항상성

③ 착시 ④ 대비색

①②OK
02. 바닷가 도시, 분지에 위치한 도시의 집합주거 외벽의 색채계획 시 고려사항이 아닌 것은?

① 기후적, 지리적 환경

② 건설사의 기업색채

③ 건축물의 형태와 기능

④ 주변 건물과 도로의 색

①②OK
03. 중국에서는 황제를 상징하는 색이지만 유럽에서는 배반을 상징하는 색은?

① 청색 ② 자색

③ 황색 ④ 백색

①②OK
04. 색채의 심리적 반응을 고려한 색채 적용에 대한 설명이 옳은 것은?

① 안전 깃발과 구급상자는 주황색을 사용한다.

② 병원의 수술복은 음성잔상 때문에 청록색을 사용한다.

③ 영업직의 환경색은 의식을 활발하게 하기 위해 한색을 사용한다.

④ 화장실 픽토그램의 유목성을 높이기 위해 검은색을 사용한다.

①②OK
05. 정보로서의 색의 역할에 대한 설명이 틀린 것은?

① 제품의 차별화와 색채연상효과를 높이기 위해 민트향이 첨가된 초콜릿 제품의 포장을 노랑과 초콜릿색의 조합으로 하였다.

② 서양문화권에서 흰색은 순결한 신부를 상징하지만, 동양에서는 죽음의 색으로서 장례식을 대표하는 색이다.

③ 국제적 언어로서 파랑은 장비의 수리 및 조절 등 주의신호에 쓰인다.

④ 스포츠 경기에 참가한 한 팀을 쉽게 구별할 수 있도록 운동복 색채를 선정함으로 경기의 효율성과 관람자의 관전이 쉽도록 돕는다.

①②OK
06. 국가별, 문화별 선호색과 상징에 대한 설명 중 틀린 것은?

① 사우디아라비아, 이란 등은 초록을 신성시한다.

② 우리나라 소복의 흰색은 죽음을 상징한다.

③ 국가나 지역에 관계없이 파랑에 대한 선호는 거의 일치하는 편이다.

④ 국가와 문화에 상관없이 선호색은 같은 상징을 담고 있다.

07. 색채 조절에 대한 심리효과를 이용한 것으로 틀린 것은?

① 실내온도가 높은 작업장에서는 한색계통을 주로 사용한다.

② 북향의 방에는 따뜻한 색 계통을 사용하는 것이 효과적이다.

③ 보라는 혈압을 낮게 하고, 빨강의 보색잔상을 막아주므로 병원 내의 색채로 적당하다.

④ 하양(위), 회색(중간), 검정(아래)을 순서대로 세로로 배열하면 안정감이 느껴진다.

08. 색채계획 및 디자인 프로세스를 조사 · 기획 / 색채계획 · 설계 / 색채관리의 3단계로 분류 시, 조사 · 기획단계에 해당하는 것은?

① 시장현황 조사, 콘셉트 설정

② 색채배색 안 작성, 색견본 승인

③ 시뮬레이션 실시, 색채관리

④ 모형 제작, 색채 구성

09. 의미척도법(SD ; semantic differential method)의 설명으로 틀린 것은?

① 미국의 색채 전문가 파버 비렌이 고안하였다.

② 반대의미를 갖는 형용사 쌍을 카테고리 척도에 의해 평가한다.

③ 제품, 색, 음향, 감촉 등 다양한 대상의 인상을 파악하는 방법으로 많이 사용되고 있다.

④ 의미공간을 효율적으로 정의하기 위해서는 그 공간을 대표하는 차원의 수를 최소로 결정할 필요가 있다.

10. 색과 제품의 연결이 가장 합리적인 것은?

① 자동차의 빠른 속도를 강조하려면 저채도의 색을 적용하는 것이 효과적이다.

② 방화가 의심되는 곳을 알리기 위해 녹색의 표지판을 사용하는 것이 효과적이다.

③ 자연주의를 지향하는 제품에는 녹색이나 갈색을 사용하는 것이 효과적이다.

④ 무거운 물품의 포장은 심리적으로 가볍게 느낄 수 있도록 저명도의 색을 사용하는 것이 효과적이다.

11. 혈압을 내려주고 긴장을 이완시켜 불면증에 효과가 있다고 알려진 색채는?

① 연두 ② 노랑

③ 하양 ④ 파랑

12. 색채와 미각에 대한 설명 중 잘못된 것은?

① 밝은 명도의 색은 식욕을 일으킨다.

② 청색은 식욕을 반감시킨다.

③ 빨강은 식욕을 증진시킨다.

④ 주황은 식욕을 증진시킨다.

13. 보기의 빈 칸에 들어갈 말을 순서대로 바르게 대응시킨 것은?

> 난색은 교감신경을 자극하여 생리적인 촉진 작용을 일으켜 ()이라고 불리며, 한색은 혈압을 낮추는 효과를 주어 ()이라 불린다.

① 음(陰)의 색, 양(陽)의 색

② 흥분색, 진정색

③ 수축색, 팽창색

④ 약한 색, 강한 색

14. 색과 형태의 연구에서 원을 의미하는 색채에 대한 설명으로 옳은 것은?

① 우리나라 방위의 표시로 남쪽을 상징하는 색이다.

② 4, 5세의 여자아이들이 선호하는 색채이다.

③ 충동적인 감정을 일으키는 색채이다.

④ 이상, 진리, 젊음, 냉정 등의 연상언어를 가진다.

15. 색채정보 수집방법으로 가장 용이한 표본조사법의 표본 추출방법이 틀린 것은?

① 표본은 특정조건에 맞추어 추출한다.

② 표본의 선정은 올바르고 정확하며 편차가 없는 방식으로 한다.

③ 표본선정은 연구자가 대규모의 모집단에서 소규모의 표본을 뽑아야 한다.

④ 표본은 모집단을 모두 포괄할 목록을 반드시 가지고 있어야 한다.

16. 난색과 한색의 심리적 효과에 대한 설명 중 옳은 것은?

① 한색 : 후퇴색

② 난색 : 단파장

③ 한색 : 장파장

④ 난색 : 수축색

17. 휴식을 요하는 환자나 만성 환자와 같이 장기간 입원해야 하는 환자병실에 적합한 색은?

① 오렌지색, 노란색

② 노란색, 초록색

③ 빨간색, 오렌지색

④ 초록색, 파란색

18. 도시와 그 지역의 자연 환경색채가 옳게 연결된 것은?

① 그리스 산토리니 – 자연친화적 살구색

② 스위스 알프스 – 고유 석재의 회색

③ 일본 동경 – 일본 상징의 쪽색

④ 독일 라인강변 – 지붕의 붉은색

19. 칸딘스키(Kandinsky)가 제시한 형태연구의 3가지 요소가 아닌 것은?

① 삼각형　　　　② 사각형

③ 원　　　　　　④ 다각형

20. 색채의 계절연상과 배색에 대한 이론 중 틀린 것은?

① 봄 – 진한 톤으로 구성한다.

② 여름 – 원색과 선명한 톤으로 구성한다.

③ 가을 – 풍요로움을 상징하는 주황, 갈색으로 구성한다.

④ 겨울 – 차갑고 쓸쓸함을 나타내는 흰색, 회색으로 구성한다.

제2과목 : 색채디자인

21. 생태학적 디자인의 중요개념으로 지속가능한 개발(sustainable development)이 의미하는 것은?

① 기술을 지속적으로 사용하여 자연을 보존한다는 의미
② 자연이 먼저 보존되고 인간과 환경이 조화되는 개발을 의미
③ 기술을 지속적으로 발전시켜 인간 사회를 개발시킨다는 의미
④ 인간, 기술, 자연을 지속적으로 개발한다는 의미

22. 생태학적 디자인 원리로 틀린 것은?

① 환경친화적인 디자인
② 리사이클링 디자인
③ 에너지 절약형 디자인
④ 생물학적 단일성을 강조하는 디자인

23. 바우하우스 교육과정 단계를 바르게 나열한 것은?

① 공예교육 − 구조교육 − 건축교육
② 예비교육 − 공작교육 − 건축교육
③ 공예교육 − 기술교육 − 건축교육
④ 예비교육 − 이론교육 − 건축교육

24. 디자인의 국제주의(Internationalism)가 지향해 온 일반적인 특성으로 틀린 것은?

① 이상주의 ② 모더니즘 디자인
③ 보편성 ④ 표현성

25. 디자인 조형요소에서 선에 대한 설명으로 틀린 것은?

① 점의 속도, 강약, 방향 등은 선의 동적 특성에 영향을 끼친다.
② 직선이 가늘면 예리하고 가벼운 표정을 가진다.
③ 직선은 단순, 남성적 성격, 정적인 느낌이다.
④ 쌍곡선은 속도감을 주고, 포물선은 균형미를 연출한다.

26. 미용색채에서 화려하고 활동적이며 적극적인 이미지를 연출하기에 좋은 립스틱의 색조는?

① 비비드(vivid) 색조
② 덜(dull) 색조
③ 다크 그레이시(dark grayish) 색조
④ 라이트(light) 색조

27. 색채계획 시 디자인 대상에 악센트를 주어 신선한 느낌을 만드는 포인트 같은 역할을 하는 색은?

① 주조색 ② 보조색
③ 강조색 ④ 유행색

28. 광고대행사 직원으로서 클라이언트(광고주)와 대행사 사이에서 마케팅에 관련된 내용을 입안하고 클라이언트의 의도를 전하며, 중간매개의 역할을 하는 직책은?

① AD(art director)
② AE(account executive)
③ AS(account supervisor)
④ GD(graphic designer)

29. 디자인 사조에 관한 설명이 틀린 것은?

① 미니멀리즘 – 순수한 색조대비와 강철 등의 공업재료의 사용

② 해체주의 – 분석적 형태의 강조를 위한 분리채색

③ 포토리얼리즘 – 원색적이고 자극적인 색, 사진과 같은 극명한 화면구성

④ 큐비즘 – 기능과 관계없는 장식 배제

30. 다음 사조와 관련된 대표적인 작가의 연결이 틀린 것은?

① 데스틸 : 피에트 몬드리안, 테오 반 데스부르크

② 미래파 : 필리포 토마소 마리네티, 카를로 카라

③ 분리파 : 구스타프 클림트, 요세프 호프만

④ 큐비즘 : 파블로 피카소, 앙리 마티스

31. 디자인의 조형요소 중 내용적 요소가 아닌 것은?

① 목적 ② 기능

③ 의미 ④ 재료

32. 조형요소 중 면에 대한 설명으로 옳은 것은?

① 소극적인 면은 점의 확대, 선의 이동, 너비의 확대 등에 의해 성립된다.

② 소극적인 면은 종이나 판으로 입체화된 면이 만들어진다.

③ 무정형의 면은 도형의 배후에 있어 도형을 올려놓은 큰 면, 즉 도형 대 바탕의 관계로서 무정형은 무형태를 뜻한다.

④ 적극적인 면은 공간에 있어서 입체화된 점이나 선에 의해서도 성립된다.

33. 다음 중 디자인의 개념으로 가장 옳은 것은?

① 유행에 따른 미를 추구하는 것

② 미적, 독창적 가치를 추구하는 것

③ 경제적, 실용적 가치를 추구하는 것

④ 미적, 실용적 가치를 계획하고 표현하는 것

34. 하나의 상품이 특정 제조업체의 제품임을 나타내는 심벌마크, 명칭, 회사명, 디자인을 총괄하는 의미로서 흔히 상품명이라고 불리는 것은?

① naming ② brand

③ C.I. ④ concept

35. 디자인 프로세스와 색채계획에 대한 설명 중 틀린 것은?

① 제품디자인은 시장상황 분석을 통한 조사의 결과를 바탕으로 전개되며 이 단계에서 경쟁사의 색채분석 및 자사의 기존 제품색채에 관한 생산과정과 색채분석이 실행된다.

② 제품디자인은 실용성과 심미적 감성 그리고 조형적인 요소를 모두 갖도록 설계되며 제품색채계획은 이들 중 특히 심미성과 조형성에 관계된다.

③ 제품에 사용된 다양한 소재에 맞추어 주조색을 정하고 그 성격에 맞춘 여러 색을 배색하는 색채디자인 단계에서 디자이너의 개인적 감성과 배색능력이 매우 중요시된다.

④ 색채의 시제품 평가단계에서는 색채의 재현과 평가환경 등 여러 사항을 고려하여 제품의 기획단계와 일체성을 평가한다.

1 2 OK

36. 독자의 궁금증이나 호기심을 유발시켜 소구하는 광고 방법은?

① 기업광고　　　② 티저광고

③ 기획광고　　　④ 키치광고

1 2 OK

37. 제품디자인을 공예디자인과 구분 짓는 가장 중요한 요인으로 옳은 것은?

① 복합재료의 사용　　② 대량생산

③ 판매가격　　　　④ 제작기간

1 2 OK

38. 동세와 관련되어 반복의 근거를 두며 다른 재료들과 대비를 이루는 것으로 옳은 것은?

① 질감과 형태

② 리듬과 강조

③ 명암과 색채

④ 율동과 균형

1 2 OK

39. 제품디자인의 방법과 가장 거리가 먼 것은?

① 형태와 심미성

② 서비스의 배려

③ 경제성의 배려

④ 기능의 배려

1 2 OK

40. 만화 영화의 제작 시 기획단계에서 2차원적 작업으로 전체적인 구성을 잡고, 그리는 과정은?

① Checking

② Timing work

③ Painting

④ Story board

제3과목 : 색채관리

1 2 OK

41. 염료와 비교한 안료의 일반적인 특성 중 옳은 것은?

① 물에 잘 녹는다.　② 대체로 투명하다.

③ 은폐력이 크다.　④ 착색력이 강하다.

1 2 OK

42. 프린터의 해상도 표기법과 사용 색채가 옳게 짝지어진 것은?

① lpi / 사이안, 마젠타, 블루

② dpi / 사이안, 마젠타, 옐로

③ ppi / 마젠타, 옐로, 블랙

④ dpi / 레드, 그린, 블루

1 2 OK

43. 음식색소(식용색소)에 대한 설명이 틀린 것은?

① 천연색소, 인공색소가 모두 사용될 수 있다.

② 식용색소에서 가장 중요한 조건은 유독성이 없어야 한다.

③ 미량의 색료만 첨가하는 것이 보통이며 무게비율로 0.05%에서 0.1% 정도이다.

④ 현재 우리나라는 과일주스, 고춧가루, 마가린에서 사용이 금지되어 있다.

1 2 OK

44. 분광광도계의 구조를 구성하는 요소 중, 내부에 반사율이 높은 백색코팅을 한 구체이다. 내부의 휘도는 어느 각도에서든지 일정하며, 시료 표면에서 반사되는 빛을 모두 포획하여 고른 조도로 분포되게 하는 것은?

① 광원　　　　② 적분구

③ 분광기　　　④ 수광기

45. CCM 시스템을 이용하여, 최소 2개 이상의 기준 광원 하에서 기준샘플과 동일해 보이는 색을 만들기 위한 색료 조합을 예측하고자 할 때 CCM 시스템에 반드시 포함되어야 하는 요소가 아닌 것은?

① 최적의 컬러런트 조합

② 컬러런트 데이터베이스

③ CIE 표준광원 연색지수 계산

④ 광원 메타메리즘 정도 계산

46. 적합한 색료를 선택하는 데 있어 염두에 두어야 할 사항으로 가장 거리가 먼 것은?

① 착색비용

② 작업공정의 가능성

③ 컬러 어피어런스

④ 구입일정과 장소

47. 해상도에 대한 설명이 옳은 것은?

① 픽셀 수가 동일한 경우 이미지가 클수록 해상도가 높다.

② 픽셀 수는 이미지의 선명도와 질을 좌우한다.

③ 비트 수는 각 픽셀에 저장되는 컬러 정보의 양과 관련이 없다.

④ 사진의 이미지를 확대해 보면 거칠어지는데 이는 해상도가 높아졌기 때문이다.

48. 분포온도가 약 2,856K로 상대 분광분포를 가진 광이며, 백열전구로 조명되는 물체색을 표시할 경우에 사용하는 광원은?

① 표준광 A ② 표준광 B

③ 표준광 C ④ 표준광 D

49. 광원색의 측정방법 중 X, Y, Z 혹은 X_{10}, Y_{10}, Z_{10}를 직접 지시값으로 주는 측정기기는?

① 주사형 분광복사계

② 배열검출기형 분광복사계

③ 3자극치 직독식 광원색채계

④ 코사인 응답기

50. 색료 데이터의 정보에 기술되지 않은 것은?

① 안료 및 염료의 화학적인 구조

② 활용방법

③ C. I. number에 따른 회사별 색료 차

④ 제조사의 이름과 판매 업체

51. 운영체제와 소프트웨어의 범용적인 컬러 관리 시스템을 만들 목적으로 설립된 국제단체는?

① ISO(International Standard Organization)

② NIST(National Institute of Standards and Technology)

③ CIE(Commission Internationale de l'Eclairage)

④ ICC(International Color Consortium)

52. 상관색 온도에 대한 설명으로 옳은 것은?

① 촛불의 색온도는 12,000K 수준이다.

② 정오의 태양광은 7,500K 수준이다.

③ 상관색 온도는 광원색의 3자극치 X, Y, Z에서 구할 수 있다.

④ 모든 6,500K 광원은 표준광 D_{65} 분광 분포를 가진다.

53. 디지털 컬러에서(C, M, Y) 값이(255, 0, 255)로 주어질 때의 색채는?

① red
② green
③ blue
④ black

54. 연색성과 관련된 설명이 틀린 것은?

① 광원의 분광 분포가 고르게 연결된 정도를 말한다.
② 흑체복사를 기준으로 할 때 형광등이 백열등보다 연색성이 떨어진다.
③ 연색평가지수로 CRI가 사용된다.
④ 연색지수의 수치가 0에 가까울수록 기준광과 비슷하게 물체의 색을 보여준다.

55. 다음 중 좋은 염료로서의 역할이 아닌 것은?

① 염색 시 피염제와 화학적인 반응이 있어야 한다.
② 세탁 시 씻겨 내려가지 않아야 한다.
③ 분자가 직물에 잘 흡착되어야 한다.
④ 외부의 빛에 대하여 안정적이어야 한다.

56. 도장하고자 하는 표면에 도막을 형성시켜 안료를 고착시켜주는 역할을 하는 것은?

① 컬러런트
② 염료
③ 전색제
④ 컴파운드

57. 육안검색 시 측정환경에 대한 설명으로 틀린 것은?

① 유리창, 커튼 등의 투과광선을 피한다.
② 환경색에 영향을 받지 않도록 한다.
③ 자연광일 경우 해가 지기 직전에 측정하는 것이 좋다.
④ 직사광선을 피한다.

58. 평판스캐너와 디지털카메라의 특성에 대한 설명이 틀린 것은?

① 평판스캐너는 이미지나 문자 자료를 컴퓨터가 처리할 수 있는 형태로 정보를 변환하여 입력할 수 있는 장치이다.
② 일반적으로 디지털카메라는 본체에 전용 디스플레이를 갖추고 있으므로 별도의 현상이나 인화과정 없이 촬영 후 바로 사진을 확인할 수 있다.
③ 평판스캐너는 디지털 데이터를 비트맵 데이터로 저장하고, 디지털 카메라는 벡터 데이터로 저장한다.
④ 평판스캐너의 대상은 일정한 위치에 고정되어 있고, 디지털 카메라의 대상은 그렇지 않다.

59. 측색 데이터를 사용하여 시료색을 목표색으로 유도해 나가는 조색 방법은?

① 자극치 직독 방법
② 등간격 파장 방법
③ 편색 파장 방법
④ 선정 파장 방법

60. CCM의 활용효과가 아닌 것은?

① 색채의 균일성
② 비용절감
③ 작업속도 향상
④ 주변색의 색채변화 예측

제4과목 : 색채지각의 이해

1 2 OK

61. 병치혼색의 예로 옳은 것은?

① 날실과 씨실로 짜여진 직물
② 무대 조명
③ 팽이와 같은 회전 원판
④ 물감의 혼합

1 2 OK

62. 영 · 헬름홀츠의 색지각설에 대한 설명으로 틀린 것은?

① 빨강과 파랑의 시세포가 동시에 흥분하면 마젠타의 색각이 지각된다.
② 녹색과 빨강의 시세포가 동시에 흥분하면 노랑의 색각이 지각된다.
③ 우리 눈의 망막 조직에는 빨강, 녹색, 파랑의 시세포가 있어 색지각을 할 수 있다.
④ 색채의 흥분이 크면 어둡게, 색채의 흥분이 적으면 밝게, 색채의 흥분이 없어지면 흰색으로 지각된다.

1 2 OK

63. 일반적으로 동시대비가 지각되는 조건과 거리가 먼 것은?

① 자극과 자극 사이의 거리가 멀어질수록 대비효과는 약해진다.
② 색차가 클수록 대비 현상은 강해진다.
③ 자극을 부여하는 크기가 작을수록 대비효과가 작아진다.
④ 동시대비 효과는 순간적으로 일어나므로 장시간 두고 보면 대비효과는 적어진다.

1 2 OK

64. 눈에 비쳤던 자극을 치워버려도 색의 감각은 곧 소멸하지 않고 여운을 남긴다. 자극이 없어지고 잠시 지나면 나타나는 시각의 상은?

① 보색
② 착시
③ 대립
④ 잔상

1 2 OK

65. 색광의 3원색이 아닌 것은?

① 빨강
② 초록
③ 파랑
④ 노랑

1 2 OK

66. 색채의 경연감에 대한 설명 중 옳은 것은?

① 페일(pale) 톤은 딱딱한 느낌으로 긴장감을 준다.
② 한색계열의 색은 부드러워 보이고 평온하고 안정된 기분을 준다.
③ 경연감에 주된 영향을 미치는 것은 명도이다.
④ 채도가 높은 색은 디자인에서 악센트로 사용되기도 한다.

1 2 OK

67. 계시대비에 대한 설명으로 옳은 것은?

① 적색을 본 후 황색을 보게 되면 황색은 연두색에 가까워 보인다.
② 노란색 위의 주황은 빨간색 위의 주황보다 상대적으로 붉은 기가 더 많아 보인다.
③ 빨강과 파랑의 대비는 빨강을 더욱 따뜻하게, 파랑을 더욱 차게 느끼게 한다.
④ 줄무늬와 같이 주위 색의 영향으로 인접색에 가까워지는 현상이다.

68. 두 색 이상의 색을 보게 될 때 때로는 색들끼리 서로 영향을 주어 인접색에 가까운 것으로 느껴지는 경우와 관련이 없는 것은?

① 매스효과 ② 전파효과

③ 줄눈효과 ④ 동화효과

69. 보기의 설명과 관련한 색의 3속성은?

> [보기]
> 1) 물체 표면의 상대적인 명암에 관한 색의 속성
> 2) 동일 조건으로 조명한 백색면을 기준으로 하여 상기 속성을 척도화한 것

① L*a*b의 a*, b*

② Yxy의 Y

③ HVC의 C

④ S2030−Y10R의 10

70. 밝은 곳에서 어두운 곳으로 들어갔을 때, 처음에는 주위가 제대로 보이지 않다가 시간이 지남에 따라 보이게 되는 현상은?

① 색의 항상성(color constancy)

② 박명시(mesophic vision)

③ 명순응(light adaption)

④ 암순응(dark adaption)

71. 팽창색과 수축색에 대한 설명으로 틀린 것은?

① 따뜻한 색은 외부로 확산하려는 팽창색이다.

② 차가운 색은 내부로 위축되려는 수축색이다.

③ 색채가 실제의 면적보다 작게 느껴질 때 수축색이다.

④ 진출색은 수축색이고, 후퇴색은 팽창색이다.

72. 무대 위 흰 벽면에 빨간색 조명과 녹색 조명을 동시에 비추면 어떤 색으로 보이는가?

① 흰색 ② 노란색

③ 회색 ④ 주황색

73. 포스터 물감을 사용하여 빨간색에 흰색을 섞은 후의 명도와 채도 변화는?

① 변화되지 않는다.

② 명도는 높아지고 채도는 낮아진다.

③ 명도는 낮아지고 채도는 높아진다.

④ 명도, 채도가 모두 낮아진다.

74. 다음 중 같은 크기일 때 가장 작아 보이는 색은?

① 빨강 ② 주황

③ 노랑 ④ 파랑

75. 가법혼색과 감법혼색의 설명으로 틀린 것은?

① 가법혼색은 네거티브필름 제조, 젤라틴 필터를 이용한 빛의 예술 등에 활용된다.

② 색필터는 겹치면 겹칠수록 빛의 양은 더해지고, 명도가 높아지기 때문에 가법혼색이라 부른다.

③ 감법혼색의 삼원색은 Yellow, Magenta, Cyan이다.

④ 감법혼색은 컬러 슬라이드, 컬러영화필름, 색채사진 등에 이용되어 색을 재현시키고 있다.

1 2 OK

76. 눈의 구조와 기능에 관한 설명이 틀린 것은?

① 빛은 각막, 동공, 수정체, 유리체를 통해 망막에 상을 맺게 된다.

② 홍채는 눈으로 들어오는 빛의 양을 조절한다.

③ 각막과 수정체는 빛을 굴절시킴으로써 망막에 선명한 상이 맺히도록 한다.

④ 눈에서 시신경 섬유가 나가는 부분을 중심와라고 한다.

1 2 OK

77. 빨간색을 응시하다가 백색면을 바라보면 어떤 색상의 잔상이 보이게 되는가?

① 주황 ② 파랑

③ 보라 ④ 청록

1 2 OK

78. 색의 3속성 중 색상에 의한 영향이 가장 큰 감정효과는?

① 온도감 ② 무게감

③ 경연감 ④ 강약감

1 2 OK

79. 보기의 () 안에 들어갈 내용이 순서대로 옳게 나열된 것은?

[보기]
원거리에서도 식별이 쉬운 대상물의 존재 또는 모양을 (A)이 높다고 한다. (A)이 가장 높은 배색은 (B)이다.

① A : 유목성, B : 빨강 – 파랑

② A : 시인성, B : 노랑 – 검정

③ A : 유목성, B : 노랑 – 검정

④ A : 시인성, B : 빨강 – 파랑

1 2 OK

80. 색의 용어 설명이 틀린 것은?

① 무채색이란 색 기미가 없는 계열의 색이다.

② 명도는 색의 밝고 어두운 정도를 말한다.

③ 채도는 색의 맑고 탁한 정도를 말한다.

④ 색상환에서 정반대 쪽의 색을 순색이라 한다.

제5과목 : 색채체계의 이해

1 2 OK

81. KS A 0011(물체색의 색이름)의 유채색의 기본색이름 – 대응영어 – 약호의 연결이 틀린 것은?

① 청록 – Blue Green – BG

② 연두 – Green Yellow – GY

③ 남색 – Purple Blue – PB

④ 자주 – Reddish Purple – rP

1 2 OK

82. 다음 중 L*C*h 색공간에서 색상각 90°에 해당하는 색은?

① 빨강 ② 노랑

③ 초록 ④ 파랑

1 2 OK

83. 색채조화의 기초적인 사항이 아닌 것은?

① 색상, 명도, 채도의 차이가 기초가 된다.

② 대립감이 조화의 원리가 되기도 한다.

③ 유사의 원리는 색상, 명도, 채도 차이가 적을 때 일어난다.

④ 유사한 색으로 배색하여야만 조화가 된다.

84. 오스트발트 색체계의 설명으로 틀린 것은?

① 헤링의 4원색설을 기본으로 채택하였다.

② 수직축은 채도를 나타낸다.

③ ga, le, pi는 등순색 계열의 색이다.

④ ea, ga, ia는 등흑색 계열의 색이다.

85. KS A 0011(물체색의 색이름)의 유채색의 수식형용사가 잘못 짝지어진 것은?

① dull — 아주 연한

② dark — 어두운

③ light — 밝은

④ deep — 진(한)

86. 먼셀 색입체의 수직단면에 대한 설명 중 옳은 것은?

① 두 보색의 등색상면

② 두 보색의 등명도면

③ 두 보색의 등채도면

④ 두 보색의 등색조면

87. 색의 표준화를 통해 얻을 수 있는 효과와 거리가 가장 먼 것은?

① 색채정보의 보관

② 색채정보의 재생

③ 색채정보의 전달

④ 색채정보의 창조

88. 동일한 면적의 3색을 사용하여 화려하지 않고 수수한 분위기의 배색에 가장 적합한 예는?

① 5R 6/2, 7.5B 5/2, 2.5Y 8/2

② 5R 6/2, 7.5B 5/2, 5BG 7/8

③ 7.5B 5/2, 2.5Y 8/2, 5Y 8/6

④ 2.5Y 8/2, 5Y 8/6, 5R 7/4

89. 관용색이름 − 계통색 − 색의 3속성에 의한 표시가 틀린 것은?

① 와인레드 − 선명한 빨강 − 5R 2/8

② 코코아색 − 탁한 갈색 − 2.5YR 3/4

③ 옥색 − 흐린 초록 − 7.5G 8/6

④ 포도색 − 탁한 보라 − 5P 3/6

90. 색상, 명도, 채도를 나타내는 수식어를 특별히 정하여 표시하는 색이름은?

① 일반색이름 ② 기억색이름

③ 관용색이름 ④ 연상색이름

91. 오스트발트 색체계의 기본 색상에 속하지 않는 것은?

① Turquoise ② Yellow

③ Magenta ④ Purple

92. 오스트발트 색체계를 기초로 실용화된 독일 공업규격은?

① JIS ② RAL

③ P.C.C.S. ④ DIN

93. 먼셀 색체계에 대한 설명 중 틀린 것은?

① 색 지각의 삼속성인 색상, 명도, 채도를 기반으로 두었다.

② 색상은 R, Y, G, B, P의 주요 5색과 5색의 중간 색상을 정해 10색상을 기본으로 한다.

③ 모든 색상에 대해 명도는 10단계, 채도는 14단계로 표기된다.

④ 한국산업표준에서 채택하고 있는 색체계이다.

94. P.C.C.S. 색체계의 16:gB와 가장 거리가 먼 색상명은?

① 5B 　　② greenish blue

③ cyan 　　④ 연두

95. 먼셀의 색상환에서 5RP와 보색관계에 있는 색상은?

① 5YR 　　② 2.5Y

③ 10GY 　　④ 5G

96. 1931년에 CIE에서 발표한 색체계의 설명으로 옳은 것은?

① 눈의 시감을 통해 지각하기 쉽도록 표준색표를 만들었다.

② 표준 관찰자를 전제로 표준이 되는 기준을 발표하였다.

③ CIE XYZ, CIE LAB, CIE RGB 체계를 완성하였다.

④ 10° 시야를 이용하여 기준 관찰자를 정의하였다.

97. 다양한 배색효과에 대한 설명 중 틀린 것은?

① 색의 명암, 농담, 강약의 변화를 반복하면 리듬감이 생긴다.

② 면적의 변화에 상관없이 배색 효과는 달라지지 않는다.

③ 보색의 채도 차이를 뚜렷하게 하면 눈에 잘 띄는 배색이 된다.

④ 탁색끼리, 순색끼리의 배색은 통일감이 있어 비교적 안정감이 느껴진다.

98. 밝은 베이지, 어두운 브라운의 배색방법은?

① 도미넌트 톤 배색

② 대조톤 배색

③ 유사톤 배색

④ 톤온톤 배색

99. 오방색 – 색채상징(오행, 계절, 방위)의 연결이 틀린 것은?

① 청 – 나무, 봄, 동쪽

② 백 – 쇠, 가을, 서쪽

③ 황 – 불, 여름, 남쪽

④ 흑 – 물, 겨울, 북쪽

100. 다음은 L*a*b 색체계를 이용한 색채 측정결과이다. 어떤 색에 가장 가까운가?

L* = 50, a* = –90, b* = 80

① 녹색 　　② 파랑

③ 빨강 　　④ 노랑

4회 컬러리스트 산업기사 필기 기출모의고사

1️⃣2️⃣OK 해당 문제를 한 번 풀 때 1️⃣에 체크하고 두 번 풀 때 2️⃣에 체크합니다. 마지막으로 OK는 아는 문제일 경우 체크하고
활용법 | OK 체크가 되지 않는 문제들은 여러 번 복습하세요.

제1과목 : 색채심리

1️⃣2️⃣OK

01. 마케팅에 대한 설명으로 틀린 것은?

① 현재의 마케팅은 대량생산과 함께 발생했다.

② 시대에 따른 유행이나 스타일과 관계없이 지속된다.

③ 제품의 유용성, 가격을 알려준다.

④ 수요, 공급의 법칙에 따라 물건을 사용 가능하게 해준다.

1️⃣2️⃣OK

02. 오륜기의 5가지 색채로 옳은 것은?

① 빨강, 노랑, 파랑, 초록, 자주

② 빨강, 노랑, 파랑, 흰색, 검정

③ 빨강, 노랑, 파랑, 초록, 남색

④ 빨강, 노랑, 파랑, 초록, 검정

1️⃣2️⃣OK

03. 마케팅 믹스의 4P 요소가 잘못 연결된 것은?

① 제품(product) – 포장

② 가격(price) – 가격조정

③ 촉진(promotion) – 서비스

④ 유통(place) – 물류관리

1️⃣2️⃣OK

04. 색채치료에 대한 설명으로 잘못된 것은?

① 질병을 국소적으로 보지 않고 전체적으로 자연 치유력을 높이는 보완 치료법이다.

② 색채치료는 인간의 조직 활동을 회복시켜 주거나 억제하지만 동물에게는 효과가 검증되지 않았다.

③ 과학적인 현대의학의 장점을 살리는 동시에 자연적인 면역력을 증강시키는 것이다.

④ 고유한 파장과 진동수를 갖고 있는 에너지의 형태인 색채 처방과 반응을 연구한 결과이다.

1️⃣2️⃣OK

05. 색채조절의 효과에 대한 설명이 틀린 것은?

① 눈의 피로를 막아주고, 자연스럽게 일할 기분이 생긴다.

② 조명의 효율과 관계없지만 건물을 보호, 유지하는 데 좋다.

③ 일에 주의가 집중되고 능률이 오른다.

④ 안전이 유지되고 사고가 줄어든다.

1️⃣2️⃣OK

06. 언어척도법(Semantic Differential Method)에 대한 설명으로 틀린 것은?

① 신중한 답을 구하기 때문에 시간적 여유를 가지고 판단하도록 유도한다.

② 서로 상반되는 형용사군을 이용한다.

③ 세밀한 차이를 필요로 할 경우 7단계 평가
로 척도화한다.

④ 색채의 지각현상과 감정효과를 다면적으로
분석할 수 있다.

1 2 OK

07. 성별과 연령에 따른 색채 선호에 대한 설명으
로 틀린 것은?

① 남성들은 비교적 어두운 톤을 선호하고 여성
들은 밝고 맑은 톤을 선호하는 경향이 있다.

② 문화적인 차이가 있는 국가들 사이에서는
연령에 따른 공통점은 나타나지 않는다.

③ 지적 능력이 낮을수록 원색 계열, 밝은 톤
을 선호하는 편이다.

④ 유년의 기억, 교육 과정, 교양적 훈련에 의
해 색채 기호가 생성된다.

1 2 OK

08. 색채의 시간성과 속도감을 이용한 색채계획
에 있어서 틀린 것은?

① 오랜 시간 기다려야 하는 대합실에 적합한
색채는 지루함이 느껴지지 않는 난색계의
색을 적용한다.

② 손님의 회전율이 빨라야 할 패스트푸드 매
장에서는 난색계의 색을 적용한다.

③ 일상적이고 단조로운 일을 하는 공장에는
한색계의 색상을 적용한다.

④ 고채도의 난색계 색상이 한색계보다 속도
감이 빠르게 느껴지므로 스포츠카의 외장
색으로 좋다.

1 2 OK

09. 건축이나 환경의 색채에 대한 심미적 기능이
아닌 것은?

① 공간의 분위기를 창출한다.

② 재료의 성격(질감)을 표현한다.

③ 형태의 비례에 영향을 준다.

④ 온도감에 영향을 준다.

1 2 OK

10. blue-green, gray, white와 같은 색채에
서 느껴지는 맛은?

① 단맛　　　　　② 쓴맛

③ 신맛　　　　　④ 짠맛

1 2 OK

11. 기후에 따른 일반적인 색채기호의 설명으로
틀린 것은?

① 라틴계 민족은 난색계를 좋아한다.

② 머리칼과 눈동자색이 검정이나 흑갈색의
민족은 한색계를 선호한다.

③ 스페인, 라틴아메리카의 사람들은 난색계
를 선호한다.

④ 북구계의 게르만인과 스칸디나비아 민족은
한색계를 선호한다.

1 2 OK

12. 세계적으로 잘 알려진 음료회사인 코카콜라
는 모든 제품과 회사의 표시 등을 빨간색으로
통일하고 있다. 이러한 것은 기업이 무엇을
위해 실시하는 전략인가?

① 색채를 이용한 제품의 포지셔닝(position-
ing)

② 색채를 이용한 브랜드 아이덴티티(brand
identity)

③ 색채를 이용한 소비자 조사

④ 색채를 이용한 스타일링(styling)

13. 색채의 추상적 연상에 대한 예가 틀린 것은?

① 빨강 – 정열 ② 초록 – 희망

③ 파랑 – 안전 ④ 보라 – 우아

14. 색채와 문화의 관계가 적절하지 않은 것은?

① 서양 문화권에서 파랑은 노동자 계급을 의미한다.

② 동양 문화권에서 흰색은 죽음을 의미한다.

③ 서양 문화권에서 노랑은 왕권, 부귀를 의미한다.

④ 북유럽에서 녹색은 영혼과 자연의 풍요로움을 의미한다.

15. 뉴턴의 색과 일곱 음계 중 '레'에 해당하고, 새콤달콤한 맛을 연상시키는 것은?

① 빨강 ② 주황

③ 연두 ④ 보라

16. 색채와 공감각에서 촉감과 관련된 색의 연결이 틀린 것은?

① 부드러움 – 밝은 분홍

② 촉촉함 – 한색계열 색채

③ 건조함 – 밝은 청록

④ 딱딱함 – 저명도, 저채도 색채

17. 색의 심리효과를 이용한 색채설계로 옳은 것은?

① 난색계의 조명에서는 물체가 더 짧고 더 작아 보인다.

② 북, 동향의 방은 차가운 색을 사용한다.

③ 무거운 물건의 포장색은 밝은색을 사용한다.

④ 교실의 천장과 윗벽은 어두운 색을 사용한다.

18. 색의 연상에 관한 설명으로 틀린 것은?

① 주황은 식욕을 증진시키는 데 효과적인 색이다.

② 검정은 위험을 경고하는 데 효과적인 색이다.

③ 초록은 휴식과 안정이 필요한 공간에 효과적인 색이다.

④ 파랑은 신뢰를 상징하는 기업의 이미지에 효과적인 색이다.

19. 석유나 가스의 저장탱크를 흰색이나 은색으로 칠하는 이유는?

① 흡수율이 높은 색이므로

② 팽창성이 높은 색이므로

③ 반사율이 높은 색이므로

④ 수축성이 높은 색이므로

20. 색채의 선호도를 파악하는 조사방법이 아닌 것은?

① 순위법

② 항상자극법

③ 언어척도법

④ 감성 데이터베이스 조사

③ 기하곡선은 분방함과 풍부한 감정을 나타낸다.

④ 포물선은 속도감, 쌍곡선은 균형미를 연출한다.

[1] [2] [OK]

25. 기존 제품의 기능, 재료, 형태를 필요에 따라 개량하고 조형성을 변경시키는 작업을 의미하는 디자인 용어는?

① 모던 디자인(modern design)

② 리디자인(redesign)

③ 미니멀 디자인(minimal design)

④ 굿 디자인(good design)

[1] [2] [OK]

21. 다음 중 식욕을 촉진하기 위한 음식점의 실내 색채계획으로 적당한 것은?

① 보라색 계열　　② 주황색 계열

③ 청색 계열　　　④ 녹색 계열

[1] [2] [OK]

22. 다음에서 설명하는 내용과 관련이 있는 용어는?

> 물리적 단순 기능주의의 획일성에서 탈피하려 했으며, 에또르소트사스, 마이클 그레이브, 한스 홀레인 등을 영입하여 단순한 형태를 이용, 과감한 다색 배합과 유희성을 바탕으로 낙천적이고 자유분방한 실험적 디자인을 채택했다.

① 구성주의　　　② 멤피스 그룹

③ 옵아트　　　　④ 팝아트

[1] [2] [OK]

26. 시대사조와 대표작가의 연결이 틀린 것은?

① 데스틸 – 몬드리안

② 바우하우스 – 월터 그로피우스

③ 큐비즘 – 피카소

④ 팝아트 – 윌리엄 모리스

[1] [2] [OK]

23. 입체모형 혹은 컴퓨터 그래픽에 의해 컬러 디자인의 최종상황을 검증하는 것을 무엇이라 하는가?

① 컬러 오버레이　　② 컬러 스케치

③ 컬러 스킴　　　　④ 컬러 시뮬레이션

[1] [2] [OK]

27. 에코디자인(Eco-Design)의 설명으로 틀린 것은?

① 환경 친화의 적절한 조화를 이루는 디자인

② 환경과 인간을 고려한 자연주의 디자인

③ 디자인, 생산, 품질, 환경, 폐기에 따른 총체적 과정의 친환경 디자인

④ 기존의 디자인을 수정 및 개량하는 디자인

[1] [2] [OK]

24. 곡선에 대한 설명이 틀린 것은?

① 점의 방향이 끊임없이 변할 때에는 곡선이 생긴다.

② 곡선은 우아, 매력, 모호, 유연, 복잡함의 상징이다.

28. 시대별 패션색채의 변천에 대한 설명이 틀린 것은?

① 1900년대에는 부드럽고 환상적인 분위기의 파스텔 색조가 유행하였다.

② 1910년대에는 오리엔탈리즘의 영향을 받아 밝고 선명한 색조의 오렌지, 노랑, 청록 등이 주조색을 이루었다.

③ 1930년대에는 아르데코의 경향과 함께 흑색, 원색과 금속의 광택이 등장하였다.

④ 1940년대에는 초반은 군복의 영향으로 검정, 카키, 올리브 등이 사용되었다.

29. 제품디자인 색채계획 단계 중 기획단계에 포함되지 않는 것은?

① 제품기획

② 시장조사

③ 색채분석 및 색채계획서 작성

④ 소재 및 재질 결정

30. 19세기 이후 산업디자인의 변화로 거리가 먼 것은?

① 제품이 대량생산되어 가격이 저렴해짐

② 다양한 제품이 생산되어 소비자층이 확산됨

③ 공예 제품같이 정교한 제품을 소량 생산함

④ 튼튼한 제품 생산으로 제품의 수명주기가 연장됨

31. 뜻을 가진 그림, 말하는 그림으로 목적미술의 개념이라 할 수 있는 것은?

① 캐릭터　　　　② 카툰

③ 캐리커처　　　④ 일러스트레이션

32. 좋은 디자인이 되기 위한 조건이 아닌 것은?

① 기능성　　　　② 심미성

③ 창조성　　　　④ 윤리성

33. 표현기법 중 완성될 제품에 대한 예상도로서 실물의 형태나 색채 및 재질감을 실물과 같이 충실하게 표현하는 것을 의미하는 것은?

① 스크래치 스케치

② 렌더링

③ 투시도

④ 모델링

34. 심벌 디자인(symbol design)의 하나로 문화나 언어를 초월해서 이해할 수 있도록 만든 그림 문자는?

① 픽토그램(pictogram)

② 로고타입(logotype)

③ 모노그램(monogram)

④ 다이어그램(diagram)

35. 디자인의 원리에 대한 설명으로 틀린 것은?

① 대비는 시각적 힘의 강약에 의한 형의 감정 효과이다.

② 비대칭은 형태상으로 불균형이지만, 시각상의 힘의 정돈에 의하여 균형이 잡힌다.

③ 등비수열에 의한 비례는 1:2:4:8:16…과 같이 이웃하는 두 항의 비가 일정한 수열에 의한 비례이다.

④ 강조는 규칙성, 균형을 주고자 할 때 이용하면 효과적이다.

36. 디자인에 대한 설명 중 틀린 것은?

① 디자인의 미적 가치는 실제 사용하는 과정에서 잘 작동하고 기대되는 성능을 발휘하는 실용적 가치이다.
② 빅터 파파넥(Victor Papanek)은 디자인을 의미 있는 질서를 만드는 노력이라고 했다.
③ 디자인은 인간 생활의 향상을 위한다는 점에서 문제 해결 방법이다.
④ 오늘날 디자인 분야는 점차 상호지식을 공유하는 토틸(total) 디자인이 되고 있다.

37. 게슈탈트 심리학자들에 의해서 제시된 시지각 법칙이 아닌 것은?

① 근접성의 원리　　② 유사성의 원리
③ 연속성의 원리　　④ 대조성의 원리

38. "형태는 기능을 따른다"라고 하여 기능에 충실함과 형태의 아름다움을 강조한 사람은?

① 몬드리안　　　　② 루이스 설리반
③ 요하네스 이텐　　④ 앤디 워홀

39. 디자인 편집의 레이아웃(layout)에 대한 설명 중 틀린 것은?

① 사진과 그림이 문자보다 강조되어야 한다.
② 시각적 소재를 효과적으로 구성, 배치하는 것이다.
③ 전체적으로 통일과 조화를 고려해야 한다.
④ 가독성이 있어야 한다.

40. 패션 디자인에 대한 설명 중 옳은 것은?

① 의복의 균형은 디자인 요소들의 시각적 무게감에 의해 이루어진다.
② 재질(texture)은 사람들이 가장 먼저 지각하는 디자인 요소로서 개인의 기호, 개성, 심리에 반응하는 다양한 감정 효과를 지닌다.
③ 패션디자인은 독창성과 개성을 디자인의 기본조건으로 하며 선, 재질, 색채 등을 고려하여 스타일을 디자인한다.
④ 색채이미지는 다양성과 개별성을 지니며 단색 이용 시 더욱 뚜렷한 이미지를 전달한다.

제3과목 : 색채관리

41. 화면에 디스플레이 되는 최대 해상도 및 표현할 수 있는 색채의 수가 결정되는 것과 관련 없는 것은?

① 그래픽 카드
② 모니터의 픽셀 수 및 컬러심도
③ 운영체제
④ 모니터의 백라이트

42. 전자기파장의 길이가 가장 긴 것은?

① 적색 가시광선
② 청색 가시광선
③ 적외선
④ 자외선

43. 물체색의 측정 시 사용하는 표준 백색판의 기준으로 거리가 먼 것은?

① 충격, 마찰, 광조사, 온도, 습도 등의 영향을 받지 않을 것

② 균등 확산 흡수면에 가까운 확산 흡수 특성이 있고, 전면에 걸쳐 일정할 것

③ 표면이 오염된 경우에도 세척, 재연마 등의 방법으로 오염들을 제거하고 원래의 값을 재현시킬 수 있는 것

④ 분광 반사율이 거의 0.9 이상으로, 파장 380~780nm에 걸쳐 거의 일정할 것

44. 가법혼색의 원색과 감법혼색의 원색이 바르게 표현된 것은?

① 가법혼색 – R, G, B / 감법혼색 – C, M, Y

② 가법혼색 – C, G, B / 감법혼색 – R, M, Y

③ 가법혼색 – R, M, B / 감법혼색 – C, G, Y

④ 가법혼색 – C, M, Y / 감법혼색 – R, G, B

45. 안료와 염료의 구분이 옳은 것은?

① 고착제를 사용하면 안료이고, 사용하지 않으면 염료이다.

② 수용성이면 안료이고, 비수용성이면 염료이다.

③ 투명도가 높으면 안료이고, 낮으면 염료 이다.

④ 무기물이면 염료이고, 유기물이면 안료 이다.

46. 합성수지도료에 대한 설명이 틀린 것은?

① 도막형성 주요소로 셀룰로스 유도체를 사용한 도료의 총칭이다.

② 화기에 민감하고 광택을 얻기 어렵다.

③ 부착성, 휨성, 내후성의 향상을 위하여 알키드수지, 아크릴수지 등과 함께 혼합하여 사용된다.

④ 건조가 20시간 정도 걸리고, 도막이 좋지 않지만 내후성이 좋고 값이 싸서 널리 사용된다.

47. 분광반사율의 분포가 서로 다른 두 개의 색자극이 광원의 종류와 관찰자 등의 관찰조건을 일정하게 할 때에만 같은 색으로 보이는 현상은?

① 메타머리즘 ② 무조건 등색

③ 색채적응 ④ 컬러 인덱스

48. 분광식 색채계에 대한 설명 중 틀린 것은?

① 분광반사율을 측정하여 색채를 산출하는 방법이다.

② 색처방 산출을 위한 자동배색에 측정 데이터를 직접 활용할 수 있다.

③ 정해진 광원과 시야에서만 색채를 측정할 수 있다.

④ 색채재현의 문제점 등에 근본적인 대응을 할 수 있다.

49. 가공하지 않은 원료 그대로의 무명천은 노란색을 띤다. 이를 더욱 흰색으로 만드는 다음의 방법 중 가장 효과적인 것은?

① 화학적 방법으로 탈색

② 파란색 염료로 약하게 염색

③ 광택제 사용

④ 형광물질 표백제 사용

50. CCM 소프트웨어의 기능 중 Formulation 부분의 기능으로 틀린 것은?

① 컬러런트의 정보를 이용한 단가계산
② 컬러런트와 적합한 전색제 종류 선택
③ 컬러런트의 적합한 비율계산으로 색채 재현
④ 시편을 측정하여 오차 부분을 수정하는 Correction 기능

51. 반사갓을 사용하여 광원의 빛을 모아 비추는 조명방식으로 조명 효율이 좋은 반면 눈부심이 일어나기 쉽고 균등한 조도 분포를 얻기 힘들며 그림자가 생기는 조명 방식은?

① 반간접조명 ② 직접조명
③ 간접조명 ④ 반직접조명

52. 장치 특성화(device characterization)라고도 부르며, 디지털 색채를 처리하는 장치의 컬러 재현 특성을 기록하는 과정은?

① 색영역 맵핑(color gamut mapping)
② 감마조정(gamma control)
③ 프로파일링(profiling)
④ 컴퓨터 자동배색(computer color matching)

53. 자연에서 대부분의 검은색 또는 브라운 색을 나타내는 색소는?

① 멜라닌
② 플라보노이드
③ 안토시아니딘
④ 포피린

54. 디스플레이 모니터 해상도(resolution)에 대한 설명이 틀린 것은?

① 화소의 색채는 C, M, Y 스펙트럼 요소들이 섞여서 만들어진다.
② 디스플레이 모니터 내에 포함되어 있는 화소의 개수를 의미한다.
③ ppi(pixels per inch)로 표기하며, 이는 1인치 내에 들어갈 수 있는 화소의 수를 의미한다.
④ 동일한 해상도에서 모니터의 크기가 작아질수록 영상은 선명해진다.

55. 표면색의 시감비교 시 관찰자에 대한 설명이 틀린 것은?

① 미묘한 색의 차이를 판단하는 관찰자의 능력을 필요로 한다.
② 관찰자가 시력보조용 안경을 사용하는 경우에는 안경렌즈가 가시 스펙트럼 영역에서 균일한 분광투과율을 가져야 한다.
③ 눈의 피로에서 오는 영향을 막기 위해서 연한 색 다음에는 바로 파스텔색이나 보색을 보면 안 된다.
④ 관찰자가 연속해서 비교작업을 실시하면 시감판정의 성능이 현저하게 저하되기 때문에 수 분간의 휴식을 취해야 한다.

56. 광원을 측정하는 광측정 단위와 가장 거리가 먼 것은?

① 광도 ② 휘도
③ 조도 ④ 감도

57. 반사물체의 측정방법 – 조명 및 수광의 기하학적 조건 중 빛을 입사시키는 방식은 di:8° 방식과 일치하나 광검출기를 적분구 면을 향하게 하여 시료에서 반사된 빛을 측정하는 방식은?

① 확산/확산(d:d)

② 확산:0도(d:0)

③ 45도/수직(45x:0)

④ 수직/45도(0:45x)

58. CIE에서 분류한 채도의 3단계 분류에 포함되지 않는 것은?

① colorfulness

② perceived chroma

③ tint

④ saturation

59. Rec. 709와 Rec. 2020 등 방송통신에서 재현되는 색역 등의 표준을 제정한 국제기구는?

① ISCC(Inter–Society Color Council)

② ASTM(American Society for Testing and Materials)

③ ISO(International Standard Organization)

④ CIE(Commission Internationale de l'Eclairage)

60. 컬러 프린터에서 Magenta 잉크 위에 Yellow 잉크가 찍혔을 때 만들어지는 색은?

① Red　　　　② Green

③ Blue　　　　④ Cyan

제4과목 : 색채지각의 이해

61. 두 색을 동시에 인접시켜 놓았을 때 두 색의 색상차가 커 보이는 현상은?

① 색상대비　　　② 명도대비

③ 채도대비　　　④ 보색대비

62. 빨강색광과 녹색색광의 혼합 시, 녹색색광보다 빨강색광이 강할 때 나타나는 색은?

① 노랑　　　　② 주황

③ 황록　　　　④ 파랑

63. 회색의 배경색 위에 검정선의 패턴을 그리면 배경색의 회색은 어두워 보이고, 흰 선의 패턴을 그리면 배경색이 하얀색 기미를 띠어 보이는 것과 관련한 현상(대비)은?

① 동화 현상　　② 병치 현상

③ 계시 대비　　④ 면적 대비

64. 빨간색을 계속 응시하다가 순간적으로 노란색을 보았을 때 나타나는 색은?

① 황록색　　　② 노란색

③ 주황색　　　④ 빨간색

65. 다음 중 시인성이 가장 낮은 배색은?

① 5R 4/10 – 5YR 6/10

② 5Y 8/10 – 5YR 5/10

③ 5R 4/10 – 5YR 4/10

④ 5R 4/10 – 5Y 8/10

1 2 OK

66. 전자기파 중에서 사람의 눈에 보이는 가시광선의 범위는?

① 250~350nm

② 180~380nm

③ 380~780nm

④ 750~950nm

1 2 OK

67. 자외선(UV; ultra violet)에 대한 설명이 아닌 것은?

① 화학작용에 의해 나타나므로 화학선이라 하기도 한다.

② 강한 열작용을 가지고 있는 것이 특징이다.

③ 형광물질에 닿으면 형광현상을 일으킨다.

④ 살균작용, 비타민 D 생성을 한다.

1 2 OK

68. 고령자의 시각 특성에 관한 설명이 틀린 것은?

① 암순응, 명순응의 기능이 저하된다.

② 황변화가 발생하면 청색 계열의 시인도가 저하된다.

③ 수정체의 변화로 물체가 흐릿하게 보이고 색의 식별능력이 저하된다.

④ 간상체의 개수는 증가하고 추상체의 개수는 감소한다.

1 2 OK

69. 각각 동일한 바탕면적에 적용된 글씨를 자연광 아래에서 관찰할 경우, 명시도가 가장 높은 것은?

① 검정바탕 위의 노랑 글씨

② 노랑바탕 위의 파랑 글씨

③ 검정바탕 위의 흰색 글씨

④ 노랑바탕 위의 검정 글씨

1 2 OK

70. 색채의 경연감에 대한 설명으로 옳은 것은?

① 따뜻하고 차게 느껴지는 시각의 감각현상이다.

② 고채도일수록 약하게, 저채도일수록 강하게 느껴진다.

③ 난색계열은 단단하고, 한색계열은 부드럽게 느껴진다.

④ 연한 톤은 부드럽게, 진한 톤은 딱딱하게 느껴진다.

1 2 OK

71. 채도대비에 관한 설명 중 틀린 것은?

① 채도가 낮은 색은 더욱 낮게, 채도가 높은 색은 더욱 높게 보인다.

② 모든 색은 배경색과의 관계로 인해 항상 채도대비가 일어난다.

③ 무채색 위의 유채색은 채도가 높아 보이고, 고채도 색 위의 저채도 색은 채도가 더 낮아 보인다.

④ 동일한 하늘색이라도 파란색 배경에서는 채도가 낮게 보이고, 회색의 배경에서는 채도가 높게 보인다.

1 2 OK

72. 다음 중 가장 가벼운 느낌의 색은?

① 5Y 8/6　　② 5R 7/6

③ 5P 6/4　　④ 5B 5/4

1 2 OK

73. 잔상에 대한 설명 중 틀린 것은?

① 시신경의 흥분으로 잔상이 나타난다.

② 물체색의 잔상은 대부분 보색잔상으로 나타난다.

③ 심리보색의 반대색은 잔상의 효과가 뚜렷이 나타난다.

④ 양성잔상을 이용하여 수술실의 색채계획을 한다.

1 2 OK

74. 눈(目, eye)의 구조와 특성에 관한 설명이 옳은 것은?

① 빛의 전달은 각막 – 동공 – 수정체 – 유리체 – 망막의 순서로 전해진다.

② 수정체는 눈동자의 색재가 들어 있는 곳으로서 카메라의 조리개와 같은 기능을 한다.

③ 홍채는 카메라 렌즈의 역할을 하며, 모양이 변하여 초점을 맺게 하는 작용을 하며 눈에서 굴절이 가장 많이 일어난다.

④ 간상체는 망막의 중심와 부분에 밀집되어 존재하는 시신경 세포이며, 색채를 구별하게 한다.

1 2 OK

75. 빔 프로젝터(beam projector)의 혼색은 무슨 혼색인가?

① 병치혼색　　　　② 회전혼색

③ 감법혼색　　　　④ 가법혼색

1 2 OK

76. 빛이 밝아지면 명도대비가 더욱 강하게 느껴진다고 하는 시각적 효과는?

① 애브니(Abney) 효과

② 베너리(Benery) 효과

③ 스티브스(Stevens) 효과

④ 리프만(Liebmann) 효과

1 2 OK

77. 백화점 디스플레이 시, 주황색 원피스를 입은 마네킹을 빨간색 배경 앞에 놓았을 때와 노란색 배경 앞에 놓았을 때 원피스의 색깔이 다르게 보이는 현상은?

① 색상대비　　　　② 명도대비

③ 채도대비　　　　④ 한난대비

1 2 OK

78. 시점을 한곳으로 집중시키려는 색채지각 과정에서 일어나는 현상이다. 순간적으로 일어나며 계속하여 한곳을 보게 되면 눈의 피로도가 발생하여 그 효과가 적어지는 색채심리효과(대비)는?

① 계시대비　　　　② 계속대비

③ 동시대비　　　　④ 동화효과

1 2 OK

79. 눈의 가장 바깥부분에 위치하고 있어 공기와 직접 닿는 부분은?

① 각막　　　　② 수정체

③ 망막　　　　④ 홍채

1 2 OK

80. 물체의 색이 결정되는 요인이 아닌 것은?

① 물체 표면에 떨어진 빛의 흡수율에 의해서

② 물체 표면에 떨어진 빛의 반사율에 의해서

③ 물체 표면에 떨어진 빛의 굴절률에 의해서

④ 물체 표면에 떨어진 빛의 투과율에 의해서

제5과목 : 색채체계의 이해

1 2 OK

81. 먼셀(Munsell) 3속성에 의한 표시 기호인 7.5G 8/6에 가장 적합한 관용 색명은?

① 올리브그린(olive green)

② 쑥색(artemisia)

③ 풀색(grass green)

④ 옥색(jade)

1 2 OK

82. 비렌의 색채조화 중 대부분 깨끗하고, 신선하게 보이며 부조화를 찾기는 힘든 조합은?

① tint - tone - shade

② color - tint - white

③ color - shade - black

④ white - gray - black

1 2 OK

83. 그림의 W-C 상의 사선상이 의미하는 것은?

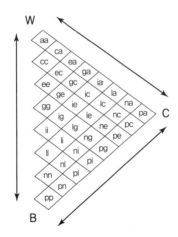

① 동일 하양색도 ② 동일 검정색도

③ 동일 유채색도 ④ 동일 명도

1 2 OK

84. 혼색계에 대한 설명으로 옳은 것은?

① 색편 사이의 간격이 넓어 정밀한 색좌표를 구하기가 어렵다.

② 관측하는 사람에 따라 주관적으로 색좌표를 정할 수 있다.

③ 색좌표의 활용 기술과 해독 기술 등이 필요하다.

④ 색표계의 색역을 벗어나는 샘플이 존재할 수 있다.

1 2 OK

85. 국제조명위원회와 관련이 없는 색체계는?

① Yxy 색체계

② XYZ 색체계

③ P.C.C.S. 색체계

④ L*u*v* 색체계

1 2 OK

86. 오스트발트 색체계에 대한 설명 중 틀린 것은?

① 색의 3속성에 따른 지각적인 등보성을 가진 체계적인 배열이다.

② 헤링의 4원색설을 기본으로 하였기 때문에 원주의 4등분이 서로 보색관계가 되도록 하였다.

③ 색량의 대소에 의하여, 즉 혼합하는 색량의 비율에 의하여 만들어진 체계이다.

④ 백색량, 흑색량, 순색량의 합을 100%로 하였기 때문에 등색상면뿐만 아니라 어떠한 색이라도 혼합량의 합은 항상 일정하다.

87. 먼셀 색체계에서 색상을 100으로 나눈 이유와 그 설명으로 옳은 것은?

① 반사율 : 기계적 측정의 값으로 사람의 시감과는 다르다.

② 표준시료 : 색종이나 색지 등의 각 업종에 적합한 표준시료로 만든 색견본이다.

③ 뉘앙스 : 색상, 명도, 채도의 변화를 뉘앙스라 하고 100으로 나누었다.

④ 최소식별 한계치 : 인간이 눈으로 색을 구별할 수 있는 최소거리이다.

88. 색의 물리적인 혼합을 회전 혼색판으로 실험, 규명하여 색채측정기의 아버지라고 불리는 사람은?

① 뉴턴

② 오스트발트

③ 맥스웰

④ 해리스

89. ISCC-NIST의 톤 약호 중 틀린 것은?

① vd=very dark

② m=moderate

③ pl=pale

④ l=light

90. 타일의 배색에서 볼 수 있는 배색 효과는?

① 분리효과의 배색

② 강조효과의 배색

③ 반복효과의 배색

④ 연속효과의 배색

91. CIE LAB 색공간에서 밝기를 나타내는 L값과 같은 의미를 지니고 있는 CIE XYZ 색공간에서의 값은?

① X

② Y

③ Z

④ X+Y+Z

92. 디자인 원리 중 일정한 리듬감을 표현하기에 가장 적합한 배색기법은?

① 테마컬러를 이용한 악센트 배색

② 점증적으로 변하는 그러데이션 배색

③ 주조색, 보조색, 강조색의 면적 분할에 따른 배색

④ 중명도, 중채도를 이용한 토널 배색

93. 관용색명과 계통색명의 설명으로 옳은 것은?

① 계통색명은 예부터 전해 내려오거나 동물, 식물, 광물, 자연현상, 지명, 인명 등에서 유래한 것을 정리한 것이다.

② 계통색명은 색상을 나타내는 기본색 이름, 톤의 수식어 그리고 무채색 수식어를 조합하여 나타낸다.

③ 관용색명에는 계통색명의 수식어 사용이 금지되어 있다.

④ 관용색명은 색의 3속성에 따라 분류, 표현한 것으로 익히는 데 시간이 걸리나, 색명의 관계와 위치까지 이해하기에 편리하다.

94. 먼셀 색체계의 채도에 관한 설명 중 틀린 것은?

① 색의 맑고 탁한 정도를 나타낸다.

② 최고의 채도 단계는 색상에 따라 다르다.

③ 색입체에서 세로축이 채도에 해당된다.

④ 먼셀 기호로 표기할 때 맨 뒤에 위치한다.

95. 색채기호 중 채도를 표현하는 것은?

① 먼셀 색체계 : value

② CIE LCH 색체계 : C*

③ CIE LAB 색체계 : L*

④ CIE XYZ 색체계 : Y

96. 밝은 베이지 블라우스와 어두운 브라운 바지를 입은 경우는 어떤 배색이라고 볼 수 있는가?

① 반대 색상 배색

② 톤 온 톤 배색

③ 톤 인 톤 배색

④ 세퍼레이션 배색

97. 먼셀 색체계의 설명으로 틀린 것은?

① 무채색은 뉴트럴(Neutral)의 약호 N을 부가하여 N4.5와 같이 표기한다.

② 먼셀 색표계는 현재 한국색채연구소, 미국의 Macbeth, 일본색채연구소의 색도감으로 사용하고 있으며, 전 세계적으로 가장 널리 쓰이고 혼색계 체계이다.

③ 먼셀 색입체의 특징은 색상, 명도, 채도를 시각적으로 고른 단계가 이루어지도록 한 것이다.

④ 채도가 높은 안료가 개발될 때마다 나뭇가지처럼 채도의 축을 늘여가면 좋겠다고 하여 먼셀의 색입체를 컬러트리(Color Tree)라고 불렀다.

98. DIN 색체계에 대한 설명 중 옳은 것은?

① 색상을 주파장으로 정의하고 10색상으로 분할한 것이 먼셀 색체계와 유사하다.

② 등색상면은 백색점을 정점으로 하는 부채형으로, 한 변은 흑색에 가까운 무채색이고, 다른 끝색은 순색이 된다.

③ 2:6:1은 T=2, S=6, D=1로 표시 가능하고, 저채도의 빨간색이다.

④ 어두운 정도를 유채색과 연계시키기 위해 유채색만큼의 같은 색도를 갖는 적정색들의 분광반사율 대신 시감반사율이 채택되었다.

99. 색채조화의 공통된 원리로서 가장 가까운 색채끼리의 배색으로 친근감과 조화를 느끼게 하는 조화원리는?

① 동류의 원리　　② 질서의 원리

③ 명료성의 원리　　④ 대비의 원리

100. NCS(Natural Color System) 색체계에 대한 설명으로 옳은 것은?

① 영-헬름홀츠의 색각이론에 바탕을 두고 색채사용법과 전달방법을 발전시켰다.

② NCS의 척도체계는 복잡한 표시체계를 가지고 있어 색의 기호를 통해 색의 느낌을 잘 전달할 수 없는 단점을 가지고 있다.

③ 흰색, 검정, 노랑, 빨강, 파랑, 녹색의 6색을 기본색으로 한다.

④ 미국, 일본 등의 국가표준색을 제정하는 데 기여한 색체계이다.

5회 컬러리스트 산업기사 필기 기출모의고사

제1과목 : 색채심리

1 2 OK

01. 색채의 3속성과 심리효과가 틀린 것은?

① 색채의 한난감은 주로 색상에 의존한다.

② 색채의 경중감은 주로 명도에 의존한다.

③ 어둡고 채도가 낮은 색채는 강하고 딱딱해
보인다.

④ 난색은 촉촉한, 한색은 건조한 느낌을 준다.

1 2 OK

02. 다음 () 안에 들어갈 알맞은 단어는?

> 서구문화권의 영향을 받은 대부분의 국가에서
> 성인의 절반 이상이 ()을 가장 많이 선호하는
> 색으로 꼽고 있다. 이와 같은 세계 공통의 선호
> 특성 때문에 ()의 민주화라는 말까지 만들어
> 졌다.

① 녹색　　　　② 황색

③ 청색　　　　④ 백색

1 2 OK

**03. 교통표지, 안전색채 등 국제적으로 공통적인
의미를 갖는 색채의 심리적 작용은?**

① 감각　　　　② 연상

③ 상징　　　　④ 착시

1 2 OK

04. 색채 연상에 대한 설명으로 틀린 것은?

① 심리적 활동의 영향으로 어떤 현상이나 이
미지가 나타나는 것을 말한다.

② 개인적인 경험, 기억, 사상, 의견 등이 투
영된다.

③ 유채색은 연상이 강하게 나타난다.

④ 빨강, 파랑, 노랑 등 원색과 선명한 톤일수
록 연상언어가 적다.

1 2 OK

**05. 색채 기호 조사 분석에 대한 설명으로 틀린
것은?**

① 소비자의 생활에서 일관된 기호 이미지를
찾는다.

② 소비자가 지향하는 라이프스타일을 추출
한다.

③ 소비자가 선호하는 이미지를 유형별로 분
류한다.

④ 소비자의 생활 지역에 대한 객관적인 자료
를 수집한다.

1 2 OK

06. 색채 선호 원리에 대한 설명으로 틀린 것은?

① 색의 선호도는 피부색과 눈동자와 연관성이 없다.

② 색의 선호도는 태양광의 양에 따라 다른 양상을 보인다.

③ 색의 선호도는 교양과 소득에 따라 다르며 연령이 따라서도 변화한다.

④ 색의 선호도는 성별, 민족, 지역에 따라 다르다.

1 2 OK

07. 색채치료와 관련이 없는 것은?

① 괴테의 색채 심리 이론

② 그리스 헤로도토스의 태양광선치료법

③ 아우렐리우스 켈수스의 컬러 밴드법

④ 뉴턴의 색채론

1 2 OK

08. 회사 간의 경쟁으로 인해 가격, 광고, 유치경쟁이 치열하게 일어나는 제품수명주기 단계는?

① 도입기 ② 성장기

③ 성숙기 ④ 쇠퇴기

1 2 OK

09. "같은 길이의 두 수직, 수평선이 교차하는 사각형은 물질성, 중력 그리고 날카로움의 한계를 상징한다."라고 색채와 모양 간의 조화로운 관계를 언급한 사람은?

① 칸딘스킨

② 파버 비렌

③ 요하네스 이텐

④ 카스텔

1 2 OK

10. 제품/사회, 문화 등 정보로서의 색채연상에 대한 사용방법으로 볼 수 없는 것은?

① 두 종류의 차 포장상자에 녹차는 초록색 포장지를, 대추차는 빨간색 포장지를 사용하여 포장하였다.

② 지하철 1호선은 빨간색, 2호선은 초록색으로 표시하였다.

③ 선물을 빨간색 포장지와 분홍색 리본테이프로 포장하였다.

④ 더운 물은 빨간색 손잡이를, 차가운 물은 파란색 손잡이를 설치하였다.

1 2 OK

11. 부정적 연상으로 절망, 악마, 반항의 의미를 가지고 있으나 현대의 산업제품에는 세련된 색의 대표로 많이 활용되는 것은?

① 빨강 ② 회색

③ 보라 ④ 검정

1 2 OK

12. 색채조절에 있어서 심리효과에 대한 설명 중 틀린 것은?

① 색채의 감정적인 효과에 의해 한색계로 도색을 하면 심리적으로 시원하게 느껴진다.

② 큰 기계 부위의 아랫부분은 어두운 색으로 하고 윗부분은 밝은색으로 해야 안정감이 있다.

③ 눈에 띄어야 할 부분은 한색으로 하여 안전을 도모한다.

④ 고채도의 색은 화사하고, 저채도의 색은 수수하므로 이를 적절하게 이용한다.

13. 색채경험에 대한 설명 중 틀린 것은?

① 색채경험은 주위 환경에 따라 다르게 지각된다.

② 색채경험은 문화적 배경의 영향을 받는다.

③ 색채경험은 객관적 현상으로 지역별 차이가 있다.

④ 지역과 풍토는 색채경험에 영향을 끼친다.

14. 색채의 추상적 자유연상법 가운데 연관관계가 가장 적합하지 않은 것은?

① 빨강 – 광명, 활발, 명쾌

② 하양 – 청결, 소박, 신성

③ 파랑 – 명상, 냉정, 심원

④ 보라 – 신비, 우아, 예술

15. 유행색의 속성에 대한 설명으로 옳은 것은?

① 일정 계절이나 기간 동안 특별히 많은 사람들이 선호하여 사용하는 색

② 특정한 사회적, 경제적인 사건에 많은 영향을 받지 않는 색

③ 일정 기간만 나타나고 주기를 갖지 않은 색

④ 패션, 자동차, 인테리어 분야에 동일하게 모두 적용되는 색

16. 색채연상 중 제품 정보로서의 색을 사용한 예로 옳은 것은?

① 밀크 초콜릿의 포장지를 하양과 초콜릿색으로 구성하였다.

② 녹색은 구급장비, 상비약의 상징에 사용된다.

③ 노란색은 장애물에 대한 경고를 나타낸다.

④ 시원한 청량음료에 난색계열의 색채를 사용하였다.

17. 색채 마케팅에 관련된 설명 중 옳은 것은?

① 색채를 이용하여 소비자의 심리를 읽고 표현하는 분야로 인구통계학적 자료와 경제적 환경 변화로 인한 영향을 많이 받는다.

② 경기가 둔화되면 다양한 색상과 톤의 색채를 띤 제품을 선호하는 경향이 있다.

③ 기업의 색채 마케팅 전략은 소비자 계층에 대한 정확한 파악 시 직관적이고 경험주의적 성향을 중요시한다.

④ 색채 마케팅의 궁극적 목표는 다양한 색채를 이용한 제품의 차별화를 추구함에 있다.

18. 선호 색채를 구분하는 변인을 설명한 것 중 잘못된 것은?

① 동일한 제품이라 할지라도 남성과 여성의 선호경향은 다를 수 있다.

② 제품의 특성에 따라 선호되는 색채는 일반적으로 고정되어 있어 새로운 재료의 개발이나 유행이 제품의 특성에 영향을 미치지 않는다.

③ 동양과 아프리카 등지에서는 서양식의 일반색채원리가 적용되지 않는 경우가 있다.

④ 성별의 차이는 색상의 선호도에 영향을 미친다.

1 2 OK

19. 다음 중 각 문화권별로 서로 다른 상징으로 인식되는 색채선호의 예가 나머지 셋과 다른 하나는?

① 서양의 흰색 웨딩드레스 – 한국의 소복
② 중국의 붉은 명절 장식 – 서양의 붉은 십자가
③ 태국의 황금 사원 – 중국 황제의 금색 복식
④ 미국의 청바지 – 성화 속 성모마리아의 청색 망토

1 2 OK

20. 능률을 높일 수 있는 사무실 벽의 색채로 가장 적합한 것은?

① 하양 ② 연녹색
③ 노란색 ④ 회색

제2과목 : 색채디자인

1 2 OK

21. 바우하우스에 대한 설명으로 틀린 것은?

① 바이마르의 바우하우스 기초조형교육의 중심적인 인물은 이텐(Itten, Johannes)이다.
② 다품종소량생산과 단순하고 합리적인 양식 등 디자인의 근대화를 추구한다.
③ 예술창작과 공학 기술의 통합을 주장한 새로운 교육기관이며 연구소이다.
④ 현대건축, 회화, 조각, 디자인 운동에 영향을 주었다.

1 2 OK

22. 제1차 세계 대전을 전후로 러시아에서 일어난 조형운동으로서 산업주의와 집단주의에 입각한 사회성을 추구하였으며, 입체파나 미래파의 기계적 개념과 추상적 조형을 주요 원리로 삼아 일어난 조형 운동은?

① 구성주의 ② 구조주의
③ 미래주의 ④ 기능주의

1 2 OK

23. 디자인(design)의 어원으로 거리가 먼 것은?

① 데생(dessein)
② 디스크라이브(describe)
③ 디세뇨(disegno)
④ 데지그나레(designare)

1 2 OK

24. 색채계획과 색채조절의 효과로 공통점이 아닌 것은?

① 작업 능률을 향상시킨다.
② 피로도를 경감시킨다.
③ 예술성이 극대화된다.
④ 유지관리 비용이 절감된다.

1 2 OK

25. 다음 중 디자인 과정(Design process)을 적절하게 나열한 것은?

① 계획 – 조사분석 – 전개 – 결정
② 조사분석 – 계획 – 전개 – 결정
③ 계획 – 전개 – 조사분석 – 결정
④ 조사분석 – 전개 – 계획 – 결정

26. 다음 중 제품수명 주기가 가장 짧은 품목은?

① 자동차 　　　　 ② 셔츠

③ 볼펜 　　　　　 ④ 냉장고

27. 빅터 파파넥(Victor Papanek)이 말한 '복합기능(Function complex)'이란 디자인 목적 중 "특수 목적을 달성하기 위한 자연과 사회의 변천작용에 대한 계획적이고 의도적인 이용"에 해당하는 기능적 용어는?

① 미학(Aesthetics)

② 텔레시스(Telesis)

③ 연상(Association)

④ 용도(Use)

28. 디자인의 역할 중에서 커뮤니케이션이 중심이 되고 심벌과 기호를 통해 정보를 전달하는 분야는?

① 제품디자인

② 시각디자인

③ 평면디자인

④ 환경디자인

29. 사물, 행동, 과정, 개념 등을 나타내는 상징적 그림으로 오늘날 국제적인 스포츠 행사나 공항, 역에서 문자를 대신하는 그래픽 심벌은?

① CI(Corporate Identity)

② 픽토그램(Pictogram)

③ 시그니처(Signature)

④ BI(Brand Identity)

30. 색채계획의 역할 중 가장 거리가 먼 것은?

① 심리적 안정감 부여

② 효과적인 차별화

③ 제품 이미지 상승효과

④ 제품의 가격 조정

31. 제품의 색채를 통일시켜 대량생산하는 것과 가장 관계가 깊은 디자인 조건은?

① 심미성 　　　　 ② 경제성

③ 독창성 　　　　 ④ 합목적성

32. 다음 중 디자인(design)의 개념과 거리가 먼 것은?

① 디자인 분야에는 시각디자인, 산업디자인, 의상디자인, 환경디자인 등 매우 다양한 분야가 있다.

② 사물의 재료나 구조, 기능은 물론 아름다움이나 조화를 고려하여 사물의 형태, 형식들을 한데 묶어내는 종합적 계획 설계를 말한다.

③ 미술은 작가 중심이라고 한다면 디자인은 사용자, 소비자중심이라고 말할 수 있다.

④ 디자인은 반드시 경제성을 배제할 수 없기에 경제적 여유로움이 없으면 그만큼 디자인의 혜택을 누릴 수 없다.

33. 색채계획의 과정에서 현장, 측색조사는 어느 단계에서 요구되는가?

① 조사기획 단계 　　 ② 색채계획 단계

③ 색채관리 단계 　　 ④ 색채디자인 단계

34. 디자인 프로세스의 대표적인 3단계에 속하지 않는 것은?

① 디자인 문제에 대한 이해단계 : 목표와 제한점, 요구사항 파악, 문제 요소 간 상호관련 분석 등

② 해결안의 종합단계 : 상상력, 창조기법, 해결안, 디자인안 제시

③ 해결안의 평가단계 : 아이디어의 확증, 의사결정의 실천, 해결안의 이행 · 발전 · 결정

④ 마케팅 전략 수립단계 : 소비자 행동 요인 파악, 소비시장 분석, 세분화, 시장 선정

35. 형태와 기능의 관계에 대해 "형태는 기능을 따른다"라고 말한 사람은?

① 월터 그로피우스
② 루이스 설리반
③ 필립 존슨
④ 프랑크 라이트

36. 디자인의 분류 중 인간 생활을 둘러싸고 있는 복합적인 환경을 보다 정돈되고 쾌적하게 창출해 나가는 디자인은?

① 인테리어
② 환경디자인
③ 시각디자인
④ 건축디자인

37. 색채계획은 규모와 장소에 따라 내용이 달라지기도 하나 변함없이 필요로 하는 4가지 조건이 있다. 이 조건과 거리가 먼 것은?

① 개성 표현
② 유행 표현
③ 정보 제공
④ 감성 자극

38. 유사, 대비, 균일, 강화와 관련 있는 디자인의 조형 원리는?

① 통일
② 조화
③ 균형
④ 리듬

39. 디자인 사조와 특징이 옳게 연결된 것은?

① 큐비즘 – 세잔이 주도한 순수 사실주의를 말함

② 아르누보 – 1925년 파리 박람회에서 유래된 것으로 기하학적인 문양이 특색

③ 바우하우스 – 1919년 월터 그로피우스에 의해 설립된 조형학교

④ 독일공작연맹 – 윌리엄 모리스와 반데벨데의 주도로 결성된 조형 그룹

40. 대상을 연속적으로 전개시켜 이미지를 만드는 디자인 조형원리는?

① 비례
② 심미성
③ 창조성
④ 윤리성

제3과목 : 색채관리

41. 컴퓨터 장치를 이용해서 정밀측색하여 자동으로 구성된 컬러런트를 정밀한 비율로 자동조절 공급함으로써, 색을 자동화하여 조색하는 시스템을 무엇이라 하는가?

① CRT
② CCD
③ CIE
④ CCM

42. 안료 입자의 크기에 대한 설명이 틀린 것은?

① 안료 입자의 크기에 따라 굴절률이 변한다.

② 안료 입자의 크기가 클수록 전체 표면적이 작아지는 반면 빛은 더 잘 반사한다.

③ 안료 입자의 크기는 도료의 점도에 영향을 미친다.

④ 안료 입자의 크기는 도료의 불투명도에 영향을 미친다.

43. 연색지수에 대한 설명으로 틀린 것은?

① 연색지수는 기준광과 시험광원을 비교하여 색온도를 재현하는 정도를 나타내는 지수이다.

② 연색 지수를 구하기 위해 사용되는 시험색은 스펙트럼 반사율을 아는 물체색이다.

③ 연색지수 100은 시험광원이 기준광하에서 동일한 물체색을 재현하는 것을 의미한다.

④ 광원의 연색성을 나타내는 것을 목적으로 한 지수이다.

44. 다음에서 설명하는 특징을 가진 도료는?

> • 주성분은 우루시올이며 산화효소 락카아제를 함유하고 있다.
> • 용제가 적게 들고 우아하고 깊이 있는 광택성을 가지는 도막을 형성한다.

① 천연수지 도료 - 캐슈계 도료

② 수성도료 - 아교

③ 천연수지 도료 - 옻

④ 기타 도료 - 주정도료

45. 다음 중 측색 결과로 얻게 되는 데이터에 대한 설명으로 틀린 것은?

① CIEXYZ : CIE 삼자극치

② CIEYxy : CIE 1931 색좌표 x, y와 시감반사율 Y

③ CIE1976 $L^*a^*b^*$: 균등색공간에서 표현되는 측색 데이터

④ CIE $L^*C^*h^*$: L^*은 명도, C^*는 채도, h^*는 파장

46. 관측자의 색채 적응조건이나 조명, 배경색의 영향에 따라 변화하는 색이 보이는 결과를 무엇이라고 하는가?

① ICM File 현상

② 색영역 맵핑 현상

③ 디바이스의 특성화

④ 컬러 어피어런스

47. 분광반사율이 다르지만 같은 색자극을 일으키는 현상은?

① 아이소머리즘(isomerism)

② 메타머리즘(metamerism)

③ 컬러 어피어런스(color appearance)

④ 푸르킨예 현상(Purkinje phenomenon)

48. KS A 0062에 의한 색체계와 관련된 것은?

① HV/C ② $L^*a^*b^*$

③ DIN ④ PCCS

1 2 OK

49. 육안조색 시 광원을 가장 중요시해야 하는 이유는?

① 동화효과

② 연색성

③ 색순응

④ 메타머리즘

1 2 OK

50. 최초의 합성염료로서 아닐린 설페이트를 산화시켜서 얻어내며 보라색 염료로 쓰이는 것은?

① 산화철

② 모베인(모브)

③ 산화망간

④ 옥소크롬

1 2 OK

51. 육안검색과 측색기 측정에 대한 설명으로 틀린 것은?

① 육안검색 시 감성적인 판단이 이루어질 수 있다.

② 측색기는 동일 샘플에 대해 거의 일정한 측색값을 낸다.

③ 육안검색은 관찰자의 차이가 없다.

④ 필터식 색채계와 분광계의 측색값은 서로 다를 수 있다.

1 2 OK

52. 컬러런트(Colorant) 선택 시 고려되어야 할 조건과 가장 거리가 먼 것은?

① 착색비용

② 다양한 광원에서 색채 현시에 대한 고려

③ 착색의 견뢰성

④ 기준광원 설정

1 2 OK

53. 디지털 CMS에서 프로파일을 이용하여 컬러를 관리할 때 틀린 설명은?

① RGB 컬러 이미지를 프린터 프로파일로 변환하면 원고의 RGB 색 데이터가 변환되어 출력된다.

② RGB 이미지에 CMYK 프로파일을 대입할 수 없다.

③ RGB, CMYK, L*a*b* 이미지들은 상호간 어떤 모드로도 변환 가능하다.

④ 입력프로파일은 출력프로파일과 동일하게 적용된다.

1 2 OK

54. 반사물체의 측정방법 중 정반사 성분이 완벽히 제거되는 배치는?

① 확산/확산 배열(d:d)

② 확산 : 0도 배열(d:0)

③ 45도 환상/수직(45a:0)

④ 수직/45도(0:45x)

1 2 OK

55. 컬러 프린터 잉크로 사용하는 기본 원색들은?

① Red, Green, Blue

② Cyan, Magenta, Yellow

③ Red, Yellow, Blue

④ Cyan, Magenta, Red

1 2 OK

56. 다음 중 산업현장에서의 색차 평가를 바탕으로 인지적인 색차의 명도, 채도, 색상 의존성과 색상과 채도의 상호간섭을 통한 색상 의존도를 평가하여 발전시킨 색차식은?

① $\varDelta E^*_{ab}$ ② $\varDelta E^*_{uv}$

③ $\varDelta E^*_{00}$ ④ $\varDelta E^*_{AN}$

57. 아래의 컬러 인덱스 구조에 대한 설명으로 옳은 것은?

> C.I. Vat Blue 14,　　C.I. 698 10
> 　　　ⓐ　　　　　　　ⓑ

① ⓐ : 색료 사용 용도에 따른 분류
　ⓑ : 화학적인 구조가 주어지는 물질 번호
② ⓐ : 색료 사용 용도에 따른 분류
　ⓑ : 제조사 등록 번호
③ ⓐ : 색역에 따른 분류
　ⓑ : 판매업체 분류 번호
④ ⓐ : 착색의 견뢰성에 따른 분류
　ⓑ : 광원에서의 색채 현시 분류 번호

58. 시감도와 눈의 순응과 관련한 용어의 설명이 틀린 것은?

① 간상체 : 망막의 시세포의 일종으로, 주로 어두운 곳에서 활성화되고 명암감각에만 관계되는 것
② 추상체 : 망막의 시세포의 일종으로, 밝은 곳에서 활성화되고 색각 및 시력에 관계되는 것
③ 명소시 : 명순응 상태에서 시각계가 시야의 색에 적응하는 과정 및 상태
④ 박명시 : 명소시와 암소시의 중간 밝기에서 추상체와 간상체 양쪽이 활성화되고 있는 시각의 상태

59. 아날로그 이미지를 디지털 파일과 변환시켜 주는 장비는?

① 포스트스크립트　② 모션캡처
③ 라이트 펜　　　 ④ 스캐너

60. 인간의 색채식별력을 감안하여 가장 많은 컬러를 재현할 수 있는 비트 체계는?

① 24비트　　　　② 32비트
③ 채널당 8비트　④ 채널당 16비트

제4과목 : 색채지각의 이해

61. 색채의 감정 효과에 대한 설명으로 틀린 것은?

① 색의 중량감은 색상에 따라 가장 크게 좌우된다.
② 작업능률과 관계있는 것은 색채조절로, 색의 여러 가지 감정효과 등이 연관되어 있다.
③ 녹색, 보라색은 따뜻함이나 차가움을 느끼지 않는 중성색이다.
④ 채도가 낮은 색은 부드러운 느낌을 준다.

62. 어느 색을 검은 바탕 위에 놓았을 때 밝게 보이고, 흰 바탕 위에 놓았을 때 어둡게 보이는 것과 관련된 현상은?

① 동시 대비　② 명도 대비
③ 색상 대비　④ 채도 대비

63. 헤링의 색채 대립과정 이론에 의하면 노랑에 대립적으로 부호화되는 색은?

① 녹색　② 빨강
③ 파랑　④ 보라

64. 파란 하늘, 노란 튤립과 같이 색을 지각할 수 있는 광수용기는?

① 간상체　　　　　② 수정체

③ 유리체　　　　　④ 추상체

65. 혼합하면 무채색이 되는 두 가지 색은 서로 어떤 관계인가?

① 반대색　　　　　② 보색

③ 유사색　　　　　④ 인근색

66. 작은 면적의 회색을 채도가 높은 유채색으로 둘러쌀 때, 회색이 유채색의 보색 색조를 띠어 보이는 현상은?

① 푸르킨예 현상　　② 저드 효과

③ 색음 현상　　　　④ 브뤼케 현상

67. 빛의 혼합 결과로 옳은 것은?

① 녹색+마젠타=노랑

② 파랑+녹색=사이안

③ 파랑+노랑=녹색

④ 마젠타+파랑=보라

68. 분광반사율의 분포가 서로 다른 두 개의 색자극이 광원의 종류와 관찰자 등의 관찰조건을 일정하게 할 때에만 같은 색으로 보이는 경우는?

① 무조건등색

② 아이소메리즘

③ 메타머리즘

④ 현상색

69. 백색광을 노란색 필터에 통과시킬 때 통과되지 않는 파장은?

① 장파장　　　　　② 중파장

③ 단파장　　　　　④ 적외선

70. 다음 중 가장 온도감이 높게 느껴지는 색은?

① 보라　　　　　　② 노랑

③ 파랑　　　　　　④ 빨강

71. 동시대비에 관한 설명 중 잘못된 것은?

① 두 색의 차이가 클수록 대비효과가 강해진다.

② 색 자극 사이의 거리가 멀수록 대비효과가 약해진다.

③ 배경색의 크기가 일정할 때 샘플색의 크기가 클수록 대비효과가 커진다.

④ 두 색의 인접부분에서 대비효과가 특별히 강조된다.

72. 색의 진출과 후퇴 효과에 대한 설명으로 옳은 것은?

① 단파장의 색은 장파장의 색보다 후퇴되어 보인다.

② 고명도의 색은 저명도의 색보다 후퇴되어 보인다.

③ 난색은 한색보다 후퇴되어 보인다.

④ 저채도의 색은 고채도의 색보다 진출되어 보인다.

73. 색상대비에 대한 설명이 옳은 것은?

① 빨강 위의 주황색은 노란색에 가까워 보인다.
② 색상대비가 일어나면 배경색의 유사색으로 보인다.
③ 어두운 부분의 경계는 더 어둡게, 밝은 부분의 경계는 더 밝게 보인다.
④ 검은색 위의 노랑은 명도가 더 높아 보인다.

74. 영-헬름홀츠의 색각 이론에 관한 설명 중 옳은 것은?

① 흰색, 검정, 노랑, 파랑, 빨강, 녹색의 반대되는 3대 반응 과정을 일으키는 수용기가 존재한다는 이론이다.
② 빨강, 노랑, 녹색, 파랑의 4색을 포함하기 때문에 4원색설이라고 한다.
③ 흰색, 회색, 검정 또는 흰색, 노랑, 검정을 근원적인 색으로 한다.
④ 빨강, 녹색, 파랑을 느끼는 색각 세포의 혼합으로 모든 색을 감지할 수 있다는 3원색설이다.

75. 색의 조화와 대비의 법칙을 발표하여 동시대비의 원리를 발견한 사람은?

① 문-스펜서(Moon & Spencer)
② 오스트발트(Friedrich Wilhelm Ostwald)
③ 파버 비렌(Faber Biren)
④ 쉐브럴(M.E Chevreul)

76. 빛의 성질과 그 예가 옳은 것은?

① 산란 : 파란하늘, 노을
② 굴절 : 부처님의 후광, 브로켄의 요괴
③ 회절 : 콤팩트디스크, 비눗방울
④ 간섭 : 무지개, 렌즈, 프리즘

77. 인간이 볼 수 있는 가시광선의 파장 범위는 대략 얼마인가?

① 약 280~790nm
② 약 380~780nm
③ 약 390~860nm
④ 약 400~700nm

78. 다음 중 심리적으로 가장 침정되는 느낌을 주는 색의 특성을 모은 것은?

① 난색 계열의 고채도
② 난색 계열의 저채도
③ 한색 계열의 고채도
④ 한색 계열의 저채도

79. 빨간색을 한참 본 후에 황색을 보면 그 황색은 녹색기미를 띤다. 이와 같은 현상은?

① 연변대비
② 계시대비
③ 동시대비
④ 색상대비

80. 붉은 사과를 보았을 때 지각되는 빛의 파장으로 가장 근접한 것은?

① 300~400nm
② 400~500nm
③ 500~600nm
④ 600~700nm

1 2 OK

81. NCS 색체계에 대한 설명으로 옳은 것은?

① 뉘앙스는 색채 서술에 관한 용어이다.

② 색채표기는 검정색도 − 유채색도 − 색상의 순으로 한다.

③ 색체계의 기본은 영−헬름홀츠의 원색설에서 출발한다.

④ 색채표기에서 "S"는 Saturation(채도)을 나타낸다.

1 2 OK

82. 색명에 관한 설명 중 틀린 것은?

① 색이름은 색채의 이름과 색을 전달하고 색이름을 통해 감성이 함께 전달된다.

② 계통색이름은 모든 색을 계통적으로 분류해서 표현할 수 있도록 한 색이름 체계이다.

③ 한국산업표준에서 사용하는 유채색의 수식형용사는 soft를 비롯하여 5가지가 있다.

④ 관용색이름이 다른 명칭과 혼동되기 쉬울 때에는 '색'을 붙여 읽는 것이 바람직하다.

1 2 OK

83. NCS 색체계의 색표기방법인 S4030−B20G에 대한 설명으로 옳은 것은?

① 40%의 하양색도

② 30%의 검정색도

③ 20%의 녹색도를 지닌 파란색

④ 20%의 파란색도를 지닌 녹색

1 2 OK

84. 한국산업표준(KS)에 규정된 유채색의 기본색이름 전부의 약호가 옳게 나열된 것은?

① R, YR, Y, GY, G, BG, B, PB, P, RP, Pk, Br

② R, O, Y, YG, G, BG, B, bV, P, rP, Pk, Br

③ R, yR, Y, gY, G, bG, B, pB, P, rP

④ R, Y, G, B, P

1 2 OK

85. 먼셀 색체계의 특징에 관한 설명 중 옳은 것은?

① 색각이론 중 헤링의 반대색설을 기본으로 하여 24색상환을 사용하였다.

② 1905년 미국의 화가이자 색채연구가인 먼셀이 측색을 통해 최초로 정량적 표준화를 시도한 것이다.

③ 새로운 안료의 개발 등으로 인한 표준색의 범위확장을 허용하는 색나무(color tree) 개념을 가지고 있다.

④ 채도는 중심의 무채색 축을 0으로 하고 수평방향으로 10단계로 구성하여 그 끝에 스펙트럼 상의 순색을 위치시켰다.

1 2 OK

86. 한국인의 백색에 관한 설명으로 옳은 것은?

① 순백, 수백, 선백 등 혼색이 전혀 없는, 조작하지 않은 있는 그대로의 색이라는 의미이다.

② 백색은 소복에만 사용하였다.

③ 위엄을 표하는 관료들의 복식색이었다.

④ 유백, 난백, 회백 등은 전통개념의 백색에 포함되지 않는다.

87. 오스트발트 색체계를 기본으로 해서 측색학적으로 실용화되고, 독일공업규격에 제정된 색체계는?

① DIN ② JIS
③ DIC ④ Pantone

88. 오스트발트 색체계에 대한 설명 중 틀린 것은?

① 헤링의 4원색 이론을 기본으로 한다.
② 색상환의 기준색은 red, yellow, ultra-marine, blue, sea green 이다.
③ 정3각형의 꼭짓점에 순색, 회색, 검정을 배치한 3각 좌표를 만들었다.
④ 색상표시는 숫자와 알파벳 기호로 나타낸다.

89. 현색계에 속하지 않는 색체계는?

① 먼셀 색체계 ② NCS 색체계
③ XYZ 색체계 ④ DIN 색체계

90. 먼셀 색체계는 색의 어떠한 속성을 바탕으로 체계화한 것인가?

① 색상, 명도, 채도
② 백색량, 흑색량, 순색량
③ 백색도, 검정색도, 유채색도
④ 명색조, 암색조, 톤

91. 오스트발트 조화론의 기본 개념은?

① 대비 ② 질서
③ 자연 ④ 감성

92. 배색의 예와 효과가 바르게 연결된 것은?

① 선명한 색의 배색 – 동적인 이미지
② 차분한 색의 배색 – 동적인 이미지
③ 색상의 대비가 강한 배색 – 정적인 이미지
④ 유사한 색상의 배색 – 동적인 이미지

93. Yxy 색체계에 대한 설명이 옳은 것은?

① 빛에 의해 일어나는 3원색(R, G, B)을 정하고 그 혼색비율에 의한 색체계이다.
② 수학적 변환에 의해 도입된 가상적 원자극을 이용해서 표색을 하고 있다.
③ 색도도의 중심점은 백색점을 표시하고, Y는 명도이고 x, y는 색도를 나타낸다.
④ 감법혼색의 실험결과로 만들어진 국제표준 체계이다.

94. ISCC-NIST 색명법의 표기방법 중 영역부분에 대한 설명으로 틀린 것은?

① 명도가 높은 것은 light, very light로 구분한다.
② 채도가 높은 것은 strong, vivid로 구분한다.
③ 명도와 채도가 함께 높은 부분을 brilliant로 구분한다.
④ 명도는 낮고 채도가 높은 부분을 dark로 구분한다.

1 2 OK

95. CIE LAB 색체계에 대한 설명으로 옳은 것은?

① a* 값이 +이면 파란빛이 강해진다.

② a* 값이 −이면 붉은빛이 강해진다.

③ b* 값이 +이면 노란빛이 강해진다.

④ b* 값이 −이면 초록빛이 강해진다.

1 2 OK

96. 저드(D.B. Judd)의 색채조화론과 관련이 없는 설명은?

① 규칙적으로 선정된 명도, 채도, 색상 등 색채의 요소가 일정하면 조화된다.

② 자연계와 같이 사람들에게 잘 알려진 색은 조화된다.

③ 어떤 색도 공통성이 있으면 조화된다.

④ 전체적으로 하나의 주된 색의 배색은 조화된다.

1 2 OK

97. 먼셀의 색채표시법 기호로 옳은 것은?

① H C/V
② H V/C
③ V H/C
④ C V/H

1 2 OK

98. PCCS 색체계의 주요 4색상이 아닌 것은?

① 빨강
② 노랑
③ 파랑
④ 보라

1 2 OK

99. 현색계에 대한 설명이 틀린 것은?

① 색지각에 따라 분류되는 체계를 말한다.

② 조색, 검사 등에 적합한 오차를 적용할 수 있다.

③ 조건등색과 광원의 영향을 많이 받는다.

④ 형광색이나 고채도 염료의 경우 판단이 어렵다.

1 2 OK

100. 톤(tone)을 위주로 한 배색이 주는 느낌 중 틀린 것은?

① light tone : 즐거운, 밝은, 맑은

② deep tone : 눈에 띄는, 선명한, 진한

③ soft tone : 어렴풋한, 부드러운, 온화한

④ grayish tone : 쓸쓸한, 칙칙한, 낡은

6회 컬러리스트 산업기사 필기 기출모의고사

제1과목 : 색채심리

1 2 OK
01. 적도 부근의 풍부한 태양광선에 의해 라틴계 사람들 눈의 망막 중심에는 강렬한 색소가 형성되어 있다. 그로 인해 그들이 공통적으로 선호하는 색은?

① 빨강 　　　　② 파랑
③ 초록 　　　　④ 보라

1 2 OK
02. 한국의 전통 오방색, 종교적이며 신비주의적인 상징색 등은 프랑크. H. 만케의 색경험 6단계 중 어느 단계에 해당되는가?

① 1단계 – 색자극에 대한 생물학적 반응
② 2단계 – 집단 무의식
③ 3단계 – 의식적 상징화
④ 4단계 – 문화적 영향과 매너리즘

1 2 OK
03. 컬러 이미지 스케일에 대한 설명으로 틀린 것은?

① 색채이미지를 어휘로 표현하여 좌표계를 구성한 것이다.
② 유행색 경향 및 선호도 비교분석에 사용된다.
③ 색채의 3속성을 체계적으로 이미지화한 것이다.
④ 색채가 주는 느낌, 정서를 언어스케일로 나타낸 것이다.

1 2 OK
04. 각 지역의 색채기호에 관한 내용 중 옳은 것은?

① 중국에서는 청색이 행운과 행복 존엄을 의미한다.
② 이슬람교도들은 녹색을 종교적인 색채로 좋아한다.
③ 아프리카 토착민들은 일반적으로 강렬한 난색만을 좋아한다.
④ 북유럽에서는 난색계의 연한 색상을 좋아한다.

1 2 OK
05. 색채의 심리적 의미의 연결이 틀린 것은?

① 난색 – 양 　　　② 한색 – 음
③ 난색 – 흥분감 　④ 한색 – 용맹

1 2 OK
06. 다음 중 컬러 피라미드 테스트의 색채 의미와 거리가 먼 것은?

① 빨강 : 충동적인 감정을 일으키는 색이다.
② 녹색 : 외향적인 색으로 정서적 욕구가 강하고 그것을 밖으로 쉽게 표현하는 사람이 많이 사용한다.
③ 보라 : 불안과 긴장의 지표로 사용량이 많은 경우에는 적응 불량과 미성숙을 나타낸다.
④ 파랑 : 감정통제의 색으로 진정효과가 있다.

07. 색채의 지각과 감정효과에 대한 설명이 틀린 것은?

① 백열램프 조명의 공간은 따뜻한 느낌을 준다.

② 보라색은 실제보다 더 가까이 보인다.

③ 노란색 옷을 입으면 실제보다 더 팽창되어 보인다.

④ 좁은 방을 연한 청색 벽지로 도배하면 방이 넓어 보인다.

08. 색채와 촉감에 대한 설명 중 틀린 것은?

① 어둡고 채도가 낮은 색채는 강하고 딱딱한 느낌이다.

② 밝은 핑크, 밝은 노랑은 부드러운 느낌이다.

③ 난색계열의 색은 건조한 느낌이다.

④ 광택이 없으면 매끈한 느낌을 줄 수 있다.

09. 선호색에 대한 설명이 옳은 것은?

① 북극계 민족은 한색계를 선호한다.

② 생후 3개월부터 원색을 구별할 수 있다.

③ 라틴계 민족은 중성색과 무채색을 선호한다.

④ 교육수준이 높은 사람은 붉은 색을 선호한다.

10. 마케팅 개념의 변천 단계로 옳은 것은?

① 제품지향 → 생산지향 → 판매지향 → 소비자지향 → 사회지향마케팅

② 제품지향 → 판매지향 → 생산지향 → 소비자지향 → 사회지향마케팅

③ 생산지향 → 제품지향 → 판매지향 → 소비자지향 → 사회지향마케팅

④ 판매지향 → 생산지향 → 제품지향 → 소비자지향 → 사회지향마케팅

11. 색채 조사 방법 중에서 디자인과 관련된 이미지어들을 추출한 다음, 한 쌍의 대조적인 형용사를 양 끝에 두고 조사하는 방법은?

① 리커트 척도법 ② 의미 미분법

③ 심층 면접법 ④ 좌표 분석법

12. 다음 중 색채조절에 관한 설명 중 가장 올바른 것은?

① 시각 작업 시 명시도를 높이는 것이다.

② 환경, 안전, 작업능률을 높이기 위한 색채 계획이다.

③ 디자인 작품의 인쇄제작에 쓰이는 말이다.

④ 색상이 아름답게 보이도록 적절히 혼합하는 것이다.

13. 색채조절을 통해 이루어지는 효과가 아닌 것은?

① 신체의 피로, 특히 눈의 피로를 막는다.

② 안전이 유지되며 사고가 줄어든다.

③ 색채의 적용으로 주위가 산만해질 수 있다.

④ 정리정돈과 질서 있는 분위기가 연출된다.

14. 색자극에 대한 반응을 연구한 학자들의 견해가 틀린 것은?

① 파버 비렌(Faber Biren) : 빨간색은 분위기를 활기차게 돋궈주고, 파란색은 차분하게 가라앉히는 경향이 있다.

② 웰즈(N. A. Wells) : 자극적인 색채는 진한 주황 – 주홍 – 노랑 – 주황의 순서이고, 마음을 가장 안정시키는 색은 파랑 – 보라의 순서이다.

③ 로버트 로스(Robert R. Ross) : 색채를 극적인 효과 및 극적인 감동과 관련시켜 회색, 파랑, 자주는 비극과 어울리는 색이고, 빨강, 노랑 등은 희극과 어울리는 색이다.

④ 하몬(D. B. Harmon) : 근육의 활동은 밝은 빛 속에서 또는 주위가 밝은 색일 때 더 활발해지고, 정신적 활동의 작업은 조명의 밝기를 충분히 하되, 주위 환경은 부드럽고 진한 색으로 하는 편이 좋다.

15. 올림픽의 오륜마크에 사용된 상징색이 아닌 것은?

① 빨강 ② 검정
③ 녹색 ④ 하양

16. 동서양의 문화에 따른 색채 정보의 활용이 옳게 연결된 것은?

① 동양의 신성시되는 종교색 – 노랑
② 중국의 왕권을 대표하는 색 – 빨강
③ 봄과 생명의 탄생 – 파랑
④ 평화, 진실, 협동 – 녹색

17. 상쾌하고 맑은 이미지를 연상시키는 색채의 톤(tone)은?

① pale ② light
③ deep ④ soft

18. 소비자 구매심리의 과정이 옳게 배열된 것은?

① 주의 → 관심 → 욕구 → 기억 → 행동
② 주의 → 욕구 → 관심 → 기억 → 행동
③ 관심 → 주의 → 기억 → 욕구 → 행동
④ 관심 → 기억 → 주의 → 욕구 → 행동

19. 안전색 표시사항 중 초록의 일반적인 의미에 해당되는 것은?

① 안전/진행 ② 지시
③ 금지 ④ 경고/주의

20. 색채의 연상에 관한 설명 중 틀린 것은?

① 색채의 연상에는 구체적 연상과 추상적 연상이 있다.
② 색채의 연상은 경험적이기 때문에 기억색과 밀접한 관련을 갖는다.
③ 색채의 연상은 경험과 연령에 따라서 변화하지 않는다.
④ 색채의 연상은 생활양식이나 문화적인 배경, 그리고 지역과 풍토 등에 따라서 개인차가 있다.

제2과목 : 색채디자인

1 2 OK

21. 환경색채디자인의 프로세스 중 대상물이 위치한 지역의 이미지를 예측 설정하는 단계는?

① 환경요인 분석

② 색채이미지 추출

③ 색채계획목표 설정

④ 배색 설정

1 2 OK

22. 서로 관련 없는 요소들 간의 결합을 의미하는 그리스어에서 유래한 것으로, 문제를 보는 관점을 완전히 달리하여 여기서 연상되는 점과 관련성을 찾아 아이디어를 발상하는 방법은?

① 시네틱스(Synetics)법

② 체크리스트(checklist)법

③ 마인드 맵(mind map)법

④ 브레인스토밍(brainstorming)법

1 2 OK

23. 빅터 파파넥의 복합기능에 대한 설명으로 가장 부적합한 것은?

① 형태와 기능을 분리시키지 않고 좀 더 포괄적인 의미에서의 기능을 복합기능이라고 규정지었다.

② 복합기능에는 방법(Method), 용도(Use), 필요성(Need)과 같은 합리적 요소들이 포함된다.

③ 복합기능에는 연상(Association), 미학(Aesthetics)과 같은 감성적 요소들은 포함되지 않는다.

④ 특수한 목적을 달성하기 위한 자연과 사회에 대한 의도적인 실용화를 의미하는 것이 텔레시스(Telesis)이다.

1 2 OK

24. 우수한 미적 기준을 표준화하여 대량생산하고 질을 향상시켜 디자인의 근대화를 추구한 사조는?

① 미술공예운동

② 아르누보

③ 독일공작연맹

④ 다다이즘

1 2 OK

25. 일반적인 디자인 분류 중 2차원 디자인만 나열한 것은?

① TV 디자인, CF 디자인, 애니메이션디자인

② 그래픽디자인, 심벌디자인, 타이포그래피

③ 액세서리디자인, 공예디자인, 인테리어디자인

④ 익스테리어디자인, 웹디자인, 무대디자인

1 2 OK

26. 몬드리안을 중심으로 한 신조형주의 운동으로 개성을 배제하는 주지주의적 추상미술운동이며, 색채의 선택은 검정, 회색, 하양과 작은 면적의 빨강, 노랑, 파랑의 순수한 원색으로 표현한 디자인 사조는?

① 큐비즘

② 데스틸

③ 바우하우스

④ 아르데코

1 2 OK

27. 합리적인 디자인에 대한 설명 중 틀린 것은?

① 이상적인 디자인을 추구하되 실현 가능한 것이어야 한다.

② 개인적인 성향에 맞추기 위해 기계적인 생산활동을 추구한다.

③ 미적 조형과 기능, 실용성 사이에서 균형을 이루어야 한다.

④ 소비자의 요구사항과 디자이너로서의 전문적인 의견을 적절히 조율해야 한다.

28. 러시아 혁명기의 대표적인 아방가르드 운동의 하나로 현대의 기술적 원리에 따라 실제 생산물을 생산하는 것을 목표로 한 것은?

① 기능주의 ② 구성주의
③ 미래파 ④ 바우하우스

29. 다음 중 아르누보에 대한 설명으로 옳은 것만 고른 것은?

> ⓐ 철이나 콘크리트 재료를 적극적으로 이용했다.
> ⓑ 윌리엄 모리스가 대표적 인물이다.
> ⓒ 이탈리아 북부의 공업도시 밀라노가 중심이다.
> ⓓ 인간성 회복을 위한 노력이었다.
> ⓔ 오스트리아에서는 빈 분리파라 불렸다.

① ⓐ, ⓒ ② ⓐ, ⓔ
③ ⓑ, ⓓ ④ ⓓ, ⓔ

30. 인간생활의 질적 수준을 향상시키기 위하여 형식미와 기능 그 자체와 유기적으로 결합된 형태, 색채, 아름다움을 나타내고자 할 때 필요한 디자인 요건은?

① 심미성 ② 독창성
③ 경제성 ④ 문화성

31. 미용 디자인에서 입술에 사용하는 색의 설명으로 틀린 것은?

① 메탈릭 페일(metallic pale) 색조는 은은하고 섬세하여 로맨틱한 분위기를 연출할 수 있다.
② 의상의 색과 공통된 요소를 지닌 립스틱 색을 사용함으로써 통일감과 조화를 줄 수 있다.

③ 치아가 희지 않을 때는 파스텔 톤 같은 밝은 색을 사용하는 것이 좋다.
④ 따뜻한 오렌지나 레드계의 색을 사용하면 명랑하고 활달한 분위기가 연출된다.

32. 색채 사용에 관한 일반적인 원칙과 효과에 대한 설명이 가장 합리적인 것은?

① 초등학교 저학년 학생들을 위한 학습공간에는 청색과 같은 한색을 사용하면 차분한 분위기가 연출되어 학습효과를 높일 수 있다.
② 학교의 식당은 복숭아색과 같은 밝은 난색을 사용하면 즐거운 분위기가 연출되어 식욕을 돋궈 준다.
③ 학교의 도서실과 교무실은 노란 느낌의 장미색을 사용하면 두뇌의 활동을 활발하게 만들어 업무의 능률이 올라간다.
④ 학습하는 교실의 정면 벽은 진한(deep) 색조나 밝은(light) 색조를 사용하면 색다른 공간감을 연출하여 집중력을 높일 수 있다.

33. 다음 그림과 관련이 있는 것은?

① Symbol ② Pictogram
③ Sign ④ Isotype

1 2 OK

34. 작가와 사상의 연결이 잘못된 것은?

① 빅토르 바자렐리(V. Vasarely) – 옵아트

② 카사밀 말레비치(K. Malevich) – 구성주의

③ 피에트 몬드리안(P. Mondrian) – 신조형주의

④ 에토레 솟사스(E. J. Sottsass) – 팝아트

1 2 OK

35. 색채심리를 이용한 실내색채계획의 적용이 적합하지 않은 것은?

① 남향, 서향 방의 환경색으로 한색 계통의 색을 적용하였다.

② 지나치게 낮은 천장에 밝고 차가운 색을 적용하였다.

③ 천장은 밝게, 바닥은 중간 명도, 벽은 가장 어둡게 적용하여 안정감을 주었다.

④ 북향, 동향 방에 오렌지 계열의 벽지를 적용하였다.

1 2 OK

36. 일반적인 패션디자인의 색채계획에 필요한 내용과 거리가 먼 것은?

① 트렌드 분석을 위한 시장조사와 분석

② 상품기획의 콘셉트

③ 유행색과 소비자 반응

④ 개인별 감성과 기호

1 2 OK

37. 색채계획을 세우기 위한 과정으로서 옳은 것은?

① 색채심리분석 → 색채환경분석 → 색채전달계획 → 디자인 적용

② 색채전달계획 → 색채환경분석 → 색채심리분석 → 디자인 적용

③ 색채환경분석 → 색채심리분석 → 색채전달계획 → 디자인 적용

④ 색채환경분석 → 색채심리분석 → 색채디자인의 이해 → 디자인 적용

1 2 OK

38. 트렌드 컬러의 조사가 가장 중요하고 민감하며 빠른 변화주기를 보이는 디자인 분야는?

① 포장디자인

② 환경디자인

③ 패션디자인

④ 시각디자인

1 2 OK

39. 디자인 과정에서 사용자의 필요성에 의해 디자인을 생각해내고, 재료나 제작방법 등을 생각하며 시각화하는 과정을 무엇이라고 하는가?

① 재료과정

② 조형과정

③ 분석과정

④ 기술과정

1 2 OK

40. 형태의 구성요소와 거리가 먼 것은?

① 점　　　　　② 선

③ 면　　　　　④ 대비

제3과목 : 색채관리

41. 측정에 사용하는 분광광도계의 조건 중 () 안에 들어갈 수치로 옳은 것은?

> 분광광도계의 측정 정밀도 : 분광 반사율 또는 분광 투과율의 측정 불확도는 최대치의 (a)% 이내에서, 재현성은 (b)% 이내로 한다.

① a : 0.5, b : 0.2 ② a : 0.3, b : 0.1

③ a : 0.1, b : 0.3 ④ a : 0.2, b : 0.5

42. 베지어 곡선을 이용하여 표현한 것으로 이미지가 확대되거나 축소되어도 이미지 정보가 그대로 보존되며 용량도 적은 이미지 표현방식은?

① 벡터 방식 이미지(vector image)

② 래스터 방식 이미지(raster image)

③ 픽셀 방식 이미지(pixel image)

④ 비트맵 방식 이미지(bitmap image)

43. 천연 염료와 색이 잘못 짝지어진 것은?

① 자초 – 자색

② 치자 – 황색

③ 오배자 – 적색

④ 소목 – 녹색

44. 색채측정기의 종류를 크게 두 가지로 나눈다면 어떤 것이 있는가?

① 필터식 색채계와 망점식 색채계

② 분광식 색채계와 렌즈식 색채계

③ 필터식 색채계와 분광식 색채계

④ 음이온 색채계와 분사식 색채계

45. 빛을 전하로 변환하는 스캐너 부속 광학 칩 장비장치는?

① CCD(Charge Coupled Device)

② PPI(Pixel Per Inch)

③ CEPS(Color Electronic Prepress System)

④ OCR(Optical Character Recognition)

46. 색온도 보정 필터에 대한 설명 중 틀린 것은?

① 색온도 보정 필터에는 색온도를 내리는 블루계와 색온도를 올리는 엠버계가 있다.

② 필터 중 흐린 날씨용, 응달용을 엠버계라고 한다.

③ 필터 중 아침저녁용, 사진전구용, 섬광전구용을 블루계라고 한다.

④ 필터는 사용하는 필름과 촬영하는 광원의 색온도에 따라 구분해서 사용한다.

47. 동일 조건으로 조명할 때, 한정된 동일 입체각 내의 물체에서 반사하는 복사속(광속)과 완전확산 반사면에서 반사하는 복사속(광속)의 비율은?

① 입체각 휘도율

② 방사 휘도율

③ 방사사 반사율

④ 입체각 반사율

1 2 OK

48. 다음 중 태양광 아래에서 가장 반사율이 높은 경우의 무명은?

① 천연 무명에 전혀 처리를 하지 않은 무명

② 화학적 탈색 처리한 무명

③ 화학적 탈색 후 푸른색 염료로 약간 염색한 무명

④ 화학적 탈색 후 형광성 표백제로 처리한 무명

1 2 OK

49. 색온도에 관한 설명 중 틀린 것은?

① 광원의 색온도는 시각적으로 같은 색상을 나타내는 이상적인 흑체(ideal blackbody radiator)의 절대온도(K)를 사용한다.

② 모든 광원의 색이 이상적인 흑체의 발광색과 일치하지 않을 수 있으므로 색온도가 정확한 광원색을 나타내지는 못한다.

③ 정확한 색 평가를 위해서는 5,000K~6,500K의 광원이 권장된다.

④ 그래픽 인쇄물의 정확한 색 평가를 위해 권장되는 조명의 색온도는 6,500K이다.

1 2 OK

50. 다음 중 안료를 사용하여 발색하는 것이 아닌 것은?

① 플라스틱 ② 유성 페인트

③ 직물 ④ 고무

1 2 OK

51. 옻, 캐슈계 도료, 유성페인트, 유성에나멜, 주정도료 등이 속하는 것은?

① 천연수지도료 ② 합성수지도료

③ 수성도료 ④ 인쇄잉크

1 2 OK

52. 디지털 영상장치의 생산업체들이 모여 디지털 영상의 호환성을 확보하기 위하여 표준을 정하는 국제적인 단체는?

① CIE(국제조명위원회)

② ISO(국제표준기구)

③ ICC(국제색채협의회)

④ AIC(국제색채학회)

1 2 OK

53. 육안으로 색을 비교할 경우 조건등색검사기 등을 이용한 검사를 권장하는 연령의 관찰자는?

① 20대 이상

② 30대 이상

③ 40대 이상

④ 무관함

1 2 OK

54. 다음 () 안에 들어갈 용어는?

> 특정한 색채를 내기 위해서는 물체의 재료에 따라 적합한 ()를 선택하여야 한다.

① colorant

② color gamut

③ primary colors

④ CMS

1 2 OK

55. 다음 중 프린터에 사용되는 컬러 잉크의 색이름이 아닌 것은?

① red ② magenta

③ cyan ④ yellow

56. 조명방식에 대한 설명으로 틀린 것은?

① 간접조명은 효율은 나쁘지만 차분한 분위기가 된다.

② 전반확산조명은 확산성 덮개를 사용하여 빛이 확산되도록 하는 방식이다.

③ 반직접조명은 확산성 덮개를 사용하여 광원빛의 10~40%가 대상체에 직접 조사된다.

④ 직접조명은 빛이 거의 직접 작업면에 조사되는 것으로 반사갓으로 광원의 빛을 모아 비추는 방식이다.

57. 일반적으로 이용하는 색 비교용 부스의 내부 색으로 적합한 것은?

① L*가 약 20 이하의 무광택 무채색

② L*가 약 25~35의 무광택 무채색

③ L*가 약 45~55의 무광택 무채색

④ L*가 약 65 이상의 무광택 무채색

58. 색을 지각하는 과정에서 영향을 가장 적게 미치는 요소는?

① 주변 소음

② 광원의 종류

③ 관측자의 건강상태

④ 물체의 표면 특성

59. 다음 중 CCM의 이점이 아닌 것은?

① 아이소메트릭 매칭이 가능하다.

② 조색시간이 단축된다.

③ 정교한 조색으로 물량이 많이 소모된다.

④ 초보자라도 쉽게 배우고 조색할 수 있다.

60. KS A 0065(표면색의 시감비교방법)에 의한 색 비교의 절차 중 일반적인 방법에 대한 설명이 틀린 것은?

① 시료색과 현장 표준색 또는 표준재료로 만든 색과 비교한다.

② 비교하는 색은 인접되지 않도록 유의하고 계단식으로 배열되도록 배치한다.

③ 비교의 정밀도를 향상시키기 위해서 가끔씩 시료색의 위치를 바꿔가며 비교한다.

④ 일반적인 시료색은 북창주광 또는 색 비교용 부스, 어느 쪽에서 관찰해도 된다.

제4과목 : 색채지각의 이해

61. 진출색이 지니는 일반적 조건에 관한 설명으로 틀린 것은?

① 유채색이 무채색보다 진출의 느낌이 크다.

② 채도가 낮은 색이 높은 색보다 진출의 느낌이 크다.

③ 따뜻한 색이 차가운 색보다 진출의 느낌이 크다.

④ 밝은 색이 어두운 색보다 진출의 느낌이 크다.

62. 다음 중 선물을 포장하려 할 때, 부피가 크게 보이려면 어떤 색의 포장지가 가장 적합한가?

① 고채도의 보라색

② 고명도의 청록색

③ 고채도의 노란색

④ 저채도의 빨간색

1 2 OK

63. 색료의 3원색과 색광의 3원색이 옳게 연결된 것은?

① 색료의 3원색 : 빨강, 초록, 파랑
 색광의 3원색 : 마젠타, 사이안, 노랑

② 색료의 3원색 : 마젠타, 파랑, 검정
 색광의 3원색 : 빨강, 초록, 노랑

③ 색료의 3원색 : 마젠타, 사이안, 초록
 색광의 3원색 : 빨강, 노랑, 파랑

④ 색료의 3원색 : 마젠타, 사이안, 노랑
 색광의 3원색 : 빨강, 초록, 파랑

1 2 OK

64. 도로나 공공장소에서 시인성을 높이기 위한 표지판의 배색으로 적합한 것은?

① 파란색 바탕에 흰색
② 초록색 바탕에 흰색
③ 검정색 바탕에 노란색
④ 흰색 바탕에 노란색

1 2 OK

65. 다음 중에서 삼원색설과 거리가 먼 사람은?

① 토마스 영(Thomas Young)
② 헤링(Ewald Hering)
③ 헬름홀츠(Hermann Von Helmholtz)
④ 맥스웰(James Clerck Maxwell)

1 2 OK

66. 카메라의 렌즈에 해당하는 것으로 빛을 망막에 정확하고 깨끗하게 초점을 맺도록 자동적으로 조절하는 역할을 하는 것은?

① 모양체 ② 홍채
③ 수정체 ④ 각막

1 2 OK

67. 심리보색에 대한 설명 중 틀린 것은?

① 인간의 지각과정에서 서로 반대색을 느끼는 것을 말한다.
② 헤링의 반대색설과 연관이 있다.
③ 눈의 잔상현상에 따른 보색이다.
④ 양성 잔상과 관련이 있다.

1 2 OK

68. 병원 수술실에 연한 녹색의 타일을 깔고, 의사도 녹색의 수술복을 입는 것은 무엇을 최소화하기 위한 것인가?

① 면적대비 ② 동화현상
③ 정의 잔상 ④ 부의 잔상

1 2 OK

69. 다음 중 면색(film color)을 설명하고 있는 것은?

① 순수하게 색만 있는 느낌을 주는 색
② 어느 정도의 용적을 차지하는 투명체의 색
③ 흡수한 빛을 모아 두었다가 천천히 가시광선 영역으로 나타나는 색
④ 나비의 날개, 금속의 마찰면에서 보여지는 색

1 2 OK

70. 동시대비에 대한 설명으로 옳은 것은?

① 색차가 작을수록 대비현상이 강해진다.
② 자극과 자극 사이의 거리가 멀어질수록 대비현상은 강해진다.
③ 무채색 위의 유채색은 채도가 낮아 보인다.
④ 서로 인접되어 있는 부분에서는 강한 대비 효과가 나타난다.

71. 가시광선의 파장과 색의 관계를 순서대로 배열한 것으로 옳은 것은? (단, 단파장 – 중파장 – 장파장의 순)

① 주황 – 빨강 – 보라

② 빨강 – 노랑 – 보라

③ 노랑 – 보라 – 빨강

④ 보라 – 노랑 – 빨강

72. 양복과 같은 색실의 직물이나 망점 인쇄와 같은 혼색에 해당되는 것은?

① 가법혼색 ② 감법혼색

③ 중간혼색 ④ 병치혼색

73. 검정색과 흰색 바탕 위에 각각 동일한 회색을 놓으면, 검정 바탕 위의 회색이 흰색 바탕 위의 회색에 비해 더 밝게 보이는 것과 관련된 대비는?

① 명도대비 ② 색상대비

③ 보색대비 ④ 채도대비

74. 다음 중 면적대비 현상을 적용한 것은?

① 실내 벽지를 고를 때 샘플을 보고 선정하면 시공 후 다른 느낌을 받는 경우가 많아서 명도, 채도에 주의해야 한다.

② 보색대비가 너무 강하면 두 색 가운데 무채색의 라인을 넣는다.

③ 교통표지판을 만들 때 눈에 잘 띄도록 명도의 차이를 크게 한다.

④ 음식점의 실내를 따뜻해 보이도록 난색계열로 채색하였다.

75. 감법혼색의 3원색을 모두 혼색한 결과는?

① 하양 ② 검정

③ 자주 ④ 파랑

76. 비눗방울 등의 표면에 있는 색으로, 보는 각도에 따라 다르게 보이는 것은 빛의 어떤 원리를 이용한 것인가?

① 간섭 ② 반사

③ 굴절 ④ 흡수

77. 작은 면적의 회색이 채도가 높은 유채색으로 둘러싸일 때 회색이 유채색의 보색 색상을 띠어 보이는 현상은?

① 하만그리드 현상

② 애브니 현상

③ 베졸드 브뤼케 현상

④ 색음 현상

78. 간상체와 추상체에 대한 설명 중 틀린 것은?

① 눈의 망막 중 중심와에는 간상체만 존재한다.

② 간상체는 추상체에 비하여 해상도가 떨어지지만 빛에는 더 민감하다.

③ 색채시각과 관련된 광수용기는 추상체이다.

④ 스펙트럼 민감도란 광수용기가 상대적으로 어떤 파장에 민감한가를 나타낸 것이다.

1 2 OK

79. 하얀 종이에 빨간색 원을 놓고 얼마간 보다가 하얀 종이를 빨간색 종이로 바꾸어 놓게 되면 빨간색 원이 검은색으로 보이게 되는 것과 관련된 대비는?

① 색채대비　　　　② 연변대비

③ 동시대비　　　　④ 계시대비

1 2 OK

80. 어느 특정한 색채가 주변 색채의 영향을 받아 본래의 색과는 다른 색채로 지각되는 경우는?

① 혼색효과　　　　② 강조색 배색

③ 연속 배색　　　　④ 대비효과

제5과목 : 색채체계의 이해

1 2 OK

81. 먼셀의 표기방법에 대한 설명이 옳은 것은?

① 5G 5/11 : 채도 5, 명도 11을 나타내고 있으며 매우 선명한 녹색이다.

② 7.5Y 9/1 : 명도가 9로서 매우 어두운 단계이며 채도가 1단계로서 매우 탁한 색이다.

③ 2.5PB 9/2 : 선명한 파랑 영역의 색이다.

④ 2.5YR 4/8 : 명도 4, 채도 8을 나타내고 있으며 갈색이다.

1 2 OK

82. 먼셀(Albert H. Munsell)은 색의 밝고 어두운 정도를 무엇이라고 했는가?

① 광도(lightness)

② 광량도(brightness)

③ 밝기(luminosity)

④ 명암가치(value)

1 2 OK

83. 우리나라의 전통색은 음향오행사상에서 오정색과 다섯 개의 간색인 오간색으로 대변되는 의미론적 상징 색체계에 기반을 두고 있다. 오간색을 바르게 나열한 것은?

① 적색, 청색, 황색, 백색, 흑색

② 녹색, 벽색, 홍색, 유황색, 자색

③ 적색, 청색, 황색, 자색, 흑색

④ 녹색, 벽색, 홍색, 황토색, 주작색

1 2 OK

84. 현색계에 대한 설명으로 옳은 것은?

① CIE XYZ 표준 표색계는 대표적인 현색계이다.

② 수치로만 구성되어 색의 감각적 느낌을 나타내지 못한다.

③ 색 지각의 심리적인 3속성에 의해 정량적으로 분류하여 나타낸다.

④ 빛의 혼색실험에 기초를 두고 있으며 정확한 측정을 할 수 있다.

1 2 OK

85. 오스트발트 색상환에 대한 설명으로 옳은 것은?

① 영·헬름홀츠의 3원색설을 따른다.

② 전체가 20색상으로 구성되어 있다.

③ 마주보는 색은 서로 심리보색관계이다.

④ 먼셀 색상환과 일치한다.

86. 다음 중 동일 색상에서 톤의 차를 강조한 배색에 해당하는 것은?

① 분홍색+하늘색 ② 분홍색+남색

③ 하늘색+남색 ④ 남색+흑갈색

87. 일본색채연구소가 1964년에 색채교육을 목적으로 개발한 색체계는?

① PCCS 색체계 ② 먼셀 색체계

③ CIE 색체계 ④ NCS 색체계

88. NCS 색체계의 설명으로 틀린 것은?

① 심리적인 비율척도를 사용해 색 지각량을 표로 나타내었다.

② 기본개념은 영·헬름홀쯔의 '색에 대한 감정의 자연적 시스템'을 채택하였다.

③ 흰색성, 검은색성, 노란색성, 빨간색성, 파란색성, 녹색성의 6가지 기본 속성을 가지고 있다.

④ 인테리어나 외부 환경 디자인에 적합한 색체계이다.

89. 계통색 이름과 L*a*b* 좌표가 틀린 것은?

① 선명한 빨강 : $L^*=40.51$, $a^*=66.31$, $b^*=46.13$

② 밝은 녹갈색 : $L^*=51.04$, $a^*=-10.52$, $b^*=57.29$

③ 어두운 청록 : $L^*=20.35$, $a^*=-14.19$, $b^*=-9.74$

④ 탁한 자줏빛 분홍 : $L^*=30.37$, $a^*=18.02$, $b^*=-41.95$

90. 동일한 톤의 배색은 어떤 효과를 낼 수 있는가?

① 차분하고 정적이며 통일감의 효과를 낸다.

② 동적이고 화려하며 자극적인 효과를 낸다.

③ 안정적이고 온화하며 명료한 느낌을 준다.

④ 통일감과 더불어 변화와 활력 있는 느낌을 준다.

91. PCCS 색체계의 기본 색상 수는?

① 8색 ② 12색

③ 24색 ④ 36색

92. KS A 0011에서 사용하는 유채색의 수식 형용사에 속하지 않는 것은?

① soft ② dull

③ strong ④ dark

93. 한국인의 생활색채에 관한 설명으로 틀린 것은?

① 자연과 더불어 담백한 색조가 지배적이었다.

② 단청 건축물은 부의 상징이었으며, 살림집은 신분을 상징하는 색으로 채색되었다.

③ 흑, 백, 적색은 재앙을 막아 주는 주술적인 의미로 색동옷 등에 상징적으로 쓰였다.

④ 비색이라 불리는 청자의 색은 상징적인 색이며, 실제로는 단색으로 표현할 수 없는 회색에 가까운 자연의 색이다.

94. 다음 중 관용색명과 이에 대응하는 계통색 이름이 바르게 짝지어진 것은?

① 벚꽃색 – 연한 분홍
② 비둘기색 – 회청색
③ 살구색 – 흐린 노란 주황
④ 레몬색 – 밝은 황갈색

95. 지각색을 체계화하여 표시하는 방법으로 한국 · 일본 · 미국 등에서 표준체계로 사용되고 있는 것은?

① 먼셀 색체계
② NCS 색체계
③ PCCS 색체계
④ 오스트발트 색체계

96. 쉐브럴(M. E. Chevreul)의 조화원리에 해당하지 않는 것은?

① 두 색이 부조화일 때 그 사이에 백색 또는 흑색을 더하여 조화를 이룬다.
② 여러 가지 색들 가운데 한 가지의 색이 주조를 이룰 때 조화된다.
③ 색을 회전 혼색시켰을 때 중성색이 되는 배색은 조화를 이룬다.
④ 같은 색상에서 명도의 차이를 크게 배색하면 조화를 이룬다.

97. 국제적인 표준이 되는 색체계로 묶인 것은?

① Munsell, RAL, L*a*b* system
② L*a*b*, Yxy, NCS system
③ DIC, Yxy, ISCC−NIST system
④ L*a*b*, ISCC−NIST, PANTONE system

98. 먼셀의 색입체를 수직으로 자른 단면의 설명으로 옳은 것은?

① 대칭인 마름모 모양이다.
② 명도가 높은 어두운 색이 상부에 위치한다.
③ 보색관계의 색상면을 볼 수 있다.
④ 등명도면이 나타난다.

99. 다음 중 혼색계의 색체계는?

① XYZ 색체계
② NCS 색체계
③ DIN 색체계
④ Munsell 색체계

100. 배색을 할 때 가장 큰 면적을 차지하고 주된 이미지를 나타내는 색은?

① 주조색 ② 강조색
③ 보조색 ④ 바탕색

7회 컬러리스트 산업기사 필기 기출모의고사

1️⃣2️⃣OK 해당 문제를 한 번 풀 때 1️⃣에 체크하고 두 번 풀 때 2️⃣에 체크합니다. 마지막으로 OK는 아는 문제일 경우 체크하고
활용법 │ OK 체크가 되지 않는 문제들은 여러 번 복습하세요.

제1과목 : 색채심리

1️⃣2️⃣OK
01. 색채심리를 이용한 색채요법에 관한 설명 중 틀린 것은?

① Red는 우울증을 치료한다.
② Blue Green은 침착성을 갖게 한다.
③ Blue는 신경 자극용 색채로 사용된다.
④ Purple은 감수성을 조절하고 배고픔을 덜 느끼게 한다.

1️⃣2️⃣OK
02. 다음 중 색채와 자연환경에 대한 설명이 틀린 것은?

① 지역색은 국가나 지방, 도시의 특성과 이미지를 부각시킨다.
② 풍토색은 일조량과 기후, 습도, 흙, 돌처럼 한 지역의 자연환경적 요소로 형성된 색을 말한다.
③ 위도에 따라 동일한 색채도 다른 분위기로 지각될 수 있다.
④ 지역색은 한 지역의 인공적 요소로 형성된 색을 말한다.

1️⃣2️⃣OK
03. 뉴턴은 색채와 소리의 조화론에서 7가지 색을 7음계에 연계시켰다. 다음 중 색채가 지닌 공감각적인 특성이 잘못 연결된 것은?

① 노랑 – 음계 미
② 빨강 – 음계 도
③ 파랑 – 음계 솔
④ 녹색 – 음계 시

1️⃣2️⃣OK
04. 다음 중 정지, 금지, 위험, 경고의 이미를 전달하는 데 가장 적절한 색채는?

① 흰색　　　　② 빨강
③ 파랑　　　　④ 검정

1️⃣2️⃣OK
05. 안전표지에 관한 설명 중 틀린 것은?

① 금지의 의미가 있는 안전표지는 대각선이 있는 원의 형태이다.
② 지시를 의미하는 안전표지의 안전색은 초록, 대비색은 하양이다.
③ 경고를 의미하는 안전표지의 형태는 정삼각형이다.
④ 소방기기를 의미하는 안전표지의 안전색은 빨강, 대비색은 하양이다.

06. 예술, 디자인계 사조별 색채특성에 관한 설명 중 틀린 것은?

① 야수파는 색채의 특성을 이용하여 강렬한 색채를 주제로 사용하였다.

② 바우하우스는 공간적 질서 속에서 색 면의 위치, 배분을 중시하였다.

③ 인상파는 병치혼합 기법을 이용하여 색채를 도구화하였다.

④ 미니멀리즘은 비개성적, 극단적 간결성의 색채를 사용하였다.

07. 색채의 상징성을 이용한 색채 사용이 아닌 것은?

① 음양오행에 따른 오방색

② 올림픽 오륜마크

③ 각 국의 국기

④ 교통안내표지판의 색채

08. 색채의 지역 및 문화적 상징성에 대한 설명이 적합하지 않은 것은?

① 노랑은 힌두교와 불교에서 신성시되는 색이다.

② 중국에서 노랑은 왕권을 대표하는 색이다.

③ 북유럽에서 노랑은 영혼과 자연의 풍요로움을 표시한다.

④ 일반적으로 국기에 사용되는 노랑은 황금, 태양, 사막을 상징한다.

09. 21세기 디지털 시대를 대표하는 색으로 선정된 것은?

① 노랑　　　　　② 빨강

③ 파랑　　　　　④ 자주

10. 색에서 느껴지는 시간감에 대한 설명 중 틀린 것은?

① 장파장 계통의 색채는 시간의 경과가 짧게 느껴진다.

② 단파장 계열 색의 장소에서는 시간의 경과가 실제보다 짧게 느껴진다.

③ 속도감을 주는 색채는 빨강, 주황, 노랑 등 시감도가 높은 색들이다.

④ 대합실이나 병원 실내는 한색계통의 색을 사용하면 효과적이다.

11. 1990년 프랭크 H. 만케가 정의한 색채체험에 영향을 주는 6개의 색경험 피라미드에 해당하지 않는 것은?

① 개인적 관계

② 시대사조, 패션스타일의 영향

③ 문화적 영향과 매너리즘

④ 의식적 집단화

12. 톤에 따른 이미지의 연결이 잘못된 것은?

① Dull Tone : 여성적인 이미지

② Deep Tone : 어른스러운 이미지

③ Light Tone : 어린 이미지

④ Dark Tone : 남성적인 이미지

13. 색채정보 수집방법 중의 하나로 약 6~10명으로 구성된 소비자와의 지속적인 인터뷰를 통해 색선호도나 문제점 등을 파악하는 것은?

① 실험연구법

② 표본조사법

③ 현장관찰법

④ 포커스 그룹조사

14. 색채를 상징적 요소로 사용한 예로 옳은 것은?

① 사무실의 실내색채를 차분하고 집중력을 높일 수 있는 저채도의 파란색으로 계획한다.

② 기업의 아이덴티티를 강조하기 위해 하나의 색채로 이미지를 계획한다.

③ 방사능의 위험표식으로 노랑과 검정을 사용한다.

④ 부드러운 색채 환경을 위해 낮은 채도의 색으로 공공시설물을 계획한다.

15. 자동차의 선호색에 대한 일반적 경향을 설명하는 것이 아닌 것은?

① 일본의 경우 흰색 선호경향이 압도적이다.

② 한국의 경우 대형차는 어두운 색을 선호하고, 소형차는 경쾌한 색을 선호한다.

③ 자동차 선호색은 지역환경과 생활패턴에 따라 다르다.

④ 여성은 어두운 톤의 색을 선호하는 편이다.

16. 색채의 공감각에 대한 설명이 옳은 것은?

① 색채의 특성이 다른 감각으로 표현되는 것

② 채도가 높은 색채의 바탕 위에 있는 색이 더 밝게 보이는 것

③ 한 공간에서 다른 색을 같은 이미지로 느끼는 것

④ 색채잔상과 대비효과를 말함

17. 유채색 중 운동량이 활발하고 생명력이 뛰어나 역삼각형이 연상되는 색채는?

① 빨강　　　　　② 노랑

③ 파랑　　　　　④ 검정

18. 패션디자인의 유행색에 관한 설명으로 틀린 것은?

① 국제유행색위원회에서는 선정회의를 통해 3년 후의 유행색을 제시한다.

② 유행색채 예측기관은 매년 색채팔레트의 30% 가량을 새롭게 제시한다.

③ 계절적인 영향을 받아 봄-여름에는 밝고 연한 색, 가을-겨울에는 어둡고 짙은 색이 주로 사용된다.

④ 패션디자인 분야는 타 디자인 분야에 비해 색영역이 다양하며, 유행이 빠르게 변화하는 특징이 있다.

19. 색채 관리(color management)의 구성 요소와 그 내용이 잘못 연결된 것은?

① 색채 계획화(planning) : 목표, 방향, 절차 설정

② 색채 조직화(organizing) : 직무 명확, 적재·적소·적량 배치, 인간관계 배려

③ 색채 조정화(coordination) : 이견과 대립 조정, 업무분담, 팀워크 유지

④ 색채 통제화(controlling) : 의사소통, 경영참여, 인센티브 부여

1 2 OK

20. 색채마케팅에 있어서 제품의 위치(Positioning)에 대한 설명으로 옳은 것은?

① 소비자 심리상 제품의 위치

② 제품의 가격에 대한 위치

③ 제품의 성능에 대한 위치

④ 제품의 디자인과 색채에 대한 위치

제2과목 : 색채디자인

1 2 OK

21. 디자인 아이디어 발상법 중 시네틱스에 대한 설명으로 옳은 것은?

① 원인과 결과의 관계를 입출력 관계로 규명해 가면서 문제를 해결하는 아이디어 구상법

② 문제에 관련된 항목들을 나열하고 그 항목별로 어떤 특정적 변수에 대해 검토해 봄으로써 아이디어를 구상하는 방법

③ 일정한 테마에 관하여 회의형식을 채택하고, 구성원의 자유발언을 통한 아이디어 제시를 요구하여 발상을 찾아내려는 방법

④ 문제를 보는 관점을 완전히 다르게 하여 여기서 연상되는 점과 관련성을 찾아 아이디어를 발상하는 방법

1 2 OK

22. 생태학적으로 건강하고 유기적으로 전체에 통합되는 인간환경의 구축을 목표로 설정하는 디자인 요건은?

① 합리성　　　　② 질서성

③ 친환경성　　　④ 문화성

1 2 OK

23. 색채계획의 기대효과로서 틀린 것은?

① 주변 환경과 조화로운 도시경관 창출 및 지역주민의 심리적 쾌적성 증진

② 경관의 질적 향상 및 생활공간의 가치 상승

③ 시각적으로 눈에 띄는 색상으로 이미지 구성

④ 지역 특성에 맞는 통합계획으로 이미지 향상 추구

1 2 OK

24. 디자인 사조별 색채경향의 연결이 틀린 것은?

① 데스틸 : 무채색과 빨강, 노랑, 파랑의 3원색

② 아방가르드 : 그 시대의 유행색보다 앞선 색채 사용

③ 큐비즘 : 난색의 강렬한 색채

④ 다다이즘 : 파스텔 계통의 연한 색조

1 2 OK

25. 평면 디자인을 위한 시각적 요소에 속하지 않는 것은?

① 형상　　　　　② 색채

③ 중력　　　　　④ 재질감

1 2 OK

26. 피부색이 상아색이거나 우윳빛을 띠며 볼에서 산호빛 붉은 기를 느낄 수 있고, 볼이 쉽게 빨개지는 얼굴 타입에 어울리는 머리색은?

① 밝은색의 이미지를 주는 금발, 샴페인색, 황금색 띤 갈색, 갈색 등이 잘 어울린다.

② 파랑 띤 검정(블루 블랙), 회색 띤 갈색, 청색 띤 자주의 한색계가 잘 어울린다.

③ 황금 블론디, 담갈색, 스트로베리, 붉은색 등 주로 따뜻한 색 계열이 잘 어울린다.

④ 회색 띤 블론드, 쥐색 띠는 블론드와 갈색, 푸른색을 띠는 회색 등의 차가운 색 계열이 잘 어울린다.

27. 색채계획에 관한 설명 중 틀린 것은?

① 디자인의 목적에 부합하는 이미지에 따라 사용 색을 설정한다.

② 배색의 70% 이상 넓은 면적을 차지하는 색을 강조색이라 한다.

③ 색채가 결정되는 과정에서 검토되어야 할 요소를 빠짐없이 검토할 수 있도록 체크리스트를 작성한다.

④ 적용된 색을 감지하는 거리를 고려하여야 한다.

28. 공간별 색채계획에 대한 설명으로 적합하지 않은 것은?

① 식육점은 육류를 신선하게 보이려고 붉은 색광의 조명을 사용한다.

② 사무실의 주조색은 안정감 있는 색채를 사용하고, 벽면이나 가구의 색채가 휘도 대비가 크지 않도록 한다.

③ 병원 수술실의 벽면은 수술 중 잔상을 피하기 위해 BG, G계열의 색상을 적용한다.

④ 공장의 기계류에는 눈의 피로를 감소시켜 주기 위해 무채색을 사용한다.

29. 다음 중 색채를 적용할 대상을 검토할 때 고려해야 할 조건으로 가장 거리가 먼 것은?

① 면적효과(scale) – 대상이 차지하는 면적

② 거리감(distance) – 대상과 보는 사람의 거리

③ 재질감(texture) – 대상의 표면질

④ 조명조건 – 자연광, 인공조명의 구분 및 그 종류와 조도

30. 건축물의 색채계획 시 유의할 조건이 아닌 것은?

① 사용조건에의 적합성

② 광선 , 온도, 기후 등의 조건 고려

③ 환경색으로서 배경적인 역할 고려

④ 재료의 바람직한 인위성 및 특수성 고려

31. 1960년대에 미국에서 일어난 추상미술의 한 동향으로 색채의 시지각 원리에 근거를 두고 시각적 환영과 지각 등 심리적 효과를 적극적으로 활용한 미술사조는?

① 포스트모던(Post−Modern)

② 팝아트(Pop Art)

③ 옵아트(Op Art)

④ 구성주의(Constructivism)

32. 19세기 말에서 20세기 초에 일어났던 양식 운동으로서 자연물의 유기적 형태를 빌려 건축의 외관이나 가구, 조명, 실내장식, 회화, 포스터 등을 장식했던 양식은?

① 아르누보

② 미술공예운동

③ 데스틸

④ 모더니즘

33. 패션디자인 원리로 가장 거리가 먼 것은?

① 재질(texture)

② 균형(balance)

③ 리듬(rhythm)

④ 강조(emphasis)

34. 로고, 심벌, 캐릭터뿐 아니라 명함 등의 서식류와 외부적으로 보이는 사인 시스템에서 기업의 이미지를 일관성 있게 관리하는 것은?

① P.O.P

② B.I

③ Super Graphic

④ C.I.P

35. 다음 () 안의 내용으로 가장 알맞은 것은?

> 디자인의 구체적 목적은 미와 ()의 합일이라 할 수 있다. 따라서 디자인의 중요한 과제는 구체적으로 미와 ()을/를 어떻게 조화시키느냐에 있다.

① 조형

② 기능

③ 형태

④ 도구

36. 좋은 디자인 제품으로 평가되기 위해서 충족되어야 하는 디자인의 조건에 대한 설명 중 틀린 것은?

① 합목적성 : 제품 제작에 있어서 실제의 목적에 맞는 디자인을 한다.

② 심미성 : 아름다움을 느끼는 미적 의식으로 주관적, 감성적 특성을 지닌다.

③ 경제성 : 한정된 경비로 최상의 디자인을 한다.

④ 질서성 : 디자인은 여러 조건을 하나로 통일하여 합리적인 특징을 가진다.

37. 다음의 내용에 해당하는 미술사조는?

> - 순수주의 디자인을 거부하는 반모더니즘 디자인
> - 물질적 풍요로움 속의 상상적이고 유희적인 표현
> - 순수예술과 대중예술이라는 이분법적 위계 구조를 불식시킴
> - 기능을 단순화하고 의미를 부여함
> - 낙관적 분위기, 속도와 역동성

① 다다이즘

② 추상표현주의

③ 팝아트

④ 옵아트

38. 모든 사람을 위한 디자인으로서 성별, 연령, 국적, 문화적 배경 등 누구나 손쉽게 사용할 수 있는 제품 및 사용 환경을 만드는 디자인 분야는?

① 컨버전스(Convergence) 디자인

② 유니버설(Universal) 디자인

③ 멀티미디어(Multimedia) 디자인

④ 인터랙션(Interaction) 디자인

39. 타이포그래피(typography)에 대한 설명으로 가장 거리가 먼 것은?

① 활자 또는 활판에 의한 인쇄술을 가리키는 말로 오늘날에는 주로 글자와 관련된 디자인을 말한다.

② 글자체, 글자크기, 글자간격, 인쇄면적, 여백 등을 조절하여 전체적으로 읽기에 편하도록 구성하는 표현기술을 말한다.

③ 미디어의 일종으로 화면과 면적의 상호작용을 구성하는 기술적 요소의 한 가지로 사용된다.

④ 포스터, 아이덴티티 디자인, 편집디자인, 홈페이지 디자인 등 시각디자인에 활용된다.

40. 디자인의 조형 요소에 대한 설명으로 옳은 것은?

① 기하곡선은 분방함과 풍부한 감정을 나타낸다.

② 면은 길이와 너비, 깊이를 표현하게 된다.

③ 소극적인 면(negative plane)은 점과 점으로 이어지는 선이다.

④ 적극적인 면(positive plane)은 점의 확대, 선의 이동, 너비의 확대 등에 의해 성립된다.

제3과목 : 색채관리

41. 각 색들의 분광학적인 특성들을 분석하여 입력하고 발색을 원하는 색채샘플의 분광반사율을 입력하여, 그 색채에 대한 처방을 자동으로 산출하는 시스템은?

① 컴퓨터 자동배색(Computer Color Matching)

② 컬러 어피어런스 모델(Color Appearance Model)

③ 베졸드 브뤼케 현상(Bezold-Bruke Phe-nomenon)

④ ICM 파일(Image Color Matching File)

42. 다음 중 색온도가 가장 높은 것은?

① 태양(정오)

② 태양(일출, 일몰)

③ 맑고 깨끗한 하늘

④ 약간 구름 낀 하늘

43. 안료의 일반적인 특징에 대한 설명이 옳은 것은?

① 물이나 기름 또는 대부분의 유기용제에 녹지 않는다.

② 표면에 친화성을 갖는 화학적 성질을 가지며 직물 염색용으로 주로 사용된다.

③ 주로 용해된 액체상태로 사용되며 직물, 피혁 등에 착색된다.

④ 염료에 비해 투명하며 은폐력이 적고 직물에는 잘 흡착된다.

44. 쿠벨카 뭉크 이론(Kubelka Munk theory)이 성립되는 색채시료를 세 가지 타입으로 분류할 때 1부류에 속하지 않는 것은?

① 열증착식의 연속 톤의 인쇄물

② 인쇄잉크

③ 완전히 불투명하지 않은 페인트

④ 투명한 플라스틱

45. 육안조색 과정에서 고려해야 할 것으로 틀린 것은?

① 형광색은 자외선이 많은 곳에서 형광현상이 일어난다.

② 펄의 입자가 함유된 색상 조색에서는 난반사가 일어난다.

③ 일반적으로 자연광이나 텅스텐 램프를 조명하여 측정한다.

④ 메탈릭 색상은 입자의 크기에 따라 색상감이 다르게 나타난다.

1 2 OK

46. 다음 중 광택이 가장 강한 재질은?

① 나무판

② 실크천

③ 무명천

④ 알루미늄판

1 2 OK

47. 디지털 컬러프린터에 대한 설명으로 틀린 것은?

① CMYK를 기준으로 코딩한다.

② 하프토닝 방식으로 인쇄한다.

③ 병치혼색과 감법혼색이 복합적으로 이루어진 인쇄방식이다.

④ 모니터의 색역과 일치한다.

1 2 OK

48. 인쇄잉크에 대한 설명이 옳은 것은?

① 래커 성분의 인쇄잉크가 일반적으로 사용된다.

② 잉크 건조시간이 오래 걸리는 히트세트잉크가 있다.

③ 유성 그라비어 잉크는 환경오염을 줄이기 위해 고안되었다.

④ 안료에 전색제를 섞으면 액체상태의 잉크가 된다.

1 2 OK

49. 프린터 이미지의 해상도를 말하는 것으로 600dpi가 의미하는 것은?

① 인치당 600개의 점

② 인치당 600개의 픽셀

③ 표현 가능한 색상의 수가 600개

④ 이미지의 가로×세로 면적

1 2 OK

50. 시료에 확산광을 비추고 수직방향으로 반사되는 빛을 검출하는 방식으로, 정반사 성분이 완전히 제거되는 측정방식의 기호는?

① (d : d)

② (d : 0)

③ (0 : 45a)

④ (45a : 0)

1 2 OK

51. 스캐너와 디지털 사진기에서 디지털 이미지를 캡처하기 위해 사용하는 감광성 마이크로 칩을 나타내는 용어는?

① charge coupled device

② color control density

③ calibration color dye

④ color control depth

1 2 OK

52. 실험실에서 색채를 육안에 의해 측정하고자 할 때, 주의할 사항으로 거리가 먼 것은?

① 기준광원의 연색성

② 작업면의 조도

③ 관측자의 시각 적응상태

④ 적분구의 오염도

1 2 OK

53. 분광반사율의 측정에서 측정의 기준으로 사용되는 것은?

① 표준 백색판

② 회색 기준물

③ 먼셀색표집

④ D_{65} 광원

54. 다음 '색, 색채'에 관한 설명 중 () 안에 들어갈 용어는?

> 색이름 또는 색의 3속성으로 구분 또는 표시되는 ()의 특성

① 시지각
② 표면색
③ 물체색
④ 색자극

55. CCM 기기의 주요 기능이 아닌 것은?

① 컬러 스와치 제공
② 초기 레시피 예측 및 추천
③ 레시피 수정 제안
④ 예측 알고리즘의 보정계수 계산

56. ISO에서 규정한 색채오차의 시각적인 영향요소가 아닌 것은?

① 광원에 따른 차이
② 크기에 따른 차이
③ 변색에 따른 차이
④ 방향에 따른 차이

57. ICC 프로파일을 이용해서 어떤 색공간의 색정보를 변환할 때 사용되는 렌더링 인텐트(Rendering Intent)에 대한 설명 중 틀린 것은?

① 서로 다른 색공간 간의 컬러에 대한 번역 스타일이다.
② 렌더링 인텐트에는 4가지가 있다.
③ 정확한 매칭이 필요한 단색(solid color) 변환에는 인지적 렌더링 인텐트가 사용된다.
④ 절대색도계 렌더링 인텐트를 사용하면 화이트 포인트 보상이 일어나지 않는다.

58. 다음 중 컬러 인덱스가 제공하지 못하는 정보는?

① 제조회사에 의한 색 차이
② 염료 및 안료의 화학구조
③ 활용방법
④ 견뢰도

59. 반사색의 색역에 가장 큰 영향을 미치는 것은?

① 색료
② 관찰자
③ 혼색기술
④ 고착제

60. 간접조명에 대한 설명으로 옳은 것은?

① 반사갓을 사용하여 광원의 빛을 모아 비추는 방식
② 반투명의 유리나 플라스틱을 사용하여 광원의 빛의 60~90%가 대상체에 직접 조사되고 나머지가 천장이나 벽에서 반사되어 조사되는 방식
③ 반투명의 유리나 플라스틱을 사용하여 광원 빛의 10~40%가 대상체에 직접 조사되고 나머지가 천장이나 벽에서 반사되어 조사되는 방식
④ 광원의 빛 대부분을 천장이나 벽에 부딪혀 확산된 반사광으로 비추는 방식

제4과목 : 색채지각의 이해

1 2 OK

61. 명도대비에 대한 설명 중 틀린 것은?

① 명도의 차이가 클수록 더욱 뚜렷하다.

② 유채색보다 무채색이 더욱 강하게 나타난다.

③ 명도가 다른 두 색을 인접했을 때 밝은 색은 더욱 밝아 보인다.

④ 3속성 대비 중에서 명도대비 효과가 가장 작다.

1 2 OK

62. 순응이란 조명조건이 변화함에 따라 수용기의 민감도가 변화하는 것을 말한다. 다음 중 순응에 관한 설명으로 틀린 것은?

① 추상체에 의한 순응이 간상체에 의한 순응보다 신속하게 발생한다.

② 어두운 상태에서 밝은 상태로 바뀔 때 민감도가 증가하는 것을 암순응이라 한다.

③ 간상체 시각은 약 500nm, 추상체는 560nm의 빛에 가장 민감하다.

④ 암순응이 되면 빨간색 꽃보다 파란색 꽃이 더 잘 보이게 된다.

1 2 OK

63. 무거운 도구를 사용하는 사람들에게 심리적으로 피로감을 적게 주려면 도구를 다음의 색 중 어느 것으로 채색하는 것이 좋은가?

① 검정

② 어두운 회색

③ 하늘색

④ 남색

1 2 OK

64. 계시대비에 대한 설명으로 틀린 것은?

① 시점을 한 곳에 집중시키려는 색채지각 과정에서 일어난다.

② 일정한 색의 자극이 사라진 후에도 지속적으로 색의 자극을 느끼는 현상이다.

③ 두 가지 이상의 색을 연속적으로 보았을 때 나타난다.

④ 음성 잔상과 동일한 맥락으로 풀이될 수 있다.

1 2 OK

65. 다음 혼색에 관한 설명 중 잘못된 것은?

① 병치혼색은 서로 다른 색자극을 공간적으로 접근시켜 혼색의 효과를 얻는 방법이다.

② 영국의 물리학자이며 의사인 토마스 영(Thomas Young)은 스펙트럼의 주된 방사로 빨강, 파랑, 노랑을 제시하였다.

③ 컬러슬라이드, 컬러영화필름, 색채사진 등은 감법혼색을 이용하여 색을 재현한다.

④ 회전혼색을 보여주는 회전원판의 경우, 처음 실험자의 이름을 따서 맥스웰(C. Maxwell)의 회전판이라고도 한다.

1 2 OK

66. 색의 동화현상에 대한 설명이 옳은 것은?

① 주위색의 영향으로 비슷하게 보이는 현상

② 주위의 보색이 중심의 색에 겹쳐져 보이는 현상

③ 보색관계에서 원래의 채도보다 채도가 강해져 보이는 현상

④ 인접한 색상보다 명도가 더 높아 보이는 현상

67. 다음 두 색이 가법혼색으로 혼합되어 만들어 내는 ()의 색은?

파랑(Blue) + 빨강(Red) = ()

① 사이안(cyan)

② 마젠타(magenta)

③ 녹색(green)

④ 보라(violet)

68. 실제보다 날씬해 보이려면 어떤 색의 옷을 입는 것이 좋은가?

① 따뜻한 색

② 밝은 색

③ 어두운 무채색

④ 채도가 높은 색

69. 다음 색 중 가장 따뜻하게 느껴지는 색은?

① 5R 4/12　　② 2.5YR 5/2

③ 7.5Y 8/6　　④ 2.5G 5/10

70. 색의 현상학적 분류기법에 대한 연결이 틀린 것은?

① 표면색 – 물체의 표면에서 빛이 반사되어 나타나는 물체표면의 색이다.

② 경영색 – 고온으로 가열되어 발광하고 있는 물체의 색이다.

③ 공간색 – 유리컵 속의 물처럼 용적 지각을 수반하는 색이다.

④ 면색 – 물체라는 느낌이 들지 않은 채색만 보이는 상태의 색이다.

71. 거친 표면에 빛이 입사했을 때 여러 방향으로 빛이 분산되어 퍼져 나가는 현상은?

① 산란

② 투과

③ 굴절

④ 반사

72. 빛의 파장범위가 620~780nm인 경우 어느 색에 해당되는가?

① 빨간색

② 노란색

③ 녹색

④ 보라색

73. 직물제조에서 시작되어 인상파 화가들이 회화기법으로 사용하면서 일반화된 혼합은?

① 가법혼합

② 감법혼합

③ 회전혼합

④ 병치혼합

74. 다음의 () 안에 들어갈 용어가 순서대로 옳게 나열된 것은?

극장에서 영화가 끝나고 밖으로 나왔을 때 ()이 일어나며, 이 순간에 활동하는 시세포는 ()이다.

① 색순응, 추상체

② 분광순응, 간상체

③ 명순응, 추상체

④ 암순응, 간상체

컬러리스트 산업기사 필기 기출모의고사

7회

1 2 OK

75. 눈에서 조리개 구실을 하면서 외부에서 들어오는 빛의 양을 조절하는 부분은?

① 각막

② 수정체

③ 망막

④ 홍채

1 2 OK

76. 다음 중 동일한 크기의 보색끼리 대비를 이루어 발생한 눈부심 효과를 줄이기 위한 방법으로 가장 거리가 먼 것은?

① 두 색 사이에 무채색을 넣는다.

② 두 색의 경계를 애매하게 만든다.

③ 두 색 사이에 테두리를 두른다.

④ 두 색 중 한 색의 크기를 줄인다.

1 2 OK

77. 순도(채도)가 높아짐에 따라 색상도 함께 변화하는 현상은?

① 베졸드 브뤼케 현상

② 애브니 효과

③ 동화현상

④ 매카로 효과

1 2 OK

78. 조명의 강조가 바뀌어도 물체의 색을 동일하게 지각하는 현상은?

① 색순응

② 색지각

③ 색의 항상성

④ 색각이상

1 2 OK

79. 다음 중 색의 온도감에 대한 설명으로 옳은 것은?

① 인간의 경험과 심리에 의존하는 경향이 짙다.

② 색의 3속성 중에서 채도에 주로 영향을 받는다.

③ 색채가 지닌 파장과는 아무 관계가 없다.

④ 따뜻한 색은 차가운 색에 비하여 후퇴되어 보인다.

1 2 OK

80. 빨간색을 한참 응시한 후 흰 벽을 보았을 때 청록색이 보이는 것처럼 느끼는 현상은?

① 명도 대비

② 채도 대비

③ 양성 잔상

④ 음성 잔상

제5과목 : 색채체계의 이해

1 2 OK

81. 색의 일정한 단계 변화를 그러데이션(gradation)이라고 한다. 그러데이션을 활용한 조화로운 배색구성이 아닌 것은?

① N1 − N3 − N5

② RP7/10 − P5/8 − PB3/6

③ Y7/10 − GY6/10 − G5/10

④ YR5/5 − B5/5 − R5/5

82. 오방정색과 색채 상징이 바르게 연결된 것은?

① 흑색 – 서쪽 – 수(水) – 현무
② 청색 – 동쪽 – 목(木) – 청룡
③ 적색 – 북쪽 – 화(火) – 주작
④ 백색 – 남쪽 – 금(金) – 백호

83. 색채연구학자와 그 이론이 틀린 것은?

① 헤링 – 심리 4원색설 발표
② 문·스펜서 – 색채조화론 발표
③ 뉴턴 – 스펙트럼 4원색설 발표
④ 헬름홀츠 – 3원색설 발표

84. NCS 색체계에 대한 설명으로 틀린 것은?

① 헤링의 반대색설에 근거한다.
② 독일 색채연구소에서 개발하였다.
③ 모든 색상은 각각 두 개의 속성 비율로 표현된다.
④ 지각되는 색 특성화가 중요한 분야인 인테리어나 외부 환경디자인에 유용하다.

85. ISCC–NIST 색명법의 다음 그림에서 보여지는 A, B, C가 의미하는 것은?

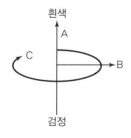

① A : 명도, B : 색상, C : 채도
② A : 명도, B : 채도, C : 색상
③ A : 색상, B : 톤, C : 채도
④ A : 색상, B : 명도, C : 톤

86. 최초의 먼셀 색체계와 1943년 수정된 먼셀 색체계의 가장 큰 차이점은?

① 명도에 관한 문제
② 색입체의 기준 축
③ 기본 색상 이름의 수
④ 빛에 관한 문제

87. 다음 색체계에 대한 설명이 틀린 것은?

① NCS : 모든 색은 색 지각량이 일정한 것으로 생각해서 총량을 100으로 한다.
② XYZ : Y는 초록의 자극치로 명도를 나타내고, X는 빨강의 자극값에, Z는 파랑의 자극값에 대체로 일치한다.
③ L*u*v* : 컬러텔레비전과 컬러사진에서의 색과 색재현의 특성화를 위해 L*a*b* 색공간보다 더 자주 사용되었다.
④ DIN : 포화도의 단계는 0부터 10까지의 수로 표현되는데 0은 무채색을 말한다.

88. 먼셀 색표기인 5Y 8.5/14와 관계있는 관용색 이름은?

① 우유색
② 개나리색
③ 크림색
④ 금발색

89. NCS 색삼각형에서 W-C축과 평행한 직선 상에 놓인 색들이 의미하는 것은?

① 동일 하양색도

② 동일 검정색도

③ 동일 순색도

④ 동일 뉘앙스

90. 현색계의 설명으로 틀린 것은?

① 색표에 의해 물체색의 표준을 정한다.

② 물체들의 색들과 비교할 수 있도록 한다.

③ 수치로 표기되어 변색, 탈색 등의 물리적 영향이 없다.

④ 표준색표에 번호나 기호를 붙여 표시한다.

91. 다음 중 한국산업표준(KS)에 따른 유채색의 수식 형용사와 대응 영어로 옳은 것은?

① 초록빛(greenish)

② 빛나는(brilliant)

③ 부드러운(soft)

④ 탁한(dull)

92. 먼셀이 고안한 색체계의 가장 큰 특징은?

① 시각적 등보성에 따른 감각적인 색체계를 구성하였다.

② 가장 객관적인 체계로 모든 사람의 감성과 일치한다.

③ 색의 순도에 대한 연구로 완전색을 규명하였다.

④ 스펙트럼을 규명하고 이에 따른 원형 배열을 하였다.

93. 유사색상 배색의 특징은?

① 자극적인 효과를 준다.

② 대비가 강하다.

③ 명쾌하고 동적이다.

④ 무난하고 부드럽다.

94. 오스트발트의 색채조화론과 관련이 없는 것은?

① 등간격의 무채색 조화

② 등백계열의 조화

③ 등가색환의 조화

④ 음영계열의 조화

95. 미국 색채학자인 저드(D. B. Judd)의 색채조화론 원칙이 아닌 것은?

① 질서의 원칙

② 친근성의 원칙

③ 이질성의 원칙

④ 명료성의 원칙

96. Yxy 색체계의 색을 표시하는 색도도에 대한 설명으로 틀린 것은?

① Red 부분의 색공간의 가장 크고 동일 색채 영역이 넓다.

② 백색광은 색도도의 중앙에 위치한다.

③ 색도도 안의 한 점은 혼합색을 나타낸다.

④ 말발굽형의 바깥 둘레에 나타난 모든 색은 고유 스펙트럼을 가지고 있다.

97. 다음 중 시인성이 가장 높은 조합은?

① 바탕색 N5, 그림색 5R 5/10

② 바탕색 N2, 그림색 5Y 8/10

③ 바탕색 N2, 그림색 5R 5/10

④ 바탕색 N5, 그림색 5Y 8/10

98. PCCS 색체계에 대한 설명으로 틀린 것은?

① 빨강, 노랑, 녹색, 파랑의 4색상을 색영역의 중심으로 한다.

② 톤(tone)의 색공간을 설정하고 있는 것이 특징이다.

③ 선명한 톤은 v로 칙칙한 톤은 sf로 표기한다.

④ 모든 색상의 최고 채도를 모두 9s로 표시한다.

99. 오스트발트 색체계의 설명으로 옳은 것은?

① 오스트발트는 스웨덴의 화학자로서 색채학 강의를 하였으며, 표색체계의 개발로 1909년 노벨상을 수상하였다.

② 물체 투과색의 표본을 체계화한 현색계의 컬러 시스템으로 1917년에 창안하여 발표한 20세기 전반의 대표적 시스템이다.

③ 이 색체계는 회전 혼색기의 색채 분할면적의 비율을 변화시켜 색을 만들고 색표로 나타낸 것이다.

④ 이상적인 백색(W)과 이상적인 흑색(B), 특정 파장의 빛만을 완전히 반사하는 이상적인 중간색을 회색(C)이라 가정하고 투과색을 체계화하였다.

100. 오스트발트 색체계의 색 표기방법인 12pg에 대한 의미가 옳게 나열된 것은? (단, 12 – p – g의 순으로 나열)

① 색상, 흑색량, 백색량

② 순색량, 흑색량, 백색량

③ 색상, 백색량, 흑색량

④ 순색량, 명도, 채도

8회 컬러리스트 산업기사 필기 기출모의고사

제1과목 : 색채심리

1️⃣2️⃣☑

01. 병원 수술실의 의사 복장이 청록색인 이유로 가장 적합한 것은?

① 위급한 경우 눈에 잘 띄게 하기 위하여

② 잔상 현상을 없애기 위해

③ 청결하고 위생적으로 보이기 위해

④ 의사의 개인적 지위를 나타내기 위해

1️⃣2️⃣☑

02. 형용사의 반대어를 스케일로써 측정하여 색채에 대한 심리적 측면을 다면적으로 다루는 색채분석 방법은?

① 연상법 ② SD법

③ 순위법 ④ 선호도 추출법

1️⃣2️⃣☑

03. 색채와 문화에 대한 설명 중 틀린 것은?

① 1940년대 초반에는 군복의 영향으로 검정, 카키, 올리브 그린 등이 유행하였다.

② 각 문화권의 특색은 색채의 연상과 상징을 통해 나타난다.

③ 문화 속에서 가장 오래된 색이름은 파랑(blue)이다.

④ 색이름의 종류는 문화가 발달할수록 세분화되고 풍부해진다.

1️⃣2️⃣☑

04. 색채의 상징적 의미가 사용되는 분야가 아닌 것은?

① 관료의 복장 ② 기업의 C.I.P

③ 안내 픽토그램 ④ 오방색의 방위

1️⃣2️⃣☑

05. 색채의 연상형태 및 색채문화에 대한 설명 중 옳지 않은 것은?

① 파버비렌은 보라색의 연상형태를 타원으로 생각했다.

② 노란색은 배신, 비겁함이라는 부정의 연상 언어를 가지고 있다.

③ 초록은 부정적인 연상언어가 없는 안정적이고 편안한 색이다.

④ 주황은 서양에서 할로윈을 상징하는 색채이기도 하다.

1️⃣2️⃣☑

06. 다음 색채의 연상을 자유연상법으로 조사한 내용 중 가장 거리가 먼 것은?

① 빨간색을 보면 사과, 태양 등의 구체적인 연상을 한다.

② 검은색과 분홍색은 추상적인 연상의 경향이 강하다.

③ 색채에는 어떤 개념을 끌어내는 힘이 있어 많은 연상이 가능하다.

④ 성인은 추상적인 연상에서 이어지는 구체적인 연상이 많아진다.

1 2 OK
07. 색채조절을 위한 고려사항 중 잘못된 것은?

① 시간, 장소, 경우를 고려한 색채조절

② 사물의 용도를 고려한 색채조절

③ 사용자의 성향을 고려한 색채조절

④ 보편적 색채 연상을 벗어난 사용자의 개성을 고려한 색채조절

1 2 OK
08. 색채 감성에 대한 설명 중 옳은 것은?

① 색채 감성은 국가마다 다르다.

② 한국인과 일본인의 색채 감정은 동일하다.

③ 한국인의 색채 감성은 논리적, 수학적, 기하학적이다.

④ 규칙적으로 선정된 명도, 채도, 색상은 색채의 요소가 일정하더라도 조화를 이루지 못한다.

1 2 OK
09. 민트(박하) 사탕을 위한 포장지를 선택하려고 할 때 내용물의 이미지를 가장 적절하게 표현할 수 있는 색상의 조화는?

① 노랑과 은색

② 브라운과 녹색

③ 노랑과 검정

④ 녹색과 은색

1 2 OK
10. 소비자가 개인적인 제품을 구매하고 결정하는 데 가장 영향을 많이 주는 대상은?

① 한 가지 목적을 가지고 모이는 희구집단

② 개인의 취향과 의견에 영향을 주는 대면집단

③ 가정의 경제력을 가진 결정권자

④ 사회계급이 같은 계층의 집단

1 2 OK
11. 색채를 효율적으로 활용하기 위해 계획, 조직, 지휘, 조정, 통제하는 활동을 의미하는 것은?

① 색채관리 ② 색채정책

③ 색채개발 ④ 색채조사

1 2 OK
12. 다음 중 식욕을 자극하는 색은?

① 주황색 ② 파란색

③ 보라색 ④ 자주색

1 2 OK
13. 다음 중 비상구 및 피난소, 사람 또는 차량의 통행표지에 쓰이는 안전·보건표지의 색채는?

① 7.5R 4/14

② 5Y 8.5/12

③ 2.5PB 4/10

④ 2.5G 4/10

1 2 OK
14. 색채의 기능에 대한 설명으로 틀린 것은?

① 색채에 대한 인간의 의식적 또는 무의식적 반응을 이용하여 색채의 기능적 측면을 활용할 수 있다.

② 안전색은 안전의 의미를 지닌 특별한 성질의 색이다.

③ 색채치료는 색채를 이용하여 건강을 회복시키고 유지하도록 돕는 심리기법 중의 하나이다.

④ 안전색채는 안전표지의 모양에 맞추어서 사용하며, 다른 물체의 색과 유사하게 사용해야 한다.

1 2 OK

15. 색채에 의한 정서적 반응으로 볼 수 없는 것은?

① 색의 온도감은 색의 속성 중 색상에 주로 영향을 받는다.

② 유채색이 무채색보다 더 진출하는 느낌을 준다.

③ 한색계열의 저채도 색이 심리적으로 안정된 느낌을 준다.

④ 중량감에 가장 큰 영향을 미치는 것은 채도로, 채도의 차이가 무게감을 좌우한다.

1 2 OK

16. 색채와 소리의 관계에 대한 설명으로 틀린 것은?

① 뉴턴은 일곱 가지 색을 칠 음계와 연계시켜 색채와 소리의 조화론을 설명하였다.

② 카스텔은 C는 청색, D는 녹색, E는 주황, G는 노랑 등으로 음계와 색을 연결시켰다.

③ 색채와 음계의 관계는 사람마다 다르게 느끼므로 공통된 이론으로 발전되지는 못하였다.

④ 몬드리안의 '브로드웨이 부기우기' 작품은 다양한 소리와 역동적인 움직임을 표현한 것이다.

1 2 OK

17. 색채조절에 대한 설명 중 가장 거리가 먼 것은?

① 산업용으로 쓰이는 색은 부드럽고 약간 회색빛을 띤 색이 좋다.

② 비교적 고온의 작업환경 속에서 일하는 경우에는 초록이나 파란색이 좋다.

③ 우중충한 회색빛의 기계류는 중요부분과 작동부분을 담황색으로 강조하는 것이 좋다.

④ 색은 보기에 알맞도록 구성되어야 하는 것이 아니라 참고 견딜 수 있도록 구성되어야 한다.

1 2 OK

18. 색채마케팅 전략은 (A) → (B) → (C) → (D)의 순으로 발전되어 왔다. 다음 중 각 ()에 들어갈 내용으로 틀린 것은?

① A : 매스마케팅

② B : 표적마케팅

③ C : 윈윈마케팅

④ D : 맞춤마케팅

1 2 OK

19. 요하네스 이텐의 계절과 연상되는 배색이 아닌 것은?

① 봄은 밝은 톤으로 구성한다.

② 여름은 원색과 선명한 톤으로 구성한다.

③ 가을은 여름의 색조와 강한 대비를 이루고 탁한 톤으로 구성한다.

④ 겨울은 차고, 후퇴를 나타내는 회색톤으로 구성한다.

1 2 OK

20. 다음 중 어떤 물체를 보고 연상되어 떠오르는 '기억색'에 대한 설명이 옳은 것은?

① 붉은색 사과는 실제 측색되는 색보다 더 붉은 빨간색으로 표현한다.

② 이슬람 문화권에서는 전통적으로 녹색과 흰색을 많이 사용하였다.

③ 단맛의 배색을 위해 솜사탕의 이미지를 색채로 표현한다.

④ 신학대학교의 구분과 표시를 위해 보라색을 사용하였다.

1 2 OK

21. 광고 캠페인 전개 초기에 소비자의 호기심을 불러일으키기 위해 단계별로 조금씩 노출시키는 광고는?

① 티저 광고
② 팁온 광고
③ 패러디 광고
④ 포지셔닝 광고

1 2 OK

22. 패션디자인의 원리에 대한 설명 중 틀린 것은?

① 균형은 디자인 요소의 시각적 무게감에 의하여 이뤄진다.
② 리듬은 디자인의 요소 하나가 크게 강조될 때 느껴진다.
③ 강조는 보는 사람의 시선을 끄는 흥미로운 부분이 있을 때 느껴진다.
④ 비례는 디자인 내에서 부분들 간의 상대적인 크기 관계를 의미한다.

1 2 OK

23. 미용디자인의 특성 중 거리가 먼 것은?

① 개인의 미적 욕구를 만족시켜야 하므로 개개인의 신체 특성을 고려하여야 한다.
② 아름다움이 중요하므로 시간적 제약의 의미는 크지 않다.
③ 보건위생상 안전해야 한다.
④ 사회활동에 도움이 되어야 한다.

1 2 OK

24. 다음 중 디자인의 요소에 해당되지 않는 것은?

① 구성, 리듬
② 형, 색
③ 색, 빛
④ 형, 재질감

1 2 OK

25. 패션 색채계획을 위한 색채 정보 분석의 주된 내용이 아닌 것은?

① 시장정보
② 소비자 정보
③ 유행정보
④ 가격정보

1 2 OK

26. 디자인의 목적에 있어 '미'와 '기능'에 대해 빅터 파파넥(Victor Papanek)은 '복합기능(function complex)'으로 규정하였다. 그의 주장을 뒷받침하는 포괄적 의미에 해당하지 않는 것은?

① 방법(method)
② 필요성(need)
③ 이미지(image)
④ 연상(association)

1 2 OK

27. 새로운 형태와 기능을 창조하는 경우로 디자인 개념, 디자이너의 자질과 능력, 시스템, 팀워크 등이 핵심이 되는 신제품 개발의 유형은?

① 모방디자인
② 수정디자인
③ 적응디자인
④ 혁신디자인

28. 상품 색채계획 시 고려해야 할 사항이 아닌 것은?

① 소비자가 그 상품에 대하여 가지는 심리적 기대감의 반영

② 유행정보 등 유행색이 해당 제품에 끼치는 영향

③ 색채와 형태의 이미지 조화

④ 재료기술, 생산기술 미반영

29. 문제해결 과정으로서의 디자인 과정 단계가 옳게 나열된 것은?

① 조사 → 계획 → 분석 → 종합 → 평가

② 분석 → 계획 → 조사 → 종합 → 평가

③ 계획 → 조사 → 분석 → 종합 → 평가

④ 계획 → 분석 → 조사 → 종합 → 평가

30. 다음 중 '디자인 경영'의 개념에 해당되지 않는 것은?

① 경영 목표의 달성에 기여함이란 대중의 생활복리를 증진시켜 주는 것이 궁극적인 목적이 될 수 있다.

② 디자인 경영이란 서비스의 질적 수준과 생산성을 제고할 수 있도록 해주는 지식체계라고도 할 수 있다.

③ 디자인 경영은 '디자인 관리'라고도 부르며, 1990년대에 들어서면서부터 세계적으로 가장 빈번하게 사용되는 디자인 용어 중의 하나이다.

④ '디자인 경영'은 본질적으로 '비지니스 경영'과 동일한 개념이다.

31. 사계절의 색채표현법을 도입한 미용디자인의 퍼스널 컬러 진단법에서 정확한 진단을 위해 지켜야 할 사항이 아닌 것은?

① 기초 메이크업을 한 상태에서 시작한다.

② 자연광이나 자연광과 비슷한 조명 아래에서 실시한다.

③ 흰 천으로 머리와 의상의 색을 가리고 실시한다.

④ 봄, 여름, 가을, 겨울의 각 계절색상의 천을 대어 보아 얼굴색의 변화를 관찰한다.

32. 다음 중 색채계획 시 배색방법에서 주조색 - 보조색 - 강조색의 일반적인 범위는?

① 90% - 7% - 3%

② 70% - 25% - 5%

③ 50% - 40% - 10%

④ 50% - 30% - 20%

33. 20세기 초 이탈리아에서 일어난 전위예술운동으로 기존의 낡은 예술을 모두 부정하고, 기계세대에 어울리는 새로운 다이내믹한 미를 창조할 것을 주장하며, 주로 하이테크 소재로 색채를 표현한 예술사조는?

① 아방가르드(Avant-garde)

② 미래주의(Futurism)

③ 옵아트(Op Art)

④ 플럭서스(Fluxus)

34. 19세기 미술공예운동(Art and Craft movement)이 일어나게 된 근본 원인은?

① 미술과 공예작품의 가격이 급격하게 하락 되었기 때문
② 기계로 생산된 제품의 질이 현저하게 낮아 졌기 때문
③ 미술작품과 공예작품을 구별하기 위해
④ 미술가와 공예가의 사회적 위상을 제고시 키기 위해

35. 바우하우스(Bauhaus)에 대한 설명 중 틀린 것은?

① 독일 바이마르 공화국 시절 설립된 디자인 학교로 오늘날의 디자인 교육원리를 확립 하였다.
② 마이어는 예술은 집단사회의 모든 사람이 쉽게 이해할 수 있어야 한다고 주장하였다.
③ 데사우(Dessau) 시의 바우하우스는 수공 생산에서 대량 생산용의 원형 제작이라는 일종의 생산 시험소로 전환되었다.
④ 그로피우스는 디자인을 생활현상이라는 사 회적 측면으로 인식하여 건축을 중심으로 재정비하였다.

36. 다음 그림의 마크를 부여받기 위해 부합되는 기준이 아닌 것은?

① 기능성　　② 경제성
③ 심미성　　④ 주목성

37. 디자인이란 용어의 의미와 거리가 먼 것은?

① 지시　　　② 계획
③ 기술　　　④ 설계

38. 모더니즘의 대두와 함께 주목을 받게 된 색 은?

① 빨강과 자주색
② 노랑과 청색
③ 흰색과 검정색
④ 베이지색과 카키색

39. 디자인 과정에서 드로잉의 주요 역할과 거리 가 먼 것은?

① 아이디어의 전개
② 형태 연구 및 정리
③ 사용성 검토
④ 프레젠테이션

40. 색채계획 및 평가를 위한 설문지 작성 시 유 의사항이 아닌 것은?

① 짧고 간결한 문체로 써야 한다.
② 포괄적인 의견이 나올 수 있도록 유도질문 을 사용하기도 한다.
③ 응답자의 자존심을 건드리지 않는 용어를 선택해야 한다.
④ 어려운 전문용어는 되도록 쓰지 말고, 써야 할 경우에는 이미지 사진이나 충분한 설명 을 덧붙인다.

41. 다음 중 진주광택 안료의 색채 특성을 측정하기 위하여 필요한 방법은?

① 다중각(multiangle) 측정법
② 필터 감소(filter reduction)법
③ 이중 모노크로메이터법(two-monochromator method)
④ 이중 모드법(two-mode method)

42. 다음 중 색 표시계 X_{10} Y_{10} Z_{10}에서 숫자 10이 의미하는 것은?

① 10회 측정 평균치
② 10° 시야 측정치
③ 측정 횟수
④ 표준광원의 종류

43. 페인트(도료)의 4대 기본구성 성분과 가장 거리가 먼 것은?

① 안료(Pigment)
② 수지(Resin)
③ 용제(Solvent)
④ 염료(Dye)

44. CIE 표준광에 대한 설명으로 옳은 것은?

① A : 색온도 약 2,856K
 백열전구로 조명되는 물체색을 표시할 경우에 사용한다.
② B : 색온도 4,874K
 형광을 발하는 물체색의 표시에 사용한다.
③ C : 색온도 6,774K
 형광을 발하는 물체색의 표시에 사용한다.
④ D : 색온도 6,504K
 백열전구로 조명되는 물체색을 표시할 경우에 사용한다.

45. 반투명 유리나 플라스틱을 사용하여 광원 빛의 60~90%가 대상체에 직접 조사되고 나머지가 천장이나 벽에서 반사되어 조사되는 방식은?

① 반간접조명
② 간접조명
③ 반직접조명
④ 직접조명

46. 구멍을 통하여 보이는 균일한 색으로 깊이감과 공간감을 특정 지을 수 없도록 지각되는 색은?

① 개구색
② 북창주광
③ 광원색
④ 원자극의 색

47. 모니터의 검은색 조정방법에서 무전압 영역과 비교하기 위한 프로그램의 RGB 수치가 올바르게 표기된 것은?

① R=0, G=0, B=0
② R=100, G=100, B=100
③ R=255, G=255, B=255
④ R=256, G=256, B=256

1 2 OK

48. 페인트, 잉크, 염료, 플라스틱과 같은 산업분야에서 사용되는 CCM의 도입 목적 및 장점에 해당되지 않는 것은?

① 조색시간 단축

② 소품종 대량생산

③ 색채품질 관리

④ 원가절감

1 2 OK

49. 도료 중에서 가장 종류가 많으며, 일반적으로 내알칼리성으로 콘크리트나 모르타르의 마무리 도료로 쓰이는 것은?

① 천연수지 도료

② 플라스티졸 도료

③ 수성 도료

④ 합성수지 도료

1 2 OK

50. 측색 시 조명과 수광의 조건이 아닌 것은?

① (0 : 45a) ② (di : 8)

③ (d : 0) ④ (45 : 45)

1 2 OK

51. 수은램프에 금속할로겐 화합물을 첨가하여 만든 고압수은등으로서 효율과 연색성이 높은 조명은?

① 나트륨등 ② 메탈할라이드등

③ 크세논램프 ④ 발광다이오드

1 2 OK

52. CCM과 관련된 용어가 아닌 것은?

① 분광반사율 ② 산란계수

③ 흡수계수 ④ 연색지수

1 2 OK

53. 분광반사율이 정확하게 일치하는 완전한 물리적인 등색이 의미하는 것은?

① 아이소머리즘

② 상관색온도

③ 메타메리즘

④ 색변이지수

1 2 OK

54. 물체의 분광반사율, 분광투과율 등을 파장의 함수로 측정하는 계측기는?

① 광전 색채계

② 분광광도계

③ 시감 색채계

④ 조도계

1 2 OK

55. 측색기의 측정 결과가 다음과 같았다면 어떤 색채의 시료였을 것으로 추정되는가?

(L* = 70, a* = 10, b* = 80)

① 빨강 ② 청록

③ 초록 ④ 노랑

1 2 OK

56. KS의 색채품질 관리규정에 의한 백색도에 대한 설명으로 틀린 것은?

① 틴트 지수는 완전한 반사체의 경우 그 값이 100이다.

② 백색도 지수 및 틴트 지수에 의해 표시된다.

③ 완전한 반사체의 백색도 지수는 100이고, 백색도 지수의 값이 클수록 흰 정도가 크다.

④ 백색도 측정 시 표준광원 D_{65}를 사용한다.

57. 두 개의 시료색 자극의 색차를 나타내는 것으로 가장 알맞은 것은?

① Texture

② CIEDE2000

③ Color appearance

④ Gray scale

58. 모니터를 보고 작업할 시 정확한 모니터 컬러를 보기 위한 일반적인 조건이 아닌 것은?

① 모니터 캘리브레이션

② ICC 프로파일 인식 가능한 이미징 프로그램

③ 시간대에 따라 변하지 않는 일정한 조명환경

④ 높은 연색성(CRI)의 표준광원

59. 발광 스펙트럼이 가시 파장역 전체에 걸쳐서 있고, 주된 발광의 반치폭이 대략 50nm를 초과하는 형광램프는?

① 콤팩트형 형광램프

② 협대역 발광형 형광램프

③ 광대역 발광형 형광램프

④ 3파장형 형광램프

60. 디스플레이의 일종으로 자기발광성이 없어 후광이 필요하지만 동작전압이 낮아 소비전력이 적고 휴대용으로 쓰일 수 있어 손목시계, 컴퓨터 등에 널리 쓰이고 있는 것은?

① LCD(Liquid Crystal Display)

② CRTD(Cathode-Ray Tube Display)

③ CRT-Trinitron

④ CCD(Charge Coupled Device)

제4과목 : 색채지각의 이해

61. 색상대비에 대한 설명으로 틀린 것은?

① 단계적으로 균일하게 채색되어 있는 색의 경계부분에서 일어나는 대비현상이다.

② 색상이 다른 두 색을 인접해 놓으면 두 색이 서로의 영향으로 인하여 색상차가 크게 나는 현상이다.

③ 1차색끼리 잘 일어나며 2차색, 3차색이 될수록 대비효과는 적게 나타난다.

④ 색상환에서 인접한 두 색을 대비시키면 두 색은 각각 더 멀어지려는 현상이 나타난다.

62. 색채지각과 감정효과에 대한 설명이 옳은 것은?

① 무겁고 커다란 가방이 가벼워 보이도록 높은 명도로 색채계획하였다.

② 부드러워 보여야 하는 유아용품에 한색계의 높은 채도의 색을 사용하였다.

③ 팽창되어 보일 수 있도록 저명도를 사용하여 계획하였다.

④ 검정색과 흰색은 무채색으로 온도감이 없다.

63. 색의 온도감은 색의 속성 중 어떤 것에 주로 영향을 받는가?

① 채도 ② 명도

③ 색상 ④ 순도

64. 색채지각에 대한 설명이 틀린 것은?

① 연색성이란 색의 경연감에 관한 것으로 부드러운 느낌의 색을 의미한다.

② 밝은 곳에서 갑자기 어두운 곳으로 들어갔을 때 암순응현상이 일어난다.

③ 터널의 출입구 부분에서는 명순응, 암순응의 원리가 모두 적용된다.

④ 조명광이나 물체색을 오랫동안 보면 그 색에 순응되어 색의 지각이 약해지는 현상을 색순응이라 한다.

65. 주위색의 영향으로 인접색에 가깝게 느껴지는 현상은?

① 동화현상　　　　② 면적효과

③ 대비효과　　　　④ 착시효과

66. 빛과 색채에 관한 설명 중 틀린 것은?

① 햇빛과 같이 모든 파장이 유사한 강도를 갖는 빛을 백색광이라 한다.

② 빛은 파장에 따라 서로 다른 색감을 일으킨다.

③ 물체의 색은 빛의 반사와 흡수의 특성에 의해 결정된다.

④ 여러 가지 파장이 고르게 반사되는 경우에는 유채색으로 지각된다.

67. 진출색에 대한 설명으로 틀린 것은?

① 유채색이 무채색보다 더 진출하는 느낌을 준다.

② 채도가 낮은 색이 채도가 높은 색보다 더 진출하는 느낌을 준다.

③ 밝은 색이 어두운 색보다 더 진출하는 느낌을 준다.

④ 따뜻한 색이 차가운 색보다 더 진출하는 느낌을 준다.

68. 다음 중 중간 명도의 회색 배경에서 주목성이 가장 높은 색은?

① 노랑　　　　　　② 빨강

③ 주황　　　　　　④ 파랑

69. 망막에서 뇌로 들어가는 시신경 다발 때문에 상이 맺히지 않는 부분은?

① 중심와　　　　　② 맹점

③ 시신경　　　　　④ 광수용기

70. 다음 중 빛의 전달경로로 옳은 것은?

① 각막 – 수정체 – 홍채 – 망막 – 시신경

② 홍채 – 수정체 – 각막 – 망막 – 시신경

③ 각막 – 망막 – 홍채 – 수정체 – 시신경

④ 각막 – 홍채 – 수정체 – 망막 – 시신경

71. 원판에 흰색과 검은색을 칠하여 팽이를 만들어 빠르게 회전시켰을 때 유채색이 느껴지는 것을 무엇이라 하는가?

① 푸르킨예 현상

② 메카로 효과

③ 잔상 현상

④ 페히너 효과

1 2 OK

72. 보색은 물리보색과 심리보색으로 분류할 수 있다. 다음 중 보색의 분류 종류가 나머지와 다른 하나는?

① 인간의 색채지각 요소인 망막 상의 추상체와 간상체의 특성에 기인한다.

② 헤링의 반대색설과 연관된다.

③ 회전혼색의 결과 무채색이 된다.

④ 잔상현상에 따라 보색이 보인다.

1 2 OK

73. 순색의 빨강을 장시간 바라볼 때 나타나는 현상으로 옳은 것은?

① 순색의 빨강을 장시간 바라보면 양성잔상이 일어난다.

② 눈의 M추상체의 반응이 주로 나타난다.

③ 원래의 자극과 반대인 보색이 지각된다.

④ 눈의 L추상체의 손실이 적어 채도가 높아지게 된다.

1 2 OK

74. 반대색설에 대한 설명이 옳은 것은?

① 물감의 혼합인 감산혼합의 이론과 일치한다.

② 색채지각의 물리학적인 측면에 중점을 둔다.

③ 하양 – 검정, 빨강 – 초록, 노랑 – 파랑이 짝을 이룬다.

④ 영과 헬름홀츠에 의해 발표되어진 색지각설이다.

1 2 OK

75. 다음 혼색의 설명 중 잘못된 것은?

① 중간혼색 – 두 색 또 그 이상의 색이 섞였을 때 평균적인 밝기의 색

② 감법혼색 – 무대 조명의 색

③ 가법혼색 – 모두 혼합하면 백색

④ 병치혼색 – 직조된 천의 색

1 2 OK

76. 색의 3속성에 관한 설명이 틀린 것은?

① 색상은 주파장의 종류에 의해 결정된다.

② 명도는 색의 밝고 어두운 정도를 나타낸다.

③ 무채색이 많이 포함될수록 채도는 높아진다.

④ 유채색은 색상, 명도, 채도의 3속성을 가지고 있다.

1 2 OK

77. 가산혼합에 관한 설명 중 틀린 것은?

① 3원색을 모두 합하면 흰색이 된다.

② 혼합할수록 명도와 채도가 높아진다.

③ Red와 Green을 혼합하면 Yellow가 된다.

④ Green과 Blue를 혼합하면 Cyan이 된다.

1 2 OK

78. 다음 중 명도대비가 가장 뚜렷한 것은?

① 빨강 순색 배경의 검정

② 파랑 순색 배경의 검정

③ 노랑 순색 배경의 검정

④ 주황 순색 배경의 검정

1 2 OK

79. 인접한 두 색의 경계면에서 일어나는 대비 현상은?

① 보색대비

② 한난대비

③ 계시대비

④ 연변대비

80. 빛에 대한 설명으로 틀린 것은?

① 빛은 눈에 보이는 전자기파이다.

② 파장이 500nm인 빛은 자주색을 띤다.

③ 가시광선의 파장범위는 380~780nm이다.

④ 흰 빛은 파장이 다른 빛들의 혼합체이다.

제5과목 : 색채체계의 이해

81. 먼셀 색입체를 특정 명도단계를 기준으로 수평으로 절단하여 얻은 단면상에서 볼 수 없는 나머지 하나는?

① 5R 6/6

② N6

③ 10GY 7/4

④ 7.5G 6/8

82. 1931년도 국제조명학회에서 채택한 색체계는?

① 먼셀 색체계

② 오스트발트 색체계

③ NCS 색체계

④ CIE 색체계

83. 한국산업표준의 색이름 설명으로 틀린 것은?

① 관용색 이름에는 선홍, 새먼핑크, 군청 등이 있다.

② 계통색 이름은 유채색의 계통색 이름과 무채색의 계통색 이름으로 나뉜다.

③ 무채색의 기본색 이름은 하양, 회색, 검정이다.

④ 부사 '아주'를 무채색의 수식형용사 앞에 붙여 사용할 수 없다.

84. 현색계와 혼색계를 바르게 설명한 것은?

① 현색계는 실제 눈에 보이는 물체색과 투과색 등이다.

② 현색계는 눈으로 비교, 검색할 수 없다.

③ 혼색계는 수치로 구성되어 색의 감각적 느낌이 강하다.

④ 혼색계에는 NCS 색체계가 대표적이다.

85. 색채의 표준화를 연구하여 흑색량(B), 백색량(W), 순색량(C)을 근거로 모든 색을 B+W+C=100이라는 혼합비를 통해 체계화한 색체계는?

① 먼셀 색체계

② 비렌 색체계

③ 오스트발트 색체계

④ P.C.C.S. 색체계

86. 혼색계(Color Mixing System) 색체계의 특징이 아닌 것은?

① 정확한 색의 측정이 가능하다.

② 빛의 가산혼합의 원리에 기초하고 있다.

③ 수치로 표시되어 수학적 변환이 쉽다.

④ 숫자의 조합으로 감각적인 색의 연상이 가능하다.

1 2 OK

87. 배색의 구성요소에 대한 설명으로 틀린 것은?

① 배색 시에는 대상에 동반되는 일정 면적과 용도 등을 고려해야 한다.

② 주조색은 배색에 사용된 색 가운데 가장 출현 빈도가 높거나 넓은 면적을 차지하는 색이다.

③ 강조색은 차지하고 있는 면적으로 보면 가장 작은 면적에 사용되지만, 가장 눈에 띄는 포인트 색이다.

④ 강조색 선택 시 주조색과 유사한 색상과 톤을 선택하면 개성 있는 배색을 할 수 있다.

1 2 OK

88. 오스트발트 색채조화론의 기본 개념은?

① 조화란 유사한 것을 말한다.

② 조화란 질서가 있을 때 나타난다.

③ 조화는 대비와 같다.

④ 조화란 중심을 향하는 운동이다.

1 2 OK

89. 비렌의 색채 조화론에서 사용되는 용어가 아닌 것은?

① 비렌의 색삼각형

② 바른 연속의 미

③ Tint, Tone, Shade

④ Scalar Moment

1 2 OK

90. DIN 색체계는 어느 나라에서 도입한 것인가?

① 영국　　　　　② 독일

③ 프랑스　　　　④ 미국

1 2 OK

91. 다음 ISCC-NIST의 설명 중 틀린 것은?

① 1955년 ISCC-NBS 색채표준 표기법과 색이름이라는 이름으로 발표되었다.

② ISCC와 NIST는 색채의 전달과 사용상 편의를 목적으로 색이름 사전과 색채의 계통색 분류법을 개발하였다.

③ Light Violet의 먼셀 기호 색상은 1RP이다.

④ 약자 v-Pk는 vivid pink의 약자이다.

1 2 OK

92. 쉐브럴의 색채조화론에 대한 설명으로 틀린 것은?

① 직물의 직조를 중심으로 색을 연구하여 동시대비의 다양한 원리를 발견하였다.

② 색상환은 빨강, 노랑, 파랑의 3원색에서 파생된 72색상으로 이루어졌는데, 그 각각의 색상이 스케일을 구성한다.

③ 색채조화를 유사조화와 대비조화 2종류로 나누었다.

④ 색채의 기하학적 대비와 규칙적인 색상의 배열을 색상의 대비를 통하여 표현하려 했다.

1 2 OK

93. 먼셀 색입체의 단면에 대한 설명으로 틀린 것은?

① 색입체의 수직단면은 종단면이라고도 하며, 같은 색상이 나타나므로 등색상면이라고도 한다.

② 색입체를 수평으로 자른 횡단면에는 같은 명도의 색이 나타나므로 등명도면이라고도 한다.

③ 수직단면은 유사 색상의 명도, 채도 변화를 한눈에 볼 수 있으며, 가장 안쪽의 색이 순색이다.

④ 수평단면은 같은 명도에서 채도의 차이와 색상의 차이를 한눈에 알 수 있다.

94. 색채배색의 분리효과에 대한 설명으로 틀린 것은?

① 색유리와 색유리가 접하는 부분에 납 등의 금속을 끼워 넣음으로써 전체에 명쾌한 느낌을 준다.

② 색상과 톤이 비슷하여 희미하고 애매한 인상을 주는 배색에 세퍼레이션 컬러를 삽입하여 명쾌감을 준다.

③ 무지개의 색, 스펙트럼의 배열, 색상환의 배열에서 그 예를 찾을 수 있다.

④ 대비가 강한 보색배색에 밝은 회색이나 검은색 등 무채색을 삽입하여 배색한다.

95. NCS 색체계에서 W, S, C에 대한 설명으로 옳은 것은?

① W : 흰색도, S : 검은색도, C : 순색도

② W : 검은색도, S : 순색도, C : 흰색도

③ W : 흰색도, S : 순색도, C : 검은색도

④ W : 검은색도, S : 흰색도, C : 순색도

96. 오스트발트 색체계에서 등가색환 계열이란?

① 백색량이 모두 같은 색의 계열이다.

② 등색상 삼각형 W, B와 평행선상에 있는 색의 계열이다.

③ 순색이 모두 같게 보이는 색의 계열이다.

④ 백색량, 흑색량, 순색량이 같은 색의 계열이다.

97. 먼셀(Munsell) 기호의 색 표기법 순서로 올바른 것은?

① 색상 – 채도 – 명도

② 색상 – 명도 – 채도

③ 채도 – 명도 – 색상

④ 채도 – 색상 – 명도

98. NCS 색입체를 구성하는 기본 6가지 색상은?

① 노랑, 빨강, 파랑, 초록, 흰색, 검정

② 빨강, 파랑, 초록, 보라, 흰색, 검정

③ 노랑, 빨강, 파랑, 보라, 흰색, 검정

④ 빨강, 파랑, 초록, 자주, 흰색, 검정

99. L*a*b* 색공간에 대한 설명으로 옳은 것은?

① L*a*b* 색공간에서 L*는 채도, a*와 b*는 색도좌표를 나타낸다.

② +a*는 빨간색 방향, +b*는 파란색 방향이다.

③ 중앙은 무색이다.

④ +a*는 빨간색 방향, −a*는 노란색 방향이다.

100. 다음 중 관용색명이 아닌 것은?

① 적, 청, 황

② 살구색, 쥐색, 상아색, 팥색

③ 코발트블루, 프러시안블루

④ 밝은 회색, 어두운 초록

9회 컬러리스트 산업기사 필기 기출모의고사

[1][2][OK] 활용법 | 해당 문제를 한 번 풀 때 [1]에 체크하고 두 번 풀 때 [2]에 체크합니다. 마지막으로 [OK]는 아는 문제일 경우 체크하고 [OK] 체크가 되지 않는 문제들은 여러 번 복습하세요.

제1과목 : 색채심리

[1][2][OK]
01. 제품의 라이프사이클을 순서대로 나열한 것은?

① 성숙기 → 도입기 → 성장기 → 쇠퇴기
② 도입기 → 성장기 → 성숙기 → 쇠퇴기
③ 쇠퇴기 → 도입기 → 성숙기 → 성장기
④ 도입기 → 성숙기 → 성장기 → 쇠퇴기

[1][2][OK]
02. 색채의 심리적 기능에 대한 설명 중 틀린 것은?

① 명도와 채도가 높은 색은 가깝게 보이지만 크기의 변화는 없어 보인다.
② 진출색과 후퇴색은 색채의 팽창과 수축과도 관계가 있다.
③ 색상은 파장이 짧을수록 멀게 보이고, 파장이 길수록 가까워 보인다.
④ 가까워 보이는 색을 진출색, 멀어 보이는 색을 후퇴색이라고 한다.

[1][2][OK]
03. 국기에 대표적으로 사용되는 색채의 의미와 상징에 대한 설명 중 옳은 것은?

① 검정 – 희생, 박애, 사막
② 초록 – 강, 자유, 삼림
③ 노랑 – 국부, 번영, 태양
④ 파랑 – 국토, 희망, 이슬람교

[1][2][OK]
04. 다음 중 소리와 색채의 연결이 잘못된 것은?

① 예리한 음 – 순색에 가까운 밝고 선명한 색
② 높은 음 – 탁한 노랑
③ 낮은 음 – 저명도, 저채도의 어두운 색
④ 탁음 – 채도가 낮은 무채색

[1][2][OK]
05. 수술 중 잔상을 방지하기 위한 수술실의 벽면 색으로 적합하지 않은 것은?

① W 계열
② G 계열
③ BG 계열
④ B 계열

[1][2][OK]
06. 다음 중 명시도가 높은 색으로서 뾰족하고 날카로운 모양을 연상시키는 색채는?

① 빨강
② 노랑
③ 녹색
④ 회색

[1][2][OK]
07. 다음 각 문화권의 선호색채에 대한 설명 중 옳은 것은?

① 중국인들은 전통적으로 유교문화의 영향을 받아 흰색과 청색을 중시하였다.
② 이스라엘 사람들은 전통적으로 노란색을 좋아하여 '유대인의 별'이라는 마크와 이름까지 생겨났다.

③ 이슬람교 문화권에서는 흰색과 녹색을 선호하는 것을 많은 유물에서 볼 수 있다.

④ 힌두교의 카스트 제도에서 빨강은 가장 고귀한 귀족을 의미한다.

1 2 OK

08. 색채정보 수집방법에서 가장 많이 쓰이는 방법은?

① 실험연구법

② 표본조사연구법

③ 현장관찰법

④ 패널조사법

1 2 OK

09. 다음 중 표적 마케팅의 단계에 해당되지 않는 것은?

① 시장 세분화

② 시장 표적화

③ 시장의 위치선정

④ 고객서비스 개발

1 2 OK

10. 색채의 정서적 반응과 일치하지 않는 설명은?

① 색채의 시각적 효과는 객관적 해석에 의해 결정된다.

② 색채감각은 물체의 속성이 아니라 인간의 시신경계에서 결정된다.

③ 색채는 대상의 윤곽과 실체를 쉽게 파악하는 데 유용한 정보를 제공한다.

④ 색채에 대한 정서적 경험은 개인의 생활양식, 문화적 배경, 지역과 풍토의 영향을 받는다.

1 2 OK

11. 다음 ()에 순서대로 들어갈 적당한 말은?

> 지하철이나 자동차의 외부에 () 계통을 칠하면 눈에 잘 띄고, ()를(을) 사용하면 반대로 눈에 띄기 어려워 작고 멀리 떨어져 보인다.

① 한색, 난색

② 난색, 한색

③ 고명도색, 고채도색

④ 고채도색, 고명도색

1 2 OK

12. 색채심리를 이용하여 지각범위가 좁아진 노인을 위한 공간계획을 할 때 가장 고려되어야 할 것은?

① 색상대비 ② 명도대비

③ 채도대비 ④ 보색대비

1 2 OK

13. 다음 중 색채계획 시 유행색에 가장 민감한 품목은?

① 자동차 ② 패션용품

③ 사무용품 ④ 가전제품

1 2 OK

14. 특정 국가, 지역의 문화 및 역사에 국한되지 않고 국제 언어로 활용되는 색채의 대표적인 예들 중 거리가 먼 것은?

① 노랑 – 장애물 또는 위험물에 대한 경고

② 빨강 – 소방기구, 금지 표시

③ 초록 – 구급장비, 상비약, 의약품

④ 파랑 – 종교적 시설, 정숙, 도서관

1 2 OK

15. 바둑알 제작 시 검은색 알을 흰색 알보다 조금 더 크게 만드는 이유와 관련한 색채심리현상은?

① 대비와 착시

② 대비와 잔상

③ 조화와 착시

④ 조화와 잔상

1 2 OK

16. 색채마케팅 프로세스의 순서로 옳은 것은?

① 색채 DB화 → 색채 콘셉트 설정 → 시장, 소비자 조사 → 판매촉진 전략 구축

② 색채 DB화 → 판매촉진 전략 구축 → 색채 콘셉트 설정 → 시장, 소비자 조사

③ 시장, 소비자 조사 → 색채 콘셉트 설정 → 판매촉진 전략 구축 → 색채 DB화

④ 시장, 소비자 조사 → 색채 DB화 → 판매촉진 전략 구축 → 색채 콘셉트 설정

1 2 OK

17. 색채의 공감각 중 쓴맛을 느끼는 것과 관련이 없는 것은?

① 회색, 하양, 검정의 배색

② 한약재의 이미지 연상

③ 케일주스의 이미지 연상

④ 올리브그린, 마룬(maroon)의 배색

1 2 OK

18. 항공, 해안, 시설물의 안전색으로 가장 적합한 파장영역은?

① 750mm　　　　② 600mm

③ 480mm　　　　④ 400mm

1 2 OK

19. 안전 · 보건표지에 사용되는 색채 중 그 용도가 '지시'에 해당하는 것은?

① 7.5R 4/14　　　② 5Y 8.5/12

③ 2.5G 4/10　　　④ 2.5PB 4/10

1 2 OK

20. 다음 색채와 연상어의 연결이 틀린 것은?

① 노랑 – 위험, 혁명, 환희

② 초록 – 안정, 평화, 지성

③ 파랑 – 명상, 냉정, 영원

④ 보라 – 창조, 우아, 신비

제2과목 : 색채디자인

1 2 OK

21. 색채계획 과정에서 색채변별능력, 색채조사능력은 어느 단계에서 요구되는가?

① 색채환경분석 단계

② 색채심리분석 단계

③ 색채전달계획 단계

④ 디자인 적용 단계

1 2 OK

22. 다음 () 안에 들어갈 용어는?

> 환경과 인간활동 간의 조화를 모색함으로써 지속성을 보장하고 지속적인 발전을 유도하는 공간 조직과 생활양식을 실현한다는 의미를 내포하며 그러한 사상을 토대로 하여 도출된 것이 ()디자인의 개념이다.

① 생태문화적　　　② 환경친화적

③ 기술환경적　　　④ 유기체적

23. 윌리엄 모리스가 디자인에 접목시키고자 했던 예술양식은?

① 바로크

② 로마네스크

③ 고딕

④ 로코코

24. 환경디자인에 관한 설명으로 잘못 연결된 것은?

① 스트리트 퍼니처 – 광고탑, 버스정류장, 식수대 등 도시의 표정을 결정하는 중요한 요소이다.

② 옥외광고판 – 기능적인 성격이 강하므로 심미적인 기능보다는 눈에 띄는 것이 가장 중요하다.

③ 슈퍼그래픽 – 짧은 시간 내 적은 비용으로 환경개선이 가능하다.

④ 환경조형물 – 공익목적으로 설치된 조형물로 주변 환경과의 조화, 이용자의 미적 욕구 충족이 요구된다.

25. 1960년대 초 미국적 물질주의 문화를 반영하여 전개되었던 대중예술의 한 경향은?

① 포스트모더니즘(postmodernism)

② 미니멀 아트(Minimal art)

③ 옵아트(Op art)

④ 팝아트(Pop art)

26. 다음 설명과 가장 관계 깊은 디자인은?

> 한 지역의 지리적, 풍토적 자연환경과 인종적인 배경 아래서 그 지역 사람들의 일상적인 생활 습관과 자연스러운 욕구에 의해 이루어진 토속적인 양식은 유기적인 조형과 실용적인 문제해결이라는 측면에서 오늘날의 디자인에 시사하는 바가 크다.

① 생태학적 디자인(ecological design)

② 버내큘러 디자인(vernacular design)

③ 그린 디자인(green design)

④ 환경적 디자인(environmental design)

27. 다음 디자인 과정의 순서가 옳게 나열된 것은?

① 조사	② 분석	③ 계획
④ 평가	⑤ 종합	

① ① → ② → ③ → ④ → ⑤

② ① → ③ → ② → ⑤ → ④

③ ③ → ① → ② → ⑤ → ④

④ ③ → ① → ② → ④ → ⑤

28. 인쇄 시에 점들이 뭉쳐진 형태로 나타나는 스크린 인쇄법에서의 인쇄 실수를 가리키는 용어는?

① 모아레(moire)

② 앨리어싱(aliasing)

③ 트랩(trap)

④ 녹아웃(kockout)

1 2 OK

29. 셀 애니메이션에 대한 설명으로 틀린 것은?

① 검은 종이 뒤에 빛을 비추어 절단된 틈으로 새어 나오는 빛을 한 컷씩 촬영하여 만든다.

② 디즈니의 미키마우스와 백설공주, 미야자키하야오의 토토로 등이 대표적 예이다.

③ 동영상 효과를 내기 위하여 1초에 24장의 서로 다른 그림을 연속시킨 것이다.

④ 셀 애니메이션은 배경 그림 위에 투명한 셀로판지에 그려진 그림을 겹쳐 찍는 방법이다.

1 2 OK

30. 색채계획에 있어서 환경색채에 대한 설명으로 거리가 먼 것은?

① 주변 환경과 다른 색상 설정

② 목적과 기능에 부합되는 색채 사용

③ 지역적 특성을 반영한 색채 구성

④ 4계절 변화에 적합한 색채

1 2 OK

31. 다음 중 유니버설 디자인의 7원칙과 관련이 없는 것은?

① 대상에 대한 공평성

② 오류에 대한 포용력

③ 복잡하고 감각적인 사용

④ 적은 물리적 노력

1 2 OK

32. 1950년대 미국에서 시작된 색채계획의 시대적 배경에 관한 설명 중 거리가 먼 것은?

① 과학기술의 발전에 따른 생산방식의 공업화

② 색채의 생리적 효과를 활용한 색채조절에 의한 디자인 방식 주목

③ 인공착색 재료와 착색기술의 발달

④ 안전성과 기능성보다는 목적과 대상에 따라 다양성 적용

1 2 OK

33. 다음 중 색채계획의 결과가 가장 오래 지속되고 사후 관리가 가장 중요시되는 영역은?

① 제품색채계획 　　② 패션색채계획

③ 환경색채계획 　　④ 미용색채계획

1 2 OK

34. 디자인 사조에 대한 설명으로 틀린 것은?

① 중세시대의 색채는 계급, 신분의 위계에 따라 결정되었다.

② 큐비즘의 작가 몬드리안은 원색의 대비와 색면 분할을 통한 비례를 보여준다.

③ 괴테는 〈색채론〉에서 파란색은 검은색이 밝아졌을 때 나타나는 색으로 보았다.

④ 사실주의 화가들의 작품은 어둡고 무거운 톤의 색채가 주를 이룬다.

1 2 OK

35. 디자인의 1차적 목적이 되는 것은?

① 생산성 　　　　② 기능성

③ 심미성 　　　　④ 가변성

1 2 OK

36. 다음 보기의 () 안에 가장 적합한 용어는?

디자인의 어원은 '()을 기호로 표시한다.'는 것을 의미하는 라틴어의 'designare'에서 온 것이다.

① 자연 　　　　② 실용

② 조형 　　　　④ 계획

37. 서로 달라서 관련이 없는 요소를 결합시킨다는 의미로 공통의 유사점, 관련성을 찾아내고 동시에 아주 새로운 사고방법으로 2개의 것을 1개로 조립하는 것을 목표로 하는 이미지 전개 방법은?

① 브레인스토밍　　② 시네틱스
③ 입출력법　　　　④ 체크리스트법

38. 색채계획 시 고려해야 할 조건으로 적절하지 않은 것은?

① 대상이 차지하는 면적
② 자연광과 인공조명의 구분
③ 대상과 보는 사람의 거리
④ 개인사용과 공동사용의 통일

39. 게슈탈트의 시지각의 원리 중에서 다음 그림 (가)를 보고 그림 (나)와 같이 지각하려는 경향으로 가장 옳은 것은?

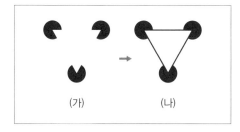

(가)　　　　(나)

① 유사성의 요인　　② 연속성의 요인
③ 폐쇄성의 요인　　④ 근접성의 요인

40. 다음 중 개인의 색채가 아닌 것은?

① 의복　　　　② 메이크업
③ 커튼　　　　④ 액세서리

제3과목 : 색채관리

41. 정확한 컬러 커뮤니케이션을 위해 측색값과 함께 기록되어야 하는 세부사항이 아닌 것은?

① 측정방법의 종류
② 표준광원의 종류
③ 등색함수의 종류
④ 색채재료의 물성

42. 다음 중 무기안료의 특징이 아닌 것은?

① 불투명하다.
② 천연무기안료와 합성무기안료로 구분된다.
③ 착색력이 우수하여 색상이 선명하다.
④ 내광성과 내열성이 우수하다.

43. 조명의 연색성에 관한 설명이 옳은 것은?

① 연색평가수를 산출하는 데 기준이 되는 광원은 시험 광원에 따라 다르다.
② 연색평가수는 K로 표기한다.
③ 평균 연색평가수의 계산에 사용하는 시험색은 5종류로 정한다.
④ 연색평가수 50은 그 광원의 연색성이 기준 광원과 동일한 것을 표시한다.

44. 도료를 물체에 칠하여 도막을 만드는 조작은?

① 도장　　　　② 마름
③ 다짐　　　　④ 조색

1 2 OK

45. 구름이 얇고 고르게 낀 상태에서의 한낮의 태양광 색온도는?

① 12,000K

② 9,000K

③ 6,500K

④ 2,000K

1 2 OK

46. 디지털 컬러와 관련한 설명 중 옳은 것은?

① IT8은 입력, 조정에 관계되는 기준 색표이지만 출력과정에선 사용할 수 없다.

② IT8의 활용 시 CMY, RGB로 보이는 중간톤 값의 변화는 신경 쓸 필요가 없다.

③ White-balance는 백색 기준(절대 백색)을 정하는 것이다.

④ Gamma는 컴퓨터 모니터 또는 이미지 전체의 기준 채도를 말한다.

1 2 OK

47. 다음 중 CIE LAB 색차식을 나타낸 것이 아닌 것은?

① $\Delta E^*_{ab} = [(\Delta L^*)^2 + (\Delta a^*)^2 + (\Delta b^*)^2]^{1/2}$

② $\Delta E^*_{ab} = [(\Delta L^*)^2 - (\Delta a^*)^2 - (\Delta b^*)^2]^{1/2}$

③ $\Delta E^*_{ab} = [(L_1^* - L_0^*)^2 + (a_1^* - a_0^*)^2 + (b_1^* - b_0^*)^2]^{1/2}$

④ $\Delta E^*_{ab} = [(\Delta L^*)^2 + (\Delta C^*_{ab})^2 + (\Delta H^*_{ab})^2]^{1/2}$

1 2 OK

48. 자외선을 흡수하여 일정한 파장의 가시광선을 형광으로 발하는 성질을 이용하여 종이, 합성수지, 펄프, 양모 등의 백색도를 높이기 위하여 사용되는 염료는?

① 합성염료　　　　② 식용염료

③ 천연 염료　　　　④ 형광염료

1 2 OK

49. 디지털 영상색채의 호환성을 확보하기 위하여 영상업체들이 모여 구성한 산업표준기구는?

① 국제조명위원회(CIE)

② 국제표준기구(ISO)

③ 국제색채조합(ICC)

④ 국제통신연합(ITU)

1 2 OK

50. 육안검색에 대한 설명이 옳은 것은?

① 광원의 종류와 무관하다.

② 육안검색의 측정각은 관찰자와 대상물의 각을 60°로만 한다.

③ 일반적으로 D_{65} 광원을 기준으로 한다.

④ 직사광선 아래에서 검색한다.

1 2 OK

51. 무기안료를 이용한 색 재료가 아닌 것은?

① 도료　　　　　　② 회화용 크레용

③ 진사　　　　　　④ 인쇄잉크

1 2 OK

52. 모니터 캘리브레이션에 관한 설명으로 틀린 것은?

① 자동밝기 조정기능이 있는 모니터는 해당 기능을 활성화한 후 캘리브레이션을 시행한다.

② 흰색의 색상 목표값은 색온도 또는 xy로 설정하며, sRGB 색공간의 기준은 x:0.3127 y:0.3290이다.

③ 모니터 캘리브레이션은 흰색의 밝기, 흰색의 색상, 톤 재현 특성, 검은색의 밝기를 교정한다.

④ Rec.1886 기준으로 캘리브레이션 시행 시 목표 감마는 2.4로 설정한다.

53. 면광원에 대한 광도를 나타내며, 단위는 cd/m²로 표시하는 것은?

① 휘도 ② 해상도

③ 조도 ④ 전광속

54. 색에 관한 용어(KS A0064:2015)에서 규정한 틴트(tint)에 대한 설명으로 옳은 것은?

① 색 필터의 중첩에 따라 보여지는 유채색의 변화

② 조명이 물체색을 보는 데 미치는 영향

③ 흰색에 유채색이 혼합된 정도

④ 표면색의 흰 정도를 일차원적으로 나타낸 수치

55. 기기를 이용한 측색의 결과 CIE 표준 데이터가 아닌 것은?

① H V/C

② Yxy

③ L*a*b*

④ L*C*h*

56. 컴퓨터를 이용하여 정확한 측색과 분석을 수행함으로써 조색에 필요한 배합을 자동으로 산출하는 시스템은?

① CMY(Cyan, Magenta, Yellow)

② CCM(Computer Color Matching)

③ CCD(Charge Coupled Device)

④ CMYK(Cyan, Magenta, Yellow, Black)

57. 해상도가 1024×768인 이미지를 해상도가 다른 모니터에서 볼 때 이미지 크기로 옳은 것은?(단, 업/다운 스케일링을 하지 않음)

① 800×600 모니터 : 이미지가 화면 크기보다 작게 보인다.

② 1920×1080 모니터 : 이미지가 화면 크기보다 작게 보인다.

③ 1280×1024 모니터 : 이미지가 화면 크기보다 크게 보인다.

④ 1024×720 모니터 : 이미지가 화면 크기와 동일하게 보인다.

58. 단색광 궤적(스펙트럼 궤적)을 옳게 설명한 것은?

① 가시스펙트럼 양끝 파장의 단색과 자극의 가법혼색을 나타내는 색도 좌표 위의 선

② 각각의 파장에서 단색광 자극을 나타내는 점을 연결한 색좌표 위의 선

③ 색자극을 복사량의 분광밀도에 따라 파장의 함수로 표시한 좌표 위의 선

④ 시지각 특성에 따라 인식되는 빛 자체를 나타내는 좌표 위의 선

59. 측색기 사용 시 정확한 색채 측정을 위해 교정에 이용하는 것은?

① 북창주광

② 표준관측자

③ 그레이 스케일

④ 백색교정판

60. 분광반사율 자체가 일치하여 어떠한 광원이나 관측자에게도 항상 같은 색으로 보이는 경우는?

① metamerism
② color inconstancy
③ isomeric matching
④ color appearance

제4과목 : 색채지각의 이해

61. 헤링의 반대색설에 대한 설명으로 틀린 것은?

① 색의 기본 감각으로 빨강 – 초록, 노랑 – 파랑, 하양 – 검정의 3조로 반대색설을 가정했다.
② 단파장의 빛이 들어오면 노랑 – 파랑, 빨강 – 초록의 물질이 합성작용을 일으켜 초록, 노랑의 색각이 생긴다.
③ 장파장의 빛이 들어오면 노랑 – 파랑, 빨강 – 초록의 물질이 분해작용을 일으켜 노랑, 빨강의 색각이 생긴다.
④ 색채대립세포는 한 가지 색에 대해서는 흥분하고 다른 색에 대해서는 억제 반응을 보이는 세포이다.

62. 인상주의 점묘파 작품에 나타난 색의 혼합은?

① 병치혼합 ② 계시혼합
③ 감산혼합 ④ 회전혼합

63. 다음 중 빛에 대한 설명으로 틀린 것은?

① 장파장의 빛은 굴절률이 크고, 단파장의 빛은 굴절률이 작다.
② 물체색은 물체의 표면에서 빛이 반사되어 나타난 색이다.
③ 단색광을 동일한 비율로 50% 정도만 흡수하는 경우 물체는 중간 밝기의 회색을 띠게 된다.
④ 빛이 물체에 닿았을 때 가시광선의 파장이 분해되어 반사, 흡수, 투과의 현상이 선택적으로 일어난다.

64. 빛이 뇌에 전달되는 과정에서 상의 초점이 맺히는 부분은?

① 맹점 ② 중심와
③ 홍채 ④ 수정체

65. 다음 중 색상대비가 일어나지 않는 경우는?

① 서구 중세의 스테인드글라스
② 수묵화의 전통적 기법
③ 우리나라의 전통적 자수나 의복
④ 야수파 화가 마티스의 작품

66. 빨간 색광에 백색광을 섞을 경우 나타나는 혼합색에 대한 설명 중 틀린 것은?

① 원래 색에 비해 명도가 높고 채도는 낮다.
② 원래 색에 비해 명도, 채도가 낮다.
③ 빨간 색을 띤다.
④ 가법혼색의 결과이다.

67. 색채지각의 착시현상으로 원반 모양의 흑백 그림을 고속으로 회전시켰을 때 흑백이지만 파스텔 톤의 연한 유채색 영상이 보이는 현상과 관련된 용어는?

① 색음현상

② 메카로 효과

③ 애브니 효과

④ 주관색

68. 다음 중 가법혼색의 3원색이 아닌 것은?

① 빨강 ② 노랑

③ 녹색 ④ 파랑

69. 물리보색에 대한 설명 중 옳은 것은?

① 먼셀의 색상환에서 빨강의 보색은 녹색이다.

② 두 색광을 혼색했을 때 백색광이 되는 색이다.

③ 회전판 위에 두 보색을 중간혼색하면 검정에 가까운 색이 된다.

④ 감법혼색 시 두 보색은 서로 상쇄되어 자기나름의 색을 갖게 된다.

70. 추상체 시각의 스펙트럼 민감도가 가장 높은 광원색은?

① 빨강 ② 초록

③ 파랑 ④ 보라

71. 붉은 색 물체의 표면에 광택감을 주었을 때 느껴지는 색채 감정의 변화로 옳은 것은?

① 중성색으로 느껴진다.

② 표면이 거칠게 느껴진다.

③ 차갑게 느껴진다.

④ 더욱 따뜻하게 느껴진다.

72. 자극이 이동해도 지속적으로 원자극과 유사한 색상이나 밝기가 나타나는 현상은?

① 대비현상

② 심리보색현상

③ 음성 잔상

④ 양성 잔상

73. 다음 중 운동선수의 복장이나 경주용 자동차 외부의 색으로 적합한 것은?

① 밝고 채도가 높은 한색

② 밝고 채도가 높은 난색

③ 밝고 채도가 낮은 한색

④ 밝고 채도가 낮은 난색

74. 색의 진출, 후퇴 효과를 일으키는 색채 특성이 바르게 연결된 것은?

① 진출색 – 난색계, 고명도, 고채도

② 진출색 – 한색계, 저명도, 저채도

③ 후퇴색 – 난색계, 고명도, 고채도

④ 후퇴색 – 한색계, 고명도, 고채도

1 2 OK

75. 같은 색이 주위의 색에 따라 색상, 명도, 채도가 다르게 보이는 현상은?

① 색의 대비

② 색의 분포

③ 색의 강약

④ 색의 조화

1 2 OK

76. 빛의 특성에 대한 설명으로 틀린 것은?

① 파장이 긴 쪽이 붉은색으로 보이고 파장이 짧은 쪽이 푸른색으로 보인다.

② 햇빛과 같이 모든 파장이 유사한 강도를 갖는 빛을 백색광이라 한다.

③ 백열전구(텅스텐 빛)는 장파장에 비하여 단파장이 상대적으로 강하다.

④ 회색으로 보이는 물체는 백색광 전체의 일률적인 빛의 감소에 의해서이다.

1 2 OK

77. 다음 중 가장 화려한 느낌을 주는 색은?

① 고명도의 난색

② 고채도의 한색

③ 고채도의 난색

④ 저명도의 한색

1 2 OK

78. 밝은 곳에서는 빨간 꽃이 잘 보이다가 어두운 곳에서는 파란 꽃이 더 잘 보이게 되는 현상은?

① 베졸드(Bezold) 현상

② 푸르킨예(Purkinje) 현상

③ 프라운호퍼(Fraunhofer) 현상

④ 영 · 헬름홀츠(Young · Helmholtz) 현상

1 2 OK

79. 색의 동화현상에 대한 설명이 아닌 것은?

① 가늘고 촘촘한 줄무늬에서 쉽게 나타난다.

② 대비현상과는 반대되는 색채이다.

③ 전파효과, 혼색효과, 줄눈효과라고도 부른다.

④ 일정한 자극이 사라진 후에도 지속적으로 자극을 느낀다.

1 2 OK

80. 연변대비에 대한 설명이 틀린 것은?

① 연변대비를 약화시키고자 할 때 두 색 사이의 테두리를 무채색으로 한다.

② 인접한 두 색의 경계부분에서 눈부심 효과(Glare Effect)가 일어난다.

③ 무채색을 명도단계로 배열할 때 나타난다.

④ 인접색이 저명도인 경계부분은 더 어두워 보인다.

제5과목 : 색채체계의 이해

1 2 OK

81. NCS 색상환에 배열된 색상의 수는?

① 10색

② 20색

③ 24색

④ 40색

1 2 OK

82. 다음 중 색채의 배열과 구성에서 지각적 등보성이 없는 것은?

① KS 표준색표

② Munsell Book of Color

③ Pantone Color

④ NCS

83. 오스트발트 색체계에 대한 설명으로 옳은 것은?

① 1942년 미국 CCA에서 제안한 CHM에는 24개의 기본색 외에 8개의 색을 추가해서 사용했다.

② 이상적으로 표현하고자 하는 모든 색채영역의 재현이 가능하다.

③ 쉐브럴의 영향을 받은 색체계로 오스트발트 조화론으로 발전된다.

④ 베버-페히너의 법칙을 적용하여 동등한 시각거리를 표현하는 색단위들을 얻어내려 시도하였다.

84. 다음 중 L*a*b* 색체계에서 빨간색의 채도가 가장 높은 색도좌표는?

① +a* = 40

② −a* = 20

③ +b* = 20

④ −b* = 40

85. 다음의 NCS 표기 중 빨간색도의 양이 가장 많은 것은?

① R80B ② R60B

③ R40B ④ R20B

86. P.C.C.S 색체계의 설명으로 틀린 것은?

① 색상 : 적, 황, 녹, 청 4색상을 중심으로 24 색상을 기본으로 한다.

② 명도 : 먼셀 명도를 0.5단계로 세분화하여 17단계로 구분한다.

③ 채도 : 기호는 C를 붙여 9단계로 분할한다.

④ 톤 : 명도와 채도의 복합개념이라 할 수 있다.

87. 배색의 효과에 대한 설명 중 적절하지 않은 것은?

① 회색과 흰색의 배색에 선명한 빨간색을 강조색으로 활용하여 경쾌한 느낌을 주었다.

② 회색 띤 파랑, 밝은 파랑, 진한 파랑을 이용하여 점진적이고 연속적인 느낌의 배색을 하였다.

③ 짙은 회색, 은색, 짙은 파란색을 이용하여 도시적이고 사무적인 느낌의 배색을 하였다.

④ 밝은 노란색, 밝은 분홍색, 밝은 자주색을 이용하여 개구쟁이 소년의 활동적인 느낌을 주었다.

88. 저드(Judd)의 색채조화론에 대한 설명이 아닌 것은?

① 순색, 흰색, 검정, 명색조, 암색조, 톤 등이 기본이 된다.

② 색채조화는 질서 있는 계획에 따라 선택된 색의 배색이 생긴다.

③ 관찰자에게 잘 알려져 있는 배색이 잘 조화된다.

④ 어떤 배색도 어느 정도 공통의 양상과 성질을 가진 것이라면 조화된다.

1 2 OK

89. 다음 중 식물에서 유래된 색명이 아닌 것은?

① 살구색 ② 라벤더

③ 라일락 ④ 세피아

1 2 OK

90. CIE 색체계에 대한 설명 중 옳은 것은?

① 기준 관찰자를 두고 5° 시야에서 관찰한다.

② X, L* 값은 밝기를 나타내는 기호이다.

③ Cyan, Magenta, Yellow의 3색광을 기준으로 한다.

④ 측정되는 스펙트럼의 400nm~700nm을 기준으로 한다.

1 2 OK

91. 혼색계의 장점이 아닌 것은?

① 정확한 측정이 가능하다.

② 환경을 임의로 설정하여 측정할 수 있다.

③ 수치로 표기되어 변색, 탈색 등의 물리적 영향이 없다.

④ 지각적으로 일정하게 배열되어 있다.

1 2 OK

92. 다음 중 일반적인 물체색으로 보여지는 검정에 대한 설명으로 옳은 것은?

① 오스트발트 색체계 : a

② L*a*b* 색체계 : L* 값이 30

③ Munsell 색체계 : N 값이 9

④ NCS 색체계 : S9000-N

1 2 OK

93. 강조배색에 대한 설명으로 틀린 것은?

① 색상의 자연스러운 이행, 명암의 변화 등에서 그 예를 찾을 수 있다.

② 전체가 어두운 톤인 경우, 대조적인 고명도 색을 소량 첨가하는 배색을 하면 긴장감과 명쾌한 느낌을 줄 수 있다.

③ 무채색이나 저채도의 회색 톤 등의 기조색과 대조관계에 있는 고채도 색상을 악센트 컬러로 배색한다.

④ 악센트 컬러의 선택은 기조색과의 관계를 고려해야 한다.

1 2 OK

94. NCS 색체계에서 S4010-Y80R의 백색도는 얼마인가?

① 10 ② 40

③ 50 ④ 80

1 2 OK

95. 한국산업표준(KS)의 관용색이름과 색의 3속성에 의한 표시의 연결이 옳은 것은?

① 벚꽃색 : 2.5R 9/2

② 토마토색 : 5R 3/6

③ 우유색 : 5Y 8.5/14

④ 초콜릿색 : 7.5YR 8/4

1 2 OK

96. 먼셀 색체계에서 N5와 비교한 N2의 상태는?

① 채도가 높은 상태이다.

② 채도가 낮은 상태이다.

③ 명도가 높은 상태이다.

④ 명도가 낮은 상태이다.

1 2 OK

97. 관용색명에 관한 설명으로 옳은 것은?

① 색상, 명도, 채도를 표시하는 수식어를 특별히 정하여 표시하는 색명이다.

② 정량적이며 정확성을 가진 색명체계로 색채계획에 유용하다.

③ 계통색명이라고도 한다.

④ 동물, 식물, 광물, 지명, 인명 등의 이름을 따서 붙인다.

1 2 OK

98. 토널 배색으로 나타낼 수 있는 배색 이미지는?

① 동적인, 화려한

② 단단한, 선명한

③ 깨끗한, 맑은

④ 절제된, 수수한

1 2 OK

99. 색채조화에 대한 설명으로 틀린 것은?

① 2색 또는 3색 이상의 배색에 질서를 부여하는 것이다.

② 조화로운 배색을 위해서는 여러 가지 배색의 질서를 알아야 한다.

③ 배색의 형식과 그 평가와의 관계를 연구하는 분야이다.

④ 색채조화의 보편적인 원칙에 의존하는 것이 좋은 배색계획이다.

1 2 OK

100. 빛의 혼색실험을 기초로 한 정량적인 색체계는?

① NCS 색체계

② CIE 색체계

③ DIN 색체계

④ Munsell 색체계

10회 컬러리스트 산업기사 필기 기출모의고사

제1과목 : 색채심리

1 2 OK

01. 에바 헬러의 색채 이미지 연상 중 폭력, 자유분방함, 예술가, 페미니즘, 동성애의 이미지를 갖는 색채는?

① 2.5Y5/4　　② 2.5G4/10

③ 2.5PB4/10　④ 5P3/10

1 2 OK

02. 색채의 주관적 경험을 보여주는 것이 아닌 것은?

① 페흐너 효과　② 기억색

③ 항상성　　　④ 지역색

1 2 OK

03. 색채조절의 효과가 아닌 것은?

① 자연스럽게 일할 기분이 생긴다.

② 정리정돈과 청소가 잘 된다.

③ 일의 능률이 오른다.

④ 개인적 취향을 만족시킨다.

1 2 OK

04. 불특정 다수의 사람들이 거주하는 생활공간인 사무실, 도서관과 같은 건축공간의 색채조절로 부적합한 것은?

① 친숙한 색채환경을 만들어 이용자가 편안하게 한다.

② 근무자의 작업 능률을 증진시킬 수 있는 색채로 조절한다.

③ 시야 내에는 색채자극을 최소화하도록 색채 사용을 제한한다.

④ 조도와 온도감, 습도, 방의 크기 같은 물리적 환경조건의 단점을 보완한다.

1 2 OK

05. 색채 선호에 대한 설명 중 틀린 것은?

① 색에 대한 일반적인 선호 경향과 특정 제품에 대한 선호색은 다르다.

② 일본의 경우 자동차는 흰색을 선호하는 경향이 크다.

③ 색에 대한 일반적인 선호 경향은 성별, 연령별에 따라 다른 특성을 보인다.

④ 제품의 특성에 따라 선호되는 색채는 고정되어 있다.

1 2 OK

06. 색채와 소리의 조화론을 처음으로 설명한 사람은?

① 칸트　　　② 뉴턴

③ 아인슈타인　④ 몬드리안

07. 다음 중 소비자가 소비행동을 할 때 제품 및 색채의 선택에 가장 많은 영향을 주는 요인은?

① 준거집단

② 대면집단

③ 트렌드세터(trend setter)

④ 매스미디어(mass media)

08. 색채와 촉감의 연결이 옳은 것은?

① 건조한 느낌 – 난색계열

② 촉촉한 느낌 – 밝은 노랑, 밝은 하늘색

③ 강하고 딱딱한 느낌 – 고명도, 고채도의 색채

④ 부드러운 감촉 – 저명도, 저채도의 색채

09. 국제 언어로서 활용되는 교통 및 공공시설물에 사용되는 안전을 위한 표준색으로 구급장비, 상비약, 의약품에 사용되는 상징색은?

① 빨강

② 노랑

③ 파랑

④ 초록

10. 색채의 구체적 연상과 추상적 연상이 잘못 연결된 것은?

① 초록 – 풀, 초원, 산 – 안정, 평화, 청초

② 파랑 – 바다, 음료, 청순 – 즐거움, 원숙함, 사랑

③ 노랑 – 개나리, 병아리, 나비 – 명랑, 화려, 환희

④ 빨강 – 피, 불, 태양 – 정열, 공포, 흥분

11. 젊음과 희망을 상징하고 첨단기술의 이미지를 연상시키는 색채는?

① 5YR 5/6

② 2.5BG 5/10

③ 2.5PB 4/10

④ 5RP 5/6

12. 매슬로우(Maslow)의 인간의 욕구 단계에 관한 설명으로 틀린 것은?

① 자아실현 욕구 – 자아개발의 실현

② 생리적 욕구 – 배고픔, 갈증

③ 사회적 욕구 – 자존심, 인식, 지위

④ 안전 욕구 – 안전, 보호

13. 색채와 다른 감각 간의 교류현상 중 틀린 것은?

① 색채와 음악을 일치시키기 위한 노력은 있었으나 공통의 이론으로는 발전되지 못했다.

② 색채의 촉각적 특성은 표면색채의 질감, 마감처리에 의해 그 특성이 강조 또는 반감된다.

③ 색채는 시각현상이며 색에 기반한 감각의 공유현상이다.

④ 색채와 맛에 관한 연구는 문화적, 지역적 특성보다는 보편성에 기초를 두어야 한다.

14. 노란색과 철분이 많이 섞인 붉은색 암석이 성곽을 이루고 있는 곳에 위치한 리조트의 외관을 토양과 같은 YR계열로 색채디자인을 하였다. 이때 디자이너가 가장 중점적으로 고려한 것은?

① 시인성

② 다양성과 개성

③ 주거자의 특성

④ 지역색

1 2 OK

15. 일반적으로 차분함을 선호하는 남성용 제품에 활용하기 좋은 색은?

① 밝은 노랑 ② 선명한 빨강

③ 어두운 청색 ④ 파스텔 톤의 분홍색

1 2 OK

16. 불교에서 신성시되는 종교색은?

① 빨강 ② 파랑

③ 노랑 ④ 검정

1 2 OK

17. 표본조사의 방법 중 조사대상 전체를 조사하는 대신 일부분을 조사함으로써 전체를 추측하는 조사방법은?

① 다단추출법 ② 계통추출법

③ 무작위추출법 ④ 등간격추출법

1 2 OK

18. 브랜드 관리 과정이 옳게 나열된 것은?

① 브랜드 설정 → 브랜드 파워 → 브랜드 이미지 구축 → 브랜드 충성도 확립

② 브랜드 설정 → 브랜드 이미지 구축 → 브랜드 충성도 확립 → 브랜드 파워

③ 브랜드 이미지 구축 → 브랜드 파워 →브랜드 설정 → 브랜드 충성도 확립

④ 브랜드 이미지 구축 → 브랜드 충성도 확립 → 브랜드 파워 → 브랜드 설정

1 2 OK

19. 색채의 사용에 있어서 색채의 기능성과 관련되어 적용된 경우는?

① 우리나라 국기의 검은색

② 공장 내부의 연한 파란색

③ 커피 전문점의 초록색

④ 공군 비행사의 빨간 목도리

1 2 OK

20. 색채치료에 대한 설명 중 틀린 것은?

① 빨강은 감각신경을 자극하여 시각, 후각, 청각, 미각, 촉각 등에 도움을 주고 혈액순환을 촉진시키고 뇌척수액을 자극하여 교감신경계를 활성화한다.

② 주황은 갑상선 기능을 자극하고 부갑상선 기능을 저하시키며 폐를 확장시키며 근육의 경련을 진정시키는 데 효과가 있다.

③ 초록은 방부제 성질을 갖고 근육과 혈관을 축소하며, 긴장감을 주는 균형과 조화의 색이다.

④ 보라는 정신질환의 증상을 완화시킬 뿐만 아니라 감수성을 조절하고 배고픔을 덜 느끼게 해준다.

제2과목 : 색채디자인

1 2 OK

21. 건축가 르 코르뷔지에(Le Corbusier)와 루이스 설리번(Louis Sulivan)이 강조한 현대 디자인의 사상적 배경에 해당하는 것은?

① 심미주의 ② 절충주의

③ 기능주의 ④ 복합표현주의

1 2 OK

22. 산업디자인에 있어서 기능성의 4가지 조건이 아닌 것은?

① 물리적 기능　　② 생리적 기능

③ 심리적 기능　　④ 심미적 기능

1 2 OK

23. 디자인의 라틴어 어원인 데시그나레(designare) 의 의미와 관련이 없는 것은?

① 지시한다.　　　② 계획을 세운다.

③ 스케치한다.　　④ 본을 뜨다.

1 2 OK

24. 다음에서 설명하는 디자인 사조는?

> 대중문화 속에 등장하는 이미지를 미술로 수용한 사조로, 대중예술 매개체의 유행에 대하여 새로운 태도로 언급된 명칭이다. 미국적 물질주의 문화의 반영이며, 그 근본적 태도에 있어서 당시의 물질문명에 대한 낙관적 분위기와 깊이 연결되어 있다.

① 옵티칼 아트　　② 팝 아트

③ 아르데코　　　 ④ 데스틸

1 2 OK

25. 주위를 환기시킬 때, 단조로움을 덜거나 규칙성을 깨뜨릴 때, 관심의 초점을 만들거나 움직이는 효과와 흥분을 만들 때 이용하면 효과적인 디자인 요소는?

① 강조　　　　　② 반복

③ 리듬　　　　　④ 대비

1 2 OK

26. 기계, 기술의 발달을 비판한 미술공예운동을 주장한 사람은?

① 헤르만 무테지우스(Hermann Muthesius)

② 윌리엄 모리스(William Morris)

③ 앙리 반 데 벨데(Henry van de velde)

④ 구텐베르크(Johannes Gutenberg)

1 2 OK

27. 기업의 이미지를 극대화하기 위한 CI (Corporate Identity) 색채 계획 시 필수적 고려 사항이 아닌 것은?

① 기업의 이념

② 이미지의 일관성

③ 소재 적용의 용이성

④ 유사기업과의 동질성

1 2 OK

28. 굿 디자인(Good Design) 운동의 근본적 배경을 "제품의 선택이 곧 생활양식의 선택"이라고 주장한 사람은?

① 루이지 콜라니(Luigi Colani)

② 그레고르 파울손(Gregor Paulsson)

③ 윌리엄 고든(William J. Gordon)

④ A. F. 오스본(A. F. Osborn)

1 2 OK

29. 다음 중 마른 체형을 보완하기 위한 가장 효과적인 색채는?

① 5Y 7/3　　　　② 5B 5/4

③ 5PB 4/5　　　 ④ 5P 3/6

1 2 OK

30. 컬러 플래닝 프로세스가 옳게 나열된 것은?

① 기획 – 색채설계 – 색채관리 – 색채계획

② 기획 – 색채계획 – 색채설계 – 색채관리

③ 기획 – 색채관리 – 색채계획 – 색채설계

④ 기획 – 색채설계 – 색채계획 – 색채관리

31. 다음의 ()에 공통적으로 들어갈 내용은?

> 휴대전화를 중심으로 새로 등장한 기술 현상이
> ()이다. 여러 가지 디지털 기술이 하나의 제품
> 안에 통합되는 현상을 ()라고 한다.

① 쌍방향 커뮤니케이션(two-way communi-
 nication)

② 인터렉션 디자인(interaction design)

③ 디지털 컨버전스(digital convergence)

④ 위지윅(WYSIWYG)

32. 굿 디자인(Good Design)의 조건으로 반드시 필요하다고 볼 수 없는 것은?

① 경제성과 독창성　② 주목성과 일관성

③ 심미성과 질서성　④ 합목적성과 효율성

33. 각 요소들이 같은 방향으로 운동을 계속하는 경향과 관련한 게슈탈트 그루핑 법칙은?

① 근접성　　　　② 유사성

③ 연속성　　　　④ 폐쇄성

34. 색채계획 과정에서 컬러 이미지의 계획능력, 컬러컨설턴트의 능력은 어느 단계에서 요구되는가?

① 색채환경분석　② 색채심리분석

③ 색채전달계획　④ 디자인에 적용

35. 실내디자인 색채계획 시 검토대상에 해당되지 않는 것은?

① 적합한 조도　　② 색 면의 비례

③ 인간의 심리상태　④ 소재의 다양성

36. 다음 ()에 가장 적절한 말은?

> 디자인은 언제나 디자이너의 창의적인 디자인
> 감각에 의하여 새롭게 탄생하는 ()을 생명으
> 로 새로운 가치를 추구하는 것이어야 한다.

① 예술성　　　　② 목적성

③ 창조성　　　　④ 사회성

37. 최소한의 예술이라고 하는 미니멀리즘의 색채 경향이 아닌 것은?

① 개성적 성격, 극단적 간결성, 기계적 엄밀성을 표현

② 통합되고 단순한 색채 사용

③ 시각적 원근감을 도입한 일루전(illusion) 효과 강조

④ 순수한 색조대비와 비교적 개성없는 색채 도입

38. 컬러 플래닝의 계획단계에서 조사항목이 아닌 것은?

① 문헌 조사　　　② 앙케이트 조사

③ 측색 조사　　　④ 컬러 조색

39. 품평할 목적으로 제작되는 것으로, 완성예상 실물과 흡사하게 만드는 데 중점을 두는 모델은?

① 아이소타입 모델

② 프로토타입 모델

③ 프레젠테이션 모델

④ 러프모델

40. 비례에 대한 설명으로 틀린 것은?

① 비례를 구성에 이용하여 훌륭한 형태를 만든 예로는 밀로의 비너스, 파르테논 신전 등이 있다.

② 황금비는 어떤 선을 2등분하여 작은 부분과 큰 부분의 비를, 큰 부분과 전체의 비와 같게 한 분할이다.

③ 비례는 기능과도 밀접하여, 자연 가운데 훌륭한 기능을 가지고 있는 것의 형태는 좋은 비례양식을 가진다.

④ 등차수열은 1 : 2 : 4 : 8 : 16 :과 같이 이웃하는 두 항의 비가 일정한 수열에 의한 비례이다.

제3과목 : 색채관리

41. 파장의 단위가 아닌 것은?

① nm ② mk

③ Å ④ μm

42. 다음 중 색온도에 대한 설명이 옳은 것은?

① 색온도는 광원의 실제 온도이다.

② 높은 색온도는 붉은 색계열의 따뜻한 색에 대응된다.

③ 백열등은 6000K 정도의 색온도를 지녔다.

④ 백열등과 같은 열광원은 흑체의 색온도로 구분한다.

43. 한국산업표준(KS)에 정의된 색에 관한 용어에 대한 설명이 틀린 것은?

① 색순응 : 명순응 상태에서 시각계가 시야의 색에 적응하는 과정 및 상태

② 휘도순응 : 시각계가 시야의 휘도에 순응하는 과정 또는 순응한 상태

③ 암순응 : 밝은 곳에서 어두운 곳으로 이동 시, 어두움에 적응하는 과정 및 상태

④ 명소시 : 정상의 눈으로 $100cd/m^2$의 상태에서 간상체가 활동하는 시야

44. 모니터의 색채 조절(Monitor Color Calibration)에 대한 설명으로 틀린 것은?

① 자연에 가까운 색채를 구현하기 위해서는 색온도를 6500K로 설정하는 것이 바람직하다.

② 감마 조절을 통해 톤 재현 특성을 교정한다.

③ 흰색의 밝기를 조절한다.

④ 색역 매핑(color gamut mapping)을 실시한다.

45. 다음 중 색온도(Color Temperature)가 가장 높은 것은?

① 촛불 ② 백열등(200W)

③ 주광색 형광등 ④ 백색 형광등

46. 다음 중 CCM과 관련이 없는 것은?

① 감법혼색

② 측정반사각

③ 흡수계수와 산란계수

④ 쿠벨카 문크 이론

47. 인쇄의 종류에 대한 설명 중 틀린 것은?

① 평판인쇄는 잉크가 묻는 부분과 묻지 않는 부분이 같은 평판에 있으며 오프셋(offset) 인쇄라고도 한다.

② 등사판인쇄, 실크스크린 등은 오목판 인쇄에 해당된다.

③ 볼록판 인쇄는 잉크가 묻어야 할 부분이 위로 돌출되어 인쇄하는 방식으로 활판, 연판, 볼록판이 여기에 해당된다.

④ 공판인쇄는 판의 구멍을 통하여 종이, 섬유, 플라스틱 등의 표면에 인쇄잉크나 안료로 찍어내는 방법이다.

48. 반사율이 파장에 관계없이 높기 때문에 거울로 사용하기에 적합한 금속은?

① 금 ② 구리

③ 알루미늄 ④ 은

49. 색 비교를 위한 시환경에 대한 내용 중 일반적으로 이용하는 부스의 내부 색 명도로 옳은 것은?

① L* = 25의 무광택 검은색

② L* = 50의 무광택 무채색

③ L* = 65의 무광택 무채색

④ L* = 80의 무광택 무채색

50. LCD 모니터에서 노란색(Yellow)을 표현하기 위해 모니터 삼원색 중 사용되어야 하는 색으로 옳은 것은?

① Green + Blue ② Yellow

③ Red + Green ④ Cyan + Magenta

51. 측색의 궁극적인 목적과 거리가 먼 것은?

① 색을 정확하게 재현하기 위해

② 일정한 색체계로 해석하여 전달하기 위해

③ 색을 정확하게 파악하기 위해

④ 색의 선호도를 나타내기 위해

52. 물체색은 광원과 조명방식에 따라 변한다. 이와 관련한 설명이 옳은 것은?

① 동일 물체가 광원에 따라 각기 다른 색으로 보이는 것을 광원의 연색성이라 한다.

② 모든 광원에서 항상 같은 색으로 보이는 현상을 메타머리즘이라고 한다.

③ 백열등 아래에서는 한색계열 색채가 돋보인다.

④ 형광등 아래에서는 난색계열 색채가 돋보인다.

53. 국제조명위원회(CIE)의 업적에 관한 설명으로 틀린 것은?

① 평균적인 사람의 색 인식을 기술하는 표준관찰자(standard observer) 정립

② 이론적, 경험적으로 완벽한 균등색공간(uniform color space) 정립

③ 사람의 시각 시스템이 특정 색에 반응하는가를 기술한 3자극치(tristimulus values) 계산법 정립

④ 색 비교와 연구를 위한 표준광(standard illuminant) 데이터 정립

54. CCM(Computer Color Matching)의 장점은?

① 분광반사율을 기준색과 일치시키므로 아이소머리즘을 실현할 수 있다.

② 기본 색료가 변할 때마다 필요한 데이터를 입력하지 않아도 된다.

③ 착색 대상 소재의 특성 변화에 대한 데이터 베이스를 만들지 않아도 된다.

④ 다양한 조건에서 발생되는 메타머리즘을 실현할 수 있다.

55. 정량적이지 않고 주관적인 색채검사는?

① 육안검색 　　　② 색차계

③ 분광측색 　　　④ 분광광도계

56. 다음 중 합성염료는?

① 산화철 　　　② 산화망간

③ 목탄 　　　④ 모베인

57. 다음 중 출력기기가 아닌 것은?

① 모니터 　　　③ 스캐너

③ 잉크젯 프린터 　　　④ 플로터

58. 다음 중 색차식의 종류가 거리가 먼 것은?

① L*u*v* 표색계에 따른 색차식

② 아담스 니커슨 색차식

③ CIE 2000 색차식

④ ISCC 색차식

59. 염료의 일반적인 특징으로 옳은 것은?

① 불투명하다.

② 무기물이다.

③ 물에 녹지 않는다.

④ 표면에 친화력이 있다.

60. 다음 중 색채오차의 시각적인 영향력이 가장 큰 것은?

① 광원에 따른 차이

② 질감에 따른 차이

③ 대상의 표면 상태에 따른 차이

④ 대상의 형태에 따른 차이

제4과목 : 색채지각의 이해

61. 햇살이 밝은 운동장에서 어두운 실내로 이동할 때, 빨간색은 점점 사라져 보이고 청색이 밝게 보이는 시각현상은?

① 메타머리즘 　　　② 항시성

③ 보색잔상 　　　④ 푸르킨예 현상

62. 색채를 강하게 보이기 위해 디자인에서 악센트로 자주 사용하는 색은?

① 채도가 높은 색 　　　② 채도가 낮은 색

③ 명도가 높은 색 　　　④ 명도가 낮은 색

1 2 OK

63. 다음 빈 칸에 들어갈 말이 순서대로 옳은 것은?

> 같은 거리에 있는 색채자극은 그 색채에 따라 가깝게, 또는 멀게 느껴지게 된다. 실제보다 가깝게 보이는 색을 (), 멀어져 보이는 색을 ()이라 한다.

① 팽창색, 수축색 ② 흥분색, 진정색
③ 진출색, 후퇴색 ④ 강한색, 약한색

1 2 OK

64. 인쇄 과정 중에 원색분판 제판과정에서 사이안(Cyan) 분해 네거티브 필름을 만들기 위해 사용하는 색 필터는?

① 사이안색 필터 ② 빨간색 필터
③ 녹색 필터 ④ 파란색 필터

1 2 OK

65. 대비현상에 대한 설명으로 옳은 것은?

① 명도대비란 밝은 색은 어두워 보이고, 어두운 색은 밝아 보이는 현상이다.
② 유채색과 무채색 사이에서는 채도대비를 느낄 수 없다.
③ 생리적 자극방법에 따라 동시대비와 계시대비로 나눌 수 있다.
④ 색상대비가 잘 일어나는 순서는 3차색 > 2차색 > 1차색의 순이다.

1 2 OK

66. 파장이 동일해도 색의 채도가 높아짐에 따라 색이 달라 보이는 현상(또는 효과)은?

① 색음 현상
② 애브니 효과
③ 리프만 효과
④ 베졸드 브뤼케 현상

1 2 OK

67. 색각 이론에 관한 설명으로 틀린 것은?

① 헤링은 반대색설을 주장하였다.
② 영·헬름홀쯔는 3원색설을 주장하였다.
③ 헤링 이론의 기본색은 빨강, 주황, 녹색, 파랑이다.
④ 영·헬름홀쯔 이론의 기본색은 빨강, 녹색, 파랑이다.

1 2 OK

68. 다음 중 흥분감을 가장 잘 나타낼 수 있는 파장은?

① 730nm ② 600nm
③ 530nm ④ 420nm

1 2 OK

69. 다음 중 교통사고율이 가장 높은 자동차의 색상은?

① 파랑 ② 흰색
③ 빨강 ④ 노랑

1 2 OK

70. 어느 특정한 색채가 주변 색채의 영향을 받아 본래의 색과는 다른 색채로 지각되는 경우는?

① 색채의 지각효과 ② 색채의 대비효과
③ 색채의 자극효과 ④ 색채의 혼합효과

1 2 OK

71. 여러 가지 파장의 빛이 고르게 섞여 있을 때 지각되는 색은?

① 녹색 ② 파랑
③ 검정 ④ 백색

72. 색의 동화효과를 바르게 설명한 것은?

① 일정한 자극이 사라진 후에도 지속적으로 자극을 느끼는 현상이다.

② 대비효과의 일종으로서 음성적 잔상으로 지각된다.

③ 색의 경연감에 영향을 주는 지각 효과이다.

④ 색의 전파효과 또는 혼색효과라고 한다.

73. 시세포에 관한 설명으로 틀린 것은?

① 추상체는 장파장, 중파장, 단파장의 동일한 비율로 색을 인지한다.

② 인간은 추상체와 간상체의 비율로 볼 때 색상과 채도의 구별보다 명도의 구별에 더 민감하다.

③ 추상체는 망막의 중심부인 중심와에 존재한다.

④ 간상체는 단일세포로 구성되어 빛의 양을 흡수하는 정도에 따라 빛을 감지한다.

74. 빛의 특성에 관한 설명 중 틀린 것은?

① 파장이 짧을수록 빛의 산란도 심해지므로 청색광이 많이 산란하여 청색으로 보인다.

② 대기 중의 입자가 크거나 밀도가 높은 경우 모든 빛을 균일하게 산란시켜 거의 백색으로 보인다.

③ 깊은 물이 푸르게 보이는 것은 물은 빨강을 약간 흡수하고 파랑을 반사하기 때문이다.

④ 저녁노을이 좀 더 보랏빛으로 보이는 이유는 빨강과 파랑을 흡수하기 때문이다.

75. 가법혼색과 감법혼색의 설명으로 틀린 것은?

① 가법혼색은 네거티브 필름 제조, 젤라틴 필터를 이용한 빛의 예술 등에 활용된다.

② 색필터는 겹치면 겹칠수록 빛의 양은 더해지고, 명도가 높아지기 때문에 가법혼색이라 부른다.

③ 감법혼색의 삼원색은 Yellow, Magenta, Cyan이다.

④ 감법혼색은 컬러 슬라이드, 컬러영화필름, 색채사진 등에 이용되어 색을 재현시키고 있다.

76. 다음 ()에 들어갈 내용으로 적합한 것은?

> 연령에 따른 색채지각은 수정체의 변화와 관련이 있다. 세포가 노화되는 고령자는 ()의 색 인식이 크게 퇴화된다.

① 청색계열　　　　② 적색계열

③ 황색계열　　　　④ 녹색계열

77. 면적 대비에 대한 설명 중 옳은 것은?

① 동일한 색이라도 면적이 커지면 명도와 채도가 감소해 보인다.

② 큰 면적의 강한 색과 작은 면적의 약한 색은 조화된다.

③ 강렬한 색채가 큰 면적을 차지하면 눈이 피로해지므로 채도가 낮은 색을 사용하여 눈을 보호한다.

④ 큰 면적보다 작은 면적 쪽의 색채가 훨씬 강렬하게 보인다.

1 2 OK

78. 안구 내에서 빛의 반사를 방지하며, 눈에 영양을 보급하는 역할을 하는 것은?

① 맥락막 ② 공막

③ 각막 ④ 망막

1 2 OK

79. 보색에 대한 설명 중에서 틀린 것은?

① 모든 2차색은 그 색에 포함되지 않은 원색과 보색관계에 있다.

② 보색 중에서 회전혼색의 결과 무채색이 되는 보색을 특히 심리보색이라 한다.

③ 보색관계에 있는 두 색광의 혼합결과는 백색광이 된다.

④ 색상환에서 보색이 되는 두 색을 이웃하여 놓았을 때 보색대비 효과가 나타난다.

1 2 OK

80. 중간혼색에 대한 설명으로 틀린 것은?

① 중간혼색은 가법혼색과 감법혼색의 중간에 해당된다.

② 중간혼색의 대표적 사례는 직물의 디자인이다.

③ 중간혼색은 물체의 혼색이 아니다.

④ 컬러 텔레비전은 중간혼색에 해당된다.

제5과목 : 색채체계의 이해

1 2 OK

81. 먼셀 색표집에서 소재나 재현의 발달에 따라 표현의 범위가 달라질 수 있는 속성은?

① 색상 ② 흑색량

③ 명도 ④ 채도

1 2 OK

82. 한국산업표준(KS) 중의 관용색명에 관한 설명으로 옳은 것은?

① 관용색명은 주로 사물의 명칭에서 유래한 것으로, 색의 3속성에 의한 표시기호가 병기되어 있다.

② 새먼핑크, 올리브색, 에메랄드그린 등의 색명은 사용할 수 없다.

③ 한국산업표준(KS) 관용색명은 독일공업규격 색표에 준하여 만든 것이다.

④ 색상은 40색상으로 분류되고 뉘앙스를 나타내는 수식어와 함께 쓰인다.

1 2 OK

83. 다음 (　)에 들어갈 오방색으로 옳은 것은?

> 광명과 부활을 상징하는 중앙의 색은 (A)이고 결백과 진실을 상징하는 서쪽의 색은 (B)이다.

① A : 황색, B : 백색

② A : 청색, B : 황색

③ A : 백색, B : 황색

④ A : 황색, B : 홍색

1 2 OK

84. NCS 색체계에서 검정을 표기한 것은?

① 0500-N ② 3000-N

③ 5000-N ④ 9000-N

1 2 OK

85. 고채도의 반대색상 배색에서 느낄 수 있는 이미지는?

① 협조적, 온화함, 상냥함

② 차분함, 일관됨, 시원시원함

③ 강함, 생생함, 화려함

④ 정적임, 간결함, 건전함

1 2 OK

86. P.C.C.S. 색체계에 관한 설명으로 틀린 것은?

① 명도와 채도를 톤(tone)이라는 개념으로 정리하였다.

② 명도를 0.5단계로 세분화하여, 총 17단계로 구분한다.

③ 1964년에 일본색채연구소가 발표한 컬러 시스템이다.

④ 색상, 포화도, 암도의 순서로 색을 표시한다.

1 2 OK

87. 먼셀 색입체의 수직 단면도에서 볼 수 없는 것은?

① 다양한 색상환　　② 다양한 명도

③ 다양한 채도　　　④ 보색 색상면

1 2 OK

88. 채도와 관련된 용어가 아닌 것은?

① 선명도　　　　　② 색온도

③ 포화도　　　　　④ 지각 크로마

1 2 OK

89. 그림은 한국전통색과 톤의 서술어 개념을 나타낸 것이다. A, B, C 전통색 톤을 순서대로 옳게 나열한 것은?

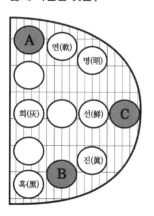

① 담(淡), 숙(熟), 순(純)

② 숙(熟), 순(純), 담(淡)

③ 농(濃), 담(淡), 순(純)

④ 숙(熟), 순(純), 농(濃)

1 2 OK

90. 문-스펜서 색채조화론에 대한 설명이 틀린 것은?

① 균형있게 선택된 무채색의 배색은 유채색의 배색에 못지 않은 아름다움을 나타낸다.

② 동일색상의 조화는 매우 바람직하다.

③ 작은 면적의 강한 색과 큰 면적의 약한 색은 조화된다.

④ 색상과 채도를 일정하게 하고 명도만을 변화시킨 단순한 배색은 여러 가지 색상을 사용한 복잡한 배색보다는 미도가 낮다.

1 2 OK

91. 오스트발트 색체계의 특징이 아닌 것은?

① 표시된 기호로 색의 직관적 연상이 가능하다.

② 지각적 등간격성이 확립되어 있지 않아 측색을 위한 척도로 삼기에는 불충분하다.

③ 안료 제조 시 정량조제에 응용이 가능하다.

④ 색배열의 위치로 조화되는 색을 찾기 쉬워 디자인 색채계획에 활용하기 적합하다.

1 2 OK

92. 먼셀 색체계의 7.5RP 5/8에 대한 설명으로 옳은 것은?

① 명도 7.5, 색상 5RP, 채도 8

② 색상 7.5RP, 명도 5, 채도 8

③ 채도 7.5, 색상 5RP, 명도 8

④ 색상 7.5RP, 채도 5, 명도 8

93. CIE 색체계에 대한 설명 중 틀린 것은?

① CIE LAB과 CIE LUV는 CIE의 1931년 XYZ 체계에서 변형된 색공간 체계이다.

② 색채공간을 수학적인 논리에 의하여 구성한 것이다.

③ XYZ 체계는 삼원색 RGB 3자극치의 등색함수를 수학적으로 변환하는 체계이다.

④ 지각적 등간격성에 근거하여 색입체로 체계화한 것이다.

94. 색의 표준화를 통해 얻을 수 있는 효과와 거리가 먼 것은?

① 색채정보의 보관　② 색채정보의 재생

③ 색채정보의 전달　④ 색채정보의 창조

95. L*a*b* 측색값에 대한 설명 중 옳은 것은?

① L*값이 클수록 명도가 높고, a*와 b*의 절댓값이 클수록 채도가 높다.

② L*값이 클수록 명도가 낮고, a*가 작아지면 빨간색을 띤다.

③ L*값이 클수록 명도가 높고, a*와 b*가 0일 때 채도가 가장 높다.

④ L*값이 클수록 명도가 낮고, b*가 작아지면 파란색을 띤다.

96. 요하네스 이텐의 색채조화론과 거리가 먼 것은?

① 2색조화　　　② 4색조화

③ 6색조화　　　④ 8색조화

97. 단조로운 배색에 대조되는 색을 배색했을 때 나타나는 배색효과는?

① 반복배색 효과　② 강조배색 효과

③ 톤배색 효과　　④ 연속배색 효과

98. 현색계와 혼색계에 대한 설명 중 옳은 것은?

① 혼색계는 사용하기 쉽고, 측색기를 필요로 하지 않는다.

② 대표적인 혼색계로는 먼셀, NCS, DIN 등이다.

③ 현색계는 좌표 또는 수치를 이용하여 표현하는 체계이다.

④ 현색계는 조건등색과 광원의 영향을 많이 받는다.

99. 오스트발트 색체계와 관련이 없는 것은?

① 등순색 계열　　② 등흑색 계열

③ 등혼색 계열　　④ 등백색 계열

100. 톤온톤(tone on tone) 배색 유형과 관계있는 배색은?

① 명도의 그라데이션 배색

② 세퍼레이션 배색

③ 색상의 그라데이션 배색

④ 이미지 배색

11회 컬러리스트 산업기사 필기 기출모의고사

제1과목 : 색채심리

① ② ☑

01. 종교와 문화권의 상징색에 대한 설명이 틀린 것은?

① 색채는 모든 문화권에서 종교, 전통의식, 예술 등의 분야에 걸쳐 상징과 은유적 역할을 담당해 왔다.

② 힌두교와 불교에서는 노란색을 신성시 여겨왔다.

③ 서양 문화권에서 하양은 죽음의 색으로서 장례식을 대표하는 색이다.

④ 기독교와 천주교에서는 하느님과 성모 마리아를 고귀한 청색으로 연상해왔다.

① ② ☑

02. 카스텔(Castel)은 색채/음악의 척도를 연구하고 각 음계와 색을 연결하였다. 다음 중 그 연결이 틀린 것은?

① A – 보라 ② C – 파랑

③ D – 초록 ④ E – 빨강

① ② ☑

03. 안전표지에 관한 일반적 의미로 잘못 연결된 것은?(의미 – 안전색, 대비색, 그림 표지의 색)

① 금지 – 빨강, 하양, 검정

② 지시 – 파랑, 하양, 하양

③ 경고 – 노랑, 하양, 검정

④ 안전 – 초록, 하양, 하양

① ② ☑

04. 착시에 대한 설명 중 틀린 것은?

① 망막에 미치는 빛자극에 대한 주관적 해석

② 기억의 무의식적 추론에 의해 나타나는 현상

③ 대상을 물리적 실제와 다르게 지각하는 현상

④ 색채잔상과 대비현상이 대표적인 예

① ② ☑

05. 색채를 적용할 대상을 검토할 때 고려해야 할 조건이 아닌 것은?

① 면적효과 – 대상이 차지하는 면적

② 거리감 – 대상과 보는 사람과의 거리

③ 공공성의 정도 – 개인용, 공동 사용의 구분

④ 안전규칙 – 색채 선택의 안정성 검토

① ② ☑

06. 색채의 연상과 상징에 대한 설명이 틀린 것은?

① 연상은 개인의 지식이나 경험 등 내면적인 요인에 기초한다.

② 연상조사 결과를 보면 조사 대상자의 소속 집단 성향이 표현되거나 구체적인 연상이 시대의 추이를 반영한다.

③ 상징은 추상적인 개념이나 사상을 형태나 색으로 쉽게 표현한 것이다.

④ 고채도 색보다 저채도 색이 연상어의 의미가 크고, 이미지를 구체적으로 상징할 수 있다.

07. 지역색과 풍토색에 대한 설명 중 틀린 것은?

① 풍토색은 특정 지역의 기후와 토지의 색 및 바람과 태양의 색을 의미한다.

② 지리적으로 근접하거나 기후가 유사한 국가나 민족이라도 풍토색은 현저한 차이가 있다.

③ 지역색은 각 지역을 대표하는 특정 지역에서 추출된 색채이다.

④ 색채연구가인 장 필립 랑클로(Jean-Philippe Lenclos)는 땅의 색을 기반으로 건축물을 위한 색채팔레트를 연구하였다.

08. 제품 디자인을 위한 색채 기호 조사에 관한 설명이 틀린 것은?

① 문화적인 요인과 인성적인 요인이 혼합되어 나타난다.

② 기업이 시장의 요구에 응하기 위해서는 색채의 선택 범위를 다양화하는 것이 좋다.

③ 현대에 오면서 색채에 대한 요구나 만족도는 일정한 방향으로 흐른다.

④ 자신의 감성을 억제하는 사람은 청색, 녹색을 좋아하고 적색을 싫어하는 경향이 있다.

09. 색채 마케팅 전략의 개발에 영향을 미치는 요인으로 가장 거리가 먼 것은?

① 라이프스타일과 문화의 변화
② 환경문제와 환경운동의 영향
③ 인구통계적 요인
④ 정치와 법규의 규제 요인

10. 색채 마케팅과 관련된 내용으로 가장 거리가 먼 것은?

① 세분화된 시장의 소비자 그룹이 선호하는 색채를 파악하면 마케팅에 도움이 된다.

② 경기변동의 흐름을 읽고, 경기가 둔화되면 오래 지속될 수 있는 경제적이고 효과적인 색채마케팅을 강조한다.

③ 21세기 디지털 사회는 디지털을 대표하는 청색을 중심으로, 포스트모더니즘의 다양성과 복합성을 수용한다.

④ 환경주의 및 자연을 중시하는 디자인에서는 많은 수의 색채를 사용한다.

11. 색채의 심리적 기능에 대한 설명 중 틀린 것은?

① 외관상의 판단에 미치는 심리적 기능은 색채의 영향과 색채의 미적 효과 두 가지로 대별된다.

② 온도감, 크기, 거리 등의 판단에 영향을 미치는 것은 색채의 미적 효과 때문이다.

③ 색채는 인종과 언어, 시대를 초월하는 전달 수단이 된다.

④ 색채의 기능은 문자나 픽토그램 같은 표기 이상으로 직접 감각에 호소하기 때문에 효과가 빠르다.

12. 높은 음을 색채로 표현할 때 어두운 색보다 밝고 강한 채도의 색을 사용하는 것이 효과적인 것과 관련한 현상은?

① 공감각
② 연상
③ 경연감
④ 무게감

13. 국제적으로 사용되는 안전을 위한 표준색 중 구급장비, 상비약, 의약품 등에 사용되는 안전색은?

① 빨강
② 노랑
③ 초록
④ 파랑

14. 패션 디자인 분야에 활용되는 유행 예측색은 실 시즌보다 어느 정도 앞서 제안되는가?

① 6개월
② 12개월
③ 18개월
④ 24개월

15. 제품의 색채계획이 필요한 이유와 가장 거리가 먼 것은?

① 제품 차별화를 위해
② 제품 정보 요소 제공을 위해
③ 기능의 효과적인 구분을 위해
④ 지역색의 적용을 위해

16. 색채선호와 상징에 대한 설명 중 틀린 것은?

① 연령별로 선호하는 색은 국가들마다 뚜렷한 차이를 보인다.
② 일조량이 많은 지역에서는 일반적으로 장파장의 색을 선호한다.
③ 국가와 문화가 다르면 같은 색이라도 상징하는 내용이 다를 수 있다.
④ 교육 정도가 높을수록 저채도를 좋아하는 경향이 있다.

17. 색채선호에 영향을 미치는 요인으로 가장 거리가 먼 것은?

① 지능
② 연령
③ 기후
④ 소득

18. 빨간색을 보았을 때 구체적으로 '붉은 장미'를, 추상적으로 '사랑'을 떠올리는 것과 관련한 색채심리 용어는?

① 색채 환상
② 색채 기억
③ 색채 연상
④ 색채 복사

19. 일반적으로 국기에 사용되는 색과 상징하는 의미가 잘못 연결된 것은?

① 빨강 – 혁명, 유혈, 용기
② 파랑 – 결백, 순결, 평등
③ 노랑 – 광물, 금, 비옥
④ 검정 – 주권, 대지, 근면

20. 다음 중 연상에 관한 설명으로 옳은 것은?

① 파란색 바탕의 노란색은 노란색 바탕의 파란색보다 더 크게 지각된다.
② '금색 – 사치', '분홍 사랑'과 같이 색과 감정이 관련하여 떠오른다.
③ 사과의 색을 빨간색이라고 기억한다.
④ 조명조건이 바뀌어도 일정한 색채감각을 유지한다.

제2과목 : 색채디자인

1 2 OK

21. '아름답게 쓰다'라는 사전적 의미를 가진 표현 기법으로 가독성뿐만 아니라 손글씨의 자연스러운 조형미를 효과적으로 나타내는 것은?

① 캘리그래피(Calligraphy)

② 일러스트레이션(Illustration)

③ 편집디자인(Editorial design)

④ 아이콘(Icon)

1 2 OK

22. 빅터 파파넥의 복합기능 중 보편적인 것이며 인간의 마음속 깊이 자리 잡고 있는 충동과 욕망에 관계되는 것은?

① 방법(Method)

② 필요성(Need)

③ 텔레시스(Telesis)

④ 연상(Association)

1 2 OK

23. 그림은 프랑스 끌로드 로랭의 '항구'라는 작품이다. 이 그림에서 설명할 수 있는 디자인의 조형원리는?

① 통일(Unity)

② 강조(Emphasis)

③ 균형(Balance)

④ 비례(Proportion)

1 2 OK

24. 패션디자인의 색채계획 중 색채 정보 분석 단계에 해당되지 않는 것은?

① 유행정보 분석

② 이미지 맵 작성

③ 소비자정보 분석

④ 색채계획서 작성

1 2 OK

25. 디자인의 일반적인 정의로 () 속에 가장 적절한 용어는?

> 디자인이란 인간생활의 목적에 알맞고 ()적이며 미적인 조형을 계획하고 그를 실현한 과정과 그에 따른 결과로 정의될 수 있다.

① 자연 ② 실용

③ 생산 ④ 경제

1 2 OK

26. 디자인의 개념에 대한 설명 중 틀린 것은?

① 디자인은 특정한 대상인들을 위한 행위예술이다.

② 소비자에겐 생활문화의 창출과 기업에겐 생존·성장의 기회를 주는 매개체이다.

③ 산업사회에 필요한 제품을 개발·유통시켜 국가산업 발전에 기여하는 마케팅적 조형과학이다.

④ 물질은 물론 정신세계까지도 욕구를 충족시키고 창출하려는 기획이자 실천이다.

1 2 OK

27. 기존의 낡은 예술을 모두 부정하고 기계세대에 어울리는 새롭고 다이내믹한 미의 창조를 주장한 사조는?

① 아방가르드 ② 다다이즘

③ 해체주의 ④ 미래주의

28. 색채 조절의 효과로 볼 수 없는 것은?

① 안전색채를 사용하면 사고가 줄어든다.

② 자연환경 색채를 사용하면 밝고 맑은 자연의 기운을 느낀다.

③ 산만하고 일에 대한 집중력이 떨어진다.

④ 신체의 피로와 눈의 피로를 줄여 준다.

29. 디자인 조건에 대한 설명 중 틀린 것은?

① 경제성 – 각 원리의 모든 조건을 하나의 통일체로 하는 것

② 문화성 – 오랜 세월에 걸쳐 형태와 사용상의 개선이 이루어짐

③ 합목적성 – 실용성, 효용성이라고도 함

④ 심미성 – 형태, 색채, 재질의 아름다움

30. 다음 중 재질감에 대한 설명이 틀린 것은?

① 자연적 질감은 사진의 망점이나 인쇄상의 스크린 톤 등에서 찾을 수 있다.

② 재료, 조직의 정밀도, 질량도, 건습도, 빛의 반사도 등에 따라 시각적 감지효가가 달라진다.

③ 손으로 그리거나 우연적인 형은 자연적인 질감이 된다.

④ 촉각적 질감은 눈으로 볼 수 있고 손으로 만져서 느낄 수도 있다.

31. 색채계획 프로세스 중, 이미지의 방향을 설정하고 주조색, 보조색, 강조색을 결정하고 소재 및 재질 결정, 제품 계열별 분류 및 체계화를 하는 단계는?

① 디자인 단계　　　② 기획 단계

③ 생산 단계　　　④ 체크리스트

32. 1950년대 중후반 미국을 중심으로 이미지의 대중화, 형상의 복제, 표현기법의 보편화에 의해 예술을 개인적인 것에서 대중적인 것으로 개방시킨 사조는?

① 팝아트　　　② 다다이즘

③ 초현실주의　　　④ 옵아트

33. 아르누보에 대한 설명으로 틀린 것은?

① 아르누보는 미술상 사무엘 빙(S. Bing)이 연 파리의 가게 명칭에서 유래한다.

② 전통적인 유럽의 역사 양식에서 이탈되어 유동적인 곡선표현을 특징으로 하고 있다.

③ 기능주의적 사상이나 합리성 추구 경향이 적기에 근대디자인으로 이행하지 못했다.

④ 곡선적 아르누보는 오스트리아 빈을 중심으로 발전하였다.

34. 색채계획 시, 색채가 주는 정서적 느낌을 언어로 표현한 좌표계로 구성하여 디자인 방법론으로 활용하기 위해 개발된 것은?

① 그레이 스케일(gray scale)

② 이미지 스케일(image scale)

③ 이미지 맵(image map)

④ 이미지 시뮬레이션(image simulation)

35. 독일공작연맹에 대한 설명이 틀린 것은?

① 헤르만 무테지우스의 제창으로 건축가, 공업가, 공예가들이 모여 결정된 디자인 진흥 단체이다.

② 우수한 미적 기준을 표준화하여 대량생산을 하고, 수출을 통해 독일의 국부 증대를 목표로 하였다.

③ 질을 추구하면서도 동시에 대량생산에 의한 양을 긍정하여 모던디자인이 탄생하는 길을 열었다.

④ 조형의 추상성과 기하학적 간결한 형태의 경제성에 입각한 디자인을 추구하였다.

1 2 OK

36. 산, 고층빌딩, 타워, 기념물, 역사 건조물 등 멀리서도 위치를 알 수 있는 그 지역의 상징물을 의미하는 디자인 용어는?

① 슈퍼그래픽(Super Graphic)

② 타운스케이프(Townscape)

③ 파사드(Facade)

④ 랜드마크(Land Mark)

1 2 OK

37. 디자인의 조건 중 일정한 목적에 도달하는 데 적합한 실용성과 요구되는 기능 충족을 말하는 것은?

① 경제성 ② 심미성

③ 합목적성 ④ 독창성

1 2 OK

38. 디자인 조형요소에서 선에 대한 설명으로 틀린 것은?

① 점의 속도, 강약, 방향 등은 선의 동적 특성에 영향을 끼친다.

② 직선이 가늘면 예리하고 가벼운 표정을 가진다.

③ 직선은 단순, 남성적 성격, 정적인 느낌이다.

④ 쌍곡선은 속도감을 주고, 포물선은 균형미를 연출한다.

1 2 OK

39. 다음에서 설명하는 색채디자인의 프로세스 과정은?

> 생산을 위한 재질의 검토와 단가, 재료의 특성을 시험하고 적용하는 과학적이고 합리적인 단계

① 욕구과정 ② 조형과정

③ 재료과정 ④ 기술과정

1 2 OK

40. 국제적인 행사 등에서의 사용을 목적으로 제작된 그림문자로서, 언어를 초월해서 직감으로 이해할 수 있도록 한 그래픽 심벌은?

① 다이어그램(diagram)

② 로고타입(logotype)

③ 레터링(lettering)

④ 픽토그램(pictogram)

제3과목 : 색채관리

1 2 OK

41. 다음은 어떤 종류의 조명에 대한 설명인가?

> 적외선 영역에 가까운 가시광선의 분광 분포로 따뜻한 느낌을 주며 유리구의 색과 디자인에 따라 주광색 전구, 색전구 등이 있으며 수명이 짧고 전력효율이 낮은 단점이 있다.

① 형광등 ② 백열등

③ 할로겐등 ④ 메탈할라이드등

42. 목표색의 값이 L*=30, a*=32, b*=72이며, 시료색의 값이 L*=30, a*=32, b*=20일 때 어떤 색을 추가하여 조색하여야 하는가?

① 노랑　　　　　② 녹색

③ 빨강　　　　　④ 파랑

43. 관측자의 색채 적응 조건이나 조명이나 배경색의 영향에 따라 변화하는 색이 보이는 결과를 뜻하는 것은?

① 컬러풀니스(colorfulness)

② 컬러 어피어런스(color appearance)

③ 컬러 세퍼레이션(color separation)

④ 컬러 프로파일(color profile)

44. 다른 물질과 흡착 또는 결합하기 쉬워, 방직(紡織) 계통에 많이 사용되며 그 외 피혁, 잉크, 종이, 목재 및 식품 등의 염색에 사용되는 색소는?

① 안료　　　　　② 염료

③ 도료　　　　　④ 광물색소

45. 디지털 장비의 종속적 색체계에 해당하지 않는 것은?

① RGB 색체계　　② NCS 색체계

③ HSB 색체계　　④ CMY 색체계

46. CCM이란 무슨 뜻인가?

① 색좌표 중의 하나　② 컴퓨터 자동배색

③ 컬러 차트 분석　　④ 안료품질관리

47. 짧은 파장의 빛이 입사하여 긴 파장의 빛을 복사하는 형광 현상이 있는 시료의 색채측정에 적합한 장비는?

① 후방분광방식의 분광색채계

② 전방분광방식의 분광색채계

③ D_{65}광원의 필터식 색채계

④ 이중분광방식의 분광광도계

48. 표면색의 시감비교에 쓰이는 자연의 주광은?

① 표준광원 C　　② 중심시

③ 북창주광　　　④ 자극역

49. 다음 중 RGB 색공간에 기반하여 장치의 컬러를 재현하지 않는 것은?

① LCD 모니터　　② 옵셋 인쇄기

③ 디지털 카메라　④ 스캐너

50. 다음 중 8비트를 한 묶음으로 표시하는 단위는?

① byte　　　　　② pixel

③ digit　　　　　④ dot

51. 조건등색(metamerism)에 대한 설명 중 옳은 것은?

① 조명에 따라 두 견본이 같게도, 다르게도 보인다.

② 모니터에서 색 재현과는 관계없다.

③ 사람의 시감 특성과는 관련 없다.

④ 분광 반사율이 같은 두 견본도 다르게 보일 수 있다.

1 2 OK

52. 육안측색을 통한 시료색의 일반적인 색 비교 절차로 틀린 것은?

① 시료색과 현장 표준색 또는 표준재료로 만든 색과 비교한다.

② 비교의 정밀도를 향상시키기 위해서 시료색의 위치를 바꾸지 않는다.

③ 메탈릭 마감과 같은 특별한 표면의 관찰은 당사자 간의 협정에 따른다.

④ 시료색들은 눈에서 약 500mm 떨어뜨린 위치에, 같은 평면상에 인접하여 배치한다.

1 2 OK

53. 우리나라에서 전통적으로 사용하는 천연염료의 하나로, 방충성이 있으며, 이 즙을 피부에 바르면 세포에 산소 공급이 촉진되어 혈액의 순환을 좋게 하는 치료제로 알려진 것은?

① 자초 염료 ② 소목 염료

③ 치자 염료 ④ 홍화 염료

1 2 OK

54. 다음 중 반사율이 파장에 관계없이 높은 금속은?

① 알루미늄 ② 금

③ 구리 ④ 철

1 2 OK

55. 색료의 일반적인 성질에 대한 설명으로 옳은 것은?

① 안료는 착색하고자 하는 매질에 용해된다.

② 염료는 표면에 친화성을 갖는 화학성질을 가지고 있다.

③ 안료는 염료에 비해서 투명하고 은폐력이 약하다.

④ 도료는 인쇄에만 사용되는 유색의 액체이다.

1 2 OK

56. 물체색의 측정 방법 관련 용어의 설명으로 틀린 것은?

① 표준 백색판 – 분광 반사율의 측정에 있어서, 표준으로 쓰이는 분광 입체각 반사율을 미리 알고 있는 내구성 있는 백색판이다.

② 등색 함수 종류 – 측정의 계산에 사용하는 종류는 XYZ 색 표시계 또는 LUV 색 표시계가 있다.

③ 시료면 개구 – 분광광도계에서 표준 백색판 또는 시료를 놓는 개구이다.

④ 기준면 개구 – 2광로의 분광 광도계에서 기준 백색판을 놓는 개구이다.

1 2 OK

57. 다음 중 균등 색 공간의 정의는?

① 특정 색 표시계에 따른 색 공간에서 표면색이 점유하는 영역

② 색의 상관성 표시에 이용하는 3차원 공간

③ 분광 분포가 다른 색자극이 특정 관측 조건에서 동등한 색으로 보이는 것

④ 동일한 크기로 지각되는 색차가 공간 내의 동일한 거리와 대응하도록 의도한 색 공간

1 2 OK

58. 분광복사계를 이용하여 모니터의 휘도를 측정하였다. 측정된 데이터의 단위로 옳은 것은?

① cd/m^2 ② 단위 없음

③ Lux ④ Watt

59. 국제조명위원회(CIE)의 색채 관련 정의에 대한 설명으로 잘못된 것은?

① CIE 표준광 : CIE에서 규정한 측색용 표준광으로 A, C, D_{65}가 있다.

② 주광 궤적 : 여러 가지 상관 색온도에서 CIE 주광의 색도를 나타내는 점을 연결한 색도 좌표도 위의 선을 뜻한다.

③ CIE 주광 : 많은 자연 주광의 분광 측정값을 바탕으로 CIE가 정한 분광 분포를 갖는 광을 뜻한다.

④ CIE 주광 : CIE 주광에는 D_{50}, D_{55}, D_{75}가 있다.

60. 다음 중 디지털 컬러 이미지의 저장 시 손실 압축 방법으로 파일을 저장하는 포맷은?

① JPEG
② GIF
③ BMP
④ RAW

제4과목 : 색채지각의 이해

61. 흑체에 대한 설명으로 틀린 것은?

① 400℃ 이하의 온도에서는 주로 장파장을 내놓는다.

② 흑체는 이상화된 가상물질로 에너지를 완전히 흡수하고 방출하는 물질이다.

③ 온도가 올라갈수록 방출되는 에너지의 양과 평균 세기가 커진다.

④ 모든 범위에서의 전자기파를 반사하고 방출하는 것이다.

62. 어두운 곳에서 명시도를 높이기 위해서 초록색을 비상 표시에 사용하는 이유와 관련 있는 현상은?

① 명순응 현상
② 푸르킨예 현상
③ 주관색 현상
④ 베졸드 효과

63. 인간의 망막에 있는 광수용기는?

① 간상체, 수정체
② 간상체, 유리체
③ 간상체, 추상체
④ 수정체, 유리체

64. 명확하게 눈에 잘 들어오는 성질로, 배색을 통해 먼 거리에서도 식별이 쉬운 특성은?

① 유목성
② 진출성
③ 시인성
④ 대비성

65. 인간은 조명이나 관측조건이 달라져도 자신이 지각한 색으로 물체의 색을 지각하려는 경향이 있다. 이는 무엇과 관련이 있는가?

① 연속 대비
② 색각 항상
③ 잔상 효과
④ 색 상징주의

66. 색채의 감정효과에 관한 설명 중 옳은 것은?

① 녹색, 보라 등은 따뜻함이나 차가움이 느껴지지 않는 중성색이다.

② 채도가 높은 색은 부드러운 느낌을 준다.

③ 색에 의한 흥분, 진정효과는 명도에 가장 크게 좌우된다.

④ 색의 중량감은 색상에 가장 크게 좌우된다.

67. 색채대비 현상에 관한 설명으로 옳은 것은?

① 색상대비는 1차색끼리 잘 일어나며 2차색, 3차색이 될수록 대비효과가 감소한다.

② 계속해서 한 곳을 보게 되면 대비효과는 더욱 커진다.

③ 일정한 자극이 사라진 후에도 지속적으로 자극을 느끼는 현상을 연변대비라 한다.

④ 대비현상은 생리적 자극방법에 따라 동시대비와 동화현상으로 나눌 수 있다.

68. 회전혼합에 대한 설명과 거리가 먼 것은?

① 영국의 물리학자 맥스웰에 의해 실험되었다.

② 다양한 색점들을 이웃되게 배열하여 거리를 두고 관찰할 때 혼색되어 중간색으로 지각된다.

③ 혼색된 결과는 원래 각 색지각의 평균 밝기와 색으로 나타난다.

④ 색팽이를 통해 쉽게 실험해 볼 수 있다.

69. 다음 () 안에 순서대로 적합한 단어는?

> 빨간 십자가를 15초 동안 응시하고 흰 벽을 쳐다보면 빨간색 십자가는 사라지고 (A) 십자가를 보게 되는 것과 관련한 현상을 (B)라고 한다.

① 노란색, 유사잔상

② 청록색, 음성잔상

③ 파란색, 양성잔상

④ 회색, 중성잔상

70. 다음 중 채도대비가 가장 뚜렷하게 나타나는 경우는?

① 유채색과 무채색

② 유채색과 유채색

③ 무채색과 무채색

④ 저채도색과 고채도색

71. 색의 팽창, 수축에 관한 설명으로 옳은 것은?

① 어두운 난색보다 밝은 난색이 더 팽창해 보인다.

② 선명한 난색보다 선명한 한색이 더 팽창해 보인다.

③ 한색계의 색은 외부로 확산하려는 성질이 있다.

④ 무채색이 유채색보다 더 팽창해 보인다.

72. 색의 삼속성에 대한 설명이 옳은 것은?

① 색상은 빛의 밝고 어두운 정도를 나타낸다.

② 명도는 색파장의 길고 짧음을 나타낸다.

③ 채도는 색파장의 순수한 정도를 나타낸다.

④ 명도는 빛의 파장 자체를 나타낸다.

73. 눈의 구조와 기능에 대한 설명으로 틀린 것은?

① 각막과 수정체는 빛을 굴절시킨다.

② 홍채는 눈으로 들어오는 빛의 양을 조절한다.

③ 망막은 수정체를 통해 들어온 상이 맺히는 곳이다.

④ 망막에서 상의 초점이 맺히는 부분을 맹점이라 한다.

74. 다음에서 설명하는 현상은?

> – 순도(채도)를 높이면 같은 파장의 색상이 다르게 보인다.
> – 같은 파장의 녹색 중 하나는 순도를 높이고, 다른 하나는 그대로 둔다면 순도를 높인 색은 연두색으로 보인다.

① 베졸드 브뤼케 현상
② 메카로 현상
③ 애브니 효과
④ 하만그리드 효과

75. 양성적 잔상에 대한 설명으로 틀린 것은?

① 본래의 자극광과 동일한 밝기와 색을 그대로 느끼는 현상이다.
② 영화, TV, 애니메이션 등에서 볼 수 있다.
③ 음성적 잔상에 비해 자극이 오랫동안 지속된다.
④ 5초 이상 노출되어야 잔상이 지속된다.

76. 더 이상 분해할 수 없는 색으로, 어떠한 혼합으로도 만들어낼 수 없는 독립적인 색은?

① 순색
② 원색
③ 명색
④ 혼색

77. 한낮의 하늘이 푸르게 보이는 것은 빛의 어떤 현상에 의한 것인가?

① 빛의 간섭
② 빛의 굴절
③ 빛의 산란
④ 빛의 편광

78. 다음 중 가장 수축되어 보이는 색은?

① 5B 3/4
② 10YR 8/6
③ 5R 7/2
④ 7.5P 6/10

79. 다음 중 베졸드(Bezold) 효과와 관련이 없는 것은?

① 동화 효과
② 전파 효과
③ 대비 효과
④ 줄눈 효과

80. 가법혼색의 3원색으로 옳은 것은?

① 마젠타, 노랑, 녹색
② 빨강, 노랑, 파랑
③ 빨강, 녹색, 파랑
④ 노랑, 녹색, 사이안

제5과목 : 색채체계의 이해

81. 다음 중 다양한 색표지의 책을 진열하기 위한 책장의 색으로 가장 적합한 것은?

① 흰색
② 노란색
③ 연두색
④ 녹색

82. 다음 중 오스트발트 색체계의 1ca 표기와 관련이 있는 것은?

① 연한 빨강
② 연한 노랑
③ 진한 빨강
④ 진한 노랑

83. 1931년에 CIE에서 발표한 색체계의 설명으로 옳은 것은?

① 눈의 시감을 통해 지각하기 쉽도록 표준 색표를 만들었다.

② 표준 관찰자를 전제로 표준이 되는 기준을 발표하였다.

③ CIE XYZ, CIE LAB, CIE RGB 체계를 완성하였다.

④ 10° 시야를 이용하여 기준 관찰자를 정의하였다.

84. Yxy 표색계의 중앙에 위치하는 색은?

① 빨강 ② 보라

③ 백색 ④ 녹색

85. P.C.C.S의 톤 분류가 아닌 것은?

① strong ② dark

③ tint ④ grayish

86. 한국의 전통색채 및 색채의식에 관한 설명이 아닌 것은?

① 음양오행사상을 표현하는 상징적 의미의 표현수단으로서 이용되어 왔다.

② 계급서열과 관계없이 서민들에게도 모든 색채 사용이 허용되었다.

③ 한국의 전통색채 차원은 오정색과 오간색의 구조로 이루어진다.

④ 색채의 기능적 실용성보다는 상징성에 더 큰 의미를 두었다.

87. 비렌의 색삼각형에서 ① ～ ④의 번호에 들어갈 용어가 순서대로 바르게 배열된 것은?

① Tint − Tone − Shade − Gray

② Tone − Tint − Gray − Shade

③ Tint − Gray − Shade − Tone

④ Tone − Gray − Shade − Tint

88. 예로부터 전해 내려온 우리말로 된 고유 색명이 아닌 것은?

① 추향색 ② 감색

③ 곤색 ④ 치색

89. 먼셀 색체계에 대한 설명으로 옳은 것은?

① 색상, 명도, 뉘앙스의 3속성으로 표현된다.

② 우리나라 한국산업표준으로 사용된다.

③ 헤링의 반대색설을 기초로 한다.

④ 8색상을 기본으로 각각 3등분한 24색상환을 취한다.

90. 한국의 오방색은?

① 적(赤), 청(靑), 황(黃), 백(白), 흑(黑)

② 적(赤), 녹(綠), 청(靑), 황(黃), 옥(玉)

③ 백(白), 흑(黑), 양록(洋綠), 장단(長丹), 삼청(三淸)

④ 녹(綠), 벽(碧), 홍(紅), 유황(駠黃), 자(紫)

91. 연속 배색에 대한 설명 중 옳은 것은?

① 애매한 색과 색 사이에 뚜렷한 한 가지 색을 삽입하는 배색

② 색상이나 명도, 채도, 톤 등이 단계적으로 변화되는 배색

③ 2색 이상을 사용하여 되풀이하고 반복함으로써 융화성을 높이는 배색

④ 단조로운 배색에 대조색을 추가함으로써 전체의 상태를 돋보이게 하는 배색

92. 다음 설명과 관련 있는 색채 조화론 학자는?

- 색의 3속성에 근거하여 유사성과 대비성의 관계에서 색채 조화원리를 찾았다.
- 계속대비 및 동시대비의 효과에 대한 그의 그림 도판은 나중에 비구상화가에 영향을 끼쳤다.
- 병치혼합에 대한 그의 연구는 인상주의, 신인상주의에 영향을 끼쳤다.

① 쉐브럴(M. E. Chevreul)

② 루드(O. N. Rood)

③ 저드(D. B. Judd)

④ 비렌(Faber Birren)

93. 오스트발트 색체계와 관련이 없는 것은?

① 등백계열 ② 등흑계열

③ 등순계열 ④ 등비계열

94. 다음 중 노랑에 가장 가까운 색은?(단, CIE 색공간 표기임)

① a* = −40, b* = 15

② h = 180°

③ h = 90°

④ a* = 40, b* = −15

95. NCS 색삼각형에 대한 설명으로 옳은 것은?

① W-S, W-B, S-B의 기본 척도를 가진다.

② 대상색의 하양색도, 검정색도, 유채색도 사이의 관계를 설명한다.

③ Y-R, R-B, B-G, G-Y의 기본 척도를 가진다.

④ 24색상환으로 되어있으며, 색상·명도·채도(HV/C)의 순서로 표기한다.

96. 배색효과에 관한 설명이 틀린 것은?

① 고명도 배색이 저명도 배색보다 가볍고 부드러운 느낌을 준다.

② 명도차가 큰 배색은 명쾌하고 역동감을 준다.

③ 동일 채도의 배색은 통일감을 준다.

④ 고채도가 저채도보다 더 후퇴하는 느낌이다.

97. NCS 색체계의 설명으로 옳은 것은?

① 오스트발트 시스템에서 영향을 받아 24개의 기본색상과 채도, 어두움의 정도로 표기한다.

② 시대에 따른 트렌드 컬러를 중심으로 하여 업계 간 컬러 커뮤니케이션을 원활하게 하기 위해 만들어진 색체계이다.

③ 스웨덴 색채연구소에서 발표한 색체계로 심리보색의 개념을 바탕으로 한 색체계이다.

④ 색체계의 형태는 원기둥이며 공간상의 좌표를 이용하여 색의 표시와 측정을 한다.

1 2 OK

98. 현색계에 대한 설명으로 옳은 것은?

① 빛의 색을 표기하는 데 가장 적합한 색체계이다.

② 색지각에 기반을 두고 색을 나타내는 색체계이다.

③ 한국산업표준의 XYZ색체계를 대표적 들 수 있다.

④ 데이터 정량화 중심으로 변색 및 탈색의 염려가 없다.

1 2 OK

99. 혼색계의 특징으로 옳은 것은?

① 물체색을 수치로 표기하여 변색, 탈색 등의 물리적 영향이 없다.

② 측색기 등 전문기기를 필요로 하지 않는다.

③ 지각적으로 일정하게 배열되어 있다.

④ 먼셀, NCS, DIN 색체계가 혼색계에 해당된다.

1 2 OK

100. 색의 3속성에 의한 먼셀 색체계의 설명으로 틀린 것은?

① R, Y, G, B, P를 기본색상으로 한다.

② 명도 번호가 클수록 명도가 높고, 작을수록 명도가 낮다.

③ 색상별 채도의 단계는 차이가 있다.

④ 무채색의 밝고 어두운 축을 gray scale이라고 하며, 약자인 G로 표기한다.

12회 컬러리스트 산업기사 필기 기출모의고사

1 2 OK 해당 문제를 한 번 풀 때 1에 체크하고 두 번 풀 때 2에 체크합니다. 마지막으로 OK는 아는 문제일 경우 체크하고
활용법 OK 체크가 되지 않는 문제들은 여러 번 복습하세요.

제1과목 : 색채심리

1 2 OK

01. 색채의 연상 효과와 관련이 없는 것은?

① 제품 정보로서의 색

② 사회 · 문화 정보로서의 색

③ 국제언어로서의 색

④ 색채 표시 기호로서의 색

1 2 OK

02. 색채마케팅에 관한 설명 중 가장 옳은 것은?

① 색을 과학적, 심리적으로 이용하여 구매를
유도하는 기업 경영전략이다.

② 제품 판매를 위한 판매전략이므로 CIP는
색채마케팅이라고 할 수 없다.

③ 색채마케팅은 궁극적으로 경쟁제품의 가격
을 낮추는 효과를 낸다.

④ 심미적인 역할을 강조하는 것이므로 품질
향상효과와는 관련이 없다.

1 2 OK

03. 긍정적 연상으로는 성숙, 신중, 겸손의 의미
를 가지나 부정적 연상으로 무기력, 무관심,
후회의 연상 이미지를 가지는 색은?

① 보라 ② 검정

③ 회색 ④ 흰색

1 2 OK

04. 정보로서의 색의 역할에 대한 설명이 틀린 것
은?

① 제품의 차별화와 색채연상효과를 높이기
위해 민트색이 첨가된 초콜릿 제품의 포장
을 노랑과 초콜릿색의 조합으로 하였다.

② 시원한 청량음료 캔에 청색, 녹색, 그리고
흰색의 조합으로 디자인하였다.

③ 기독교와 천주교에서는 하느님과 성모마리
아를 고귀한 청색으로 연상하였다.

④ 스포츠 경기에 참가한 한 팀을 쉽게 구별할
수 있도록 운동복 색채를 선정함으로써 경
기의 효율성과 관람자의 관전이 쉽도록 돕
는다.

1 2 OK

05. 자동차에 대한 국내 소비자의 선호색을 알아
보고자 할 때 고려할 사항으로 가장 거리가
먼 것은?

① 출신국가 ② 연령

③ 성별 ④ 교육수준

1 2 OK

06. 사고 예방, 방화, 보건위험정보 그리고 비상
탈출을 목적으로 주의를 끌고 메시지를 빠르
게 이해시키기 위한 특별한 성질의 색을 뜻하
는 것은?

① 주목색 ② 경고색

③ 주의색 ④ 안전색

07. 서양 문화권에서 색채가 상징하는 역할이 잘 못 연결된 것은?

① 왕권 – 노랑　　　② 생명 – 초록

③ 순결 – 흰색　　　④ 평화 – 파랑

08. 색의 연상에 관한 설명 중 옳은 것은?

① 무채색은 구체적인 연상이 나타나기 쉽다.

② 색의 연상은 개인적인 경험, 기억, 사상 등에 직접적인 연관성이 없다.

③ 연령이 높아질수록 추상적인 연상의 범위가 좁아진다.

④ 색의 연상은 특정한 인상을 기억하고 관련된 분위기와 이미지를 생각해 낸다.

09. 도시의 색채계획으로 틀린 것은?

① 언덕이 많은 항구도시는 밝은 색을 주조로 한다.

② 같은 항구도시라도 청명일 수에 따라 건물과 간판, 버스의 색에 차이를 준다.

③ 제주도는 지역에서 생산되는 건축재료인 현무암과 붉은 화산석의 색채를 반영한다.

④ 지역과 상관없이 기업의 고유색을 도시에 적용하여 통일감을 준다.

10. 오감을 통한 공감각현상으로 소리의 높고 낮음으로 연상되는 색을 설명한 카스텔(Castel)의 연구로 옳은 것은?

① D는 빨강　　　② G는 녹색

③ E는 노랑　　　④ C는 검정

11. 기업색채를 가장 옳게 설명한 것은?

① 기업의 빌딩 외관에 사용한 색채

② 기업 내부의 실내 색채

③ 기업의 이미지를 시각적으로 상징화한 색채

④ 기업에서 생산된 제품의 색채

12. 색의 촉감에서 분홍색, 계란색, 연두색 등에 다음 중 어떤 색이 가미되면 부드럽고 평온하여 유연한 기분을 자아내게 하는가?

① 파란색　　　② 흰색

③ 빨간색　　　④ 검은색

13. 연령이 낮을수록 원색계열과 밝은 톤을 선호하다가 성인이 되면서 단파장의 파랑, 녹색을 점차 좋아하게 되는 색채 선호도 변화의 이유는?

① 자연환경의 차이

② 기술습득의 증가

③ 인문환경의 영향

④ 사회적 일치감 증대

14. 착시에 관한 설명으로 옳은 것은?

① 노란색 바탕의 회색이 파란색 바탕의 회색보다 노랗게 보인다.

② 빛 자극이 변화하더라도 물체의 색채가 그대로 유지되는 색채감각이다.

③ 착시의 예로 대비현상과 잔상현상이 있다.

④ 파란색 바탕의 노란색이 노란색 바탕의 파란색보다 더 작게 지각된다.

15. 안전색채에 대한 설명으로 틀린 것은?

① 빨강 : 금연, 수영금지, 회기엄금
② 주황 : 위험경고, 주의표시, 기계 방호물
③ 파랑 : 보안경 착용, 안전복 착용
④ 초록 : 의무실, 비상구, 대피소

16. 색채의 기능적 측면을 활용한 색채조절의 효과로 거리가 먼 것은?

① 일에 집중이 되고 실패가 줄어든다.
② 신체의 피로, 특히 눈의 피로를 막는다.
③ 안전이 유지되고 사고가 줄어든다.
④ 건물을 보호, 유지하기가 어렵다.

17. 색채마케팅에 영향을 주는 인구통계학적 요인으로 거리가 먼 것은?

① 거주 지역 ② 신체 치수
③ 연령 및 성별 ④ 라이프스타일

18. 다음의 ()에 알맞은 말은?

> 색채마케팅에서는 색상과 ()의 두 요소를 이용하여 체계화된 색채 시스템과 변화되는 시장의 색채를 분석, 종합하는 방법을 대표적으로 사용한다.

① 명도 ② 채도
③ 이미지 ④ 톤

19. 기후에 따른 색채 선호에 대한 설명 중 틀린 것은?

① 피부가 희고 금발인 북구계 민족은 한색계통을 선호한다.

② 우리나라는 4계절이 뚜렷해 자연환경적인 색채가 정신 및 생활문화에 많은 영향을 미친다.
③ 피부가 거무스름하고 흑갈색 머리칼인 라틴계는 선명한 난색계통을 즐겨 사용한다.
④ 일조량이 적은 지역에서는 장파장 색을 선호하여 채도가 높은 색을 좋아한다.

20. 다음 중 색자극에 대한 일반적 반응으로 틀린 것은?

① 색에 따라 기쁨, 공포, 슬픔, 쾌·불쾌 등의 특유한 감정이 느껴진다.
② 색자극에 의해, 혈압, 맥박수와 같은 자율신경활동이나 호흡활동 등 신체반응이 나타난다.
③ 빨간색은 따뜻하고 활동적이며 자극적인 특성을 가지고 있다.
④ 색은 자극의 강도가 증가할수록 반응의 강도는 감소한다.

제2과목 : 색채디자인

21. 기존 제품의 재료나 기능 또는 형태를 개량하고 개선하는 것을 무엇이라 하는가?

① 리디자인(Re-design)
② 리스타일(Re-style)
③ 이미지 디자인(Image design)
④ 유니버설 디자인(Universal design)

1 2 OK

22. 다음의 특징을 고려하여 색채계획을 해야 할 디자인 분야는?

> – 생산과 소비를 직접 연결해주는 매개체의 역할
> – 안전하게 운반, 보관할 수 있는 보호의 기능
> – 시선을 사로잡을 수 있는 시각적 충돌을 느낄 수 있는 디자인

① 헤어디자인　　② 제품디자인
③ 포장디자인　　④ 패션디자인

1 2 OK

23. 색채계획 시 배색방법에 대한 설명으로 옳은 것은?

① 주조색은 보조색 다음으로 넓은 공간을 차지하며 40% 정도의 면적을 차지한다.
② 주조색은 전체적인 느낌을 전달하는 색으로 전체의 70% 정도의 면적을 차지한다.
③ 강조색은 보조요소들을 배합색으로 취급함으로써 변화를 주며 전체의 40% 정도의 면적을 차지한다.
④ 강조색은 주조색 다음으로 넓은 공간을 차지하며 포인트 역할을 하는 색으로 전체의 70% 정도를 차지한다.

1 2 OK

24. 그린 디자인(Green Design)의 원리에 대한 설명과 가장 거리가 먼 것은?

① 디자이너는 사용자의 건강에 피해를 주지 않도록 환경적 위험을 최소화한다.
② 서로 다른 종류의 여러 가지 재료에 의한 혼합재료를 사용한다.
③ 재활용 부품과 재활용품이 아닌 부품이 분리되기 쉽도록 한다.
④ 에너지와 자원의 효율성을 높인다.

1 2 OK

25. 빅터 파파넥(Victor Papanek)이 말한 디자인 목적의 복합기능(Function Complex) 요소에 해당하지 않는 것은?

① 방법　　② 미학
③ 주목성　　④ 필요성

1 2 OK

26. 디자인이라는 말이 의식적으로 사용되기 시작한 현대디자인의 성립 시기는?

① 18세기 초　　② 19세기 초
③ 20세기 초　　④ 21세기 초

1 2 OK

27. 상품의 외관, 기능, 재료, 경제성 등을 종합적으로 심사하여 디자인의 우수성이 인증된 상품에 부여하는 마크는?

① KS Mark
② GD Mark
③ Green Mark
④ Symbol Mark

1 2 OK

28. 주택의 색채계획 시 색채 선택을 위한 사전 작업으로 거리가 먼 것은?

① 공간의 여건 분석 – 공간의 용도 공간의 크기와 형태, 공간의 위치 검토
② 거주자의 특성 파악 – 거주자의 직업, 지위, 연령, 기호색, 분위기, 라이프스타일 등 파악
③ 주변 환경 분석 – 토지의 넓이, 시세, 교통, 편리성 등 확인
④ 실내용품에 대한 고려 – 이미 소장하고 있거나 구매하고 싶은 가구, 그림 등 파악

29. 게슈탈트(Gestalt)의 그루핑 법칙과 거리가 먼 것은?

① 근접성 ② 폐쇄성

③ 유사성 ④ 상관성

30. 분방함과 풍부한 감정을 나타내기에 적합한 곡선은?

① 기하곡선 ② 포물선

③ 쌍곡선 ④ 자유곡선

31. 언어를 초월하여 직감으로 이해할 수 있도록 의미하는 내용의 형태를 상징적으로 시각화한 것은?

① 심벌 ② 픽토그램

③ 사인 ④ 로고

32. 다음 중 색채계획에 있어서 주변 환경과의 조화가 가장 중요한 분야는?

① 패션디자인 ② 환경디자인

③ 포장디자인 ④ 제품디자인

33. 테마공원, 버스정류장 등에 도시민의 편의와 휴식을 위해 만들어진 시설물의 명칭은?

① 로드사인 ② 인테리어

③ 익스테리어 ④ 스트리트 퍼니처

34. 아르누보(Art nouveau)에 관한 설명 중 틀린 것은?

① 식물의 곡선 모티브를 특징으로 한 장식이다.

② 공예, 장식미술, 건축분야에서 활발히 전개되었다.

③ 형태적 특성은 비대칭, 곡선, 연속성이다.

④ 대량생산 또는 복수생산을 전제로 한다.

35. 패션 색채 계획 프로세스 중 색채정보 분석단계에 해당하지 않는 것은?

① 이미지 맵 제작 ② 색채계획서 작성

③ 유행정보 분석 ④ 시장정보 분석

36. 균형감을 표현하는 방법 중의 하나로 도형을 한 점 위에서 일정한 각도로 회전시켰을 때 생기는 균형의 종류는?

① 루트비 균형 ② 확대 대칭 균형

③ 좌우 대칭 균형 ④ 방사형 대칭 균형

37. 디자인 운동과 그 설명이 옳은 것은?

① 멤피스 : 콜라주나 다른 요소들의 조합 또는 현대생활에서 경험되는 단편적인 경험의 조각이나 가치에 관한 것들에 대해 관심을 가졌다.

② 미니멀리즘 : 극도의 미학적 축소화에 의해 특징지어지며 주관적이며 풍부한 개인적 감성과 감정의 표현을 추구한다.

③ 아방가르드 : 하이스타일(High-style)과 테크놀로지(Technology)의 합성어로 콘크리트, 철, 알루미늄, 유리 같은 차가운 재료들을 사용하여 현대 사회에 대한 반감을 표현하는 데 이용하였다.

④ 데스틸 : 색채의 선택은 주로 검정, 회색, 흰색이나 단색을 사용하였고 최소한의 장식과 미학으로 간결하게 표현하였다.

161

38. 디자인 과정에서 드로잉의 주요 역할과 거리가 먼 것은?

① 아이디어 전개
② 형태 정리
③ 사용성 검토
④ 프레젠테이션

39. 색채계획(Color planning)에 관한 설명으로 틀린 것은?

① 색채의 목표를 달성하기 위해 제품의 특성 및 판매자의 심리를 이용해 효과적으로 색채를 적용하는 과정이다.
② 제품의 차별화, 환경조성, 업무의 향상, 피로의 경감 등의 효과를 위해 절대적으로 필요하다.
③ 색채 목적을 정확히 인식하고 시장조사와 색채심리, 색채전달계획을 세워 디자인을 적용해야 한다.
④ 시장정보를 충분히 조사하고 분석한 후에 시장 포지셔닝에 의한 색채 조절로 고객에게 우호적이고 강력하게 인상을 심어주어야 한다.

40. 영국산업혁명의 반작용으로 19세기에 출발한 미술공예운동의 창시자는?

① 무테지우스
② 윌리엄 모리스
③ 허버트 리드
④ 웨지우드

제3과목 : 색채관리

41. 유기안료에 대한 설명으로 틀린 것은?

① 유기안료는 무기안료에 비해서 빛깔이 선명하고 착색력이 크다.
② 인디언 옐로(Indian Yellow), 세피아(Sepia)는 동물성 유기안료이다.
③ 식물성 안료는 빛에 의해 탈색되는 단점이 있다.
④ 합성유기안료에는 코발트계(Cobalt)와 카드뮴계(Cadmium) 등이 있다.

42. 다음 중 산성염료로 염색할 수 없는 직물은?

① 견
② 면
③ 모
④ 나일론

43. 색채 측정에서 측정조건이 (8° : de)로 표기되었을 때 그 의미는?

① 빛을 시료의 수직방향으로부터 8° 기울여 입사시킨 후 산란된 빛을 측정한다. 정반사 성분은 제외한다.
② 빛을 시료의 수직방향으로부터 8° 기울여 입사시킨 후 산란된 빛을 측정한다. 정반사 성분은 포함한다.
③ 빛을 모든 각도에서 시료의 표면에 입사시킨 후 광검출기를 시료의 수직으로부터 8° 기울여 측정한다. 정반사 성분은 제외한다.
④ 빛을 모든 각도에서 시료의 표면에 입사시킨 후 광검출기를 시료의 수직으로부터 8° 기울여 측정한다. 정반사 성분은 포함한다.

44. 표면색의 시감비교방법으로 옳은 것은?

① 색 비교를 위한 작업면의 조도는 5000lx 이상으로 한다.

② 밝은 색을 시감 비교할 때 부스의 내부색은 명도 L*가 약 65 이상의 무채색으로 한다.

③ 어두운 색을 비교하는 경우 명도 L*가 약 15의 무광택 검은색으로 한다.

④ 외광의 영향이 있는 경우 반투명 천으로 작업 면 주위를 둘러막은 조명 부스를 사용한다.

45. 분광식 계측기와 관련된 설명으로 옳은 것은?

① 백열전구와 필터를 함께 사용하여 표준광 원의 조건이 되도록 한다.

② 시료에서 반사된 빛은 세 개의 색필터를 통 과한 후 광검출기에서 검출한다.

③ 삼자극치 값을 직접 측정한다.

④ 시료의 분광반사율을 측정하여 색채를 계 산한다.

46. 색상(hue)에 관한 설명으로 올바른 것은?

① 관측자의 색채 적응 조건의 영향에 따라 변 화하는 색이 보이는 결과이다.

② 색상의 강도를 동일한 명도의 무채색으로 부터의 거리로 나타낸 시지각 속성이다.

③ 상대적인 명암에 관한 색의 속성이다.

④ 빨강, 노랑, 파랑과 같은 색지각의 성질을 특징짓는 색의 속성이다.

47. 색료의 호환성과 통용성을 확보하기 위한 색 료표시기준은?

① 연색지수 ② 색변이지수

③ 컬러인덱스 ④ 컬러어피어런스

48. 입출력장치의 RGB 또는 CMYK 원색이 어 떻게 재현될지 CIE 모델을 사용하여 예측 가능하게 해주는 시스템은?

① CMS ② CCM

③ CII ④ CCD

49. 색역은 디바이스가 표현 가능한 색의 영역을 말한다. 색역에 대한 설명 중 틀린 것은?

① RGB를 원색으로 사용하는 모니터의 색역 은 xy색도도상에서 삼각형을 이룬다.

② 프린터의 색역이 모니터의 색역보다 넓을 수 있다.

③ 모니터의 톤 재현 특성은 색역과는 무관하다.

④ 디스플레이가 표현 가능한 색의 수와 색역 의 넓이는 정비례한다.

50. 색온도에 관한 설명으로 옳은 것은?

① 완전 복사체의 색도를 그것의 절대온도로 표시한 것이다.

② 색온도의 단위는 흑체의 섭씨온도(℃)로 표 시한다.

③ 시료 복사의 색도가 완전 복사체 궤적 위에 없을 때에는 절대 색온도를 사용한다.

④ 색온도가 낮아질수록 푸른빛을 나타낸다.

51. 빛의 스펙트럼은 방사 에너지의 상태에 따라 여러 가지로 구분된다. 그 연결 관계가 틀린 것은?

① 태양 – 연속 스펙트럼

② 수은등 – 선 스펙트럼

③ 형광등 – 띠 모양 스펙트럼

④ 백열전구 – 선 스펙트럼

52. 다음 중 안료가 아닌 것은?

① 코치닐(Cochineal)

② 한자 옐로(Hanja yellow)

③ 석록

④ 구리

53. 사진촬영, 스캐닝 등의 작업에서 컬러 프로파일링을 할 수 있는 컬러 차트(Color chart)는?

① Gray Scale ② IT8

③ EPS5 ④ RGB

54. 다음은 완전 확산, 반사면의 용어에 대한 설명이다. ()에 적합한 수치는?

> 입사한 복사를 모든 방향에 동일한 복사 휘도로 반사하고, 또 분광 반사율이 ()인 이상적인 면

① 9 ② 5

③ 3 ④ 1

55. CIE 표준광 A의 색온도는?

① 6774K ② 6504K

③ 4874K ④ 2856K

56. 디지털 색채 시스템 중 RGB 컬러 값이 (255, 255, 0)로 주어질 때의 색채는?

① White ② Yellow

③ Cyan ④ magenta

57. 스캐너, 디지털 카메라 등의 입력장치에서 빛의 파장을 전기적 신호로 변환시키는 구성 요소는?

① 이미지 센서

② 래스터 영상

③ 이미지 시그널 프로세서

④ 백터 그래픽 영상

58. 광택(Gloss)에 대한 설명이 틀린 것은?

① 물체 표면의 물리적 속성으로서 반사하는 광선에 의한 감각이다.

② 표면 정반사 성분은 투과하는 빛의 굴절각이 클수록 작아진다.

③ 대비광택도는 두 개의 다른 조건에서 측정한 반사 광속의 비(比)로 나타내는 방법이다.

④ 광택은 보는 방향에 따라 질감의 차이를 표현할 수 있다.

59. 분광 광도계를 사용하여 컬러를 측정하려는 경우 만족해야 하는 조건으로 틀린 것은?

① 파장의 범위를 380~780nm로 한다.

② 분광 반사율 또는 분광 투과율의 측정 불확도는 최대치의 0.5% 이내로 한다.

③ 분광 반사율 또는 분광 투과율의 재현성을 0.2% 이내로 한다.

④ 분광 광도계의 파장은 불확도 10nm 이내의 정확도를 유지한다.

60. 무조건 등색(Isomerism)의 설명으로 옳은 것은?

① 어떠한 광원 아래에서도 등색이 성립한다.

② 보는 사람에 따라 다른 색으로 보이는 경우도 있다.

③ 분광 반사율이 달라도 같은 색자극을 일으키는 현상이다.

④ 육안으로 조색하는 경우에 성립하게 된다.

제4과목 : 색채지각의 이해

61. 빨강 바탕 위의 주황은 노란빛을 띤 주황으로, 노랑 바탕 위의 주황은 빨간빛을 띤 주황으로 보이는 현상은?

① 연변대비

② 색상대비

③ 명도대비

④ 채도대비

62. 색의 물리적 분류에 따른 설명이 옳은 것은?

① 간섭색 : 투명한 색 중에도 유리병 속의 액체나 얼음 덩어리처럼 3차원 공간의 투명한 부피를 느끼는 색

② 조명색 : 형광물질이 많이 사용되어 나타나는 색

③ 광원색 : 자연광과 조명기구에서 나오는 빛의 색

④ 개구색 : 물체의 표면에서 반사하는 빛이 나타내는 색

63. 그라데이션으로 배치된 색의 경계부분에서 나타나는 대비현상과 관련이 없는 것은?

① 경계대비 ② 연변대비

③ 계시대비 ④ 마하의 띠

64. 보색에 대한 설명으로 옳은 것은?

① 보색이 인접하면 채도가 서로 낮아 보인다.

② 보색을 혼합하면 회색이나 검정이 된다.

③ 빨강의 보색은 보라이다.

④ 보색잔상은 인접한 두 보색을 동시에 볼 때 생긴다.

65. 색채의 지각과 감정 효과의 설명 중 틀린 것은?

① 일반적으로 채도가 높은 색은 채도가 낮은 색보다 진출의 느낌이 크다.

② 일반적으로 팽창색은 후퇴색과 연관이 있다.

③ 색의 온도감은 주로 색상에서 영향을 받는다.

④ 중량감에 영향을 미치는 것은 명도의 차이이다.

66. 동시대비에 대한 설명으로 거리가 먼 것은?

① 자극과 자극 사이의 거리가 멀어질수록 대비효과는 약해진다.

② 색차가 클수록 대비효과는 강해진다.

③ 두 개의 다른 자극이 연속해서 나타날수록 대비효과는 강해진다.

④ 동시대비효과는 순간적으로 일어나므로 장시간 두고 보면 대비효과는 약해진다.

67. 색의 진출과 후퇴, 팽창과 수축에 대한 설명으로 틀린 것은?

① 따뜻한 색이 차가운 색보다 더 진출해보인다.

② Dull tone의 색이 Pale tone보다 더 후퇴되어 보인다.

③ 저채도, 저명도 색이 고채도, 고명도의 색보다 더 진출되어 보인다.

④ 일반적으로 진출색은 팽창색이 되고, 후퇴색은 수축색이 된다.

68. 4가지의 기본적인 유채색인 빨강 – 초록, 파랑 – 노랑이 대립적으로 부호화된다는 색채지각의 대립과정이론을 제안한 사람은?

① 오스트발트

② 맥스웰

③ 헤링

④ 헬름홀츠

69. 영·헬름홀츠의 3원색설에 대한 설명이 틀린 것은?

① 3원색설의 기본색은 빛의 혼합인 3원색과 동일하다.

② 색의 잔상효과와 대비이론의 근거가 되는 학설이다.

③ 노랑은 빨강과 초록의 수용기가 동등하게 자극되었을 때 지각된다는 학설이다.

④ 3종류의 시신경세포가 혼합되어 색채지각을 할 수 있다는 학설이다.

70. 다음 ()에 적합한 용어로 옳은 것은?

> 빛은 각막에서 (A)까지 광학적인 처리가 일어나며, 실제로 빛에너지가 전기화학적인 에너지로 변환되는 부분은 (A)이다.
> 좀 더 자세히 설명하면 (A)에 있는 (B)에서 신경정보로 전환된다.

① A: 맥락막, B: 시각신경

② A: 망막, B: 시각신경

③ A: 망막, B: 광수용기

④ A: 맥락막, B: 광수용기

71. 병원이나 역 대합실의 배색 중 지루함을 줄일 수 있는 색 계열은?

① 빨강계열 ② 청색계열

③ 회색계열 ④ 흰색계열

72. 하나의 매질로부터 다른 매질로 진입하는 파동이 경계면에서 나가는 방향을 바꾸는 현상은?

① 반사 ② 산란

③ 간섭 ④ 굴절

73. 색의 항상성에 관한 설명으로 틀린 것은?

① 자연광 아래에서의 백색 종이는 백열등 아래에서는 붉은 빛의 종이로 보인다.

② 자극시간이 짧으면 색채의 항상성은 작지만, 완전히 항상성을 잃지는 않는다.

③ 분광분포도 또는 눈의 순응 상태가 바뀌어도 지각되는 색은 변하지 않는다.

④ 조명이 강해도 검은 종이는 검은색 그대로 느껴진다.

74. 가법혼색의 혼합결과가 틀린 것은?

① 빨강 + 녹색 = 노랑

② 빨강 + 파랑 = 마젠타

③ 녹색 + 파랑 = 사이안

④ 빨강 +녹색 + 파랑 = 검정

75. 작은 방을 길게 보이고 싶어 한쪽 벽면을 칠할 때 가장 적합한 색은?

① 인디고블루(2.5PB 2/4)

② 계란색(7.5YR 8/4)

③ 귤색(7.5YR 7/14)

④ 대나무색(7.5GY 4/6)

76. 빛과 색에 대한 설명 중 틀린 것은?

① 단파장은 굴절률이 적으며 산란하기 어렵다.

② 색의 빛이 물체에 반사되어서 나타난다.

③ 동물은 인간이 반응하지 않는 파장에 반응하는 시각세포를 가진 것도 있다.

④ 색은 밝고 어둠에 따라 달라져 보일 수 있다.

77. 일정한 밝기에서 채도가 높아질수록 더 밝아 보인다는 시지각적 효과는?

① 헬름홀츠-콜라우슈 효과

② 배너리 효과

③ 애브니 효과

④ 스티븐스 효과

78. 때때로 색들끼리 서로 영향을 주어서 인접색에 가깝게 보이는 효과는?

① 동화효과 ② 대비효과

③ 혼색효과 ④ 감정효과

79. 중간혼합에 대한 설명으로 틀린 것은?

① 점묘파 화가 쇠라의 작품은 병치혼합의 방법이 활용된 것이다.

② 병치혼합은 일종의 가법혼색이다.

③ 회전혼합은 직물이나 컬러 TV의 화면, 인쇄의 망점 등에 활용되고 있다.

④ 회전혼합은 색을 칠한 팽이에서 찾아볼 수 있다.

80. 색유리판을 여러 장 겹치는 방법의 혼색에 관한 설명 중 옳은 것은?

① 인쇄잉크의 혼색과 같은 원리이다.

② 컬러 모니터의 색과 같은 원리이다.

③ 병치가법혼색과 유사하다.

④ 무대조명에 의한 혼색과 같다.

제5과목 : 색채체계의 이해

81. 색이름 수식형별 기준색이름의 표기가 틀린 것은?

① 자줏빛 분홍 ② 초록빛 연두

③ 빨간 노랑 ④ 파란 검정

82. 한국전통색에 대한 설명으로 틀린 것은?

① 유황색은 황색과 흑색의 혼합으로 얻어지는 간색이다.

② 녹색은 청색과 황색의 혼합으로 얻어지는 간색이다.

③ 자색은 적색과 백색의 혼합으로 얻어지는 간색이다.

④ 벽색은 청색과 백색의 혼합으로 얻어지는 간색이다.

83. Yxy 색표계의 설명으로 옳은 것은?

① 1931년 CIE가 새로운 가상의 색공간을 규정하고, 실제로 사람이 느끼는 빛의 색과 등색이 되는 실험을 시도하여 정의하였다.

② 색지각의 3속성에 따라 정성적으로 분류하여 기호나 번호로 색을 표기했다.

③ 인간의 감성에 접근하기 위해 헤링의 대응색설에 기초하여 CIE에서 정의한 색공간이다.

④ XYZ 색표계가 양적인 표시로 색채 느낌을 알기 어렵고, 밝기의 정도를 판단할 수 없어 수식을 변환하여 얻은 색표계이다.

84. 실생활에서 상징적 색채로 사용되었던 오방색 중 남(南)쪽을 의미하고 예(禮)를 상징하는 색상은?

① 파랑

② 검정

③ 노랑

④ 빨강

85. 먼셀 색상환의 기본 구성 요소가 아닌 것은?

① 색상(H)

② 명도(V)

③ 채도(C)

④ 암도(D)

86. 연속(Gradation) 배색에 대한 설명이 틀린 것은?

① 조화를 기본으로 하여 리듬감이나 운동감을 주는 배색방법이다.

② 질서정연한 느낌으로 자연스럽게 배열한 정리 배색이다.

③ 체크 문양, 타일 문양, 바둑판 문양에서 많이 볼 수 있다.

④ 색상, 명도, 채도, 톤의 단계적인 변화를 이용할 수 있다.

87. NCS 색삼각형에서 W−S축과 평행한 직선 상에 놓인 색들이 의미하는 것은?

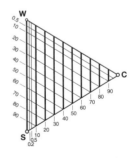

① 동일 하양색도(Same whiteness)

② 동일 검정색도(Same blackness)

③ 동일 순색도(Same chromaticness)

④ 동일 뉘앙스(Same nuance)

88. 오스트발트 색채체계의 단일 색상면 삼각형 내에서 동일한 양의 백색을 가지는 색채를 일정한 간격으로 선택하여 배색함으로써 얻을 수 있는 색채조화는?

① 등백색 조화 ② 등순색 조화

③ 등흑색 조화 ④ 등가색환 조화

89. 먼셀 기호로 표시할 때 5Y8/10의 설명으로 올바른 것은?

① 색상 5Y, 명도 8, 채도 10

② 색상 Y8, 명도 10, 채도 5

③ 명도 5, 색상 Y8, 채도 10

④ 색상 5Y, 채도 8, 명도 10

90. NCS 색표기 S7020-R20B의 설명으로 틀린 것은?

① S7020에서 70은 흑색도를 나타낸다.

② S7020에서 20은 백색도를 나타낸다.

③ R20B는 빨강 80%를 의미한다.

④ R20B는 파랑 20%를 의미한다.

91. 먼셀 색체계에 대한 설명으로 옳은 것은?

① 먼셀 밸류라고 불리는 명도(V) 축은 번호가 증가하면 물리적 밝기가 감소하여 검정이 된다.

② Gray Scale은 명도단계를 뜻하며, 자연색이라는 영문의 앞자를 따서 M1, M2, M3...로 표시한다.

③ 무채색의 가장 밝은 흰색과 가장 어두운 검정 사이에는 14단계의 유채색이 존재한다.

④ V 번호가 같은 유채색과 무채색은 서로 명도가 동일하다.

92. 문·스펜서의 색채조화론에 대한 설명 중 틀린 것은?

① 오메가 공간은 색의 3속성에 대해 지각적으로 등간격이 되도록 한 독자적인 색공간이다.

② 대표적인 정성적 조화이론으로 1944년도에 발표되었다.

③ 복잡성의 요소(C)와 질서성의 요소(O)로 미도(M) 구하는 공식을 제안했다.

④ 배색의 심리적 효과는 균형점에 의해 결정된다.

93. 오스트발트 색체계에서 사용하는 색채표시 방법은?

① 15:BG

② 17lc

③ S4010-Y60R

④ 5Y 8/10

94. 분리효과에 의한 배색에서 분리색으로 주로 사용되는 색은?

① 무채색

② 두 색의 중간색

③ 명도가 강한 색

④ 채도가 강한 색

95. CIELCH 색공간에서 색상각(h)이 90도에 해당하는 색은?

① Red ② Yellow

③ Green ④ Blue

1 2 OK

96. 오스트발트 색체계에 대한 설명이 틀린 것은?

① 규칙적이고 합리적이어서 수치상으로 완벽하게 구성되어 있다.

② 색분량은 순색량, 백색량, 흑색량을 10단계로 나누었다.

③ 색상은 헤링의 4원색을 기본으로, 중간에 O, P, T, SG를 더해 8색상으로 한다.

④ 현대에 와서는 색채조화의 원리와 회전혼색을 이용한 색채혼합의 기초원리에 영향을 준 것으로 평가된다.

1 2 OK

97. 현재 우리나라에서 채택하고 있는 한국산업표준 표기법은?

① 먼셀 표색계

② 오스트발트 표색계

③ 문·스펜서 표색계

④ 게리트슨 시스템

1 2 OK

98. 색채표준에 대한 설명으로 틀린 것은?

① 색채표준이란 색을 일정하고 정확하게 측정, 기록, 전달, 관리하기 위한 수단이다.

② 색채를 정량화하여 국가 간 공통 표기와 단위를 통해 표준화할 수 있다.

③ 현색계에는 한국산업표준과 미국의 먼셀, 스웨덴의 NCS 색체계 등이 있다.

④ 현색계는 색을 측색기로 측정하여 어떤 파장의 빛이 반사하는가에 따라 정확한 수치의 개념으로 색을 표현하는 체계이다.

1 2 OK

99. PCCS 색체계에 관한 설명으로 틀린 것은?

① 톤의 개념을 이해하는 데 적합한 구조로 구성되어 있다.

② 색채 관리 및 조색, 색좌표의 전달에 적합한 색체계이다.

③ 색상은 헤링의 지각원리와 유사하게 구성되어 있다.

④ 무채색의 경우 하양은 W, 검정은 Bk로 표시한다.

1 2 OK

100. 동일 색상 배색이 주는 느낌으로 옳은 것은?

① 안정적이며 통일감이 높다.

② 유쾌하고 역동적이다.

③ 화려하며 자극적이다.

④ 차분하고 엄숙하다.

13회 컬러리스트 산업기사 필기 기출모의고사

제1과목 : 색채심리

(2013. 3. 09번)

01. 색채마케팅 전략에 직접적으로 영향을 미치는 환경요인으로 가장 거리가 먼 것은?

① 경제적 환경 ② 기술적 환경
③ 사회 · 문화적 환경 ④ 정치적 환경

(2015. 3. 04번)

02. 일조량과 습도, 기후, 흙, 돌처럼 한 지역의 자연 환경적 요소로 형성된 색을 의미하는 것은?

① 등갈색 ② 풍토색
③ 문화색 ④ 선호색

(2015. 2. 15번)

03. 비슷한 구조의 부엌 디자인을 차별화시킬 수 있는 방법으로 틀린 것은?

① 새로운 색채 팔레트의 제안
② 소비자 선호색의 반영
③ 다른 재료와 색채의 적용
④ 일반적인 색채에 의한 계획

(2016. 2. 15번)

04. 표본의 크기에 대한 설명 중 틀린 것은?

① 표본의 오차는 표본을 뽑게 되는 모집단의 크기에 따라 크게 달라진다.

② 표본의 사례수(크기)는 오차와 관련되어 있다.
③ 적정 표본 크기는 허용오차 범위에 의해 달라진다.
④ 전문성이 부족한 연구자들은 선행 연구의 표본 크기를 고려하여 사례수를 결정한다.

(2016. 1. 20번)

05. 백화점 출구에서 20대를 대상으로 하는 새로운 화장품 개발을 위한 조사를 하려고 할 때 가장 적합한 표본집단 선정법은?

① 무작위추출법 ② 다단추출법
③ 국화추출법 ④ 계통추출법

(2016. 3. 02번)

06. 바닷가, 도시, 분지에 위치한 도시의 주거 공간의 외벽 색채계획 시 고려사항이 아닌 것은?

① 기후적, 지리적 환경
② 건설사의 기업 색채
③ 건축물의 형태와 기능
④ 주변 건물과 도로의 색

07. 색채의 심리적 기능 중 맞는 것은?

① 색채의 기능은 문자나 픽토그램 같은 표기 이상으로 직접 감각에 호소하기 때문에 효과가 빠르다.
② 색채는 인종과 언어, 시대를 초월하는 전달 수단은 아니다.

③ 색채를 분류하거나 조사하고 기획하는 단계에서 무게감을 최우선으로 한다.

④ 무게에 가장 큰 영향을 주는 색의 속성은 채도이다.

1 2 OK (2014. 2. 11번)

08. 색채와 연상언어의 연결이 틀린 것은?

① 빨강 – 위험, 사과, 에너지
② 검정 – 부정, 죽음, 연탄
③ 노랑 – 인내, 겸손, 창조
④ 흰색 – 결백, 백합, 소박

1 2 OK (2014. 1. 12번), (2017. 3. 16번)

09. 동서양의 문화에 따른 색채 정보의 활용이 바르게 연결된 것은?

① 동양 문화권에서 신성시되는 종교색 – 노랑
② 중국의 왕권을 대표하는 색 – 빨강
③ 봄과 생명의 탄생 – 파랑
④ 평화, 진실, 협동 – 초록

1 2 OK (2013. 1. 05번)

10. 몬드리안(Mondrian)의 '부기우기'라는 작품에서 드러난 대표적인 색채 현상은?

① 착시
② 음성잔상
③ 항상성
④ 색채와 소리의 공감각

1 2 OK

11. 대기 시간이 긴 공항 대합실의 기능적 면을 고려할 때 가장 적합한 색은?

① 파란색 계열 ② 노란색 계열
③ 주황색 계열 ④ 빨간색 계열

1 2 OK (2014. 2. 04번)

12. 색채와 모양에 대한 공감각적 연구를 통해 색채와 모양의 조화로운 관계성을 추출한 사람은?

① 요하네스 이텐 ② 뉴턴
③ 카스텔 ④ 로버트 플러드

1 2 OK

13. 한국의 전통적인 오방위와 색표시가 잘못된 것은?

① 동쪽 – 청색 ② 남쪽 – 황색
③ 북쪽 – 흑색 ④ 서쪽 – 백색

1 2 OK

14. 색채연구가인 프랑스의 장 필립 랑클로(Jean–Philippe Lenclos)가 프랑스와 일본 등에서 조사 분석하여 국가 전체의 아이덴티티를 구축한 연구는?

① 지역색 ② 공공의 색
③ 유행색 ④ 패션색

1 2 OK (2014. 1. 11번), (2016. 3. 09번)

15. 의미척도법(SD : Semantic Differential Method)의 설명으로 틀린 것은?

① 미국의 색채 전문가 파버 비렌(Faber Birren)이 고안하였다.
② 반대의미를 갖는 형용사 쌍을 카테고리 척도에 의해 평가한다.
③ 제품, 색, 음향, 감촉 등 다양한 대상의 인상을 파악하는 방법으로 많이 사용되고 있다.
④ 의미공간을 효율적으로 정의하기 위해서는 그 공간을 대표하는 차원의 수를 최소로 결정할 필요가 있다.

1 2 OK (2014. 1. 04번)

16. 청색의 민주화(Blue Civilization)는 어떤 의미인가?

① 서구 문화권 국가의 성인 절반 이상이 청색을 매우 선호한다.
② 성인이 되면 색채 선호도가 변화한다.
③ 성별 구분 없이 청색을 선호한다.
④ 지역적인 색채선호도의 차이가 있다.

1 2 OK

17. 인체의 차크라(Chakra) 영역으로 심장부를 나타내며 사랑을 의미하는 색은?

① 빨강 ② 주황
③ 초록 ④ 보라

1 2 OK (2014. 2. 10번)

18. 초록색의 일반적인 색채치료 효과로 가장 적합한 것은?

① 불면증에 효과가 있다.
② 혈압을 높인다.
③ 근육 긴장을 증대한다.
④ 무기력을 완화시킨다.

1 2 OK (2017. 3. 13번)

19. 색채조절을 통해 이루어지는 효과가 아닌 것은?

① 신체의 피로, 특히 눈의 피로를 막는다.
② 안전이 유지되며 사고가 줄어든다.
③ 색채의 적용으로 주위가 산만해질 수 있다.
④ 정리, 정돈과 질서 있는 분위기가 연출된다.

1 2 OK (2015. 3. 03번)

20. 파버 비렌(Faber Birren)의 색과 연상 형태가 틀린 것은?

① 빨강 – 정사각형 ② 노랑 – 역삼각형
③ 초록 – 원 ④ 보라 – 타원

제2과목 : 색채디자인

1 2 OK (2013. 2. 27번)

21. 주거 공간의 색채계획 순서를 옳게 나열한 것은?

① 주거자 요구 및 시장성 파악 → 고객의 공감 획득 → 이미지 콘셉트 설정 → 색채 이미지 계획
② 고객의 공감 획득 → 주거자 요구 및 시장성 파악 → 이미지 콘셉트 설정 → 색채 이미지 계획
③ 주거자 요구 및 시장성 파악 → 이미지 콘셉트 설정 → 색채 이미지 계획 → 고객의 공감 획득
④ 이미지 콘셉트 설정 → 주거자 요구 및 시장성 파악 → 고객의 공감 획득 → 색채 이미지 계획

1 2 OK (2014. 2. 38번), (2017. 3. 21번)

22. 환경색채디자인의 프로세스 중 대상물이 위치한 지역의 이미지를 예측 · 설정하는 단계는?

① 환경요인 분석 ② 색채이미지 추출
③ 색채계획목표 설정 ④ 배색 설정

1 2 OK

23. 색채계획 설계단계에 해당되는 것은?

① 콘셉트 이미지 작성
② 현장 적용색 검토 · 승인
③ 체크리스트 작성
④ 대상의 형태, 재료 등 조건과 특성 파악

24. 게슈탈트(Gestalt) 형태심리 법칙으로 틀린 것은?

① 유사성　　　　② 근접성
③ 폐쇄성　　　　④ 독립성

25. 기능에 충실한 형태가 아름답다는 의미로 "형태는 기능을 따른다."라는 말을 한 사람은?

① 프랭크 로이드 라이트(Frank Lloyd Wright)
② 루이스 설리번(Louis Sullivan)
③ 빅터 파파넥(Victor Papanek)
④ 윌리엄 모리스(William Morris)

26. 원래는 그림을 그리기 위해 스케치한 컷을 의미했지만 오늘날에는 만화적인 그림에 유머나 아이디어를 넣어 완성한 그림을 지칭하는 것은?

① 카툰(cartoon)
② 캐릭터(character)
③ 일러스트레이션(illustration)
④ 애니메이션(animation)

27. 타이포그래피(Typography)를 가장 잘 설명한 것은?

① 일러스트 형태로 이루어진 글자의 조형적 표현
② 광고에 나오는 그림의 조형적 표현
③ 글자에 의한 모든 커뮤니케이션의 조형적 표현
④ 조합에 의한 커뮤니케이션의 조형적 표현

28. 그림과 가장 관련이 있는 현대디자인 사조는?

① 다다이즘　　　　② 팝아트
③ 옵아트　　　　　④ 포스트모더니즘

29. 디자인의 원리 중 반복된 형태나 구조, 선의 연속과 단절에 의한 간격의 변화로 일어나는 시각적 운동을 말하는 것은?

① 조화　　　　② 균형
③ 율동　　　　④ 비례

30. 모던 디자인의 특징으로 옳은 것은?

① 유기적 곡선 형태를 추구한다.
② 영국의 미술공예운동에 기초를 둔다.
③ 사물의 형태는 그 역할과 기능에 따른다.
④ 1880년부터 1차 세계대전까지의 디자인 사조이다.

31. 디자인 사조와 색채의 특징이 틀린 것은?

① 큐비즘의 대표적 작가인 파블로 피카소는 색상의 대비를 적극적으로 사용하였다.
② 플럭서스(Fluxus)에서는 회색조가 전반을 이루고 색이 있는 경우에는 어두운 색조가 주가 되었다.
③ 팝아트는 부드러운 색조의 그러데이션(Gradetion)이 특징이다.

④ 다다이즘에서는 일반적으로 어둡고 칙칙한 색조가 사용되었다.

1 2 OK

32. 인류의 모든 가능성을 발휘하여 미래지향적인 새로운 개념의 자동차를 창조하려는 자세에서 나타난 디자인으로, 인류의 끝없는 꿈을 자동차 디자인을 통해 실현하고자 하는 디자인은?

① 반 디자인(anti-design)
② 모던 디자인(modern design)
③ 애드밴스 디자인(advanced design)
④ 바이오 디자인(bio design)

1 2 OK

33. 디자이너가 가져야 하는 중요한 자질이며 창조적이고 과거의 양식을 그대로 모방하지 않고 시대에 알맞은 디자인을 뜻하는 디자인 조건은?

① 경제성 ② 심미성
③ 독창성 ④ 합목적성

1 2 OK

34. 디자인의 조건 중 경제성을 잘 나타낸 설명은?

① 저렴한 제품이 가장 좋은 제품이다.
② 최소의 비용으로 최대의 효과를 낼 수 있는 것이다.
③ 많은 시간을 들여 공들인 제품이 경제성이 뛰어나다.
④ 제품의 퀄리티(quality)가 높으면서 사용 목적에 맞아야 한다.

1 2 OK

35. 일반적인 주거 공간 색채계획의 목적으로 적절하지 않은 것은?

① 거실 인테리어 소품은 악센트 컬러를 사용해도 좋다.
② 천장, 벽, 마루 등은 심리적인 자극이 적은 색채를 계획한다.
③ 전체적인 조화보다는 부분 부분의 색채를 계획하는 것이 중요하다.
④ 식탁주변과 거실은 특수한 색채를 피하여 안정감을 주는 것이 좋다.

1 2 OK

36. 디스플레이 디자인(Display Design)에 대한 설명 중 틀린 것은?

① 물건을 공간에 배치·구성·연출하여 사람의 시선을 유도하는 강력한 이미지 표현이다.
② 디스플레이의 구성 요소는 상품, 고객, 장소, 시간이다.
③ POP(Point of Purchase)는 비상업적 디스플레이에 활용된다.
④ 시각전달 수단으로서의 디스플레이는 사람, 물체, 환경을 상호 연결시킨다.

1 2 OK (2016. 1. 28번), (2018. 2. 37번)

37. 디자인의 목적에 해당되지 않는 것은?

① 디자인은 보다 사용하기 쉽고, 편리하며, 아름다운 생활환경을 창조하는 조형행위이다.
② 디자인은 실용적이고 미적인 조형의 형태를 개발하는 것이다.
③ 디자인은 아름다움을 추구하기 위하여 즉시적이고 무의식적인 조형의 방법을 개발하고 연구하는 것이다.

④ 디자인은 특정 문제에 대한 목적을 마음에 두고, 이의 실천을 위하여 세우는 일련의 행위 개념이다.

1 2 OK

38. 다음이 설명하는 아이디어 발상법은?

> • 많은 양의 아이디어를 요구한다.
> • 비판을 하지 않는다.
> • 이미 제출된 아이디어를 조합하여 활용하고 개선한다.

① 심벌(Symbol) 유추법
② 브레인스토밍
③ 속성 열거법
④ 고-스톱(Go-Stop)법

1 2 OK

(2016. 3. 22번)

39. 생태학적 디자인 원리로 틀린 것은?

① 환경친화적인 디자인
② 리사이클링 디자인
③ 에너지 절약형 디자인
④ 생물학적 단일성을 강조하는 디자인

1 2 OK

40. 렌더링에 의해 디자인을 검토한 후 상세한 디자인 도면을 그리고 그것에 따라 완성 제품과 똑같이 만드는 모형은?

① 목업(mock-up)
② 러프 스케치(rough sketch)
③ 스탬핑(stamping)
④ 엔지니어링(engineering)

<div style="border:1px solid;">제3과목 : 색채관리</div>

1 2 OK

41. 물체색을 가장 정확하게 측정할 수 있는 장비는?

① 색차계(colorimeter)
② 분광광도계(spectrophotometer)
③ 분광복사계(spectroradiometer)
④ 표준광원(standard illuminant)

1 2 OK

(2015. 3. 53번)

42. 모든 분야에서 물체색의 색채 삼속성을 가장 일반적으로 나타내는 데 사용되는 표색계는?

① L*a*b* 표색계
② Hunter Lab 표색계
③ (x,y) 색도계
④ XYZ 표색계

1 2 OK

(2014. 2. 56번)

43. CIE LABL 좌표로 L* = 65, a* = 30, b* = −20으로 측정된 색채에 대한 설명으로 틀린 것은?

① L* 값이 높은 편이므로 비교적 밝은 색이다.
② a* 값이 양(+)의 값을 갖고 있으므로 빨강이 많이 포함된 색이다.
③ b* 값이 음(−)의 값을 갖고 있으므로 파랑이 많이 포함된 색이다.
④ (a*,b*) 좌표가 원점과 가까우므로 채도가 높은 색이다.

44. 태양광 아래에서 가장 반사율이 높은 경우의 무명천은?

① 천연 무명천에 전혀 처리를 하지 않은 무명천

② 화학적 탈색처리 한 무명천

③ 화학적 탈색처리 후 푸른색 염료로 약간 염색한 무명천

④ 화학적 탈색처리 후 형광성 표백제로 처리한 무명천

45. 자외선에 의해 황변현상이 가장 심한 섬유소재는?

① 면 ② 마

③ 레이온 ④ 견

46. 다음 중 컬러 인덱스(Color Index)에 대한 설명으로 옳은 것은?

① 안료 회사에서 원산지를 표기한 데이터베이스

② 화학구조에 따라 염료와 안료로 구분하고 응용방법, 견뢰도(fastness)데이터, 제조업체명, 제품명을 기록한 데이터베이스

③ 안료를 판매할 가격에 따라 분류한 데이터베이스

④ 안료를 생산한 국적에 따라 분류한 데이터베이스

47. 육안검색에 의한 색채판별조건에 대한 설명으로 옳은 것은?

① 관찰자와 대상물의 각도는 30°로 한다.

② 비교하는 색은 인접하여 배열하고 동일 평면으로 배열되도록 배치한다.

③ 관측조도는 300lux 이상으로 한다.

④ 대상물의 색상과 비슷한 색상을 바탕면색으로 하여 관측한다.

48. 사진, 그림 등의 이미지나 인쇄물 등에서 밝은 부분과 어두운 부분의 중간 계조 회색부분으로 적당한 크기와 농도의 작은 점들로 명암의 미묘한 변화가 만들어지는 표현방법은?

① 영상 처리(image processing)

② 컬러 매칭(color matching)

③ 캘리브레이션(calibration)

④ 하프톤(halftone)

49. HSB 디지털 색채 시스템에 관한 설명으로 틀린 것은?

① H 모드는 색상으로 0°에서 360°까지의 각도로 이루어져 있다.

② B 모드는 밝기로 0%에서 100%로 구성되어 있다.

③ S 모드는 채도로 0°에서 360°까지의 각도로 이루어져 있다.

④ B 값이 100%일 경우 반드시 흰색이 아니라 고순도의 원색일 수도 있다.

50. 최초의 합성염료로서 아닐린 설페이트를 산화시켜서 얻어 내며 보라색 염료로 쓰이는 것은?

① 산화철 ② 모베인(모브)

③ 산화망간 ④ 옥소크롬

1 2 OK

51. 조명방식 중 광원의 90% 이상을 천장이나 벽에 부딪혀 확산된 반사광으로 비추는 방식으로 눈부심이 없고 조도분포가 균일한 형태의 조명 형태는?

① 직접 조명　　　② 간접 조명

③ 반직접 조명　　④ 반간접 조명

1 2 OK

(2017. 2. 57번)

52. 아래의 컬러 인덱스 구조에 대한 설명으로 옳은 것은?

C.I. Vat Blue 14 ,　C.I. 69810
　　　　↑　　　　　　　↑
　　　　ⓐ　　　　　　　ⓑ

① ⓐ : 색료 사용 용도에 따른 분류

ⓑ : 화학적인 구조가 주어지는 물질 번호

② ⓐ : 색료 사용 용도에 따른 분류

ⓑ : 제조사 등록 번호

③ ⓐ : 색역에 따른 분류

ⓑ : 판매업체 분류 번호

④ ⓐ : 착색의 견뢰성에 따른 분류

ⓑ : 광원에서의 색채 현시 분류 번호

1 2 OK

(2013. 1. 50번)

53. 디지털 컴퓨터 시스템에 의한 색채의 혼합 중 가법혼색에 의한 채널의 값(R, G, B)이 옳은 것은?

① 사이안(255, 255, 0)

② 마젠타(255, 0, 255)

③ 노랑(0, 255, 255)

④ 초록(0, 0, 255)

1 2 OK

54. 연색지수에 대한 설명으로 틀린 것은?

① 연색지수는 기준광과 시험광원을 비교하여 색온도를 재현하는 정도를 나타내는 지수이다.

② 연색지수는 인공광원이 얼마나 기준광고 비슷하게 물체의 색을 보여주는가를 나타낸다.

③ 연색지수가 100에 가까울수록 연색성이 좋으며 자연광에 가깝다.

④ 연색지수를 산출하는 데 기준이 되는 광원은 시험광원에 따라 다르다.

1 2 OK

(2013. 1. 46번), (2016. 1. 56번)

55. PNG 파일 포맷에 대한 설명으로 옳은 것은?

① 압축률이 떨어지지만 전송속도가 빠르고 이미지의 손상이 적으면 간단한 애니메이션 효과를 낼 수 있다.

② 알파채널, 트루컬러 지원, 비손실 압축을 사용하여 이미지 변형 없이 웹상에 그대로 표현이 가능하다.

③ 매킨토시의 표준파일 포맷방식으로 비트맵, 벡터 이미지를 동시에 다룰 수 있다.

④ 1600만 색상을 표시할 수 있고 손실압축 방식으로 파일의 크기가 작기 때문에 웹에서 널리 사용된다.

1 2 OK

(2016. 2. 42번)

56. 디지털 카메라, 스캐너와 같은 입력장치가 사용하는 기본색은?

① 빨강(R), 파랑(B), 옐로우(Y)

② 마젠타(M), 옐로우(Y), 녹색(G)

③ 빨강(R), 녹색(G), 파랑(B)

④ 마젠타(M), 옐로우(Y), 사이안(C)

57. 매우 미량의 색료만 첨가되어도 색소효과가 뛰어나야 하며, 특히 유독성이 없어야 하는 색소는?

① 형광 색소　　　② 금속 색소

③ 섬유 색소　　　④ 식용 색소

(2017. 3. 44번)

58. 색채측정기의 종류를 크게 두 가지로 나눈다면 어떤 것이 있는가?

① 필터식 색채계와 망점식 색채계

② 분광식 색채계와 렌즈식 색채계

③ 필터식 색채계와 분광식 색채계

④ 음이온 색채계와 분사식 색채계

59. 흑체에 대한 설명으로 틀린 것은?

① 흑체란 외부의 에너지를 모두 반사하는 이론적인 물질이다.

② 반사가 전혀 일어나지 않으므로 이를 상징하여 흑체라고 한다.

③ 흑체가 에너지를 흡수하면 물체는 뜨거워진다.

④ 흑체는 비교적 저온에서는 붉은색을 띤다.

60. 백색도에 대한 설명으로 틀린 것은?

① 백색도는 물체의 흰 정도를 나타낸다.

② 완전한 반사체의 경우 그 값이 100이다.

③ 밝기를 측정하기 위한 수치이다.

④ 표준광 D_{65}에서의 표면색에 의해 정의되고 있다.

제4과목 : 색채지각의 이해

61. 푸르킨예 현상을 바르게 설명한 것은?

① 직물을 색조 디자인할 때 직조 시 하나의 색만을 변화시키거나 더함으로써 전체 색조를 조절할 수 있는 것

② 하얀 바탕종이에 빨간색 원을 놓고 얼마간 보다가 하얀 바탕종이를 빨간 종이로 바꾸어 놓았을 때 빨간색이 검정색으로 보이는 현상

③ 색상환의 기본색인 빨강, 노랑, 녹색, 파랑 등의 색이 조합되었을 때 그 대비가 뚜렷이 나타나는 것

④ 암순응 되기 전에는 빨간색 꽃이 잘 보이다가 암순응이 되면 파란색 꽃이 더 잘 보이게 되는 것으로 광자극에 따라 활동하는 시각기제가 바뀌는 것

62. 잔상에 대한 설명으로 틀린 것은?

① 잔상이 원래의 감각과 같은 질의 밝기나 색상을 가질 때, 이를 양성 잔상이라 한다.

② 잔상이 원래의 감각과 반대의 밝기 또는 색상을 가질 때, 이를 음성 잔상이라 한다.

③ 물체색에 있어서의 잔상은 거의 원래 색상과 보색관계에 있는 보색잔상으로 나타난다.

④ 음성 잔상은 동화 현상과 관련이 있다.

63. 카메라의 렌즈에 해당하는 것으로 빛을 망막에 정확하고 깨끗하게 초점을 맺도록 자동적으로 조절하는 역할을 하는 것은?

① 모양체 ② 홍채

③ 수정체 ④ 각막

64. 물리적 혼합이 아닌 눈의 망막에서 일어나는 착시적 혼합은?

① 가산혼합 ② 감산혼합

③ 중간혼합 ④ 디지털혼합

65. 컬러 프린트에 사용되는 잉크 중 감법혼색의 원색이 아닌 것은?

① 검정 ② 마젠타

③ 사이안 ④ 노랑

66. 선물을 포장하려 할 때, 부피가 크게 보이려면 어떤 색의 포장지가 가장 적합한가?

① 고채도의 보라색 ② 고명도의 청록색

③ 고채도의 노란색 ④ 저채도의 빨간색

67. 장파장 계열의 빛을 방출하여 레스토랑 인테리어에 활용하기 적당한 광원은?

① 백열등 ② 나트륨 램프

③ 형광등 ④ 태양광선

68. 빛의 이론에 대한 설명으로 옳은 것은?

① 전자기파설 – 빛의 파동을 전하는 매질로서 에테르의 물질을 가상적으로 생각하는 학설이다.

② 파동설 – 영국의 물리학자 맥스웰이 제창한 학설이다.

③ 입자설 – 빛은 원자차원에서 광자라는 입자의 성격을 가진 에너지의 알맹이이다.

④ 광양자설 – 빛은 연속적으로 파동하고, 공간에 퍼지는 것이 아니라 광전자로서 불연속적으로 진행한다.

69. 비눗방울 등의 표면에 있는 색으로, 보는 각도에 따라 다르게 보이는 것은 빛의 어떤 원리를 이용한 것인가?

① 간섭 ② 반사

③ 굴절 ④ 흡수

70. 어떤 두 색이 서로 가까이 있을 때 그 경계의 부분에서 강한 색채대비가 일어나는 현상은?

① 계시대비 ② 보색대비

③ 착시대비 ④ 연변대비

71. 망막상에서 상의 초점이 맺히는 부분은?

① 중심와 ② 맹점

③ 시신경 ④ 광수용기

72. 빛이 밝아지면 명도대비가 더욱 강하게 느껴지는 시지각적 효과는?

① 애브니(Abney) 효과

② 베너리(Benery) 효과

③ 스티븐스(Stevens) 효과

④ 리프만(Liebmann) 효과

73. 색의 속성 중 색의 온도감을 좌우하는 것은?

① Value ② Hue

③ Chroma ④ Saturation

74. 둘러싸고 있는 색이 주위의 색과 닮아 보이는 것은?

① 색지각 ② 매스 효과

③ 색각항상 ④ 동화 효과

75. 심리적으로 가장 큰 흥분감을 유도하는 색에 대한 설명으로 옳은 것은?

① 단파장의 영역에 속한다.

② 자외선의 영역에 속한다.

③ 장파장의 영역에 속한다.

④ 적외선의 영역에 속한다.

76. 색료혼합의 보색관계에 대한 설명으로 옳은 것은?

① 혼합하였을 때, 유채색이 되는 두 색

② 혼합하였을 때, 무채색이 되는 두 색

③ 혼합하였을 때, 청(淸)색이 되는 두 색

④ 혼합하였을 때, 명(明)색이 되는 두 색

77. 보색관계인 두 색을 인접시켰을 때 서로의 영향으로 본래의 색보다 강조되며 상승효과를 가져오는 특성은?

① 명도 ② 채도

③ 조도 ④ 미도

78. 면색(film color)을 설명하고 있는 것은?

① 순수하게 색만 있는 느낌을 주는 색

② 어느 정도의 용적을 차지하는 투명체의 색

③ 흡수한 빛을 모아 두었다가 천천히 가시광선 영역으로 나타나는 색

④ 나비의 날개, 금속의 마찰면에서 보이는 색

79. 색상대비에 대한 설명이 옳은 것은?

① 빨강 위의 주황색은 노란색에 가까워 보인다.

② 색상대비가 일어나면 배경색의 유사색으로 보인다.

③ 어두운 부분의 경계는 더 어둡게, 밝은 부분의 경계는 더 밝게 보인다.

④ 검정색 위의 노랑은 명도가 더 높아 보인다.

80. 견본을 보고 벽 도색을 위한 색채를 선정할 때, 고려해야 할 대비 현상과 결과는?

① 면적대비 효과 – 면적이 커지면 명도와 채도가 견본보다 낮아진다.

② 면적대비 효과 – 면적이 커지면 명도와 채도가 견본보다 높아진다.

③ 채도대비 효과 – 면적이 커져도 견본과 동일하다.

④ 면적대비 효과 – 면적이 커져도 견본과 동일하다.

③ 감색(紺色) : 아주 연한 붉은색

④ 치색(緇色) : 비둘기의 깃털 색

1 2 OK

81. 색의 속성을 표현하기 위한 다양한 용어들 중에서 '명암'과 관계된 용어로 옳은 것은?

① hue, value, chroma

② value, neutral, gray scale

③ hue, value, gray scale

④ value, neutral, chroma

1 2 OK (2017. 2. 83번)

82. NCS 색체계의 표기방법인 S4030-B20G에 대한 설명으로 옳은 것은?

① 40%의 하양색도

② 30%의 검정색도

③ 20%의 초록을 함유한 파란색

④ 20%의 파랑을 함유한 초록색

1 2 OK

83. 색이름에 대한 설명으로 틀린 것은?

① 생활환경과 색명의 발달은 밀접한 관계가 있다.

② 같은 색이라도 문화에 따라 다른 색명으로 부르기도 한다.

③ 문화의 발달 정도와 색명의 발달은 비례한다.

④ 일정한 규칙을 정해 색을 표현하는 것은 관용색명이다.

1 2 OK

84. 한국의 전통색명에 대한 설명으로 옳은 것은?

① 지황색(芝黃色) : 종이의 백색

② 휴색(休色) : 옷으로 물들인 색

1 2 OK

85. 먼셀 색체계의 색상에 관한 설명으로 틀린 것은?

① R, Y, G, B, P의 기본색을 등간격으로 배치한 후 중간색을 넣어 10개의 색상을 만들었다.

② 10색상의 사이를 각각 10등분하여 100색상을 만들었다.

③ 각 색상은 1에서 10까지의 숫자를 붙였다.

④ 색상의 기본색은 10이 된다.

1 2 OK (2015. 1. 99번)

86. 한국산업표준 KS A 0011의 유채색의 수식 형용사와 대응 영어의 연결이 잘못된 것은?

① 선명한 − vivid ② 진한 − deep

③ 탁한 − dull ④ 연한 − light

1 2 OK (2014. 2. 87번)

87. 먼셀 색체계는 H V/C로 표시한다. 다음 중 V에 대한 설명으로 옳은 것은?

① CIE L*u*v*에서 L로 표현될 수 있다.

② CIE L*C*h*에서 c*로 표현될 수 있다.

③ CIE L*a*b*에서 a*b*로 표현될 수 있다.

④ CIE Yxy에서 y로 표현될 수 있다.

1 2 OK

88. 회전 혼색 원판에 의한 혼색을 표현하며 모든 색을 B + W + C = 100이라는 혼합비를 통해 체계화한 색체계는?

① 먼셀 색체계 ② 비렌 색체계

③ 오스트발트 색체계 ④ PCCS 색체계

(2013. 2. 87번), (2016. 3. 82번), (2019. 3. 95번)

89. L*C*h* 색공간에서 색상각 90°에 해당하는 색은?

① 빨강　　　　　　② 노랑

③ 초록　　　　　　④ 파랑

(2013. 3. 97번)

90. 혼색계에 대한 설명으로 틀린 것은?

① 환경을 임의로 설정하여 정확한 측정을 할 수 있다.

② 수치로 표기되어 변색, 탈색 등 물리적 영향이 없다.

③ CIE의 L*a*b*, CIE의 L*u*v*, CIE의 XYZ, Hunter Lab 등의 체계가 있다.

④ 측색기 등의 측정기계를 필요로 하지 않는다.

(2015. 3. 96번)

91. 색채가 가지고 있는 이미지가 전달하려는 심리를 바탕으로 감성을 구분하는 기준이며, 단색 혹은 배색의 심리적 감성을 언어로 분류한 것은?

① 이미지 스케일　　② 이미지 매핑

③ 컬러 팔레트　　　④ 세그먼트 맵

(2013. 3. 95번), (2016. 2. 88번)

92. 색에 대한 의사소통이 간편하도록 계통색 이름을 표준화한 색체계는?

① Munsell System　② NCS

③ ISCC-NIST　　　④ CIE XYZ

93. 문 – 스펜서의 색채 조화론에서 조화의 배색이 아닌 것은?

① 동일조화　　　　② 다색조화

③ 유사조화　　　　④ 대비조화

94. 집중력을 요구하며, 밝고 쾌적한 연구실 공간을 위한 주조색으로 가장 적합한 색은?

① 2.5YR 5/2　　　② 5B 8/1

③ N5　　　　　　④ 7.5G 4/8

(2015. 2. 93번)

95. 다음 중 DIN 색체계의 표기방법은?

① S3010 – R90B　② 13 : 5 : 3

③ 10ie　　　　　　④ 16 : gB

(2013. 2. 88번), (2017. 3. 91번)

96. PCCS 색체계의 기본 색상 수는?

① 8색　　　　　　② 12색

③ 24색　　　　　　④ 36색

(2013. 3. 85번)

97. 오스트발트 색체계의 색상환에서 기본색이 아닌 것은?

① Yellow　　　　② Ultramarine Blue

③ Green　　　　　④ Purple

(2013. 3. 96번)

98. ISCC-NIST 색명법에 있으나 KS 계통색명에 없는 수식형용사는?

① vivid　　　　　② pale

③ deep　　　　　④ brilliant

1 2 OK (2017. 1. 96번)

99. 밝은 베이지 블라우스와 어두운 브라운 바지를 입은 경우는 어떤 배색이라고 볼 수 있는가?

① 반대 색상 배색　　② 톤온톤 배색

③ 톤인톤 배색　　④ 세퍼레이션 배색

1 2 OK (2017. 3. 87번)

100. 일본 색채연구소가 1964년에 색채교육을 목적으로 개발한 색체계는?

① PCCS 색체계　　② 먼셀 색체계

③ CIE 색체계　　④ NCS 색체계

14회 컬러리스트 산업기사 필기 기출모의고사

1 2 OK 해당 문제를 한 번 풀 때 1 에 체크하고 두 번 풀 때 2 에 체크합니다. 마지막으로 OK 는 아는 문제일 경우 체크하고 OK 체크가 활용법 되지 않는 문제들은 여러 번 복습하세요. (2013. 3. 09번) 표시는 문제은행으로 똑같이 출제되었던 기출문제 표시입니다.

제1과목 : 색채심리

1 2 OK (2016. 1. 08번)

01. 사회문화정보로서 색이 활용된 예로 프로야구단의 상징색은 어떤 역할에 가장 크게 기여하였는가?

① 국제적 표준색의 기능

② 사용자의 편의성

③ 유대감의 형성과 감정의 고조

④ 차별적인 연상효과

1 2 OK

02. 색채 조절에 대한 내용으로 적합하지 않은 것은?

① 색채의 심리적 효과에 활용된다.

② 색채의 생리적 효과에 활용된다.

③ 개인적인 선호에 의해 건물, 설비, 집기 등에 색을 사용한다.

④ 안전하고 효율적인 작업환경과 쾌적한 생활환경의 조성을 목적으로 한다.

1 2 OK

03. 지역과 일반적인 지역색의 연결이 틀린 것은?

① 베니스는 태양광선이 많은 곳으로 밝고 다채로운 색채의 건물이 많다.

② 토론토는 호숫가의 도시이므로 고명도의 건물이 많다.

③ 도쿄는 차분하고 정적인 무채색의 건물이 많다.

④ 뉴욕의 마천루는 고명도의 가벼운 색채 건물이 많다.

1 2 OK

04. 색채와 자연 환경과의 관계에 대한 설명으로 틀린 것은? (2014. 2. 02번)

① 지역색은 한 지역의 정체성을 대변하는 색채로 볼 수 있다.

② 지역성을 중시하여 소재와 색채를 장식적인 것으로 한다.

③ 특정 지역의 기후, 풍토에 맞는 자연 소재가 사용되어야 한다.

④ 기온과 일조량의 차이에 따라 톤의 이미지가 변하므로 나라마다 선호하는 색이 다르다.

1 2 OK (2016. 1. 03번)

05. 색채와 다른 감각과의 교류 현상은?

① 색채의 공감각 ② 색채의 항상성

③ 색채의 연상 ④ 시각적 언어

1 2 OK

06. 문화의 발달 순서로 볼 때 가장 늦게 형성된 색명은?

① 흰색 ② 파랑

③ 주황 ④ 초록

1 2 OK

07. 모든 색채 중에서 촉진 작용이 가장 활발하여 시감도와 명시도가 높아 기억이 잘 되는 색채는?

① 파랑 ② 노랑

③ 빨강 ④ 초록

1 2 OK

08. 색채의 연상과 관련한 설명으로 틀린 것은?

① 연상은 개인적인 경험, 기억, 사상, 의견 등이 색으로 투영되는 것이다.

② 원색보다는 연한 톤이 될수록 부드럽고 순수한 이미지를 갖는다.

③ 제품의 색 선정 시 정착된 연상으로 특징적 의미를 고려하면 좋다.

④ 무채색은 구체적 연상이 나타나기 쉽다.

1 2 OK

09. 색채계획 시 면적대비 효과를 가장 최우선으로 고려해야 하는 경우는?

① 전통놀이 마당 광고 포스터

② 가전제품 중 냉장고

③ 여성의 수영복

④ 올림픽 스타디움 외관

1 2 OK

10. 색채 정보를 수집하기 위한 일반적인 방법이 아닌 것은?

① 패널 조사법 ② 실험 연구법

③ 조사 연구법 ④ DM 발송법

1 2 OK

11. 우리나라 국기인 태극기의 색채의 의미와 상징이 아닌 것은?

① 빨강 – 존귀와 양

② 파랑 – 희망과 음

③ 흰색 – 평화와 순수

④ 검정 – 방위

1 2 OK

(2015. 1. 06번)

12. 노랑이 장애물이나 위험물의 경고에 많이 사용되는 이유가 아닌 것은?

① 국제적으로 쉽게 이해한다.

② 명시도가 높다.

③ 사용자의 편의성을 높인다.

④ 메시지 전달이 용이하다.

1 2 OK

(2014. 1. 07번), (2017. 2. 08번)

13. 회사 간의 경쟁으로 인해 가격, 광고, 유치 경쟁이 치열하게 일어나는 제품수명주기 단계는?

① 도입기 ② 성장기

③ 성숙기 ④ 쇠퇴기

1 2 OK

(2017. 3. 04번)

14. 각 지역의 색채 기호에 관한 내용 중 옳은 것은?

① 중국에서는 청색이 행운과 행복 존엄을 의미한다.

② 이슬람교도들은 초록을 종교적인 색채로 좋아한다.

③ 아프리카 토착민들은 강렬한 난색만을 좋아한다.

④ 북유럽에서는 난색계의 연한 색상을 좋아한다.

15. 마케팅 개념의 변천 단계로 옳은 것은?

① 제품지향 → 생산지향 → 판매지향 → 소비
자지향 → 사회지향

② 제품지향 → 판매지향 → 생산지향 → 소비
자지향 → 사회지향

③ 생산지향 → 제품지향 → 판매지향 → 소비
자지향 → 사회지향

④ 판매지향 → 생산지향 → 제품지향 → 소비
자지향 → 사회지향

16. 다음 () 안에 해당하는 적합한 색채는?

> A대학 미식 축구 팀 B코치는 홈게임을 한 번도
> 져 본 적이 없다. 그의 성공에 대해 그는 홈 팀과
> 방문 팀의 라커룸 컬러 덕분이라고 주장했다. A
> 대학 팀의 라커룸은 청색이고, 방문 팀의 라커룸
> 은 ()으로, ()은 육체적 힘을 약화시키는
> 결과를 가져오며, 신체와 뇌의 내부에서 노르에
> 피네프린(norepinephrine)을 분비한다. 이 호르
> 몬은 공격적 행동을 유발하는 특정 호르몬을 억
> 제시키는 화학 물질이므로, B코치의 컬러 작전
> 은 상대편 선수들의 공격성과 힘을 약화시키는
> 결과를 가져왔다.

① 분홍색　　　　　② 파란색

③ 초록색　　　　　④ 연두색

17. 문화와 국기의 상징 색채로 올바르게 짝지어
진 것은?

① 일본 – 주황색

② 중국 – 노란색

③ 네덜란드 – 파란색

④ 영국 – 군청색

18. 마케팅의 구성 요소 중 4C 개념으로 알맞지
않은 것은?

① 색채(Color)

② 소비자(Consumer)

③ 편의성(Convenience)

④ 의사소통(Communication)

19. 색과 형태의 연구에서 원을 의미하는 설명으
로 옳은 것은?

① 우리나라 방위의 표시로 남쪽을 상징하는
색이다.

② 4, 5세의 여자아이들이 선호하는 색채이다.

③ 충동적인 감정을 일으키는 색채이다.

④ 이상, 진리, 젊음, 냉정 등의 연상 언어를
가진다.

20. 색채와 신체 기능의 치료에 대한 설명이 틀린
것은?

① 류머티즘은 노란색을 통하여 효과를 볼 수
있다.

② 파란색은 호흡수를 감소시켜 주며 근육 긴
장을 이완시켜 준다.

③ 파란색은 진정 효과가 있다.

④ 노란색은 스트레스를 완화시켜 준다.

제2과목 : 색채디자인

1 2 OK

21. 인간의 시지각 원리에 근거를 둔 추상적 · 기계적인 형태의 반복과 연속 등을 통한 시각적 환영, 지각 그리고 색채의 물리적 및 심리적 효과와 관련된 디자인 사조는?

① 미니멀 아트(Minimal Art)

② 팝아트(Pop Art)

③ 옵아트(Op Art)

④ 포스트 모더니즘(Post Modernism)

1 2 OK (2017. 1. 39번)

22. 디자인 편집의 레이아웃(layout)에 대한 설명 중 틀린 것은?

① 사진과 그림이 문자보다 강조되어야 한다.

② 시각적 소재를 효과적으로 구성 · 배치하는 것이다.

③ 전체적으로 통일과 조화를 고려해야 한다.

④ 가독성이 있어야 한다.

1 2 OK

23. 아르누보 양식에서 가장 독창적이고 화려한 장식을 사용한 스페인의 건축가는?

① 미스 반 데어 로에(Mies van der Rohe)

② 안토니오 가우디(Antoni Gaudi)

③ 루이스 칸(Louis Isadore Kahn)

④ 프랭크 로이드 라이트(Frank Lloyd Wright)

1 2 OK

24. 제품디자인 과정이 바르게 나열된 것은?

① 계획 → 조사 → 종합 → 분석 → 평가

② 조사 → 계획 → 분석 → 종합 → 평가

③ 계획 → 조사 → 분석 → 평가 → 종합

④ 계획 → 조사 → 분석 → 종합 → 평가

1 2 OK (2016. 2. 25번)

25. 디자인 역사에 대한 설명 중 옳은 것은?

① 구석기 시대에는 대개 주술적 또는 종교적 목적의 디자인이라 아름다움과 실용성을 더욱 강조했다.

② 18세기 영국에서 일어난 산업혁명은 예술혁명이자 공예혁명인 동시에 디자인혁명이었다.

③ 중세 말 아시아에서 도시경제가 번영하게 되자 자연과 인간에 대한 사고방식이 바뀌었는데, 이를 고전문예의 부흥이라는 의미에서 르네상스라 불렀다.

④ 크리스트교를 중심으로 한 중세 유럽문화는 인간성에 대한 이해나 개성의 창조력은 뒤떨어졌다.

1 2 OK (2017. 3. 24번)

26. 우수한 미적 기준을 표준화하여 대량생산하고 질을 향상시켜 디자인의 근대화를 추구한 사조는?

① 미술공예 운동　　② 아르누보

③ 독일공작연맹　　④ 다다이즘

1 2 OK

27. 지나치게 활동적이고 산만한 어린이를 보다 침착한 성격으로 고쳐주고자 할 때 중심이 되는 색상으로 적합한 것은?

① 파랑　　② 빨강

③ 갈색　　④ 검정

1 2 OK

28. 디자인의 조건 중 시대와 유행에 따라 다르며 국가와 민족, 사회, 개성과 관련된 것은?

① 합목적성　　② 경제성

③ 심미성　　④ 질서성

29. 감성 디자인 적용 예시로 가장 적절하지 않은 것은?

① 원목을 전자기기에 적용한 스피커 디자인
② 1인 여성가구의 취향을 고려한 핑크색 세탁기
③ 사용한 현수막을 재활용하여 만든 숄더백 디자인
④ 시간에 따라 낮과 밤을 이미지로 보여 주는 손목시계

(2013. 3. 36번)

30. 분야별 디자인에 관한 설명으로 틀린 것은?

① 스트리트 퍼니처 디자인 – 버스정류장, 식수대 등 도시의 표정을 결정하는 중요한 역할을 한다.
② 옥외광고 디자인 – 기능적인 성격이 강하므로 심미적인 기능보다는 눈에 띄는 것이 가장 중요하다.
③ 슈퍼그래픽 디자인 – 통상적인 개념을 벗어나 매우 커다란 크기와 다양한 형태의 조형예술, 비교적 단기간 내에 개선이 가능하다.
④ 환경조형물 디자인 – 공익 목적으로 설치된 조형물로 주변 환경과의 조화, 이용자의 미적 욕구 충족이 요구된다.

31. 색채계획 과정에서 제품 개발의 스케치, 목업 (mock-up)과 같이 디자인 의도가 제시되는 단계는?

① 환경분석
② 프레젠테이션
③ 도면 제작
④ 이미지 콘셉트 설정

(2017. 3. 39번)

32. 사용자의 필요성에 의해 디자인을 생각해 내고, 재료나 제작방법 등을 생각하여 시각화하는 과정은?

① 재료과정
② 조형과정
③ 분석과정
④ 기술과정

33. 식욕을 촉진하는 음식점 색채계획으로 가장 적합한 것은?

① 회색 계열
② 주황색 계열
③ 파란색 계열
④ 초록색 계열

34. 상품을 선전하고 판매하기 위해 판매현장에서 사용되는 디자인 형태는?

① POP 디자인
② 픽토그램
③ 에디토리얼 디자인
④ DM 디자인

35. 기능에 최대한 충실했을 때 디자인 형태가 가장 아름다워진다는 사상은?

① 경험주의
② 자연주의
③ 기능주의
④ 심미주의

36. 일반적인 색채 계획의 과정으로 옳은 것은?

① 색채환경 분석 → 색채의 목적 → 색채심리조사 분석 → 색채전달계획 작성 → 디자인 적용
② 색채심리조사 분석 → 색채의 목적 → 색채환경 분석 → 색채전달계획 작성 → 디자인 적용

③ 색채의 목적 → 색채환경 분석 → 색채심리 조사 분석 → 색채전달계획 작성 → 디자인 적용

④ 색채환경 분석 → 색채심리조사 분석 → 색채의 목적 → 색채전달계획 작성 → 디자인 적용

1 2 OK

37. 도시환경디자인에서 거리시설물(street furniture)에 해당되지 않는 것은?

① 교통 표지판　　② 공중전화
③ 쓰레기통　　④ 주택

1 2 OK (2016. 1. 22번)

38. 디자인의 조형요소 중 형태의 분류와 거리가 먼 것은?

① 유동적 형태　　② 이념적 형태
③ 자연적 형태　　④ 인공적 형태

1 2 OK (2016. 3. 37번)

39. 제품디자인을 공예디자인과 구분 짓는 가장 중요한 요인으로 옳은 것은?

① 복합재료의 사용　　② 대량생산
③ 판매가격　　④ 제작기간

1 2 OK

40. CIP의 기본 시스템(Basic System) 요소로 틀린 것은?

① 심벌마크(symbol mark)
② 로고타입(logotype)
③ 시그니처(signature)
④ 패키지(package)

제3과목 : 색채관리

1 2 OK (2014. 1. 51번)

41. 염료에 대한 설명으로 옳은 것은?

① 가는 분말형태로 매질에 고착된다.
② 페인트, 잉크, 플라스틱 등에 섞어 사용한다.
③ 불투명한 색상을 띤다.
④ 물에 녹는 수용성이거나 액체와 같은 형태이다.

1 2 OK

42. 측색에 관한 용어의 설명으로 틀린 것은?

① 시감에 의해 색 자극값을 측정하는 색채계를 시감 색채계(visual colorimeter)라 한다.
② 분광 복사계(spectroadiometer)는 복사의 분광 분포를 파장의 함수로 측정하는 계측기이다.
③ 색을 표시하는 수치를 측정하는 계측기를 색채계(colorimeter)라 한다.
④ 분광 광도계(spectrophotometer)는 광전 수광기를 사용하여 종합 분광 특성을 적절하게 조정한 색채계이다.

1 2 OK (2015. 3. 57번)

43. 조색에 대한 설명으로 틀린 것은?

① 효과적인 재현을 위해서는 표준 표본을 3회 이상 반복 측색하여 정확하게 파악해야 한다.
② 재현하려는 소재의 특성을 파악해야 한다.
③ 베이스의 종류 및 성분은 색채 재현에 영향을 미치지 않는다.
④ 염료의 경우에는 염료만으로 색채를 평가할 수 없고 직물에 염색된 상태로 평가한다.

44. 디지털 색채에서 하나의 픽셀(pixel)을 24bit로 표현할 때 재현 가능한 색의 총수는?

① 256색

② 65,536색

③ 16,777,216색

④ 4,294,967,296색

45. 물체 측정 시 표준 백색판에 대한 설명으로 틀린 것은?

① 균등 확산 반사면에 가까운 확산 반사 특성이 있고 전면에 걸쳐 일정한 것을 말한다.

② 세척, 재연마 등의 방법으로 오염들을 제거하고 원래의 값을 재현시킬 수 있는 것으로 한다.

③ 분광 반사율이 거의 0.1 이하로 파장 380nm~780nm에 걸쳐 거의 일정한 것으로 한다.

④ 절대 분광 확산반사율을 측정할 수 있는 국가교정기관을 통하여 국제표준의 소급성이 유지되는 교정 값이 있어야 한다.

46. 광원의 연색성에 관한 설명으로 틀린 것은?

① 연색 평가수란 광원에 의해 조명되는 물체색의 지각이, 규정 조건하에서 기준 광원으로 조명했을 때의 지각과 합치되는 정도를 뜻한다.

② 평균 연색 평가수란 규정된 8종류의 시험색을 기준 광원으로 조명하였을 때와 시료 광원으로 조명하였을 때의 CIE-UCS 색도상 변화의 평균치에서 구하는 값을 뜻한다.

③ 특수 연색 평가수란 개개의 시험색을 기준 광원으로 조명하였을 때와 시료 광원으로 조명하였을 때의 CIE-UCS 색도 변화의 평균치에서 구하는 값을 뜻한다.

④ 기준 광원이란 연색 평가에 있어서 비교 기준으로 사용하는 광원을 의미한다.

47. 다음 설명과 관련한 KS(한국산업표준)에서 규정하는 색에 관한 용어는?

> 관측자의 색채 적응 조건이나 조명, 배경색의 영향에 따라 변화하는 색이 보이는 결과

① 포화도

② 명도

③ 선명도

④ 컬러 어피어런스

48. 시온안료의 설명으로 옳은 것은?

① 온도에 따라 색상이 변하는 안료로 가역성·비가역성으로 분류한다.

② 진주광택, 무지개 채색 또는 금속성의 느낌을 주기 위해 사용된다.

③ 조명을 가하면 자외선을 흡수, 장파장 색광으로 변하여 재방사하는 성질을 가지고 있다.

④ 흡수한 자외선을 천천히 장시간에 걸쳐 색광으로 방사를 계속하는 광휘성 효과가 높은 안료이다.

49. 광원과 색온도에 대한 설명 중 옳은 것은?

① 색온도가 변화해도 광원의 색상은 일정하게 유지된다.

② 색온도는 광원의 실제 온도를 표시하며 3,000K 이하의 값은 자외선보다 높은 에너지를 갖는다.

③ 낮은 색온도는 노랑, 주황 계열의 컬러를 나타내고 높은 색온도는 파랑, 보라 계열의 컬러를 나타낸다.

④ 일반적으로 연색지수가 90을 넘는 광원은 연색성이 상대적으로 낮다고 할 수 있다.

1 2 OK

50. CCM 조색과 K/S 값에 대한 설명이 틀린 것은?

① K는 빛의 흡수계수, S는 빛의 산란계수이다.
② K/S 값은 염색분야에서의 기준의 측정, 농도의 변화, 염색 정도 등 다양한 측정과 평가에 이용된다.
③ 폴 쿠벨카의 프란츠 뭉크가 제창했다.
④ 흡수하는 영역의 색이 물체색이 되고, 산란하는 부분이 보색의 관계가 된다.

1 2 OK

51. 다음 중 동물 염료가 아닌 것은?

① 패류　　　　② 꼭두서니
③ 코치닐　　　④ 커머즈

1 2 OK

52. 컴퓨터의 컬러 정보를 디스플레이를 재현 시 컬러 프로파일이 적용되는 장치는?

① A–D 변환기
② 광센서(optical sensor)
③ 전하결합소자(CCD)
④ 그래픽 카드

1 2 OK

53. 디지털 컴퓨터 시스템에 의한 색채의 혼합에서, 디바이스 종속 CMY 색체계 공간의 마젠타는 (0, 1, 0), 사이안은 (1, 0, 0), 노랑은 (0, 0, 1)이라고 할 때, (0, 1, 1)이 나타내는 색은?

① 빨강　　　　② 파랑
③ 녹색　　　　④ 검정

1 2 OK

54. 자외선에 민감한 문화재나 예술작품, 열조사를 꺼리는 물건의 조명에 적합한 것은?

① 형광 램프
② 할로겐 램프
③ 메탈할라이드 램프
④ LED 램프

1 2 OK

55. 안료에 대한 설명으로 틀린 것은?

① 일반적으로 투명하다.
② 다른 화합물을 이용하여 표면에 부착시킨다.
③ 무기물이나 유기 안료도 있다.
④ 착색하고자 하는 매질에 용해되지 않는다.

1 2 OK

56. 감법혼색의 원리가 적용되는 장치가 아닌 것은?

① 레이저 프린터
② 오프셋 인쇄기
③ OLED 디스플레이
④ 잉크젯 프린터

1 2 OK

57. 색을 측정하는 목적에 대한 설명이 틀린 것은?

① 감각적이고 개성적인 육안 평가를 한다.
② 색을 정확하게 인식하는 것이다.
③ 일정한 색체계로 해석하여 전달한다.
④ 색을 정확하게 재현한다.

1 2 OK

58. 완전 복사체 각각의 온도에 있어서 색도를 나타내는 점을 연결한 색도 좌표도 위의 선은?

① 주광 궤적　　　② 완전 복사체 궤적
③ 색온도　　　　④ 스펙트럼 궤적

59. MI(Metamerism Index)를 평가하기에 적합한 광원으로 묶인 것은?

① 표준광 A, 표준광 D_{65}

② 표준광 D_{65}, 보조 표준광 D_{45}

③ 표준광 C, CWF-2

④ 표준광 B, FMC Ⅱ

60. 다음의 혼합 중 색상이 변하지 않는 경우는?

① 파랑 + 노랑 ② 빨강 + 주황

③ 빨강 + 노랑 ④ 파랑 + 검정

제4과목 : 색채지각의 이해

61. 대비현상과 설명이 바르게 연결된 것은?

① 면적대비 : 동일한 색이라도 면적이 커지게 되면 명도가 높아지고 채도가 낮아 보이는 현상

② 보색대비 : 보색이 되는 두 색이 서로 영향을 받아 본래의 색보다 채도가 높아지고 선명해지는 현상

③ 명도대비 : 명도가 다른 두 색을 인접시켰을 때 서로의 영향을 받아 명도에 관계없이 모두 밝아 보이는 현상

④ 채도대비 : 어느 색을 검은 바탕에 놓았을 때 밝게 보이고, 흰 바탕에 놓았을 때 어둡게 보이는 현상

62. 양복과 같은 색실의 직물이나, 망점 인쇄와 같은 혼색에 가장 알맞은 것은?

① 가법혼색 ② 감법혼색

③ 중간혼색 ④ 병치혼색

63. 색채의 자극과 반응에 대한 설명 중 옳은 것은?

① 명순응 상태에서 파랑이 가장 시인성이 높다.

② 조도가 낮아지면 시인도는 노랑보다 파랑이 높아진다.

③ 색의 식별력에 대한 시각적 성질을 기억색이라 한다.

④ 기억색은 광원에 따라 다르게 느껴진다.

64. 시점을 한곳으로 집중시키려는 색채지각 현상으로 순간적으로 일어나며 계속하여 한 곳을 보게 되면 눈의 피로도가 발생하여 효과가 적어지는 색채심리는?

① 계시대비 ② 계속대비

③ 동시대비 ④ 동화대비

65. 색자극의 채도가 달라지면 색상이 다르게 보이지만 채도가 달라져도 변하지 않는 색상은?

① 빨강 ② 노랑

③ 파랑 ④ 보라

1 2 OK

66. 빨간색 사과를 계속 보고 있다가 흰색 벽을 보았을 때 청록색 사과의 잔상이 떠오르는 것을 설명할 수 있는 원리는?

① 색의 감속현상

② 망막의 흥분현상

③ 푸르킨예 현상

④ 반사광선의 자극현상

1 2 OK

(2014. 3. 65번)

67. 연색성에 관한 설명으로 옳은 것은?

① 박명시에 일어나는 지각 현상으로 단파장이 더 밝아 보이는 현상

② 광원에 따라 물체의 색이 다르게 보이는 현상

③ 다른 색을 지닌 물체가 특정 조명 아래에서 같아 보이는 현상

④ 주변 환경이 변해도 주관적 색채지각으로는 물체색의 변화를 느끼지 못하는 현상

1 2 OK

68. 색지각의 4가지 조건이 아닌 것은?

① 크기　　　② 대비

③ 눈　　　④ 노출시간

1 2 OK

69. 초저녁에 파란색이 빨간색보다 밝게 보이는 현상에 대한 설명으로 옳은 것은?

① 명순응 시기로 색상이 다르게 보인다.

② 사람이 가장 밝게 인지하는 주파수대는 504nm이다.

③ 눈의 순응작용으로 채도가 높아 보이기도 한다.

④ 박명시의 시기로 추상체, 간상체가 활발하게 활동하지 못한다.

1 2 OK

70. 두 색의 셀로판지를 겹치고 빛을 통과시켰을 때 나타나는 색을 관찰한 결과로 옳은 것은?

① Cyan + Yellow = Blue

② Magenta + Yellow = Red

③ Red + Green = Magenta

④ Green + Blue = Yellow

1 2 OK

71. 사람의 눈으로 보는 색감의 차이는 빛의 어떤 특성에 따라 나타나는가?

① 빛의 편광　　　② 빛의 세기

③ 빛의 파장　　　④ 빛의 위상

1 2 OK

72. 색채 현상에 대한 설명으로 틀린 것은?

① 인간은 이론적으로 약 1600만 가지 색을 변별할 수 있다.

② 색의 밝기를 명도라 한다.

③ 여러 가지 파장이 고르게 반사되는 경우에는 무채색으로 지각된다.

④ 색의 순도를 채도라 하며, 무채색이 많이 포함될수록 채도는 낮아진다.

1 2 OK

(2014. 1. 80번)

73. 파란 바탕 위의 노란색 글씨가 더 잘 보이게 하기 위한 방법으로 틀린 것은?

① 바탕색의 채도를 낮춘다.

② 글씨색의 채도를 높인다.

③ 바탕색과 글씨색의 명도차를 줄인다.

④ 바탕색의 명도를 낮춘다.

74. 색채의 지각과 감정효과에 관한 내용으로 틀린 것은?

① 난색은 한색보다 진출해 보인다.

② 채도의 색이 저채도의 색보다 주목성이 낮다.

③ 난색이 한색보다 팽창해 보인다.

④ 고명도의 색이 저명도의 색보다 가벼워 보인다.

75. 형광 현상에 대한 설명으로 옳은 것은?

① 에너지 보전 법칙으로는 설명되지 않는 현상이다.

② 긴 파장의 빛이 들어가서 그보다 짧은 파장의 빛이 나오는 현상이다.

③ 형광염료의 발전으로 색료의 채도범위가 증가하게 되었다.

④ 형광 현상은 어두운 곳에서만 일어난다.

76. 음성 잔상에 대한 설명으로 옳은 것은?

① 양성 잔상에 비해 경험하기 어렵다.

② 불꽃놀이의 불꽃을 볼 때 관찰된다.

③ 밝은 자극에 대해 어두운 잔상이 나타난다.

④ 보색의 잔상은 색이 선명하다.

77. 보색관계에 있는 두 색광을 혼합했을 때 나타나는 색은?

① 흰색

② 검정에 가까운 색

③ 회색

④ 색상환의 두 색 위치의 중간색

78. 명시성에 대한 설명으로 틀린 것은?

① 명도가 같을 때 채도가 높은 쪽이 쉽게 식별된다.

② 주위의 색과 얼마나 구별이 잘 되는지에 따라 다르다.

③ 바탕색과의 관계에서 명도의 차이가 클 때 높다.

④ 바탕색과의 관계에서 채도의 차이가 적을 때 높다.

79. 보색에 대한 설명으로 틀린 것은?

① 물리보색과 심리보색은 항상 일치하지는 않는다.

② 색료의 1차색은 색광의 2차색과 보색관계이다.

③ 혼합하여 무채색이 되는 색들은 보색관계이다.

④ 보색이 아닌 색을 혼합하면 중간색이 나온다.

80. 분광반사율이 다른 두 가지의 색이 특수 조명 아래서 같은 색으로 느껴지는 현상은?

① 색순응　　　　② 항상성

③ 연색성　　　　④ 조건등색

제5과목 : 색채체계의 이해

1 2 OK

81. 동화 효과에 대한 설명으로 틀린 것은?

① 두 개 이상의 색이 서로 영향을 주어 가까운 것으로 느껴지는 경우이다.

② 전파 효과 또는 혼색 효과 또는 줄눈 효과라고 부른다.

③ 대비 현상의 일종으로 심리적인 측면보다는 물리적인 이유가 강하다.

④ 반복되는 패턴이 작을수록 더 잘 느껴진다.

1 2 OK

82. 이상적인 흑(B), 이상적인 백(W), 이상적인 순색(C)의 요소를 가정하고 3색 혼합의 물체색을 체계화하여 노벨화학상을 수상한 물리학자는?

① 헤링

② 피셔

③ 폴란스키

④ 오스트발트

1 2 OK

83. 혼색계(Color Mixing System)의 특징으로 틀린 것은?

① 정확한 색의 측정이 가능하다.

② 빛의 가산혼합 원리에 기초하고 있다.

③ 수치로 표시되어 수학적 변환이 쉽다.

④ 숫자의 조합으로 감각적인 색의 연상이 가능하다.

1 2 OK

84. 배색에 대한 설명으로 틀린 것은?

① 목적과 기능에 맞는 미적 효과를 얻기 위하여 복수의 색채를 계획하고 배열하는 것이다.

② 효과적인 배색을 위해서는 색채 이론에 기초하여 응용한다.

③ 배색을 고려할 때는 가능한 한 많은 색을 효과적으로 사용해야 소구력이 있다.

④ 효과적인 배색이미지 표현을 위해 색채심리를 고려한다.

1 2 OK

85. NCS 색체계의 표기방법으로 옳은 것은?

① 2RP 3/6

② S2050-Y30R

③ T-13, S-2, D=6

④ 8ie

1 2 OK

86. CIE 용어의 의미는?

① 국제조명위원회

② 유럽색채협회

③ 국제색채위원회

④ 독일색채시스템

1 2 OK

87. 색의 3속성에 기반을 두고 여러 가지 색채를 질서 정연하게 배치한 3차원의 표색 구조물의 명칭으로 옳은 것은?

① 색입체

② 색상환

③ 등색상 삼각형

④ 회전원판

1 2 OK

88. 먼셀(Munsell) 색체계에서 균형 있는 색채조화를 위한 기준값은?

① N3 ② N5

③ 5R ④ 2.5R

1 2 OK

(2014. 2. 88번)

89. 오스트발트(Ostwald) 색체계의 단점에 관한 설명 중 옳은 것은?

① 각 색상들이 규칙적인 틀을 가지지 못해 배색이 용이하지 않다.

② 초록계통의 표현은 섬세하지만 빨강계통은 섬세하지 못하다.

③ 색상별로 채도 위치가 달라 배색에 어려움이 있다.

④ 표시된 색명을 이해하기 쉽다.

1 2 OK

90. 먼셀(Munsell) 색입체를 수평으로 절단할 경우 관찰되는 속성으로 옳은 것은?

① 유채색 축을 중심으로 한 그레이스케일

② 동일한 명도의 색상환

③ 동일한 색상의 명도와 채도 단계

④ 보색관계에 있는 두 가지 색의 채도 단계

1 2 OK

91. 색채배색에 대한 방법으로 적절하지 못한 것은?

① 보색의 충돌이 강한 배색은 색조를 낮추어 배색하면 조화시킬 수 있다.

② 노랑과 검정은 강한 대비 효과를 준다.

③ 주조색과 보조색은 면적비를 고려하여야 한다.

④ 강조색은 되도록 큰 면적비를 차지하도록 계획한다.

1 2 OK

92. KS A 0011(물체색의 색이름)의 색이름 수식형인 '자줏빛(자)'을 붙일 수 있는 기준색이름은?

① 보라 ② 분홍

③ 파랑 ④ 검정

1 2 OK

93. DIN을 표기하는 '2 : 6 : 1'이 나타내는 속성에 대한 해석으로 옳은 것은?

① 2번 색상, 어두운 정도 6, 포화도 1

② 2번 색상, 포화도 6, 어두운 정도 1

③ 포화도 2, 어두운 정도 6, 1번 색상

④ 어두운 정도 2, 포화도 6, 1번 색상

1 2 OK

94. 먼셀의 색채조화론에 대한 설명으로 틀린 것은?

① 회전혼색법을 사용하여 두 개 이상의 색을 혼합했을 때 그 결과가 N5인 것이 가장 조화되고 안정적이다.

② 인접색은 명도에 대해 정연한 단계를 가져야 하며 N5에서 그 연속을 찾아야 한다.

③ 명도는 같으나 채도가 다른 반대색끼리는 약한 채도에 작은 면적을 주고, 강한 채도에 큰 면적을 주면 조화롭다.

④ 명도와 채도가 모두 다른 반대색들은 회색 척도에 준하여 정연한 간격으로 하면 조화된다.

1 2 OK

95. 기본색이름에 대한 설명으로 틀린 것은?

① '남색'은 기본색이름이다.

② '빨간'은 색이름 수식형이다.

③ '노란 주황'에서 색이름 수식형은 '노란'이다.

④ '초록빛 연두'에서 기준색이름은 '초록'이다.

1 2 OK

96. 파버 비렌(Faber Birren)의 색삼각형 White-Tone- Shade 조화 관계를 나타낸 것은?

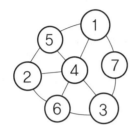

① 1-2-3 ② 2-4-7

③ 1-4-6 ④ 2-6-3

1 2 OK (2015. 3. 84번)

97. CIE 색체계에 관한 설명 중 틀린 것은?

① 스펙트럼의 4가지 기본색을 사용한다.

② 3원색광으로 모든 색을 표시한다.

③ XYZ 색체계라고도 불린다.

④ 말발굽 모양의 색도도로 표시된다.

1 2 OK

98. 음양오행사상에 기반하는 오간색으로 옳은 것은?

① 적색, 청색, 황색, 백색, 흑색

② 녹색, 벽색, 홍색, 유황색, 자색

③ 적색, 청색, 황색, 자색, 흑색

④ 녹색, 벽색, 홍색, 황토색, 주작색

1 2 OK (2016. 2. 93번)

99. 연속배색을 색속성별로 4가지로 분류할 때, 해당되지 않는 그러데이션(gradation)은?

① 색상 ② 톤

③ 명도 ④ 보색

1 2 OK

100. 독일에서 체계화된 색체계가 아닌 것은?

① 오스트발트 ② NCS

③ DIN ④ RAL

COL
ORI
S * T

기출문제집
기 사

2003년부터
최신기출문제까지
제공해 드립니다.

		1과목	2과목	3과목	4과목	5과목	합계
1회 컬러리스트 기사 필기 기출모의고사	200						
2회 컬러리스트 기사 필기 기출모의고사	216						
3회 컬러리스트 기사 필기 기출모의고사	231						
4회 컬러리스트 기사 필기 기출모의고사	246						
5회 컬러리스트 기사 필기 기출모의고사	261						
6회 컬러리스트 기사 필기 기출모의고사	276						
7회 컬러리스트 기사 필기 기출모의고사	291						
8회 컬러리스트 기사 필기 기출모의고사	304						
9회 컬러리스트 기사 필기 기출모의고사	318						
10회 컬러리스트 기사 필기 기출모의고사	332						
11회 컬러리스트 기사 필기 기출모의고사	347						
12회 컬러리스트 기사 필기 기출모의고사	362						
13회 컬러리스트 기사 필기 기출모의고사	376						
14회 컬러리스트 기사 필기 기출모의고사	392						

※ 과목별 점수를 적어 보세요.

1회 컬러리스트 기사 필기 기출모의고사

제1과목 : 색채심리 · 마케팅

1 2 OK

01. 마케팅의 변천된 개념과 그에 대한 설명이 틀린 것은?

① 제품 지향적 마케팅 : 제품 및 서비스의 생산과 유통을 강조하여 효율성을 개선

② 판매 지향적 마케팅 : 소비자의 구매유도를 통해 판매량을 증가시키기 위한 판매기술의 개선

③ 소비자 지향적 마케팅 : 고객의 요구를 이해하고 이에 부응하는 기업의 활동을 통합하여 고객의 욕구충족

④ 사회 지향적 마케팅 : 기업이 인간 지향적인 사고로 사회적 책임을 다하는 것

1 2 OK

02. 제품의 수명 주기를 일컫는 용어 중에 2002년 월드컵 기간 동안 빨간색 티셔츠의 유행과 같이 제품에 대한 폭발적 반응이 비교적 짧은 기간에 종료되는 주기를 갖는 것을 무엇이라 하는가?

① 패션(fashion)

② 트렌드(trend)

③ 패드(fad)

④ 플로프 (flop)

1 2 OK

03. 어떤 소리를 듣게 되면 색이나 빛이 눈앞에 떠오르는 현상은?

① 색광

② 색감

③ 색청

④ 색톤

1 2 OK

04. 다음 중 색채 선호의 원리가 아닌 것은?

① 선호색은 대상이 무엇이든 항상 동일하다.

② 서양의 경우 성인의 파란색에 대한 선호 경향은 매우 뚜렷한 편이다.

③ 노년층의 경우 고채도 난색 계열의 색채에 대한 선호가 높은 편이다.

④ 선호색은 문화권, 성별, 연령 등 개인적 특성에 따라 차이가 있다.

1 2 OK

05. 사용경험, 사용량, 브랜드 충성도, 가격 민감도 등과 관련이 있는 시장 세분화 방법은?

① 인구학적 세분화

② 행동 분석적 세분화

③ 지리적 세분화

④ 사회 · 문화적 세분화

06. 라이프스타일에 관한 설명이 틀린 것은?

① 소비자가 어떤 방식으로 시간과 재화를 사용하면서 세상을 살아가는가에 대한 선택의 의미이다.

② 라이프스타일에 따른 소비자 시장의 연구는 소비자가 어떤 활동, 관심, 의견을 가지고 있는가를 중심으로 이루어진다.

③ 라이프스타일은 소득, 직장, 가족 수, 지역, 생활주기 등을 기초로 분석된다.

④ 라이프스타일은 사회의 변화에 관계없이 개인의 가치관에 따라 변화된다.

07. 다음 중 소비자의 구매심리 과정이 아닌 것은?

① A(Action)　　② I(Interest)

③ O(Opportunity)　④ M(Memory)

08. 다음 중 색의 감정효과에 대한 설명이 옳은 것은?

① 강렬한 원색은 피로감이 생기기 쉽고, 자극시간이 길게 느껴진다.

② 한색계통의 연한 색은 피로감이 생기기 쉽고, 자극시간이 길게 느껴진다.

③ 난색계통의 저명도 색은 진출되어 보인다.

④ 한색계통의 저명도 색은 활기차 보인다.

09. 색채시장 조사의 과정 중 거시적 환경을 조사할 때 중요한 내용 중 하나가 유행색에 대한 정보의 수집과 분석이다. 유행색에 대한 설명으로 틀린 것은?

① 유행색은 매 시즌 정기적으로 유행색을 발표하는 색채 전문기관에 의해 예측되는 색이다.

② 색채에 있어 특정 스타일을 동조하고 그것이 보편화되어 새로운 것을 추구하는 유행의 속성이 적용되면 유행색이 된다.

③ 유행색은 어떤 일정 기간 동안 특별히 많은 사람들이 선호하여 사용하는 색이다.

④ 패션산업에서는 실 시즌의 약 1년 전에 유행예측색이 제안되고 있다.

10. 신성하고 성스러운 결혼식을 위한 장신구에 진주, 흰색 리본, 흰색 장갑 등과 같이 흰색을 주로 사용하였다. 이는 다음 중 색채의 어떤 측면과 관련된 행동인가?

① 색채의 공감각

② 색채의 연상, 상징

③ 색채의 파장

④ 안전색채

11. 매슬로우(Maslow)는 인간의 욕구가 5단계로 구분된다고 설명하였다. 이 욕구 단계에 해당하지 않는 것은?

① 생리적 욕구　　② 사회적 욕구

③ 자아실현 욕구　④ 필요의 욕구

12. 색채시장 조사의 기능이 잘 이루어진 결과와 가장 관련이 없는 것은?

① 판매촉진의 효과가 크다.

② 사고나 재해를 감소시켜 준다.

③ 의사결정 오류를 감소시킨다.

④ 유통경제상의 절약효과를 제공한다.

13. 다음의 보기가 공통적으로 설명하는 것은?

> [보기]
> – 20대 초반 대학생들의 선호색을 고려하여 캐주얼 가방을 파란색으로 계획
> – 1950년대 주방식기 전문업체인 타파웨어(Tupperware)가 가정파티라는 마케팅 전략으로 성공을 거둠

① 기술, 자연적 환경

② 사회, 문화적 환경

③ 심리, 행동적 환경

④ 인구통계, 경제적 환경

14. 다음 중 ()에 적합한 용어는?

> 하늘과 자연광, 습도, 흙과 돌 등에 의해 형성된 자연환경의 색채와 역사, 풍속 등 문화적 특성에 의해 도출된 색채를 합하여 ()이라고 부른다.

① 선호색 ② 지역색

③ 국가색 ④ 민족색

15. 컬러 마케팅의 직접적인 효과로 보기 어려운 것은?

① 브랜드 가치의 업그레이드

② 기업의 아이덴티티 형성

③ 기업의 매출 증대

④ 브랜드 기획력 향상

16. 마케팅에서 소비자 생활유형을 조사하는 목적이 아닌 것은?

① 소비자의 선호색 조사

② 소비자의 가치관 조사

③ 소비자의 소비형태 조사

④ 소비자의 행동특성 조사

17. 색의 느낌과 형태감을 사람의 행동유발과 관련지은 설명 중 옳은 것은?

① 노랑 – 공상적, 상상력, 퇴폐적 행동 유발

② 파랑 – 침착, 정직, 논리적 행동 유발

③ 보라 – 흥분적, 행동적, 우발적 행동 유발

④ 빨강 – 안정적, 편안한, 자유로운 행동 유발

18. 지역적인 특성에 따른 소비자의 자동차 색채 선호 특성을 조사하고자 한다. 가장 적합한 표본추출 방법은?

① 단순무작위추출법

② 체계적 표본추출법

③ 층화표본추출법

④ 군집표본추출법

19. 다음 색채의 라이프 단계에 대한 설명 중 틀린 것은?

① 도입기는 색채마케팅에 의한 브랜드 색채를 선정하는 시기이다.

② 성장기는 시장이 확대되는 시기로 색채마케팅을 통해 알리는 시기이다.

③ 성숙기는 안정적인 단계로 포지셔닝을 고려하여 기존의 전략을 유지하는 시기이다.

④ 쇠퇴기는 색채마케팅의 새로운 이미지나 대처방안이 필요한 시기이다.

20. 색채를 조절할 때 기능을 최고도로 발휘할 수 있도록 색을 선택, 부여하는 효과와 가장 관련이 없는 것은?

① 운동감 ② 심미성
③ 연색성 ④ 대비효과

제2과목 : 색채디자인

21. 다음에서 설명하는 제품의 색채디자인은 다음 중 어느 단계에 해당하는가?

> A사가 출시한 핑크색 제품으로 인해 기존의 파란색 제품들과 차별화된 빨간색, 주황색 제품들이 속속 출시되어 다양한 색채의 제품들로 진열대가 채워지고 있다.

① 도입기 ② 성장기
③ 성숙기 ④ 쇠퇴기

22. 바우하우스(Bauhaus)에 지대한 영향을 끼친 20세기 초의 미술운동이 아닌 것은?

① 초현실주의(Surrealism)
② 구성주의(Constructivism)
③ 표현주의(Expressionism)
④ 데스틸(De Stijl)

23. 형의 개념요소가 아닌 것은?

① 점 ② 입체
③ 공간 ④ 비례

24. '디자인(Design)'의 설명 중 틀린 것은?

① '디자인'이란 용어는 문화권에 따라 그대로 사용되거나 자국어로 번역되어 사용된다.
② 사회적인 가치와 효용적인 가치를 고려해야 하는 사회적인 창조활동이다.
③ 디자인은 산업시대 이후 근대사회가 형성시킨 근대적인 개념이다.
④ 여러 가지 물질문화적인 측면에서 생활의 문제를 해결하는 일을 디자인이라고 한다.

25. 유니버설 디자인에 대한 설명으로 옳은 것은?

① 인본주의적 디자인
② 다국적 언어 디자인
③ 친자연적 디자인
④ 간단한 디자인

26. 패션디자인 분야에서 유행색의 설명으로 틀린 것은?

① 어떤 계절이나 일정 기간 동안 많은 사람들이 선호하여 착용한 색을 말한다.
② 다른 디자인 분야에 비해 변화가 빠르지 않고 색 영역이 단순하다.
③ 계절적인 영향을 많이 받는다.
④ 선호되는 배색은 유행의 추이에 따라 변화한다.

27. 로맨틱 패션이미지 연출과 관련이 없는 것은?

① 소녀 감성을 지향하고 부드러운 소재가 어울린다.
② 파스텔 톤의 분홍, 보라, 파랑을 주로 사용한다.

③ 리본 장식이나 레이스를 이용하여 사랑스러운 분위기를 연출한다.

④ 화려하고 우아한 이미지를 위해 전체적으로 직선 위주로 연출한다.

28. 색채디자인의 매체전략 방법과 거리가 먼 것은?

① 통일성(Identity)

② 근접성(Proximity)

③ 주목성(Attention)

④ 연상(Association)

29. DM의 종류에 대한 설명으로 틀린 것은?

① 팸플릿, 카탈로그, 브로슈어, 서신 등 소구대상이 명확하다.

② 집중적인 설득을 할 수 있는 광고로 소비자에게 우편이나 이메일로 전달된다.

③ 예상고객을 수집, 관리하기 어려워 주목성이 떨어질 수 있다.

④ 지역과 소구대상이 한정되어 있어 광범위한 광고가 어렵다.

30. 사용자와 디지털 디바이스 사이에서 효과적으로 커뮤니케이션을 할 수 있도록 디자인하는 분야는?

① 애니메이션 디자인

② 모션그래픽 디자인

③ 캐릭터 디자인

④ 사용자 인터페이스 디자인

31. 영국의 공예가로 예술의 민주화, 예술의 생활화를 주장해 근대 디자인의 이념적 기초를 마련한 사람은?

① 피에트 몬드리안

② 윌리엄 모리스

③ 허버트 맥네어

④ 오브리 비어즐리

32. 게슈탈트의 그루핑 법칙에 대한 설명이 틀린 것은?

① 유사성 – 비슷한 모양의 형이나 그룹을 다함께 하나의 부류로 보는 경향

② 폐쇄성 – 불완전한 형이나 그룹들을 폐쇄하거나 완전한 형이나 그룹으로 완성시키려는 경향

③ 연속성 – 형이나 형의 그룹들이 방향성을 지니고 연속되어 보이는 방식으로 배열되는 경향

④ 근접성 – 익숙하지 않은 형을 이미 아는 익숙한 형과 연관시켜 보려는 경향

33. 광고 캠페인 전개 초기에 소비자의 호기심을 불러일으키기 위해 메시지 내용을 처음부터 전부 보여주지 않고 조금씩 단계별로 내용을 노출시키는 광고는?

① 팁온(tip-on) 광고

② 티저(teaser) 광고

③ 패러디(parody) 광고

④ 블록(block) 광고

34. 기능주의에 입각한 모던디자인의 전통에 반대하여 20세기 후반에 일어난 인간의 정서적, 유희적 본성을 중시하는 디자인 사조로서 역사와 전통의 중요성을 재인식하고 적극 도입하여 과거로의 복귀와 디자인에서의 의미를 추구하는 경향은?

① 합리주의
② 포스트모더니즘
③ 절충주의
④ 팝아트

35. 대중문화 속에 등장하는 이미지를 미술로 수용하여 낙관적 분위기와 원색적인 색채 사용이 특징인 사조는?

① 포스트모더니즘
② 팝아트
③ 옵아트
④ 유기적 모더니즘

36. 다음 (A), (B), (C)에 적합한 용어를 순서대로 옳게 나열한 것은?

> 디자인의 중요한 과제는 구체적으로 (A)과 (B)을 어떻게 조화시키느냐 하는 것이다. 이런 관점에서 (C)적 형태가 가장 아름답다고 하는 입장이 디자인의 (C)주의이다. '형태는 (C)을 따른다.'는 루이스 설리반의 주장은 유명하다.

① 심미성, 경제성, 독창
② 심미성, 실용성, 기능
③ 심미성, 경제성, 조형
④ 심미성, 실용성, 자연

37. 색채계획의 목적 및 효과에 대한 설명으로 틀린 것은?

① 소재감을 강조하거나 완화한다.
② 질서를 부여하고 통합한다.
③ 인상과 개성을 부여하지 않는다.
④ 심리적인 안정을 제공한다.

38. 디자인에 대한 설명 중 틀린 것은?

① 디자인의 목표는 미적인 것과 기능적인 것을 제품으로 통합하는 것이다.
② 안전하며 사용하기 쉽고 아름답고 쾌적한 생활환경을 창조하는 조형행위이다.
③ 디자인의 공통되는 기본목표는 미와 기능의 조화이다.
④ 디자인은 자연적 창작행위로서 기능적 측면보다는 미적 추구를 목적으로 한다.

39. 도시환경 디자인에서 거리 시설물 디자인 시 고려해야 할 사항으로 가장 거리가 먼 것은?

① 편리성
② 경제성
③ 상품성
④ 안정성

40. 다음 중 운동감과 관련이 없는 것은?

① 색이나 형의 그러데이션
② 일정하지 않은 격자무늬나 사선
③ 선과 면으로만 표현이 가능
④ 움직이지 않는 형태와 역동적 형태의 배치

제3과목 : 색채관리

1 2 OK

41. 광원의 연색성 평가와 관련한 설명이 틀린 것은?

① 연색평가 수의 계산에 사용하는 기준광원은 시료광원의 색온도가 5,000K 이하일 때 CIE 합성주광을 사용한다.

② 연색평가지수는 광원의 연색성을 나타내는 것을 목적으로 한다.

③ 평균 연색평가지수는 규정된 8종류의 시험색에 대한 특수 연색평가지수의 평균값에 해당하는 연색평가지수이다.

④ 특수 연색평가지수는 규정된 시험색의 각각에 대하여 기준광으로 조명하였을 때와 시료광원으로 조명하였을 때의 색차를 바탕으로 광원의 연색성을 평가한 지수이다.

1 2 OK

42. 회화에서 사용하는 안료 중 자외선에 의한 내광이 약하므로 색채 적용 시 주의해야 할 안료 계열은?

① 광물성 안료 계열

② 카드뮴 안료 계열

③ 코발트 안료 계열

④ 형광 안료 계열

1 2 OK

43. 색의 측정 시 분광광도계의 조건으로 잘못된 것은?

① 측정하는 파장범위는 380nm ~ 780nm로 한다.

② 분광광도계의 파장 폭은 3자극치의 계산을 10nm 간격에서 할 때는 (5±1)nm로 한다.

③ 분광반사율의 측정 불확도는 최대치의 0.5% 이내에서 한다.

④ 분광광도계의 파장은 1nm 이내의 정확도를 유지해야 한다.

1 2 OK

44. CCM의 특징과 가장 거리가 먼 것은?

① 최소비용의 색채처방을 산출할 수 있다.

② 염색배합처방 및 가공비를 정확하게 산출할 수 있다.

③ 아이소메릭 매칭(Isomeric Matching)을 할 수 있다.

④ 색영역 매핑을 통해 입출력장치들의 색채 관리를 주목적으로 한다.

1 2 OK

45. 형광 물체색의 측정방법에 대한 설명이 틀린 것은?

① 시료면 조명광에 사용되는 측정용 광원은 그 상대 분광 분포가 측색용 광의 상대 분광 분포와 어느 정도 근사한 광원으로 한다.

② 측정용 광원은 380nm~780nm의 파장 전역에는 복사가 없고, 300nm 미만인 파장역에는 복사가 있는 것이 필요하다.

③ 표준 백색판은 시료면 조명광으로 조명했을 때 형광을 발하지 않아야 한다.

④ 형광성 물체에서는 전체 분광복사 휘도율 값이 1을 초과하는 수가 많으므로, 분광측광기는 측광 눈금의 범위가 충분히 넓은 것이어야 한다.

206

46. 색채를 발색할 때는 기본이 되는 주색(primary color)에 의해서 색역(color gamut)이 정해진다. 혼색방법에 따른 색역의 변화에 대한 설명 중 틀린 것은?

① 조명광 등의 혼색에서 주색은 좁은 파장영역의 빛만을 발생하는 색채가 가법혼색의 주색이 된다.

② 가법혼색은 각 주색의 파장영역이 좁으면 좁을수록 색역이 오히려 확장되는 특징이 있다.

③ 백색 원단이나 바탕소재에 염료나 안료를 배합할수록 전체적인 밝기가 점점 감소하면서 혼색이 된다.

④ 감법혼색에서 사이안은 파란색 영역의 반사율을, 마젠타는 빨간색 영역의 반사율을, 노랑은 녹색 영역의 반사율을 효과적으로 감소시킨다.

47. 표면색의 시감 비교방법에 대한 설명이 틀린 것은?

① 부스의 내부는 명도 L*가 약 60~70의 무광택의 무채색으로 한다.

② 작업면의 색은 원칙적으로 무광택이며, 명도 L*가 50인 무채색으로 한다.

③ 비교하는 색면의 크기와 관찰거리는 시야각으로 약 2도 또는 10도가 되도록 한다.

④ 색 비교를 위한 작업 면의 조도는 1000lx ~4000lx 사이로 한다.

48. 광택도에 대한 설명 중 틀린 것은?

① 변각광도 분포는 기준광원을 45도에 두고 관찰각도를 옮겨서 반사각도를 측정하는 방법이다.

② 광택도는 변각광도 분포, 경면광택도, 선명광택도로 측정한다.

③ 광택도는 100을 기준으로 40~50을 완전 무광택으로 분류한다.

④ 광택의 정도는 표면의 매끄러움과 직접적인 관계가 있다.

49. 일정한 두께로 가진 발색층에서 감법혼색을 하는 경우에 성립하는 원리로서 CCM에 사용되는 이론은?

① 데이비스-깁슨 이론(Davis-Gibson theory)

② 헌터 이론(Hunter theory)

③ 쿠벨카 뭉크 이론(Kubelka Munk theory)

④ 오스트발트 이론(Ostwald theory)

50. 시각에 관한 용어의 설명이 틀린 것은?

① 푸르킨예 현상 : 시각이 명소시에서 암소시로 바뀌게 되면 장파장 빛에 대한 효율은 떨어지고 단파장 빛에 대한 효율은 올라가는 현상

② 명소시(photopic vision) : 정상의 눈으로 암순응된 시각의 상태

③ 색순응 : 색광에 대하여 눈의 감소성이 순응하는 과정이나 그런 상태

④ 박명시 : 명소시와 암소시의 중간 밝기에서 추상체와 간상체 양쪽이 작용하고 있는 시각의 상태

51. 해상도(resolution)에 관한 설명 중 옳은 것은?

① 화면에 디스플레이된 색채 영상의 선명도는 해상도 및 모니터 크기와는 관계가 없다.

② ppi는 1인치×1인치 내에 들어갈 수 있는 픽셀의 수를 말한다.

③ 픽셀의 색상은 빨강, 사이안, 노랑 3가지 색상의 스펙트럼 요소들로 만들어진다.

④ 1280×1024의 해상도를 가지고 있는 디스플레이 시스템은 그보다 낮은 해상도를 지원하지 못한다.

52. KS A 0064에 의한 색 관련 용어의 정의가 틀린 것은?

① 백색도(whiteness) : 표면색의 흰 정도를 1차원적으로 나타낸 수치

② 분포온도(distribution temperature) : 완전복사체의 색도를 그것의 절대온도로 표시한 것

③ 크로미넌스(chrominance) : 시료색 자극의 특정 무채색 자극에서의 색도차와 휘도의 곱

④ 밝기(brightness) : 광원 또는 물체 표면이 명암에 관한 시지(감)각의 속성

53. 색영역 매핑(gamut mapping)에 대하여 옳게 설명한 것은?

① 색역이 일치하지 않는 색채장치 간에 색채의 구현이 효과적으로 이루어지도록 색채 표현 방식을 조절하는 기술이다.

② 인간이 느끼는 색채보다도 측색값이 일치하도록 하는 것을 주된 목적으로 실행된다.

③ 색 영역 바깥의 모든 색을 색 영역 가장자리로 옮기는 것이 색 영역 압축방법이다.

④ CMYK 색공간이 RGB 색공간보다 넓기 때문에 CMYK에서 재현된 색을 RGB 공간에서 수용할 수가 없다.

54. 다음 중 특수안료가 아닌 것은?

① 형광안료

② 인광안료

③ 천연유기안료

④ 진주광택안료

55. 분광광도계(spectrophotometer)로 반사물체 측정 시 기하학적 조건에 대한 설명으로 틀린 것은?

① 8도 : 확산배열, 정반사 성분 제외(8°: de) – 이 배치는 di : 8°와 일치하며 다만 광의 진행이 반대이다.

② 확산 : 0도 배열(d : 0) – 정반사 성분이 완벽히 제거되는 배치이다.

③ 수직/45도 배열(0°: 45° ×) – 빛은 수직으로 비추고 법선을 기준으로 45도 방향에서 측정한다.

④ 확산/확산 배열(d : d) – 이 배치의 조명은 di : 8°와 일치하며 반사광들은 반사체의 반구면을 따라 모두 모은다.

56. 다음 중 광원과 색온도에 대하여 옳게 설명한 것은?

① 낮은 색온도는 시원한 색에 대응되고, 높은 색온도는 따뜻한 색에 대응된다.

② 백열등은 상관 색온도로 구분하고, 열광원이 아닌 경우는 흑체의 색온도로 구분한다.

③ 흑체는 온도에 의해 분광분포가 결정되므로 광원색을 온도로 수치화할 수 있다.

④ 형광등은 자체가 뜨거워져서 빛을 내는 열광원이다.

57. ICC 기반 색채관리 시스템에 대한 설명으로 틀린 것은?

① CIE XYZ 또는 CIE LAB을 PCS로 사용한다.

② 색채변환을 위해서 항상 입력과 출력 프로파일이 필요하지는 않다.

③ 운영체제에서 특정 CMM을 선택하는 것은 가능하다.

④ CIE LAB의 지각적 불균형 문제를 CMM에서 보완할 수 있다.

58. 제시 조건이나 재질 등의 차이에 따라 변화를 보이는 주관적인 색의 현상은?

① 컬러 프로파일
② 컬러 케스트
③ 컬러 세퍼레이션
④ 컬러 어피어런스

59. 컴퓨터 자동배색에 대한 설명이 옳은 것은?

① 색료 선택, 초기 레시피 예측, 실 제작을 통한 레시피 수정의 최소한 세 개의 기능을 포함해야 한다.

② 컴퓨터 알고리즘을 이용하므로 색료 및 소재에 대한 데이터베이스는 필요하지 않다.

③ 레시피 수정 알고리즘을 포함하지 않으므로 사용자가 직접 측정된 색과 목표색의 차이를 계산하여 레시피 예측 알고리즘의 보정계수를 산출해야 한다.

④ 필터식 색채계와 컴퓨터 소프트웨어를 활용한다.

60. 색 측정에 대한 설명 중 틀린 것은?

① 색을 측정하는 방법에는 육안검색 방법과 기기를 이용하는 방법이 있다.

② 기기를 이용하는 경우는 유동체인 빛을 측정하는 것이므로 한 번에 정확하게 측정하여야 한다.

③ 육안으로 검색하는 경우는 컨디션이나 사용 목적에 따라 판단이 달라질 수 있으므로 객관적인 조건이 필요하다.

④ 측색의 목적은 정확하게 색을 파악하고, 전달하고, 재현하는 데 있다.

제4과목 : 색채지각론

61. 색의 동화현상에 대한 설명으로 옳은 것은?

① 두 색이 맞붙어 있을 때 그 경계 주변에서 색상, 명도, 대비의 현상이 보다 강하게 일어나는 현상이다.

② 청록색은 흥분을 가라앉히는 색이며, 빨간색은 혈액순환을 자극해 따뜻하게 느껴지는 색이다.

③ 같은 회색 줄무늬라도 파랑 위에 놓인 것은 파랑에 가까워 보이고, 노랑 위에 놓인 것은 노랑에 가까워 보인다.

④ 빨강을 본 후 노랑을 보게 되면, 노랑이 연두색에 가까워 보이는 현상이다.

62. 보색에 대한 설명 중 틀린 것은?

① 보색에 해당하는 두 색광을 혼합하면 백색광이 된다.

② 보색에 해당하는 두 물감을 혼합하면 검정에 가까운 무채색이 된다.

③ 색상환 속에서 서로 마주 보는 위치에 놓인 색은 모두 보색관계이다.

④ 감법혼합에서 마젠타(magenta)와 노랑(yellow)은 보색관계이다.

63. 인간의 눈 구조에서 시신경 섬유가 지나가는 부분으로 광수용기가 없어 대상을 볼 수 없는 곳은?

① 맹점 ② 중심와
③ 공막 ④ 맥락막

64. 다음 중 회전혼색과 관련이 없는 것은?

① 혼색에 의해 명도나 채도가 낮아지게 된다.

② 맥스웰은 회전원판을 사용하여 혼색의 원리를 실험하였다.

③ 원판의 물체색이 반사하는 반사광이 혼합되어 혼색되어 보인다.

④ 두 종류 이상의 색자극이 급속히 교대로 입사하여 생기는 계시혼색이다.

65. 다음 ()에 들어갈 내용이 순서대로 바르게 짝지어진 것은?

> 색채의 상호관계에 영향을 미치는 색채 대비는 그 생리적 자극의 방법에 따라 크게 두 가지로 분류된다. 두 가지 이상의 색을 한꺼번에 볼 경우 일어나는 대비는 ()라 하고, 먼저 본 색의 영향으로 나중에 보는 색이 다르게 보이는 경우를 ()라고 한다.

① 색상대비, 계시대비
② 동시대비, 계시대비
③ 계시대비, 동시대비
④ 색상대비, 동시대비

66. 조명조건이나 관찰조건이 변해도 물체의 색을 동일하게 지각하는 현상은?

① 연색성
② 항상성
③ 색순응
④ 색지각

67. 다음 중 색의 혼합방법이 나머지와 다른 하나는?

① 무대조명
② 네거티브 필름의 제조
③ 모니터
④ 컬러 슬라이드

68. 다음 중 대비현상의 종류가 다른 하나는?

① 밝은 바탕 위의 어두운 색은 더욱 어둡게 보인다.
② 회색 바탕 위의 유채색은 더 선명하게 보인다.
③ 허먼(Hermann)의 격자 착시효과에서 나타나는 현상이다.
④ 어두운 색과 대비되는 밝은 색은 더 밝게 느껴진다.

69. 순색 노랑의 포스터컬러에 회색을 섞었다. 회색의 밝기를 정확히 알지 못한다고 해도 혼합 후에 가장 명확하게 달라지는 속성의 변화는?

① 명도가 높아졌다.
② 채도가 낮아졌다.
③ 채도가 높아졌다.
④ 명도가 낮아졌다.

70. 작업자들의 피로감을 덜어주는 데 가장 효과적인 실내 색채는?

① 중명도의 고채도 색
② 저명도의 고채도 색
③ 고명도의 저채도 색
④ 저명도의 저채도 색

71. 다음 중 채도를 가장 강하게 느낄 수 있는 대비는?

① 보색대비
② 면적대비
③ 명도대비
④ 계시대비

72. 스펙트럼의 파장과 색의 관계를 연결한 것 중에서 틀린 것은?

① 보라 : 380~450nm
② 파랑 : 500~570nm
③ 노랑 : 570~590nm
④ 빨강 : 620~700nm

73. 추상체에 대한 설명 중 잘못된 것은?

① 간상체에 비하여 해상도가 떨어진다.
② 색채지각과 관련된 광수용기이다.
③ 눈의 망막 중 중심와에 존재하는 광수용기이다.
④ 간상체보다 광량이 풍부한 환경에서 활동하며 색채감각을 일으키는 역할을 한다.

74. 서양미술의 유명 작가와 그의 회화작품들이다. 이 중 병치혼색의 원리를 적극적으로 이용한 작품은?

① 몬드리안 : 적, 청, 황 구성
② 말레비치 : 8개의 정방향
③ 쇠라 – 그랑자드 섬의 일요일 오후
④ 피카소 – 아비뇽의 처녀들

1 2 OK

75. 색과 빛에 대한 설명으로 틀린 것은?

① 인간이 볼 수 있는 가시광선의 파장은 약 380nm~780nm이다.

② 빛은 파장에 따라 서로 다른 색감을 일으킨다.

③ 빛은 파장이 다른 전자파의 집합인 것을 처음 발견한 사람은 요하네스 이텐(Johaness Itten)이다.

④ 여러 가지 파장의 빛이 고르게 섞여 있으면 배색으로 지각된다.

1 2 OK

76. 색의 심리에서 진출과 후퇴에 대한 설명이 잘못된 것은?

① 난색계가 한색계보다 진출해 보인다.

② 채도가 높은 색이 낮은 색보다 진출해 보인다.

③ 유채색이 무채색보다 진출해 보인다.

④ 저명도 색이 고명도 색보다 진출해 보인다.

1 2 OK

77. 색채지각 효과 중 주변색의 보색이 중심에 있는 색에 겹쳐져 보이는 것으로 '괴테현상'이라고도 하는 것은?

① 벤함의 탑(Benham's Top)

② 색음현상(Colored Shadow)

③ 맥콜로 효과(McCollough Effect)

④ 애브니 현상(Abney Effect)

1 2 OK

78. 빨간색광(光)과 초록색광(光)의 혼색 시 나타나는 현상이 아닌 것은?

① 조도가 높아진다.

② 채도가 높아진다.

③ 노랑(Yellow) 색광이 된다.

④ 사이안(Cyan) 색광이 된다.

1 2 OK

79. 색채지각설에서 헤링이 제시한 기본색은?

① 빨강, 녹색, 파랑

② 빨강, 노랑, 파랑

③ 빨강, 노랑, 녹색, 파랑

④ 빨강, 노랑, 녹색, 마젠타

1 2 OK

80. 다음 중 색채의 온도감과 가장 밀접한 속성은?

① 채도

② 명도

③ 색상

④ 톤

제5과목 : 색채체계론

1 2 OK

81. 한국산업표준 KS A0011에서 명명한 색명이 아닌 것은?

① 생활색명

② 일반색명

③ 관용색명

④ 계통색명

82. 그림은 비렌의 색 삼각형이다. 중앙의 검정 부분은?

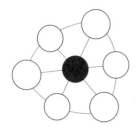

① TONE ② TINT
③ GRAY ④ SHADE

83. 동쪽과 서쪽을 상징하는 오정색의 혼합으로 얻어지는 오간색은?

① 녹색 ② 벽색
③ 홍색 ④ 자색

84. 오스트발트의 색체계의 표기법 "23 na"에 대하여 다음 표를 보고 옳게 설명한 것은?

기호	a	n
백색량	89	5.6
흑색량	11	94.4

① 23번 색상, 흑색량 94.4%, 백색량 89%, 순색량 5.6%
② 23번 색상, 백색량 5.6 %, 흑색량 11%, 순색량 83.4%
③ 순색량 23%, 백색량 5.6%, 흑색량 11%
④ 순색량 23%, 흑색량 94.4%, 백색량 89%

85. 다음은 전통색에 대한 설명이다. (A)는 전통색, (B)는 방위로 옳게 짝지어진 것은?

> (A) : 전통적 의미는 땅, (B), 황제이고 사물의 근본적인 것, 핵심적인 것을 상징하였다.

① A : 하양, B : 중앙
② A : 노랑, B : 서쪽
③ A : 노랑, B : 중앙
④ A : 검정 B : 북쪽

86. 오스트발트 색체계에 대한 설명으로 옳은 것은?

① 24색상환을 사용하며 색상번호 1은 빨강, 24는 자주이다.
② 색체계의 표기방법은 색상, 흑색량, 백색량 순서이다.
③ 아래쪽에 검정을 배치하고 맨 위쪽에 하양을 둔 원통형의 색입체이다.
④ 엄격한 질서를 가지는 색체계의 구성원리가 조화로운 색채 선택을 가능하게 한다.

87. P.C.C.S 색체계의 특징으로 옳은 것은?

① 근본적으로 조화론을 목적으로 한다.
② yellowish green은 10:YG로 표기한다.
③ 지각적으로 등보성이 없다.
④ 모든 색상은 12색상으로 구별되어 있다.

88. CIE 색공간에 대한 설명이 틀린 것은?

① L*a*b* 색공간은 색소 산업분야에 페인트, 종이, 플라스틱, 직물분야에서 색오차와 작은 색 차이를 표현하기 위해 만들어졌다.

② 색차를 정량화하기 위해 L*a*b* 색공간과 L*u*v* 공간은 색차 방정식을 제공한다.

③ 독립된 색채공간으로 기후, 환경 등에 영향을 받지 않고 항상 같은 색을 유지할 수 있다.

④ L*C*h 색공간은 L*a*b*와 똑같은 다이어그램을 활용하고, 방향좌표를 사용한다.

1 2 OK

89. NCS 색체계에 따라 검정색을 표현한 것은?

① S 0500-N

② S 9900-N

③ S 0090-N

④ S 9000-N

1 2 OK

90. 먼셀 색체계의 색상에 대한 설명 중 옳은 것은?

① 기본 12색상을 정하고 이것을 다시 10등분한다.

② 5R보다 큰 수의 색상(7.5R 등)은 보라 띤 빨강이다.

③ 각 색상의 180도 반대에 있는 색상은 보색 관계에 있게 하였다.

④ 한국산업표준 등에서 실용적으로 쓰이는 색상은 50색상의 색상환이다.

1 2 OK

91. 다음 중 현색계에 해당하는 것은?

① Munsell 색체계

② XYZ 색체계

③ RGB 색체계

④ Maxwell 색체계

1 2 OK

92. CIE Yxy 색체계에서 내부의 프랭클린 궤적선은 무엇의 변화를 나타내는가?

① 색온도

② 스펙트럼

③ 반사율

④ 무채색도

1 2 OK

93. 먼셀 기호의 표기법에서 색상은 5G, 명도 8, 채도 10인 색의 표기법은?

① 5G:8V:10C

② 5G 8/10

③ 5GH8V10C

④ G5V5C10

1 2 OK

94. 쉐브럴(Chevreul)의 색채조화론에 대한 설명으로 옳은 것은?

① 색의 조화와 대비의 법칙을 사용한다.

② 조화는 질서와 같다.

③ 동일 색상이 조화가 좋다.

④ 순색, 흰색, 검정을 결합하여 4종류의 색을 만든다.

1 2 OK

95. 병치혼색과 보색 등의 대비를 통해 그 결과가 혼란된 것이 아닌 주도적인 색으로 보일 때 조화된다는 이론은?

① 파버비렌의 색채조화론

② 저드의 색채조화론

③ 쉐브럴의 색채조화론

④ 루드의 색채조화론

96. NCS 색체계에 대한 설명으로 옳은 것은?

① 인간의 색지각에 기초한 색체계이다.

② 색에 대한 통계적, 기계적 시스템이다.

③ NCS 색체계는 유행에 따라 변한다.

④ 빛의 강도를 토대로 색 표기를 한다.

97. 물체색의 색이름에 관한 설명 중 틀린 것은?

① 관용색이름이란 관용적인 호칭방법으로 표현한 색이름이다.

② 색이름 수식형 중 초록빛, 보랏빛에서의 '빛'은 광선을 의미한다.

③ 조합색이름은 기준색 이름 앞에 색이름 수식형을 붙여 만든다.

④ 2개의 기본색이름을 조합하여 조합색이름을 구성한다.

98. 오늘날 가장 보편화되어 있는 L*a*b* 색채 시스템의 기본이 되는 색채 이론가가 아닌 사람은?

① 헤르만 에빙하우스(Hermann Ebbinghaus)

② 오그덴 루드(Ogden Rood)

③ 에발트 헤링(Ewald Hering)

④ 이그나츠 쉬퍼뮐러(Ignaz Schiffermuler)

99. 색채표준화의 대상이 아닌 것은?

① 광원의 표준화

② 물체 반사율 측정의 표준화

③ 다양한 색체계의 표준화

④ 표준관측자의 3자극 효율함수 표준화

100. L*C*h 체계에 대한 설명이 틀린 것은?

① L*a*b*와 똑같이 L*는 명도를 나타낸다.

② C* 값은 중앙에서 멀어질수록 작아진다.

③ h는 +a* 축에서 출발하는 것으로 정의하며 그곳을 0도로 한다.

④ 0도는 빨강, 90도는 노랑, 180도는 초록, 270도는 파랑이다.

2회 컬러리스트 기사 필기 기출모의고사

제1과목 : 색채심리 · 마케팅

①②ⓞⓚ
01. 색채의 공감각에 대한 설명 중 틀린 것은?

① 색의 농담과 색조에서 색의 촉감을 느낄 수
있다.
② 소리의 높고 낮음은 색의 명도, 채도에 의
해 잘 표현된다.
③ 좋은 냄새의 색들은 light tone의 고명도
색상에서 느껴진다.
④ 쓴맛은 순색과 관계가 있고, 채도가 낮은
색에서 느껴진다.

①②ⓞⓚ
**02. 소비자가 구매 후 자신의 선택에 대하여 불안
감 느끼는 것은?**

① 상표 충성도
② 인지 부조화
③ 내적 탐색
④ 외적 탐색

①②ⓞⓚ
**03. 외부지향적 소비자에게 있어서 가장 중요한
사항은?**

① 기능성
② 경제성
③ 소속감
④ 심미감

①②ⓞⓚ
04. 다음 중 시장 세분화의 조건으로 옳은 것은?

① 유통가능성, 접근가능성, 실질성, 실행가
능성
② 유통가능성, 안정성, 실질성, 실행가능성
③ 색채 선호성, 계절기후성, 실질성, 실행가
능성
④ 측정가능성, 접근가능성, 실질성, 실행가
능성

①②ⓞⓚ
**05. 사용된 색에 따라 우울해 보이거나 따뜻해 보
이거나 고가로 보이는 등의 심리적 효과는?**

① 색의 간섭
② 색의 조화
③ 색의 연상
④ 색의 유사성

①②ⓞⓚ
**06. 눈의 긴장과 피로를 줄여주고 사고나 재해를
감소시켜 주는 데 적합한 색은?**

① 산호색
② 감청색
③ 밝은 톤의 노랑
④ 부드러운 톤의 녹색

①②ⓞⓚ
07. 지역색에 영향을 주는 요소가 아닌 것은?

① 자연환경
② 토양
③ 건물색
④ 유행색

08. 색채기호 조사분석에 해당하지 않는 것은?

① 소비자의 색채 감성을 파악하는 것

② 상품의 이미지에 의한 구매 경향을 조사하는 것

③ 가격에 의한 제품의 구매 특성을 조사하는 것

④ 성별, 연령별, 지역별 색채 기호 유형을 조사하는 것

09. 색채 선호와 관련된 일반적인 설명 중 틀린 것은?

① 남성들은 파랑과 같은 특정한 색에 편중된 색채 선호를 보이고, 여성들은 비교적 다양한 색채 선호를 갖는다.

② 어린 아이들은 빨강과 노랑 등 난색계열을 선호한다.

③ 여러 국가에서 공통적으로 선호하는 색은 파랑이다.

④ 대부분 아프리카 문화권의 선호색 원리는 서양식의 색채 선호 원리와 비슷하다.

10. 소비자의 컬러 소비 형태를 조사하고자 한다. 시장 세분화를 위한 생활유형 연구를 중심으로 연구하고자 할 때 적합한 방법은?

① AIO법

② SWOP법

③ VALS법

④ AIDMA 법

11. 색채정보 분석방법 중 의미의 요인분석의 주요 요인이 아닌 것은?

① 평가차원(Evaluation)

② 역능차원(Potency)

③ 활동차원(Activity)

④ 지각차원(Perception)

12. 색채 이미지의 수량적 척도화를 위하여 가장 일반적으로 사용되고 있는 조사방법은?

① 의미분화법(SD법)

② 브레인스토밍법

③ 가치진단법

④ 매트릭스법

13. 시장 세분화 기준의 분류가 잘못된 것은?

① 지리적 변수 – 지역, 인구밀도

② 심리적 변수 – 생활환경, 종교

③ 인구학적 변수 – 소득, 직업

④ 행동분석적 변수 – 사용경험, 브랜드 충성도

14. 제품 포지셔닝에 대한 설명으로 틀린 것은?

① 제품마다 소비자들에게 인지되는 속성의 위치가 존재한다.

② 특정제품의 확고한 위치는 소비자의 구매 결정을 돕는다.

③ 경쟁환경의 변화에도 항상 고정된 위치를 유지해야 한다.

④ 세분화된 시장의 요구에 따른 차별적인 위치설정이 효과적이다.

1 2 OK

15. 다음 중 색채와 음악을 연결한 공감각을 이용하여 브로드웨이 부기우기(Broadway Boogie Woogie)라는 작품을 제작한 작가는?

① 요하네스 이텐(Johaness Itten)

② 몬드리안(Mondrian)

③ 카스텔(Castel)

④ 모리스 데리베레(Maurice Deribere)

1 2 OK

16. 파랑의 문화적 의미에 대한 설명 중 틀린 것은?

① 민주주의를 상징한다.

② 현대 남성복을 대표하는 색이다.

③ 중세시대 권력의 색채이다.

④ 비(非)노동을 상징하는 색채이다.

1 2 OK

17. 색채마케팅의 기능과 가장 거리가 먼 것은?

① 고객만족과 경쟁력 강화

② 기업과 제품을 인식하여 호감도 증가

③ 소비자의 시각을 자극하여 수요를 창출

④ 소비자의 1차적인 욕구충족을 통한 기업 만족

1 2 OK

18. 다음에서 설명하는 표본추출 방법은?

> n개의 샘플링 단위의 가능한 조합의 각각이 뽑힐 확률이 특정 값을 갖도록 하는 방법으로 n개의 샘플링 단위의 샘플이 모집단으로부터 취해지도록 하는 방법이다.

① 랜덤 샘플링(random sampling)

② 층화 샘플링(stratified sampling)

③ 군집 샘플링(cluster sampling)

④ 2단계 샘플링(two-stage sampling)

1 2 OK

19. 마케팅에 관한 설명 중 옳은 것은?

① 마케팅이란 자기 회사 제품의 실태를 파악하는 것을 말한다.

② 산업제품이 생산자로부터 소비자까지 전달되는 모든 과정과 관련된다.

③ 시대에 따른 유행이나 스타일과는 관계가 없다.

④ 산업제품을 대량생산하는 것을 마케팅이라고 한다.

1 2 OK

20. 색상과 추상적 연상의 연결이 잘못된 것은?

① 빨강 – 강렬, 위험

② 주황 – 따뜻함, 쾌활

③ 초록 – 희망, 안전

④ 보라 – 진정, 침정

제2과목 : 색채디자인

1 2 OK

21. 색채디자인에 있어서 주조색에 대한 설명으로 옳은 것은?

① 전체의 30% 미만을 차지하는 색이다.

② 인테리어, 패션, 산업디자인 등의 주조색은 고채도여야 한다.

③ 주조색을 선정할 때는 재료, 대상, 목적 등을 고려하여야 한다.

④ 주조색은 보조색보다 나중에 결정한다.

22. 다음 ()에 공통적으로 들어갈 단어는?

> 디자인(Design)이라는 말은 '지시한다', '표시하다'라는 의미의 라틴어 ()에서 나왔다. 여기서 ()는(은) 일정한 사물을 정리하여 질서를 유지하기 위한 활동이라는 뜻이다.

① 데생(Dessin)

② 디세뇨(Disegno)

③ 플래닝(Planning)

④ 데시나레(Designare)

23. 절대주의(Suprematism)의 대표적인 러시아 예술가는?

① 칸딘스키(W. Kandinsky)

② 마티스(H. Matisse)

③ 몬드리안(P. Mondrian)

④ 말레비치(K. Malevich)

24. 광고가 집행되는 과정을 순서대로 바르게 나열한 것은?

① 상황분석 → 광고기본전략 → 크리에이티브 전략 → 매체전략 → 평가

② 상황분석 → 광고기본전략 → 매체전략 → 크리에이티브 전략 → 평가

③ 상황분석 → 매체전략 → 광고기본전략 → 크리에이티브 전략 → 평가

④ 크리에이티브 전략 → 매체전략 → 상황 분석 → 광고기본전략 → 평가

25. 색은 상품판매 전략을 위한 커뮤니케이션에 있어서 매우 중요한 역할을 하고 있다. 이와 같은 목적으로 활용되는 색채효과와 가장 거리가 먼 것은?

① 기억성 증가

② 시인성 향상

③ 연색성 증가

④ 가독성 향상

26. 질을 추구하면서도 동시에 대량생산에 대한 양을 긍정하여 근대디자인이 탄생하는 계기가 된 것은?

① 미술공예운동

② 독일공작연맹

③ 런던 만국박람회

④ 시세션

27. 디자인 사조들이 대표적으로 사용하였던 색채의 경향으로 틀린 것은?

① 옵아트는 색의 원근감, 진출감을 흑과 백 또는 단일 색조를 강조하여 사용한다.

② 미래주의는 기하학적 패턴과 잘 조화되어 단순하면서도 세련된 느낌을 준다.

③ 다다이즘은 화려한 면과 어두운 면을 동시에 갖고 있으면서, 극단적인 원색대비를 사용하기도 한다.

④ 데스틸은 기본 도형적 요소와 3원색을 활용하여 평면적 표현을 강조한다.

1 2 OK

28. 디자인 매체에 따른 색채전략으로 거리가 먼 것은?

① 픽토그램 – 단순하고 명료하게 정보를 전달할 수 있어야 한다.

② 실내디자인 – 각 요소의 형태, 재질과 균형을 맞추어 질서있게 연출하여야 한다.

③ 슈퍼 그래픽 – 제품의 이미지 및 전체 분위기를 잘 나타낼 수 있어야 한다.

④ B.I – 브랜드의 특성을 알려주고 차별적 효과를 전달할 수 있어야 한다.

1 2 OK

29. 디자인의 조형적 기본요소가 아닌 것은?

① 형태 ② 색

③ 질감 ④ 재료

1 2 OK

30. 다음 중 색채조절의 사항과 관련이 없는 것은?

① 비렌, 체스킨

② 미적 효과, 감각적 배색

③ 색채관리, 색채조화

④ 안전확보, 생산효율 등대

1 2 OK

31. 수공의 장점을 살리되 예술작품처럼 한 점만을 제작하는 것이 아니라 어느 정도의 양산(量産)이 가능하도록 설계, 제작하는 생활조형 디자인의 총칭을 의미하는 것은?

① 크라프트 디자인(Craft Design)

② 오가닉 디자인(Organic Design)

③ 어드밴스드 디자인(Advanced Design)

④ 미니멀 디자인(Minimal Design)

1 2 OK

32. 디자인의 조형예술 측면의 역사적 발전에 관한 설명으로 옳은 것은?

① 구석기 시대에는 주로 디자인의 아름다움과 실용성을 강조하였다.

② 인도에서는 실용성 있는 거대한 토목사업으로 건축예술을 승화시켰다.

③ 르네상스 운동은 갑골문자, 불교의 융성과 함께 문화를 발전시켰다.

④ 유럽 중세문화에서는 종교적 감성을 표현한 건축양식이 발전하였다.

1 2 OK

33. 사물을 지각할 때 불완전한 형태나 벌어진 도형들의 집단을 완전한 형태들의 집단으로 지각하려는 경향이 있는 시지각의 원리는?

① 폐쇄성 ② 근접성

③ 지속성 ④ 연상성

1 2 OK

34. 다음 중 디자인의 기본조건이 아닌 것은?

① 합목적성 ② 심미성

③ 복합성 ④ 경제성

1 2 OK

35. 다음 중 시각디자인에 관한 내용으로 틀린 것은?

① 시각디자인의 역할은 의미전달보다는 감성적 만족을 주는 것이 가장 중요하다.

② 시각 커뮤니케이션에 있어 색채는 매우 중요한 역할을 하는 디자인 요소이다.

③ 시각디자인은 일차적으로 시각적 흥미를 불러일으킬 필요가 있다.

④ 시각디자인의 매체는 인쇄매체에서 점차 영상매체로 확대되고 있다.

36. 환경디자인의 분류와 그 설명이 틀린 것은?

① 도시계획 – 국토계획뿐 아니라 농어촌계획, 지역계획까지도 포함한다.

② 조경디자인 – 건축물의 표면에 그래픽적 의미를 부여하여 도시환경을 개선한다.

③ 건축디자인 – 주생활 환경을 인간이 조형적으로 종합 구성한 유기체적 조직체이다.

④ 실내디자인 – 건축물의 내부를 그 쓰임에 따라 아름답게 꾸미는 일이다.

37. 디자인의 목적과 관련이 없는 것은?

① 디자인은 실용적이고 미적인 조형의 형태를 개발하는 것이다.

② 디자인은 아름다움을 추구하기 위하여 즉흥적이고 무의식적인 조형의 방법을 개발하고 연구하는 것이다.

③ 디자인은 사용하기 쉽고, 편리하며, 아름다운 생활환경을 창조하는 조형행위이다.

④ 디자인은 일련의 목적을 마음에 두고, 이의 실천을 위하여 세우는 일련의 행위 개념이다.

38. 모형의 종류 중 디자인 과정 초기 개념화 단계에서 형태감과 비례 파악을 위해 만드는 모형은?

① 스터디 모형(study model)

② 작동 모형(working model)

③ 미니어처 모형(miniature model)

④ 실척 모형(full scale model)

39. 건축디자인의 일반적인 프로세스는?

① 기획 → 기본계획 → 기본설계 → 실시설계 →감리

② 기획 → 기본설계 → 조사 → 실시설계 → 감리

③ 기본계획 → 기획 → 기본설계 → 실시설계 → 감리

④ 조사 → 기획 → 실시설계 → 기본설계 → 감리

40. 일상생활 도구로서 실용 목적을 가진 디자인 행위와 관련이 있는 분야는?

① 시각디자인　　② 제품디자인

③ 환경디자인　　④ 실내디자인

제3과목 : 색채관리

41. 도료의 전색제 중 합성수지와 가장 거리가 먼 것은?

① 페놀 수지　　② 요소 수지

③ 셸락 수지　　④ 멜라민 수지

42. 색채 측정기에 관한 설명 중 틀린 것은?

① 측정 시 시료의 오염은 측정값에 오류를 가져올 수 있다.

② 낮아진 계측기의 정확성은 교정을 통하여 확보할 수 있다.

③ 분광광도계의 적분구 내부는 정확도와 무관하다.

④ 계측기는 측정 전 충분히 켜두어 안정성을 확보하는 것이 좋다.

1 2 OK

43. 다음 색온도와 관련된 용어들 중 설명이 틀린 것은?

① 색온도 – 완전복사체의 색도를 그것의 절대온도로 표시한 것

② 분포온도 – 완전복사체의 상대 분광분포와 동등하거나 또는 근사적으로 동등한 시료 복사의 상대 분광분포의 1차원적 표시로서, 그 시료 복사에 상대 분광분포가 가장 근사한 완전복사체의 절대온도로 표시한 것

③ 상관 색온도 – 완전복사체의 색도와 근사하는 시료 복사의 색도 표시로, 그 시료 복사에 색도가 가장 가까운 완전복사체의 절대온도로 표시한 것. 이때 사용하는 색 공간은 CIE 1931 x, y를 적용한다.

④ 역수 상관 색온도 – 상관 색 온도의 역수

1 2 OK

44. 육안조색 시 자연주광 조명에 의한 색 비교에 대한 설명으로 잘못된 것은?

① 북반구에서의 주광은 북창을 통해서 확산된 광을 사용한다.

② 붉은 벽돌벽 또는 초록의 수목과 같은 진한 색의 물체에서 반사하지 않는 확산 주광을 이용해야 한다.

③ 시료면의 범위보다 넓은 범위를 균일하게 조명해야 한다.

④ 적어도 4000lx의 조도가 되어야 한다.

1 2 OK

45. 이미지 센서가 컬러를 나누는 기술로 가장 거리가 먼 것은?

① Bayer Filter Senior

② Foveon Sensor

③ Flat Panel Sensor

④ 3CCD

1 2 OK

46. 다음 중 염료의 설명으로 틀린 것은?

① 투명성이 뛰어나다.

② 유기물이다.

③ 물에 가라앉는다.

④ 물체와의 친화력이 있다.

1 2 OK

47. 모니터에서 3원색의 가법혼색으로 만들어지는 모든 색을 포함하는 색공간 내의 재현 영역을 무엇이라고 하는가?

① 색입체(color solid)

② 스펙트럼 궤적(spectrum locus)

③ 완전복사체 궤적(planckian locus)

④ 색영역(color gamut)

1 2 OK

48. 다음 중 컬러 잉크젯 프린터의 재현 색상에 영향을 미치는 것과 가장 거리가 먼 것은?

① 용지의 크기

② 프린터 드라이버의 설정

③ 용지의 종류

④ 잉크의 종류

49. 형광 물체색 측정에 필요한 조건으로 틀린 것은?

① 조명 및 수광의 기하학적 조건은 원칙적으로 45° 조명 및 0° 수광 또는 0° 조명 및 45° 수광을 따른다.

② 분광측색 방법에서는 단색광 조명 또는 분광 관측에서 유효파장 폭 및 측정파장 간격은 원칙적으로 1nm 혹은 2nm로 한다.

③ 측정용 광원은 300nm 미만의 파장역에는 복사가 없는 것이 바람직하다.

④ 표준 백색판은 시료면 조명광으로 조명했을 때 형광을 발하지 않아야 한다.

50. 단 한 번의 컬러 측정으로 표준광 조건에서의 CIE LAB 값을 얻을 수 있는 장비는?

① 분광복사계
② 조도계
③ 분광광도계
④ 광택계

51. 육안조색과 CCM 장비를 이용한 조색의 관계에 대해 가장 바르게 설명한 것은?

① 육안조색은 CCM을 이용한 조색보다 더 정확하다.

② CCM 장비를 이용한 조색 시스템에서 가장 중요한 요소는 정확한 색료 데이터베이스 구축이다.

③ 육안조색으로도 무조건등색을 실현할 수 있다.

④ CCM 장비는 가법혼합방식에 기반한 조색에 사용한다.

52. KS C 0074에서 정의된 측색용 보조 표준광이 아닌 것은?

① D_{50}
② D_{60}
③ D_{75}
④ B

53. 다음 중 광원의 색 특성과 관련된 용어가 아닌 것은?

① 백색도(whiteness)
② 상관 색온도(correlated color temperature)
③ 연색성(color rendering properties)
④ 완전복사체(planckian radiator)

54. 측색장비에 대한 설명으로 잘못된 것은?

① 시감 색채계 – 광전 수광기를 사용하여 분광 특성을 측정

② 분광광도계 – 물체의 분광반사율, 분광투과율 등을 파장의 함수로 측정

③ 분광복사계 – 복사의 분광분포를 파장의 함수로 측정

④ 색채계 – 색을 표시하는 수치를 측정

55. 입력 색역에서 표현된 색이 출력 색역에서 재현 불가할 때 ICC에서 규정한 렌더링 의도에 대한 설명으로 잘못된 것은?

① 지각적(perceptual) 렌더링은 전체 색 간의 관계는 유지하면서 출력 색역으로 색을 압축한다.

② 채도(saturation) 렌더링은 입력 측의 채도가 높은 색을 출력에서도 채도가 높은 색으로 변환한다.

③ 상대색도(relative colorimetric) 렌더링은 입력의 흰색을 출력의 흰색으로 매핑하며, 전체 색 간의 관계를 유지하면서 출력 색역으로 색을 압축한다.

④ 절대색도(absolute colorimetric) 렌더링은 입력의 흰색을 출력의 흰색으로 매핑하지 않는다.

1 2 OK

56. 유한한 면적을 갖고 있는 발광면의 밝기를 나타내는 양을 의미하는 용어는?

① 휘도
② 비시감도
③ 색자극
④ 순도

1 2 OK

57. 모니터 디스플레이의 해상도에 대한 설명으로 올바른 것은?

① 4K 해상도는 4096×2160의 해상도를 의미한다.

② 400ppi의 모니터는 500ppi의 스마트폰보다 해상도가 높다.

③ 동일한 크기의 화면에서 FHD는 UHD보다 해상도가 높다.

④ 동일한 크기의 화면에서 4K 해상도의 화소 수는 2K 해상도의 2배이다.

1 2 OK

58. 표면색의 육안검색 환경과 관련된 설명으로 틀린 것은?

① 일반적인 색 비교를 위해서는 자연주광 또는 인공주광 중 어느 것을 사용해도 된다.

② 자연주광에서의 비교에서는 1000lx가 적합하다.

③ 어두운 색 비교를 위한 작업면의 조도는 4000lx에 가까운 것이 좋다.

④ 색 비교를 위한 부스의 내부는 먼셀 명도 N4~N5로 한다.

1 2 OK

59. 컬러모델(Color Model)에 대한 설명으로 잘못된 것은?

① 원료의 종류(색료 또는 빛)에 따라 달라진다.

② 재현성(reproducibility)을 가져야 한다.

③ 원료들을 특정 비율로 섞었을 때 특정 관측 환경에서 어떤 컬러로 표현되는가를 예측할 수 있다.

④ 동일한 CIE LAB 값을 갖는 색을 만들기 위한 원료 구성비율은 모든 관측환경 하에서 동일하다.

1 2 OK

60. CIE 표준광 및 광원에 대한 설명으로 틀린 것은?

① CIE 표준광은 CIE에서 규정한 측색용 표준광으로 A, D_{65}가 있다.

② CIE C광은 2004년 이후 표준광으로 사용하지 않는다.

③ CIE A광은 색온도 2700K의 텅스텐램프이다.

④ 표준광 D_{65}는 상관 색온도가 약 6500K인 CIE 주광이다.

제4과목 : 색채지각론

61. 다음 중 눈의 구조 중 물체의 상이 맺히는 곳은?

① 각막(Cornea)　　② 동공(Pupil)

③ 망막(Retina)　　④ 수정체(Lens)

62. 차선을 표시하는 노란색을 밝은 회색의 시멘트 도로 위에 도색하면 시인성이 현저히 떨어진다. 이 표시의 시인성을 향상시키기 위한 가장 효과적인 방법은?

① 차선표시 주변에 같은 채도의 보색으로 파란색을 칠한다.

② 차선 표시 주변에 검은 색을 칠한다.

③ 노란색 도료에 형광제를 첨가시킨다.

④ 재귀반사율이 높아지도록 작은 유리구슬을 뿌린다.

63. 색채학자와 혼색에 관한 다음 설명 중 틀린 것은?

① 맥스웰은 회전원판 실험을 통해 혼색의 원리를 이론화하였다.

② 오스트발트는 회전원판에 이용한 혼색을 활용하여 색체계를 구성하였다.

③ 베졸드는 색 필터의 중첩에 의한 색자극의 혼합으로 혼색의 원리를 이론화하였다.

④ 시냐크는 점묘법으로 채도를 낮추지 않고 중간색을 만들 수 있는 혼색을 보여주었다.

64. 점을 찍어가며 그렸던 인상주의 점묘파 화가들의 그림에 영향을 준 색채연구가는?

① 헬름홀츠　　② 맥스웰

③ 쉐브럴　　　④ 저드

65. 공간색(Volume color)에 대한 설명으로 옳은 것은?

① 색의 구체적인 지각 표면이 배제되어 거리감이나 입체감 같은 지각이 거의 이루어지지 않는 색

② 사물이 질감이나 상태를 나타내는 색으로 거의 불투명도를 가진 물체의 표면에서 느낄 수 있는 색

③ 투명한 착색액이 투명유리에 들어있는 것을 볼 때처럼 색의 존재감이 그 내부에도 느껴지는 용적색

④ 거울과 같이 광택이 나는 불투명한 물질의 표면에 나타나는 완전반사에 가까운 색

66. 정의 잔상(양성적 잔상)에 대한 설명으로 옳은 것은?

① 색자극에 대한 잔상으로 대체로 반대색으로 남는다.

② 어두운 곳에서 빨간 성냥불을 돌리면 길고 선명한 빨간 원이 그려지는 현상이다.

③ 원자극과 같은 정도의 밝기와 반대색의 기미를 지속하는 현상이다.

④ 원자극이 선명한 파랑이면 밝은 주황색의 잔상이 보인다.

1 2 OK

67. 컬러인쇄를 자세히 들여다보면 작은 망점으로 이루어진 것이 보인다. 이 망점 인쇄의 원리에 대한 설명 중 옳은 것은?

① 망점의 색은 노랑, 사이안, 빨강으로 되어 있다.

② 색이 겹쳐진 부분은 가법혼색의 원리가 적용된다.

③ 일부 나열된 색에는 병치혼색의 원리가 적용된다.

④ 인쇄된 형태의 어두운 부분을 안정시키기 위하여 빨강, 녹색, 파랑을 사용한다.

1 2 OK

68. 시각을 일으키는 물리적 자극의 범위에 해당하는 파장으로 옳은 것은?

① 200~700nm

② 200~900nm

③ 380~780nm

④ 380~980nm

1 2 OK

69. 달토니즘(Daltonism)으로 불리는 색각이상 현상에 대한 설명으로 옳은 것은?

① M추상체의 결핍으로 나타난다.

② 제3색약이다.

③ 추상체 보조장치로 해결된다.

④ Blue~Green을 보기 어렵다.

1 2 OK

70. 영·헬름홀츠의 색채지각설에 관한 설명으로 옳은 것은?

① 망막에는 3종의 색각세포와 세 가지 종류의 신경선의 흥분과 혼합에 의해 다양한 색이 발생한다는 것이다.

② 4원색을 기본으로 설명하였다.

③ 동시대비, 잔상과 같은 현상을 설명할 때 유용하다.

④ 색의 잔상효과와 베졸드 브뤼케 현상 등을 설명하기에 중요한 근거가 되는 학설이다.

1 2 OK

71. 색의 지각과 감정효과에 대한 설명으로 옳은 것은?

① 멀리 보이는 경치는 가까운 경치보다 푸르게 느껴진다.

② 크기와 형태가 같은 물체가 물체색에 따라 진출 또는 후퇴되어 보이는 것에는 채도의 영향이 가장 크다.

③ 주황색 원피스가 청록색 원피스보다 더 날씬해 보인다.

④ 색의 3속성 중 감정효과는 주로 명도의 영향을 가장 많이 받는다.

1 2 OK

72. 교통표지나 광고물 등에 사용될 색을 선정할 때 흰 바탕에서 가장 명시성이 높은 색은?

① 파랑 ② 초록

③ 빨강 ④ 주황

1 2 OK

73. 순응에 대한 설명이 틀린 것은?

① 순응이란 조명조건이 변화함에 따라 수용기의 민감도가 변화하는 것을 말한다.

② 터널 내 조명설치 간격은 명암순응현상과 관련이 있다.

③ 조도가 낮아지면 시인도는 장파장인 노랑보다 단파장인 파랑이 높아진다.

④ 박명시는 추상체와 간상체 모두 활동하고 있는 시각상태로 시각적인 정확성이 높다.

74. 보색대비에 관한 설명 중 틀린 것은?

① 색상대비 중에서 서로 보색이 되는 색들끼리 나타나는 대비효과를 보색대비라고 한다.

② 두 색은 서로 영향을 받아 본래의 색보다 채도가 높아지고 선명해진다.

③ 유채색과 무채색이 인접될 때 무채색은 유채색의 보색 기미가 있는 듯이 보인다.

④ 서로 보색대비가 되는 색끼리 어울리면 채도가 낮아져 탁하게 보인다.

75. 채도대비를 활용하여 차분하면서도 선명한 이미지의 패턴을 만들고자 할 때 패턴 컬러인 파랑과 가장 잘 조화되는 배경색은?

① 빨강　　　　　② 노랑

③ 초록　　　　　④ 회색

76. 형광작용에 의해 무대나 간판 등의 조명에 주로 활용되는 파장역과 열적 작용으로 온열효과에 이용되는 파장역을 단파장에서 장파장의 순으로 바르게 나열한 것은?

① 자외선 – 가시광선 – X선

② 자외선 – 가시광선 – 적외선

③ 가시광선 – 자외선 – 적외선

④ 적외선 – X선 – 가시광선

77. 잔상에 관한 설명으로 틀린 것은?

① 자극을 제거한 후에 시각적인 상이 나타나는 현상이다.

② 자극의 강도가 클수록 잔상의 출현도 강하게 나타난다.

③ 물체색에 있어서의 잔상은 거의 원래 색상과 보색관계에 있는 보색잔상으로 나타난다.

④ 원래의 자극에 대해 보색으로 나타나는 것은 양성잔상에 해당된다.

78. 특정 색을 바라보다가 흰색 도화지를 응시할 경우 잔상이 나타난다. 이때 잔상이 가장 강하게 느껴지는 색은?

① 5R 4/14　　　② 5R 8/2

③ 5Y 2/2　　　　④ 5Y 8/10

79. 색채혼합에 관한 설명으로 틀린 것은?

① 다색실로 직조된 직물의 색은 병치혼색을 한다.

② 색 필터를 통한 혼색실험은 가법혼색을 한다.

③ 컬러인쇄에 사용된 망점의 색점은 병치감법혼색을 한다.

④ 컬러텔레비전은 병치가법혼색을 한다.

80. 색의 온도감에 관한 설명 중 올바른 것은?

① 귤색은 난색에 속한다.

② 연두색은 한색에 속한다.

③ 파란색은 중성색에 속한다.

④ 자주색은 난색에 속한다.

제5과목 : 색채체계론

1 2 OK

81. 먼셀 색체계의 색상 중 기본색의 명도가 가장 높은 색상은?

① RED ② YELLOW
③ GREEN ④ PURPLE

1 2 OK

82. NCS 색체계의 S2030-Y90R 색상에 대한 옳은 설명은?

① 90%의 노란색도를 지니고 있는 빨간색
② 노란색도 20%, 빨간색도 30%를 지니고 있는 주황색
③ 90%의 빨간색도를 지니고 있는 노란색
④ 빨간색도 20%, 노란색도 30%를 지니고 있는 주황색

1 2 OK

83. 한국의 전통색채에 나타나는 특징이 아닌 것은?

① 음양오행사상에 근거한 색채문화를 지녔다.
② 관념적 색채가 아닌 직접적, 감각적 지각체험을 중시하였다.
③ 색채는 계급표현의 수단이었다.
④ 오방색을 중심으로 한 색채문화를 지녔다.

1 2 OK

84. CIE XYZ 체계의 색 값으로 가장 밝은 색은?

① X=29.08, Y=19.77, Z=12.41
② X=76.45, Y=78.66, Z=80.87
③ X=55.51, Y=59.10, Z=76.28
④ X=4.70, Y=6.55, Z=6.09

1 2 OK

85. 색채표준화의 단계 중 최초의 3원색 지각론으로 체계화를 시도한 인물이 아닌 사람은?

① 토마스 영
② 헬름홀츠
③ 에발트 헤링
④ 맥스웰

1 2 OK

86. 배색기법에 관한 중 틀린 것은?

① 연속배색은 리듬감이나 운동감을 주는 배색방법이다.
② 분리배색은 단조로운 배색에 대조되는 색을 배색하여 강조하는 기법이다.
③ 토널배색은 전체적으로 안정되며 편안한 느낌을 연출할 수 있다.
④ 트리콜로 배색은 명쾌한 콘트라스트가 표현되는 것이 특징이다.

1 2 OK

87. 미국의 색채학자 저드(Judd)의 색채조화론에 관한 설명으로 틀린 것은?

① 질서의 원리 – 규칙적으로 신징된 명도, 채도, 색상 등 색채의 요소가 일정하면 조화된다.
② 친근감의 원리 – 자연경관과 같이 사람들에게 잘 알려진 색은 조화된다.
③ 유사성의 원리 – 사용자의 환경에 익숙한 색은 조화된다.
④ 명료성의 원리 – 여러 색의 관계가 애매하지 않고 명쾌하면 조화된다.

88. 먼셀의 표색기호 10Y 8/2에 대한 설명으로 옳은 것은?

① 색상 10Y, 명도 2, 채도 8
② 색상 10Y, 명도 8, 채도 2
③ 명도 10, 색상 Y, 채도 8.2
④ 명도 8.2, 색상 Y, 채도 10

89. 다음 중 한국의 전통색명인 벽람색(碧藍色)에 해당하는 색은?

① 밝은 남색 ② 연한 남색
③ 어두운 남색 ④ 진한 남색

90. 다음 각 색체계에 따른 색표기 중에서 가장 어두운 색은?

① N8 ② L* = 10
③ ca ④ S 4000 N

91. 오스트발트 색체계에 대한 설명으로 틀린 것은?

① 독일의 물리화학자 오스트발트가 연구한 색체계로서 회전혼색기의 색채 분할면적의 비율을 가지고 여러 색을 만들고 있다.
② 페흐너의 법칙을 적용하여 동등한 시각 거리들을 표현하는 색단위를 얻어내려 시도하였다.
③ 어느 한 색상에 포함되는 색은 모두 B(흑) + W(백) + C(순색)의 합이 100이 되는 혼합비를 구성하고 있다.
④ 오스트발트의 색상환은 헤링의 반대색설의 보색대비에 따라 5분할하고 그 중간색을 포함하여 10등분한 색을 기준으로 하고 있다.

92. 10R 7/8의 일반색명이 아닌 것은?

① 진한 빨강
② 밝은 빨강
③ 연한 갈색
④ 노란 분홍

93. 오스트발트 색체계의 순색 중 초록색에 대한 설명으로 옳은 것은?

① 장파장 반사율이 0%이고, 단파장 반사율이 100%가 되는 색
② 단파장 반사율이 0%이고, 장파장 반사율이 100%가 되는 색
③ 단파장과 장파장의 반사율이 100%이고, 중파장의 반사율이 0%가 되는 색
④ 단파장과 장파장의 반사율이 0%이고, 중파장의 반사율이 100%가 되는 색

94. 다음 중 상용 색표계로 짝지어진 것은?

① MUNSELL, PCCS
② MUNSELL, PANTONE
③ DIN, MUNSELL
④ PCCS, PANTONE

95. 한국산업표준(KS A 0062)에서 규정한 색채표준은?

① 색의 3속성 표기
② CIE 표기
③ 계통색 체계
④ 관용색 체계

96. P.C.C.S. 색체계의 톤(tone) 분류체계의 설명으로 옳은 것은?

① 무채색 고명도 순은 sf(soft) − p(pale) − g(grayish)이다.

② 고채도 순은 v(vivid) − s(strong) − lt(light) − p(pale)이다.

③ 중채도의 톤으로 lt(light), b(right), s(strong), dp(deep) 등이 있다.

④ 고채도의 v(vivid)톤은 색명에 따른 명도 차이가 거의 없다.

97. 그림의 NCS 색삼각형과 색환에 표기된 내용으로 옳은 것은?

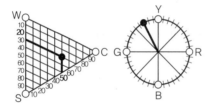

① S3050 − G70Y

② S5030 − Y30G

③ 유채색도(c)에서 green이 70%, yellow는 30%의 비율

④ 검정색도(s) 30%, 하양색도(w) 50%, 유채색도(c) 70%의 비율

98. 5R 9/2와 5R 3/8인 색은 명도와 채도 측면에서 볼 때 문·스펜서의 어느 조화원리에 해당하는가?

① 유사조화(similarity)

② 동등조화(identity)

③ 대비조화(contrast)

④ 제1부조화(1st ambiguity)

99. L*a*b* 색체계의 설명으로 틀린 것은?

① 물체의 색을 측정할 때 가장 많이 사용되고 있으며, 실제로 모든 분야에서 널리 사용되고 있다.

② L*a*b* 색공간 좌표에서 L*는 명도, a*와 b*는 색 방향을 나타낸다.

③ +a*는 빨간색 방향, −a*는 노란색 방향, +b*는 초록 방향, −b*는 파란 방향을 나타낸다.

④ 조색할 색채의 오차를 알기 쉽게 나타내며 색채의 변화 방향을 쉽게 짐작할 수 있다.

100. CIE Yxy와 CIE LUV 색체계에서 백색광의 위치는?

① 왼쪽　　　　　② 오른쪽

③ 가운데　　　　④ 상단

3회 컬러리스트 기사 필기 기출모의고사

제1과목 : 색채심리 · 마케팅

1 2 OK

01. 마케팅에서 색채의 효과가 아닌 것은?

① 주변 제품과의 색차 정도를 고려하여 대상물의 존재를 두드러지게 함

② 배색이나 브랜드 색채를 통일하여 대상물의 의미와 이미지를 전달함

③ 색채의 변경은 공장의 제조라인 수정에 따른 막대한 경비를 발생시킴

④ 유행색은 그 시대가 선호하는 이미지이므로 소비자의 라이프스타일이나 가치관에 영향을 미침

1 2 OK

02. 흐린 날씨의 지역 사람들이 선호하는 색채에 대한 설명 중 틀린 것은?

① 일반적으로 연한 회색을 띤 색채, 약한 한색계를 좋아한다.

② 건물의 외관 색채는 주로 파랑과 연한 초록, 회색 등을 사용한다.

③ 실내 색채는 주로 초록, 청록과 같은 한색계의 색채를 선호한다.

④ 북유럽계의 민족은 한색계에 예민한 감수성을 지니고 있다.

1 2 OK

03. 다음 중 태양빛의 영향으로 강렬한 순색계와 녹색을 선호하는 지역은?

① 뉴질랜드

② 케냐

③ 그리스

④ 일본

1 2 OK

04. 컬러 이미지 스케일(Color Image Scale)에 대한 설명 중 틀린 것은?

① 색채 이미지를 어휘로 표현하여 좌표계를 구성한 것이다.

② 유행색 경향 및 선호도 비교분석에 사용된다.

③ 색채의 3속성을 체계적으로 이미지화한 것이다.

④ 색채가 주는 느낌을 대립되는 형용사 평가어로 평가하여 나타낸 것이다.

1 2 OK

05. 소비자 행동에 영향을 미치는 요인 중 행동양식, 생활습관, 종교, 인종, 지역 등에 영향을 받는 요인은?

① 문화적 요인

② 경제적 요인

③ 심리적 요인

④ 개인적 특성

1 2 OK

06. 마케팅에서 색채의 기능에 대한 설명으로 틀린 것은?

① 홍보전략을 위해 기업 컬러를 적용한 신제품을 출시하였다.

② 컬러 커뮤니케이션은 측색 및 색채관리를 통하여 제품이 가진 이미지나 브랜드 의미를 전달한다.

③ 상품 자체는 물론이고 브랜드의 광고에 사용된 색채는 소비자의 구매력을 자극한다.

④ 마케팅 목표를 달성하기 위해 색채를 적합하게 구성하고 이를 장기적, 지속적으로 개선해 나간다.

1 2 OK

07. 브랜드별 고유색을 적용한 색채마케팅 사례가 틀린 것은?

① 맥도날드 – 빨강 심벌, 노랑 바탕

② 포카리스웨트 – 파랑, 흰색

③ 스타벅스 – 녹색

④ 코카콜라 – 빨강

1 2 OK

08. 지역색(local color)에 대한 설명으로 거리가 먼 것은?

① 특정 지역에서 추출된 색채

② 특정 지역의 하늘과 자연광을 반영하는 색채

③ 특정 지역의 흙, 돌 등에 의해 나타나는 색

④ 특정 지역의 사람들이 선호하는 색

1 2 OK

09. 색채와 연상의 연결이 옳은 것은?

① 빨강 – 정열, 혁명

② 녹색 – 고귀, 권력

③ 노랑 – 위험, 우아

④ 흰색 – 청결, 공포

1 2 OK

10. 모 카드회사에서 새로 출시하는 카드를 사용하는 소비자의 소비욕구 유형에 맞추어 포인트를 올려준다고 광고를 하고 있다. 이때 적용되는 마케팅은?

① 제품 지향적 마케팅

② 판매 지향적 마케팅

③ 소비자 지향적 마케팅

④ 사회 지향적 마케팅

1 2 OK

11. 색채의 공감각 현상에 대한 설명 중 옳은 것은?

① 하나의 자극으로부터 서로 다른 감각이 동시에 현저하게 공통적으로 발생하는 것을 의미한다.

② 색의 상징성이 언어를 대신하는 것이다.

③ 가벼운 색과 무거운 색에서는 공감각 현상을 찾아볼 수 없다.

④ 언어로는 표현하기 어려운 공간 감각이나 사회적, 종교적 규범 같은 추상적 개념을 표현한다.

1 2 OK

12. 색채연구에서 자주 활용되는 의미분별법 (Semantic Differential Method)에서 사용되는 척도는?

① 비례척도(Ratio Scale)

② 명의척도(Nominal Scale)

③ 서수척도(Ordinal Scale)

④ 거리척도(Interval Scale)

13. 변수를 사용한 시장 세분화 전략 중 다음의 분류사례는 어떤 세분화 기준에 속하는가?

> 여피족, 오렌지족, 386세대 권위적, 사교적, 보수적, 야심적

① 인구통계적 변수

② 지리적 변수

③ 심리분석적 변수

④ 행동분석적 변수

14. 병원 수술실의 벽면 색채로 적합한 것은?

① 크림색 ② 노랑

③ 녹색 ④ 흰색

15. 다음 중 ()에 들어갈 적절한 단어는?

> 모든 제품의 판매 촉진을 위한 마케팅이 가능한 이유는 인간의 ()이(가) 다양하기 때문이다.

① 상상 ② 의견

③ 연령 ④ 욕구

16. 제품의 라이프 사이클(life cycle) 단계에 따라 홍보전략이 달라져야 성공적인 색채마케팅 결과를 얻을 수 있다. 다음 중 성장기에 합당한 홍보전략은?

① 제품 알리기와 혁신적인 설득

② 브랜드의 우수성을 알리고 대형시장에 침투

③ 제품의 리포지셔닝, 브랜드 차별화

④ 저가격을 통한 축소전환

17. 다음 중 시장 세분화의 목적이 아닌 것은?

① 기업의 이미지를 통합하여 통일감 부여

② 변화하는 시장수요에 능동적으로 대처

③ 자사 제품의 차별화와 시장 기회를 탐색

④ 자사와 경쟁사의 장단점을 효과적으로 평가

18. 색의 선호도에 대한 설명으로 틀린 것은?

① 색에 대한 일반적인 선호 경향과 특정 제품에 대한 선호색은 동일하다.

② 선호도의 외적, 환경적 요인은 문화적, 사회적 요인으로 구분할 수 있다.

③ 선호도의 내적, 심리적 요인으로는 개인적 요인이 중요하게 작용한다.

④ 제품의 특성에 따라서 선호되는 색채는 고정된 것이 아니다.

19. 색채와 감정 관계에 관한 설명으로 옳은 것은?

① 녹색, 보라색 등은 따뜻함이나 차가움이 느껴지지 않는 중성색이다.

② 색의 중량감은 색상에 따라 가장 크게 좌우된다.

③ 유아기, 아동기에는 감정에 따른 추상적 연상이 많다.

④ 중명도 이하의 채도가 높은 색은 부드러운 느낌을 준다.

20. 색채조사를 위한 설문지의 응답형식에 대한 설명으로 틀린 것은?

① 개방형 설문은 응답자가 자유롭게 자신의 생각을 응답하도록 하는 것이다.

② 폐쇄형 설문은 두 개 이상의 응답을 주고 그 중에서 하나 이상 선택하도록 하는 것이다.

③ 심층면접법(depth interview)으로 설문을 할 때는 개방형 설문이 좋다.

④ 예비적 소규모 조사(pilot survey) 시에는 폐쇄형 설문이 좋다.

제2과목 : 색채디자인

1 2 OK

21. 불완전한 형이나 그룹들을 완전한 형이나 그룹으로 완성시키려는 경향이 있으며, 익숙한 선과 형태는 불완전한 것보다 완전한 것으로 보이기 쉬운 시각적 원리는?

① 근접성

② 유사성

③ 폐쇄성

④ 연속성

1 2 OK

22. 색채계획에 이용된 배색방법에 대한 설명 중 옳지 않은 것은?

① 보조색은 전체의 느낌을 전달하며 전체 색채효과를 좌우하게 된다.

② 일반적으로 주조색, 보조색, 강조색으로 구성된다.

③ 보조색은 주조색과 색상이나 톤의 차이를 작거나 유사하게 하면 통일감 있는 조화를 이룰 수 있다.

④ 강조색은 대상에 악센트를 주어 신선한 느낌을 만든다.

1 2 OK

23. 바우하우스에 관한 설명 중 틀린 것은?

① 뮌헨에 있던 공예학교를 빌려 개교하였다.

② 초대 교장은 건축가인 월터 그로피우스이다.

③ 데사우(Dessau)로 교사를 옮기면서 전성기를 맞이했다.

④ 1933년 나치스에 의해 폐교되었다.

1 2 OK

24. 제품디자인 색채계획에 사용될 다음의 배색 중 배색원리가 다른 하나는?

① 밤색 – 주황 ② 분홍 – 빨강

③ 하늘색 – 노랑 ④ 파랑 – 청록

1 2 OK

25. 오늘날 모든 디자인 영역에서 친자연성의 중요성은 더욱 더 강조되고 있다. 다음 중 친자연성의 의미를 가장 잘 설명한 것은?

① 디자인에서 생물의 대칭적인 모습을 강조한다.

② 모든 디자인 영역에서 인공색을 주제로 한 디자인을 한다.

③ 디자인 재료의 선택에 있어 주로 인공재료를 사용한다.

④ 디자인의 태도는 자연과의 공생 및 상생의 측면에서 이루어져야 한다.

1 2 OK

26. 윌리엄 모리스(William Morris)가 중심이 된 디자인 사조와 관계가 먼 것은?

① 예술의 민주화 · 사회화 주장

② 수공예 부흥, 중세 고딕(Gothic)양식 지향

③ 대량생산 시스템의 거부

④ 기존의 예술에서 분리

27. 다음 중 광고의 외적 효과가 아닌 것은?

① 인지도의 제고

② 판매촉진 및 기업홍보

③ 기술혁신

④ 수요의 자극

28. 게슈탈트의 그루핑 법칙과 관련이 없는 것은?

① 보완성　　　　　② 근접성

③ 유사성　　　　　④ 폐쇄성

29. 디자인은 목적이 없거나 무의식적인 활동이 아니라 명백한 목적을 지닌 인간의 행위이다. 다음 중 디자인을 하는 데 있어서 가장 중요한 두 가지 목적을 연결한 것은?

① 실용성 – 심미성

② 경제성 – 균형성

③ 사회성 – 창조성

④ 편리성 – 전통성

30. 19세기의 미술공예운동(Arts and Craft Movement)이 일어나게 된 근본 원인은?

① 미술과 공예작품의 가격이 급격하게 하락되었기 때문에

② 기계로 생산된 제품의 질이 현저하게 낮아졌기 때문에

③ 미술작품과 공예작품을 구별하기 위해

④ 미술가와 공예가의 사회적 위상을 제고시키기 위해

31. 관찰거리 변화에 따라 원경색, 중경색, 근경색, 근접색으로 구분하는 색채계획 분야는?

① 시각디자인　　　② 제품디자인

③ 환경디자인　　　④ 패션디자인

32. 몬드리안을 중심으로 한 신조형주의 운동으로 개성을 배제하고 검정, 흰색, 회색, 빨강, 노랑, 파랑 등의 원색을 주로 사용하여 각 색면의 비례와 배분을 중요시했던 사조는?

① 데스틸　　　　　② 큐비즘

③ 다다이즘　　　　④ 미래주의

33. 일반적인 색채계획 및 디자인 프로세스를 조사 · 기획, 색채계획 · 설계, 색채관리로 분류할 때 색채계획 · 설계에 해당되지 않는 것은?

① 체크리스트 작성

② 색채 구성 배색안 작성

③ 시뮬레이션 실시

④ 색견본 승인

34. 시각의 지각작용으로서의 균형(balance)에 대한 설명이 틀린 것은?

① 평형상태(equilibrium)로서 사람에게 가장 안정적이고 강한 시각적 기준이다.

② 서로 반대되는 힘의 평형상태로 시각적 안정감을 갖게 하는 원리이다.

③ 시각적인 수단들의 변화는 구성의 무게, 크기, 위치의 요인들을 포함한다.

④ 그래픽 디자인과 멀티미디어 디자인 영역에만 해당되는 조형원리이다.

1 2 OK

35. 다음에서 설명하는 유니버설 디자인의 원칙은?

> 제품과 디자인에 대하여 사람마다 자기 나름대로 사용방법을 선택할 수 있도록 하여 여러 사람들에게 무리 없이 사용될 수 있어야 한다.

① 직관적 사용성
② 공정한 사용성
③ 융통적 사용성
④ 효과적 정보전달

1 2 OK

36. 디자인의 요소에 대한 설명으로 틀린 것은?

① 점이 일정한 방향으로 진행할 때는 직선이 생기며, 점의 방향이 끊임없이 변할 때는 곡선이 생긴다.
② 기하곡선은 이지적 이미지를 상징하고, 자유곡선은 분방함과 풍부한 감정을 나타낸다.
③ 소극적인 면은 점의 확대, 선의 이동, 너비의 확대 등에 의해 성립된다.
④ 적극적 입체는 확실히 지각되는 형, 현실적형을 말한다.

1 2 OK

37. 잡지 매체의 특징이 아닌 것은?

① 매체의 생명이 짧다.
② 주의력 집중이 높다.
③ 표적독자 선별성이 높다.
④ 회람률이 높다.

1 2 OK

38. 인간과 환경, 환경과 그 주변의 계(System)가 상호관계 속에서 긍정적인 결과를 도출하는 방향으로 나아가게 하는 디자인 접근방법은?

① 기하학적 접근
② 환경친화적 접근
③ 실용주의적 접근
④ 기능주의적 접근

1 2 OK

39. 좋은 디자인의 조건으로 거리가 먼 것은?

① 최소의 경비로 최대의 효과를 얻을 수 있는 디자인
② 창의적이고 독창적인 디자인
③ 최신 유행만을 반영한 디자인
④ 사용자의 편의를 고려한 디자인

1 2 OK

40. 패션디자인의 원리에 대한 설명 중 틀린 것은?

① 균형 : 시각의 무게감에 의한 심리적 요인으로 균형을 보완, 변화시키기 위해 세부 장식이나 액세서리를 이용한다.
② 색채 : 사람들이 가장 먼저 지각하고 느낌을 표현할 수 있어 소비자의 구매결정에 큰 영향을 미친다.
③ 리듬 : 규칙적 반복 또는 점진적 변화가 있으며 디자인 요소들의 반복에 의해 표현된다.
④ 강조 : 강조점의 선택은 꼭 필요한 곳에 두며 체형상 가려야 할 부위는 될 수 있는 대로 벗어난 곳에 두는 것이 좋다.

41. 8비트 이미지 색공간으로 국제적으로 통용되는 기본적인 공간은?

① AdobeRGB

② sRGB

③ ProPhotoRGB

④ DCI-P3

1 2 OK

42. 다음 중 무채색 재료의 설명으로 틀린 것은?

① 무채색 안료는 천연과 합성으로 이루어졌으며 모두 무기안료로 구성된다.

② 검은색 안료에는 본 블랙, 카본블랙, 아닐린블랙, 피지블랙, 바인블랙 등이 있다.

③ 백색 안료에는 납 성분의 연백, 산화아연, 산화티탄, 탄산칼슘 등이 있다.

④ 무채색 안료는 입자 크기에 따라 착색력이 달라지므로 혼색비율을 조절해야 한다.

1 2 OK

43. 색공간의 색역(color gamut) 범위가 바르게 연결된 것은?

① REC.709 > sRGB > Rec.2020

② AdobeRGB > sRGB > DCI-P3

③ Rec.709 > ProPhotoRGB > DCI-P3

④ ProPhotoRGB > AdobeRGB > Rec.709

1 2 OK

44. 색료에 관한 설명으로 틀린 것은?

① 안료는 주로 용해되지 않고 사용된다.

② 염료는 색료의 한 종류이다.

③ 도료는 주로 안료를 사용하여 생산된다.

④ 플라스틱은 염료를 사용하여 생산된다.

1 2 OK

45. 측색 장비에 대한 설명이 틀린 것은?

① 색체계는 등색함수를 컬러 필터를 사용해 구현한다.

② 디스플레이 장치의 색 측정은 필터식 색채계로만 가능하다.

③ 분광광도계는 물체 표면에서 반사된 가시 스펙트럼 대역의 파장을 측정한다.

④ 빛 측정에는 분광광도계보다 분광복사계를 사용한다.

1 2 OK

46. 다음 중 색공간 정보와 16비트 심도, 압축 등의 조건을 모두 만족하는 파일 형식은?

① BMP ② PNG

③ JPEG ④ GIF

1 2 OK

47. 육안 색 비교를 위한 부스 내부의 조건에 대한 설명으로 올바르지 않은 것은?

① 일반적으로 부스의 내부는 명도 L*가 약 45~55의 무광택의 무채색으로 한다.

② 부스 내의 작업면은 비교하려는 시료면과 가까운 휘도율을 갖는 무채색으로 한다.

③ 조명의 확산판은 항상 사용한다.

④ 어두운 색을 비교하는 경우의 작업면 조도는 2000lx에 가까운 것이 좋다.

1 2 OK

48. 가법혼색만을 이용하여 색을 표현하는 출력 영상장비는?

① LCD 모니터
② 레이저 프린터
③ 디지타이저
④ 스캐너

1 2 OK

49. 인쇄잉크로 사용되는 안료로 가장 거리가 먼 것은?

① 로그우드 마젠타
② 벤지딘 옐로
③ 프탈로시아닌 블루
④ 카본 블랙

1 2 OK

50. 반사물체의 색 측정에 있어 빛의 입사 및 관측 방향에 대한 기하학적 조건에 관한 설명으로 잘못된 것은?

① di8° 배치는 적분구를 사용하여 조명을 조사하고 반사면의 수직에 대하여 8도 방향에서 관측한다.
② d:0 배치는 정반사 성분이 완벽히 제거되는 배치이다.
③ di:8°와 8°:di는 배치가 동일하나 광의 진행이 반대이다.
④ di:8°와 de:8°의 배치는 동일하나 di:8°는 정반사 성분을 제외하고 측정한다.

1 2 OK

51. 다음 중 색도 좌표(chromaticity coordinates)가 아닌 것은?

① x, y ② u′, v′
③ u*, v* ④ u, v

1 2 OK

52. CIE LAB 표색계에서 색차식을 나타내는 계산식으로 옳은 것은?

① $\Delta E^\circ ab = [(\Delta L^\circ)^2 + (\Delta a^\circ)^2 + (\Delta b^\circ)^2]^{\frac{1}{2}}$
② $\Delta E^\circ ab = [(\Delta L^\circ)^2 + (\Delta C^\circ)^2 + (\Delta b^\circ)^2]^{\frac{1}{2}}$
③ $\Delta E^\circ ab = [(\Delta a^\circ)^2 + (\Delta b^\circ)^2 + (\Delta H^\circ)^2]^{\frac{1}{2}}$
④ $\Delta E^\circ ab = [(\Delta a^\circ)^2 + (\Delta C^\circ)^2 + (\Delta H^\circ)^2]^{\frac{1}{2}}$

1 2 OK

53. 컴퓨터 자동배색의 특징이 아닌 것은?

① 스펙트럼 데이터를 이용하여 아이소머리즘을 실현할 수 있다.
② 최소 컬러런트 구성과 조합을 찾아 효율성을 높일 수 있다.
③ 작업자의 감정이나 환경에 기인한 측색오차의 영향을 최소화할 수 있다.
④ 자동배색에 혼입되는 각종 요인에서도 색채가 변하지 않으므로 발색공정관리가 쉽다.

1 2 OK

54. UHD(3840×2160)급 해상도를 가진 스마트폰의 디스플레이가 이미지와 영상을 500ppi로 재현한다면 디스플레이의 크기는?

① 2.88in×1.62in
② 1.92in×1.08in
③ 7.68in×4.32in
④ 3.84in×2.16in

55. 표면색의 시감 비교 시 비교하는 색면의 크기에 관한 사항으로 올바르지 않은 것은?

① 비교하는 색면의 크기와 관찰거리는 시야 각으로 약 2도 또는 10도가 되도록 한다.

② 2도 시야 300mm 관찰거리에서 관측창 치수는 11×11mm가 권장된다.

③ 10도 시야 500mm 관찰거리에서 관측창 치수는 87×87mm가 권장된다.

④ 2도 시야 700mm 관찰거리에서 관측창 치수는 54×54mm가 권장된다.

56. 두 개의 물체색이 일광에서는 똑같이 보이던 것이 실내조명에서는 다르게 보이는 현상은?

① 조건등색　　　② 분광 반사도
③ 색각 항상　　　④ 연색성

57. 기기를 이용한 조색에 대한 설명 중 가장 거리가 먼 것은?

① 색료 선택, 초기 레시피 예측, 레시피 수정 기능이 필요하다.

② 원료 조합과 만들어진 색의 관계를 예측하는 컬러모델이 필요하다.

③ 측색 매칭 알고리즘을 이용하면 목표색과 일치한 스펙트럼을 갖도록 색을 조색한다.

④ 색료 데이터베이스는 각 색료에 대한 흡수, 산란 특성 등 색료의 물리적, 화학적 특징에 대한 정보를 포함한다.

58. 조색과 관련한 설명으로 틀린 것은?

① 고명도 색채 조색 시 극히 소량으로도 색채에 많은 영향을 줄 수 있으므로 유의하여야 한다.

② 메탈릭이나 펄의 입자가 함유된 조색에는 금속 입자나 펄 입자에 따라 표면반사가 일정하지 못하다.

③ 형광성이 있는 색채 조색 시 분광 분포가 자연광과 유사한 Xe(크세논) 램프로 조명하여 측정한다.

④ 진한 색 다음에는 연한 색이나 보색을 주로 관측한다.

59. CIE 표준광에 대한 설명으로 가장 거리가 먼 것은?

① CIE 표준광은 CIE에서 규정한 측색용 표준광을 의미한다.

② CIE 표준은 A, C, D_{65}가 있다.

③ 표준광 D_{65}는 상관색 온도가 약 6500K인 CIE 주광이다.

④ CIE 광원은 CIE 표준광을 실현하기 위하여 CIE에서 규정한 인공 광원이다.

60. 유기안료에 대한 설명으로 잘못된 것은?

① 무기안료에 비해 일반적으로 불투명하고 내광성 및 내열성이 우수하다.

② 유기화합물을 주제로 하는 안료를 총칭한다.

③ 물에 녹지 않는 금속화합물 형태의 레이크 안료와 물에 녹지 않는 염료를 그대로 사용한 색소 안료로 크게 구별된다.

④ 인쇄잉크, 도료, 플라스틱 착색 등의 용도로 사용된다.

컬러리스트 기사 필기 기출모의고사

3회

제4과목 : 색채지각론

1 2 OK

61. 회전혼합에 대한 설명 중 틀린 것은?

① 보색이나 준보색 관계의 색을 회전혼합시키면 무채색으로 보인다.

② 회전혼합은 평균혼합으로서 명도와 채도가 평균값으로 지각된다.

③ 색료에 의해서 혼합되는 것이므로 계시가법혼색에 속하지 않는다.

④ 채도가 다르고 같은 명도일 때는 채도가 높은 쪽의 색으로 기울어져 보인다.

1 2 OK

62. 5PB 4/4인 색이 갖는 감정효과와 거리가 먼 것은?

① 후퇴되어 보인다.

② 팽창되어 보인다.

③ 진정효과가 있다.

④ 시간의 경과가 짧게 느껴진다.

1 2 OK

63. 색 필터로 적색(Red)과 녹색(Green)을 혼합하였을 때 나타나는 색은?

① 청색(Blue)

② 황색(Yellow)

③ 마젠타(Magenta)

④ 백색(White)

1 2 OK

64. 수정체 뒤에 있는 젤리 상태의 물질로 안구의 3/5를 차지하며 망막에 광선을 통과시키고 눈의 모양을 유지하며, 망막을 눈의 벽에 밀착시키는 작용을 하는 것은?

① 홍채 ② 유리체

③ 모양체 ④ 맥락막

1 2 OK

65. 빨강의 잔상은 녹색이고, 노랑과 파랑 사이에도 상응한 결과가 관찰된다는 것과 빨강을 볼 수 없는 사람은 녹색도 볼 수 없다는 색채 지각의 대립과정이론을 제안한 사람은?

① 오스트발트

② 먼셀

③ 영·헬름홀츠

④ 헤링

1 2 OK

66. 다음 색채대비 중 스테인드글라스에 많이 상용되고, 현대회화에서는 칸딘스키, 피카소 등이 많이 사용한 방법은?

① 채도대비

② 명도대비

③ 색상대비

④ 면적대비

1 2 OK

67. 다음 중 빨강과 청록의 체크무늬 스카프에서 볼 수 있는 색의 대비현상과 동일한 것은?

① 남색 치마에 노란색 저고리

② 주황색 셔츠에 초록색 조끼

③ 자주색 치마에 노란색 셔츠

④ 보라색 치마에 귤색 블라우스

68. 색채지각과 감정효과에 대한 설명 중 옳은 것은?

① 좁은 방을 넓어 보이게 하려면 진출색과 팽창색의 원리를 활용한다.

② 같은 색상일 경우 고채도보다는 흰색을 섞은 저채도의 색이 축소되어 보인다.

③ 명도를 이용하며 색의 팽창과 수축의 느낌을 조정할 수 있다.

④ 무채색은 유채색보다 진출, 팽창되어 보인다.

69. 다음 중 가법혼색 원리에 의한 것이 아닌 것은?

① 무대조명

② 컬러인쇄 원색 분해 과정

③ 컬러모니터

④ 컬러사진

70. 무거운 작업도구를 사용하는 작업장에서 심리적으로 가볍게 느끼도록 하는 색으로 가장 효과적인 것은?

① 고명도, 고채도인 한색계열의 색

② 저명도, 고채도인 난색계열의 색

③ 저명도, 저채도인 한색계열의 색

④ 고명도, 저채도인 난색계열의 색

71. 직물의 직조 시 하나의 색만을 변화시키거나 더함으로써 전체 색조를 조절할 수 있는 것과 관련이 있는 것은?

① 푸르킨예 현상　　② 베졸드 효과

③ 애브니 효과　　④ 맥스웰 회전현상

72. 색채 지각에 대한 설명 중 틀린 것은?

① 명순응의 시간이 암순응의 시간보다 길다.

② 추상체는 100cd/m² 이상일 때만 활동하며, 이를 명소시라고 한다.

③ 1~100cd/m²일 때는 추상체와 간상체 모두 활동하는데 이를 박명시라고 한다.

④ 박명시에는 망막상의 두 감지세포가 모두 활동하므로 시각적인 정확성을 기대하기 어렵다.

73. 낮에는 빨간 꽃이 잘 보이다가 밤에는 파란 꽃이 더 잘 보이는 현상과 관계없는 것은?

① 체코의 생리학자인 푸르킨예가 발견하였다.

② 시각기제가 추상체시로부터 간상체시로의 이동이다.

③ 추상체에 의한 순응이 간상체에 의한 순응보다 느리기 때문이다.

④ 간상체 시각과 추상체 시각의 스펙트럼 민감도가 다르기 때문이다.

74. 혼색과 관계된 원색 및 관계식 중 그 특성이 나머지와 다른 것은?

① $Y + C = G = W - B - R$

② $R + G = Y = W - B$

③ $B + G = C = W - R$

④ $B + R = M = W - G$

75. 인종에 따라 눈동자의 색이 다르게 보이는 것은 눈의 어느 부분 때문인가?

① 각막　　② 수정체

③ 홍채　　④ 망막

76. 색채의 온도감에 대한 설명으로 옳은 것은?

① 따뜻한 느낌을 주는 색상은 한색이며, 노랑·주황·빨강 계열을 말한다.

② 물을 연상시키는 파랑계열을 중립색이라 한다.

③ 색의 온도감은 파장이 긴 쪽이 따뜻하게 느껴지고, 파장이 짧은 쪽이 차갑게 느껴진다.

④ 온도감은 명도 → 색상 → 채도 순으로 영향을 준다.

77. 색의 3속성과 감정효과에 대한 설명 중 가장 거리가 먼 것은?

① 색의 화려함과 수수함은 채도에 의해 가장 영향을 받는다.

② 명도, 채도가 동일한 경우에 한색계가 난색계보다 화려한 느낌을 준다.

③ 색상이 동일한 경우에 명도가 높을수록 부드럽게 느껴진다.

④ 명도가 동일한 경우에 유채색이 무채색보다 진출해 보인다.

78. 색에 관한 설명이 틀린 것은?

① 순색은 무채색의 포함량이 가장 적은 색이다.

② 유채색은 빨강, 노랑과 같은 색으로 명도가 없는 색이다.

③ 회색, 검은색은 무채색으로 채도가 없다.

④ 색채는 포화도에 따라 유채색과 무채색으로 구분한다.

79. 대비효과가 순간적이며 시점을 한 곳에 집중시키려는 색채지각 과정에서 일어나는 색채현상은?

① 동시대비

② 계시대비

③ 병치대비

④ 동화대비

80. 다음 가시광선의 범위 중에서 초록계열 파장의 범위는?

① 590~620nm

② 570~590nm

③ 500~570nm

④ 450~500nm

제5과목 : 색채체계론

81. 국제조명위원회에서 개발된 색체계에 대한 설명으로 틀린 것은?

① 1931년 감법혼색에 의해 CIE 색체계를 만들었다.

② 물체색뿐 아니라 빛의 색까지 표기할 수 있다.

③ 광원과 관찰자에 대한 정보를 표준화하고, 색을 수치화하였다.

④ 물체색이 광원에 따라 달라지는 것을 보완한 것이다.

82. 다음 오스트발트 색체계의 표시기호 중 백색량이 가장 많은 것은?

① 7 ec
② 10 ca
③ 19 le
④ 24 pg

83. 색채조화를 위한 올바른 계획 방향이 아닌 것은?

① 색채조화는 주변요인에 영향을 받으므로 상대적이기보다 절대성, 개방성을 중시해야 한다.
② 공간에서의 색채조화를 위해서는 시간의 흐름에 따른 변화를 고려해야 한다.
③ 자연의 다양한 변화에 따른 색조개념으로 계획해야 한다.
④ 조화에 영향을 주는 변수와 인간과의 관계를 유기적으로 해석해야 한다.

84. 먼셀의 색입체를 수직으로 자른 단면의 설명으로 옳은 것은?

① 대칭인 마름모 모양이다.
② 보색관계의 색상 면을 볼 수 있다.
③ 명도가 높은 어두운 색이 상부에 위치한다.
④ 한 개 색상의 명도와 채도 관계를 볼 수 있다.

85. CIE XYZ 색표계 값을 구하기 위해 필요한 값이 아닌 것은?

① 광원의 분광복사분포
② 시료의 분광반사율
③ 색일치함수
④ 시료에 사용된 염료의 양

86. 저드(D. Judd)에 의해 제시된 색채조화의 원리 중 "색의 체계에서 규칙적으로 선택된 색들의 조합은 대체로 아름답다."라는 성질에 해당하는 것은?

① 친밀성의 원리
② 비모호성의 원리
③ 유사의 원리
④ 질서의 원리

87. 요하네스 이텐의 색채조화론에 대한 설명이 틀린 것은?

① 12색상환을 기본으로 2~6색 조화이론을 발표하였다.
② 2색조화는 디아드, 다이아드라고 하며 색상환에서 보색의 조화를 일컫는다.
③ 5색조화는 색상환에서 5등분한 위치의 5색이고, 삼각형 위치에 있는 3색과 하양, 검정을 더한 배색을 말한다.
④ 6색조화는 색상환에서 정사각형 지점의 색과 근접보색으로 만나는 직사각형 위치의 색은 조화된다.

88. KS 계통색명의 유채색 수식 형용사 중 고명도에서 저명도의 순으로 옳게 나열된 것은?

① 연한 → 흐린 → 탁한 → 어두운
② 연한 → 흐린 → 어두운 → 탁한
③ 흐린 → 연한 → 탁한 → 어두운
④ 흐린 → 연한 → 어두운 → 탁한

1 2 OK

89. CIE Yxy 색체계의 설명으로 틀린 것은?

① 색채는 표준광, 반사율, 표준 관측자의 삼
자극치 값으로 입체적인 색채공간을 형성
한다.

② 광원색의 경우 Y값은 좌표로서의 의미를
잃고 색상과 채도만으로 색채를 표시할 수
있다.

③ 초록계열 색채는 좌표상의 작은 차이가 실
제는 아주 다른 색으로 보이고, 빨강계열
색채는 그 반대이다.

④ 색 좌표의 불균일성은 메르카토르
(Mercator) 세계지도 도법에 나타난 불균
일성과 유사한 예이다.

1 2 OK

90. P.C.C.S 색상 기호 – P.C.C.S 색상명 –
먼셀 색상의 순서대로 바르게 나열된 것은?

① 2:R – red – 1R

② 10:YG – yellow green – 8G

③ 20:V – violet – 9PB

④ 6:yO – yellowish orange – 1R

1 2 OK

91. Pantone 색체계에 대한 설명으로 옳은 것
은?

① 스웨덴, 노르웨이, 스페인의 국가표준색
제정에 기여한 색체계이다.

② 채도는 절대 채도치를 적용한 지각적 등보
성이 없이 절대수치인 9단계로 모든 색을
구성하였다.

③ 색상, 포화도, 암도로 조직화하였으며 색
상은 24개로 분할하여 오스트발트 색체계
와 유사하다.

④ 실용성과 시대의 필요에 따라 제작되었기
때문에 개개 색편이 색의 기본 속성에 따라
논리적인 순서로 배열되어 있지 않다.

1 2 OK

92. 세계 각 국의 색채표준화작업을 통해 제시된
색채체계를 오래된 건으로부터 최근의 순서
대로 옳게 나열한 것은?

① NCS – 오스트발트 – CIE

② 오스트발트 – CIE – NCS

③ CIE – 먼셀 – 오스트발트

④ 오스트발트 – NCS – 먼셀

1 2 OK

93. KS 관용 색이름인 '벽돌색'에 가장 가까운
NCS 색체계의 색채기호는?

① S1090 – R80B

② S3020 – R50B

③ S8010 – Y20R

④ S6040 – Y80R

1 2 OK

94. 다음 중 먼셀 색체계의 장점은?

① 색상별로 채도 위치가 동일하여 배색이 용
이하다.

② 색상 사이의 완전한 시각적 등간격으로 수
치상의 색채와 실제 색감의 차이가 없다.

③ 정량적인 물리값의 표현이 아니고 인간의
공통된 감각에 따라 설계되어 물체색의 표
현에 용이하다.

④ 인접색과의 비교에 의한 상대적 개념으로
확률적인 색을 표현하므로 일반인들이 사
용하기 쉽다.

95. 다음 중 방위 − 오상(五常) − 오음(五音) − 오행(五行)의 연결이 잘못된 것은?

① 東(동) − 仁(인) − 角(각) − 土(토)

② 西(서) − 義(의) − 商(상) − 金(금)

③ 南(남) − 禮(예) − 緻(치) − 火(화)

④ 北(북) − 智(지) − 羽(羽) − 水(수)

96. NCS(Natural Color System) 색체계의 구성 특징으로 옳은 것은?

① NCS 색체계는 빛의 강도를 토대로 색을 표기하였다.

② 모든 색을 색지각량이 일정한 것으로 생각해 그 총량은 100이 된다.

③ 검은 색상과 흰 색상의 합은 항상 100이다.

④ NCS의 표기는 뉘앙스와 명도로 표시한다.

97. 오스트발트 색체계에 대한 일반적 설명으로 옳은 것은?

① 맥스웰의 색채 감지이론으로 설계되었다.

② 색상은 단파장반사, 중파장반사, 장파장반사의 3개 기본색으로 설정하였다.

③ 회전혼색기의 색채 분할면적의 비율을 변화시켜 여러 색을 만들었다.

④ 광학적 광 혼합을 전제로 혼합되었다.

98. 전통색에 대한 설명으로 틀린 것은?

① 전통색에는 그 민족의 정체성이 담겨 있다.

② 전통색을 통해 그 민족의 문화, 미의식을 알 수 있다.

③ 한국의 전통색은 관념적 색채로 상징적 의미의 표현수단으로 사용되었다.

④ 한국의 전통 색체계는 시지각적 인지를 바탕으로 한다.

99. 다음 중 가장 채도가 낮은 색명은?

① 장미색

② 와인레드

③ 베이비핑크

④ 카민

100. 먼셀 색체계의 활용상 특성으로 옳은 것은?

① 먼셀 색표집의 표준 사용연한은 5년이다.

② 먼셀 색체계의 검사는 C광원, 2° 시야에서 수행한다.

③ 먼셀 색표집은 기호만으로 전달해도 정확성이 높다.

④ 개구색 조건보다는 일반 시야각의 방법을 권장한다.

4회 컬러리스트 기사 필기 기출모의고사

제1과목 : 색채심리 · 마케팅

1 2 OK
01. 색채와 자연환경과의 관계에 대한 설명 중 틀린 것은?

① 풍토색은 기후와 토지의 색, 즉 그 지역에 부는 바람, 태양의 빛, 흙의 색과 관련이 있다.

② 제주도의 풍토색은 현무암의 검은색이라고 할 수 있다.

③ 지구의 위도에 따라 일조량이 다르고 자연광의 속성이 변하므로 각각 아름답게 보이는 색에 차이가 있다.

④ 지역색은 우리가 눈으로 보는 건물과 도로 등 사물의 색으로 한정하여 지칭하는 색이다.

1 2 OK
02. 다음 () 안에 들어갈 알맞은 용어는?

()은(는) 심리학, 생리학, 색채학, 생명과학, 미학 등에 근거를 두고 색을 과학적으로 선택하여 색채를 사용하는 것이므로, 미적 효과나 선전 효과를 겨냥하여 감각적으로 배색하는 장식과는 뜻이 다르다.

① 안전색채 　　　② 색채연상

③ 색채조절 　　　④ 색채조화

1 2 OK
03. 기후에 따른 색채 선호에 대한 설명으로 틀린 것은?

① 라틴계 민족은 난색계통을 좋아한다.

② 북구(北歐)계 민족은 연보라, 스카이블루 등의 파스텔풍을 좋아한다.

③ 일조량이 많은 지역 사람들이 선호하는 실내색채는 초록, 청록 등이다.

④ 흐린 날씨의 지역 사람들이 선호하는 건물 외관 색채는 노랑과 분홍 등이다.

1 2 OK
04. 경영전략의 하나로, 상표 이미지를 시각적으로 체계화 · 단순화하여 소비자에게 인식시키고, 체계적인 관리를 통해 특정 브랜드에 대한 선호를 향상시키는 것은?

① Brand Model 　　② Brand Royalty

③ Brand Name 　　④ Brand Identity

1 2 OK
05. 모더니즘의 대두와 함께 주목을 받게 된 색은?

① 빨강과 자주 　　② 노랑과 파랑

③ 하양과 검정 　　④ 주황과 자주

1 2 OK
06. 기업이미지 구축을 위한 색채계획에서 가장 우선적으로 고려하는 것은?

① 선호색 　　　② 상징성

③ 잔상효과 　　④ 실용성

1 2 OK

07. 마케팅 믹스에 대한 설명으로 옳은 것은?

① 시장을 세분화하는 방법
② 마케팅에서 경쟁 제품과의 위치 선정을 하기 위한 방법
③ 마케팅에서 제품 구매 집단을 선정하는 방법
④ 표적시장에서 원하는 결과를 얻기 위해 가능한 수단을 활용하는 방법

1 2 OK

08. 색채마케팅 과정을 색채정보화, 색채기획, 판매촉진전략, 정보망 구축으로 분류할 때 색채기획단계에 해당하지 않는 것은?

① 소비자의 선호색 및 경향조사
② 타깃 설정
③ 색채 콘셉트 및 이미지 설정
④ 색채 포지셔닝 설정

1 2 OK

09. 종교와 색채에 대한 설명이 틀린 것은?

① 기독교에서는 그리스도의 흰 옷, 천사의 흰 옷등을 통해 흰색을 성스러운 이미지로 표현한다.
② 이슬람교에서는 신에게 선택되어 부활할 수 있는 낙원을 상징하는 녹색을 매우 신성시한다.
③ 힌두교에서는 해가 떠오르는 동쪽은 빨강, 해가 지는 서쪽은 검정으로 여긴다.
④ 고대 중국에서는 천상과 지상에서 가장 경이로운 색 중의 하나가 검정이라 하였다.

1 2 OK

10. 색채계획과 실제 색채조절 시 고려할 색의 심리효과로 거리가 먼 것은?

① 냉난감
② 가시성
③ 원근감
④ 상징성

1 2 OK

11. 제품의 위치(Positioning)는 소비자들이 경쟁 제품과 비교하여 갖게 되는 여러 요소들이 복합적으로 영향을 미쳐 형성된다. 이러한 요소 중 거리가 먼 것은?

① 날씨
② 가격
③ 인상
④ 감성

1 2 OK

12. 표본 추출에 대한 설명으로 틀린 것은?

① 표본 추출은 편의가 없는 조사를 위해 미리 설정된 집단 내에서 뽑아야 한다.
② 일반적으로 큰 표본이 작은 표본보다 정확도는 더 높은 대신 시간과 비용이 증가된다.
③ 일반적으로 조사대상의 속성은 다원적이고 복잡하기에 모든 특성을 고려하여 표본을 선정하는 것은 불가능하다.
④ 표본의 크기는 대상 변수의 변수도, 연구자가 감내할 수 있는 허용오차의 크기 및 허용오차 범위 내의 오차가 반영된 조사결과 확률을 고려하여 결정해야 한다.

1 2 OK

13. 소비자의 구매심리 과정이 올바르게 표현된 것은?

① 흥미 → 주목 → 기억 → 욕망 → 구매
② 주목 → 흥미 → 욕망 → 기억 → 구매
③ 흥미 → 기억 → 주목 → 욕망 → 구매
④ 주목 → 욕망 → 흥미 → 기억 → 구매

1 2 OK

14. 다음 중 색채조절의 효과가 아닌 것은?

① 신체의 피로를 막는다.

② 안전이 유지되고 사고가 줄어든다.

③ 개인적 취향이 잘 반영된다.

④ 일의 능률이 오른다.

1 2 OK

15. 노인, 가을, 흙 등 구체적인 연상에 가장 적합한 톤(tone)은?

① pale　　　　② light

③ dull　　　　④ grayish

1 2 OK

16. 다음은 마케팅 정보시스템 중 무엇에 관한 설명인가?

> – 기업을 둘러싼 마케팅 환경에서 발생되는 일상적인 정보를 수집하기 위해서 기업이 사용하는 절차와 정보원의 집합을 의미
> – 기업의 의사결정에 영향을 미칠 가능성이 있는 기업 주변의 모든 정보를 수집하는 것

① 내부정보시스템

② 고객정보시스템

③ 마케팅 의사결정지원 시스템

④ 마케팅 인텔리전스 시스템

1 2 OK

17. SD법 조사에 대한 설명으로 틀린 것은?

① 찰스 오스굿(Charles Egerton Osgood)이 개발하였다.

② 색채에 대한 심리적인 측면을 다면적으로 다루는 방법이다.

③ 이미지 프로필과 이미지맵으로 결과를 볼 수 있다.

④ 형용사 척도에 대한 답변은 보통 4단계 또는 6단계로 결정된다.

1 2 OK

18. 마케팅 연구에서 소비시장을 체계적으로 분석하는 것과 관련한 설명 중 틀린 것은?

① 다양한 문화권의 사람들이 공존하는 사회는 종교나 인종에 따라 구성된 하위문화가 존재한다.

② 세대별 문화 특성은 각각 다른 제품과 서비스를 선호하는 소비시장을 형성한다.

③ 소비자의 다양한 욕구와 구매패턴에 대응하기 위해 세분화된 시장을 구축해야 한다.

④ 다품종 대량생산체제로 변화되는 시장 세분화 방법이 시장위치 선정에 유리하다.

1 2 OK

19. 색채의 공감각에 대한 설명 중 틀린 것은?

① 색채와 다른 감각 간의 교류작용으로 생기는 현상이다.

② 몬드리안은 시각과 청각의 조화를 통해 작품을 만들었다.

③ 짠맛은 회색, 흰색이 연상된다.

④ 요하네스 이텐은 색을 7음계에 연계하여 색채와 소리의 조화론을 설명하였다.

1 2 OK

20. 색채 마케팅 전략을 수립하는 데 있어서 생활유형(Life Style)이 대두된 이유가 아닌 것은?

① 물적 충실, 경제적 효용의 중시

② 소비자 마케팅에서 생활자 마케팅으로의 전환

③ 기업과 소비자 간의 커뮤니케이션 장애 제거의 필요성

④ 새로운 시장 세분화(market segmentation) 기준으로서의 생활유형이 필요

제2과목 : 색채디자인

1 2 OK

21. 다음 중 디자인 아이디어 발상법이 아닌 것은?

① 글래스 박스(Glass box)법

② 체크리스트(Checklist)법

③ 마인드 맵(Mind map)법

④ 입출력(input-output)법

1 2 OK

22. 디자인의 개념을 설명한 것으로 거리가 먼 것은?

① 디자인은 생활의 예술이다.

② 디자인은 일부 사물과 일정한 범위 안의 시스템과 관계된다.

③ 디자인은 커뮤니케이션의 수단이다.

④ 디자인은 미지의 세계로부터 새로운 가치를 추구하는 것이다.

1 2 OK

23. 1960년대 미국에서 시작된 것으로 캔버스에 그려진 회화 예술이 미술관, 화랑으로부터 규모가 큰 옥외공간, 거리나 도시의 벽면에 등장한 것은?

① 크래프트 디자인

② 슈퍼그래픽

③ 퓨전디자인

④ 옵티컬아트

1 2 OK

24. 착시가 잘 나타나는 예로 적합하지 않은 것은?

① 길이의 착시

② 면적과 크기의 착시

③ 방향의 착시

④ 질감의 착시

1 2 OK

25. 굿 디자인의 4대 조건이 아닌 것은?

① 독창성

② 합목적성

③ 질서성

④ 경제성

1 2 OK

26. 끊임없는 변화를 뜻하는 국제적인 전위예술 운동으로 전반적으로 회색조와 어두운 색조를 주로 사용한 예술사조는?

① 포스트모더니즘(Post-modernism)

② 키치(Kitsch)

③ 해체주의(Deconstructivism)

④ 플럭서스(Fluxus)

1 2 OK

27. 검은색과 노란색을 사용하는 교통 표시판은 색채의 어떠한 특성을 이용한 것인가?

① 색채의 연상

② 색채의 명시도

③ 색채의 심리

④ 색채의 이미지

1 2 OK

28. 룽게(Philipp Otto Runge)의 색채구를 바우하우스에서의 색채교육을 위해 재구성한 사람은?

① 요하네스 이텐

② 요셉 알버스

③ 클레

④ 칸딘스키

1 2 OK

29. 게슈탈트(Gestalt)의 원리 중 부분이 연결되지 않아도 완전하게 보려는 시각법칙은?

① 연속성(continuation)의 요인

② 근접성(proximity)의 요인

③ 유사성(similarity)의 요인

④ 폐쇄성(closure)의 요인

1 2 OK

30. 1차 세계대전 후 전통이나 기존의 예술형식을 부정하고 좀 더 새롭고 파격적인 변화를 추구한 예술운동은?

① 다다이즘　　　② 아르누보

③ 팝아트　　　　④ 미니멀리즘

1 2 OK

31. 기업이미지 통일화 정책을 의미하며 다른 기업과의 차이점 표출을 통해 지속성과 일관성, 기업 문화 및 경영전략 등을 구성하는 CI의 3대 기본요소가 아닌 것은?

① VI(Visual Identity)

② BI(Behavior Identity)

③ LI(Language Identity)

④ MI(Mind Identity)

1 2 OK

32. 사용자 인터페이스 디자인(User Interface Design)의 궁극적인 목표는?

① 사용자 편의성의 극대화

② 홍보효과의 극대화

③ 개발기간의 최소화

④ 새로운 수요의 창출

1 2 OK

33. 기업방침, 상품의 특성을 홍보하고 판매를 높이기 위한 광고매체 선택의 전략적 방향과 거리가 먼 것은?

① 기업 및 상품의 존재를 인지시킨다.

② 현장감과 일치하여 아이덴티티(Identity)를 얻어야 한다.

③ 소비자에게 공감(consensus)을 얻을 수 있어야 한다.

④ 정보의 DB화로 상품의 가격을 높일 수 있어야 한다.

1 2 OK

34. 병원 수술실의 색채계획 시 가장 우선적으로 고려해야 할 색의 지각현상은?

① 동화효과　　　② 색음현상

③ 잔상현상　　　④ 명소시

1 2 OK

35. 사용자의 경험과 사용자가 선택하는 서비스나 제품과의 상호작용을 디자인의 주요 요소로 고려하는 디자인은?

① 공공디자인

② 디스플레이 디자인

③ 사용자 경험디자인

④ 환경디자인

1 2 OK

36. 서로 관련이 없어 보이는 것들을 조합하여 새로운 것을 도출해 내는 집단 아이디어 발상법으로, 문제를 보는 관점을 완전히 다르게 하여 연상되는 점과 관련성을 찾아내는 것은?

① 고든(Gordon Technique)법

② 시네틱스(Synetics)법

③ 브레인스토밍(Brainstorming)법

④ 매트릭스(Matrix)법

1 2 OK

37. 도형과 바탕의 반전에 관한 설명 중 바탕이 되기 쉬운 영역의 예에 해당하는 것은?

① 기울어진 방향보다 수직·수평으로 된 영역

② 비대칭 영역보다 대칭형을 가진 영역

③ 위로부터 내려오는 형보다 아래로부터 올라가는 형의 영역

④ 폭이 일정한 영역보다 폭이 불규칙한 영역

38. 1960년대 후반부터 미국에서 현저하게 나타난 동향으로 단순한 기하학적 형태를 사용하며 이미지와 조형요소를 최소화하여 기본적인 구조로 환원시키고 단순함을 강조한 것은?

① 팝아트
② 옵아트
③ 미니멀리즘
④ 포스트모더니즘

39. 산업디자인에 있어서 생물의 자연적 형태를 모델로 하는 조형이나 시스템을 만드는 경향을 뜻하는 디자인은?

① 버내큘러 디자인(Vernacular Design)
② 리디자인(Redesign)
③ 엔틱 디자인(Antique Design)
④ 오가닉 디자인(Organic Design)

40. 색채안전계획이 주는 효과로서 가장 타당한 것은?

① 눈의 긴장과 피로를 증가시킨다.
② 사고나 재해를 감소시킨다.
③ 질병이 치료되고 건강해진다.
④ 작업장을 보다 화려하게 꾸밀 수 있다.

제3과목 : 색채관리

41. 다음의 조색 관련 용어에 관한 설명 중 틀린 것은?

① 광원색은 광원에서 나오는 빛의 색을 뜻하며 보통 색자극 값으로 표시

② 물체색은 빛을 반사 또는 투과하는 물체의 색을 뜻하며, 보통 특정 표준광에 대한 색도좌표 및 시감 반사율 등으로 표시
③ 광택도는 물체 표면의 광택의 정도를 일정한 굴절률을 갖는 흰색 유리의 광택값을 기준으로 나타내는 수치
④ 표면색은 빛을 확산 반사하는 불투명 물체의 표면에 속하는 것처럼 지각되는 색

42. 반투명의 유리나 플라스틱을 사용하여 광원 빛의 60~90%가 대상체에 직접 조사되는 방식으로, 그림자와 눈부심이 생기는 조명방식은?

① 전반확산조명
② 직접조명
③ 반간접조명
④ 반직접조명

43. 광원에 의해 조명되는 물체색의 지각이, 규정 조건하에서 기준 광원으로 조명했을 때의 지각과 합치되는 정도를 표시하는 수치는?

① 색변이 지수(Color Inconstancy Index : CII)
② 연색 지수(Color Renderign Index : CRI)
③ 허용 색차(Color tolerance)
④ 등색도(degree of metamerism)

44. 포르피린과 유사한 구조로 된 유기화합물로 안정성이 높고 색조가 강하여 초록과 청색계열 안료나 염료에 많이 사용되는 색료는?

① 헤모글로빈(hemoglobin)
② 프탈로시아닌(phthalocyanine)
③ 플라보노이드(flavonoid)
④ 안토시아닌(anthocyanin)

1 2 OK

45. 색료 선택 시 고려되어야 할 조건 중 틀린 것은?

① 특정 광원에서만의 색채 현시(color app-earance)에 대한 고려

② 착색비용

③ 작업공정의 기능성

④ 착색의 견뢰성

1 2 OK

46. KS A 0065 : 표면색의 시감비교방법에 따라 인공주광 D_{50}을 이용한 부스에서의 색 비교를 할 때 광원이 만족해야 할 성능에 대한 설명으로 잘못된 것은?

① 자외부의 복사에 의해 생기는 형광을 포함하지 않는 표면색을 비교하는 경우 상용 광원 D_{50}은 형광 조건 등색지수 1.5 이내의 성능수준을 충족시켜야 한다.

② 주광 D_{50}과 상대 분광 분포에 근사하는 상용 광원 D_{50}을 사용한다.

③ 상용 광원 D_{50}은 가시 조건 등색 지수B 등급 이상의 성능을 충족시켜야 한다.

④ 상용 광원 D_{50}은 특수 연색 평가수 85 이상의 성능을 충족시켜야 한다.

1 2 OK

47. 색온도의 단위와 표시방법에 대한 설명으로 올바른 것은?

① 양의 기호 T_D로 표시, 단위는 K

② 양의 기호 T_C^{-1}로 표시, 단위는 K^{-1}

③ 양의 기호 T_C로 표시, 단위는 K

④ 양의 기호 T_{CP}로 표시, 단위는 K

1 2 OK

48. 분광 측색 장비의 특징으로 잘못 설명된 것은?

① 서너 개의 필터를 이용해 삼자극치 값을 직독한다.

② 시료의 분광반사율을 사용하여 색좌표를 계산한다.

③ 다양한 광원과 시야에서의 색좌표를 산출할 수 있다.

④ 분광식 측색장비는 자동배색장치(computer color matching)의 색측정 장치로 활용된다.

1 2 OK

49. KS A 0065 : 표면색의 시감 비교방법에서 색 비교를 위한 시환경에 대한 설명이 틀린 것은?

① 부스의 내부 명도는 L^*가 약 50인 광택의 무채색으로 한다.

② 작업면의 조도는 1000lx ~ 4000lx 사이가 적합하다.

③ 작업면의 균제도는 80% 이상이 적합하다.

④ 어두운 색을 비교하는 경우 작업면 조도는 4000lx에 가까운 것이 좋다.

1 2 OK

50. 황색으로 염색되는 직접염료로 9월에 열매를 채취하여 볕에 말려 사용하고, 종이나 직물의 염색 및 식용색소로도 사용되는 천연염료는?

① 치자염료

② 자초염료

③ 오배자염료

④ 홍화염료

51. x, y 좌표를 기반으로 2차원이나 3차원 공간에서 선, 색, 형태 등을 표현하는 이미지의 형태는?

① 비트맵 이미지

② 래스터 이미지

③ 벡터 그래픽 이미지

④ 메모리 이미지

52. CCM의 특성으로 보기 어려운 것은?

① 스펙트럼 데이터를 이용하므로 아이소머리즘을 실현할 수 있다.

② 컬러런트의 양을 조절하므로 조색에 걸리는 시간을 단축할 수 있다.

③ 최소량의 컬러런트를 사용하여 조색하므로 원가가 절감된다.

④ CCM에서 조색된 처방은 여러 소재에 동일하게 적용할 수 있다.

53. 다음 조건을 바탕으로 실제 모니터 디스플레이에서 보여질 색 수는? (단, 업스케일링을 가정하지 않음)

> – 컬러채널당 12비트로 저장된 이미지
> – 컬러채널당 10비트로 작동되는 애플리케이션
> – 컬러채널당 8비트로 구동되는 그래픽카드
> – 컬러채널당 10비트로 재현되는 모니터

① 4096 × 4096 × 4096

② 2048 × 2048 × 2048

③ 1024 × 1024 × 1024

④ 256 × 256 × 256

54. 장치 종속적(device-dependent) 색공간에 대한 설명으로 틀린 것은?

① RGB, CMYK는 장치 종속적 색공간이다.

② 사람의 눈이 인지하는 색을 수치화하였다.

③ 컬러 프로파일에 기록되는 수치이다.

④ 같은 RGB 수치라도 장치에 따라 다른 색으로 보인다.

55. 두 물체의 표면색을 측색한 결과 그 값이 다음과 같을 때 옳은 설명은?

> ㉮ $L^* = 50$, $a^* = 43$, $b^* = 10$
> ㉯ $L^* = 30$, $a^* = 69$, $b^* = 32$

① ㉮는 ㉯보다 명도는 높고 채도는 낮다.

② ㉮는 ㉯보다 명도는 낮고 채도는 높다.

③ ㉮는 ㉯보다 색상이 선명하고 명도는 낮다.

④ ㉮는 ㉯보다 색상이 흐리고 채도는 높다.

56. 혼합비율이 동일해도 정확한 중간 색값이 나오지 않고 색도가 한쪽으로 치우쳐 나타나는 원인을 규명하기 위한 안료 검사 항목은?

① 안료 입자 형태와 크기에 의한 착색력

② 안료 입자 형태와 크기에 의한 은폐력

③ 안료 입자 형태와 크기에 의한 흡유(수)력

④ 안료 입자 형태와 크기에 의한 내광성

57. 일반적인 염료 또는 안료의 설명으로 올바른 것은?

① 염료는 착색하고자 하는 매질에 용해되지 않는다.

② 염료는 착색되는 표면에 친화성을 가지며 직물, 피혁, 종이, 머리카락 등에 착색된다.

③ 안료는 투명한 성질을 가지며 습기에 노출
되면 녹는다.

④ 안료는 1856년 영국의 퍼킨(perkin)이 모
브(mauve)를 합성시킨 것이 처음이다.

1 2 OK
58. 다음 중 16비트 심도, DCI-P3 색공간의 데
이터를 저장하기에 가장 부적절한 파일 포맷
은?

① TIFF ② JPEG
③ PNG ④ DNG

1 2 OK
59. 광 측정량의 단위에 대한 설명 중 틀린 것은?

① 광도 : 점광원에서 주어진 방향의 미소 입
체각 내로 나오는 광속을 그 입체각으로 나
눈 값, 단위는 칸델라(cd)이다.

② 휘도 : 발광면, 수광면 또는 광의 전파 경로
의 단면상의 주어진 점, 주어진 방향에 대
하여 주어진 식으로 정의 되는 양, 단위는
cd/m^2이다.

③ 조도 : 주어진 면상의 점을 포함하는 미소
면 요소에 입사하는 광속을 그 미소면 요소
의 면적으로 나눈 값, 단위는 럭스(lx)이다.

④ 광속 : 주어진 면상의 점을 포함하는 미소
면 요소에서 나오는 광속을 그 미소면 요소
의 입체각으로 나눈 값, 단위는 lm/m^2이다.

1 2 OK
60. 표면색의 시감 비교 시험결과의 보고에 포함
되어야 할 사항으로 가장 올바른 것은?

① 조명에 이용한 광원의 종류, 표준관측자의
조건, 작업면의 조도, 조명 관찰 조건

② 조명에 이용한 광원의 종류, 사용 광원의
성능, 작업면의 조도, 조명 관찰 조건

③ 표준광의 종류, 표준관측자의 조건, 작업
면의 조도, 조명 관찰 조건

④ 표준광의 종류, 사용 광원의 성능, 작업면
의 조도, 조명 관찰 조건

제4과목 : 색채지각론

1 2 OK
61. 색의 항상성에 대한 설명으로 옳은 것은?

① 명소시의 범위 내에서 휘도를 일정하게 유
지해도 색자극의 순도가 달라지면 색의 밝
기가 달라지는 것

② 색자극의 밝기가 달라지면 그 색상이 다르
게 보이는 것

③ 물체에서 반사광의 분광 특성이 변화되어
도 거의 같은 색으로 보이는 것

④ 조명이 강해서 검은 종이는 다른 색으로 느
껴지는 것

1 2 OK
62. 빛과 색에 대한 설명 중 틀린 것은?

① 빛은 움직이면서 공간 안에 있는 물체의 표
면과 형태를 우리 눈에 인식하게 해준다.

② 휘도, 대비, 발산은 사물들을 구분하는 시
각능력과는 관계없는 요소이다.

③ 빛이 비치는 물체의 표면은 그 빛을 반사시
키거나 흡수하거나 통과시키게 된다.

④ 시각능력은 사물의 모양, 색상, 질감 등을
구분하면서 사물들을 구분한다.

1 2 OK

63. 다음 3가지 색은 가볍게 느껴지는 색부터 무겁게 느껴지는 색 순서로 배열된 것이다. 잘못 배열된 것은?

① 빨강 – 노랑 – 파랑

② 노랑 – 연두 – 파랑

③ 하양 – 노랑 – 보라

④ 주황 – 빨강 – 검정

1 2 OK

64. 건축의 내부 벽지색이나 외벽의 타일 색 등을 견본과 함께 실제로 시공한 사례를 비교해 보며 결정하는 것은 색채의 어떤 대비를 고려한 것인가?

① 색상대비 ② 명도대비

③ 면적대비 ④ 채도대비

1 2 OK

65. 시간성과 속도감에 대한 설명이 틀린 것은?

① 고채도의 맑은 색은 속도감이 빠르게, 저채도의 칙칙한 색은 느리게 느껴진다.

② 고명도의 밝은 색은 느리게 움직이는 것으로 느껴진다.

③ 주황색 선수 복장은 속도감이 높아져 보여 운동경기 시 상대편을 심리적으로 위축시키는 효고가 있다.

④ 장파장 계열의 색은 시간이 길게 느껴지고, 속도감은 빨리 움직이는 것같이 지각된다.

1 2 OK

66. 색음현상에 대한 설명으로 옳은 것은?

① 암순응 시에는 단파장에, 명순응 시에는 장파장에 민감하게 반응하는 현상

② 조명의 강도가 바뀌어도 물체의 색을 동일하게 지각하는 현상

③ 같은 주파장의 색광은 강도를 변화시키면 색상이 약간 다르게 보이는 현상

④ 작은 면적의 회색이 채도가 높은 유채색으로 둘러싸였을 때, 회색이 유채색의 보색의 색조를 띠어 보이는 현상

1 2 OK

67. 초록 색종이를 수초 간 응시하다가, 흰색 벽을 보면 자주색 잔상이 나타나는 이유는?

① L 추상체의 감도 증가

② M 추상체의 감도 저하

③ S 추상체의 감도 증가

④ 간상체의 감도 저하

1 2 OK

68. 무대에서의 조명과 같이 두 개 이상의 빛이 같은 부위에 겹쳐 혼색되는 것은?

① 가법혼색

② 회전혼색

③ 병치중간혼색

④ 감법혼색

1 2 OK

69. 빛의 성질에 관한 설명 중 틀린 것은?

① 자연현상에서 나타나는 대표적인 굴절현상은 무지개이다.

② 파란 하늘은 단파장의 빛이 대기 중에서 산란되어 나타나는 현상이다.

③ 빛의 파동이 잠시 둘로 나누어진 후 다시 결합되는 현상이 간섭이다.

④ 비눗방울 표면이 무지개색으로 보이는 것은 빛이 흡수되어 나타나는 현상이다.

1 2 OK

70. () 안에 적합한 내용으로 옳게 짝지어진 것은?

> 간상체 시각은 (㉠)에 민감하며, 추상체 시각은 약 (㉡)의 빛에 가장 민감하다.

① ㉠ 장파장, ㉡ 555nm

② ㉠ 단파장, ㉡ 555nm

③ ㉠ 장파장, ㉡ 450nm

④ ㉠ 단파장, ㉡ 450nm

1 2 OK

71. 다음의 A와 B는 각각 어떤 현상인가?

> A. 영화관 안으로 갑자기 들어가면 처음에 잘 보이지 않다가 점차 보이게 되는 현상
> B. 파란색 선글라스를 끼면 잠시 물체가 푸르게 보이던 것이 익숙해져 본래의 물체색으로 느껴지는 현상

① A : 명순응, B : 색순응

② A : 암순응, B : 색순응

③ A : 명순응, B : 주관색 현상

④ A : 암순응, B : 주관색 현상

1 2 OK

72. 회전혼색에 대한 설명으로 틀린 것은?

① 물체색을 통한 혼색으로 감법혼색이다.

② 병치혼합과 같이 중간혼색 중 하나이다.

③ 계시혼합의 원리에 의해 색이 혼합되어 보이는 것이다.

④ 혼색 전 색의 면적에 영향을 받는다.

1 2 OK

73. 애브니 효과에 대한 설명으로 옳은 것은?

① 파장이 같아도 색의 명도가 변함에 따라 색상이 변화하는 것을 말한다.

② 빛의 강도가 높아질수록 색상이 같아 보이는 위치가 다르다.

③ 애브니 효과 현상이 적용되지 않는 577nm의 불변색상도 있다.

④ 주변색의 보색이 중심에 있는 색에 겹쳐져 보이는 현상이다.

1 2 OK

74. 다음 중 채도대비에 대한 설명이 틀린 것은?

① 채도가 다른 두 색을 인접했을 때, 채도가 높은 색의 채도는 더욱 높아져 보인다.

② 채도대비는 유채색과 무채색 사이에서 더욱 뚜렷하게 느낄 수 있다.

③ 동일한 색인 경우, 고채도의 바탕에 놓았을 때 보다 저채도의 바탕에 놓았을 때의 색이 더 탁해 보인다.

④ 채도대비는 3속성 중에서 대비효과가 가장 약하다.

1 2 OK

75. 병치혼합에 관한 설명 중 틀린 것은?

① 감법혼색의 일종이다.

② 점묘법을 이용한 인상파 화가의 그림에서 볼 수 있는 색혼합 방법이다.

③ 비잔틴 미술에서 보여지는 모자이크 벽화에서 볼 수 있는 색혼합 방법이다.

④ 두 색의 중간적 색채를 보게 된다.

1 2 OK

76. 동일 지점에서 두 가지 이상의 색광 또는 반사광이 1초 동안에 40~50회 이상의 속도로 번갈아 발생되면 그 색자극들이 혼색된 상태로 보이게 되는 혼색방법은?

① 동시혼색 ② 계시혼색

③ 병치혼색 ④ 감법혼색

1 2 OK
77. 빛의 성질에 대한 설명으로 틀린 것은?

① 흡수 : 빛이 물리적으로 기체나 액체나 고체 내부에 빨려 들어가는 현상

② 굴절 : 파동이 한 매질에서 다른 매질로 향해 이동할 때 경계면에서 일부 파동이 진행방향을 바꾸어 원래의 매질 안으로 되돌아오는 현상

③ 투과 : 광선이 물질의 내부를 통과하는 현상으로 흡수나 산란 없이 빛의 파장범위가 변하지 않고 매질을 통과함을 의미함

④ 산란 : 거친 표면에 빛이 입사했을 경우 여러 방향으로 빛이 분산되어 퍼져나가는 현상

1 2 OK
78. 눈에 비쳤던 자극을 치워버려도 그 색의 감각이 소멸되지 않고 잠시 나타나는 현상은?

① 색의 조화
② 색의 순응
③ 색의 잔상
④ 색의 동화

1 2 OK
79. 색의 혼합에 대한 설명으로 옳은 것은?

① 가산혼합은 색료혼합으로, 3원색은 Yellow, Cyan, Magenta이다.

② 색광혼합의 3원색은 혼합할수록 명도가 높아진다.

③ 감산혼합은 원색인쇄의 색분해, 컬러TV 등에 활용된다.

④ 색료혼합은 색을 혼합할수록 채도가 높아진다.

1 2 OK
80. 색채의 심리 효과에 대한 설명 중 틀린 것은?

① 어떤 색이 다른 색의 영향을 받아서 본래의 색과는 다른 색으로 보이는 현상을 색채심리효과라 한다.

② 무게감에 가장 큰 영향을 미치는 것은 명도로, 어두운 색일수록 무겁게 느껴진다.

③ 겉보기에 강해 보이는 색과 약해 보이는 색은 시작적인 소구력과 관계되며, 주로 채도의 영향을 받는다.

④ 흥분 및 침정의 반응효과에 있어서 명도가 가장 중요한 역할을 하는데, 고명도는 흥분감을 일으키고, 저명도는 침정감의 효과가 나타난다.

제5과목 : 색채체계론

1 2 OK
81. RAL 색체계 표기인 210 80 30에 대한 설명이 옳은 것은?

① 명도, 색상, 채도의 순으로 표기
② 색상, 명도, 채도의 순으로 표기
③ 채도, 색상, 명도의 순으로 표기
④ 색상, 채도, 명도의 순으로 표기

1 2 OK
82. 오방색의 방위와 색의 연결이 옳은 것은?

① 서쪽 - 청색
② 동쪽 - 백색
③ 북쪽 - 적색
④ 중앙 - 황색

1 2 OK
83. 먼셀 색체계의 채도에 대한 설명 중 옳은 것은?

① 그레이 스케일이라고 한다.
② 먼셀 색입체에서 수직축에 해당한다.
③ 채도의 번호가 증가하면 점점 더 선명해진다.
④ Neutral의 약자를 사용하면 N1, N2 등으로 표기한다.

1 2 OK

84. 색채관리를 위한 ISO 색채규정에서 아래의 수식은 무엇을 측정하기 위한 정의식인가?

$$YI = 100(1-B/G)$$

B : 시료의 청색 반사율
G : 시료의 XYZ 색체계에 의한 삼자극치의 Y 와 같음

① 반사율
② 황색도
③ 자극순도
④ 백색도

1 2 OK

85. CIE Yxy 색체계로 활용하기 쉬운 것은?

① 도료의 색
② 광원의 색
③ 인쇄의 색
④ 염료의 색

1 2 OK

86. 오스트발트 색채조화론에 관한 설명 중 옳은 것은?

① 오스트발트는 "조화는 균형이다"라고 정의하였다.
② 오스트발트 색체계에서 무채색의 조화 예로는 a-e-i 나 g-l-p이다.
③ 등가치계열 조화는 색입체에서 백색량과 검정량이 상이한 색으로 조합하는 것이다.
④ 동일 색상에서 등흑계열의 색은 조화하며 예로는 na-ne-ni가 될 수 있다.

1 2 OK

87. 다음 중 색명법의 분류가 다른 색 하나는?

① 분홍빛 하양
② Yellowish Brown
③ vivid Red
④ 베이지 그레이

1 2 OK

88. 다음 중 현색계의 장점이 아닌 것은?

① 사용이 쉬운 편이고, 측색기가 필요치 않다.
② 색편의 배열 및 개수를 용도에 맞게 조정할 수 있다.
③ 조색, 검사 등에 적합한 오차를 적용할 수 있다.
④ 지각적으로 일정하게 배열되어 있다.

1 2 OK

89. PCCS 색체계의 색상환에 대한 설명 중 틀린 것은?

① 적, 황, 녹, 청의 4색상을 중심으로 한다.
② 4색상의 심리보색을 색상환의 대립위치에 놓는다.
③ 색상을 등간격으로 보정하여 36색상환으로 만든다.
④ 색광과 색료의 3원색을 모두 포함한다.

1 2 OK

90. 쉐브럴(M. E. Chevreul)의 색채조화론에 대한 설명이 틀린 것은?

① 색상환에 의한 정성적 색채조화론이다.
② 여러 가지 색들 가운데 한 가지 색이 주조를 이루면 조화된다.
③ 두 색이 부조화일 때 그 사이에 흰색이나 검정을 더하면 조합된다.
④ 명도가 비슷한 인접색상을 동시에 배색하면 조화된다.

91. 먼셀 색입체의 특징이 아닌 것은?

① CIE 색체계와의 상호변환이 가능하다.

② 등색상면이 정삼각형의 형태를 갖는다.

③ 명도가 단계별로 되어 있어 감각적인 배열이 가능하다.

④ 3속성을 3차원의 좌표에 배열하여 색감각을 보는 데 용이하다.

92. 다음 중 색체계의 설명이 틀린 것은?

① Pantone : 실용성과 시대의 필요에 따라 제작되었기 때문에 개개 색편이 색의 기본 속성에 따라 논리적인 순서로 배열되어 있지 않다.

② NCS : 스웨덴, 노르웨이, 스페인의 국가 표준색 제정에 기여한 색체계이다.

③ DIN : 색상(T), 포화도(S), 암도(D)로 조직화하였으며 색상은 24개로 분할하여 오스트발트 색체계와 유사하다.

④ PCCS : 채도는 상대 채도치를 적용하여 지각적 등보성이 없이 상대 수치인 9단계로 모든 색을 구성하였다.

93. 먼셀의 색채조화론과 관련이 있는 이론은?

① 균형이론　　　　② 보색이론

③ 3원색론　　　　④ 4원색론

94. 전통색명 중 적색계가 아닌 것은?

① 적토(赤土)　　　② 휴색(休色)

③ 장단(長丹)　　　④ 치자색(梔子色)

95. 배색된 색을 면적비에 따라서 회전 원판 위에 놓고 회전혼색할 때 나타나는 색을 밸런스 포인트라고 하고 이 색에 의하여 배색의 심리적 효과가 결정된다고 한 사람은?

① 쉐브럴　　　　② 문 · 스펜서

③ 오스트발트　　④ 파버 비렌

96. NCS에서 성립하는 이론으로 옳은 것은?

① W + B + R = 100%

② W + K + S = 100%

③ W + S + C = 100%

④ H + V + C = 100%

97. Pantone 색체계의 설명으로 틀린 것은?

① 미국 Pantone사의 자사 색표집이다.

② 지각적 등보성을 기초로 색료가 구성되었다.

③ 인쇄잉크를 조색하여 일정 비율로 혼합, 제작한 실용적인 색체계이다.

④ 인쇄업계, 컴퓨터그래픽, 의상디자인 등 산업분야에서 널리 사용되고 있다.

98. CIE Lab 색체계에 대한 설명으로 틀린 것은?

① a* 와 b*는 색 방향을 나타낸다.

② L* = 50은 중명도이다.

③ a*는 Red ~ Green 축에 관계된다.

④ b*는 밝기의 척도이다.

1 2 OK

99. 관용색명과 계통색명의 설명으로 옳은 것은?

① 계통색명은 예부터 전해 내려오거나 동, 식, 광물, 자연현상, 지명, 인명 등에서 유래한 것을 정리한 것이다.

② 계통색명은 기본 색명 앞에 유채색의 명도, 채도에 관한 수식어 또는 무채색의 수식어, 색상에 관한 수식어의 순으로 붙인다.

③ 관용색명은 계통색명의 수식어를 붙일 수 없다.

④ 관용색명은 색의 삼속성에 따라 분류, 표현한 것이므로 익히는 데 시간이 걸리나 색명의 관계와 위치까지 이해하기에 편리하다.

1 2 OK

100. NCS 색체계에서 색상은 R30B일 때 그림의 뉘앙스(Nuance)에 표기된 점의 위치에 해당하는 NCS 표기방법으로 옳은 것은?

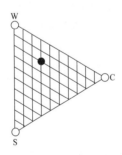

① S 2030-R30B ② S 3020-R30B

③ S 8030-R30B ④ S 3080-R30B

5회 컬러리스트 기사 필기 기출모의고사

1 2 OK 해당 문제를 한 번 풀 때 1에 체크하고 두 번 풀 때 2에 체크합니다. 마지막으로 OK는 아는 문제일 경우 체크하고
활용법 OK 체크가 되지 않는 문제들은 여러 번 복습하세요.

제1과목 : 색채심리 · 마케팅

1 2 OK
01. 한 나라를 상징하는 국기는 그 나라의 풍토, 역사, 지리, 문화 등을 반영한다. 다음의 국기에 관한 설명 중 옳은 것은?

① 태극기의 흰색은 단일민족의 순수함과 깨끗함, 파란색과 빨간색은 분단된 민족의 통일에 대한 염원을 의미한다.

② 각 국의 국기에서 대표적으로 사용되는 색 중 검은색은 고난, 의지, 역사의 암흑시대 등을 의미한다.

③ 독일, 오스트리아, 이탈리아, 프랑스 등은 3가지 색을 가로 또는 세로로 배열해 놓은 비콜로 배색을 국기에 사용한다.

④ 각국의 국기가 상징하는 색 중 빨간색은 독립을 위한 조상의 피, 번영, 국부, 희망, 자유, 아름다움, 정열 등을 의미한다.

1 2 OK
02. 소비자 행동 측면에서 살펴볼 때 국내기업이 라이선스 비용을 지불하면서도 외국기업의 유명 브랜드를 들여오는 가장 큰 이유는?

① 일반적으로 소비자들이 유명하지 않은 상표보다는 유명한 상표에 자신의 충성도를 이전시킬 가능성이 높기 때문

② 해외 브랜드는 소비자 마케팅이 수월하기 때문

③ 국내 브랜드에는 라이선스의 다양한 종류가 없기 때문

④ 외국 브랜드 이름에서 오는 이미지로 인해 소비자 행동이 이루어지기 때문

1 2 OK
03. 색채의 기능적 역할과 활용에 대한 설명으로 틀린 것은?

① 물리적, 화학적 온도감을 조절한다.

② 기분이나 감정 상태를 조절하는 데 도움을 준다.

③ 기능이나 목적을 알기 쉽게 한다.

④ 비상구의 표시나 도로의 방향 표시 등 순서, 방향을 효과적으로 유도한다.

1 2 OK
04. 고채도 난색의 특성에 대한 설명으로 틀린 것은?

① 동적임　　　　② 무거움

③ 가까움　　　　④ 유목성이 높음

1 2 OK
05. 색채와 공감각에 대한 설명으로 틀린 것은?

① 일반적으로 식욕을 돋우어 주는 색은 파랑, 보라 계열이다.

② 재료 및 표면처리 등에 의해 색채와 촉감의 감성적 메시지가 전달될 수 있다.

③ 색청은 어떤 소리를 듣게 되면 색이나 빛이 눈앞에 떠오르는 현상을 의미한다.

④ 공감각은 하나의 자극으로 인해 서로 다른
감각이 동시에 발생하는 것이다.

06. 색채조사에 있어 설문지의 첫머리에는 어떤
내용이 들어가는 것이 좋은가?

① 성명, 주소, 직장
② 조사의 취지
③ 성별, 연령
④ 개인의 소득이나 종교

07. 소비자 구매에 대한 설명 중 틀린 것은?

① 구매는 일종의 의사결정 과정이다.
② 구매의사결정 과정은 누구나 동일하다.
③ 구매결정 과정은 그 합리성 여부에 따라 합
리적 과정과 비합리적 과정으로 나뉜다.
④ 구매결정은 평가의 결과 최선책을 선택하
는 것이 일반적이나 반드시 구매와 연관되
는 것은 아니다.

08. 마케팅의 핵심 개념에 해당하지 않는 것은?

① 욕구　　　　　② 시장
③ 제품　　　　　④ 지위

09. 기업이 표적시장을 대상으로 원하는 결과를
얻을 수 있도록 활용하는 총체적인 마케팅 수
단은?

① 표적 마케팅　　② 시장 세분화
③ 마케팅 믹스　　④ 제품 포지셔닝

10. 색채 정보수집 설문지 조사를 위한 조사자 사
전교육에 관한 내용과 가장 거리가 먼 것은?

① 조사의 취지와 표본 선정 방법에 대한 이해
② 조사자료 분석 연구에 대한 이해
③ 면접과정의 지침
④ 참가자의 응답에 영향을 주지 않도록 중립
적이고 객관적인 태도 유지

11. 색채 선호도에 관한 설명 중 틀린 것은?

① 색채 선호도는 주로 SD법을 활용하여 조
사한다.
② 색채 선호도는 개인차가 있다.
③ 색채 선호도 조사에서 성별에 따른 차이는
크지 않다.
④ 특정문화에서 선호되는 색채는 마케팅에
활용될 수 있다.

12. 색채마케팅에 대한 설명으로 옳지 않은 것
은?

① 대중이 특정 색채를 좋아하도록 유도하여
브랜드 또는 제품의 가치를 높이는 것
② 색채의 이미지나 연상작용을 브랜드와 결
합하여 소비를 유도하는 것
③ 생산단계에서 색채를 핵심 요소로 하여 제
품을 개발하는 것
④ 새로운 컬러를 제안하거나 유행색을 창조
해나가는 총체적인 활동

1 2 OK

13. 색채와 후각의 관계에 대한 설명이 틀린 것은?

① 가볍고 은은한 느낌의 향기를 경험하기 위한 제품에는 빨강이나 검정 포장을 사용한다.

② 시원한 향, 달콤한 향으로 구분되는 향의 감각은 특정 색채로 연상될 수 있다.

③ 신선한 느낌의 향기는 주로 파랑, 청록, 초록계열에서 경험할 수 있다.

④ 꽃향기 (Floral)는 자주, 빨강, 보라색 계열에서 경험할 수 있다.

1 2 OK

14. 색채심리와 그 사례에 대한 설명으로 틀린 것은?

① 보색 대비 – 초록색 상추 위에 붉은 음식을 올리니 음식 색깔이 더 붉고 먹음직하게 보였다.

② 면적 효과 – 좁은 거실 벽에 어두운 회색 페인트를 칠하고 어두운 나무색 가구들을 배치했더니 더 넓어 보였다.

③ 중량감 – 크고 무거운 책에 밝고 연한 색으로 표지를 적용했더니 가벼워 보였다.

④ 경연감 – 가벼운 플라스틱 의자에 진한 청색을 칠했더니 견고하게 보였다.

1 2 OK

15. 소비자 행동의 기본원칙에 대한 설명 중 틀린 것은?

① 소비자는 자주적이라 제품이나 서비스도 소비자의 욕구, 라이프스타일과의 관련 정도에 따라 받아들이거나 거부한다.

② 소비자 행동에 영향을 미치는 내적 동기나 사회적 영향 요인 등은 예측할 수가 없다.

③ 소비자의 욕구에 맞추어 제품이나 서비스를 설계하면 소비자 행동에 영향을 줄 수 있다.

④ 기업은 부적절한 방법으로 소비자에 대한 영향력을 행사해서는 안 된다.

1 2 OK

16. 시장 세분화의 기준이 틀린 것은?

① 지리적 속성 – 지역, 인구밀도, 기후

② 심리·분석적 속성 – 상표 충성도, 구매동기

③ 인구통계적 속성 – 성별, 연령, 국적

④ 행동분석적 속성 – 사용량, 사용장소, 사용시기

1 2 OK

17. 색채의 심리적 의미 대응이 옳은 것은?

① 난색 – 냉담 ② 한색 – 진정

③ 난색 – 침착 ④ 한색 – 활동

1 2 OK

18. 제품수명주기에 따른 제품의 색채계획에 대한 설명이 옳은 것은?

① 도입기에는 시장저항이 강하고 소비자들이 시험적으로 사용하는 시기이므로 제품의 의미론적 해결을 위한 다양한 색채로 호기심을 유도하는 것이 좋다.

② 성장기에는 기술개발이 경쟁적으로 나타나는 시기이므로 기능주의적 성격이 드러나는 무채색을 사용하는 것이 좋다.

③ 성숙기에는 기능주의에서 표현주의로 이동하는 시기이므로 세분화된 시장에 맞는 색채의 세분화와 다양화가 이루어져야 한다.

④ 쇠퇴기는 더 이상 기술개발이 이루어지지 않으므로 화려한 색채를 사용하여 주의를 환기하는 것이 좋다.

1 2 OK

19. 다음 중 주로 사용되는 색채 조사방법이 아닌 것은?

① 개별 면접조사 　　② 전화조사
③ 우편조사 　　　　④ 집락표본추출법

1 2 OK

20. 색채마케팅 중 제품 포지셔닝(positioning)에 대한 설명 중 틀린 것은?

① 소비자들은 특정 제품의 포지셔닝을 이해하면 구매를 망설이게 된다.
② 경쟁적인 우위를 확보할 수 있는 적절한 이점을 선정한다.
③ 자사의 포지셔닝 콘셉트를 효과적으로 실행하여야 한다.
④ 모든 잠재적인 경쟁적 이점을 확인한다.

제2과목 : 색채디자인

1 2 OK

21. 르 코르뷔지에의 이론과 그의 사상에서 가장 중요시한 것은?

① 미의 추구와 이론의 바탕을 치수에 관한 모듈(module)에 두었다.
② 근대 기술의 긍정적인 면을 받아들이고, 개성적인 공예가 되어야 한다고 주장하였다.
③ 새로운 건축술의 확립과 교육에 전념하여 근대적인 건축공간의 원리를 세웠다.
④ 사진을 이용한 방법으로 새로운 조형의 표현 수단을 제시하였다.

1 2 OK

22. 두 개체 간의 사용편이성에 초점을 맞춘 커뮤니케이션에 중요한 역할을 하는 디자인 분야는?

① 어드밴스드(Advanced) 디자인
② 오가닉(Organic) 디자인
③ 인터페이스(Interface) 디자인
④ 얼터너티브(Alternative) 디자인

1 2 OK

23. 화학실험실에서 사용하는 가스 종류에 따라 용기의 색을 다르게 사용하는 것과 관련된 색채원리는?

① 색의 현시 　　② 색의 상징
③ 색의 혼합 　　④ 색의 대비

1 2 OK

24. 1980년대 영국에서 일어난 미술공예운동의 대표인물은?

① 발터 그로피우스
② 헤르만 무테지우스
③ 요하네스 이텐
④ 윌리엄 모리스

1 2 OK

25. 환경오염문제와 관련하여 생태학적인 건강을 유지하며, 환경에 피해를 주지 않는 디자인을 뜻하는 것은?

① 그린(Green) 디자인
② 퍼블릭(Public) 디자인
③ 유니버설(Universal) 디자인
④ 유비쿼터스(Ubiquitous) 디자인

26. 그림에서 큰 원에 둘러싸인 중심의 원과 작은 원에 둘러싸인 중심의 원이 동일한 크기이지만 다르게 보이는 이유는?

① 길이의 착시　　② 형태의 착시
③ 방향의 착시　　④ 크기의 착시

27. 제품의 색채계획 중 기획단계에서 해야 할 것이 아닌 것은?

① 주조색, 보조색 결정
© 시장과 소비자 조사
③ 색채정보 분석
④ 제품기획

28. 그리스어인 rheo(흐르다)에서 나온 말로, 유사한 요소가 반복 배열되어 연속할 때 생겨나는 것으로서 음악, 무용, 영화 등의 예술에서도 중요한 원리가 되는 것은?

① 균형　　　　② 리듬
③ 강조　　　　④ 조화

29. 디자인 사조와 관련된 작가 또는 작품과의 연결이 틀린 것은?

① 아르누보 – 빅토르 오르타(Victor Horta)
② 데스틸 – 적청(Red and Blue) 의자
③ 큐비즘 – 파블로 피카소(Pablo Picasso)
④ 아르데코 – 구겐하임(Guggenheim) 박물관

30. 다음의 두 가지가 대비의 개념을 갖지 않는 것은?

① 직선 – 곡선　　② 청색 – 녹색
③ 투명 – 불투명　④ 두꺼움 – 얇음

31. 시대와 패션 색채의 변천이 바르게 연결된 것은?

① 1900년대는 밝고 선명한 색조의 오렌지, 노랑, 청록이 주조를 이루었다.
② 1910년대는 흑색, 원색과 금속의 광택이 등장하였다.
③ 1920년대는 연한 파스텔 색조가 유행했다.
④ 1930년대 중반부터는 녹청색, 뷰 로즈, 커피색 등이 사용되었다.

32. 보기에서 설명하는 디자인 사조는?

> 인상주의의 영향을 받아 부드러운 색조가 지배적이었으며 원색을 피하고 섬세한 곡선과 유기적인 형태로 장식미를 강조

① 다다이즘　　　② 아르누보
③ 포스트모더니즘　④ 아르데코

33. 미용디자인과 색채에 대한 설명 중 틀린 것은?

① 미용디자인은 개인의 미적 요구를 만족시키고, 보건위생상 안전해야 하며 유행을 고려해야 한다.
② 미용디자인의 범위는 일반적으로 헤어스타일, 메이크업, 네일케어, 스킨케어 등이다.

③ 외적 표현수단으로서의 퍼스널 컬러(Personal Color)는 매우 중요한 미용디자인의 한 부분이다.

④ 미용디자인의 소재는 인체 일부분으로 색채효과는 개인차 없이 항상 동일하게 나타난다는 것을 감안해야 한다.

1 2 OK

34. 그림과 관련한 게슈탈트 이론은?

① 근접성(proximity)
② 유사성(similarity)
③ 폐쇄성(enclosure)
④ 연속성(continuity)

1 2 OK

35. 인터랙티브 아트(Interactive art)의 특성으로 가장 옳은 것은?

① 정보를 한 방향에서가 아닌 상호작용으로 주고받는 것
② 컴퓨터가 만드는 가상세계 또는 그 기술을 지칭하는 것
③ 문자, 그래픽, 사운드, 애니메이션과 비디오를 결합한 것
④ 그래픽에 시간의 축을 더한 것으로 연속적으로 움직이는 것과 같은 이미지를 제작하는 것

1 2 OK

36. 빅터 파파넥이 규정지은 복합기능에 속하지 않는 것은?

① 방법　② 형태　③ 미학　④ 용도

1 2 OK

37. TV 광고매체의 특성이 아닌 것은?

① 소구력이 강하며 즉효성이 있으나 오락적으로 흐를 수 있다.
② 화면과 시간상 충분한 설명이 가능하다.
③ 반복효과가 크나 총체적 비용이 많이 든다.
④ 메시지의 반복이나 집중공략이 가능하다.

1 2 OK

38. 디자인에 있어 심미성에 관한 설명으로 옳은 것은?

① 디자인의 목적에 합당한 수단으로 디자인을 성취하였는가에 관한 기준이다.
② 디자인이 사회적 차원에서 이루어질 때 디자인의 개념화와 제작과정 수준을 평가하는 기준이다.
③ 디자인에 기대되는 물리적 기능을 잘 수행하는가를 평가하는 항목이다.
④ 디자인에서 드러나는 스타일(양식), 유행, 민족성, 시대성, 개성 등이 복합적으로 반영된 내용이라고 할 수 있다.

1 2 OK

39. 포스트모더니즘 디자인 양식의 특징이 아닌 것은?

① 이전까지는 금기시한 다양한 사고와 소재를 사용하였다.
② 문화적 다양성의 가치를 인정하였다.
③ 화려한 색상과 장식을 볼 수 있다.
④ 미술과 디자인의 구별을 확실히 하였다.

40. 다음 중 색채계획에 사용되는 방법이 아닌 것은?

① 소비자 색채 설문조사

② 시네틱스법

③ 소비자 제품 이미지 조사

④ 이미지 스케일

제3과목 : 색채관리

41. 색채관리에 대한 설명으로 틀린 것은?

① 색채관리의 범위는 측정, 표준정량화, 기록, 전달, 보관, 재현, 생산효율화를 목적으로 하는 전 과정이다.

② 기록단계에서는 수치적 적용으로 색채가 감성이 아닌 양적 측정이 되므로 다수의 측정으로 인한 정확성을 기해야 한다.

③ 보관단계는 색채샘플 및 표준품을 보관하는 단계로 실제 제품의 색채를 유지하기 위한 단계이다.

④ 생산단계는 색채를 수치가 아닌 실제 소재를 이용하여 기준색을 조밀하게 조색하는 단계로 색채의 오차측정 허용치 결정 등 다수의 과학적인 과정이 수반된다.

42. 무기안료의 색별 연결로 잘못 짝지어진 것은?

① 백색 안료 : 산화아연, 산화티탄, 연백

② 녹색 안료 : 벵갈라, 버밀리온

③ 청색 안료 : 프러시안블루, 코발트청

④ 황색 안료 : 황연, 황토, 카드뮴옐로

43. di:8° 방식의 분광광도계 구조에 포함되지 않는 것은?

① 광원 ② 분광기

③ 적분구 ④ 컬러필터

44. 도료에 사용되는 무기안료가 아닌 것은?

① Titanium dioxide

② Phthalocyanine Blue

③ Iron Oxide Yellow

④ Iron Oxide Red

45. 다음 중 물체의 색을 가장 정확하게 계산할 수 있는 것은?

① 물체의 시감 반사율

② 물체의 분광 파장폭

③ 물체의 분광 반사율

④ 물체의 시감 투과율

46. CCM의 기본원리에 대하여 옳게 설명한 것은?

① 색소의 단위농도당 반사율의 변화를 연결 짓는 과정에서 Kubelka-Munk 이론을 적용한다.

② 색소가 소재에 비하여 미미한 산란 특성을 갖는 경우(예: 섬유나 종이)에는 두 개 상수의 Kubelka-Munk 이론을 사용한다.

③ CCM을 위해서는 각 안료나 염료의 대표적 농도에 대하여 단 한 번의 분광반사율을 측정하는 것으로 충분하다.

④ Kubelka-Munk 이론은 금속과 진주빛 색료 또는 입사광의 편광도를 변화시키는 색소층에도 폭 넓게 적용이 가능하다.

47. 색채를 측정할 때 시료를 취급하는 방법으로 잘못된 것은?

① 시료의 표면구조를 균일하게 하기 위하여 판판하게 문지르고 측정한다.

② 시료의 색소가 완전히 건조하여 안정화된 후에 착색면을 측정한다.

③ 섬유물의 경우 빛이 투과하지 않도록 충분한 두께로 겹쳐서 측정한다.

④ 페인트의 색채를 측정하는 경우 색을 띤 물체의 상태로 만들어야 한다.

48. 다음의 설명에 해당하는 것으로 가장 알맞은 것은?

> * 컴퓨터로 색을 섞고 교정하는 과정
> * Quality Control 부분과 Formulation 부분으로 구성
> * 색체계는 CIE LAB 좌표를 이용하는 것이 유리함

① CMM ② QCF

③ CCM ④ LAB

49. 색채 측정기에 대한 설명으로 옳은 것은?

① 색채계는 분광 반사율을 측정하는 데 사용한다.

② 분광 복사계는 장비 내부에 광원을 포함해야 한다.

③ 분광기는 회절격자, 프리즘, 간섭 필터 등을 사용한다.

④ 45°:0° 방식을 사용하는 색채 측정기는 적분구를 사용한다.

50. 다음 중 ICC 컬러 프로파일이 담고 있는 정보로 가장 거리가 먼 것은?

① 다이내믹 레인지

② 색역

③ 색차

④ 톤응답특성

51. RGB 이미지를 출력하기 위해 컬러 잉크젯 프린터의 RGB 프로파일을 사용할 때 다음 중 가장 올바른 설명은?

① RGB 이미지는 출력 시 CMYK로 변환되어야 한다.

② RGB 이미지는 정확한 색공간 프로파일이 내장되어야 한다.

③ 포토샵 등의 애플리케이션과 프린터 드라이버에서 각각 프린터 프로파일이 적용되어야 한다.

④ 포토샵에서 '프로파일 할당(assign profile)' 기능으로 프린터 프로파일을 적용해야 한다.

52. 다음 중 형광을 포함한 분광반사율을 측정하는 방법이 아닌 것은?

① 형광 증백법

② 필터 감소법

③ 이중 모드법

④ 이중 모노크로메이터법

53. 기준색의 CIE LAB 좌표가 (58, 30, 0)이고, 샘플색의 좌표는 (50, 20, −10)이다. 샘플색은 기준색에 비하여 어떠한가?

① 기준색보다 약간 밝다.

② 기준색보다 붉은기를 더 띤다.

③ 기준색보다 노란기를 더 띤다.

④ 기준색보다 청록기를 더 띤다.

54. 인공주광 D_{50}을 이용한 부스에서의 색 비교와 관련한 설명으로 잘못된 것은?

① 인쇄물, 사진 등의 표면색을 비교하는 경우 사용한다.

② 주광 D_{50}과 상대분광분포에 근사하는 상용광원 D_{50}을 사용한다.

③ 상용광원 D_{50}의 성능 평가 시 연색성 평가에는 주광 D_{65}를 사용한다.

④ 자외부의 복사에 의해 생기는 형광을 포함하지 않는 표면색을 비교하는 경우 상용광원 D_{50}은 형광 조건 등색지수 MI_{UV}의 성능수준을 충족시키지 않아도 된다.

55. 색료에 대한 설명으로 틀린 것은?

① 색료는 염료와 안료로 구분된다.

② 염료는 일반적으로 물에 용해된다.

③ 유기안료는 무기안료보다 착색력, 내광성, 내열성이 우수하다.

④ 백색안료에는 산화아연, 산화티탄, 연백 등이 있다.

56. CII(Color Inconsistency Index)에 대한 설명이 틀린 것은?

① 광원의 변화에 따라 각 색채가 지닌 색차의 정도가 다르다.

② CII가 높을수록 안정성이 없어서 선호도가 낮다.

③ 광원에 따른 색채의 불일치 정도를 나타내는 지수이다.

④ CII에서는 백색의 색차가 가장 크게 느껴진다.

57. 색료가 선택되면 그 색료를 배합하여 조색할 수 있는 색채의 범위가 정해진다. 색영역은 이론적인 것으로부터 현실적인 단계로 내려올수록 점점 축소되는데, 다음 중 축소시키는 것과 가장 관련이 적은 것은?

① 주어진 명도에서 가능한 색영역

② 표면반사에 의한 어두운 색의 한계

③ 경제성에 의한 한계

④ 시간경과에 따른 탈색현상

58. 채널당 10비트 RGB 모니터의 경우 구현할 수 있는 최대색은?

① 256×256×256 ② 128×128×128

③ 1024×1024×1024 ④ 512×512×512

59. KS A 0065 : 2015 표준에 정의된 표면색의 시감 비교를 위한 상용광원 D_{65} 혹은 D_{50}이 충족해야 할 성능으로 틀린 것은?

① 가시조건 등색지수 1.0 이내

② 형광조건 등색지수 1.5 이내

③ 평균연색평가수 95 이상

④ 특수연색평가수 85 이상

1 2 OK

60. 광원색의 측정 시 사용하는 주사형 분광복사계에 대한 설명으로 가장 거리가 먼 것은?

① 분광복사조도, 분광복사선속, 분광복사휘도 등과 같은 분광복사량의 측정을 위해 만들어진 측정기기이다.

② 입력광학계, 주사형 단색화장치, 광검출기와 신호처리 및 디지털 기록장치 등으로 구성되어 있다.

③ 회절격자를 사용하는 경우 고차회절에 의한 떠돌이광을 제거하기 위해 고차회절광을 차단할 수단이 마련되어 있어야 한다.

④ CCD 이미지 센서, CMOS 이미지 센서를 주요 광검출기로 사용한다.

제4과목 : 색채지각론

1 2 OK

61. S2060-G10Y와 S2060-B50G의 색물감을 사용하여 그린 점묘화를 일정 거리를 두고 보면 혼색된 것처럼 중간색이 보인다. 이때 지각되는 색에 가장 가까운 것은?

① S2060-G30Y

② S2060-B30G

③ S2060-G80Y

④ S2060-B80G

1 2 OK

62. 밝은 곳에서는 장파장의 감도가 좋다가 어두운 곳으로 바뀌었을 때 단파장의 색에 더 민감하게 반응하는 현상은?

① 베졸드 현상 ② 푸르킨예 현상

③ 색음현상 ④ 순응현상

1 2 OK

63. 감법혼색에 대한 설명으로 옳은 것은?

① 색광의 혼합으로서, 혼색할수록 점점 밝아진다.

② 안료의 혼합으로서, 혼색할수록 명도는 낮아지나 채도는 유지된다.

③ 무대의 조명에 이 감법혼색의 원리가 적용되고 있다.

④ 페인트의 색을 섞을수록 탁해지는 것은 이 원리 때문이다.

1 2 OK

64. 보색에 대한 설명이 틀린 것은?

① 모든 2차색은 그 색에 포함되지 않은 원색과 보색관계이다.

② 감산혼합의 보색은 색상환에서 반대편에 있는 색이다.

③ 인쇄용 원고의 원색분해의 경우 보색필터를 써서 분해필름을 만든다.

④ 심리보색은 회전혼합에서 무채색이 되는 것이다.

1 2 OK

65. 가법혼색의 일반적 원리가 적용된 사례가 아닌 것은?

① 모니터 ② 무대조명

③ LED TV ④ 색필터

66. 다음 중 색의 혼합 방법이 다른 하나는?

① 노랑, 사이안, 마젠타와 검정의 망점들로 인쇄를 하였다.

② 노랑과 사이안의 필터를 겹친 다음 빛을 투과시켜 녹색이 나타나게 하였다.

③ 경사에 파랑, 위사에 검정으로 직조하여 어두운 파란색 직물을 만들었다.

④ 물감을 캔버스에 나란히 찍어가며 배열하여 보다 생생한 색이 나타나게 하였다.

67. 색채지각과 감정효과에 관한 설명 중 틀린 것은?

① 선명한 빨강은 선명한 파랑에 비해 진출해 보인다.

② 선명한 빨강은 연한 파랑에 비해 흥분감을 유도한다.

③ 선명한 빨강은 선명한 파랑에 비해 따뜻한 느낌을 준다.

④ 선명한 빨강은 연한 빨강에 비해 부드러워 보인다.

68. 의사들이 수술실에서 청록색의 가운을 입는 것과 관련한 현상은?

① 음의 잔상 ② 양의 잔상

③ 동화 현상 ④ 푸르킨예 현상

69. 색의 잔상에 대한 설명으로 틀린 것은?

① 앞서 주어진 자극의 색이나 밝기, 공간적 배치에 의해 자극을 제거한 후에도 시각적인 상이 보이는 현상이다.

② 양성 잔상은 원래의 자극과 색이나 밝기가 같은 잔상을 말한다.

③ 잔상은 원래 자극의 세기, 관찰시간, 크기에 의존하는데 음성 잔상보다 양성 잔상을 흔하게 경험하게 된다.

④ 보색 잔상은 색이 선명하지 않고 질감도 달라 하늘색과 같은 면색처럼 지각된다.

70. 모니터의 디스플레이에서 채도가 가장 높은 노란색을 확대하여 보았을 때 나타나는 색은?

① 빨강, 파랑 ② 노랑, 흰색

③ 빨강, 초록 ④ 노랑, 검정

71. 빛에 관한 설명 중 옳은 것은?

① 뉴턴은 빛의 간섭현상을 이용하여 백색광을 분해하였다.

② 분광되어 나타나는 여러 가지 색의 띠를 스펙트럼이라고 한다.

③ 색광 중 가장 밝게 느껴지는 파장의 영역은 400~450nm이다.

④ 전자기파 중에서 사람의 눈에 보이는 파장의 범위는 780~980nm이다.

72. 빛의 스펙트럼 분포는 다르지만 지각적으로는 동일한 색으로 보이는 자극을 무엇이라고 하는가?

① 이성체 ② 단성체

③ 보색 ④ 대립색

73. 색의 면적효과(area effect)와 관련이 가장 먼 것은?

① 전시야

② 매스효과

③ 소면적 제3색각이상

④ 동화효과

74. 다음은 면적대비에 대한 일반적인 설명이다. ()에 들어갈 단어가 순서대로 옳게 나열된 것은?

> 동일한 크기의 면적일 때
> 고명도 색의 면적은 실제보다 (A) 보이고
> 저명도 색의 면적은 실제보다 (B) 보인다.
> 고채도 색의 면적은 실제보다 (C) 보이고,
> 저채도 색의 면적은 실제보다 (D) 보인다.

① A : 크게, B : 작게, C : 크게, D : 작게

② A : 작게, B : 크게, C : 작게, D : 크게

③ A : 작게, B : 크게, C : 크게, D : 작게

④ A : 크게, B : 작게, C : 작게, D : 크게

75. 적벽돌 색으로 건물을 지을 경우 벽돌 사이의 줄눈 색상에 의해 색의 변화를 다르게 느낄 수 있는 것과 관련이 있는 것은?

① 연변대비 효과

② 한난대비 효과

③ 베졸드 효과

④ 잔상 효과

76. 여러 가지 색들로 직조된 직물을 멀리서 보면 색들이 혼합되어 하나의 색채로 보이는 혼색 방법은?

① 병치혼색

② 가산혼색

③ 감산혼색

④ 보색혼색

77. 명소시와 암소시 각각의 최대 시감도는?

① 명소시 355nm, 암소시 307nm

② 명소시 455nm, 암소시 407nm

③ 명소시 555nm, 암소시 507nm

④ 명소시 655nm, 암소시 607nm

78. 다음 중 색음현상과 관련이 없는 것은?

① 주위색의 보색이 중심에 있는 색에 겹쳐져 보이는 현상으로 괴테 현상이라고도 한다.

② 작은 면적의 회색이 고채도의 색으로 둘러 싸일 때 회색은 유채색의 보색을 띠는 현상 으로 이는 색의 대비로 설명된다.

③ 양초의 빨간 빛에 의해 생기는 그림자가 보 색인 청록으로 보이는 현상이다.

④ 같은 명소시라도 빛의 강도가 변화하면 색 광의 색상이 다르게 보이는 현상이다.

79. 터널의 중심부보다 출입구 부근에 조명이 많 이 설치되어 있는 것과 관련된 것은?

① 명순응

② 암순응

③ 동화현상

④ 베졸드 효과

80. 다음 중 가장 눈에 확실하게 보이는 찻잔은?

① 하얀 접시 위의 노란 찻잔

② 검은 접시 위의 노란 찻잔

③ 하얀 접시 위의 녹색 찻잔

④ 검은 접시 위의 파란 찻잔

81. 오스트발트의 색채조화론에 관한 설명 중 올바른 것은?

① 조화란 변화와 감성이라고 하였다.

② 등백계열에 속한 색들은 실제 순색의 양은 다르나 시각적으로 순도가 같아 보이는 색들이다.

③ 두 가지 이상 색 사이가 질서적인 관계일 때, 이 색채들을 조화색이라 한다.

④ 마름모꼴 조화는 인접색상 면에서만 성립되며, 등차색환 조화와 사횡단 조화가 나타난다.

82. 다음의 ()에 적합한 내용을 순서대로 쓴 것은?

> 오스트발트 색입체는 (A) 모양이고, 수직으로 단면을 자르면 (B)을 볼 수 있다.

① A : 원뿔형 − B : 등색상면

② A : 원뿔형 − B : 등명도면

③ A : 복원추체 − B : 등색상면

④ A : 복원추체 − B : 등명도면

83. 한국전통색명 중 색상계열이 다른 하나는?

① 감색(紺色) ② 벽색(碧色)

③ 숙람색(熟藍色) ④ 장단(長丹)

84. ISCC−NIST 색명에 관한 설명이 잘못된 것은?

① ISCC−NIST 색명법은 한국산업표준(KS) 색이름의 토대가 되고 있다.

② 톤의 수식어 중 light, dark, medium은 유채색과 무채색을 수식할 수 있다.

③ 동일 색상면에서 moderate를 중심으로 명도가 높은 것은 light, very light로 명도가 낮은 것은 dark, very dark로 나누어 표기한다.

④ 명도와 채도가 함께 높은 부분은 brilliant, 명도는 낮고 채도가 높은 부분은 deep으로 표기한다.

85. 색채표준에 대한 설명으로 옳은 것은?

① 반드시 3속성으로 표기한다.

② 색채의 속성을 정량적으로 표기한 것이다.

③ 인간의 감성과 관련되므로 주관적일 수 있다.

④ 집단고유의 표기나 특수문자를 사용할 수 있다.

86. 오스트발트 색체계의 표시인 1ca에 대한 설명으로 가장 옳은 것은?

① 빨간색 계열의 어두운 색이다.

② 밝은 명도의 노란색이다.

③ 백색량이 적은 어두운 회색이다.

④ 순색에 가장 가까운 색이다.

1 2 OK

87. CIE LAB 시스템의 색도좌표계에서 다음과 같이 읽은 색은 어떤 색에 가장 가까운가?

> L* = 45, a* = 47.63, b* = 11.12

① 노랑 ② 파랑 ③ 녹색 ④ 빨강

1 2 OK

88. 문·스펜서 색채조화론의 M = O/C 공식에서 M이 의미하는 것은?

① 질서 ② 명도 ③ 복잡성 ④ 미도

1 2 OK

89. 다음의 속성에 해당하는 NCS 색체계의 색상표기로 옳은 것은?

> 흰색도 = 10%, 검은색도 = 20%,
> 노란색도 = 40%, 초록색도 = 60%

① 7020 Y40G ② 1020 Y60G
③ 2070 G40Y ④ 2010 G60Y

1 2 OK

90. 전통색에 대한 설명이 가장 옳은 것은?

① 어떤 민족의 정체성을 나타낼 수 있는 색이다.
② 특정지역에서 특정시기에 두드러지게 나타나는 색이다.
③ 색의 기능을 매우 중요한 속성으로 하는 색이다.
④ 사회의 특정 계층에서 지배적으로 사용하는 색이다.

1 2 OK

91. CIE 색도에서 나타내고 있는 사항이 아닌 것은?

① 실존하는 모든 색을 나타낸다.

② 백색광은 색도도의 중앙에 위치한다.
③ 색도도 안에 있는 한 점은 순색을 나타낸다.
④ 색도도 내의 임의의 세 점을 잇는 3각형 속에는 3점에 있는 색을 혼합하여 생기는 모든 색이 들어있다.

1 2 OK

92. 먼셀 색입체의 단면도에 대한 설명으로 옳은 것은?

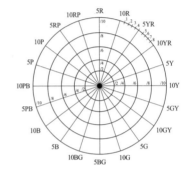

① 기본 5색상은 10R, 10Y, 10G, 10B, 10P로 각 색상의 표준색상이다.
② 등명도로 구성되어 있다.
③ 모든 색의 순색은 채도가 10이다.
④ 색입체를 수직으로 절단한 배열이다.

1 2 OK

93. 오스트발트 색체계에 관한 설명이 틀린 것은?

① 오스트발트 색체계는 B, W, C 3요소로 구성된 등색상 삼각형에 의해 구성된다.
② 회전 혼색 원판에 의한 혼색의 색을 표현한 것이다.
③ 오스트발트 색상환은 시각적으로 고른 간격이 유지되는 장점이 있다.
④ 오스트발트 색체계는 먼셀 색체계에 비하여 직관적이지 못하고 이해하기 어려운 단점이 있다.

94. 색채의 기하학적 대비와 규칙적인 색상의 배열, 특히 계절감을 색상의 대비를 통하여 표현한 것이 특징인 색채 조화론은?

① 비렌의 색채조화론

② 오스트발트의 색채조화론

③ 저드의 색채조화론

④ 이텐의 색채조화론

95. NCS 색체계 기본색의 표기가 틀린 것은?

① Black → B

② White → W

③ Yellow → Y

④ Green → G

96. 먼셀 색체계와에 관한 설명 중 틀린 것은?

① 명도는 이상적인 흑색을 0, 이상적인 백색을 10으로 하여 구성하였다.

② 채도는 무채색을 0으로 하여 색상의 가장 순수한 채도값이 최대가 된다.

③ 표기방법은 색상, 명도/채도의 순이다.

④ 빨강, 노랑, 파랑, 녹색의 4가지 색상을 기본색으로 한다.

97. 먼셀의 20색상환에서 주황의 표기로 가장 가까운 것은?

① 5YR 3/6

② 2.5YR 6/14

③ 10YR 5/10

④ 5YR 8/8

98. 밝은 주황의 CIE L*a*b* 좌표(L*, a*, b*) 값에 가장 가까운 것은?

① (30, −40, 70)　　② (80, −40, 70)

③ (80, 40, 70)　　④ (30, 40, 70)

99. DIN 색채체계의 설명으로 틀린 것은?

① 독일 공업규격으로 Deutches Institute fur Normung의 약자이다.

② 색상 T, 포화도 S, 어두움 정도 D의 3가지 속성으로 표시한다.

③ 색상환은 20색을 기본으로 한다.

④ 어두움 정도는 0~10 범위로 표시한다.

100. 혼색계(Color Mixing System)의 대표적인 색체계는?

① NCS　　② DIN

③ CIE 표준　　④ 먼셀

6회 컬러리스트 기사 필기 기출모의고사

제1과목 : 색채심리 · 마케팅

1 2 OK
01. 침정의 효과가 있어 심신의 회복력과 신경계
통의 색으로 사용되며, 불면증을 완화시켜주
는 색채와 관련된 형태는?

① 원 ② 삼각형
③ 사각형 ④ 육각형

1 2 OK
02. 색채 마케팅의 기초가 되는 인간의 욕구 중
자존심, 인식, 지위 등과 관련이 있는 매슬로
우의 욕구단계는?

① 생리적 욕구 ② 안전 욕구
③ 사회적 욕구 ④ 존경 욕구

1 2 OK
03. 색채조사를 위한 설문지 작성으로 부적당한
것은?

① 개방형은 응답자가 자신의 생각을 자유롭
게 응답하는 것이다.
② 폐쇄형은 두 개 이상의 응답 가운데 하나를
선택하도록 하는 것이다.
③ 정확한 응답을 얻기 위해 전문용어를 활용
하는 것이 좋다.
④ 응답의 양과 질을 고려하여 질문의 길이를
결정하여야 한다.

1 2 OK
04. 컬러 마케팅을 위한 팀별 목표관리 내용이 잘
못 연결된 것은?

① 마케팅팀 – 정보 조사 분석, 포지셔닝, 마
케팅의 전략화
② 상품기획팀 – 신소재 개발, 독창적 조화미
추구
③ 생산품질팀 – 우호적이고 강력한 색채이
미지 추구 – 구축
④ 영업판촉팀 – 판매촉진의 극대화

1 2 OK
05. 색채 마케팅에 있어서 색채의 대표적인 역할
을 설명한 것 중 틀린 것은?

① 색채는 주의를 집중시킨다.
② 상품을 인식시킨다.
③ 상품의 이미지를 명료히 한다.
④ 상품의 내용이 무엇인지를 알 수 없게 한다.

1 2 OK
06. 일반적인 색채와 맛의 연상이 올바르게 연결
된 것은?

① 신맛 – 연두색
② 짠맛 – 빨간색
③ 쓴맛 – 회색
④ 단맛 – 녹색

07. 색채조절의 기대효과에 대한 설명으로 거리가 먼 것은?

① 일의 능률이 오르는 데 도움을 준다.

② 주의력과 집중력을 향상시키는 데 도움을 준다.

③ 사고나 재해를 방지하거나 경감시키는 데 도움을 준다.

④ 기술수준과 제품의 양적 수준을 향상시킨다.

08. 시장 세분화 방법에 대한 설명으로 틀린 것은?

① 인구학적 속성 : 연령, 성별, 소득, 직업 등에 따른 세분화

② 지리적 속성 : 지역, 인구밀도, 도시규모 등에 따른 세분화

③ 심리적 속성 : 사용경험, 사용량 등에 따른 세분화

④ 행동분석적 속성 : 구매동기, 가격민감도, 브랜드 충성도 등에 따른 세분화

09. 제품의 라이프스타일에 관한 설명이 틀린 것은?

① 도입기 : 기업이나 회사에서 신제품을 만들어 관련 시장에 진출하는 시기

② 성장기 : 제품의 인지도, 판매량, 이윤 등이 높아지는 시기

③ 성숙기 : 회사 간에 치열한 경쟁으로 가격, 광고, 유치경쟁이 치열하게 일어나는 시기

④ 쇠퇴기 : 사회성, 지역성, 풍토성과 같은 환경요소를 배제하고, 각 제품의 색에 초점을 맞추는 시기

10. 다음 ()에 들어갈 적합한 용어는?

> 색은 심리적인 작용을 지니고 있어서, 보는 사람에게 그 색과 관련 있는 이미지를 떠올리게 하는 것을 ()이라고 한다.

① 연상(聯想)작용

② 체각(體覺)작용

③ 소구(訴求)작용

④ 기호(嗜好)작용

11. 마케팅 믹스의 4가지 요소가 아닌 것은?

① 제품(Product)

② 가격(Price)

③ 구입(Purchase)

④ 촉진(Promotion)

12. 지역색에 대한 설명으로 틀린 것은?

① 일본은 지역색은 국기에 사용된 강렬한 빨강으로 상징된다.

② 랑클로(Jean-Philippe Lenclos)는 지역색을 기반으로 건축물의 색채계획을 하였다.

③ 건축물에 사용되는 색채는 지리적, 기후적 환경과 관련되어야 한다.

④ 지역색을 통해 국가의 아이덴티티를 구축한다.

13. 다음 중 유행색에 대한 설명으로 틀린 것은?

① 어떤 계절이나 일정기간 동안 특별히 많은 사람에 의해 입혀지고 선호도가 높은 색이다.

② 유행예측색으로 색채전문기관들에 의해 유행할 것으로 예측하는 색이다.

③ 패션 유행색은 국제유행색위원회에서 6개월 전에 위원회 국가의 합의를 통해 결정된다.

④ 유행색은 사회적 상황과 문화, 경제, 정치 등이 반영되어 전반적인 사회흐름을 가늠하게 한다.

14. 기업이미지 구축을 위해 특정색을 활용하는 마케팅 전략과 관련이 높은 것은?

① 색채표준 ② 선호색

③ 색채연상·상징 ④ 색채대비

15. SWOT 분석은 기업의 환경분석을 통해 요인을 규정하고, 이를 토대로 마케팅 전략을 수립하는 기법이다. 이때 사용되는 4요소의 설명과 그 예가 틀린 것은?

① 강점(Strength) : 경쟁기업과 비교하여 소비자로부터 강점으로 인식되는 것 – 높은 기술력

② 약점(Weakness) : 경쟁기업과 비교하여 소비자로부터 약점으로 인식되는 것 – 높은 가격

③ 기회(Opportunity) : 내부환경에서 유리한 기회요인 – 시장점유율 1위

④ 위협(Threat) : 외부환경에서 불리한 위협요인 – 경쟁사의 빠른 성장

16. 도시환경과 색채에 대한 설명으로 틀린 것은?

① 과거에는 자연소재가 지역의 건축 및 생산품의 소재였으므로 주변의 자연환경과 색채가 조화되었다.

② 현대사회의 도시환경은 도시 시설물의 형태와 색채에 따라 좌우된다.

③ 건축물이 지어지는 지역의 지리적·기후적 환경 및 지역문화는 도시환경 조성과 관계가 없다.

④ 도시환경 속에서 색채의 기능은 단조로운 인공건축물에 활기를 부여한다.

17. 색채이미지와 연상에 대한 설명으로 틀린 것은?

① 노랑 : 명랑, 활발 ② 빨강 : 정열, 위험

③ 초록 : 평화, 생명 ④ 파랑 : 도발, 사치

18. 색채의 지각과 감정효과에 대한 설명 중 틀린 것은?

① 더운 방의 환경색을 차가운 계통의 색으로 하였다.

② 지나치게 낮은 천장에 밝고 차가운 색을 칠하면 천장이 높아 보인다.

③ 자동차의 외관을 차갑고 부드러운 색 계통으로 칠하면 눈에 잘 띄므로 안전을 기할 수 있다.

④ 실내의 환경색은 천장을 가장 밝게 하고 중간부분을 윗벽보다 어둡게 하며 바닥은 그보다 어둡게 해야 안정감을 느낄 수 있다.

19. 색채이미지를 조사하기 위해 흔히 사용하는 SD법(Semantic Differential Method)의 설명으로 틀린 것은?

① 측정하려는 개념과 관계있는 형용사 반대어쌍들로 척도를 구성한다.

② 척도의 단계가 적으면 그 의미의 차이를 알기 어려우므로 8단계 이상의 세분화된 단계를 사용하는 것이 좋다.

③ 직관적 응답을 구해야 하므로 깊이 생각하거나 앞서 기입한 것을 나중에 고쳐 쓰는 것은 바람직하지 않다.

④ 조사를 통해 얻어진 결과는 요인분석을 통해 그 대상의 의미공간을 효과적으로 해석할 수 있다.

20. 마케팅에서 색채의 역할과 사용에 관한 설명으로 가장 거리가 먼 것은?

① 소비자의 시선을 끌어 대상물의 존재를 두드러지게 한다.

② 기업의 철학이나 주요 이미지를 통합하여 전달하는 CI 컬러를 제품에 사용한다.

③ 생산자의 성향에 맞추어 특정 고객층이 요구하는 이미지 색채를 적용한다.

④ 한 시대가 선호하는 유행색의 상징적 의미는 소비자의 라이프스타일과 가치관에 영향을 준다.

제2과목 : 색채디자인

21. 다음 ()에 알맞은 용어로 나열된 것은?

> 산업디자인은()과 ()을(를) 통합한 영역으로 인간 생활의 질적 향상을 위한 문화창조활동의 일환이다.

① 생산, 유통

② 자연물, 인공물

③ 과학기술, 예술

④ 평면, 입체

22. 형태심리학자들에 의해서 제시된 시지각법칙이 아닌 것은?

① 근접성의 원리

② 유사성의 원리

③ 연속성의 원리

④ 대조성의 원리

23. 색채디자인에서 조형요소의 전체적인 조화와 아름다움을 추구하는 것은?

① 독창성 ② 심미성

③ 경제성 ④ 문화성

24. 퍼스널 컬러(Personal Color)의 설명으로 틀린 것은?

① 신체색과 조화를 이루면 활기차 보인다.

② 사계절 컬러는 따뜻한 색과 차가운 색으로 구분된다.

③ 신체 피부색의 비중은 눈동자, 머리카락, 얼굴 피부색의 순이다.

④ 사계절 컬러유형에 따라 베스트 컬러, 베이직 컬러, 워스트 컬러로 구분한다.

25. 토속적, 민속적 디자인의 의미로 근대의 주류 디자인적 관점에서 무시되어 왔으나 20세기 중반 이후 건축가, 인류학자, 미술사가 등에 의해 그 가치가 새롭게 주목받게 된 디자인은?

① 반디자인(Anti-design)

② 아르데코(Art Deco)

③ 스칸디나비아 디자인(Scandinavian Design)

④ 버내큘러 디자인(Vernacular Design)

26. 색채디자인 과정에서 주조색, 보조색, 강조색의 비율이나 어울림을 결정하는 것과 거리가 먼 것은?

① 배색 ② 색채조화

③ 색채균형 ④ 색채연상

1 2 OK

27. 시각디자인의 기능과 그 예시가 옳은 것은?

① 기록적 기능 – 신호, 활자, 문자, 지도

② 설득적 기능 – 포스터, 신문광고, 디스플레이

③ 지시적 기능 – 신문광고, 포스터, 일러스트레이션

④ 상징적 기능 – 영화, 인터넷, 심벌

1 2 OK

28. 색채의 성격을 이용한 야수파의 대표적인 화가는?

① 클로드 모네

② 구스타프 쿠르베

③ 조르주 쇠라

④ 앙리 마티스

1 2 OK

29. 제품의 단점을 열거함으로써 단점을 개선할 수 있는 아이디어를 얻는 방법은?

① 카탈로그법 ② 문제분석법

③ 희망점열거법 ④ 결점열거법

1 2 OK

30. 색채계획에서 기업색채의 선택 시 고려할 사항과 거리가 먼 것은?

① 기업 이념과 실체에 맞는 이상적 이미지를 나타내는 색

② 타사와의 차별성을 두지 않는 색

③ 다양한 소재에 적용이 용이하고 관리하기 쉬운 색

④ 사람에게 불쾌감을 주지 않고, 주위와 조화되는 색

1 2 OK

31. 1919년에 월터 그로피우스를 중심으로 독일의 바이마르에 설립된 조형학교는?

① 독일공작연맹 ② 데스틸

③ 바우하우스 ④ 아르데코

1 2 OK

32. 디자인에 사용되는 비언어적 기호의 3가지 유형에 속하지 않는 것은?

① 자연적 표현 ② 사물적 표현

③ 추상적 표현 ④ 추상적 상징

1 2 OK

33. 노인들을 위한 환경의 색채계획에 대한 설명이 틀린 것은?

① 회색 계열보다 노랑 계열의 벽이 노인들에게 쉽게 인식될 수 있다.

② 색의 대비는 환자의 감각을 풍요롭게 하므로 효과적이다.

③ 건강 관련 시설에서의 무채색은 환자의 건강회복에 도움이 되지 않는다.

④ 사람들은 색에 대해 동일한 의미와 감정으로 반응한다.

1 2 OK

34. 매체에 대한 설명 중 틀린 것은?

① 매체 선정 시에는 매체 종류와 특성, 비용, 소비자 라이프스타일, 구매패턴, 판매현황, 경쟁사의 노출패턴 연구 등을 고려한다.

② 라디오 광고는 청각에만 의존하기 때문에 의미전달이 제대로 되지 않을 수가 있다.

③ POP 광고는 현장에서 직접 소비자를 유도하여 판매를 촉진시킬 수 있다.

④ 신문은 잡지에 비해 한정된 타깃에게 메시지를 집중 전달할 수 있다는 것이 큰 장점이다.

35. 산업화 과정의 부산물로 생태계 파괴가 인류를 위협하는 상황에서 현대 디자인이 염두에 두어야 할 요건은?

① 통일성 ② 다양성

③ 친자연성 ④ 보편성

36. 디자인의 조형 활동을 평가하기 위한 요건과 거리가 가장 먼 것은?

① 디자인의 유기성 ② 디자인의 경제성

③ 디자인의 합리성 ④ 디자인의 질서성

37. 균형에 대한 설명이 틀린 것은?

① 단조롭고 정지된 느낌을 깨뜨리기 위하여 의도적으로 불균형을 구성할 때도 있다.

② 대칭은 엄격하고 딱딱한 느낌을 줄 수 있다.

③ 비대칭은 형태상으로 불균형이지만 시각상의 힘은 정돈에 의해 균형잡힌 것이다.

④ 역대칭은 한 개의 점을 중심으로 하여 주위에 방사선으로 퍼져 나가는 것이다.

38. 다음 ()에 적합한 용어를 순서대로 나열한 것은?

> 루이스 설리번은 디자인의 목표를 설명할 때 "(1)은(는) (2)을(를) 따른다."고 하였다.

① (1) 합목적성, (2) 형태

② (1) 형태, (2) 기능

③ (1) 기능, (2) 형태

④ (1) 형태, (2) 기억

39. 일반적인 색채계획 및 디자인 프로세스를 [사전조사 및 기획→색채계획 및 설계→색채관리]의 3단계로 분류할 때 색채계획 및 설계에 해당되지 않는 것은?

① 체크리스트 작성

② 색채구성 · 배색안 작성

③ 시뮬레이션을 통한 검토 · 결정

④ 색견본 승인

40. 바우하우스에서 사진과 영화예술을 새로운 시각예술로 발전시킨 사람은?

① 발터 그로피우스 ② 모홀리 나기

③ 한네스 마이어 ④ 마르셀 브로이어

제3과목 : 색채관리

41. 플라스틱 소재의 장점이 아닌 것은?

① 착색과 가공이 용이하다.

② 다른 재료에 비해 가볍다.

③ 자외선에 강하다.

④ 전기절연성이 우수하다.

42. 관측자의 색채 적응 조건이나 조명, 배경색의 영향에 따라 변화하는 색이 보이는 결과는 어떤 용어를 설명한 것인가?

① 색맞춤 ② 색재현

③ 색의 현시 ④ 크로미넌스

1 2 OK

43. 표준광 A에 대한 설명으로 틀린 것은?

① 백열전구로 조명 되는 물체색을 표시할 경우에 사용한다.

② 표준광 A의 분포 온도는 약 2856K이다.

③ 분포 온도가 다른 백열전구로 조명되는 물체색을 표시할 필요가 있을 경우 완전 방사체 광을 보조 표준광으로 사용할 수 있다.

④ 주광으로 조명되는 물체색을 표시할 경우에 사용한다.

1 2 OK

44. CIE 주광에 대한 설명으로 가장 거리가 먼 것은?

① 많은 자연 주광의 분광 측정값을 바탕으로 했다.

② CIE 표준광을 실현하기 위하여 CIE에서 규정한 인공 광원이다.

③ 통계적 기법에 따라 각각의 상관 색온도에 대해서 CIE가 정한 분광 분포를 갖는 광이다.

④ D_{50}, D_{55}, D_{75}가 있다.

1 2 OK

45. 목푯값과 시료값이 아래와 같이 나왔을 경우 시료값의 보정방법으로 옳은 것은?

	목표값	시료값
$L°$	15	45
$a°$	−10	−10
$b°$	15	5

① 녹색 도료를 이용하여 색상을 보정하고, 검은색을 이용하여 밝기를 조정한다.

② 노란색 도료를 이용하여 색상을 보정하고, 검은색을 이용하여 밝기를 조정한다.

③ 빨간색 도료를 이용하여 색상을 보정하고, 검은색을 이용하여 밝기를 조정한다.

④ 녹색 도료를 이용하여 색상을 보정하고, 흰색을 이용하여 밝기를 조정한다.

1 2 OK

46. 다음 중 3자극치 직독 방법을 이용한 측정장비를 이용하여 물체색을 측정한 후 기록하여야 할 내용과 상관이 없는 것은?

① 조명 및 수광의 기하학적 조건

② 파장폭 및 계산방법

③ 측정에 사용한 기기명

④ 물체색의 삼자극치

1 2 OK

47. 조색 시 기기 기반의 컬러 매칭 시스템 도입에 따른 장점으로 옳지 않은 것은?

① 숙련되지 않는 컬러리스트도 쉽게 조색을 할 수 있다.

② 발색에 소요되는 비용 산출을 통해 가장 경제적인 처방을 찾아낼 수 있다.

③ 광원 변화에 따른 색 변화를 최소화할 수 있다.

④ 색채 선호도 계산이 가능하다.

1 2 OK

48. 육안조색을 통한 색채 조절 시 주의할 점이 아닌 것은?

① 어두운 색을 비교하는 경우 작업면의 조도는 4000lx에 가까운 것이 좋다.

② 일반적으로 이용하는 부스의 내부는 명도 $L°$가 약 45~55의 무광택의 무채색으로 한다.

③ 색채 관측에 있어서 조명환경과 빛의 방향, 조명의 세기 등의 사전 검토가 필요하다.

④ 눈의 피로에서 오는 영향을 막기 위한 진한 색 다음에는 파스텔색이나 보색을 비교한다.

1 2 OK

49. 염료에 대한 설명으로 옳은 것은?

① 인디고는 가장 최근의 염료 중 하나로 인디고를 인공합성하게 되면서 청바지의 색을 내는 데에 이용하게 되었다.

② 염료를 이용하여 염색하는 구체적인 방법은 피염제의 종류, 흡착력 등에 의해 정해지는 것은 아니다.

③ 직물섬유의 염색법과 종이, 피혁, 털, 금속 표면에 대한 염색법은 동일하다.

④ 효율적인 염색을 위해서는 염료가 잘 용해되어야 하고, 분말의 염료에 먼지가 없어야 한다.

1 2 OK

50. 다음 중 가장 넓은 색역을 가진 색공간은?

① Rec. 2020 ② sRGB

③ AdobeRGB ④ DCI-P3

1 2 OK

51. 쿠벨카 문크 이론을 적용해 혼색을 예측하기에 적합하지 않은 표본의 특성은?

① 반투명 소재

② 불투명 받침 위의 투명 필름

③ 투명 소재

④ 불투명 소재

1 2 OK

52. 염료와 안료를 설명한 것으로 틀린 것은?

① 염료는 물과 용제에 대체적으로 용해가 되고, 안료는 용해가 되지 않는다.

② 안료는 유기안료와 무기안료로 구분되며 천연과 합성으로 나뉜다.

③ 유기안료는 염료를 체질안료에 침착하여 안료로 만들어진다.

④ 합성유기안료는 천연에서 얻은 염료를 인공적으로 합성한 것이다.

1 2 OK

53. 색 재현에 관한 설명 중 틀린 것은?

① 목표 색의 색 재현을 위해서는 원색들의 조합 비율 예측이 필요하다.

② 모니터를 이용한 색 재현은 가법혼합, 포스터컬러를 이용한 색 재현은 감법혼합에 해당한다.

③ 쿠벨카 문크 모델은 단순 감법혼색을 가장 잘 설명하는 모델이다.

④ 물체색의 경우 목표색과 재현색의 분광반사율을 알면 조건등색도 측정이 가능하다.

1 2 OK

54. 분광광도계의 설명으로 옳은 것은?

① 색필터와 광측정기로 이루어지는 세 개의 광검출기로 3자극치 값을 직접 측정한다.

② KS 기준 분광광도계의 파장은 불확도 10nm 이내의 정확도를 유지해야 한다.

③ 표준 백색판은 KS 기준 0.8 이상의 분광반사율 기준을 만족하여야 한다.

④ 분광 반사율 또는 분광 투과율의 측정불확도는 최대치의 0.5% 이내로 한다.

1 2 OK

55. 색채를 효과적으로 재현하기 위하여 가장 우선적으로 해야 할 것은?

① 소재의 특성 파악

② 색료의 영역 파악

③ 표준 샘플의 측색

④ 베이스의 종류 확인

1 2 OK

56. 외부에서 입사하는 빛을 선택적으로 흡수하여 고유의 색을 띠게 하는 빛은?

① 감마선　　　　② 자외선

③ 적외선　　　　④ 가시광선

1 2 OK

57. ICC프로파일 사양에서 정의된 렌더링 의도 (Rendering intent)의 특성에 관한 설명 중 틀린 것은?

① 상대색도(Relative colorimetric) 렌더링은 입력의 흰색을 출력의 흰색으로 매핑하여 출력한다.

② 절대색도(Absolute colorimetric) 렌더링은 입력의 흰색을 출력의 흰색으로 매핑하지 않는다.

③ 채도(Saturation) 렌더링은 입력 측의 채도가 높은 색을 출력에서도 채도가 높은 색으로 변환한다.

④ 지각적(Perceptual) 렌더링은 입력 색상공간의 모든 색상을 유지시켜 전체색을 입력색으로 보전한다.

1 2 OK

58. 가법 혹은 감법혼색을 기반으로 하는 컬러 이미징 장비의 색 재현 특성에 대한 설명으로 옳은 것은?

① 명도가 높은 원색을 사용해야 색역(Color gamut)이 넓어진다.

② 감법혼색의 경우 마젠타, 그린, 블루를 사용함으로써 넓은 색역을 구축한다.

③ 감법혼색에서 원색은 특정한 파장을 효율적으로 흡수하는 특성을 가진 색료가 된다.

④ 가법혼색의 경우 주색의 파장 영역이 좁으면 좁을수록 색역도 같이 줄어든다.

1 2 OK

59. 다음 중 보조 표준광이 아닌 것은?

① 보조 표준광 B

② 보조 표준광 D_{50}

③ 보조 표준광 D_{65}

④ 보조 표준광 D_{75}

1 2 OK

60. 측광과 관련한 단위로 잘못 연결된 것은?

① 광도 : cd

② 휘도 : cd/m^2

③ 광속 : lm/m^2

④ 조도 : lx

제4과목 : 색채지각론

1 2 OK

61. 추상체와 간상체에 대한 설명으로 틀린 것은?

① 간상체와 추상체는 둘 다 빛에너지를 전기에너지로 변환시킨다.

② 간상체는 추상체보다 빛에 민감하므로 어두운 곳에서 주로 기능한다.

③ 간상체에 의한 순응이 추상체에 의한 순응보다 신속하게 발생한다.

④ 간상체와 추상체는 스펙트럼 민감도가 서로 다르다.

62. 빛의 특성와 작용에 대한 설명이 틀린 것은?

① 적색광인 장파장은 침투력이 강해서 인체에 닿았을 때 깊은 곳까지 열로서 전달되게 된다.

② 백열물질에서 방출되는 에너지의 양과 분포는 물체의 온도에 따라 달라진다.

③ 물체색은 빛의 반사량과 흡수량에 의해 결정되어 모두 흡수하면 검정, 모두 반사하면 흰색으로 보인다.

④ 하늘의 청색빛은 대기 중의 분자나 미립자에 의하여 태양광선이 간섭된 것이다.

63. 영·헬름홀츠의 3원색설에서 노랑의 색각을 느끼는 원인은?

① Red, Blue, Green을 느끼는 시세포가 동시에 흥분

② Red, Blue를 느끼는 시세포가 동시에 흥분

③ Blue, Green을 느끼는 시세포가 동시에 흥분

④ Red, Green을 느끼는 시세포가 동시에 흥분

64. 다음 색채 중 가장 팽창되어 보이는 색은?

① N5

② S1080-Y10R

③ L* = 65의 브라운 색

④ 5B 6/9

65. 회색 바탕에 검정 선을 그리면 바탕의 회색이 더 어둡게 보이고 하얀 선을 그리면 바탕의 회색이 더 밝아 보이는 효과는?

① 맥스웰 효과　　　② 베졸드 효과

③ 푸르킨예 효과　　④ 헬름홀츠 효과

66. 다음 중 색채의 잔상효과와 관련이 없는 것은?

① 맥콜로 효과(McCollough Effect)

② 페히너의 색(Fechner's Comma)

③ 허먼 그리드 현상(Hermann Grid Illusion)

④ 베졸드 브뤼케 현상(Bezold-Bruke Phe-nomenon)

67. 물체색에 있어서 음의 잔상은 원래 색상과 어떤 관계의 색으로 나타나는가?

① 인접색　　　　　② 동일색

③ 보색　　　　　　④ 동화색

68. 인간의 눈에서 색을 식별하는 추상체가 밀집되어 있는 부분은?

① 중심와　　　　　② 맹점

③ 시신경　　　　　④ 광수용기

69. 어떤 물건의 무게가 가볍게 보이도록 색을 조정하려 할 때 가장 적합한 방법은?

① 채도를 높인다.

② 진출색을 사용한다.

③ 명도를 높인다.

④ 채도를 낮춘다.

1 2 OK

70. 헤링의 색채지각설에서 제시하는 기본색은?

① 빨강, 남색, 노랑, 청록의 4원색

② 빨강, 초록, 파랑의 3원색

③ 빨강, 초록, 노랑, 파랑의 4원색

④ 빨강, 노랑, 파랑의 3원색

1 2 OK

71. 빛의 3원색에 대한 설명으로 옳은 것은?

① 마젠타, 파랑, 노랑

② 빨강, 노랑, 녹색

③ 3원색을 혼합했을 때 흰색이 됨

④ 섞을수록 채도가 높아짐

1 2 OK

72. 자극의 세기와 시감각의 관계에서 자극이 강할수록 시감각의 반응도 크고 빠르므로 장파장이 단파장보다 빠르게 반응한다는 현상(효과)은?

① 색음(色陰) 현상　　② 푸르킨예 현상

③ 브로커 슐처 현상　　④ 헌트 효과

1 2 OK

73. 다음 설명과 관련이 없는 것은?

> 흑과 백의 병치가법혼색에서는 흑과 백의 평균된 회색으로 보이지만, 흑백이지만 연한 유채색이 보이는 현상

① 페히너의 색(Fechner's Comma)

② 주관색(Subjective colors)

③ 벤함의 탑(Benham's Top)

④ 리프만 효과(Liebmann's Effect)

1 2 OK

74. 노란색 물체를 바라본 후 흰색의 벽을 보았을 때 남색으로 물체를 인지하게 된다. 이러한 현상을 최소화하기 위한 예로 옳은 것은?

① 노란색의 방향 유도등

② 청록색의 의사 수술복

③ 초록색의 비상계단 픽토그램

④ 빨간색과 청록색의 체크무늬 셔츠

1 2 OK

75. 두 색의 조합 중 본래의 색보다 채도가 높아 보이는 경우는?

① 5R 5/2 − 5R 5/12

② 5BG 5/8 − 5R 5/12

③ 5Y 5/6 − 5YR 5/6

④ 5Y 7/2 − 5Y 2/2

1 2 OK

76. 색의 중량감과 가장 관계가 깊은 것은?

① 색상

② 명도

③ 채도

④ 순도

1 2 OK

77. 경영색에 대한 설명으로 옳은 것은?

① 거울과 같이 불투명한 물질의 광택면에 비친 대상물의 색

② 부드럽고 미적인 상태를 나타내는 색

③ 투명하거나 반투명 상태의 색

④ 여러 조명기구의 광원에서 보이는 색

1 2 OK
78. 보색에 관한 설명 중 틀린 것은?

① 색상환에서 가장 거리가 먼 색은 보색관계에 있다.

② 서로 혼합하여 무채색이 되는 2가지 색채는 보색관계에 있다.

③ 색료 3원색의 2차색은 그 색에 포함되지 않은 원색과 보색 관계에 색이 있다.

④ 감산혼합에서 보색인 두 색을 혼합하면 백색이 된다.

1 2 OK
79. 연극무대 색채디자인 시 가장 원근감을 줄 수 있는 배경색/물체색은?

① 녹색/연파랑

② 마젠타/연분홍

③ 회남색/노랑

④ 검정/보라

1 2 OK
80. 빨강, 노랑, 초록, 파랑의 원색을 4등분하여 회전판 위에 배열시킨 뒤 1분에 3천 회 이상의 속도로 회전시켰을 때 나타나는 현상과 관련이 없는 것은?

① 회전속도가 빠를수록 무채색처럼 보인다.

② 눈의 망막에서 일어나는 생리적인 혼색방법이다.

③ 혼색된 색의 밝기는 4원색의 평균값으로 나타난다.

④ 색자극들이 교체되면서 혼합되어 계시감법 혼색이라고 한다.

제5과목 : 색채체계론

1 2 OK
81. CIE(국제조명위원회)에 의해 개발된 XYZ 색표계에 관한 설명으로 틀린 것은?

① CIE에서는 색채의 X,Y,Z의 세 가지 자극치의 값으로 나타냈다.

② XYZ 삼자극치 값의 개념은 색시각의 3원색 이론(3 Component Theory)을 기본으로 한다.

③ XYZ 색표계는 측색에서 가장 기본적인 표색계로 3자극 값 XYZ에서 다른 표색계로 수치계산에 의해 변환할 수 있다.

④ X는 녹색의 자극치로 명도 값을 나타내고, Y는 빨간색의 자극치, Z는 파란색의 자극치를 나타낸다.

1 2 OK
82. 색의 잔상들이 색의 실제 이미지를 더 뚜렷하고 선명하게 보이게 하는 배색 방법은?

① 보색에 의한 배색 ② 톤에 의한 배색

③ 명도에 의한 배색 ④ 유사색상에 의한

1 2 OK
83. NCS 색체계의 설명 중 틀린 것은?

① NCS 색체계의 기본개념은 헤링(Edwald Hering)의 색에 대한 감정의 자연적 시스템에 연유한다.

② NCS 색체계의 창시자는 하드(Anders Hard)이고, 법적 권한은 스웨덴 표준연구소에 있다.

③ NCS 색체계는 흰색, 검은색, 노랑, 빨강, 파랑, 녹색의 6가지 기본색을 기초로 한다.

④ NCS 색체계는 보편적인 자연색이 아니고, 유행색이 변하는 Trend Color에 중점을 둔다.

1 2 OK

84. 12색상환을 기본으로 2색, 3색, 4색, 5색, 6색 조화를 주장한 사람은?

① 문 · 스펜서
② 요하네스 이텐
③ 오스트발트
④ 먼셀

1 2 OK

85. 국제조명위원회의 CIE 표준색체계의 설명으로 틀린 것은?

① 표준 관측자의 시감 함수를 바탕으로 한다.
② 색을 과학적으로 객관성 있게 지시하려는 경우 정확하고 적절하다.
③ 감법혼색의 원리를 적용하므로 주파장을 가지는 색만 표시할 수 있다.
④ CIE 색도도 내의 임의의 세 점을 잇는 3각형 속에는 세 점의 색을 혼합하여 생기는 모든 색이 들어있다.

1 2 OK

86. KS A 0011(물체색의 색이름)의 유채색의 기본색이름 – 대응 영어 – 약호의 연결이 틀린 것은?

① 주황 – Orange – O
② 연두 – Green Yellow – GY
③ 남색(남) – Purple Blue – PB
④ 자주(자) – Red Purple – RP

1 2 OK

87. 다음 중 색채표준방법이 나머지와 다른 것은?

① RGB 색체계
② XYZ 색체계
③ CIE L*a*b* 색체계
④ NCS 색체계

1 2 OK

88. 오방색의 연결이 틀린 것은?

① 동쪽 – 청
② 남쪽 – 백
③ 북쪽 – 흑
④ 중앙 – 황

1 2 OK

89. 파버 비렌의 색채조화론에 대한 설명이 틀린 것은?

① 색채의 미적 효과를 나타내는데 톤(Tone), 하양, 검정, 회색, 순색, 틴트(Tint), 셰이드(Shade)의 용어를 사용한다.
② 비렌은 다빈치, 렘브란트 등 화가의 훌륭한 배색 원리를 찾아 자신의 색삼각형에서 보여주었다.
③ 헤링의 이론을 기초로 제작되었으며, 이들 형태에 쉽게 접근하기 위해 창안된 것이 ISCC–NIST 시스템이다.
④ 색채조화의 원리가 색삼각형 내에 있음을 보여주고 그 원리를 "항상 직선 관계는 조화한다."고 하였다.

1 2 OK

90. L*C*h* 색공간에 대한 설명이 틀린 것은?

① L*은 L*a*b*와 마찬가지로 명도를 나타낸다.
② C*는 크로마이고, h는 색상각이다.
③ C* 값은 중앙에서 0이고 중앙에서 멀어질수록 커진다.
④ h는 +b*축에서 출발하는 것으로 정의하여 그 곳을 0°로 정한다.

91. 먼셀의 색채조화원리에 대한 설명이 틀린 것은?

① 중간채도(/5)의 반대색끼리는 같은 면적으로 배색하면 조화롭다.

② 중간명도(5/)의 채도가 다른 반대색끼리는 고채도는 좁게, 저채도는 넓게 배색하면 조화롭다.

③ 채도가 같고 명도가 다른 반대색끼리는 명도의 단계를 일정하게 조절하면 조화롭다.

④ 명도, 채도가 모두 다른 반대색끼리는 고명도·고채도는 넓게, 저명도·저채도는 좁게 구성한 배색은 조화롭다.

92. 먼셀표기인 "10YR 8/12"의 색에 대한 설명으로 옳은 것은?

① 명도가 12를 나타낸다.

② 명도가 10보다 밝은 색이다.

③ 채도가 10인 색보다 색의 순도가 높은 색이다.

④ 채도는 10이다.

93. 로맨틱(Romantic)한 이미지를 표현하기에 적합한 배색은?

① 중성화된 다양한 갈색계열에 무채색으로 변화를 준다.

② 어둡고 무거운 색조와 화려한 색조의 다양한 색조들로 보색대비를 한다.

③ 차분한 색조의 주조색과 약간 어두운 색의 보조색을 사용한다.

④ 밝은 색조를 주조색으로 하고, 차분한 색조를 보조색으로 한다.

94. 관용색이름, 계통색이름, 색의 3속성에 의한 표시가 틀린 것은?

① 벚꽃색 – 흰 분홍 – 2.5R 9/2

② 대추색 – 빨간 갈색 – 10R 3/10

③ 커피색 – 탁한 갈색 – 7.5YR 3/4

④ 청포도색 – 흐린 초록 – 7.5G 8/6

95. 먼셀 색체계의 설명으로 옳은 것은?

① 무채색은 H V/C의 순서로 표기한다.

② 헤링의 반대색설에 따라 색상환을 구성하였다.

③ 색의 3속성에 의한 표시방법으로 한국산업표준(KS A0062)에 채택되었다.

④ 흰색, 검은색과 순색의 혼합에 의해 물체색을 체계화하였다.

96. 다음 중 혼색계에 대한 설명으로 틀린 것은?

① 색편 사이의 간격이 넓어 정밀한 색좌표를 구하기가 어렵다.

② 수학, 광학, 반사, 광택 등 산업규격에 의하여야 하는 단점이 있다.

③ 수치적인 데이터 값을 보존하기 때문에 변색 및 탈색 등의 물리적인 영향이 없다.

④ 수치로 구성되는 기기가 반드시 있어야 한다.

97. DIN 색체계에서 어두움의 정도에 해당하는 것은?

① T ② S

③ D ④ R

98. 다음 오스트발트 색표 배열은 어떤 조화의 유
형인가

> c – gc – ic, ec – ic – nc

① 유채색과 무채색의 조화

② 순색과 백색의 조화

③ 등흑계열의 조화

④ 순색과 흑색의 조화

99. 그림의 NCS 색삼각형의 사선이 의미하는
것은?

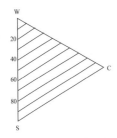

① 동일 하양색도 ② 동일 검정색도

③ 동일 유채색도 ④ 동일 반사율

100. "인접하는 색상의 배색은 자연계의 법칙에
합치하며 인간이 자연스럽게 느끼므로 가
장 친숙한 색채조화를 이룬다."와 관련된 것
은?

① 루드의 색채조화론

② 저드의 색채조화론

③ 비렌의 색채조화론

④ 슈브롤의 색채조화론

7회 컬러리스트 기사 필기 기출모의고사

1️⃣2️⃣OK 해당 문제를 한 번 풀 때 1️⃣에 체크하고 두 번 풀 때 2️⃣에 체크합니다. 마지막으로 OK는 아는 문제일 경우 체크하고 OK 체크가
활용법 되지 않는 문제들은 여러 번 복습하세요. (2013. 3. 09번) 표시는 문제은행으로 똑같이 출제되었던 기출문제 표시입니다.

제1과목 : 색채심리 · 마케팅

1️⃣2️⃣OK (2015. 3. 기사 16번)

01. 색채의 지각과 감정 효과에 대한 설명 중 틀린 것은?

① 낮은 천장에 밝고 차가운 색을 칠하면 천장이 높아 보인다.

② 자동차의 겉 부분에 난색계통을 칠하면 눈에 잘 띈다.

③ 좁은 방 벽에 난색계통을 칠하면 넓어 보이게 할 수 있다.

④ 욕실과 화장실은 청결하고 편안한 느낌의 한색계통을 적용하는 것이 일반적이다.

1️⃣2️⃣OK (2013. 1. 기사 7번)

02. 제품의 색채선호에 대한 설명 중 틀린 것은?

① 자동차는 지역환경, 빛의 강약, 자연환경, 생활패턴 등에 따라 선호 경향이 다르게 나타난다.

② 제품 고유의 특성 때문에 제품의 선호색은 유행을 따르지 않는다.

③ 동일한 제품도 성별에 따라 선호색이 다르다.

④ 선호 색채는 사용자의 라이프 스타일을 반영한다.

1️⃣2️⃣OK (2016. 3. 기사 15번)

03. 소비자 구매심리 과정 중 신제품, 특정상품 등이 시장에 출현하게 되면 디자인과 색채에 시선이 끌리면서 관찰하게 되는 시기는?

① Attention ② Interest

③ Desire ④ Action

1️⃣2️⃣OK

04. 시장 세분화의 목적에 대한 설명으로 틀린 것은?

① 시장기회의 탐색을 위해

② 변화하는 시장수요에 수동적으로 대처하기 위해

③ 소비자의 욕구를 정확하게 충족시키기 위해

④ 자사와 경쟁사의 강점과 약점을 효과적으로 평가하기 위해

1️⃣2️⃣OK (2014. 3. 기사 8번)

05. 마케팅 전략에 활용할 수 있는 소비자 행동요인과 가장 거리가 먼 것은?

① 준거집단 ② 주거지역

③ 수익성 ④ 소득수준

1️⃣2️⃣OK

06. 포커에서 사용하는 '칩' 중에서 고득점의 것을 가리키며, 매우 뛰어나거나 매우 질이 좋다는 의미의 형용사로도 사용되는 컬러는?

① 골드 ② 레드

③ 블루 ④ 화이트

07. 최신 트렌드 컬러의 반영이 가장 효과적인 상품군은?

① 개성을 표현하는 인테리어나 의복과 같은 상품군

② 많은 사람들의 공감이 필요한 공공 상품군

③ 첨단의 기술이 필요한 정보통신 상품군

④ 어린이들의 호기심을 유발할 필요가 있는 유아 관련 상품군

08. 소비자의 의미에 대한 설명으로 옳지 않은 것은?

① 잠재적 소비자(Prospects) : 제품이나 서비스를 구매할 가능성이 있는 집단

② 소비자(Consumer) : 브랜드나 서비스를 구입한 경험이 없는 집단

③ 고객(Customer) : 특정 브랜드를 반복적으로 구매하는 사람

④ 충성도 있는 고객(Loyal Customer) : 특성 브랜드에 대해 신뢰를 가지고 구매의사 결정에 직접적인 영향을 주는 구매자

09. 색채 정보 수집방법의 설명으로 틀린 것은?

① 색채 정보를 수집하기 위해 표본조사방법이 가장 흔히 적용된다.

② 표본 추출은 편의(bias)가 없는 조사를 위해 무작위로 뽑아야 한다.

③ 층화표본추출은 상위 집단으로 분류한 뒤 상위 집단별로 비례적으로 표본을 선정한다.

④ 집락표본추출은 모집단을 모두 포괄하는 목록을 가지고 체계적으로 표본을 선정하는 방법이다.

10. 색채와 연관된 인간의 반응을 연구하는 한 분야로 생리학, 예술, 디자인, 건축 등과 관계된 항목은?

① 색채 과학 ② 색채 심리학

③ 색채 경제학 ④ 색채 지리학

11. 제품의 라이프 스타일과 색채계획을 고려한 성장기에 대한 설명으로 옳은 것은?

① 디자인보다는 기능과 편리성이 중시되므로 대부분 소재가 갖고 있는 색을 그대로 활용하여 무채색이 주로 활용된다.

② 경쟁제품과 차별화하고 소비자의 감성을 만족시켜 주기 위하여 색채를 적극적으로 활용하여 제품의 존재를 강하게 드러내는 원색을 주로 사용하게 된다.

③ 기능과 기본적인 품질이 거의 만족되고 기술개발이 포화되면 이미지 콘셉트에 따라 배색과 소재가 조정되어 고객의 자신이 원하는 이미지의 제품을 선택하게 된다.

④ 색의 선택에 있어 사회성, 지역성, 풍토성과 같은 환경요소가 개입되어 개개의 색보다 주위와의 조화가 중시된다.

12. 국제적 언어로 인지되는 색채와 기호의 사례가 틀린 것은?

① 빨간색 소방차

② 녹색 십자가의 구급약품 보관함

③ 노란 바탕에 검은색 추락위험 표시

④ 마실 수 있는 물의 파란색 포장

1 2 OK

13. 컬러 마케팅의 역할이 가장 돋보일 수 있는 마케팅 전략은?

① 제품 중심의 마케팅

② 제조자 중심의 마케팅

③ 고객 지향적 마케팅

④ 감성소비시대의 마케팅

1 2 OK

14. 파버 비렌(Faber Birren)이 연구한 색채와 형태의 연상이 바르게 연결된 것은?

① 파랑 – 원　　　② 초록 – 삼각형

③ 주황 – 정사각형　④ 노랑 – 육각형

1 2 OK

15. 색의 심리적 효과에 대한 설명으로 옳은 것은?

① 고명도의 색은 가볍게 느껴진다.

② 빨간 조명 아래에서는 시간이 실제보다 짧게 느껴진다.

③ 난색계의 밝고 선명한 색은 진정감을 준다.

④ 한색계의 어둡고 탁한 색은 흥분감을 준다.

1 2 OK

16. 브랜드의 기능에 대한 설명으로 옳지 않은 것은?

① 자기만족과 과시심리를 차단하는 기능

② 한 기업의 제품이나 서비스를 구별되게 하는 기능

③ 속성, 편익, 가치, 문화 등을 통해 어떤 의미를 전달하는 기능

④ 브랜드를 통해 용도나 사용층의 범위를 나타내는 기능

1 2 OK

17. 색채 시장 조사방법 중 설문지 작성에 관한 내용으로 잘못된 것은?

① 설문지 문항 중 개방형 문항은 응답자가 자신을 생각을 자유롭게 응답하는 것이다.

② 설문지 문항 중 폐쇄형은 두 개 이상의 응답 가운데 하나를 선택하도록 하는 것이다.

③ 쉽게 응답할 수 있는 질문을 먼저 구성한다.

④ 각 질문에 여러 개의 내용을 복합적으로 구성한다.

1 2 OK

18. 마케팅의 기본 요소인 4P가 아닌 것은?

① 소비자 행동　　② 가격

③ 판매촉진　　　④ 제품

1 2 OK

19. 색채가 가지고 있는 이미지의 질적인 면을 수량적 · 정량적으로 수치화하여 감성을 구분하는 기준으로 활용하기에 적합한 색채조사기법은?

① SD법　　　　② KJ법

③ TRIZ법　　　④ ASIT법

1 2 OK

20. 색채치료에 대한 설명으로 틀린 것은?

① 인간의 신진대사 작용에 영향을 주거나 그것을 평가하는 데 색을 이용하는 의료방법이다.

② 색채치료에서 색채는 고유한 파장과 진동수를 갖는 에너지의 한 형태로 인식한다.

③ 현대 의학에서의 색채치료 사례로 적외선 치료법이 있다.

④ 일반적으로 파랑은 혈압을 높이고 근육긴장을 증대하는 색채치료 효과가 있다.

제2과목 : 색채디자인

1 2 OK

21. 디자인의 개발에서 산업 생산과 기업의 정책에 영향을 끼치지 않는 시장상황은?

① 포화되지 않은 시장

② 포화된 시장

③ 완료된 시장

④ 지리적 시장

1 2 OK

22. 색채계획에 관한 설명 중 틀린 것은?

① 국제유행색위원회에서는 매년 색채 팔레트의 50% 정도만을 새롭게 제시하고 있다.

② 공공성, 경관의 특징 등을 고려한 계획이 요구되는 것은 도시 공간 색채이다.

③ 일시적이며 유행에 민감하며 수명이 짧은 것은 개인색채이다.

④ 색채계획이란 색채디자인의 목표를 달성하기 위해 시장과 고객 분석을 통해 색채를 적용하는 과정이다.

1 2 OK

(2013. 1. 기사 22번)

23. 기업의 이미지 통합계획으로 기업의 이미지를 시각적으로 인지하고 기억하도록 하는 시각디자인의 분야는?

① 일러스트레이션(Illustration)

② CIP(Corporation Identity Program)

③ 슈퍼 그래픽 디자인(Super Graphic Design)

④ BI(Brand Identity)

1 2 OK

24. 실내 색채계획으로 거리가 가장 먼 것은?

① 작은 규모의 현관은 진한 색을 사용하는 것이 바람직하다.

② 천장은 아주 연한색이나 흰색이 좋다.

③ 거실은 밝고 안정감 있는 고명도, 저채도의 중성색을 사용한다.

④ 벽은 온화하고 밝은 한색계가 눈을 편하게 한다.

1 2 OK

(2016. 1. 기사 29번)

25. 2차원에서 모든 방향으로 펼쳐진 무한히 넓은 영역을 의미하며 형태를 생성하는 요소로서의 기능을 가진 것은?

① 점 ② 선

③ 면 ④ 공간

1 2 OK

26. 오스트리아에서 전개된 아르누보의 명칭은?

① 유겐트 스틸(Jugendstil)

② 스틸 리버티(Stile Liberty)

③ 아르테 호벤(Arte Joven)

④ 빈 분리파(Wien Secession)

1 2 OK

27. 다음 설명은 형태와 기능에 대한 포괄적 개념으로서의 복합기능(function complex) 중 어디에 해당되는가?

> 보석세공용 망치와 철공소용 망치는 다르다.

① 방법 ② 필요

③ 용도 ④ 연상

28. 디자인(design)의 목적과 관련이 적은 것은?

① 인위적이고 합목적성을 지닌 창작행위이다.

② 디자인과 심미성을 1차 목적으로 한다.

③ 기본목표는 미와 기능의 합일이다.

④ 형태는 기능에 따른다.

29. 색채디자인의 목적과 거리가 가장 먼 것은?

① 최대한 다양한 색상 조합을 연출하여 시선을 자극한다.

② 색채의 체계적 계획을 통한 색채 상품으로서의 고부가가치를 창출한다.

③ 기업의 상품 가능성을 높여 전략적 마케팅을 성공적으로 이끈다.

④ 원초적인 심리와 감성적 소구를 끌어내어 소비자의 구매 욕구를 자극한다.

30. 바우하우스의 기별 교장과 특징이 옳게 나열된 것은?

① 1기 : 그로피우스 – 근대 디자인 경향

② 2기 : 그로피우스 – 사회주의적 경향

③ 3기 : 하네스 마이어 – 표현주의적 경향

④ 4기 : 미스 반 데어 로에 – 나치의 탄압

31. 근대디자인의 역사에 지대한 영향을 끼친 바우하우스 디자인학교의 설립연도와 설립자는?

① 1909년 월터 그로피우스

② 1919년 월터 그로피우스

③ 1925년 하네스 마이어

④ 1937년 하네스 마이어

32. 제품 색채 기획 단계에 해당되지 않는 것은?

① 시장 조사 ② 색채 분석

③ 소재 및 재질 결정 ④ 색채 계획서 작성

(2015. 2. 기사 22번)

33. 디자인 원리 중 비례의 개념과 거리가 먼 것은?

① 객관적 질서와 과학적 근거를 명확하게 드러내는 구성형식이다.

② 기능과는 무관하나 미와 관련이 있어, 자연에서 훌륭한 미를 가지는 형태는 좋은 비례 양식을 가지고 있다.

③ 회화, 조각, 공예, 디자인, 건축 등에서 구성하는 모든 단위의 크기와 각 단위의 상호 관계를 결정한다.

④ 구체적인 구성형식이며, 보는 사람의 감정에 직접적으로 호소하는 힘을 가지고 있다.

(2017. 1. 기사 25번)

34. 상업용 공간의 파사드(facade) 디자인은 어떤 분야에 속하는가?

① exterior design ② multiful design

③ illustration design ④ industrial design

35. 디자인의 조건에 해당되지 않는 것은?

① 합목적성 ② 심미성

③ 통일성 ④ 경제성

36. 색채디자인 평가에서 검토대상과 내용이 잘못 연결된 것은?

① 면적효과 – 대상이 차지하는 면적

② 거리감 – 대상과 보는 사람과의 심리적 거리

③ 선호색 – 공공성의 정도

④ 조명 – 조명의 구분 및 종류와 조도

1 2 OK

37. 멀티미디어 디자인의 특징과 거리가 가장 먼 것은?

① One-way communication

② Usability

③ Information architecture

④ Interactivity

1 2 OK

38. 디자인의 요소가 아닌 것은?

① 구성　　　　　　② 색

③ 재질감　　　　　④ 형태

1 2 OK

39. 패션디자인의 색채계획에서 세련되고 도시적인 느낌의 포멀(formal) 웨어 디자인에 주로 이용되는 색조는?

① pale 톤　　　　　② vivid 톤

③ dark 톤　　　　　④ dull 톤

1 2 OK　　　　　　　　　　　　(2013. 1. 기사 39번)

40. 디자인에 있어 미적 유용성 효과(Aesthetic Usability Effect)의 설명 중 틀린 것은?

① 디자인이 아름다운 것은 사용하기 좋다고 인지된다.

② 디자인이 아름다운 것은 창조적 사고와 문제해결을 촉구한다.

③ 디자인이 아름다운 것은 비교적 오랫동안 사용된다.

④ 디자인이 아름다운 것은 지각반응을 감퇴시킨다.

제3과목 : 색채관리

1 2 OK　　　　　　　　　　　　(2013. 2. 기사 47번)

41. 어떤 색채가 매체, 주변 색, 광원, 조도 등이 다른 환경에서 관찰될 때 다르게 보이는 현상은?

① 컬러 어피어런스(color appearance)

② 컬러 매핑(color mapping)

③ 컬러 변환(color transformation)

④ 컬러 특성화(color characterization)

1 2 OK

42. 다음 중 안료를 사용하지 않는 것은?

① 플라스틱 염색　　② 인쇄잉크

③ 회화용 크레용　　④ 옷감

1 2 OK　　　　　　　　　　　　(2015. 2. 기사 57번)

43. 맥아담의 편차타원을 정량화하기 위해서 프릴레, 맥아담, 칙커링에 의해 만들어진 색차는?

① CMC(2 : 1)　　　② FMC-2

③ BFD(1 : c)　　　　④ CIE94

1 2 OK　　　　　　　　　　　　(2015. 1. 기사 60번)

44. 저드(D. B. Judd)의 UCS 색도그림에서 완전방사체 궤적에 직교하는 직선 또는 이것을 다른 적당한 색도도상에 변환시킨 것은?

① 방사 휘도율　　　② 입체각 방사율

③ 등색온도선　　　④ $V(\lambda)$ 곡선

1 2 OK

45. 다음 중 담황색을 내기 위한 색소는?

① 안토시안　　　　② 루틴

③ 플라보노이드　　④ 루테올린

46. 컬러시스템(color system)에 대한 설명 중 틀린 것은?

① RGB 형식은 컴퓨터 모니터와 스크린같이 빛의 원리로 색채를 구현하는 장치에서 사용된다.

② 컴퓨터 그래픽스 작업이 프린트로 출력되는 방식은 CMYK 색조합에 의한 결과물이다.

③ HSB 시스템에서의 색상은 일반적 색체계에서 360° 단계로 표현된다.

④ Lab 시스템은 물감의 여러 색을 혼합하고 다시 여기에 흰색이나 검정을 섞어 색을 만드는 전통적 혼합방식과 유사하다.

47. 광원에 따라 색채의 느낌이 다르게 보이는 현상 이외에 광원에 따라 색차가 변하는 현상은?

① 맥콜로 효과
② 메타메리즘
③ 하만그리드
④ 폰 – 베졸드

48. 디지털 영상출력장치의 성능을 표시하는 600dpi란?

① 1inch당 600개의 화점이 표시되는 인쇄영상의 분해능을 나타내는 수치

② 1시간당 최대 인쇄 매수로 나타낸 프린터의 출력 속도를 표시한 수치

③ 1cm당 600개의 화소가 표시되는 모니터 영상의 분해능을 나타낸 수치

④ 1분당 표시되는 화면수를 나타낸 모니터의 응답 속도를 표시한 수치

49. 모니터의 색온도에 대한 내용으로 틀린 것은?

① 6,500K와 9,300K의 두 종류 중에서 사용자가 임의로 색온도를 설정할 수 있다.

② 색온도의 단위는 K(Kelvin)를 사용한다.

③ 자연에 가까운 색을 구현하기 위해서는 색온도를 6,500K로 설정하는 것이 바람직하다.

④ 색온도가 9,300K로 설정된 모니터의 화면에서는 적색조를 띠게 된다.

50. '트롤란드(troland, 단위 기호 Td)'는 다음의 보기 중 어느 것의 단위인가?

① 역치
② 광택
③ 망막조도
④ 휘도

51. 한국산업표준(KS) 인용규격에서 표준번호와 표준명의 표기가 틀린 것은?

① KS A 0011 물체색의 색이름

② KS B 0062 색의 3속성에 의한 표시방법

③ KS C 0075 광원의 연색성 평가

④ KS C 0074 측색용 표준광 및 표준광원

52. CCM 소프트웨어에 대한 설명 중 옳은 것은?

① 배합 비율은 도료와 염료에 기본적으로 똑같이 적용된다.

② 빛의 흡수계수와 산란계수를 이용하여 배합비를 계산한다.

③ formulation 부분에서 측색과 오차 판정을 한다.

④ quality control 부분에서 정확한 컬러런트 양을 배분한다.

1 2 OK

53. 색채측정기 중 정확도 급수가 가장 높은 기기는?

① 스펙트로포토미터　② 크로마미터

③ 덴시토미터　④ 컬러리미터

1 2 OK

54. 일정한 두께를 가진 발색층에서 감법혼색을 하는 경우에 성립하는 색료의 흡수, 산란을 설명하는 원리는?

① 데이비스–깁슨 이론(Davis-Gibson theory)

② 헌터 이론(Hunter theory)

③ 쿠벨카 뭉크 이론(Kubelka Munk theory)

④ 오스트발트 이론(Ostwald theory)

1 2 OK (2017. 2. 기사 57번)

55. 다음 중 육안 검색 시 사용하는 주광원이나 보조광원이 아닌 것은?

① 광원 C　② 광원 D_{50}

③ 광원 A　④ 광원 F8

1 2 OK

56. 백화점에서 산 흰색 도자기가 집에서 보면 청색 기운을 띤 것처럼 달라 보이는 이유는?

① 조건등색　② 광원의 연색성

③ 명순응　④ 잔상현상

1 2 OK

57. 인쇄에 관한 설명 중 틀린 것은?

① 인쇄잉크의 기본 4원색은 C(Cyan), M(Magenta), Y(Yellow), K(Black)이다.

② 인쇄용지에 따라 망점, 선수를 달리하며 선수가 많을수록 인쇄의 품질이 높아진다.

③ 오프셋(offset)인쇄는 직접 종이에 인쇄하지 않고 중간 고무판을 거쳐 잉크가 묻도록 되어 있다.

④ 볼록판 인쇄는 농담 조절이 가능하여 풍부한 색을 낼 수 있고 에칭 그라비어 인쇄가 여기에 속한다.

1 2 OK (2017. 1. 기사 43번)

58. 회화나무의 꽃봉오리로 황색염료가 되며 매염제에 따라서 황색, 회녹색 등으로 다양하게 염색되는 것은?

① 황벽(黃蘗)　② 소방목(蘇方木)

③ 괴화(槐花)　④ 울금(鬱金)

1 2 OK (2016. 1. 기사 58번)

59. 다음의 (　)에 적합한 용어는?

> 색채관리는 색채에 대한 종합적인 계획이나 관리, 목적에 맞는 색채의 (　), (　), (　) 규정 등을 총괄하는 의미이다.

① 기능, 조명, 개발　② 개발, 측색, 조색

③ 조색, 안료, 염료　④ 측색, 착색, 검사

1 2 OK (2016. 1. 기사 59번)

60. 색채를 16진수로 표기할 때 바르게 연결된 것은?

① 녹색 – FF0000　② 마젠타 – FF00FF

③ 빨강 – 00FF00　④ 노랑 – 0000FF

제4 과목 : 색채지각론

1 2 OK (2016. 3. 기사 66번)

61. 환경색채를 계획하면서 좀 더 부드러운 분위기가 연출되도록 색을 조정하려고 할 때 가장 적합한 방법은?

① 한색계열의 색을 사용한다.

② 채도를 낮춘다.

③ 주목성이 높은 색을 사용한다.

④ 명도를 낮춘다.

1 2 OK

62. 동일한 크기의 두 색이 보색대비 되었을 때 강한 대비효과를 줄이는 방법이 아닌 것은?

① 두 색 사이를 벌린다.

② 두 색의 경계를 애매하게 만든다.

③ 두 색 사이에 무채색의 테두리를 넣는다.

④ 두 색 중 한 색의 크기를 줄인다.

1 2 OK (2015. 2. 기사 73번)

63. 간상체와 추상체의 시각은 각각 어떤 파장에 가장 민감한가?

① 약 300nm, 약 460nm

② 약 400nm, 약 460nm

③ 약 500nm, 약 560nm

④ 약 600nm, 약 560nm

1 2 OK

64. 2가지 이상의 색을 시간적인 차이를 두고서 차례로 볼 때 주로 일어나는 색채대비는?

① 동시대비 ② 계시대비

③ 병치대비 ④ 동화대비

1 2 OK

65. 색을 혼합할수록 명도가 높아지는 3원색은?

① Red, Yellow, Blue

② Cyan, Magenta, Yellow

③ Red, Blue, Green

④ Red, Blue, Magenta

1 2 OK (2014. 2. 기사 65번)

66. 색상, 명도, 채도 모두에서 나타나는 것으로 특히 프린트 디자인이나 벽지와 같은 평면 디자인 시 배경과 그림의 관계를 고려해야 하는 현상은?

① 동화 현상 ② 대비 현상

③ 색의 순응 ④ 면적 효과

1 2 OK (2015. 1. 기사 65번)

67. 복도를 길어 보이게 할 때, 사용할 적합한 색은?

① 따뜻한 색 ② 차가운 색

③ 명도가 높은 색 ④ 채도가 높은 색

1 2 OK

68. 색채 지각 중 눈의 망막에서 일어나는 착시적 혼합이 아닌 것은?

① 감법혼색 ② 병치혼색

③ 회전혼색 ④ 계시혼색

1 2 OK (2015. 2. 기사 65번)

69. 잔상(after image)에 대한 설명으로 틀린 것은?

① 잔상의 출현은 원래 자극의 세기, 관찰시간, 크기에 의존한다.

② 원래의 자극과 색이나 밝기가 반대로 나타나는 것은 음성 잔상이다.

③ 보색 잔상은 색이 선명하지 않고 질감도 달라 면색(面色)처럼 지각된다.

④ 잔상 현상 중 보색 잔상에 의해 보게 되는 보색을 물리보색이라고 한다.

1 2 OK

70. 진출하는 느낌을 가장 적게 주는 색의 경우는?

① 따뜻한 색보다 차가운 색

② 어두운 색보다 밝은 색

③ 채도가 낮은 색보다 채도가 높은 색

④ 저명도 무채색보다 고명도 유채색

1 2 OK (2013. 2. 기사 75번)

71. 색의 혼합에 대한 설명 중 틀린 것은?

① 2장 이상의 색 필터를 겹친 후 뒤에서 빛을 비추었을 때 혼색을 감법혼색이라 한다.

② 여러 종류의 색자극이 눈의 망막에서 겹쳐져 혼색되는 것을 가법혼색이라 한다.

③ 색자극의 단계에서 여러 종류의 색자극을 혼색하여 그 합성된 색자극을 하나의 색으로 지각하는 것을 생리적 혼색이라 한다.

④ 가법혼색은 컬러인쇄의 색분해에 의한 네거티브 필름의 제조와 무대조명 등에 활용된다.

1 2 OK

72. 빛의 특성과 작용에 대한 설명 중 간섭에 대한 예시로 옳은 것은?

① 아지랑이　　② 비눗방울

③ 저녁노을　　④ 파란 하늘

1 2 OK (2015. 3. 기사 75번)

73. 다음 중 공간색이란?

① 맑고 푸른 하늘과 같이 끝없이 들어갈 수 있게 보이는 색

② 유리나 물의 색 등 일정한 부피가 쌓였을 때 보이는 색

③ 전구나 불꽃처럼 발광을 통해 보이는 색

④ 반사물체의 표면에 보이는 색

1 2 OK (2012. 1. 기사 78번)

74. 색의 속성 중 우리 눈에 가장 민감한 속성은?

① 색상　　　　② 명도

③ 채도　　　　④ 색조

1 2 OK

75. 회전원판을 2등분하여 S1070-R10B와 S1070-Y50R의 색을 칠한 다음 빠르게 돌렸을 때 지각되는 색에 가장 가까운 색은?

① S1070-Y30R　　② S1070-Y80R

③ S1070-R30B　　④ S1070-R80B

1 2 OK

76. 눈의 구조에서 빛이 망막에 상이 맺힐 때 가장 많이 굴절되는 부분은?

① 망막　　　　② 각막

③ 공막　　　　④ 동공

1 2 OK

77. 다음 중 가장 부드럽게 보이는 색은?

① 5R 3/10　　② 5YR 8/2

③ 5B 3/6　　　④ N4

78. 색료의 3원색 중 Yellow와 Magenta를 혼합했을 때의 색은?

① Green ② Orange

③ Red ④ Brown

79. 최소한의 색으로 더 이상 쪼갤 수 없거나 다른 색을 섞어서 나올 수 없는 색은?

① 광원색 ② 원색

③ 순색 ④ 유채색

80. 명소시와 암소시의 중간 정도의 밝기에서 추상체와 간상체 모두 활동하고 있는 시각상태는?

① 잔상시 ② 유도시

③ 중간시 ④ 박명시

제5 과목 : 색채체계론

(2015. 3. 기사 87번), (2012. 2. 기사 81번)

81. 5YR 4/8에 가장 가까운 ISCC-NIST 색기호는?

① s-BR ② v-OY

③ v-Y ④ v-rO

82. 오스트발트의 색체계에서 등색상 삼각형의 수직축과 평행선상의 색의 조화는?

① 등백색 계열 ② 등순색 계열

③ 등가색환 계열 ④ 등흑색 계열

(2016. 1. 기사 92번)

83. magenta, lemon, ultramarine blue, emerald green 등은 어떤 색명인가?

① ISCC-NBS 일반색명

② 관용색명

③ 표준색명

④ 계통색명

(2013. 3. 기사 91번)

84. L*C*h* 체계에 대한 설명이 틀린 것은?

① L*a*b*와 똑같은 L*은 명도를 나타낸다.

② C*값은 중앙에서 멀어질수록 작아진다.

③ h는 +a*축에서 출발하는 것으로 정의하여 그곳을 0°로 한다.

④ 0°는 빨강, 90°는 노랑, 180°는 초록, 270°는 파랑이다.

85. 한국전통색에 대한 설명으로 틀린 것은?

① 음양오행사상을 표현하는 상징적 의미의 표현수단이다.

② 오정색은 음에 해당하며 오간색은 양에 해당된다.

③ 오정색은 각각 방향을 의미하고 있어 오방색이라고도 한다.

④ 오간색은 오방색을 합쳐 생겨난 중간색이다.

86. 한국전통색명 중 소색(素色)에 대한 설명이 옳은 것은?

① 눈이나 우유의 빛깔과 같이 밝고 선명한 색

② 거친 삼베색

③ 무색의 상징색으로 전혀 가공하지 않은 소재의 색

④ 전통한지의 색으로 누렇게 바랜 책에서 느낄 수 있는 색

1 2 OK

87. 오스트발트 색입체의 설명으로 틀린 것은?

① 일그러진 비대칭 형태이다.

② 정삼각 구도의 사선배치로 이루어진다.

③ 쌍원추체 혹은 복원추체이다.

④ 보색을 중심으로 배치하였기 때문에 색상이 등간격으로 분포하지는 않는다.

1 2 OK

(2014. 3. 기사 83번)

88. 오스트발트 색채조화원리 중 ec – ic – nc 는 어떤 조화인가?

① 등순색 계열

② 등백색 계열

③ 등흑색 계열

④ 무채색의 조화

1 2 OK

89. 색체계의 설명으로 옳은 것은?

① 현색계는 1931년에 국제조명위원회에서 정한 XYZ계의 3자극 값을 기본으로 한다.

② 현색계는 물리적 측정 방법에 기초하여 표시하는 방법으로 XYZ 표색계라고도 한다.

③ 혼색계는 color order system이라고도 하는데, 인간의 색 지각에 기초하여 물체색을 순차적으로 보기 좋게 배열하고 색입체 공간을 체계화한 것이다.

④ 혼색계는 변색, 탈색 등의 물리적 영향이 없다.

1 2 OK

90. NCS 색체계에서 S6030-Y40R이 의미하는 것이 옳은 것은?

① 검정색도(blackness)가 30%의 비율

② 하양색도(whiteness)가 10%의 비율

③ 빨강(Red)이 60%의 비율

④ 순색도(chromaticness)가 60%의 비율

1 2 OK

(2012. 3. 기사 86번)

91. 다음 중 시감 반사율 Y값 20과 가장 유사한 먼셀 기호는?

① N1

② N3

③ N5

④ N7

1 2 OK

92. 먼셀 색체계에서 P의 보색은?

① Y

② GY

③ BG

④ G

1 2 OK

(2017. 2. 기사 94번)

93. 일반적으로 색을 표시하거나 전달하는 방법에 관한 설명 중 틀린 것은?

① 개나리색, 베이지, 쑥색 등과 같은 계통색 이름으로 표시할 수 있다.

② 기본색이름이나 조합색이름 앞에 수식형용사를 붙여서 아주 밝은 노란 주황, 어두운 초록 등으로 표시한다.

③ NCS 색체계는 S5020-B40G로 색을 표기한다.

④ 색채표준이란 색을 일정하고 정확하게 측정, 기록, 전달, 관리하기 위한 수단이다.

1 2 OK

94. 다음의 명도표기 중 가장 밝은 색채는?

① 먼셀 N = 7

② CIE L* = 65

③ CIE Y = 9.5

④ DIN D = 2

95. 먼셀 색체계에 관한 설명으로 틀린 것은?

① 현재 우리나라 산업표준으로 제정되어 사용하고 있다.

② 5R 4/10의 표기에는 명도가 4, 채도가 10이다.

③ 기본색상은 Red, Yellow, Green, Blue, Purple이다.

④ 색입체를 수평으로 절단한 면은 등색상면의 배열이다.

96. KS 기본색이름과 조합색이름을 수식하는 방법에 대한 설명이 틀린 것은?

① 조합색이름은 기준색이름 앞에 색이름 수식형을 붙여 만든다.

② 색이름 수식형 중 '자줏빛'은 기준색 이름인 분홍에만 사용할 수 있다.

③ '밝고 연한'의 예와 같이 2개의 수식형용사를 결합하여 사용할 수 있다.

④ 부사 '매우'를 무채색의 수식형용사 앞에 붙여 사용할 수 있다.

97. 파버 비렌(Faber Birren)의 색채조화원리 중 색채의 깊이와 풍부함이 있어 렘브란트가 작품에 시도한 조화는?

① WHITE – GRAY – BLACK

② COLOR – SHADE – BLACK

③ TINT – TONE – SHADE

④ COLOR – WHITE – BLACK

98. 문 – 스펜서의 조화론에 대한 설명으로 틀린 것은?

① 배색의 아름다움을 계산으로 구하고 그 수치에 의하여 조화의 정도를 비교하는 방법이다.

② M은 미도, O는 질서성의 요소, C는 복잡성의 요소를 의미한다.

③ 조화이론을 정량적으로 다룸에 있어 색채연상, 색채기호, 색채의 적합성은 고려하지 않았다.

④ 제2부조화와 같이 아주 유사한 색의 배색은 배색의 의도가 좋지 못한 결과로 판단되기 쉽다.

99. NCS 체계를 구성하고 있는 기초적인 6가지 색은?

① 흰색(W), 검정(S), 노랑(Y), 주황(O), 빨강(R), 파랑(B)

② 노랑(Y), 빨강(R), 녹색(G), 파랑(B), 보라(P), 흰색(W)

③ 사이안(C), 마젠타(M), 노랑(Y), 검정(K), 흰색(W), 녹색(G)

④ 빨강(R), 파랑(B), 녹색(G), 노랑(Y), 흰색(W), 검정(S)

100. 여러 가지 색체계의 표기 중 밑줄의 성격이 다른 것은?

① S2030–Y10R

② L*=20.5, a*=15.3, b*= −12

③ Yxy

④ T : S : D

8회 컬러리스트 기사 필기 기출모의고사

제1과목 : 색채심리 · 마케팅

1 2 OK (2012. 3. 기사 14번)

01. 색채의 상징에 대한 설명이 틀린 것은?

① 국기에서의 빨강은 정열, 혁명을 상징한다.

② 각 도시에서도 상징적인 색채를 대표색으로 사용할 수 있다.

③ 차크라(chakra)에서 초록은 사랑과 "파"음을 상징한다.

④ 국기가 국가의 상징이 된 것은 1차 세계대전 이후이다.

1 2 OK (2017. 3. 기사 13번)

02. 색채 조사를 실시하는 목적과 방법에 대한 설명 중 틀린 것은?

① 현대 사회 트렌드가 빠르게 변화되어 색채 선호도 조사 실시 주기가 짧아지고 있다.

② 선호색에 대한 조사 시 색채 견본은 최대한 많이 제시하여 정확성을 높인다.

③ SD법으로 색채 조사를 실시할 경우 색채를 평가하는 반대되는 의미를 갖는 형용사 쌍으로 조사한다.

④ 요인 분석을 통한 색채 조사는 색의 삼속성이 어떤 감성 요인과 관련이 높은지 분석하기 적절한 방법이다.

1 2 OK

03. 브랜드 색채 전략 중 관리 과정 설명으로 틀린 것은?

① 브랜드 설정, 인지도 향상 – 브랜드 차별화

② 브랜드 의사결정 – 브랜드명 결정

③ 브랜드 로열티 확립 – 상품 충성도

④ 브랜드 파워 – 매출과 이익의 증대

1 2 OK

04. 매슬로우(A. H. Maslow)의 마케팅 욕구에 해당하지 않는 요인은?

① 자아실현 ② 소속감

③ 안전과 보호 ④ 미술감상

1 2 OK (2015. 1. 기사 3번)

05. 마케팅에서 시장 세분화의 기준 중 인구통계학적 속성과 관련이 없는 것은?

① 소비자 계층을 묘사하는 데 효과적인 정보 제공

② 시장을 세분화할 수 있는 정보 제공

③ 물가지수 정보 제공

④ 소비자 라이프스타일 정보 제공

1 2 OK

06. 색채 시장조사 방법에 대한 설명 중 틀린 것은?

① 회사의 내부 자료와 타기관의 외부 자료를 1차 자료로 이용하는 것이 좋다.

② 설문지 조사는 정확성, 신뢰도의 측면은 장

점이지만 비용, 시간, 인력이 많이 드는 단점이 있다.

③ 스트리트 패션의 색재조사는 일종의 관찰법이다.

④ 설문에 답하도록 하는 질문지법에는 색명이나 색 견본을 제시하는 것이 좋다.

1 2 OK

07. 표본조사 방법에 관한 설명 중 틀린 것은?

① 표본은 편의(bias)가 없는 조사를 위해 무작위로 추출된다.

② 집락표본 추출은 모든 표본단위를 포괄하는 대형 모집단을 이용한다.

③ 표본에 관련된 오차는 모집단의 크기에 좌우되는 것이 아니라 표본의 크기에 따른다.

④ 조사방법에는 직접 방문의 개별면접조사와 전화 등의 매체를 통한 조사가 있다.

1 2 OK

08. 색의 감정효과에 대한 설명이 옳은 것은?

① 강력한 원색은 피로감이 생기기 쉽고, 자극시간이 길게 느껴진다.

② 한색계통의 연한색은 피로감이 생기기 쉽고, 자극시간이 길게 느껴진다.

③ 난색계통의 저명도 색은 진출되어 보인다.

④ 한색계통의 저명도 색은 활기차 보인다.

1 2 OK

09. 색채 치료에 관한 설명 중 틀린 것은?

① 색채를 이용하여 인간의 오감을 자극하여 정신적 스트레스와 심리증세를 치유하는 방법이다.

② 인도의 전통적인 치유 방법에서는 인체를

7개의 차크라(chakra)로 나누고 각 차크라에는 고유의 색이 있다.

③ 색채 치료의 일반적 경향에서 주황은 신경계를 강화시키며 근육에너지를 생성시키고 소화 기간의 활력을 준다.

④ 빛은 인간에게 중요한 에너지 근원이 되고 시각을 통해 몸속에서 호르몬 생성을 촉진시킨다.

1 2 OK (2019. 1. 기사 13번)

10. 소비자의 구매심리과정을 바르게 나열한 것은?

① 주의 → 흥미 → 욕망 → 기억 → 행동

② 흥미 → 주의 → 욕망 → 기억 → 행동

③ 주의 → 흥미 → 기억 → 욕망 → 행동

④ 흥미 → 주의 → 욕망 → 행동 → 기억

1 2 OK

11. 다음이 설명하는 색채 마케팅 전략의 요인은?

> 21세기 디지털사회는 디지털 패러다임을 대표하는 청색을 중심으로 포스트모더니즘의 다양한 복합성을 수요함으로써 테크노 색채와 자연주의 색채를 혼합시킨 색채마케팅을 강조하고 있다.

① 인구 통계적 환경　②　기술적 환경

③ 경제적 환경　④　역사적 환경

1 2 OK (2017. 1. 기사 11번)

12. 형광등 또는 백열등과 같은 다양한 조명 아래에서도 사과의 빨간색이 달리 지각되지 않는 현상은?

① 착시　②　색채의 주관성

③ 페흐너 효과　④　색채 항상성

1 2 OK (2018. 2. 기사 4번)

13. 시장 세분화(Market Segmentation)의 조건으로 옳은 것은?

① 유통가능성, 접근가능성, 실질성, 실행가능성

② 유통가능성, 안정성, 실질성, 실행가능성

③ 색채선호성, 계절기후성, 실질성, 실행가능성

④ 측정가능성, 접근가능성, 실질성, 실행가능성

1 2 OK (2018. 1. 기사 15번)

14. 컬러 마케팅의 직접적인 효과로 보기 어려운 것은?

① 브랜드 가치의 업그레이드

② 기업의 아이덴티티 형성

③ 기업의 매출 증대

④ 브랜드 기획력 향상

1 2 OK

15. 소비자 의사결정 과정에 해당하지 않는 것은?

① 정보탐색　　② 대안평가

③ 흥미욕구　　④ 구매결정성

1 2 OK

16. 인도의 과거 신분제도에서 가장 높은 위치의 계급을 상징하는 색부터 차례대로 나열한 것은?

① 빨강 → 노랑 → 하양 → 검정

② 검정 → 빨강 → 노랑 → 하양

③ 하양 → 노랑 → 빨강 → 검정

④ 하양 → 빨강 → 노랑 → 검정

1 2 OK

17. 제품의 라이프 사이클 단계로 ()에 들어갈 알맞은 것은?

도입기 → 성장기 → () → 쇠퇴기

① 정체기　　② 상승기

③ 성숙기　　④ 정리기

1 2 OK

18. 연령에 따른 색채 선호에 관한 연구 조사 결과 설명으로 틀린 것은?

① 연령별 색채 선호는 색상에서 가장 뚜렷한 차이를 보인다.

② 아동기에는 장파장인 붉은색 계열의 선호가 높으나 어른이 되면서 단파장의 파란색 계열로 선호가 변화하는 경우가 많다.

③ 유아는 가장 최근에 인지한 색을 선호하는 경향이 높다.

④ 유아기에는 선호하는 색채가 소수의 색채에 집중되나 연령이 증가하면서 다양한 색채로 선호 색채가 변화한다.

1 2 OK

19. 색채 시장조사 기법 중 서베이(Survey) 조사에 대한 설명으로 틀린 것은?

① 일반 소비자들의 제품구매 및 이용 상황에 대한 정보를 수집하고 분석하는 방법이다.

② 설문지를 이용하여 표본으로 선정된 조사대상자들을 대상으로 자료를 수집하는 방법이다.

③ 특정 상황에서 직접적으로 관찰하여 자료를 수집하는 방법이다.

④ 기업의 전반적 마케팅 전략수립의 기본 자료를 수집하기 위한 조사로 활용된다.

20. 어떤 소리를 듣게 되면 색이나 빛이 눈앞에 떠오르는 현상은?

① 색광　　　　② 색감

③ 색청　　　　④ 색톤

제2과목 : 색채디자인

21. 색조에 의한 패션디자인 계획 중 deep, dark, dark grayish와 관련이 없는 것은?

① 전체적으로 화려함이 없고 단단하며 격조 있는 느낌

② 안정되면서도 무거운 남성적 감정을 느끼게 함

③ 복고풍의 패션트렌드와 어울리는 색조

④ 주로 스포츠웨어나 테마의상 제작에 사용

22. 1919년 독일 바이마르에서 창립된 바우하우스와 관련이 없는 것은?

① 설립자는 건축가 월터 그로피우스이다.

② 교과는 크게 공작교육과 형태교육으로 나누어져 있었다.

③ 1923년 이후는 기계공업과 연계를 통한 예술과의 통합이 강조되었다.

④ 대칭형의 기계적 추상형태와 기하학적 직선을 지향하였다.

23. 굿 디자인의 조건에 대한 설명 중 틀린 것은?

① 합목적성 : 디자인의 지성적 요소를 결정하며 개인 성향이 강하게 나타난다.

② 심미성 : 디자인의 감정적 요소를 결정하며 국가, 집단별로 다르게 나타난다.

③ 독창성 : 리디자인도 창조에 속한다.

④ 경제성 : 최소의 투자로 최대의 효과를 얻는다.

24. 인간의 건강을 증진시키기 위한 액티브 디자인 가이드라인이 개발된 도시는?

① 런던　　　　② 파리

③ 뉴욕　　　　④ 시카고

25. 설계도 보완을 위해 작업순서 방법, 마감 정도, 제품규격, 품질 등을 명시하는 것은?

① 견적서　　　　② 평면도

③ 시방서　　　　④ 설명도

26. 다음의 (　　)에 알맞은 말은?

> 인류의 역사는 창조력에 의해 인간이 만든 도구의 역사와 맥을 같이 하며, 자연에 대응하기 위한 도구적 장비에 관한 것이 곧 (　　)디자인의 영역에 해당된다.

① 시각　　　　② 환경

③ 제품　　　　④ 멀티미디어

27. 건물공간에 따른 색의 선택에 관한 설명 중 가장 적합하지 않은 것은?

① 사무실은 30%의 반사율을 가진 은회색(warm gray)이 적당하다.

② 상점에서 상품 자체가 밝은 색채를 가진 경우 일반적으로 그 상품을 부드럽게 보이기 위해 같은 색채를 배경으로 한다.

③ 병원 수술실은 연한 청녹색을 사용한다.

④ 학교색채에 있어 밝은 연녹색, 물색의 벽은 집중력을 높여 준다.

1 2 OK (2016. 3. 기사 40번)

28. 컬러 이미지 스케일 사용의 장점을 가장 옳게 설명한 것은?

① 색채의 이성적 분류가 가능

② 감성을 객관적이고 논리적으로 판단

③ 유행색 유추가 용이

④ 다양한 색명의 사용이 가능

1 2 OK

29. 다음에서 설명하는 미술사조는?

> 나는 창조적인 활동을 자유로운 표현이라고 생각한다. 그리고 자유로운 표현이란 어떠한 물음도 제기되지 않는 활동을 말한다. – 세잔 –

① 구성주의 ② 바우하우스

③ 큐비즘 ④ 데스틸

1 2 OK

30. 근대 디자인사에서 가장 먼저 일어나 운동으로 예술의 민주화를 주장한 수공예 부흥운동은?

① 아르누보 ② 미술공예운동

③ 데스틸 ④ 바우하우스

1 2 OK

31. 멀티미디어의 가장 큰 특징은?

① 매체의 쌍방향적(Two-way communication)

② 정보 발신자의 의견만을 전달

③ 소수의 미디어 정보를 동시에 포함

④ 디자인의 모든 가치기준과 방향이 미디어 중심으로 변화

1 2 OK (2016. 3. 기사 21번)

32. 생태학적 디자인의 지속가능한 개발(sustainable development)이 의미하는 것은?

① 기술을 지속적으로 사용하여 자연을 보존한다.

② 자연이 먼저 보존되고 인간과 환경이 조화되는 개발을 한다.

③ 기술을 지속적으로 발전시켜 인간 사회를 개발시킨다.

④ 인간, 기술, 자연을 지속적으로 개발한다.

1 2 OK

33. 기능적 디자인에서 탈피, 모조 대리석과 같은 채색 라미네이트를 사용, 장식적이며 풍요롭고 진보적인 디자인을 추구한 것은?

① 반디자인

② 극소주의

③ 국제주의 양식

④ 멤피스 디자인 그룹

1 2 OK (2012. 2. 기사 23번)

34. 감성공학에 대한 설명으로 옳은 것은?

① 일본의 소니(Sony) 사에서 처음으로 감성공학을 제품에 적용하였다.

② 인간의 감성을 정량적으로 분석·평가하는 기술이다.

③ 감성공학의 최종적인 목표는 제품 생산자의 정서적 안정을 위한 것이다.

④ 감성공학과 제품이 구매력과는 상관관계가 없다.

35. 사용자와 디지털 디바이스 사이에서 효과적으로 커뮤니케이션 할 수 있도록 디자인하는 분야는?

① 애니메이션 디자인

② 모션그래픽 디자인

③ 캐릭터 디자인

④ 인터페이스 디자인

36. 상업 색채 계획의 기초 기준이 되는 색의 속성으로 묶은 것은?

① 색의 시인성 – 색의 친근성

② 색의 연상성 – 색의 상징성

③ 색의 대비성 – 색의 관리성

④ 색의 연상성 – 색의 대비성

37. 디자인에 있어 색채계획(color planning)의 정의로 가장 적합한 것은?

① 색현상을 과학적으로 연구하여 빛과 도료의 원리를 밝혀내는 것이다.

② 색채 적용에 디자이너 개인의 기호를 최대한 반영하기 위한 설득과정이다.

③ 디자인의 적용 상황을 연구하여 그것을 구체화하기 위한 색채를 선정하고 적용하는 과정을 말한다.

④ 모든 건물이나 설비 등에서 색채를 통한 안정을 찾고 눈이나 정신의 피로를 회복시키고 일의 능률을 향상시키는 목적을 갖는 활동이다.

38. 그림과 같이 동일 면적의 도형이라도 배열에 따라 크기가 달라 보이는 현상은?

① 이미지 ② 형태지각

③ 착시 ④ 잔상

39. 그리스인들이 신전과 예술품에서 아름다움과 시각적 질서를 얻기 위한 수단으로 사용한 비례법으로 조직적 구조를 말하는 체계는?

① 조화 ② 황금분할

③ 산술적 비례 ④ 기하학적 비례

40. 디자인 요소에 대한 설명으로 틀린 것은?

① 형(shape)은 단순히 우리 눈에 비치는 모양이다.

② 현실적인 형태에는 이념적 형태와 자연적 형태가 있다.

③ 면의 특징은 선과 점 자체로는 표현될 수 없는 원근감과 질감을 표현할 수 있다.

④ 디자인의 실제적 선은 길이, 방향, 형태 외에 표현상의 폭도 가진다.

제3과목 : 색채관리

1 2 OK (2016. 1. 기사 56번)

41. 전기분해의 원리를 이용하여 물체의 표면을 다른 금속의 얇은 막으로 덮어씌우는 방법은?

① 용융도금　　　　② 무전해도금

③ 화학증착　　　　④ 전기도금

1 2 OK (2014. 3. 기사 54번)

42. 광원의 변화에 따라 색이 다르게 보이는 정도를 나타내는 것은?

① CII　　　　② CIE

③ MI　　　　④ YI

1 2 OK

43. CIE Colorimetry 기술문서에 정의된 특별 메타메리즘 지수(special metamerism index)에 관한 설명으로 틀린 것은?

> 기준 조명 및 기준 관찰자하에서 동일한 삼자극치 값을 갖는 두 개의 시료의 반사스펙트럼이 서로 다를 경우 메타메리즘 현상이 발생한다.

① 조명 변화에 따른 메타메리즘 지수가 있다.

② 시료 크기 변화에 따른 메타메리즘 지수가 있다.

③ 관찰자 변화에 따른 메타메리즘 지수가 있다.

④ CIE LAB 색차값을 메타메리즘 지수로 사용한다.

1 2 OK

44. 다음 (　) 안에 들어갈 적합한 것은?

> 육안조색 시 색채관측을 위한 (　㉠　) 광원과 (　㉡　)lx 조도의 환경에서 작업을 하면 좋다.

① ㉠ D_{65} ㉡ 1,000　　② ㉠ D_{65} ㉡ 200

③ ㉠ D_{35} ㉡ 1,500　　④ ㉠ D_{15} ㉡ 100

1 2 OK

45. 유기안료의 일반적인 특징이 아닌 것은?

① 유기안료는 인쇄잉크, 도료 등에 사용된다.

② 무기안료에 비해 빛깔이 선명하고 착색력이 크다.

③ 무기안료에 비해 내광성과 내열성이 크다.

④ 유기용제에 녹아 색의 번짐이 나타나기도 한다.

1 2 OK (2016. 3. 기사 47번)

46. RGB 잉크젯 프린터 프로파일링의 유의사항으로 잘못된 것은?

① 프린터 드라이버의 소프트웨어 설정에서 이미지의 컬러를 임의로 변경하는 옵션을 모두 활성화해야 한다.

② 잉크젯 프린팅 시에는 프로파일 타깃의 측정 전 고착 시간이 필요하다.

③ 프린터 드라이버의 매체설정은 사용하는 잉크의 양, 검정 비율 등에 영향을 준다.

④ 프로파일 생성 시 사용한 드라이버의 설정은 이후 출력 시 동일한 설정으로 유지해야 한다.

1 2 OK (2013. 2. 기사 56번)

47. 육안조색의 방법 중 틀린 것은?

① 시편의 색채를 D_{65} 광원을 기준으로 조색한다.

② 샘플색이 시편의 색보다 노란색을 띨 경우, b* 값이 낮은 도료나 안료를 섞는다.

③ 샘플색이 시편의 색보다 붉은색을 띨 경우, a* 값이 낮은 도료나 안료를 섞는다.

④ 조색 작업면은 검은색으로 도색된 환경에서 2,000lx 조도의 밝기를 갖추도록 한다.

1 2 OK

48. 특정조건에 따라 발색되는 모든 색을 포함하는 색도 그림 또는 색공간 내의 영역은?

① Color Gamut ② Color Equation
③ Color Matching ④ Color Locus

1 2 OK

49. CIE에서 지정한 표준 반사색 측정방식이 아닌 것은?

① D/0 ② 0/45
③ 0/D ④ 45/D

1 2 OK

50. 측색결과 기록 시 포함해야 할 필수적인 사항에 해당하지 않는 것은?

① 측정시간 ② 색채측정방식
③ 표준광의 종류 ④ 표준 관측자

1 2 OK

51. 측정하고자 하는 시료의 가시광선 분광반사율을 측정하고 인간의 삼자극효율 함수와 기준광원의 분광광도 분포를 사용하여 색채값을 산출하는 색채계는?

① 분광식 색채계 ② 필터식 색채계
③ 여과식 색채계 ④ 휘도 색채계

1 2 OK

52. CRI(color rendering index)에 관한 설명으로 틀린 것은?

① 정확한 색 평가를 위해서는 CRI 90 이상의 조명이 권장된다.

② CCT 5,000K 이하의 광원은 같은 색온도의 이상적인 흑체(ideal blackbody radiator)와 비교하여 CRI 값을 얻는다.

③ 높은 CRI 값이 반드시 좋은 색 재현을 의미하지 않을 수 있다.

④ 백열등(incandescent lamp)은 낮은 CRI를 가지므로 정확한 색 평가를 위한 조명으로 사용되지 않는다.

1 2 OK (2013. 2. 기사 57번)

53. 모니터나 프린터, 인터넷을 위한 표준 RGB 색공간을 지칭하는 용어는?

① BT.709 ② NTSC
③ sRGB ④ RAL

1 2 OK

54. CCM(Computer Color Matching)에 대한 설명으로 틀린 것은?

① CCM의 특징은 분광 반사율을 기준색에 맞추어 일치시키는 것이다.

② 분광 반사율을 이용한 것을 광원에 따라 색채가 일치하기도 하고 달라지기도 한다.

③ 사용되는 색료의 양을 정확하게 지정하여 발색에 소요되는 비용을 정확히 산출할 수 있다.

④ 수십 년의 경험과 기술을 필요로 하지 않으며 정보의 공유가 가능하다.

55. 색채 소재의 분류에 있어 각 소재별 사례가 잘못된 것은?

① 천연수지 도료 : 옻, 유성페인트, 유성에나멜

② 합성수지 도료 : 주정 도료, 캐슈계 도료, 래커

③ 천연염료 : 동물염료, 광물염료, 식물염료

④ 무기안료 : 아연, 철, 구리 등 금속 화합물

56. 사물이나 이미지를 디지털 정보로 바꿔 주는 입력장치가 아닌 것은?

① 디지털 캠코더 ② 디지털 카메라

③ LED 모니터 ④ 스캐너

57. RGB 색공간의 톤 재현 특성 관련 설명으로 가장 거리가 먼 것은?

① Rec.709(HDTV) 영상을 시청하기 위한 기준 디스플레이는 감마 2.4를 톤 재현 특성으로 사용한다.

② DCI-P3는 감마 2.6을 기준 톤 재현 특성으로 사용한다.

③ ProPhotoRGB 색공간은 감마 1.8을 기준 톤재현 특성으로 사용한다.

④ sRGB 색공간은 감마 2.0을 기준 톤 재현 특성으로 사용한다.

58. 육안조색을 할 때 색채관측 시 발생하는 이상 현상과 가장 관련 있는 것은?

① 연색현상 ② 착시현상

③ 잔상, 조건등색현상 ④ 무조건 등색현상

59. CIE 삼자극값의 Y값과 CIE LAB의 L*값의 관계를 가장 잘 설명한 것은?

① 둘 다 밝기를 나타내는 좌푯값으로 서로 비례한다.

② 둘 다 밝기를 나타내는 값이지만, L* 값은 Y의 제곱에 비례한다.

③ 둘 다 밝기를 나타내는 값이지만, L* 값은 Y의 세제곱에 비례한다.

④ 둘 다 밝기를 나타내는 값이지만, Y값은 L*의 세제곱에 비례한다.

60. 효과적인 색채 연출을 위한 광원이 틀린 것은?

① 적색 광원 - 육류, 소시지

② 주광색 광원 - 옷, 신발, 안경

③ 온백색 광원 - 매장, 전시장, 학교강당

④ 전구색 광원 - 보석, 꽃

제4과목 : 색채지각론

61. 채도를 가장 강하게 느낄 수 있는 대비는?

① 보색대비 ② 면적대비

③ 명도대비 ④ 계시대비

62. 채도대비를 활용하여 차분하면서도 선명한 이미지의 패턴을 만들고자 할 때 패턴 컬러인 파랑과 가장 잘 조화되는 배경색은?

① 빨강 ② 노랑

③ 초록 ④ 회색

63. 연령이 높아질수록 가장 약하게 인지되는 파장은?

① 400nm ② 500nm

③ 600nm ④ 700nm

64. 색과 색채지각 및 감정 효과에 관한 연결이 옳은 것은?

① 난색 : 진출색, 팽창색, 흥분색

② 난색 : 진출색, 수축색, 진정색

③ 한색 : 후퇴색, 수축색, 흥분색

④ 한색 : 후퇴색, 팽창색, 진정색

65. 색의 혼합에 관한 설명 중 틀린 것은?

① 감산혼합의 2차색은 가산혼합의 1차색과 같은 색상이다.

② 가산혼합의 2차색은 감산혼합의 1차색보다 순도가 높다.

③ 감산혼합의 2차색은 가산혼합의 1차색보다 순도가 높다.

④ 가산혼합의 2차색은 1차색보다 밝아진다.

66. 인간의 색지각 능력을 고려할 때, 가장 분별하기 어려운 것은?

① 색상의 차이 ② 채도의 차이

③ 명도의 차이 ④ 동일함

67. 가산혼합에 대한 설명 중 틀린 것은?

① 혼합하면 원래의 색보다 명도가 높아진다.

② 3원색은 황색(Y), 적색(R), 청색(B)이다.

③ 모든 색을 같은 양으로 혼합하면 흰색이 된다.

④ 색광혼합을 가산혼합이라고도 한다.

68. 색의 심리적 기능에 대한 설명이 틀린 것은?

① 밝은 회색은 실제 무게보다 가벼워 보인다.

② 어두운 파란색은 실제 무게보다 가벼워 보인다.

③ 선명한 파란색은 차가운 느낌을 준다.

④ 선명한 빨간색은 따뜻한 느낌을 준다.

69. 색채혼합에 대한 설명 중 틀린 것은?

① 컬러 텔레비전은 병치혼색의 원리가 적용된다.

② 감법혼합은 색을 혼합할수록 명도와 채도가 낮아진다.

③ 회전혼합은 명도와 채도가 두 색의 중간 정도로 보이며 각 색의 면적이 영향을 받는다.

④ 직조 시의 병치혼색 효과는 일종의 감법혼합이다.

70. 색순응에 대한 설명이 옳은 것은?

① 밝은 곳에서 갑자기 어두운 곳으로 들어갔을 때 시간이 경과하면 어둠에 순응하게 된다.

② 조명에 의해 물체색이 바뀌어도 자신이 알고 있는 고유의 색으로 보인다.

③ 어두운 곳에서 밝은 곳으로 나오면 눈이 부시지만 잠시 후 정상적으로 보이게 된다.

④ 중간밝기에서 추상체와 간상체 양쪽이 작용하고 있는 시각의 상태이다.

1 2 OK (2017. 2. 기사 80번)

71. 붉은 사과를 보았을 때 지각되는 빛의 파장에 가장 근접한 것은?

① 380nm ~ 400nm ② 400nm ~ 500nm

③ 500nm ~ 600nm ④ 600nm ~ 700nm

1 2 OK (2014. 3. 기사 65번)

72. 가시광선의 파장영역 중 단파장영역에 대한 설명으로 틀린 것은?

① 굴절률이 작다.

② 회절하기 어렵다.

③ 산란하기 쉽다.

④ 광원색은 파랑, 보라이다.

1 2 OK

73. 빨간색의 사각형을 주시하다가 노랑 배경을 보면 순간적으로 보이는 색은?

① 연두 띤 노랑 ② 주황 띤 노랑

③ 검정 띤 노랑 ④ 보라 띤 노랑

1 2 OK

74. 헤링(Hering)의 반대색설에 대한 설명에 등장하는 반대색의 짝이 아닌 것은?

① 흰색 – 검정 ② 초록 – 빨강

③ 빨강 – 파랑 ④ 파랑 – 노랑

1 2 OK (2013. 1. 기사 73번)

75. 작업자들의 피로감을 덜어주는 데 가장 효과적인 실내 색채는?

① 중명도의 고채도 색

② 저명도의 고채도 색

③ 고명도의 저채도 색

④ 저명도의 저채도 색

1 2 OK (2018. 2. 기사 66번)

76. 정의 잔상(양성적 잔상)에 대한 설명으로 옳은 것은?

① 색자극에 대한 잔상으로 대체로 반대색으로 남는다.

② 어두운 곳에서 빨간 성냥불을 돌리면 길고 선명한 빨간 원이 그려지는 현상이다.

③ 원자극과 같은 정도의 밝기와 반대색의 기미를 지속하는 현상이다.

④ 원자극이 선명한 파랑이면 밝은 주황색의 잔상이 보인다.

1 2 OK (2012. 3. 기사 73번)

77. 색의 물리적 분류가 잘못 연결된 것은?

① 광원색 : 전구나 불꽃처럼 발광을 통해 보이는 색이다.

② 경영색 : 거울처럼 완전반사를 통하여 표면에 비치는 색이다.

③ 공간색 : 맑고 푸른 하늘과 같이 순수하게 색만이 있는 느낌으로써 깊이감이 있다.

④ 표면색 : 반사물체의 표면에서 보이는 색으로 불투명감, 재질감 등이 있다.

1 2 OK

78. 직물의 혼색에 관한 설명으로 틀린 것은?

① 염료를 혼색하여 착색된 섬유에서 가법혼색의 원리가 나타난다.

② 여러 색의 실로 직조된 직물에서는 병치혼색의 원리가 나타난다.

③ 염료의 색은 섬유에 침투하여 착색되므로 염색 후의 색과 일치하지 않을 수 있다.

④ 베졸드는 하나의 실색을 변화시켜 직물 전체의 색조를 변화시킬 수 있다고 하였다.

79. 교통표지나 광고물 등에 사용된 색을 선정할 때 흰 바탕에서 가장 명시성이 높은 색은?

① 파랑 ② 초록

③ 빨강 ④ 주황

80. 전자기파의 존재를 이론적으로 유도하여 그 속도가 광속도와 일치한다는 사실을 발견하면서 빛의 전자기파설을 확립한 학자는?

① 맥스웰(James Clerk Maxwell)

② 아인슈타인(Albert Einstein)

③ 맥니콜(Edward F. Mc Nichol)

④ 뉴턴(Isaac Newton)

제5과목 : 색채체계론

81. CIE 색체계의 설명이 틀린 것은?

① 국제조명위원회에서 1931년 총회 때 정한 표색법이다.

② 모든 색을 XYZ라는 세 가지 양으로 표시할 수 있다.

③ Y는 색의 순도의 양을 나타낸다.

④ x와 y는 삼자극치의 XYZ에서 계산된 색도를 나타내는 좌표이다.

82. NCS 색체계의 표기법에서 6가지 기본색의 기호가 아닌 것은?

① W ② S

③ P ④ B

83. 먼셀 색체계에 관한 설명으로 옳은 것은?

① 색의 3속성에 따른 지각적인 등보도성을 가진 체계적인 배열

② 심리·물리적인 빛의 혼색실험에 기초를 둔 표색

③ 표준 3원색인 적, 녹, 청의 조합에 의한 가법혼색의 원리 적용

④ 혼합하는 색량의 비율에 의하여 만들어진 체계

84. 색채표준화의 대상이 아닌 것은?

① 광원의 표준화

② 물체 반사율 측정의 표준화

③ 색의 허용차의 표준화

④ 표준관측자의 3자극 효율함수 표준화

85. 오스트발트 색채조화론의 설명 중 틀린 것은?

① 무채색의 조화 – 무채색 단계 속에서 같은 간격의 순서로 나열하거나 일정한 규칙에 따라 변화된 간격으로 나열하면 조화됨

② 등백색 계열의 조화 – 두 알파벳 기호 중 뒤의 기호가 같으면 하양의 양이 같다는 공통요소를 지니므로 질서가 일어남

③ 등순색 계열의 조화 – 등색상 3각형의 수직선 위에서 일정한 간격의 순서로 나열된 색들은 순색도가 같으므로 질서가 일어나 조화됨

④ 등가색환에서의 조화 – 색상은 달라도 백색량과 흑색량이 같으므로 일어나는 조화 원리임

86. L*a*b* 색공간 읽는 법에 대한 설명으로 옳은 것은?

① L* : 명도, a* : 빨간색과 녹색 방향, b* : 노란색과 파란색 방향

② L* : 명도, a* : 빨간색과 파란색 방향, b* : 노란색과 녹색 방향

③ L* : R(빨간색), a* : G(녹색), b* : B(파란색)

④ L* : R(빨간색), a* : Y(노란색), b* : B(파란색)

87. 먼셀기호 2.5PB 2/4와 가장 근접한 관용색명은?

① 라벤더 ② 비둘기색

③ 인디고블루 ④ 포도색

88. 쉐브럴(M. E. Chevreul)의 색채 조화론 중 "전체적으로 하나의 주된 색을 이루는 배색은 조화한다."라는 것으로, 색이 가지는 여러 속성 중 공통된 요소를 갖추어 전체 통일감을 부여하는 배색은?

① 도미넌트(dominant)

② 세퍼레이션(separation)

③ 톤인톤(tone in tone)

④ 톤온톤(tone on tone)

89. 한국산업표준에서 유채색의 수식형용사로 틀린 것은?

① 선명한(vivid) ② 해맑은(pale)

③ 탁한(dull) ④ 어두운(dark)

90. 관용색명에 대한 설명으로 틀린 것은?

① 시대, 장소, 유행 등에서 이름을 딴 것과 이미지의 연상어에 기본적인 색명을 붙여서 만든 것은 관용색명에서 제외된다.

② 계통색 이름을 따르기 어려운 경우는 관용색 이름을 사용해도 된다.

③ 습관상으로 오래전부터 사용하는 색 하나하나의 고유색명과 현대에 와서 사용하게 된 현대색명으로 나뉜다.

④ 자연현상에서 유래된 색명에는 하늘색, 땅색, 바다색, 무지개색 등이 있다.

91. 혼색계의 특징이 아닌 것은?

① 물리적 영향을 받지 않아 정확한 색의 측정이 가능하다.

② 빛의 가산혼합의 원리에 기초하고 있다.

③ 수치로 구성되어 감각적이 색의 연상이 가능하다.

④ 수치로 표시되어 변색, 탈색의 물리적 영향이 없다.

92. 배색된 채색들이 서로 공용되는 상태와 속성을 가지는 색채 조화 원리는?

① 대비의 원리 ② 유사의 원리

③ 질서의 원리 ④ 명료의 원리

93. 오스트발트의 색입체를 명도 축의 수직으로 자르면 나타나는 형태는?

① 직사각형 ② 마름모형

③ 타원형 ④ 사다리형

1 2 OK

94. 먼셀 표기법에 따른 설명이 옳은 것은?

① 10R 3/6 : 탁한 적갈색, 명도 6, 채도 3

② 7.5YR 7/14 : 노란 주황, 명도 7, 채도 14

③ 10GY 8/6 : 탁한 초록, 명도 8, 채도 6

④ 2.5PB 9/2 : 남색, 명도 9, 채도 2

1 2 OK

95. 오스트발트 색체계와 관련 깊은 이론은?

① 문 – 스펜서 조화론

② 뉴턴의 광학

③ 헤링의 반대색설

④ 영 – 헬름홀츠 이론

1 2 OK

96. NCS의 색체계에 대한 설명으로 틀린 것은?

① NCS는 스웨덴 색채연구소가 연구하고 발표하여 스웨덴과 노르웨이 등의 국가 표준색 제정에 기여하였다.

② 뉘앙스라는 개념을 사용하며 검은색도, 순색도로 표시한다.

③ 헤링의 4원색 이론에 기초한다.

④ 국제표준으로서 KS에도 등록되었다.

1 2 OK

97. 색채조화에 대한 설명으로 틀린 것은?

① 색채조화는 상대적인 색을 바르게 선택하여, 더욱 좋은 효과를 얻는 것을 의미한다.

② 색채조화는 주관적인 판단이나 일시적인 평가를 얻기 위한 것이다.

③ 색채조화는 조화로운 균형을 의미한다.

④ 색채조화는 두 색 또는 그 이상의 색채연관 효과에 대한 가치평가를 말한다.

1 2 OK

98. 음양오행사상에 오방색과 방위가 잘못 연결된 것은?

① 동쪽 – 청색 ② 중앙 – 백색

③ 북쪽 – 흑색 ④ 남쪽 – 적색

1 2 OK

99. Yxy 색체계에서 중심 부분의 색은?

① 백색 ② 흑색

③ 회색 ④ 원색

1 2 OK

100. 상용 실용색표의 설명으로 옳은 것은?

① 색채의 구성이 지각적 등보성에 따라 이루어져 있다.

② 어느 나라의 색채 감각과도 호환이 가능하다.

③ CIE 국제조명위원회에서 표준으로 인정되었다.

④ 유행색, 사용빈도가 높은 색 등에 집중되어 있다.

9회 컬러리스트 기사 필기 기출모의고사

제1과목 : 색채심리 · 마케팅

1 2 OK

01. 일반적인 색채의 지각과 감정 효과에 대한 설명으로 틀린 것은?

① 난색계열은 따듯해 보인다.

② 한색계열은 수축되어 보인다.

③ 중성색은 면적감에 가장 많은 영향을 미친다.

④ 명도가 낮은 색은 무거워 보인다.

1 2 OK　　　　　　　　　　　　　(2012. 1. 기사 1번)

02. 색채 마케팅 전략의 영향 요인 중 비교적 관계가 가장 적은 것은?

① 인구 통계적, 경제적 환경

② 잠재의식, 심리적 환경

③ 기술적 · 자연적 환경

④ 사회 · 문화적 환경

1 2 OK

03. 연령에 따른 색채 기호를 설명한 것으로 가장 거리가 먼 것은?

① 색채 선호는 인종, 국가를 초월하여 거의 비슷한 경향을 보인다.

② 노화된 연령층의 경우 저채도 한색계열의 색채를 더 잘 식별할 수 있고 선호도도 높다.

③ 지식과 전문성이 쌓여 가는 성인이 되면서 점차 단파장의 색채를 선호하게 된다.

④ 고령자들은 빨강이나 노랑과 같은 장파장 영역의 색채에 대한 선호도가 높아진다.

1 2 OK

04. 기억색을 설명하는 것으로 옳은 것은?

① 대상의 표면색에 대한 무의식적인 추론에 의해 결정되는 색채

② 물체의 색채가 변하지 않고 그대로 유지된다고 지각하는 것

③ 조명에 의해 물체색이 다르게 보이는 것

④ 착시 현상에 의해 일어나는 색 경험

1 2 OK　　　　　　　　　　　　　(2014. 2. 기사 4번)

05. 생후 6개월이 지난 유아가 대체적으로 선호하는 색채는?

① 고명도의 한색계열

② 저채도의 난색계열

③ 고채도의 난색계열

④ 저명도의 난색계열

1 2 OK　　　　　　　　　　　　　(2012. 1. 기사 20번)

06. 소비자의 구매행동 중 소비자에게 가장 폭넓게 영향을 미치는 요인은?

① 사회적 요인　　　② 심리적 요인

③ 문화적 요인　　　④ 개인적 요인

07. 색채 마케팅을 위한 마케팅의 기초이론에 대한 설명 중 틀린 것은?

① 마케팅이란 개인이나 집단이 상호 제품과 가치를 창출하고 교환하여 그들의 욕구를 충족시키는 사회적 관리의 과정이다.

② 마케팅의 기초는 인간의 욕구에서 출발하는데 욕구는 필요, 수요, 제품, 교환, 거래, 시장 등의 순환 고리를 만든다.

③ 인간의 욕구는 매우 다양하므로 제품에 따라 1차적 욕구와 2차적 욕구를 분리시켜서 제품과 서비스를 창출하는 것이 좋다.

④ 마케팅의 가장 기초는 인간의 욕구(needs)로, 매슬로우는 인간의 욕구가 다섯 계층으로 구분된다고 설명하였다.

08. 비렌(Faber Birren)의 색채 공감각에서 식당 내부의 가구 등에 식욕이 왕성하도록 유도하기 위한 색채는?

① 초록색　　　　　② 노란색

③ 주황색　　　　　④ 파란색

09. 색채 심리 효과를 고려하여 색채 계획을 진행하고자 할 때 옳은 것은?

① 면적이 작은 방의 한쪽 벽면을 한색으로 처리하여 진출감을 준다.

② 효과적이고 실용적인 배색으로 건물을 보호 유지하는 데 도움을 준다.

③ 아파트 외벽 색채 계획 시, 4cm×4cm의 샘플을 이용하여 계획하면 실제 계획한 색상을 얻을 수 있다.

④ 노인들을 위한 제품의 색채 계획 시 흰색, 청색 등의 색상차가 많이 나는 배색을 실시하여 신체적 특징을 배려한다.

10. 운송수단의 색채 설계에 관한 배색 조건과 가장 거리가 먼 것은?

① 항상성과 안전성　　② 계절의 조화

③ 쾌적함과 안정감　　④ 환경의 조화

11. 유행색의 심리적 발생요인이 아닌 것은?

① 안전 욕구　　　　② 변화 욕구

③ 동조화 욕구　　　④ 개별화 욕구

12. 소비자에 대한 심리접근법의 하나인 AIO법으로 측정할 수 없는 것은?

① 의견　　　　　　② 관심

③ 심리　　　　　　④ 활동

13. 풍토색에 대한 설명으로 틀린 것은?

① 특정지역의 기후와 토지의 색을 의미한다.

② 그 지역에 부는 바람과 내리쬐는 태양의 빛과 흙의 색을 뜻한다.

③ 지리적으로 근접하거나 기후가 유사한 국가나 민족의 색채 특징은 유사하다.

④ 도로환경, 옥외광고물, 수목이나 산 등 그 지역의 특성을 전달하는 색채이다.

14. 색채 마케팅에서 시장 세분화 전략으로 이용되며 인구 통계적 특성, 라이프 스타일, 특정 조건 등을 만족하는 집단을 대상으로 하는 마케팅은?

① 대중 마케팅　　　② 표적 마케팅

③ 포지셔닝 마케팅　④ 확대 마케팅

1 2 OK (2015. 1. 기사 16번)

15. SD법의 첫 고안자인 오스굿이 요인분석을 통해 밝혀낸 3가지 의미공간의 대표적인 구성요인에 해당되지 않는 것은?

① 평가요인　　　② 역능요인

③ 활동요인　　　④ 심리요인

1 2 OK

16. 시장 세분화(market segmentation)에 대한 설명이 틀린 것은?

① 시장 세분화란 다양한 욕구를 가진 전체 시장을 일정한 기준하에 공통된 욕구와 특성을 가진 부분 시장으로 나누는 것을 말한다.

② 기억이 구체적인 마케팅 활동을 하는 세분시장을 표적시장(target market)이라 한다.

③ 치약은 시장 세분화의 기준 중 행동 분석적 속성인 가격 민감도에 따라 세분화하는 것이 좋다.

④ 자가용 승용차 시장은 인구통계학적 속성 중 소득에 따라 세분화하는 것이 좋다.

1 2 OK (2015. 2. 기사 1번)

17. AIDMA 단계에서 광고 효과가 가장 크게 나타나는 단계는?

① 행동　　　② 기억

③ 욕구　　　④ 흥미

1 2 OK (2014. 2. 기사 2번)

18. 색채 라이프 사이클 중 회사 간의 치열한 경쟁으로 가격, 광고, 유치경쟁이 일어나는 시기는?

① 도입기　　　② 성장기

③ 성숙기　　　④ 쇠퇴기

1 2 OK (2015. 1. 기사 16번)

19. 소비자 행동에 영향을 미치는 사회적 요인 중 하나로 개인의 태도나 의견, 가치관에 영향을 미치는 집단은?

① 거주집단　　　② 준거집단

③ 동료집단　　　④ 희구집단

1 2 OK (2014. 3. 기사 2번)

20. 색채조사 자료의 분석을 위한 기술 통계분석 설명으로 틀린 것은?

① 특징화시키거나 요약시키는 지수를 추출하기 위한 가장 단순한 방법은 빈도분포, 집중 경향치, 퍼센트 등이 있다.

② 모집단에 어떤 인자들이 있는지 추출하는 방법을 요인분석이라 한다.

③ 어떤 집단의 요소를 다차원공간에서 요소의 분포로부터 유사한 것을 모아 군으로 정리하는 것을 군집분석이라 한다.

④ 인자들의 숫자를 줄여 단순화하는 것을 판별분석이라 한다.

제2과목 : 색채디자인

1 2 OK (2014. 1. 기사 30번)

21. 디자인 사조들이 대표적으로 사용하였던 색채의 경향이 틀린 것은?

① 옵아트는 색의 원근감, 진출감을 흑과 백 또는 단일 색조를 강조하여 사용한다.

② 미래주의는 기하학적 패턴과 잘 조화되어 단순하면서도 세련된 느낌을 준다.

③ 다다이즘은 화려한 면과 어두운 면을 동시에 갖고 있으면서, 극단적인 원색대비를 사용하기도 한다.

④ 데스틸은 기본 도형적 요소와 삼원색을 활용하여 평면적 표현을 강조한다.

(2014. 2. 기사 28번)

22. 디자인의 조건 중 독창성에 대한 설명으로 틀린 것은?

① 디자이너의 창의적인 감각에 의하여 새롭게 탄생한다.

② 부분적으로 이미 존재하는 디자인을 수정 또는 모방하여 사용한다.

③ 대중성이나 기능보다는 차별화에 중점을 두어야 한다.

④ 시대양식에서 새로운 정신을 찾아 창의력을 발휘한다.

23. 전통적 4대 매체에 해당되지 않는 것은?

① 신문 ② 라디오

③ 잡지 ④ 인터넷

(2018. 3. 기사 26번)

24. 윌리엄 모리스(William Morris)가 중심이 된 디자인 사조에 관계가 먼 것은?

① 예술의 민주화 · 사회화 주창

② 수공예 부흥, 중세 고딕 양식 지향

③ 대량생산 시스템의 거부

④ 기존의 예술에서 분리

25. 감정적이고 역동적인 스타일을 강조하고, 건축에서의 거대한 양식, 곡선의 활동, 자유롭고 유연한 집합 부분 등의 특색을 나타낸 시기는?

① 르네상스 시기 ② 중세 말기

③ 바로크 시기 ④ 산업혁명 초기

(2014. 1. 기사 25번)

26. 도구의 개념으로 물건을 창조 및 디자인하는 분야는?

① 시각디자인 ② 제품디자인

③ 환경디자인 ④ 건축디자인

27. 인테리어 색채계획에 관한 내용으로 가장 관계가 없는 것은?

① 적용될 대상의 기능과 목적에 부합하여야 한다.

② 유사색 배색계획은 다채롭고 인위적으로 보이기 쉽다.

③ 전체적인 이미지를 선정한 후 사용색을 추출하는 방법도 있다.

④ 사용색의 소재별(재료적) 특성을 고려할 필요가 있다.

28. 색채계획에 앞서 색채를 적용할 대상을 검토할 때, 고려해야 할 조건에 대한 설명으로 틀린 것은?

① 거리감 – 대상과 사물의 거리

② 면적효과 – 대상이 차지하는 면적

③ 조명조건 – 광원의 종류 및 조도

④ 공공성의 정도 – 개인용, 공동사용의 구분

29. 어떤 목표에 도달하기 위해서 자연과 사회의 과정을 의도적으로 목적에 맞게 실용화하는 것은?

① 방법(method)

② 평가(evaluation)

③ 목적지향성(telesis)

④ 연상(association)

30. 21세기 정보화 및 다양한 미디어가 확산됨에 따라 멀티미디어 디자이너에게 요구되는 자질로 가장 거리가 먼 것은?

① 청각 정보의 시각화 능력
② 시청각 정보의 통합능력
③ 추상적 개념의 구체화 능력
④ 특정한 제품의 기술적 능력

(2014. 3. 기사 34번)

31. 실내디자인에 대한 설명으로 틀린 것은?

① 건물의 내부에서 사람과 물체와 공간의 관계를 다루는 디자인이다.
② 인간 기본생활에 밀접한 부분인 만큼 휴먼 스케일로 취급되어야 한다.
③ 선박, 자동차, 기차, 여객기 등의 운송기기 내부를 다루는 특별한 영역도 포함된다.
④ 20세기에 들어서면서 건축물의 실내를 구조의 주체와 분리하여 내장한다는 의미를 지닌다.

32. 디자인의 속성에 대한 설명 중 틀린 것은?

① 기능이란 사물이 작용할 수 있는 능력이며 디자인의 가치면에서 보면 효용 또는 실용이라 해석할 수 있다.
② 디자인은 기능성과 심미성의 이원적 개념이 대립하거나 융합하면서 발전한다.
③ 심미성이란 아름다움과 추함을 구별하여 아름다움의 본질을 찾아내는 것이다.
④ 기능성과 심미성 중 하나를 선택해야 한다.

33. 멀티미디어의 조건으로 적절하지 않은 것은?

① 상호작용적이어야 한다.
② 디지털과 아날로그 형태로 생성, 저장, 처리된다.
③ 다수의 미디어를 동시에 표현한다.
④ 영상회의, 가상현실, 전자출판 등과 관련이 있다.

(2019. 2. 기사 37번), (2017. 2. 기사 35번)

34. 일정한 목적에 도달하는 데 적합한 대상 또는 행위의 성질을 말하며, 원하는 작품의 제작에 있어서 실제의 목적에 알맞도록 하는 것은?

① 합목적성　　② 경제성
③ 독창성　　④ 질서성

(2018. 3. 기사 28번)

35. 게슈탈트의 그루핑 법칙과 관련이 없는 것은?

① 보완성　　② 근접성
③ 유사성　　④ 폐쇄성

(2014. 2. 기사 30번)

36. 독일공작연맹, 바우하우스를 중심으로 한 모던 디자인의 경향으로 옳은 것은?

① 유기적 곡선 형태를 추구한다.
② 영국의 미술공예운동에 기초를 둔다.
③ 사물의 형태는 그 역할과 기능에 따른다.
④ 표준화보다는 다양성에 기초를 두었다.

37. '형태는 기능에 따른다."라는 말을 한 사람은?

① 루이스 설리반　　② 빅터 파파넥
③ 윌리엄 모리스　　④ 모홀리 나기

1 2 ✓

38. 바우하우스 교육기관의 마지막 학장은?

① 하네스 마이어(Hannes Meyer)

② 월터 그로피우스(Walter Gropius)

③ 미스 반 데어 로에(Mies van der Rohe)

④ 요셉 앨버스(Joseph Albers)

1 2 ✓ (2014. 2. 기사 34번)

39. 타이포그래피(typography)를 가장 잘 설명한 것은?

① 그림형태로 이루어진 글자의 조형적 표현

② 광고에 나오는 그림의 조형적 표현

③ 글자에 의한 모든 커뮤니케이션의 조형적 표현

④ 상징에 의한 커뮤니케이션의 조형적 표현

1 2 ✓ (2015. 2. 기사 34번)

40. 생태학적 디자인 원리와 거리가 먼 것은?

① 환경 친화적인 디자인

② 리사이클링 디자인

③ 에너지 절약형 디자인

④ 생물학적 단일성을 강조하는 디자인

제3과목 : 색채관리

1 2 ✓

41. 고체성분의 안료를 도장면에 밀착시켜 피막 형성을 용이하게 해 주는 액체 성분의 물질은?

① 호분　　　　　　② 염료

③ 전색제　　　　　④ 카티온

1 2 ✓

42. 다음 중 보조표준광의 종류가 아닌 것은?

① D_{50}　　　　　② D_{55}

③ D_{65}　　　　　④ B

1 2 ✓ (2013. 3. 기사 56번)

43. 프린터를 이용해 출력한 영상물의 색표현에 영향을 주는 것으로 가장 거리가 먼 것은?

① 잉크 종류　　　　② 종이 종류

③ 관측 조명　　　　④ 영상 파일 포맷

1 2 ✓ (2014. 4. 기사 42번)

44. CCM(Computer Color Matching) 조색의 특징이 아닌 것은?

① 광원이 바뀌어도 색채가 일치하는 무조건 등색을 할 수 있다.

② 발색에 소요되는 비용을 정확히 산출할 수 있으며 경제적이다.

③ 재질과는 무관하므로 기본재질이 변해도 데이터를 새로 입력할 필요가 없다.

④ 자동 배색 시 각종 요인들에 의하여 색채가 변할 수 있으므로 발색공정에 대한 정확한 파악과 철저한 관리가 선행되어야 한다.

1 2 ✓ (2016. 1. 기사 48번)

45. 디지털 색채변환방법 중 회색요소교체라고 하며, 회색 부분 인쇄 시 CMY 잉크를 사용하지 않고 검정 잉크로 표현하여 잉크를 절약하는 방법은?

① 포토샵을 이용한 컬러변환

② CMYK 프로세스 색상분리

③ UCR

④ GCR

46. 표준백색판에 대한 설명으로 틀린 것은?

① 충격, 마찰, 광조사, 온도, 습도 등의 영향을 받지 않고, 표면이 오염된 경우에도 세척, 재연마 등의 방법으로 오염들을 제거하고 원래의 값을 재현시킬 수 있는 것으로 한다.

② 분광 반사율이 거의 0.7 이상으로, 파장 380nm~700nm에 걸쳐 거의 일정해야 한다.

③ 균등 확산 반사면에 가까운 확산 반사 특성이 있고, 전면에 걸쳐 일정해야 한다.

④ 표준백색판은 절대 분광 확산 반사율을 측정할 수 있는 국가교정기관을 통하여 국제 표준으로의 소급성이 유지되는 교정값을 갖고 있어야 한다.

47. 컬러 비트 심도에 대한 설명으로 틀린 것은?

① 10비트는 1,024개의 톤 레벨을 만들 수 있다.

② 비트 심도의 수가 클수록 표현할 수 있는 색의 수가 많아진다.

③ 스캐너는 보통 10비트, 12비트, 14비트의 톤 레벨을 갖는다.

④ RGB 영상에 채널별 8비트로 재현된 색의 수는 사람이 인지할 수 있는 색상의 수보다 적다.

48. LCD와 OLED 디스플레이의 컬러 특성에 대한 설명으로 틀린 것은?

① LCD 디스플레이 고유의 화이트 포인트는 백라이트의 색온도에 좌우된다.

② OLED 디스플레이가 LCD보다 더 어두운 블랙 표현이 가능하다.

③ LCD 디스플레이의 재현 색역은 백라이트 특성에 영향을 받는다.

④ OLED 디스플레이의 밝기는 백라이트의 특성에 영향을 받는다.

49. 다음 설명에 가장 적합한 염료는?

> 일명 카티온 염료(cation dye)라고도 하며 색이 선명하고 착색력이 좋으나, 알칼리 세탁이나 햇빛에 약한 단점이 있다.

① 반응성 염료　　　② 산성 염료
③ 안료 수지 염료　　④ 염기성 염료

50. 표면색의 시감비교 시 관찰자에 대한 설명이 틀린 것은?

① 관찰자는 미묘한 색의 차이를 판단하는 능력을 필요로 한다.

② 관찰자가 시력보정용 안경을 사용하는 경우에는 안경렌즈가 가시 스펙트럼 영역에서 균일한 분광투과율을 가져야 한다.

③ 눈의 피로에서 오는 영향을 막기 위해서는 진한 색 다음에는 바로 파스텔 색을 보는 것이 효율적이다.

④ 밝고 선명한 색을 비교할 때 신속하게 비교 결과가 판단되지 않으면 관찰자는 수 초간 주변 시야의 무채색을 보고 눈을 순응시킨다.

51. 다음 색차식 중 가장 최근에 표준 색차식으로 지정된 것은?

① $\Delta E00$　　　　② ΔE^*ab
③ CMC(1 : c)　　④ CIEDE94

52. KS A 0065 기준에 따른 표면색의 시감 비교 환경에서 육안 조색을 진행할 때에 관한 설명으로 옳은 것은?

① 인간의 눈을 기준으로 조색하는 방법이므로 CCM 결과보다 항상 오차가 심하고 정밀도가 떨어진다.

② 숙련된 컬러리스트의 경우 육안 조색을 통해 조명 변화에 따른 메타메리즘을 제거할 수 있다.

③ 상황에 따라서는 자연주광 조건에서 육안 조색을 해도 된다.

④ 현장 표준색보다 2배 이상 크게 시료를 제작하여 비교하여야 정확한 색 차이를 알 수 있다.

53. 다음 설명에 해당하는 장비의 명칭은?

> 물체의 분광반사율, 분광투과율 등을 파장의 함수로 측정하는 계측기

① 색채계(colorimeter)

② 분광광도계(spectrophotometer)

③ 분광복사계(spectroradiometer)

④ 광전 색채계(photoelectric colorimeter)

54. 다음 설명에 해당하는 조명방식은?

> 광원 빛의 10~40%가 대상체에 직접 조사되고, 나머지가 천장이나 벽에서 반사되어 조사되는 방식으로 그늘짐이 부드러우며 눈부심이 적은 편이다.

① 반직접조명 ② 반간접조명

③ 국부조명 ④ 전반확산조명

55. 혼색에 대한 설명으로 틀린 것은?

① 2종류 이상의 색 자극이 망막의 동일 지점에 동시에 혹은 급속히 번갈아 투사하여 생기는 색자극의 혼합을 가법혼색이라 한다.

② 감법혼색에 의해 유채색을 만들어 낼 수 있는 2가지 흡수매질의 색을 감법혼색의 보색이라 한다.

③ 색 필터 또는 기타 흡수 매질의 중첩에 따라 다른 색이 생기는 것을 감법혼색이라 한다.

④ 가법혼색에 의해 특정 무채색 자극을 만들어 낼 수 있는 2가지 색 자극을 가법혼색의 보색이라 한다.

56. 다음 중 RGB 컬러 프로파일과 무관한 장치는?

① 디지털 카메라 ② LCD 모니터

③ CRT 모니터 ④ 옵셋 인쇄기

(2013. 1. 기사 52번)

57. 색채의 소재에 관한 설명이 틀린 것은?

① 색소는 고유의 특징적인 색을 지닌다.

② 안료는 착색하고자 하는 소재와 작용하여 착색된다.

③ 염료는 용해된 액체 상태에서 소재에 직접 착색된다.

④ 색소는 사용되는 방법과 물질의 상태에 따라 크게 염료와 안료로 구분한다.

58. 색에 관한 용어 중 표면색에 대한 설명이 옳은 것은?

① 광원에서 나오는 빛의 색

② 빛을 반사 또는 투과하는 물체의 색

③ 빛을 확산 반사하는 불투명 물체의 표면에 속하는 것처럼 지각되는 색

④ 깊이감과 공간감을 특정 지을 수 없도록 지각되는 색

1 2 OK

59. 컬러 측정 장비를 이용해 테스트 컬러의 CIE LAB값을 계산하고자 할 때 반드시 필요한 값은?

① 조명의 조도

② 조명의 색온도

③ 배경색의 삼자극치

④ 기준 백색의 삼자극치

1 2 OK

60. 플라스틱 소재의 특성 중 틀린 것은?

① 반영구적인 내구력 때문에 환경오염을 일으킬 수 있다.

② 옥외에서 사용되는 경우 변색이나 퇴색될 수 있다.

③ 방수성, 비오염성이 뛰어나고 다른 재료와의 친화력이 좋다.

④ 가벼우면서 낮은 강도로 가공과 성형이 용이하다.

제4과목 : 색채지각론

1 2 OK

61. 전자기파에 대한 설명 중 옳은 것은?

① X선은 감마선보다 짧다.

② 자외선의 파장은 적외선보다 짧다.

③ 라디오 전파는 적외선보다 짧다.

④ 가시광선은 레이더보다 길다.

1 2 OK (2016. 3. 기사 73번)

62. 빛에 대한 눈의 작용에 관한 설명 중 틀린 것은?

① 밝은 상태에서 어두운 상태로 바뀔 때 민감도가 증가하는 것을 명순응이라 하고 그 반대 경우를 암순응이라 한다.

② 밝았던 조명이 어둡게 바뀌면 처음에는 아무것도 보이지 않다가 시간이 지나면서 대상을 지각할 수 있게 되는데 이는 어둠 속에서 보내는 시간이 길어지면서 민감도가 증가하기 때문이다.

③ 간상체와 추상체는 빛의 강도가 서로 다른 조건에서 활동한다.

④ 간상체 시각은 약 507nm의 빛에 가장 민감하며, 추상체 시각은 약 555nm의 빛에 가장 민감하다.

1 2 OK

63. 색조의 감정효과에 관한 설명 중 틀린 것은?

① pale 색조의 파랑은 팽창되어 보인다.

② grayish 색조의 파랑은 진정효과가 있다.

③ deep 색조의 파랑은 부드러워 보인다.

④ dark 색조의 파랑은 무겁게 느껴진다.

1 2 OK (2013. 1. 기사 77번)

64. 헤링이 주장한 4원색설 색각이론 중에서 망막의 광화학 물질 존재를 가정한 내용과 관련이 없는 것은?

① 노랑 – 파랑 물질

② 빨강 – 초록 물질

③ 파랑 – 초록 물질

④ 검정 – 흰색 물질

65. 가시광선 중에서 가장 시감도가 높은 단색광의 색상은?

① 연두　　　　② 파랑

③ 빨강　　　　④ 주황

(2012. 1. 기사 73번)

66. 병치혼색과 가장 거리가 먼 것은?

① 직물의 무늬

② 모니터의 색재현 방법

③ 컬러 인쇄의 망점

④ 맥스웰의 색 회전판

(2013. 1. 기사 64번)

67. 다음 중 심리적으로 흥분감을 가장 많이 유도하는 색은?

① 난색계열의 저명도

② 한색계열의 고명도

③ 난색계열의 고채도

④ 한색계열의 저채도

68. 색팽이를 회전시켜 무채색으로 보이게 하려 한다. 색면을 2등분하여 한쪽에 5Y 8/12의 색을 칠했을 때 다른 한 면에 가장 적합한 색은?

① 5R 5/14　　　　② 5YR 8/12

③ 5PB 5/10　　　　④ 5RP 8/8

69. 혼색의 원리와 활용 사례 연결이 옳은 것은?

① 물리적 혼색 – 점묘화법, 컬러사진

② 물리적 혼색 – 무대조명, 모자이크

③ 생리적 혼색 – 점묘화법, 레코드판

④ 생리적 혼색 – 무대조명, 컬러사진

70. 먼저 본 색의 영향으로 나중에 보는 색이 다르게 보이는 대비는?

① 동시대비　　　　② 계시대비

③ 한난대비　　　　④ 연변대비

71. 색채에 대한 설명으로 틀린 것은?

① 색채는 감각기관인 눈을 통해서 지각된다.

② 색채는 물체라는 개념이 따라다니기 때문에 지각적 요소가 포함되어 있다.

③ 색채는 빛 자체를 심리적으로만 표시하는 색자극이다.

④ 색채는 색을 경험하는 것으로 생겨난다.

(2012. 3. 기사 75번)

72. 혼색에 대한 설명으로 옳은 것은?

① 병치혼색의 경우 혼색의 명도는 최대 면적의 명도와 일치한다.

② 컬러 인쇄의 경우 일부분을 확대하여 보면 점의 색은 빨강, 녹색, 파랑으로 되어 있다.

③ 색유리의 혼합에서는 감법혼색이 나타난다.

④ 중간혼색은 감법혼색의 영역에 속한다.

(2014. 3. 기사 63번)

73. 색자극의 순도가 변하면 색상이 다르게 보이는 색채지각 효과는?

① 맥콜로 효과

② 애브니 효과

③ 리프만 효과

④ 베졸드 브뤼케 효과

74. 잔상과 관련된 다음 예시 중 성격이 다른 것
은?

① 수술복　　　　② 영화

③ 모니터　　　　④ 애니메이션

75. RGB 시스템을 사용하지 않는 디지털 디바
이스는?

① Laser Printer　② LCD Monitor

③ OLED Monitor　④ Digital Camera

76. 다음 중 흑체복사에 속하는 것은?

① 태양광　　　　② 인광

③ 레이저　　　　④ 케미컬라이트

77. 색채의 감정적인 효과에서 온도감에 주로 영
향을 받는 요소는?

① 색상　　　　　② 채도

③ 명도　　　　　④ 면적

(2013. 2. 기사 62번)

78. 양성적 잔상에 대한 설명으로 옳은 것은?

① 원래의 자극과 같은 색으로 느껴지기는 하
나 밝기는 다소 감소되는 경우를 '푸르킨예
잔상'이라 한다.

② 원래의 자극과 밝기는 같으나 색상은 보색
으로, 채도는 감소되는 경우를 '헤링의 잔
상'이라 한다.

③ 원래의 자극과 같은 정도의 밝기나 색상
의 변화를 느끼는 경우를 '코프카의 전시
야'라 한다.

④ 원래의 자극과 같은 정도의 자극이 지속적
으로 느껴지는 경우를 '스윈들의 유령'이라
한다.

(2016. 2. 기사 75번)

79. 보색에 관한 설명 중 옳은 것은?

① 혼색했을 때 무채색이 되는 두 색을 말한다.

② 두 개의 원색을 혼색했을 때 나타나는 색을
말한다.

③ 색상환에서 비교적 가까운 색 간의 관계를
말한다.

④ 혼색했을 때 원색이 되는 두 색을 말한다.

80. 다음 중 주목성과 시인성이 가장 높은 색은?

① 주황색　　　　② 초록색

③ 파란색　　　　④ 보라색

제5과목 : 색채체계론

81. 먼셀 표기법 10YR 7/4에 대한 설명으로 옳
은 것은?

① 녹색 계열의 색상이란 것을 알 수 있다.

② 숫자 7은 명도의 정도를 말하며, 명도범위
는 색상에 따라 범위가 다르게 나타난다.

③ 숫자 4는 채도의 정도를 말하며, 일반적인
단계로 1.5~9.5 단계까지 있다.

④ 숫자 10은 색상의 위치 정도를 표기하고
있으며, 반드시 기본색 표기인 알파벳 대
문자 앞에 표기되어야 한다.

82. 전통색 이름과 설명이 옳은 것은?

① 지황색(芝黃色) : 종이의 백색

② 담주색(淡朱色) : 홍색과 주색의 중간색

③ 감색(紺色) : 아주 연한 붉은색

④ 치색(緇色) : 스님의 옷색

83. NCS 색체계에 대한 설명으로 옳은 것은?

① 색상체계는 W-S, W-C, S-C의 기본척도로 나누어진다.

② 파버 비렌과 같이 7개의 뉘앙스를 사용한다.

③ 기본척도 내의 한 지점은 속성 간의 관계성에 의해 색상이 결정된다.

④ 하양색도, 검정색도, 유채색도를 표준표기로 한다.

84. DIN 색체계의 설명으로 옳은 것은?

① 색상(T), 포화도(S), 암도(D)로 표현한다.

② 1930~40년대 덴마크 표준화협회가 제안한 색체계이다.

③ 어두움의 정도(D)는 0부터 14까지 숫자들로 주어진다.

④ 등색상면은 흑색점을 정점으로 하는 정삼각형이다.

85. 문 – 스펜서가 미국 광학회 학회지에 발표한 색채조화론과 관련이 없는 것은?

① 고전적 색채조화론의 기하학적 형식

② 색채조화에 있어서의 면적

③ 색채조화에 있어서의 미도 측정

④ 색재조화에 따른 배색 기법

86. 다음이 설명하는 배색방법은?

> 같은 톤을 이용하여 색상을 다르게 하는 배색 기법을 말한다.

① 톤온톤(Tone on Tone) 배색

② 톤인톤(Tone in Tone) 배색

③ 카마이외(Camaieu) 배색

④ 트리콜로르(Tricolore) 배색

87. 먼셀 색체계에서 7.5YR의 보색은?

① 7.5BG ② 7.5B

③ 2.5B ④ 2.5P

88. 한국산업표준(KS)에서 규정하고 있는 계통색명에 대한 설명으로 옳은 것은?

① 색이름 수식형은 빨간, 노란, 파란 등의 3종류로 제한한다.

② 필요시 2개의 수식형용사를 결합하거나 부사 '아주'를 수식형용사 앞에 붙여 사용할 수 있다.

③ 기본색이름 뒤에 색의 3속성에 따른 수식어를 이어 붙여 표현한다.

④ 유채색의 기본색이름은 빨강, 노랑, 녹색, 파랑, 보라 5색이다.

89. 다음 중 채도에 대한 설명이 틀린 것은?

① 톤을 말한다.

② 분광 곡선으로 계산될 수 있다.

③ 최고 주파수와 최저 주파수의 차이 정도를 말한다.

④ 물리적인 측면에서 특정 주파수대의 빛에 대하여 반사 또는 흡수하는 정도를 말한다.

1 2 OK

90. 다음 중 JIS 표준색표에 관한 설명이 아닌 것은?

① 색채규격은 미국의 먼셀 표색계를 사용하고 있다.

② 색상은 40 색상으로 분류되고 각 색상을 한 장으로 수록한 형식이다.

③ 1972년 스웨덴 색채연구소에서 개발한 색표이다.

④ 한 장의 등색상면은 명도와 채도별로 배열되어 있다.

1 2 OK

91. CIE LAB 색체계에 대한 설명으로 틀린 것은?

① a*와 b* 값은 중앙에서 바깥으로 갈수록 채도가 감소한다.

② a*는 red~green, b*는 yellow~blue 축에 관계된다.

③ a*b*의 수치는 색도 좌표를 나타낸다.

④ L*=50은 gray이다.

1 2 OK

92. 쉐브럴(M. E. Chevreul)의 색채조화론이 아닌 것은?

① 동시대비의 원리 ② 도미넌트 컬러

③ 세퍼레이션 컬러 ④ 오메가 공간

1 2 OK

(2012. 1. 기사 82번)

93. 혼색계(color mixing system)에 대한 설명이 틀린 것은?

① 정량적 측정을 바탕으로 한 색체계이다.

② 시지각적으로 색표를 만들기 위한 색체계이다.

③ 물리적인 빛의 혼색 실험을 기초로 한다.

④ CIE 색체계가 대표적이다.

1 2 OK

(2014. 2. 기사 98번)

94. 오스트발트(W. Ostwald) 색체계의 특징이 아닌 것은?

① 색체계가 대칭인 것은 "조화는 질서와 같다."는 전제에서 생겨났기 때문이다.

② 같은 계열을 이용하여 배색할 때 편리하다.

③ 혼합하는 색량의 비율에 의하여 만들어진 체계이다.

④ 지각적인 등보도성을 지니는 장점이 있다.

1 2 OK

(2015. 1. 기사 95번)

95. 한국인과 백색에 관한 설명으로 옳은 것은?

① 조작하지 않은 있는 그대로의 색이라는 의미이다.

② 소복으로만 입었다.

③ 위엄을 표하는 관료들의 복식 색이었다.

④ 유백, 난백, 회백 등은 전통개념의 배색에 포함되지 않는다.

1 2 OK

(2016. 1. 기사 96번)

96. CIE 색도도에 대한 설명으로 틀린 것은?

① 색도도 내의 두 점을 잇는 선 위에는 포화도에 의한 색 변화가 늘어서 있다.

② 색도도 바깥 둘레의 한 점과 중앙의 백색점을 잇는 선 위에는 포화도의 변화만으로 된 색 변화가 늘어서 있다.

③ 어떤 한 점의 색에 대한 보색은 중앙의 백색점을 연장한 색도도 바깥 둘레에 있다.

④ 색도도 내의 임의의 세 점을 잇는 삼각형 속에는 세 점의 혼합에 의한 모든 색이 들어 있다.

97. ISCC-NIST 색명법의 톤 기호의 약호와 풀이가 틀린 것은?

① vp - very pale ② m - moderate

③ v - vivid ④ d - deep

98. NCS 색체계 색삼각형과 색상환에서 표시하고 있는 색에 대한 설명으로 옳은 것은?

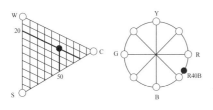

① 유채색도 50% 중 Blue는 40%의 비율이다.

② 흰색도는 20%의 비율이다.

③ 뉘앙스는 5020으로 표기한다.

④ 검정색도는 50%의 비율이다.

99. CIE 표준 색체계의 설명으로 틀린 것은?

① XYZ 색체계가 대표가 된다.

② CIE는 RGB의 3원색을 기본으로 한다.

③ 감법원리와 관계가 깊다.

④ CIE Yxy 색도도 중심은 백색이다.

100. 먼셀 색체계의 색상환에서 서로 마주 보고 있는 색으로 배색했을 때 나타나는 효과는?

① 명도대비 ② 채도대비

③ 보색대비 ④ 색조대비

10회 컬러리스트 기사 필기 기출모의고사

1️⃣2️⃣OK 해당 문제를 한 번 풀 때 1️⃣에 체크하고 두 번 풀 때 2️⃣에 체크합니다. 마지막으로 OK는 아는 문제일 경우 체크하고 OK 체크가 활용법 되지 않는 문제들은 여러 번 복습하세요. (2013. 3. 09번) 표시는 문제은행으로 똑같이 출제되었던 기출문제 표시입니다.

제1과목 : 색채심리 · 마케팅

1️⃣2️⃣OK (2015. 3. 기사 11번)

01. 마케팅전략 수립절차에서 다음에 해당하는 영역은?

> 시장의 수요측정, 기존 전략의 평가, 새로운 목표에 대한 평가

① 상황분석　　　② 목표설정
③ 전략수립　　　④ 실행계획

1️⃣2️⃣OK (2016. 1. 기사 12번)

02. SD법(Semantic Differential method)에서 사용하는 형용사의 배열의 올바른 예시는?

① 크다 – 작다
② 아름다운 – 시원한
③ 커다란 – 슬픈
④ 맑은 – 늙은

1️⃣2️⃣OK (2016. 2. 기사 12번)

03. 색채마케팅전략을 수립하기 위한 마케팅믹스의 기본요소에 속하지 않는 것은?

① 제품(product)
② 위치(position)
③ 촉진(promotion)
④ 가격(price)

1️⃣2️⃣OK

04. 심리학자들에 의한 색채와 음향에 관한 연구 결과를 설명한 것 중 틀린 것은?

① 낮은 소리는 어두운 색을 연상시킨다.
② 예리한 소리는 순색에 가까운 밝고 선명한 색을 연상시킨다.
③ 플루트(flute)의 음색에 대한 연상색상은 다양하게 나타났지만 라이트 톤에 집중되는 경향이 있다.
④ 느린 음은 대체로 노랑을, 높은 음은 낮은 채도의 색을 연상시킨다.

1️⃣2️⃣OK (2017. 1. 기사 1번)

05. 표적마케팅의 3단계 순서로 옳은 것은?

① 시장표적화 → 시장세분화 → 시장의 위치선정
② 시장세분화 → 시장표적화 → 시장의 위치선정
③ 시장의 위치선정 → 시장표적화 → 시장세분화
④ 틈새시장 분석 → 시장세분화 → 시장의 위치선정

1️⃣2️⃣OK

06. 색채시장조사의 과정에서 컬러코드(color code)가 설정되는 단계는?

① 콘셉트 확인 단계
② 조사방침 결정단계
③ 정보수집단계
④ 정보분류 · 분석단계

07. 색채마케팅전략 중 표적시장 선택의 시장공략 설명으로 틀린 것은?

① 무차별적 마케팅 – 세분시장 사이의 차이를 무시하고 한 개의 제품으로 전체시장을 공략
② 차별적 마케팅 – 표적시장을 선정하고 적합한 제품을 생산하여 판매
③ 집중마케팅 – 소수의 세분시장에서 시장점유율을 높이기 위한 전략
④ 브랜드마케팅 – 브랜드이미지 통합전략

08. 매슬로우(Maslow)의 욕구단계 중 다음에 해당하는 것은?

> 식자재 구매에 있어서 원산지를 확인하는 행위

① 생리적 욕구
② 안전욕구
③ 사회적 욕구
④ 자아실현의 욕구

(2014, 2, 기사 13번), (2017, 3, 기사 18번)

09. 색채시장조사의 자료수집방법 중 관찰법에 대한 설명으로 틀린 것은?

① 조사의 신뢰도를 높이기 위해 소비자의 행동을 직접적으로 관찰하는 방법이다.
② 특정지역의 유동인구를 분석하거나 시청률이나 시간, 집중도 등을 조사하는 데 적절하다.
③ 특정효과를 얻거나 비교를 통해 정확한 정보를 얻고자 할 때 사용하는 방법이다.
④ 특정색채의 기호도를 조사하는 데 적절하다.

10. 기업의 경영마케팅전략 중 기업에 대한 이미지를 구체적으로 기억하게 해 주는 대표적인 수단은?

① 기업의 CI(Corporate Identity)
② 기업의 외관색채
③ 기업의 인테리어 컬러
④ 기업의 광고색채

11. 중국에서 하늘에 제사를 지낼 때 황제가 입었던 옷의 색이며, 갈리아에서는 노예들이 입었던 옷의 색은?

① 하양
② 노랑
③ 파랑
④ 검정

(2016, 3, 기사 20번)

12. 문화에 따른 색의 상징성이 틀린 것은?

① 불교에서 노랑은 신성시되는 종교색이다.
② 동양 문화권에서는 노랑을 겁쟁이 또는 배신자를 상징하는 색으로 연상한다.
③ 가톨릭 성화 속 성모마리아의 청색망토 때문에 파랑을 고귀한 색으로 연상한다.
④ 북유럽에서는 초록인간(Green Man)신화로 초록을 영혼과 자연의 풍요로움으로 상징한다.

13. 시장세분화를 위해 생활유형연구를 중심으로 소비자의 컬러 소비형태를 연구하고자 할 때 적합한 연구방법은?

① AIO
② SWOT
③ VALS
④ AIDMA

14. 프랭크 H. 만케의 색경험피라미드 반응단계 중 유행색을 설명하기 위한 배경으로 적절한 단계와 인간의 반응은?

① 2단계 : 집단무의식

② 3단계 : 의식적 상징화, 연상

③ 4단계 : 문화적 영향과 매너리즘

④ 5단계 : 시대사조, 패션, 스타일의 경향

15. 색채와 문화에 대한 설명 중 틀린 것은?

① 북구계 민족들은 연보라, 스카이블루, 에메랄드 그린 등 한색계열의 색을 선호한다.

② 흐린 날씨의 지역 사람들은 약한 난색계를 좋아한다.

③ 에스키모인은 녹색계열과 한색계열 색을 선호한다.

④ 라틴계 민족은 난색계의 색을 선호한다.

16. 시장세분화(market segmentation)의 기준이 될 수 없는 요인은?

① 인구통계적 특성 ② 지리적 특성

③ 역사적 특성 ④ 심리적 특성

17. 색채의 공감각적 특징을 옳게 연결한 것은?

① 비렌 – 빨강 – 육각형

② 카스텔 – 노랑 – E 음계

③ 뉴턴 – 주황 – 라 음계

④ 모리스 데리베레 – 보라 – 머스크향

18. 색채의 사회적 역할에 관한 설명 중 틀린 것은?

① 특정한 사회에서 통용되는 색에 대한 고정관념은 다를 수 있다.

② 사회가 고정되고 개인의 독립성이 뒤처진 사회에서는 색채가 다양하고 화려해지는 경향이 있다.

③ 사회의 관습이나 권력에서 탈피하면 부수적으로 관련된 색채연상이나 색채금기로부터 자유로워질 수 있다.

④ 사회 안에서 선택되는 색채의 선호도는 성별에 따른 차이뿐만 아니라 연령별로도 다르게 나타난다.

19. 색채치료에 관한 사항 중 틀린 것은?

① 색채를 이용하여 물리적, 정신적인 영향으로 환자의 상태를 호전시키는 치료방법이다.

② 남색은 심신의 완화, 안정에 효과적이다.

③ 보라색은 정신적 자극, 높은 창조성을 제공한다.

④ 색의 고유한 파장과 진동은 인간의 신체조직에 영향을 미친다.

20. 제품의 라이프스타일에 따른 사이클에 대한 설명 중 옳은 것은?

① 패션(fashion)은 주기적으로 몇 차례 등장하여 인기를 얻다가 관심이 낮아지는 파형의 사이클을 나타낸다.

② 스타일(style)은 천천히 시작되어 점점 인기를 얻어 유지하다가 다시 천천히 쇠퇴하는 형상의 사이클을 나타낸다.

③ 패드(fad)는 급격히 열광적으로 시장에서 받아들여지다가 곧바로 쇠퇴하는 사이클을 나타낸다.

④ 클래식(classic)은 일부 계층에서만 받아들여져 유행하다 사라지는 형상의 사이클을 나타낸다.

제2과목 : 색채디자인

1 2 OK (2018. 1. 기사 28번)

21. 색채디자인의 매체전략방법과 거리가 먼 것은?

① 통일성(identity)
② 근접성(proximity)
③ 주목성(attention)
④ 연상(association)

1 2 OK

22. 시대별 디자인의 방향에 대한 설명으로 거리가 먼 것은?

① 1980년대 : 부가장식으로서의 디자인
② 1930년대 : 사회적 기술로서의 디자인
③ 1980년대 : 경영전략과 비즈니스로서의 디자인
④ 1910년대 : 기능적 표준 형태로서의 디자인

1 2 OK (2014. 3. 기사 37번)

23. 건축양식, 기둥형태 등의 뜻 혹은 제품디자인의 외관형성에 채용하는 것으로 시대와 지역에 따라 유행하는 특정한 양식으로 말하기도 하는 용어는?

① trend ② style
③ fashion ④ design

1 2 OK

24. 디자인요소인 색의 세 가지 속성을 설명 순서대로 바르게 나열한 것은?

ⓐ 색의 이름
ⓑ 색의 맑고 탁함
ⓒ 색의 밝고 어두움

① ⓐ 색조 ⓑ 명도 ⓒ 채도
② ⓐ 색상 ⓑ 채도 ⓒ 명도
③ ⓐ 배색 ⓑ 채도 ⓒ 명도
④ ⓐ 단색 ⓑ 명도 ⓒ 채도

1 2 OK (2014. 2. 기사 36번)

25. 입체에 대한 설명으로 틀린 것은?

① 입체의 유형 중 적극적 입체는 확실하게 지각되는 형, 현실적인 형을 말한다.
② 순수입체는 모든 입체들의 기본요소가 되는 구, 원통 육면체 등 단순한 형이다.
③ 두 면과 각도를 가진 방향으로 이동하거나 면의 회전에 의해서 생긴다.
④ 넓이는 있지만 두께는 없고, 원근감과 질감은 표현할 수 있다.

1 2 OK (2015. 1. 기사 21번)

26. 시각디자인의 커뮤니케이션 기능과 종류가 잘못 연결된 것은?

① 지시적 기능 – 화살표, 교통표지
② 설득적 기능 – 잡지광고, 포스터
③ 상징적 기능 – 일러스트레이션, 패턴
④ 기록적 기능 – 영화, 심벌마크

1 2 OK (2017. 3. 기사 39번)

27. 디자인의 특성에 따른 색채에 관한 설명 중 틀린 것은?

① 패션디자인에서 유행색은 사회, 경제, 문화적 요인을 고려한 유행 예측색과 일정기

간 동안 많은 사람들이 선호하는 색으로 나눌 수 있다.

② 포장디자인에서의 색채는 제품의 이미지 및 전체 분위기를 나타내는 중요한 역할을 한다.

③ 제품디자인은 다양한 소재의 집합체이며 그 다양한 소재는 같은 색채로 적용되는 것이 가장 효과적이다.

④ 광고디자인은 상품의 특성을 분명히 해 주고 구매충동을 유발하는 색채의 적용이 필요하다.

1 2 OK

28. 주조색과 강조색에 관한 설명 중 틀린 것은?

① 주조색이란 전체의 70% 이상을 차지하는 것으로 전체 색채효과를 좌우하는 역할을 한다.

② 주조색은 분야별로 선정방법이 동일하지 않고 다를 수 있다.

③ 강조색이란 전체의 30% 이상을 차지하는 것으로 디자인 대상에 변화를 주는 역할을 한다.

④ 강조색은 시각적인 강조나 면의 미적인 효과를 위해 사용한다.

1 2 OK

29. 색채계획 시 고려할 조건 중 거리가 먼 것은?

① 기능성　　　　　② 심미성
③ 공공성　　　　　④ 형평성

1 2 OK

(2014. 3. 기사 32번)

30. 처음 점이 움직임을 시작한 위치에서 끝나는 위치까지의 거리를 가진 점의 궤적은?

① 점증　　　　　　② 선
③ 면　　　　　　　④ 입체

1 2 OK

31. 그린디자인의 디자인방법이 아닌 것은?

① 재료의 순수성 및 호환성을 고려하여 디자인한다.

② 각각의 조립과 분해가 쉽도록 디자인한다.

③ 재활용을 고려한 디자인으로 많은 노동력과 복잡한 공정이 요구된다.

④ 폐기 시 재활용률이 높도록 표면처리방법을 고안한다.

1 2 OK

(2017. 3. 기사 30번)

32. 산업이나 공예, 예술, 상업이 잘 협동하여 디자인의 규격화와 표준화를 실천한 디자인사조는 어느 것인가?

① 구성주의　　　　② 독일공작연맹
③ 미술공예운동　　④ 사실주의

1 2 OK

(2015. 3. 산업기사 31번)

33. 메이크업(make-up)을 하기 위한 가장 중요한 3대 관찰요소는?

① 이목구비의 비율, 얼굴형, 얼굴의 입체 정도

② 시대유행, 의상과의 연관성, 헤어스타일과의 조화

③ 비용, 고객의 미적 욕구, 보건 및 위생상태

④ 색의 균형, 피부의 질감, 얼굴의 형태

1 2 OK

(2013. 1. 기사 28번), (2016. 2. 기사 23번)

34. 근대 디자인의 역사에 대한 설명 중 틀린 것은 어느 것인가?

① 독일공작연맹은 규격화를 통해 생산의 양 증대를 긍정하면서 동시에 질 향상을 지향하였다.

② 미술공예운동은 수공예부흥운동, 대량생산시스템의 거부라는 시대 역행적 성격이 강했다.

③ 곡선적 아르누보는 오스트리아 빈을 중심으로 발전하였다.

④ 아르데코는 복고적 장식과 단순한 현대적 양식을 결합하여 대중화를 시도하였다.

(2015. 2. 기사 32번)

35. 다음 ()에 가장 적합한 말은?

> 디자인이란 인간생활의 목적에 알맞고 ()적이고 미적인 조형을 계획하고 그를 실현한 과정과 그에 따른 결과로 정의될 수 있다.

① 자연 ② 실용
③ 환상 ④ 상징

(2013. 2. 기사 35번)

36. 디자인사조(思潮)에 대한 설명으로 옳은 것은?

① 미술공예운동은 윌리엄 모리스의 노력에 힘입어 19세기 후반 예술성을 지향하는 몇몇 길드(guild)와 새로운 세대의 건축가, 공예디자이너에 의해 성장하였다.

② 플럭서스(Fluxus)란 원래 낡은 가구를 주워 모아 새로운 가구를 만든다는 뜻으로 저속한 모방예술을 의미한다.

③ 바우하우스(Bauhaus)는 신조형주의 운동으로서 개성을 배제하는 주지주의적 추상미술운동이다.

④ 다다이즘(dadaism)의 화가들은 자연적 형태는 기하학적인 동일체의 방향으로 단순화시키거나 세련되게 할 수도 있다고 하였다.

(2017. 1. 기사 37번)

37. 자극의 크기나 강도를 일정방향으로 조금씩 변화시켜 나가면서 그 각각의 자극에 대하여 '크다/작다, 보인다/보이지 않는다' 등의 판단을 하는 색채디자인 평가방법은?

① 조정법 ② 극한법
③ 항상법 ④ 선택법

(2013. 1. 기사 25번), (2017. 3. 기사 38번)

38. 에스니컬 디자인(ethnical design), 버내큘러 디자인(vernacular design)의 개념은 어떤 디자인의 조건을 충족시키기 위한 것으로 설명되는가?

① 합목적성 ② 독창성
③ 질서성 ④ 문화성

(2013. 3. 기사 29번)

39. 흐름, 끊임없는 변화, 움직임을 뜻하는 라틴어로, 1960년대에서 1970년대에 걸쳐 주로 독일의 여러 도시를 중심으로 일어난 국제적 전위예술운동은?

① 플럭서스 ② 해체주의
③ 페미니즘 ④ 포토리얼리즘

(2016. 1. 기사 21번)

40. 개인의 개성과 호감이 가장 중요시되는 분야는?

① 화장품의 색채디자인
② 주거공간의 색채디자인
③ CIP의 색채디자인
④ 교통표지판의 색채디자인

제3과목 : 색채관리

(2018. 2. 기사 44번)

41. 자연주광조명에서의 색비교에 대한 설명으로 잘못된 것은?

① 북반구에서의 주광은 북창을 통해서 확산된 광을 사용한다.

② 진한 색의 물체로부터 반사되지 않는 확산 주광을 이용해야 한다.

③ 시료면의 범위보다 넓은 범위를 균일하게 조명해야 한다.

④ 적어도 1,000lx의 조도가 되어야 한다.

1 2 OK

42. 색채계에 대한 설명으로 틀린 것은?

① 색채계란 색을 표시하는 수치를 측정하는 계측기를 뜻한다.

② 광전수광기를 사용하여 종합분광특성을 적절하게 조정한 색채계는 광전색채계이다.

③ 복사의 분광분포를 파장의 함수로 측정하는 계측기는 분광광도계이다.

④ 시감에 의해 색 자극값을 측정하는 색채계를 시감색채계라 한다.

1 2 OK (2013. 1. 산업기사 48번), (2018. 1. 기사 58번)

43. 제시조건이나 재질 등의 차이에 따라 변화를 보이는 주관적인 색의 현상은?

① 컬러프로파일

② 컬러캐스트

③ 컬러세퍼레이션

④ 컬러어피어런스

1 2 OK

44. 광원에 대한 측정으로 인간의 눈을 기준으로 이루어지는 것을 광측정이라 한다. 4가지 측정량에 해당되는 것은?

① 전광속, 선명도, 휘도, 광도

② 전광속, 색도, 휘도, 광도

③ 전광속, 광택도, 휘도, 광도

④ 전광속, 조도, 휘도, 광도

1 2 OK

45. 표면색의 시감비교방법으로 틀린 것은?

① KS A 0065로 정의되어 있다.

② 정상색각인 관찰자를 필요로 한다.

③ 자연주광 혹은 인공광원에서 비교를 실시한다.

④ 인공의 평균주광으로 D50은 사용할 수 없다.

1 2 OK (2015. 3. 기사 42번)

46. 가소성 물질이며, 광택이 좋고 다양한 색채를 낼 수 있도록 착색이 가능하며 투명도가 높고 굴절률은 유리보다 낮은 소재는?

① 플라스틱 ② 금속

③ 천연섬유 ④ 알루미늄

1 2 OK (2018. 2. 기사 55번)

47. 입력색역에서 표현된 색이 출력색역에서 재현불가할 때 ICC에서 규정한 렌더링의도에 대한 설명으로 잘못된 것은?

① 지각적(perceptual) 렌더링은 전체 색 간의 관계는 유지하면서 출력색역으로 색을 압축한다.

② 채도(saturation)렌더링은 입력측의 채도가 높은 색을 출력에서도 채도가 높은 색으로 변환한다.

③ 상대색도(realtive colorimetric)렌더링은 입력의 흰색을 출력의 흰색으로 매핑하며, 전체 색 간의 관계를 유지하면서 출력색역으로 색을 압축한다.

④ 절대색도(absolute colorimetric)렌더링은 입력의 흰색을 출력의 흰색으로 매핑하지 않는다.

(2013. 1. 기사 60번), (2016. 1. 기사 42번)

48. 대상에 따라 구분해서 사용하는 경면광택도 측정에 대한 설명으로 틀린 것은?

① 85° 경면광택도 : 종이, 섬유 등 광택이 거의 없는 대상에 적용

② 75° 경면광택도 : 도장면, 타일, 법랑 등 일반적 대상물의 측정

③ 60° 경면광택도 : 광택범위가 넓은 경우에 적용

④ 20° 경면광택도 : 비교적 광택도가 높은 도장면이나 금속면끼리의 비교

1 2 OK

49. 조건등색지수(MI)를 구하려 한다. 2개의 시료가 기준광으로 조명되었을 때 완전히 같은 색이 아닐 경우의 보정방법은?

① 기준광으로 조명되었을 때의 삼자극치 (Xr1, Yr1, Zr1)를 보정한다.

② 시험광(t)으로 조명되었을 때의 삼자극치 (Xt2, Yt2, Zt2)를 보정한다.

③ 기준광(r)과 시험광(t)으로 조명되었을 때 각각의 삼자극치를 모두 보정한다.

④ 보정은 필요 없고, MI만 기록한다.

1 2 OK

50. 분광반사율에 대한 설명으로 옳은 것은?

① 동일 조건으로 조명하여 한정된 동일 입체각 내의 물체에서 반사하는 복사속과 완전확산반사면에서 반사하는 복사속의 비율

② 동일 조건으로 조명 및 관측한 물체의 파장에 있어서 분광복사휘도와 완전확산반사면의 비율

③ 물체에서 반사하는 파장의 분광복사속과 물체에 입사하는 파장의 분광복사속의 비율

④ 입사한 복사를 모든 방향에 동일한 복사휘도로 반사한 비율

1 2 OK

51. 염료와 안료에 대한 설명으로 틀린 것은?

① 일반적으로 염료는 수용성, 안료는 비수용성이다.

② 일반적으로 염료는 유기성, 안료는 무기성이다.

③ 불투명한 채색을 얻고자 하는 경우 안료를 사용하고, 투명도를 원할 때는 염료를 사용한다.

④ 불투명하게 플라스틱을 채색하고자 할 때는 안료와 플라스틱 사이의 굴절률 차이를 작게 해야 한다.

1 2 OK (2016. 3. 기사 46번)

52. ISO 3664 컬러관측기준에 대한 설명으로 틀린 것은?

① 분광분포는 CIE 표준광 D_{50}을 기준으로 한다.

② 반사물에 대한 균일도는 60% 이상, 1,200lux 이상이어야 한다.

③ 투사체에 대한 균일도는 75% 이상, 1,270cd/m² 이상이어야 한다.

④ 10%에서 60% 사이의 반사율을 가진 무채색 유광배경이 요구된다.

1 2 OK

53. 천연수지도료에 대한 설명 중 틀린 것은?

① 카슈계 도료는 비교적 저렴하다.

② 주정에나멜은 수지를 알코올에 용해하여 안료를 가한다.

③ 셸락니스와 속건니스는 도막이 매우 강하다.

④ 유성에나멜은 보일유를 전색제로 하는 도료이다.

1 2 OK

54. 시각에 관한 용어와 설명이 바르게 연결된 것은 어느 것인가?

① 가독성 – 대상물의 존재 또는 모양의 보기 쉬움 정도

② 박명시 – 명소시와 암소시의 중간 밝기에서 추상체와 간상체 양쪽이 움직이고 있는 시각의 상태

③ 자극역 – 2가지 자극이 구별되어 지각되기 위하여 필요한 자극 척도상의 최소의 차이

④ 동시대비 – 시간적으로 근접하여 나타나는 2가지 색을 차례로 볼 때에 일어나는 색대비

1 2 OK

55. 디지털프린터의 디더링기법에 대한 설명으로 틀린 것은?

① AM스크리닝은 닷의 위치는 그대로 두고 크기를 변화시킨다.

② FM스크리닝은 닷 배치는 불규칙적으로 보이도록 이루어진다.

③ 스토캐스틱스크리닝은 AM스크리닝기법이다.

④ 에러디퓨전은 FM스크리닝기법이다.

1 2 OK

56. 메타메리즘에 관한 설명으로 틀린 것은?

① 메타메리즘이 나타나는 경우 광원이 바뀌면서 색채가 얼마나 차이가 나는지 알려주는 지수를 메타메리즘지수라고 한다.

② CCM을 하는 경우에는 아이소메릭매칭을 한다.

③ 육안으로 조색하는 경우 메타메릭매칭을 한다.

④ 분광반사율 자체를 일치하게 하여도 관측자에 따라 메타메리즘현상이 일어나는 경우가 있다.

1 2 OK (2018. 1. 기사 57번)

57. ICC 기반 색채관리시스템에 대한 설명으로 틀린 것은?

① CIE XYZ 또는 CIE LAB을 PCS로 사용한다.

② 색채변환을 위해서 항상 입력과 출력프로파일이 필요하지는 않다.

③ 운영체제에서 특정 CMM을 선택하는 것이 가능하다.

④ CIE LAB의 지각적 불균형문제를 CMM에서 보완할 수 있다.

1 2 OK

58. 먼셀의 색채개념인 색상, 명도, 채도와 유사한 구조의 디지털색채시스템은?

① CMYK　　　　② HSL

③ RGB　　　　　④ LAB

1 2 OK (2015. 2. 기사 42번)

59. 색채를 효과적으로 재현하기 위해 다른 과정보다 우선되어야 하는 것은?

① 재현하려는 표준표본의 색채소재(도료, 염료 등)의 특성 파악

② 재현하려는 표준표본의 측색을 바탕으로 한 색채정량화

③ 색채재현을 위한 원색의 조합비율 구성

④ 색채재현을 위해 사용하는 컬러런트의 성분 파악

(2014. 3. 기사 52번)

60. 안료의 특징으로 옳은 것은?

① 채색 후에 물이나 습기에 노출되면 색이 보존되지 않는다.

② 물이나 착색과정의 용제(溶劑)에 의해 단일분자로 녹는다.

③ 착색하고자 하는 매질에 용해되지 않는다.

④ 피염제의 종류, 색료의 종류, 흡착력 등에 따라 착색방법이 달라진다.

제4과목 : 색채지각론

1 2 OK (2015. 2. 기사 76번)

61. 정육점에서 사용하는 붉은 색 조명이 고기를 신선하게 보이도록 하는 현상은?

① 분광반사 ② 연색성

③ 조건등색 ④ 스펙트럼

1 2 OK

62. 인쇄에서의 혼색에 대한 설명으로 틀린 것은 어느 것인가?

① 망점인쇄에서는 잉크가 중복인쇄로써 필요에 따라 겹쳐지기 때문에 감법혼색의 상태를 나타낸다.

② 잉크량을 절약하기 위해 백색잉크를 사용해 4원색을 원색으로써 중복인쇄한다.

③ 각 잉크의 망점 크기나 위치가 엇갈리므로 병치가법의 혼색상태도 나타난다.

④ 망점인쇄에서는 감법혼색과 병치가법혼색이 혼재된 혼색이다.

1 2 OK (2017. 3. 기사 63번)

63. 베졸드(Bezold)효과에 대한 설명으로 틀린 것은 어느 것인가?

① 배경에 비해 줄무늬가 가늘고, 그 간격이 좁을수록 효과적이다.

② 어느 영역의 색이 그 주위색의 영향을 받아 주위색에 근접하게 변화하는 효과이다.

③ 배경색과 도형색의 명도가 색상 차이가 적을수록 효과가 뚜렷하다.

④ 음성적 잔상의 원리를 적용한 효과이다.

1 2 OK

64. 다음 ()에 들어갈 내용으로 알맞게 짝지어진 것은?

> 간상체시각은 약 ()nm의 빛에 가장 민감하며, 추상체시각은 약 ()nm의 빛에 가장 민감하다.

① 400, 450 ② 500, 560

③ 400, 550 ④ 500, 660

1 2 OK

65. 저녁노을이 붉게 보이는 것은 빛의 어떤 현상 때문인가?

① 반사 ② 굴절

③ 간섭 ④ 산란

1 2 OK

66. 조명광의 혼색이나 텔레비전 또는 컴퓨터 모니터의 혼색에 해당하는 것은?

① 가법혼색 ② 감법혼색

③ 중간혼색 ④ 회전혼색

1 2 OK

67. 색의 3속성 중 대상물과 바탕색과의 관계에서 시인성에 영향을 주는 순서로 바르게 나열한 것은?

① 채도차 → 색상차 → 명도차

② 색상차 → 채도차 → 명도차

③ 채도차 → 명도차 → 색상차

④ 명도차 → 채도차 → 색상차

1 2 OK

(2016. 1. 기사 68번)

68. 색채의 경연감에 관한 설명으로 틀린 것은?

① 밝고 채도가 낮은 난색은 부드러운 느낌을 준다.

② 색채의 경연감은 주로 명도와 관련이 있다.

③ 채도가 높은 한색은 딱딱한 느낌을 준다.

④ 어두운 한색은 딱딱한 느낌을 준다.

1 2 OK

69. 다음 곡선 중에서 양배추의 분광반사율을 나타내는 것은?

① A 　　　　② B

③ C 　　　　④ D

1 2 OK

70. 다음 중 병치혼색이 아닌 것은?

① 인상파 화가의 점묘화

② 컬러인쇄의 망점

③ 직물에서의 베졸드효과

④ 빠르게 도는 색팽이의 색

1 2 OK

(2017. 1. 기사 64번)

71. 푸르킨예 현상에 대한 설명 중 옳은 것은?

① 조명이 점차 어두워지면 빨간색이 다른 색보다 먼저 영향을 받는다.

② 암소시에서 명소시로 이동할 때 생기는 지각현상을 말한다.

③ 낮에는 빨간 사과가 밤이 되면 밝은 회색으로 보인다.

④ 어두운 곳에서의 명시도를 높이기 위해서는 초록색보다는 주황색이 유리하다.

1 2 OK

(2016. 3. 기사 62번)

72. 색채에 대한 느낌을 가장 옳게 설명한 것은?

① 빨강, 주황, 노랑 등의 색상은 경쾌하고 시원함을 느끼게 한다.

② 장파장계통의 색은 시간의 경과가 느리게 느껴지고, 단파장계통의 색은 시간의 경과가 빠르게 느껴진다.

③ 한색계열의 저채도 색은 심리적으로 마음이 가라앉는 느낌을 준다.

④ 색의 중량감은 주로 채도에 의하여 좌우된다.

1 2 OK

(2015. 2. 기사 74번)

73. 물체에 적용 시 가장 작아 보이는 색은?

① 채도가 높은 주황색

② 밝은 노란색

③ 명도가 낮은 파란색

④ 채도가 높은 연두색

74. 노트르담 대성당의 스테인드글라스 제작기법에서, 원색으로 이루어진 바탕 그림 사이에 검은색 띠를 두른 것을 발견하게 되는데 이는 어떤 대비를 약화시키려는 시각적 보정작업인가?

① 색상대비 ② 연변대비

③ 명도대비 ④ 한난대비

75. 색채의 감정효과 중 리프만효과(Liebmann's effect)와 관련이 높은 것은?

① 경연감 ② 온도감

③ 명시성 ④ 주목성

76. 두 개 이상의 색필터 또는 색광을 혼합하여 다른 색채감각을 일으키는 것은?

① 색의 지각 ② 색의 혼합

③ 색의 순응 ④ 색의 파장

77. 작은 면적의 회색이 채도가 높은 유채색으로 둘러싸일 때 회색이 유채색의 보색색상을 띠어 보이는 것은?

① 색음현상 ② 애브니효과

③ 리프만효과 ④ 기능적 색채

78. 유채색 지각과 관련된 광수용기는?

① 간상체 ② 추상체

③ 중심와 ④ 맹점

79. 감법혼색을 응용하는 것이 아닌 것은?

① 컬러TV ② 컬러슬라이드

③ 컬러영화필름 ④ 컬러인화사진

80. 도로안내표지를 디자인할 때 가장 중점을 두어야 하는 것은?

① 배경색과 글씨의 보색대비효과를 고려한다.

② 배경색과 글씨의 명도차를 고려한다.

③ 배경색과 글씨의 색상차를 고려한다.

④ 배경색과 글씨의 채도차를 고려한다.

제5과목 : 색채체계론

81. 문 · 스펜서(Moon · Spencer)의 색채조화론 중 색상이나 명도, 채도의 차이가 아주 가까운 애매한 배색으로 불쾌감을 주는 범위는?

① 유사조화 ② 눈부심

③ 제1부조화 ④ 제2부조화

82. 먼셀색체계를 규정한 한국산업표준은?

① KS A 0011 ② KS A 0062

③ KS A 0074 ④ KS A 0084

83. ISCC-NIST의 색기호에서 색상과 약호의 연결이 틀린 것은?

① RED - R ② OLIVE - O

③ BROWN - BR ④ PURPLE - P

1 2 OK (2018. 2. 기사 89번)

84. 다음 중 한국의 전통색명인 벽람색(碧藍色)에 해당하는 색은?

① 밝은 남색　　　　② 연한 남색

③ 어두운 남색　　　④ 진한 남색

1 2 OK (2018. 2. 기사 82번)

85. NCS색체계에서 S2030-Y90R 색상에 대한 옳은 설명은?

① 90%의 노란색도를 지니고 있는 빨간색

② 노란색도 20%, 빨간색도 30%를 지니고 있는 주황색

③ 90%의 빨간색도를 지니고 있는 노란색

④ 빨간색도 20%, 노란색도 30%를 지니고 있는 주황색

1 2 OK (2016. 3. 기사 84번)

86. NCS색체계에 대한 설명 중 틀린 것은?

① NCS 표기법으로 모든 가능한 물체의 표면색을 표시할 수 있다.

② 색상삼각형의 한 색상은 섬세한 차이의 다른 검정색도와 유채색도에 의해서 변한다.

③ 노르웨이, 스페인, 스웨덴의 국가 표준색을 제정하는 데 기여하였다.

④ 업계 간 원활한 컬러커뮤니케이션을 위해 trend color를 포함한다.

1 2 OK

87. 다음 중 국제표준색체계가 아닌 것은?

① Munsell　　　　② CIE

③ NCS　　　　　　④ PCCS

1 2 OK (2013. 2. 기사 99번), (2016. 1. 기사 89번)

88. DIN색체계와 가장 유사한 색상구조를 갖는 색체계는?

① Munsell　　　　② NCS

③ Yxy　　　　　　④ Ostwald

1 2 OK (2018. 2. 기사 82번)

89. 먼셀색체계의 기본 5색상이 아닌 것은?

① 연두　　　　　　② 보라

③ 파랑　　　　　　④ 노랑

1 2 OK

90. 혼색계시스템의 이론에 기초를 둔 연구를 한 학자들로 나열된 것은?

① 토마스 영, 헤링, 괴테

② 토마스 영, 헬름홀츠, 맥스웰

③ 슈브뢸, 헬름홀츠, 맥스웰

④ 토마스 영, 슈브뢸, 비렌

1 2 OK

91. 오스트발트색입체의 특징으로 틀린 것은?

① 시지각적으로 색상이 등간격으로 분포하지 않는다.

② 순색의 백색량, 순색량은 색상마다 같다.

③ 모든 색상의 순색은 색입체상에서 동일한 위치에 있다.

④ 등순계열의 색은 흑색량과 순색량이 같다.

1 2 OK (2015. 3. 기사 85번)

92. 우리의 음양오행사상에 의한 색체계는 오방정색과 오방간색으로 분류하는데 다음 중 오방간색이 아닌 것은?

① 청색　　　　　　② 홍색

③ 유황색　　　　　④ 자색

93. CIE색체계의 특성이 아닌 것은?

① 동일 색상을 찾기 쉬워 색채계획 시 유용하다.

② 인쇄로 표현할 수 있는 색의 범위가 한정적이다.

③ 색을 과학적이고 객관성있게 지시할 수 있다.

④ 최종 좌표값들의 활용에 있어 인간의 색채 시감과 거리가 있다.

94. CIE색체계의 색공간 읽는 법에 대한 설명으로 틀린 것은?

① Yxy에서 Y는 색의 밝기를 의미한다.

② L*a*b*에서 L*는 인간의 시감과 같은 명도를 의미한다.

③ L*C*h*에서 C*는 색상의 종류, 즉 Color를 의미한다.

④ L*u*v*에서 u*와 v*는 두 개의 채도축을 표현한다.

95. PCCS색체계에 대한 설명으로 옳은 것은?

① 일반교육 및 미술교육 등 색채교육용 표준체계로 색채관리 및 조색을 과학적으로 정확히 전달하기에 적합한 색체계이다.

② R, Y, G, B, P의 5색상을 색영역의 중심으로 하고, 각 색의 심리보색을 대응시켜 10색상을 기본색상으로 한다.

③ 명도의 표준은 흰색과 검은색 사이를 정량적으로 분할한다.

④ 채도의 기준은 지각적 등보성이 없이 절대 수치인 9단계로 모든 색을 구성하였다.

96. CIE L*u*v* 색좌표에 대한 설명으로 틀린 것은?

① L*은 명도차원이다.

② u*와 v*는 색상축을 표현한다.

③ u*는 노랑 – 파랑축이다.

④ v*는 빨강 – 초록축이다.

97. 먼셀색체계의 색채표기법으로 옳은 것은?

① 19:pB ② 2.5PB 4/10

③ Y90R ④ 2eg

98. 관용색명과 일반색명의 설명으로 틀린 것은?

① 관용색명은 옛날부터 전해 내려오는 습관상으로 사용하는 색 하나하나의 고유색명이라 정의할 수 있다.

② 관용색명에는 동물 및 식물, 광물 등의 이름에서 따온 것들이 있다.

③ 일반색명은 계통색명이라고 하며, 감성적인 표현의 방법이라 할 수 있다.

④ ISCC–NIST 색명법은 미국에서 공동으로 제정한 색명법으로 일반색명이라 할 수 있다.

99. 아래 그림의 오스트발트색채체계에서 보여지는 조화로 맞는 것은?

① 등백계열의 조화

② 등흑계열의 조화

③ 등순계열의 조화

④ 등가색환계열의 조화

(2018. 1. 기사 94번)

1 2 OK

100. 슈브뢸(M. E. Chevreul)의 색채조화론에 대한 설명으로 옳은 것은?

① 색의 조화와 대비의 법칙을 사용한다.

② 조화는 질서와 같다.

③ 동일 색상이 조화가 좋다.

④ 순색, 흰색, 검정을 결합하여 4종류의 색을 만든다.

11회 컬러리스트 기사 필기 기출모의고사

제1과목 : 색채심리 · 마케팅

1 2 ✓ (2014. 1. 기사 7번)

01. 소비자의 욕구와 구매패턴에 대응하기 위한 마케팅전략의 단계로 옳은 것은?

① 다양화마케팅 → 대량마케팅 → 표적마케팅

② 대량마케팅 → 다양화마케팅 → 표적마케팅

③ 표적마케팅 → 대량마케팅 → 다양화마케팅

④ 다양화마케팅 → 표적마케팅 → 대량마케팅

1 2 ✓

02. 인간의 선행경험에 따라 다른 감각과 교류되는 색채감각을 경험하게 된다. 이에 대한 설명 중 틀린 것은?

① 뉴턴은 분광실험을 통해 발견한 7개 영역의 색과 7음계를 연결시켰으며, 이 중 C음은 청색을 나타낸다.

② 색채와 모양의 추상적 관련성은 요하네스 이텐, 파버비렌, 칸딘스키, 베버와 페히너에 의해 연구되었다.

③ '브로드웨이 부기우기'라는 작품은 시각과 청각의 공감각을 활용하였으며, 색채언어의 가능성을 보여 주었다.

④ 20대 여성을 겨냥한 핑크색 스마트 기기의 시각적 촉감은 부드러움이 연상되며, 이와 같이 색채와 관련된 공감각을 활용하면 메시지와 의미를 보다 정확하게 전달할 수 있다.

1 2 ✓

03. 프랑스의 색채학자 장 필립 랑클로(Jean Philippe Lenclos)와 관련이 가장 높은 학문은 어느 것인가?

① 색채지리학 ② 색채인문학

③ 색채지역학 ④ 색채종교학

1 2 ✓ (2017. 2. 기사 10번)

04. 일반적으로 '사과는 무슨 색?'하고 묻는 질문에 '빨간색'이라고 답하는 경우처럼, 물체의 표면색에 대해 무의식적으로 결정하여 말하게 되는 색은?

① 항상색 ② 무의식색

③ 기억색 ④ 추측색

1 2 ✓ (2019. 2. 기사 12번)

05. 색채마케팅에 대한 설명으로 옳지 않은 것은 어느 것인가?

① 대중이 특정색채를 좋아하도록 유도하여 브랜드 또는 제품의 가치를 높이는 것

② 색채의 이미지나 연상작용을 브랜드와 결합하여 소비를 유도하는 것

③ 생산단계에서 색채를 핵심요소로 하여 제품을 개발하는 것

④ 새로운 컬러를 제안하거나 유행색을 창조해 나가는 총제적인 활동

1 2 OK (2015. 1. 기사 13번), (2019. 1. 기사 20번)

06. 색채마케팅전략을 수립하는 데 있어서 생활유형(life style)이 대두된 이유가 아닌 것은?

① 물적 충실, 경제적 효용의 중시

② 소비자마케팅에서 생활자마케팅으로의 전환

③ 기업과 소비자 간의 커뮤니케이션 장애 제거의 필요성

④ 새로운 시장세분화(market segmentation) 기준으로서의 생활유형 필요

1 2 OK (2015. 3. 산업기사 19번)

07. 색채조사를 위한 표본추출방법으로 틀린 것은 어느 것인가?

① 대규모 집단에서 소규모 집단을 뽑는다.

② 무작위로 표본추출한다.

③ 편차가 가능한 많이 나는 방식으로 한다.

④ 모집단에 대한 정확한 이해가 선행되어야 한다.

1 2 OK

08. 일반적인 포장지색채로 올바르지 않은 것은?

① 민트(mint)향 초콜릿 – 녹색과 은색의 포장

② 섬세하고 에로틱한 향수 – 난색계열, 흰색, 금색의 포장용기

③ 밀크초콜릿 – 흰색과 초콜릿색의 포장

④ 바삭바삭 씹히는 맛의 초콜릿 – 밝은 핑크와 초콜릿색의 포장

1 2 OK (2015. 3. 기사 3번)

09. 사회·문화정보의 색으로서 색채정보의 활용 사례가 잘못 연결된 것은?

① 동양 : 신성 시되는 종교색 – 노랑

② 중국 : 왕권을 대표하는 색 – 노랑

③ 북유럽 : 영혼과 자연의 풍요로움 – 녹색

④ 서양 : 평화, 진실, 협동 – 하양

1 2 OK (2015. 1. 기사 13번), (2019. 1. 기사 20번)

10. 색채시장조사의 자료수집방법으로 적합하지 않은 것은?

① 조사연구법

② 패널조사법

③ 현장관찰법

④ 체크리스트법

1 2 OK

11. 제품포지셔닝(positioning)에 대한 설명으로 옳은 것은?

① 제품의 품질, 스타일, 성능을 제품의 가격보다도 우선적으로 고려해야 한다.

② 제품이나 브랜드를 고객의 마음속에 경쟁제품보다 유리한 위치에 점하도록 하는 노력이다.

③ 경쟁사의 브랜드가 현재 어떻게 포지셔닝되어 있는지를 파악할 필요는 없다.

④ 제품의 속성보다는 제품의 이미지를 더 강조해야 유리하다.

1 2 OK (2016. 1. 기사 13번)

12. 제품의 수명주기 중 성장기의 설명으로 틀린 것은?

① 색채마케팅에 의한 브랜드 이미지 상승

② 시장점유의 극대화에 노력해야 하는 시기

③ 새롭고 차별화된 마케팅 및 광고 전략 필요

④ 유사제품이 등장하면서 시장이 확대되는 시기

1 2 OK (2018. 2. 기사 1번)

13. 색채의 공감각에 대한 설명 중 틀린 것은?

① 색의 농담과 색조에서 색의 촉감을 느낄 수 있다.

② 소리의 높고 낮음은 색의 명도, 채도에 의해 잘 표현된다.

③ 좋은 냄새의 색들은 light tone의 고명도 색상에서 느껴진다.

④ 쓴맛은 순색과 관계가 있고, 채도가 낮은 색에서 느껴진다.

1 2 OK

14. 기업의 마케팅전략을 수립하는 SWOT분석 과정에 해당하지 않는 것은?

① 기회 ② 위협
③ 약점 ④ 경쟁

1 2 OK

15. 색채별 치료효과에서 대머리, 히스테리, 신경질, 불면증, 홍역, 간질, 쇼크, 이질, 심장 두근거림 등을 치료할 때 효과적인 색채는?

① 파랑 ② 노랑
③ 보라 ④ 주황

1 2 OK

(2015. 1. 기사 15번)

16. 군집(cluster)표본 추출과정에 대한 설명이 아닌 것은?

① 모집단을 모두 포괄하는 목록을 가지고 체계적으로 선정해야 한다.

② 모집단을 하위집단으로 구획하여 하위집단을 뽑는다.

③ 잠정적 소비계층을 찾기 위해서는 전국의 소비자 모두가 모집단이 된다.

④ 편의가 없는 조사가 되기 위해서는 표본을 무작위로 뽑아야 한다.

1 2 OK

17. 구매의사결정의 설명으로 틀린 것은?

① 소비자의 구매의사결정과정은 욕구의 인식, 정보의 탐색, 대안의 평가, 구매의 결정, 구매 그리고 구매 후 행동의 6단계로 구성된다.

② 구매결정에 필요한 정보는 우선 내적으로 탐색한 후 부족하다고 판단되면 외적으로 추가 탐색한다.

③ 특정상품구매는 다른 요인에 의해서도 영향을 받지만 점포의 특징과도 밀접한 관계가 있다.

④ 소비자는 구매 후 다른 행동으로 옮길 수 있지만 인지부조화를 느낄 수가 없다.

1 2 OK

18. 다음은 마케팅정보시스템 중 무엇에 관한 설명인가?

> – 기업을 둘러싼 마케팅환경에서 발생하는 일상적인 정보를 수집하기 위해서 기업이 사용하는 절차와 정보원의 집합을 의미
> – 기업의 의사결정에 영향을 미칠 가능성이 있는 기업 주변의 모든 정보를 수집하는 것

① 내부정보시스템
② 고객정보시스템
③ 마케팅 의사결정지원시스템
④ 마케팅 인텔리전스시스템

1 2 OK

19. 시장세분화기준 설정방법이 아닌 것은?

① 지리적 세분화
② 인구통계학적 세분화
③ 심리분석적 세분화
④ 조직특성세분화

20. 마케팅의 변천된 개념에 대한 설명으로 틀린 것은?

① 제품지향적 마케팅 : 제품 및 서비스의 생산과 유통을 강조하여 효율성을 개선

② 판매지향적 마케팅 : 소비자의 구매유도를 통해 판매량을 증가시키기 위한 판매기술의 개선

③ 소비자지향적 마케팅 : 고객의 요구를 이해하고 이에 부응하는 기업의 활동을 통합하여 고객의 욕구충족

④ 사회지향적 마케팅 : 기업이 인간지향적인 사고로 사회적 책임을 다하는 것

제2과목 : 색채디자인

21. 다음 중 인간의 피부색을 결정하는 피부색소가 아닌 것은?

① 붉은색 – 헤모글로빈(hemoglobin)

② 황색 – 카로틴(carotene)

③ 갈색 – 멜라닌(melanin)

④ 흰색 – 케라틴(keratin)

22. 제품을 도면에 옮기는 크기와 실제 크기와의 비율은?

① 원도 ② 척도

③ 사도 ④ 사진도

23. 세계화의 지역화가 동시적 가치인식이 되는 시대에서 디자인이 경쟁력을 갖기 위한 방법으로 거리가 먼 것은?

① 지역적 특수가치 개발

② 유기적이고 자생적인 토속적 양식

③ 친자연성

④ 전통을 배제한 정보시대에 적합한 기술개발

24. 환경이나 건축분야에서 토착성을 나타내며, 환경특성인 지리, 지세, 기후조건 등에 의해 시간적으로 축적되어 형성된 자연의 색을 뜻하는 것은?

① 관용색 ② 풍토색

③ 안전색 ④ 정돈색

25. 미국을 중심으로 발전한 사조로 묶인 것은?

① 팝아트, 구성주의 ② 키치, 다다이즘

③ 키치, 아르데코 ④ 옵아트, 팝아트

26. 디자인의 기본원리 중 조화(harmony)의 특징에 해당하는 것은?

① 점이 ② 균일

③ 반복 ④ 주도

27. 상품을 선전하고 판매하기 위해 판매현장에서 사용하는 디자인형태는?

① POP(Point Of Purchase)디자인

② PG(PictoGraphy)디자인

③ HG(HoloGraphy)디자인

④ TG(TypoGraphy)디자인

1 2 OK (2015. 1. 기사 30번)

28. 유행색의 색채계획에 대한 설명으로 틀린 것은 어느 것인가?

① 과거에서 현재까지의 유행색사이클을 조사한다.

② 현재 시장에서 주요 군을 이루고 있는 색과 각 색의 분포도를 조사한다.

③ 전문기관의 데이터베이스를 중심으로 임의의 색을 설정하여 색의 경향을 결정한다.

④ 컬러코디네이션(color coordination)을 통해 결정된 색과 함께 색의 이미지를 통일화시킨다.

1 2 OK (2014. 2. 기사 24번)

29. 다음 중 비례에 대한 설명으로 틀린 것은?

① 좋은 비례의 구성은 즐거운 감정을 느끼게 한다.

② 스케일과 비례 모두 상대적인 크기와 양의 개념을 표현한다.

③ 주관적 질서와 실험적 근거가 명확하다.

④ 파르테논신전 등은 비례를 이용한 형태이다.

1 2 OK

30. 색의 심리적 효과 중 한색과 난색의 조절을 통해 주로 느낄 수 있는 것은?

① 개성 ② 시각적 온도감
③ 능률성 ④ 영역성

1 2 OK (2015. 1. 기사 24번), (2018. 1. 기사 21번)

31. 다음 색채디자인은 제품의 수명주기 중 어느 단계에 해당하는가?

> A사가 출시한 핑크색 제품으로 인해 기존의 파란색 제품들과 차별화된 빨강, 주황색 제품들이 속속 출시되어 다양한 색채의 제품들로 진열대가 채워지고 있다.

① 도입기 ② 성장기
③ 성숙기 ④ 쇠퇴기

1 2 OK (2017. 1. 기사 36번)

32. 러시아의 구성주의자인 엘 리시츠키의 작품을 일컫는 대표적인 조형언어는?

① 팩투라(factura)
② 아키텍톤(architekton)
③ 프라운(proun)
④ 릴리프(relief)

1 2 OK

33. 바우하우스(Bauhaus) 교수들이 미국으로 건너와 뉴바우하우스를 설립한 동기는?

① 학교와 교수들 간의 이견
② 미국의 경제성장을 동경
③ 입학생의 감소로 운영의 어려움
④ 나치의 탄압과 재정난

1 2 OK (2014. 2. 기사 39번), (2017. 2. 기사 25번)

34. 패션색채계획에 활용한 '소피스티케이티드(sophisticated)' 이미지에 대한 설명으로 옳은 것은?

① 고급스럽고 우아하며 품위가 넘치는 클래식한 이미지와 완숙한 여성의 아름다움을 추구

② 현대적인 샤프함과 합리적이면서도 개성이 넘치는 이미지로 다소 차가운 느낌

③ 어른스럽고 도시적이며 세련된 감각을 중요시 여기며 지성과 교양을 겸비한 전문직 여성의 패션스타일을 대표하는 이미지

④ 남성정장 이미지를 여성패션에 접목시켜 격조와 품위를 유지하면서도 자립심이 강한 패션이미지 추구

35. 형태구성 부분 간의 상호관계에 있어 반복, 점이, 강조 등의 요소를 이용하여 생명감과 존재감을 나타내는 디자인원리는?

① 조화 ② 균형

③ 비례 ④ 리듬

36. 색채관리의 순서로 옳은 것은?

① 색의 설정 → 발색 및 착색 → 배색 → 검사

② 배색 → 색의 설정 → 발색 및 착색 → 판매

③ 색의 설정 → 발색 및 착색 → 검사 → 판매

④ 색의 설정 → 검사 → 발색 및 착색 → 판매

37. 디자인사조에 대한 설명 중 틀린 것은?

① 몬드리안을 중심으로 한 데스틸은 빨강, 초록, 노랑으로 근대적인 추상이미지를 실현하고자 하였다.

② 피카소를 중심으로 한 큐비스트들은 인상파와 야수파의 영향을 받아 색의 대비를 적극적으로 활용하였다.

③ 구성주의는 기계예찬으로 시작하여 미술의 민주화를 주장, 기능적인 것, 실생활에 유용할 것을 요구했다.

④ 팝아트는 미국적 물질주의 문화의 반영이며, 근본적 태도에 있어서 당시의 물질문명에 대한 분위기와 연결되어 있다.

38. 빅터 파파넥(Victor Papanek)의 복합기능(functioncomplex) 중 특수한 목적을 달성하기 위한 자연과 사회의 변천작용에 대한 계획적이고 의도적인 실용화를 의미하는 것은?

① 텔레시스(telesis) ② 미학(aesthetics)

③ 용도(use) ④ 연상(association)

39. 르 코르뷔지에의 이론과 그의 사상에서 가장 중요시한 것은?

① 미의 추구와 이론의 바탕은 치수에 관한 모듈(module)에 있다.

② 근대기술의 긍정적인 면을 받아들이고, 개성적인 공예가 되어야 한다고 주장하였다.

③ 새로운 건축술의 확립과 교육에 전념하여 근대적인 건축공간의 원리를 세웠다.

④ 사진을 이용한 방법으로 새로운 조형의 표현수단을 제시하였다.

40. 신문매체를 활용하는 데 있어서의 장점이 아닌 것은?

① 대량의 도달범위 ② 높은 CPM

③ 즉시성 ④ 지역성

제3과목 : 색채관리

41. 색채를 발색할 때는 기본이 되는 주색(primary color)에 의하여 색역(color gamut)이 정해진다. 혼색방법에 따른 색역의 변화에 대한 설명 중 틀린 것은?

① 조명광 등의 혼색에서 주색은 좁은 파장영역의 빛만을 발산하는 색채가 가법혼색의 주색이 된다.

② 가법혼색은 각 주색의 파장영역이 좁으면 좁을수록 색역이 오히려 확장되는 특징이 있다.

③ 백색원단이나 바탕소재에 염료나 안료를 배합할수록 전체적인 밝기가 점점 감소하면서 혼색이 된다.

④ 감법혼색에서 사이안은 파란색영역의 반사율을, 마젠타는 빨간색영역의 반사율을, 노랑은 녹색영역의 반사율을 효과적으로 감소시킨다.

1 2 OK

42. 감법혼색의 경우 가장 넓은 색채영역을 구축할 수 있는 기본색은?

① 녹색, 빨강, 파랑

② 마젠타, 사이안, 노랑

③ 녹색, 사이안, 노랑

④ 마젠타, 파랑, 녹색

1 2 OK

43. 디지털컬러사진에 대한 설명으로 틀린 것은?

① 이미지센서의 원본컬러는 RAW파일로 저장할 수 있다.

② RAW이미지는 ISP처리를 거쳐 저장된다.

③ RAW이미지의 컬러는 10~14비트수준의 고비트로 저장된다.

④ RAW이미지의 색역은 가시영역의 크기와 같다.

1 2 OK

(2016. 2. 기사 57번)

44. 천연진주 또는 진주층과 닮은 외관을 부여하기 위해 사용하는 진주광택색료에 대한 설명으로 틀린 것은?

① 진주광택색료는 투명한 얇은 판의 위와 아래 표면에서의 광선의 간섭에 의하여 색을 드러낸다.

② 물고기 비늘은 진주광택색료와 유사한 유기화합물 간섭안료의 예이다.

③ 진주광택색료는 굴절률이 낮은 물질을 사용하여야 그 효과를 크게 할 수 있다.

④ 진주광택색료는 조명의 기하조건에 따라 색이 변한다.

1 2 OK

(2018. 2. 기사 51번)

45. 육안조색과 CCM장비를 이용한 조색의 관계에 대한 설명으로 옳은 것은?

① 육안조색은 CCM을 이용한 조색보다 더 정확하다.

② CCM장비를 이용한 조색시스템에서 가장 중요한 요소는 정확한 색료데이터베이스 구축이다.

③ 육안조색으로도 무조건등색을 실현할 수 있다.

④ CCM장비는 가법혼합방식에 기반한 조색에 사용한다.

1 2 OK

(2016. 2. 기사 46번)

46. KS A 0064(색에 관한 용어)에 따른 용어의 설명이 틀린 것은?

① 광원색 : 광원에서 나오는 빛의 색, 광원색은 보통 색자극값으로 표시한다.

② 색역 : 특정조건에 따라 발색되는 모든 색을 포함하는 색도좌표도 또는 색공간 내의 영역

③ 연색성 : 색필터 또는 기타 흡수매질의 중첩에 따라 다른 색이 생기는 것

④ 색온도 : 완전복사체의 색도와 일치하는 시료복사의 색도표시로, 그 완전복사체의 절대온도로 표시한 것

1 2 OK

47. 채널당 10비트 RGB모니터의 경우 구현할 수 있는 최대색은?

① $256 \times 256 \times 256$

② $128 \times 128 \times 128$

③ $1,024 \times 1,024 \times 1,024$

④ $512 \times 512 \times 512$

1 2 OK

48. 광원에 대한 설명으로 틀린 것은?

① 동일한 물체색이 광원에 따라 색이 달라지는 효과를 메타메리즘이라고 한다.

② 광원의 연색성을 이용하면 보다 효과적인 색채연출이 가능하다.

③ 어떤 색채가 매체, 주변 색, 광원, 조도 등이 다른 환경에서 관찰될 때 다르게 보이는 현상을 컬러어피어런스라고 한다.

④ 광원은 각각 고유의 분광특성을 가지고 있어 복사하는 광선이 물체에 닿게 되면 광원에 따라 파장별 분광곡선이 다르게 나타난다.

1 2 OK

49. 표면색의 시감비교방법에 대한 설명으로 틀린 것은?

① 일반적인 색 비교를 위해 자연주광 또는 인공광주광 어느 것을 사용해도 된다.

② 관찰자는 무채색계열의 의복을 착용해야 한다.

③ 관찰자의 시야 내에는 시험할 시료의 색 외에 진한 표면색이 있어서는 안 된다.

④ 인공주광 D65를 이용한 비교 시 특수연색 평가수는 95 이상이어야 한다.

1 2 OK (2017. 1. 기사 50번)

50. 디지털색채시스템에 대한 설명으로 옳은 것은?

① RGB : 빛을 더할수록 밝아지는 감법혼색체계이다.

② HSB : 색상은 0º에서 360° 단계의 각도값에 의해 표현된다.

③ CMYK : 각 색상은 0에서 255까지 256단계로 표현된다.

④ indexed color : 일반적인 컬러색상을 픽셀밝기 정보만 가지고 이미지를 구현한다.

1 2 OK (2013. 1. 기사 53번)

51. 연색성에 관한 설명 중 옳은 것은?

① 연색성이란 인공의 빛에서 측정한 값을 말한다.

② 연색지수 90 이하인 광원은 연색성이 좋다.

③ A광원의 경우 연색성지수가 높아도 색역이 좁다.

④ 형광등인 B광원은 연색성은 낮아도 색역을 넓게 표현한다.

1 2 OK (2015. 3. 기사 58번)

52. 'R(λ) = S(λ) × B(λ) × W(λ)'는 절대분광반사율의 계산식이다. 각각의 의미가 틀린 것은?

① R(λ) = 시료의 절대분광반사율

② S(λ) = 시료의 측정시그널

③ B(λ) = 흑색표준의 절대분광반사율값

④ W(λ) = 백색표준의 절대분광반사율값

1 2 OK

53. ICC프로파일에 포함되어야 할 필수태그로 틀린 것은?

① copyrightTag

② MatrixColumnTag

③ profileDescriptionTag

④ mediaWhitePointTag

1 2 ok

54. ICC 기반의 색상관리시스템의 구성요소로 틀린 것은?

① Profile Connection Space

② Color Gamut

③ Color Management Module

④ Rendering Intent

1 2 ok

(2013. 3. 기사 44번)

55. isomerism에 대한 설명으로 가장 옳은 것은 어느 것인가?

① 어떤 특정조건의 광원이나 관측자의 시감에 따라 색이 일치하는 것을 말한다.

② 특정한 광원 아래에서는 동일한 색으로 보이나 광원의 분광분포가 달라지면 다르게 보인다.

③ 표준광원 A, 표준광원 D 등으로 분광분포가 서로 다른 광원을 이용하여 평가한다.

④ 이론적으로 분광반사율이 정확하게 일치하는 완전한 물리적 등색을 말한다.

1 2 ok

(2017. 3. 기사 50번)

56. 일반적인 안료와 염료에 대한 설명으로 틀린 것은?

① 안료는 물이나 유지에 용해되지 않는 성질이 있는 데 비하여 염료는 물에 용해된다.

② 무기안료와 유기안료의 분류기준은 발색성분에 따른다.

③ 유기안료는 무기안료에 비해서 내광성과 내열성이 우수한 장점이 있다.

④ 염료는 물 및 대부분의 유기용제에 녹아 섬유에 침투하여 착색되는 유색물질을 일컫는다.

1 2 ok

57. 모니터에서 삼원색의 가법혼색으로 만들어지는 모든 색을 포함하는 색공간 내의 재현영역을 무엇이라고 하는가?

① 색입체(color solid)

② 스펙트럼 궤적(spectrum locus)

③ 완전복사체궤적(planckian locus)

④ 색영역(color gamut)

1 2 ok

58. 국제조명위원회(CIE) 및 국제도량형위원회(CIPM)에서 채택하였으며, 밝은 시감에 대한 함수를 $V(\lambda)$로 표시하는 것은?

① 분광시감효율

② 표준분광시감효율함수

③ 시감반사율

④ 시감투과율

1 2 ok

59. 물체의 분광반사율, 분광투과율 등을 파장의 함수로 측정하는 계측기는?

① 분광복사계 ② 시감색채계

③ 광전색채계 ④ 분광광도계

1 2 ok

(2017. 2. 기사 41번)

60. 색채영역과 혼색방법에 관한 설명으로 틀린 것은?

① 모니터화면의 형광체들은 가법혼색의 주색 특징에 따라 선별된 형광체를 사용한다.

② 감법혼색은 각 주색의 파장영역이 좁을수록 색역이 확장된다.

③ 컬러프린터의 발색은 병치혼색과 감법혼색을 같이 활용한 것이다.

④ 감법혼색에서 사이안(cyan)은 600nm 이후의 빨간색영역의 반사율을 효과적으로 감소시킨다.

제4과목 : 색채지각론

1 2 OK

61. 카메라에 사용하는 UV필터와 관련이 있는 파장은?

① 적외선 ② X-선

③ 자외선 ④ 감마선

1 2 OK (2013. 1. 기사 75번), (2017. 3. 기사 71번)

62. 색필터를 통한 혼색실험에 관한 설명 중 틀린 것은?

① 노랑과 마젠타의 이중필터를 통과한 빛은 빨간색으로 보인다.

② 감법혼색과 가법혼색의 연관된 관계를 이해하는 데 도움이 된다.

③ 필터의 색이 진해지거나 필터의 수가 증가할수록 명도가 낮아진다.

④ 노란필터는 장파장의 빛을 흡수하고 사이안필터는 단파장의 빛을 흡수한다.

1 2 OK (2015. 1. 기사 64번)

63. 가법혼합의 결과에 관한 설명 중 틀린 것은?

① 파랑과 녹색의 혼합결과는 사이안(C)이다.

② 녹색과 빨강의 혼합결과는 노랑(Y)이다.

③ 파랑과 빨강의 혼합결과는 마젠타(M)이다.

④ 파랑과 녹색과 노랑의 혼합결과는 백색(W)이다.

1 2 OK (2015. 3. 기사 78번)

64. 다음 ()에 들어갈 색의 속성을 순서대로 옳게 나열한 것은?

> 색면적이 극도로 작을 경우에는 ()과(와)의 관계가 중요하고, 색면적이 클 경우에는 ()과(와)의 관계가 중요하다.

① 명도, 색상 ② 색상, 채도

③ 채도, 색상 ④ 명도, 채도

1 2 OK

65. 동일지점에서 두 가지 이상의 색광 또는 반사광이 1초 동안에 40~50회 이상의 속도로 번갈아 발생하면 그 색자극들이 혼색된 상태로 보이게 되는 혼색방법은?

① 동시혼색 ② 계시혼색

③ 병치혼색 ④ 감법혼색

1 2 OK (2015. 3. 기사 69번)

66. 눈에 대한 설명 중 틀린 것은?

① 외부에서 들어오는 빛의 양을 조절하는 역할을 하는 것은 홍채이다.

② 수정체는 빛을 굴절시킴으로써 망막에 선명한 상이 맺도록 한다.

③ 망막의 중심부에는 간상체만 있다.

④ 빛에 대한 감각은 광수용기세포의 반응에서 시작된다.

1 2 OK

67. 색채의 운동성에 관한 설명으로 옳은 것은?

① 진출색은 수축색이 되고, 후퇴색은 팽창색이 된다.

② 차가운 색이 따뜻한 색보다 더 진출하는 느낌을 준다.

③ 어두운 색이 밝은 색보다 더 진출하는 느낌을 준다.

④ 채도가 높은 색이 무채색보다 더 진출하는 느낌을 준다.

68. 색광의 가법혼색을 적용하는 그라스만(H. Grassmann)의 법칙이 아닌 것은?

① 빨강과 초록을 똑같은 색광으로 혼합하면 양쪽의 빛을 함유한 노란색광이 된다.

② 백색광이나 동일한 색의 빛이 증가하면 명도가 증가하는 현상이다.

③ 광량에 대한 채도의 증가를 식으로 나타낸 법칙이다.

④ 색광의 가법혼색 즉, 동시·계시·병치혼색의 어느 경우이든 같은 법칙이 적용된다.

69. 무거운 작업도구를 사용하는 작업장에서 심리적으로 가볍게 느끼도록 하는 색으로 가장 효과적인 것은?

① 고명도, 고채도인 한색계열의 색

② 저명도, 고채도인 난색계열의 색

③ 저명도, 저채도인 한색계열의 색

④ 고명도, 저채도인 난색계열의 색

70. 색을 지각하는 요소들의 변화에 의해 지각되는 색도 변하게 된다. 다음 중 변화요인과 관련이 없는 것은?

① 광원의 종류

② 물체의 분광반사율

③ 사람의 시감도

④ 물체의 물성

71. 백화점에서 각기 다른 브랜드의 윗옷과 바지를 골랐다. 매장의 조명 아래에서는 두 색이 일치하여 구매를 하였으나, 백화점 밖에서는 두 색이 매우 틀려 보이는 현상은?

① 조건등색

② 항색성

③ 무조건등색

④ 색일치

72. 색의 느낌을 설명한 것으로 틀린 것은?

① 대부분의 사람들이 자연과 연결하여 색을 느낀다.

② 색은 그 밝기와 선명도에 따라 느낌이 달라진다.

③ 명도와 채도를 조화시켰을 때 아름답고 편안하다.

④ 색은 언제나 아름답고 스트레스를 푸는 데 효과적이다.

73. 색의 잔상에 대한 설명으로 틀린 것은?

① 앞서 주어진 자극의 색이나 밝기, 공간적 배치에 의해 자극을 제거한 후에도 시각적인 상이 보이는 현상이다.

② 양성잔상은 원래의 자극과 색이나 밝기가 같은 잔상을 말한다.

③ 잔상은 원래 자극의 세기, 관찰시간, 크기에 의존하는데 음성잔상보다 양성잔상을 흔하게 경험하게 된다.

④ 보색잔상은 색이 선명하지 않고 질감도 달라 하늘색과 같은 면색처럼 지각된다.

74. 색의 지각과 감정효과에 대한 설명으로 옳은 것은?

① 멀리 보이는 경치는 가까운 경치보다 푸르게 느껴진다.

② 크기와 형태가 같은 물체가 물체색에 따라 진출 또는 후퇴되어 보이는 것에는 채도의 영향이 가장 크다.

③ 주황색 원피스가 청록색 원피스보다 더 날씬해 보인다.

④ 색의 삼속성 중 감정효과는 주로 명도의 영향을 가장 많이 받는다.

(2016. 1. 기사 67번)

75. 색채의 지각적 특성이 다른 하나는?

① 빨간 망에 들어 있는 귤은 원래보다 빨갛게 보인다.

② 회색 블라우스에 검정 줄무늬가 있으면 블라우스 색이 어둡게 보인다.

③ 파란 원피스에 보라색 리본이 달려 있으면 리본은 원래보다 붉게 보인다.

④ 붉은 벽돌을 쌓은 벽은 회색의 시멘트에 의해 탁하게 보인다.

76. 병치혼색과 관련이 있는 색채지각 특성은?

① 보색대비 ② 연변대비

③ 동화현상 ④ 음의 잔상

77. 색채대비 및 감정효과에 대한 설명 중 틀린 것은?

① 인접한 두 색이 서로 영향을 미쳐서, 채도가 높은 색은 더욱 높아지고 채도가 낮은 색은 더욱 낮아 보이는 현상을 채도대비라 한다.

② 면적대비에서 면적이 작아질수록 색상이 뚜렷하게 나타나게 된다.

③ 색채의 온도감은 장파장의 색에서 따뜻함을, 단파장의 색에서 차가움을 느낀다.

④ 명도대비는 명도의 차이가 클수록 더욱 뚜렷이 나타나며, 무채색과 유채색에서 모두 나타난다.

78. 애브니효과에 대한 설명으로 옳은 것은?

① 파장이 같아도 색의 명도가 변함에 따라 색상이 변화하는 것을 말한다.

② 빛의 강도가 강해질수록 색상이 같아 보이는 위치가 다르다.

③ 애브니효과현상이 적용되지 않는 577nm의 불변색상도 있다.

④ 주변색의 보색이 중심에 있는 색에 겹쳐 보이는 현상이다.

(2013. 1. 기사 65번)

79. 동시대비에 대한 설명 중 틀린 것은?

① 색차가 클수록 대비현상은 강해진다.

② 자극과 자극 사이의 거리가 가까울수록 대비현상은 약해진다.

③ 자극을 부여하는 크기가 작을수록 대비의 효과가 커진다.

④ 시점을 한곳에 집중시키려는 색채지각과정에서 일어난다.

80. 다음 중 색에 관한 설명이 틀린 것은?

① 순색은 무채색의 포함량이 가장 적은 색이다.

② 유채색은 빨강, 노랑과 같은 색으로 명도가 없는 색이다.

③ 회색, 검은색은 무채색으로 채도가 없다.

④ 색채는 포화도에 따라 유채색과 무채색으로 구분한다.

81. 먼셀색입체의 특성으로 틀린 것은?

① 색지각의 3속성으로 구별하였다.

② 색상은 둥근모양의 색상환으로 배치하였다.

③ 세로축에는 채도를 둔다.

④ 색입체가 되도록 3차원으로 만들어져 있다.

82. NCS색삼각형에서 S−C축과 평행한 직선 상에 놓인 색들이 의미하는 것은?

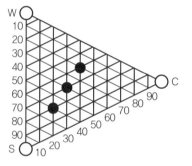

① 동일 하양색도(Same Whiteness)

② 동일 검정색도(Same Blackness)

③ 동일 명도(Same Lightness)

④ 동일 뉘앙스(Same Nuance)

83. 1916년에 발표된 오스트발트색체계의 바탕이 된 색지각설은?

① 하트리지(H. Hartridge)의 다색설

② 영 · 헬름홀츠(Young · Helmholtz)의 3원색설

③ 헤링(E. Hering)의 반대색설

④ 돈더스(F. Donders)의 단계설

84. 파버 비렌(Faber Birren)의 색채조화론에 대한 설명으로 옳은 것은?

① 총 9개의 톤으로 이루어져 있다.

② 각 기준이 되는 톤을 직선으로 연결하면 조화롭다.

③ 색상의 변화에 대해서는 다루고 있지 않다.

④ 실질적인 업무보다는 이론과 설문조사를 위한 것이다.

85. 색상을 기준으로 등거리 2색, 3색, 4색, 5색, 6색 등으로 분할하여 배색하는 기법을 설명한 색채학자는?

① 문 · 스펜서 ② 오그던 루드

③ 요하네스 이텐 ④ 저드

86. 한국산업표준(KS A 0011)에서 사용하는 '색이름수식형 − 기준색이름'의 연결이 옳은 것은 어느 것인가?

① 빨간 − 자주, 주황, 보라

② 초록빛 − 연두, 갈색, 파랑

③ 파랑 − 연두, 초록, 청록

④ 보랏빛 − 하양, 회색, 검정

87. 혼색계의 설명으로 옳은 것은?

① 대표적으로 먼셀색체계가 있다.

② 현색계는 색을, 혼색계는 색채를 표시하는 색체계이다.

③ 심리, 물리적인 빛의 혼합을 실험하는 것에 기초를 둔 것으로 CIE표준색체계가 있다.

④ 색표에 의해서 물체색의 표준을 정하고 표준색표에 번호나 기호를 붙여서 표시한 체계이다.

88. CIE L*a*b* 색좌표계에 색을 표기할 때 가장 밝은 노란색에 해당하 것은?

① $L^* = 0, a^* = 0, b^* = 0$

② $L^* = 80, a^* = 0, b^* = -40$

③ $L^* = 80, a^* = +40, b^* = 0$

④ $L^* = 80, a^* = 0, b^* = +40$

89. CIE XYZ삼자극치 개념의 기반이 된 색지각의 3원색이 아닌 것은?

① Red

② Green

③ Blue

④ Yellow

90. 한국산업표준(KS A 0011)에 의한 물체색의 색이름 중 기본색명으로만 나열한 것은?

① 빨강, 파랑, 밤색, 남색, 갈색, 분홍

② 노랑, 연두, 갈색, 초록, 검정, 하양

③ 회색, 청록, 초록, 감색, 빨강, 노랑

④ 빨강, 파랑, 노랑, 주황, 녹색, 연지

91. Yxy색체계에서 사람의 시감 차이가 실제 색표계의 차이가 가장 많이 나는 색상은?

① red

② yellow

③ green

④ blue

92. 문 · 스펜서(P. Moon & D. E. Spencer)의 색채조화론의 설명으로 틀린 것은?

① 균형 있게 선택된 무채색의 배색은 아름다움을 나타낸다.

② 작은 면적의 강한 색과 큰 면적의 약한 색은 조화롭다.

③ 조화에는 동일조화, 유사조화, 면적조화가 있다.

④ 색상, 채도를 일정하게 하고 명도만 변화시키는 경우 많은 색상 사용 시보다 미도가 높다.

93. DIN색체계에 대한 설명으로 틀린 것은?

① 24가지 색상으로 구성되어 있다.

② 채도는 0~15까지로 0은 무채색이다.

③ 16 : 6 : 4와 같이 표기하고, 순서대로 Hue, Darkness, Saturation을 의미한다.

④ 등색상면은 흑색점을 정점으로 하는 부채형으로서 한 변은 백색에 가까운 무채색이고, 다른 끝은 순색이다.

94. 먼셀 기호 5YR 8.5/13에 대한 설명으로 옳은 것은?

① 명도는 8.5이다.

② 색상은 붉은 기미의 보라이다.

③ 채도는 5/13이다.

④ 색상은 YR 8.5이다.

95. 저드(D. B. Judd)가 요약한 색채조화론의 일반적 공통원리에 포함되지 않는 것은?

① 질서의 원리

② 독창성의 원리

③ 유사성의 원리

④ 명료성의 원리

96. NCS색체계의 색표기 중 동일한 채도선의 m(constant saturation)값이 나머지와 다른 하나는 어느 것인가?

① S6010-R90B ② S2040-R90B

③ S4030-R90B ④ S6020-R90B

(2017. 1. 기사 89번)

97. P.C.C.S의 특징으로 옳은 것은?

① 최고 채도치가 색상마다 각각 다르다.

② 각 색상 최고 채도치의 명도는 다르다.

③ 색상은 영·헬름홀츠의 지각원리와 유사하게 구성되어 있다.

④ 유채색은 7개의 톤으로 구성된다.

(2013. 1. 기사 97번), (2018. 3. 기사 84번)

98. 먼셀의 색입체를 수직으로 자른 단면의 설명으로 옳은 것은?

① 대칭인 마름모모양이다.

② 보색관계의 색상면을 볼 수 있다.

③ 명도가 높은 어두운 색이 상부에 위치한다.

④ 한 개 색상의 명도와 채도관계를 볼 수 있다.

(2016. 2. 기사 98번)

99. 다음 중 청록색계열의 전통색은?

① 훈색(熏色) ② 치자색(梔子色)

③ 양람색(洋藍色) ④ 육색(肉色)

(2013. 2. 기사 88번), (2016. 2. 기사 89번)

100. 세계 각국의 색채표준화 작업을 통해 제시된 색체계와 그 특성을 연결한 것은?

① 혼색계 : CIE의 XYZ색체계 - 색자극의 표시

② 현색계 : 오스트발트색체계 - 관용·색명 표시

③ 혼색계 : 먼셀색체계 - 색채교육

④ 현색계 : NCS색체계 - 조화색의 선택

12회 컬러리스트 기사 필기 기출모의고사

1 2 OK | 해당 문제를 한 번 풀 때 1 에 체크하고 두 번 풀 때 2 에 체크합니다. 마지막으로 OK 는 아는 문제일 경우 체크하고 OK 체크가
활용법 | 되지 않는 문제들은 여러 번 복습하세요. (2013. 3. 09번) 표시는 문제은행으로 똑같이 출제되었던 기출문제 표시입니다.

제1과목 : 색채심리 · 마케팅

1 2 OK (2017. 1. 기사 17번)

01. 환경문제를 생각하는 소비자를 위해서 천연
재료의 특성을 부각시키거나 제품이 갖는 환
경보호의 이미지를 부각시키는 '그린마케팅'
과 관련한 색채마케팅전략은?

① 보편적 색채전략

② 혁신적 색채전략

③ 의미론적 색채전략

④ 보수적 색채전략

1 2 OK (2013. 3. 기사 5번). (2018. 2. 기사 11번)

02. 색채정보분석방법 중 의미의 요인분석에 해
당하지 않는 것은?

① 평가차원(evaluation)

② 역능차원(potency)

③ 활동차원(activity)

④ 지각차원(perception)

1 2 OK (2015. 2. 기사 15번)

03. 제시된 색과 연상의 구분이 다른 것은?

① 빨강 – 사과 ② 노랑 – 병아리

③ 파랑 – 바다 ④ 보라 – 화려함

1 2 OK

04. SD(semantic differential)법에 관한 설명 중
틀린 것은?

① 이미지의 심층면접법과 언어연상법이다.

② 이미지의 수량적 척도화의 방법이다.

③ 형용사의 반대어 쌍으로 척도를 만들어 피
험자에게 평가하게 한다.

④ 특정 개념이나 기호가 지니는 정성적 의미
를 객관적, 정량적으로 측정하는 방법이다.

1 2 OK

05. 환경주의적 색채마케팅에 대한 설명으로 거
리가 먼 것은?

① 재활용된 재료의 활용으로 색채마케팅으로
극대화한다.

② 대표적인 색채는 노랑이다.

③ 경제적이고 효과적인 색채마케팅을 강조
한다.

④ 많은 수의 색채를 쓰기보다 환경적으로 선
별된 색채를 선호한다.

1 2 OK

06. 색채와 촉감 간의 상관관계가 잘못된 것은?

① 부드러움 – 밝은 난색계

② 거칢 – 진한 난색계

③ 딱딱함 – 진한 한색계

④ 단단함 – 한색계열

07. 외부지향적 소비자가치관에 있어서 가장 중요한 사항은?

① 기능성　　　② 경제성
③ 소속감　　　④ 심미감

(2014. 2. 기사 11번), (2017. 3. 기사 16번)

08. 색채조사를 위한 표본추출방법에서 군집(집락, cluster)표본추출을 설명한 것으로 옳은 것은?

① 표본을 선정하기 전에 여러 하위집단으로 분류하고 각 하위집단별로 비례적으로 표본을 선정한다.
② 모집단의 개체를 구획하는 구조를 활용하여 표본추출 대상개체의 집합으로 이용하면 표본추출의 대상명부가 단순해지며 표본추출도 단순해진다.
③ 조사결과에 크게 영향을 미치는 변수를 기준으로 하위모집단을 구분하는 것이 좋다.
④ 지역적인 특성에 따른 소비자의 자동차 색채선호 특성 등을 조사할 때 유리하다.

(2016. 3. 기사 10번)

09. 색채시장조사방법 중 개별면접조사에 대한 설명으로 틀린 것은?

① 개별면접조사는 심층적이고 복잡한 정보의 수집이 가능하다.
② 개별면접조사는 조사자와 참여자 간의 관계형성이 쉽다.
③ 개별면접조사가 전화면접조사보다 신뢰성이 높다.
④ 개별면접조사는 조사비용과 시간이 적게 들고 조사원의 선발에 대한 부담이 없다.

10. 색채정보수집에서 가장 많이 사용하는 방법은?

① 패널조사법　　　② 현장관찰법
③ 실험연구법　　　④ 표본조사법

(2016. 1. 기사 14번)

11. 라이프스타일의 분석방법인 사이코그래픽스 (psychographics)에 대한 설명으로 옳은 것은 어느 것인가?

① 라이프스타일을 측정하기 위해 일반적으로 사용하는 방법으로, 심리적 특성과 사회적 특성을 혼합한 것이다.
② 사이코그래픽스조사는 활동, 관심, 의견의 세 가지 변수에 의해 측정된다.
③ 조사대상자에 대해 동일한 조사항목과 그와 관련한 질문에 대한 답으로 평가한다.
④ 어떤 특정제품이나 상표에 대한 소비자들의 태도나 행동과 같은 구체적인 라이프스타일은 알 수 없다.

(2019. 1. 기사 7번)

12. 마케팅믹스에 대한 설명으로 옳은 것은?

① 시장을 세분화하는 방법
② 마케팅에서 경쟁제품과의 위치선정을 하기 위한 방법
③ 마케팅에서 제품구매집단을 선정하는 방법
④ 표적시장에서 원하는 결과를 얻기 위해 가능한 수단을 활용하는 방법

13. 효과적인 컬러마케팅전략 수립과정의 순서로 옳은 것은?

컬러리스트 기사 필기 기출모의고사

12회

a. 전략수립
b. 일정계획
c. 상황분석 및 목표설정
d. 실행

① a → c → b → d ② c → b → a → d

③ c → a → b → d ④ a → c → d → b

1 2 OK (2014. 2. 기사 14번)

14. 개인과 색채의 관계에 대한 용어의 설명이 틀린 것은?

① 개인이 소비하는 색과 디자인의 선택을 퍼플러 유즈(popular use)라고 한다.

② 개인의 기호에 따른 색이나 디자인의 선택을 컨슈머 유즈(consumer use)라고 한다.

③ 개인의 일시적 호감에 따라 변하는 색채를 템포러리 플레저 컬러(temporary pleasure colors)라고 한다.

④ 유행색은 주기를 갖고 계속 변화하는 색으로, 트렌드 컬러(trend color)라고 한다.

1 2 OK

15. 색채조절효과에 대한 설명으로 옳은 것은?

① 바닥면에 고명도의 색을 사용하여 안정감을 높인다.

② 빨강과 주황은 활동성을 높이고 마음을 진정시키는 역할을 한다.

③ 회복기 환자에게는 어두운 조명과 따뜻한 색채가 적합하다.

④ 주의집중을 위한 작업현장은 한색계열의 차분한 색조로 배색한다.

1 2 OK (2018. 1. 기사 16번)

16. 마케팅에서 소비자의 생활유형을 조사하는 목적이 아닌 것은?

① 소비자의 선호색을 조사하기 위해

② 소비자의 가치관을 조사하기 위해

③ 소비자의 소비형태를 조사하기 위해

④ 소비자의 행동특성을 조사하기 위해

1 2 OK

17. 색채선호의 원리에 대한 내용으로 틀린 것은 어느 것인가?

① 선호색은 대상이 무엇이든 항상 동일하다.

② 서양의 경우 성인의 파란색에 대한 선호경향은 매우 뚜렷한 편이다.

③ 노년층의 경우 고채도 난색계열의 색채에 대한 선호가 높은 편이다.

④ 선호색은 문화권, 성별, 연령 등 개인적 특성에 따라 차이가 있다.

1 2 OK

18. 문화에 따른 색채발달의 순서로 옳은 것은?

① 하양 → 초록 → 회색 → 파랑

② 하양 → 노랑 → 갈색 → 파랑

③ 검정 → 빨강 → 노랑 → 갈색

④ 검정 → 파랑 → 주황 → 갈색

1 2 OK (2018. 2. 기사 15번)

19. 색채와 음악을 연결한 공감각의 특성을 잘 이용하여 브로드웨이 부기우기(Broadway Boogie Woogie)라는 작품을 제작한 작가는?

① 요하네스 이텐(Johannes Itten)

② 몬드리안(Mondrian)

③ 카스텔(Castel)

④ 모리스 데리베레(Maurice Deribere)

1 2 OK (2018. 1. 기사 16번)

20. 시장세분화의 변수가 아닌 것은?

① 지리적 변수

② 인구통계적 변수

③ 사회, 문화적 변수

④ 상징적 변수

② 투입−산출분석(input−output analysis)

③ 형태분석법(morphological analysis)

④ 브레인스토밍(brainstorming)

제2과목 : 색채디자인

1 2 OK (2017. 2. 기사 33번)

21. 옥외광고, 전단 등 제품의 판매촉진을 위한 광고홍보활동을 뜻하는 것은?

① POP(Point Of Purchase)광고

② SP(Sales Promotion)광고

③ spot광고

④ local광고

1 2 OK

22. 인간이 사용하기에 편리해야 하고, 디자인 기능과 관련된 인간의 신체적 조건, 치수에 관한 학문은?

① 산업공학　　　　② 인간공학

③ 치수공학　　　　④ 계측제어공학

1 2 OK (2015. 2. 기사 30번)

23. 윌리엄 모리스가 미술공예운동에서 주로 추구한 수공예양식은?

① 바로크　　　　　② 로마네스크

③ 고딕　　　　　　④ 로코코

1 2 OK

24. 아이디어 발상에 많이 활용되는 창조기법으로, 디자인문제를 탐구하고 변형시키기 위해 두뇌와 신경조직의 무의식적인 활동을 조장하는 것은?

① 시네틱스(synectics)

1 2 OK (2016. 3. 기사 24번)

25. 디자인사조와 색채와의 연결이 틀린 것은?

① 아르누보 : 밝고 연한 파스텔 색조

② 큐비즘 : 난색의 따뜻하고 강렬한 색

③ 데스틸 : 빨강, 노랑, 파랑

④ 팝아트 : 흰색, 회색, 검은색

1 2 OK (2016. 2. 기사 28번)

26. 저속한 모방예술이라는 뜻의 독일어에서 유래한 것은?

① 하이테크　　　　② 키치디자인

③ 생활미술운동　　④ 포스트모더니즘

1 2 OK (2016. 1. 기사 30번)

27. 병원 색채계획 시 고려사항으로 거리가 먼 것은 어느 것인가?

① 병실은 안방과 같은 온화한 분위기

② 수술실은 정밀한 작업을 위한 환경조성

③ 일반 사무실은 업무효율성과 조도 고려

④ 대기실은 화려한 색채적용과 동선체계 고려

1 2 OK (2016. 1. 기사 33번)

28. 바우하우스의 교육이념이 아닌 것은?

① 인간이 기계에 의해서 노예화가 되는 것을 방지한다.

② 인간에 의해 규격화된 합리적인 양식을 추구한다.

③ 기계의 이점은 유지하면서 결점만 제거한다.

④ 일시적인 것이 아닌 우수한 표준을 창조한다.

1 2 OK

29. 시각디자인에서 메시지 전달을 위해 회화적 조형표현을 이용하는 영역은?

① 포스터 ② 신문광고

③ 문자디자인 ④ 일러스트레이션

1 2 OK

30. 건물의 외벽 등을 장식하는 그래픽이미지작업은 어느 것인가?

① 사인보드 ② 화공기술

③ 슈퍼그래픽 ④ POP광고

1 2 OK

31. good design 조건에 대한 설명 중 틀린 것은?

① 독창성 : 항상 창조적이며 이상을 추구하는 디자인

② 경제성 : 최소의 인적, 물적, 금융, 정보를 투자하여 최대의 효과를 가져올 수 있는 디자인

③ 심미성 : 아름다움을 느끼는 미적 의식으로, 주관적, 감성적인 디자인

④ 합목적성 : 디자인원리에서 가리키는 모든 조건이 하나의 통일체로 질서를 유지하는 디자인

1 2 OK (2016. 3. 기사 27번)

32. 시각적 질감을 자연질감과 기계질감으로 분류할 때 '자연질감'에 속하지 않는 것은?

① 나뭇결 무늬 ② 동물털

③ 물고기 비늘 ④ 사진의 망점

1 2 OK (2014. 2. 기사 33번)

33. 네덜란드에서 일어난 신조형주의운동으로, 화면을 수평, 수직으로 분할하고 삼원색과 무채색을 이용한 구성이 특징인 디자인사조는?

① 큐비즘 ② 데스틸

③ 바우하우스 ④ 아르데코

1 2 OK

34. 환경적 요소뿐만 아니라 사회·윤리적 이슈를 함께 실현하는 미래지향적 디자인은?

① 범용-디자인 ② 지속가능디자인

③ 유니버설디자인 ④ UX디자인

1 2 OK (2018. 2. 기사 31번)

35. 수공의 장점을 살리되, 예술작품처럼 한 점만을 제작하는 것이 아니라 어느 정도의 양산(量産)이 가능하도록 설계, 제작하는 생활조형디자인의 총칭을 의미하는 것은?

① 크래프트디자인(craft design)

② 오가닉디자인(organic design)

③ 어드밴스디자인(advanced design)

④ 미니멀디자인(minimal design)

1 2 OK (2013. 3. 기사 35번), (2017. 1. 기사 39번)

36. 색채계획에 따른 주조색, 보조색, 강조색의 배색에 대한 설명이 틀린 것은?

① 주조색 : 전체의 70% 이상을 차지하는 색이다.

② 주조색 : 전체적인 이미지를 좌우하게 된다.

③ 보조색 : 색채계획 시 주조색을 보완해 주는 역할을 한다.

④ 강조색 : 전체의 30% 정도이므로 디자인 대상을 변화시키기 어렵다.

37. 디자인 대상 제품이 시장 전체에서 가격, 색채 등이 어느 위치에 있는지를 확인하는 방법은 어느 것인가?

① 타기팅(targeting)

② 시뮬레이션(simulation)

③ 프레젠테이션(presentation)

④ 포지셔닝(positioning)

38. 단시간 내에 급속도로 생겼다가 사라지는 유행을 의미하는 것은?

① 트렌드(trend)　② 포드(ford)

③ 클래식(classic)　④ 패드(fad)

39. 기계가 지닌 차갑고 역동적 아름다움을 조형예술의 주제로 사용하고, 스피드감이나 운동을 표현하기 위해 시간의 요소를 도입하려고 시도한 예술운동은?

① 구성주의　　② 옵아트

③ 미니멀리즘　④ 미래주의

40. 독일의 베르트하이머(Wertheimer)가 중심이 된 게슈탈트(Gestalt)학파가 제창한 그루핑법칙이 아닌 것은?

① 근접요인　　② 폐쇄요인

③ 유사요인　　④ 비대칭요인

제3과목 : 색채관리

41. 육안조색 시 자연주광조명에 의한 색비교에 대한 설명으로 틀린 것은?

① 북반구에서의 주광은 북창을 통해서 확산된 광을 사용한다.

② 붉은 벽돌벽 또는 초록의 수목과 같은 진한 색의 물체에서 반사하지 않는 확산주광을 이용해야 한다.

③ 시료면의 범위보다 넓은 범위를 균일하게 조명해야 한다.

④ 적어도 4,000lx의 조도가 되어야 한다.

42. 진공으로 된 유리관에 수은과 아르곤가스를 넣고 안쪽 벽에 형광도료를 칠하여, 수은의 방전으로 생긴 자외선을 가시광선으로 바꾸어 조명하는 등은?

① 백열등　　　② 수은등

③ 형광등　　　④ 나트륨등

43. 육안검색에 대한 설명으로 틀린 것은?

① 시료면, 표준면 및 배경은 동일 평면상에 있는 것이 바람직하다.

② 자연광은 주로 남쪽 하늘 주광을 사용한다.

③ 육안비교방법은 표면색 비교에 이용된다.

④ 시료면 및 표준면의 모양이나 크기를 조정할 필요가 있는 경우에는 마스크를 사용한다.

44. 조건등색(metamerism)에 대한 설명 중 틀린 것은?

① 조명에 따라 두 견본이 같게도 다르게도 보인다.

② 모니터에서 색재현은 조건등색에 해당한다.

③ 사람의 시감특성과는 관련이 없다.

④ 분광반사율이 달라도 같은 색 자극을 일으킬 수 있다.

(2017. 1. 기사 53번)

45. 컬러와 관련된 용어 설명으로 틀린 것은?

① chrominance : 시료색 자극 중 특정 무채색 자극에서 색도차와 휘도의 곱

② color gamut : 특정 조건에 따라 발색되는 모든 색을 포함하는 색도좌표도 또는 색공간 내의 영역

③ lightness : 광원 또는 물체 표면의 명암에 관한 시지각의 속성

④ luminance : 유한한 면적을 갖고 있는 발광면의 밝기를 나타내는 양

46. 도장면, 타일, 법랑 등 광택범위를 넓은 범위로 특정하고 일반적 대상물에 적용하는 경면광택도 특정에 적합한 것은?

① 85도 경면광택도[Gs(85)]

② 60도 경면광택도[Gs(60)]

③ 20도 경면광택도[Gs(20)]

④ 10도 경면광택도[Gs(10)]

47. 프로파일로 변환(convert to profile)하는 기능에 대한 설명으로 틀린 것은?

① 목적지프로파일로 변환 시 절대색도계 렌더링인텐트를 사용하면 CIE LAB 절대수치에 따른 변화를 수행한다.

② sRGB이미지를 AdobeRGB 프로파일로 변환하면 이미지의 색영역이 확장되어 채도가 증가한다.

③ 변환 시 실제로 계산을 담당하는 부분을 CMM이라고 한다.

④ 프로파일로 변환에는 소스와 목적지에 해당하는 두 개의 프로파일이 필요하다.

48. 평판인쇄용 잉크로 틀린 것은?

① 낱장평판잉크

② 오프셋윤전잉크

③ 그라비어잉크

④ 평판신문잉크

(2018. 3. 기사 44번)

49. 색료에 관한 설명으로 틀린 것은?

① 안료는 주로 용해되지 않고 사용된다.

② 염료는 색료의 한 종류이다.

③ 도료는 주로 안료를 사용하여 생산된다.

④ 플라스틱은 염료를 사용하여 생산된다.

50. 프린터의 색채구성에 관한 설명으로 틀린 것은?

① 프린터의 해상도는 dpi라는 단위로 측정된다.

② 모니터와 컬러프린터는 색영역의 크기가 같다.

③ 컬러프린터는 CMYK의 조합으로 출력된다.

④ 색영역(color gamut)은 해상도와 다르다.

51. 정확한 색채측정에 대한 설명으로 틀린 것은?

① SCI방식은 광택성분을 포함하여 측정하는 방식이다.

② 백색기준물을 먼저 측정하여 기기를 교정시킨 후 측정한다.

③ 측정용 표준광은 CIE A 표준광과 CIE D65 표준광이다.

④ 기준물의 분광반사율은 측정방식(geometry)과 무관한 일정한 값을 갖는다.

(2017. 3. 기사 57번)

52. 색영역매핑(color gamut mapping)을 설명한 것은 어느 것인가?

① 디지털기기 내의 색체계 RGB를 L*a*b*로 바꾸는 것

② 디지털기기 내의 색체계 CMYK를 L*a*b*로 바꾸는 것

③ 매체의 색영역과 디지털기기의 색영역 차이를 조정하여 맞추려는 것

④ 색공간에서 디지털기기들 간의 색차를 계산하는 것

(2014. 3. 기사 50번)

53. CIE LAB 색체계에서 색차식을 나타내는 계산식으로 옳은 것은?

① $\triangle E^*ab = [(\triangle L^*)^2 + (\triangle a^*)^2 + (\triangle b^*)^2]^{\frac{1}{2}}$

② $\triangle E^*ab = [(\triangle L^*)^2 + (\triangle C^*)^2 + (\triangle b^*)^2]^{\frac{1}{2}}$

③ $\triangle E^*ab = [(\triangle a^*)^2 + (\triangle b^*)^2 + (\triangle H^*)^2]^{\frac{1}{2}}$

④ $\triangle E^*ab = [(\triangle a^*)^2 + (\triangle C^*)^2 + (\triangle H^*)^2]^{\frac{1}{2}}$

54. 조명의 CIE 상관색온도(Correlated Color Temperature)는 특정 색공간에서 조명의 색좌표와 가장 가까운 거리에 있는 완전복사체(planckian radiator)의 색온도값으로 정의된다. 이때 상관색온도를 계산하기 위해 사용하는 색좌표로 옳은 것은?

① x, y 좌표

② u´, v´ 좌표

③ u´, 2/3v´ 좌표

④ 2/3x, y 좌표

55. CCM(Computer Color Matching)의 장점이 아닌 것은?

① 정확한 아이소머리즘을 실현할 수 있다.

② 위지위그(WYSIWYG)를 구현할 수 있으며 측정장비가 간단하다.

③ 육안조색보다 감정이나 환경의 지배를 받지 않는다.

④ 로트별로 색채의 일관성을 갖는다.

(2019. 2. 기사 49번)

56. 색채측정기에 대한 설명으로 옳은 것은?

① 색채계는 분광반사율을 측정하는 데 사용한다.

② 분광복사계는 장비 내부에 광원을 포함해야 한다.

③ 분광기는 회절격자, 프리즘, 간섭필터 등을 사용한다.

④ 45°: 0° 방식을 사용하는 색채측정기는 적분구를 사용한다.

(2013. 2. 기사 59번), (2019. 1. 기사 42번)

57. 반투명의 유리나 플라스틱을 사용하여 광원빛의 60~90%가 대상체에 직접 조사되는 방식으로, 그림자와 눈부심이 생기는 조명방식은?

① 전반확산조명 ② 직접조명

③ 반간접조명 ④ 반직접조명

1 2 OK

1 2 OK

1 2 OK (2013. 3. 기사 47번)

58. 색채의 소재에 대한 설명 중 틀린 것은?

① 음료, 소시지, 과자류 등에 주로 사용하는 색료는 유독성이 없어야 한다.

② 유기물질로 이루어진 종이의 경우 가시광선뿐만 아니라 푸른색에 해당하는 빛을 거의 다 흡수한다.

③ 직물섬유나 플라스틱의 최종처리단계에서 형광성 표백제를 첨가하는 것은 내구성을 갖게 하기 위해서이다.

④ 형광성 표백제는 태양광의 자외선을 흡수하여 푸른 빛 영역의 에너지를 가진 빛을 다시 방출하는 성질을 이용한다.

1 2 OK

59. 디지털입력시스템에 관한 설명으로 옳은 것은?

① PMT(광전배증관 드럼스캐너)는 유연한 원본들을 스캔할 수 있다.

② A/D컨버터는 디지털전압을 아날로그전압으로 전환시킨다.

③ 불투명도(opacity)는 투과도(T)와 반비례하고 반사도(R)와는 비례한다.

④ CCD센서들은 녹색, 파란색, 빨간색에 대하여 균등한 민감도를 가진다.

1 2 OK (2016. 2. 기사 59번)

60. 색비교를 위한 작업면의 조도에 대한 설명으로 틀린 것은?

① 자연주광을 이용하는 경우 적어도 2,000lx의 조도를 필요로 한다.

② 색비교를 위한 작업면의 조도는 1,000~4,000lx 사이로 한다.

③ 어두운 색을 비교하는 경우의 작업면의 조도는 2,000lx 이하가 적합하다.

④ 균제도는 80% 이상이 적합하다.

제4과목 : 색채지각론

1 2 OK (2016. 1. 기사 73번)

61. 연극무대에서 주인공을 향해 파랑과 녹색 조명을 각각 다른 방향에서 비출 때 주인공에게 비춰지는 조명색은?

① cyan ② yellow

③ magenta ④ gray

1 2 OK (2014. 3. 기사 78번)

62. 색에 관한 설명 중 틀린 것은?

① 회색은 명도의 속성만 가지고 있다.

② 검은색이 많이 섞일수록 채도는 낮아진다.

③ 빨간색은 색상, 명도와 채도의 3속성을 모두 가지고 있다.

④ 흰색을 많이 섞을수록 채도가 높아진다.

1 2 OK

63. 색채자극에 따른 인간의 반응에 관한 용어 설명이 틀린 것은?

① 순응 : 조명조건이 변해도 광수용기의 민감도는 그대로 유지되는 상태

② 명순응 : 어두운 곳에서 갑자기 밝은 곳으로 이동 시 밝기에 적응하기까지 상태

③ 박명시 : 명·암소시의 중간밝기에서 추상체와 간상체 양쪽이 작용하고 있는 시각상태

④ 색순응 : 색광에 대하여 눈의 감수성이 순응하는 과정

1 2 OK (2016. 3. 기사 72번)

64. 디지털 컬러 프린팅 시스템에서 cyan, magenta, yellow의 감법혼색 중 3가지 모두를 혼합했을 때 얻을 수 있는 컬러코드값은?

① (0, 0, 0) ② (255, 255, 0)

③ (255, 0, 255) ④ (255, 255, 255)

1 2 OK

65. 빨간 빛에 의한 그림자가 보색의 청록색으로 보이는 현상은?

① 색음현상

② 애브니현상

③ 베졸드효과

④ 색의 동화

1 2 OK

66. 색채의 무게감은 상품의 가치를 인상적으로 느끼게 하는 데 이용된다. 다음 중 가장 무거워 보이는 색은?

① 흰색

② 빨간색

③ 남색

④ 검은색

1 2 OK (2016. 3. 기사 70번)

67. 회전원판을 이용한 혼색과 연관성이 전혀 없는 것은?

① 오스트발트색체계

② 중간혼색

③ 맥스웰

④ 리프만효과

1 2 OK (2014. 3. 기사 70번)

68. 푸르킨예 현상과 관련이 없는 것은?

① 간상체시각과 추상체시각의 스펙트럼민감도가 서로 다르기 때문이다.

② 어두운 곳에서 명시도를 높이려면 녹색이나 파랑을 사용하는 것이 좋다.

③ 어두운 곳에서는 추상체가 반응하지 않고, 간상체가 반응하면서 생기는 현상이다.

④ 망막의 위치마다 추상체시각의 민감도가 다르기 때문에 생기는 현상이다.

1 2 OK (2013. 1. 기사 79번), (2019. 2. 기사 68번)

69. 의사들이 수술실에서 청록색의 가운을 입는 것과 관련된 색의 현상은?

① 음성잔상

② 양성잔상

③ 동화현상

④ 해리슨-저드효과

1 2 OK

70. 의류 직물은 몇 가지 색실로 다양한 색상을 만들어 내고 있다. 이와 관련된 혼색방법이 아닌 것은?

① 가법혼색

② 감법혼색

③ 병치혼색

④ 중간혼색

1 2 OK

71. 초록바탕의 그림에 색상 차이에 의한 강조색으로 사용하기 좋은 색은?

① 흰색

② 빨간색

③ 파란색

④ 주황색

1 2 OK (2013. 1. 기사 78번)

72. 색의 온도감에 대한 설명으로 틀린 것은?

① 색의 온도감은 색의 3속성 중 색상에 가장 큰 영향을 받는다.

② 중성색은 연두, 녹색, 보라, 자주 등이다.

③ 한색은 가깝게 보이고 난색은 멀어져 보인다.

④ 교감신경을 자극하여 흥분작용을 일으키는 색은 난색이다.

1 2 OK (2015. 3. 기사 70번)

73. 컬러인쇄의 3색 분해 시, 컬러필름의 색들을 3색 필터를 이용하여 색분해하는 원리는?

① 회전혼색

② 감법혼색

③ 보색

④ 병치혼색

74. 색의 감정효과에 대한 설명으로 옳은 것은?

① 고채도의 색은 강한 느낌을 주고 저채도의 색은 부드러운 느낌을 준다.

② 고명도, 저채도의 색은 화려하다.

③ 고명도, 고채도의 색은 안정감이 있다.

④ 고명도의 색은 안정감이 있고 저명도의 색은 불안정하다.

75. 색채의 성질에 대한 설명으로 틀린 것은?

① 색채가 밝을수록 그 색채의 면적은 더욱 크게 보인다.

② 난색계는 형상을 애매하게 하고, 한색계는 형상을 명확히 한다.

③ 무채색에서는 흰색이 시인성이 가장 높고, 검은색은 시인성이 가장 낮다.

④ 명도대비는 색상대비보다 훨씬 빠르게 느껴진다.

76. 다음 중 채도대비에 대한 설명으로 틀린 것은?

① 채도가 다른 두 색을 인접시켰을 때, 채도가 높은 색의 채도는 더욱 높아져 보인다.

② 채도대비는 유채색과 무채색 사이에서 더욱 뚜렷하게 느낄 수 있다.

③ 저채도 바탕 위에 놓인 색은 고채도 바탕에 놓인 동일 색보다 더 탁해 보인다.

④ 채도대비는 3속성 중에서 대비효과가 가장 약하다.

77. 주위 조명에 따라 색이 바뀌어도 본래의 색으로 보려는 우리 눈의 성질은?

① 순응성 ② 항상성

③ 동화성 ④ 균색성

78. 간상체와 추상체에 관한 설명 중 옳은 것은?

① 간상체에 의한 순응이 추상체에 의한 순응보다 신속하게 발생한다.

② 간상체와 추상체는 빛의 강도가 동일한 조건에서 가장 잘 활동한다.

③ 간상체는 그 흡수스펙트럼에 따라 세 가지로 구분되며, 각각은 419nm, 531nm, 558nm의 파장을 가진 빛에 가장 잘 반응한다.

④ 간상체시각은 약 500nm의 빛에, 추상체시각은 약 560nm의 빛에 가장 민감하다.

79. 달토니즘(daltonism)으로 불리는 색각이상현상에 대한 설명으로 옳은 것은?

① M추상체의 결핍으로 나타난다.

② 제3색약이라고도 한다.

③ 추상체 보조장치로 해결된다.

④ blue~green을 보기 어렵다.

80. 다음 중 진출색의 조건으로 틀린 것은?

① 차가운 색이 따뜻한 색보다 진출되어 보인다.

② 밝은색이 어두운 색보다 진출되어 보인다.

③ 채도가 높은 색이 채도가 낮은 색보다 진출되어 보인다.

④ 유채색이 무채색보다 더 진출하는 느낌을 준다.

제5과목 : 색채체계론

1 2 OK (2016. 1. 기사 88번)

81. 단청의 색에서 활기찬 주황빛의 붉은색으로 생동감이 넘치는 색의 이름은?

① 석간주 ② 뇌록

③ 육색 ④ 장단

1 2 OK

82. DIN색체계의 설명으로 옳은 것은?

① 5:3:2로 표기하며 5는 색상 T, 3은 명도 S, 2는 포화도 D를 의미한다.

② 색상을 주파장으로 정의하고 24개로 구분한다.

③ 먼셀의 심리보색설을 발전시킨 색체계이다.

④ 혼색계 색체계로 다양한 색채를 표현할 수 있다.

1 2 OK

83. 반대색조의 배색에 대한 설명으로 옳은 것은?

① 톤의 이미지가 대조적이기 때문에 색상을 동일하거나 유사하게 배색하면 통일감을 나타낼 수 있다.

② 뚜렷하지 않고 애매한 배색으로, 톤인톤배색의 종류이며 단색화법이라고도 한다.

③ 색의 명료성이 높으며 고채도의 화려한 느낌과 저채도의 안정된 느낌이 명쾌하고 활기찬 느낌을 준다.

④ 명도차가 커질수록 색의 경계가 명료해지고 명쾌하며 확실한 배색이 된다.

1 2 OK (2014. 3. 기사 91번), (2018. 1. 기사 92번)

84. CIE Yxy 색체계에서 내부의 프랭클린궤적선의 변화를 나타내는 것은?

① 색온도 ② 스펙트럼

③ 반사율 ④ 무채색도

1 2 OK

85. 관용색명에 대한 설명 중 틀린 것은?

① 식물에서 색명 유래

② 광물에서 색명 유래

③ 지명에서 색명 유래

④ 형용사 조합에서 유래

1 2 OK

86. 광물에서 유래한 색명이 아닌 것은?

① chrome yellow ② emerald green

③ prussian blue ④ cobalt blue

1 2 OK (2014. 3. 기사 84번)

87. 중명도, 중채도의 탁한(dull) 톤을 사용하는 배색방법은?

① 카마이유(camaieu)

② 토널(tonal)

③ 포카마이유(faux camaieu)

④ 비콜로르(bicolore)

1 2 OK

88. CIE 1931 색채측정체계가 표준이 된 후 맥아담이 색자극들이 통일되지 않은 채 분산되어 있던 CIE 1931 xy 색도다이어그램을 개선한 색체계는?

① CIE XYZ ② CIE L*u*v*

③ CIE Yxy ④ CIE L*a*b*

1 2 OK　　(2014. 3. 기사 90번), (2017. 2. 기사 85번)

89. 먼셀색체계의 색표시방법에 따라 제시한 유채색들이다. 이 중 가장 비슷한 색의 쌍은?

① 2.5R 5/20, 10R 5/10

② 10YR 5/10, 2.5Y 5/10

③ 10R 5/10, 2.5G 5/10

④ 5Y 5/10, 5PB 5/10

1 2 OK

90. NCS색체계에 대한 설명으로 옳은 것은?

① 하양, 검정, 노랑, 빨강, 파랑, 초록을 기본색으로 정하였다.

② 일본의 색채교육용으로 넓게 채택되어 사용하고 있다.

③ 1931년에 CIE에 의해 채택되었다.

④ 각 색상마다 12톤으로 분류시켰다.

1 2 OK　　(2014. 1. 기사 92번)

91. NCS의 색표기 S7020-R30B에서 70, 20, 30의 숫자가 의미하는 속성으로 옳게 나열한 것은?

① 순색도 - 검정색도 - 빨간색도

② 순색도 - 검정색도 - 파란색도

③ 검정색도 - 순색도 - 빨간색도

④ 검정색도 - 순색도 - 파란색도

1 2 OK　　(2013. 3. 기사 81번), (2018. 3. 기사 83번)

92. 색채조화를 위한 올바른 계획방향이 아닌 것은?

① 색채조화는 주변요인에 영향을 받으므로 상대적이기보다 절대성, 폐쇄성을 중시해야 한다.

② 공간에서의 색채조화를 위해서는 시간의 흐름에 따른 변화를 고려해야 한다.

③ 자연의 다양한 변화에 따른 색조개념으로 계획해야 한다.

④ 조화에 영향을 주는 변수와 인간과의 관계를 유기적으로 해석해야 한다.

1 2 OK　　(2016. 1. 기사 84번)

93. 문·스펜서(P. Moon & D. E. Spencer)조화의 분류가 아닌 것은?

① 눈부심　　　　② 오메가공간

③ 분리효과　　　④ 면적효과

1 2 OK　　(2014. 2. 기사 100번)

94. CIE Yxy 색체계에서 순수파장의 색이 위치하는 곳은?

① 불규칙적인 곳에 위치한다.

② 중심의 백색광 주변에 위치한다.

③ 말발굽형의 바깥둘레에 위치한다.

④ 원형의 형태로 백색광 주변에 위치한다.

1 2 OK　　(2015. 2. 기사 83번),374 (2018. 1. 기사 86번)

95. 오스트발트(W. Ostwald)색체계에 대한 설명으로 옳은 것은?

① 24색상환을 사용하며 색상번호 1은 빨강, 24는 자주이다.

② 색체계의 표기방법은 색상, 검정량, 하양량 순서이다.

③ 아래쪽에 검정을 배치하고 맨 위쪽에 하양을 배치한 원통형의 색입체이다.

④ 엄격한 질서를 가진 색체계의 구성원리가 조화로운 색채선택을 가능하게 한다.

96. 문 · 스펜서(P. Moon & D. E. Spencer) 색채조화론의 미도계산공식은?

① M = O/C

② W + B + C = 100

③ (Y/Yn) > 0.5

④ $\triangle E^*uv = \sqrt{(\triangle L^*)^2 + (\triangle u^*)^2 + (\triangle v^*)^2}$

97. 우리나라 옛사람들의 백색개념을 생활 속에서 나타낸 색이름은?

① 구색　　　　　　　② 설백색

③ 지백색　　　　　　④ 소색

98. 먼셀색체계의 명도속성에 대한 설명으로 옳은 것은?

① 명도의 중심인 N5는 시감반사율이 약 18%이다.

② 실제 표준색표집은 N0~N10까지 11단계로 구성되어 있다.

③ 가장 높은 명도의 색상은 PB를 띤다.

④ 가장 높은 명도를 황산바륨으로 측정하였다.

99. 먼셀색체계의 활용상 특성으로 옳은 것은?

① 먼셀색표집의 표준사용연한은 5년이다.

② 먼셀색체계의 검사는 C광원, 2° 시야에서 수행한다.

③ 먼셀색표집은 기호만으로 전달해도 정확성이 높다.

④ 개구색조건보다는 일반 시야각의 방법을 권장한다.

100. 현색계에 대한 설명 중 옳은 것은?

① 색편의 배열 및 색채수를 용도에 맞게 조정할 수 있다.

② 산업규격기준에 CIE삼자극치(XYZ 또는 L*a*b*)가 주어져 있다.

③ 눈으로 표본을 보면서 재현할 수 없다.

④ 현색계 색채체계의 색역(color gamut)을 벗어나는 표본이 존재할 수 있다.

13회 컬러리스트 기사 필기 기출모의고사

1 2 OK 해당 문제를 한 번 풀 때 1에 체크하고 두 번 풀 때 2에 체크합니다. 마지막으로 OK는 아는 문제일 경우 체크하고 OK 체크가
활용법 되지 않는 문제들은 여러 번 복습하세요. (2013. 3. 09번) 표시는 문제은행으로 똑같이 출제되었던 기출문제 표시입니다.

제1과목 : 색채심리 · 마케팅

1 2 OK
01. 분산의 제곱근으로 분산의 특성을 모두 가지고 있을 뿐만 아니라 관찰값이나 대푯값과 동일한 단위로 사용할 수 있어 일반적인 분산도의 척도로 널리 사용되고 있는 것은?

① 평균편차　　　② 중간편차
③ 표준편차　　　④ 정량편차

1 2 OK　　　　　　　　　　　　　(2017. 1. 기사 16번)
02. 다음 중 소비자의 구매심리 과정이 아닌 것은?

① A(Action)
② I(Interest)
③ O(Opportunity)
④ M(Memory)

1 2 OK
03. 사람마다 동일한 대상의 색채를 다르게 지각할 수 있다. 이러한 개인별 차이를 갖게 하는 요인이 아닌 것은?

① 물체에서 나오는 빛의 특성
② 생활습관과 행동 양식
③ 지역의 문화적인 배경
④ 지역의 풍토적 특성

1 2 OK
04. 최근 전통적인 의미의 소비자 심리 과정에서 벗어나 정보 검색을 통해 제품을 탐색하고, 구매 후에는 공유의 과정을 거치는 소비자 구매 패턴 모델은?

① AIDMA　　　② EKB
③ AIO　　　　④ ASIAS

1 2 OK
05. 다음 (　) 안에 들어갈 단어를 순서대로 옳게 나열한 것은?

> 색채조절이란 색채의 사용을 (A) · 합리적으로 활용해서 (B)의 향상이나 (C)의 확보, (D)의 경감 등을 주어 사람에게 건전하고 쾌적한 환경을 만들어 나가는 것을 목적으로 하고 있다.

① 기능적, 작업능률, 안정성, 피로감
② 기능적, 경제성, 안전성, 오락성
③ 경제적, 작업능률, 명쾌성, 피로감
④ 개성적, 경제성, 안정성, 피로감

1 2 OK　　　　　(2014. 1. 기사 19번), (2018. 2. 기사 05번)
06. 사용된 색에 따라 우울해 보이거나 따듯해 보이거나 고가로 보이는 등의 심리적 효과는?

① 색의 간섭　　　② 색의 조화
③ 색의 연상　　　④ 색의 유사성

07. 시장의 유행성 중 수용기 없이 도입기에 제품의 수명이 끝나는 유형으로 옳은 것은?

① 플로프(flop)
② 패드(fad)
③ 크레이즈(craze)
④ 트렌드(trend)

08. 환경색채에 대한 설명으로 옳은 것은?

① 경관에 영향을 주는 인공 설치물은 환경색채에 포함되지 않는다.
② 인공 환경에 가장 많은 영향을 받는다.
③ 자연기후나 자연지형에 많은 영향을 받는다.
④ 자연환경인 기후와 열광에 영향을 준다.

09. 마케팅 기법 중 시장을 상이한 제품을 필요로 하는 독특한 구매집단으로 분할하는 방법은?

① 시장 표적화
② 시장 세분화
③ 대량 마케팅
④ 마케팅 믹스

10. 지역적인 특성에 따른 소비자의 자동차 색채 선호 특성을 조사하고자 한다. 가장 적합한 표본 추출방법은?

① 단순무작위추출법
② 체계적 표본추출법
③ 층화표본추출법
④ 군집표본추출법

11. 색채와 제품의 라이프 스타일 단계별 특성을 가장 옳게 설명한 것은?

① 쇠퇴기에는 고객의 요구를 반영하지 않고 럭셔리, 내추럴과 같은 이미지 표현이 요구된다.
② 성숙기에는 기능과 기본 품질이 거의 만족되어 원색을 선호하게 된다.
③ 성장기에는 다른 제품과의 차이가 느껴지지 않도록 경쟁사와 유사한 색상을 추구한다.
④ 도입기에는 디자인보다는 기능이 중시되므로 소재의 색을 그대로 활용한 무채색이 주를 이룬다.

12. 마케팅에서 색채의 기능에 대한 설명으로 틀린 것은?

① 홍보 전략을 위해 기업 컬러를 적용한 신제품을 출시한다.
② 색채 커뮤니케이션은 측색 및 색채관리를 통하여 제품이 가진 이미지나 브랜드의 의미를 전달한다.
③ 상품 자체는 물론이고 브랜드의 광고에 사용된 색채는 소비자의 구매력을 자극한다.
④ 마케팅 목표를 달성하기 위해 색채를 적합하게 구성하고 이를 장기적, 지속적으로 개선해 나간다.

13. 색채마케팅 전략 수립 단계 중 자료의 수집에 관한 설명이 옳은 것은?

① 1단계로 먼저 경쟁 관계에 있는 브랜드의 매출, 제품디자인, 마케팅, 전략의 변화 추이를 파악하여 포지셔닝을 분석한다.

② 2단계로 자사 브랜드를 중심으로 사회, 문화, 소비자의 라이프 스타일 등의 동향을 파악하고 키워드를 도출하며 이미지 매핑을 한다.

③ 3단계로 과거 몇 시즌 동안 나타났던 디자인 트렌드의 변화 추이를 분석하여 미래에 나타나게 될 트렌드를 예측한다.

④ 4단계로 글로벌 마켓에 출시하게 될 상품인 경우 전 세계 공통적 색채 환경을 사전 조사한다.

14. 모더니즘의 등장과 함께 주목을 받게 된 색은?

① 빨강과 자주 ② 노랑과 파랑
③ 하양과 검정 ④ 주황과 자주

15. 소비자 의사결정 과정에서 대안평가 시 평가기준의 특성에 대한 설명으로 틀린 것은?

① 평가기준은 제품유형과 소비자가 처한 상황에 따라 달라진다.

② 평가기준은 객관적일 수도 있고 주관적일 수도 있다.

③ 평가기준의 수는 관여도와 상관없이 일정하게 정해져 있다.

④ 평가기준은 제품 구매동기에 따라 다르게 작용된다.

16. 색의 선호도에 대한 설명이 틀린 것은?

① 색에 대한 일반적인 선호 경향과 특정 제품에 대한 선호색은 동일하다.

② 선호도의 외적, 환경적인 요인은 문화적·사회적 요인으로 구분할 수 있다.

③ 선호도의 내적, 심리적 요인으로는 개인적 요인이 중요하게 작용된다.

④ 제품의 특성에 따라서 선호되는 색채는 고정된 것이 아니다.

17. 색채와 시간에 대한 속도감에 영향을 미치는 것이 아닌 것은?

① 난색계열의 색은 속도감이 빠르고, 시간은 길게 느껴진다.

② 단파장은 속도감이 느리고, 시간은 짧게 느껴진다.

③ 속도감은 색상과 명도의 영향이 크다.

④ 한색계열의 색은 대합실이나 병원 등 오래 기다리는 장소에 적합하다.

18. 제품수명주기에 따른 제품의 색채계획에 대한 설명이 옳은 것은?

① 도입기는 시장저항이 강하고 소비자들이 시험적으로 사용하는 시기이므로 제품의 의미론적 해결을 위한 다양한 색채로 호기심을 유도하는 것이 좋다.

② 성장기는 기술개발이 경쟁적으로 나타나는 시기이므로 기능주의적 성격이 드러나는 무채색을 사용하는 것이 좋다.

③ 성숙기는 기능주의에서 표현주의로 이동하는 시기이므로 세분화된 시장에 맞는 색채의 세분화와 다양화가 이루어져야 한다.

④ 쇠퇴기는 더 이상 기술개발이 이루어지지 않는 시기이므로 화려한 색채를 사용하여 주의를 환기하는 것이 좋다.

1 2 OK

19. 색채마케팅의 과정으로 순서가 바른 것은?

① 색채정보화 → 판매촉진 전략 → 색채기획 → 정보망 구축

② 색채정보화 → 색채기획 → 판매촉진 전략 → 정보망 구축

③ 색채기획 → 정보망 구축 → 판매촉진 전략 → 색채정보화

④ 색채기획 → 색채정보화 → 정보망 구축 → 판매촉진 전략

1 2 OK

20. 시장세분화의 기준 중 행동분석적 속성의 변수는?

① 사회계층

② 라이프 스타일

③ 상표 충성도

④ 개성

(2019, 2, 기사 23번)

제2과목 : 색채디자인

1 2 OK

21. 화학실험실에서 사용하는 가스의 종류에 따라 용기의 색을 다르게 사용하는 것과 관련된 색채원리는?

① 색의 현시

② 색의 상징

③ 색의 혼합

④ 색의 대비

1 2 OK (2019, 2, 기사 35번)

22. 인터랙티브 아트(Interactive Art)에 대한 설명으로 가장 적합한 것은?

① 정보를 한 방향이 아닌 상호작용으로 주고받는 것

② 컴퓨터가 만드는 가상세계 또는 그 기술을 지칭하는 것

③ 문자, 그래픽, 사운드, 애니메이션과 비디오를 결합한 것

④ 그래픽에 시간의 축을 더한 것으로 연속적으로 움직이는 것과 같은 이미지를 제작하는 것

1 2 OK (2014, 2, 기사 26번)

23. 질감을 선택할 때 고려해야 할 점으로 비교적 거리가 먼 것은?

① 촉감

② 빛의 반사 · 흡수

③ 색조

④ 형태

24. 색채계획의 목적과 거리가 먼 것은?

① 질서를 부여하고 통합한다.

② 개성보다는 통일성을 부여한다.

③ 인상을 부여한다.

④ 영역을 구분한다.

25. 17~18세기 유럽에서 유행한 예술양식으로 프랑스의 베르사유 궁전 같은 건축물을 대표적으로 들 수 있는 양식은?

① 르네상스　　　② 바로크

③ 로코코　　　　④ 신고전주의

(2014. 2. 기사 40번)

26. 환경디자인의 영역과 거리가 먼 것은?

① 자연보호 포스터

② 도시계획

③ 조경디자인

④ 실내디자인

(2014. 1. 기사 29번)

27. 디자인의 원리인 조화에 대한 설명 중 틀린 것은?

① 디자인의 조화는 2개 이상의 요소 또는 부분의 상호관계가 서로 분리되거나 배척하지 않는 상태를 말한다.

② 유사조화는 변화의 다른 형식으로 서로 다른 부분의 조합에 의해서 생긴다.

③ 디자인의 조화는 여러 요소들의 통일과 변화의 정확한 배합과 균형에서 온다.

④ 조화는 크게 유사조화와 대비조화로 나눌 수 있다.

(2015. 3. 기사 23번)

28. 인쇄물에서 핀트가 잘 맞지 않았을 때 일어나는 눈의 아른거림 현상은?

① 실루엣(silhouette)

② 모아레(moire)

③ 패턴(pattern)

④ 착시(optical illusion)

(2019. 2. 기사 40번)

29. 색채계획에 사용되는 방법이 아닌 것은?

① 소비자 색채 설문 조사

② 시네틱스법

③ 소비자 제품 이미지 조사

④ 이미지 스케일

(2016. 1. 기사 25번)

30. 예술 사조와 주로 표현된 색채의 연결이 틀린 것은?

① 플럭서스 : 부드럽고 유연한 느낌의 따뜻한 색조 사용

② 아르누보 : 파스텔 계통의 부드러운 색조 사용

③ 데스틸 : 무채색과 빨강, 노랑, 파랑의 순수한 원색 사용

④ 팝아트 : 어두운 톤 위에 혼란한 강조색 사용

(2019. 2. 기사 36번)

31. 빅터 파파넥이 규정지은 복합기능에 속하지 않는 것은?

① 방법　　　　　② 형태

③ 미학　　　　　④ 용도

(2014. 3. 기사 35번)

32. 아르누보에 대한 설명 중 틀린 것은?

① 담쟁이덩굴, 수선화 등의 장식문양을 즐겨 이용했다.

② 철, 유리 등의 새로운 재료를 사용한 것도 특색이었다.

③ 역사적 양식에서 탈피해 새로운 조형미 창조에 도전하였다.

④ 영국에서 시작되었으며 프랑스에서는 유겐트 스틸이라 칭하였다.

(2012. 1. 기사 33번)

33. 병치혼색 현상을 이용한 점묘화법을 이용하여 색채를 새롭게 도구화한 예술은?

① 큐비즘 ② 사실주의

③ 야수파 ④ 인상파

(2016. 2. 기사 26번)

34. 환경디자인을 실행함에 있어서 유의할 점과 거리가 먼 것은?

① 사회성, 공통성, 공익성 함유 여부

② 환경색으로 배경적인 역할의 고려

③ 사용조건의 적합성

④ 재료의 자연색 배제

(2014. 2. 기사 23번)

35. 현대 디자인사에서 형태와 기능의 관계에 대해 "형태는 기능을 따른다."라고 말한 사람은?

① 월터 그로피우스

② 루이스 설리반

③ 필립 존슨

④ 프랑크 라이트

36. 인간의 생명과 건강에 밀접하게 관계된 특징으로 근대 이후 많은 재해를 통하여 부상된 조건 중의 하나는?

① 안전성 ② 독창성

③ 합목적성 ④ 사용성

(2017. 2. 기사 27번)

37. 다음 () 안에 들어갈 말로 옳은 것은?

> 일방통행로에서 반대방향에서 오는 차는 금방 눈에 띈다. 같은 방향의 차는 ()에 의하여 지각된다.

① 폐쇄성 ② 근접성

③ 지속성 ④ 유사성

38. 실내 공간의 색채계획에 대한 설명 중 틀린 것은?

① 작은 방은 고명도의 유사색을 사용하면 더 커 보이게 만들 수 있다.

② 어린이 방은 주조색을 중간 색조로 하고 강조색을 원색으로 사용하면 흥미를 유발할 수 있다.

③ 작은 방은 강한 색 대조를 사용하면 공간을 극적으로 커 보이게 하는 경향이 있다.

④ 사무실은 고명도, 저채도의 중성색을 사용하면 안정감을 줄 수 있다.

(2016. 3. 기사 33번)

39. 미용색채계획 과정에서 가장 중요하며 처음으로 실시되는 단계는?

① 주조색, 보조색, 강조색의 결정

② 대상의 위생 검증

③ 이미지맵 작성

④ 대상의 특징 분석

40. 디자인에 대한 설명 중 틀린 것은?

① 디자인의 목표는 미적인 것과 기능적인 것을 제품으로 통합하는 것이다.

② 안전하며 사용하기 쉽고 아름답고 쾌적한 생활환경을 창조하는 조형 행위이다.

③ 디자인은 인간의 삶을 풍요롭게 하는 영역이며, 오늘날 다양한 매체에 이르기까지 발전을 거듭하고 있다.

④ 디자인은 자연적인 창작 행위로서 기능적 측면보다는 미적 추구를 목적으로 한다.

제3과목 : 색채관리

41. 다음 중 특수안료가 아닌 것은?

① 형광안료

② 인광안료

③ 천연유기안료

④ 진주광택안료

42. 육안 조색과 비교할 때 CCM 조색에 대한 설명으로 틀린 것은?

① 조색 정보 공유가 용이하다.

② 메타메리즘 예측이 가능하다.

③ 색채품질 관리가 용이하다.

④ 조색 시 광원이 중요하다.

43. 정확한 색채 측정을 위한 조건을 설명하는 것으로 적합하지 않은 것은?

① 필터식 방식이나 분광식 방식의 모든 색채계의 기준이 되는 백색 기준물(white reference)의 철저한 관리는 필수적이다.

② 필터식 색채계의 경우는 백색 기준물의 색좌표를 기준으로 색채를 측정한다.

③ 분광식 색채계의 경우는 분광반사율을 측정하므로 백색 기준물의 분광반사율을 기준으로 한다.

④ CIE에서는 빛의 입사 방향과 관측 방향을 동일하게 일치하도록 규정하고 있다.

44. 색온도와 자연광원 및 인공광원에 관한 설명으로 잘못된 것은?

① 색온도는 광원의 실제 온도이다.

② 흑체는 온도에 따라 정해진 색의 빛을 내므로, 광원이 흑체와 같은 색의 빛을 내는 경우 이때의 흑체 온도를 그 광원의 색온도로 정리하고 절대온도 K로 표시한다.

③ 낮은 색온도는 따뜻한 색에 대응되고, 높은 색온도는 차가운 색에 대응된다.

④ 흑체는 외부에너지를 모두 흡수하는 이론적 물체로서 온도가 낮을 때는 눈에 안 보이는 적외선을 띠다가 온도가 높아지면서 붉은색, 오렌지색, 노란색, 흰색으로 바뀌다가 마침내는 푸른빛이 도는 흰색을 띠게 된다.

45. 3자극치 직독 시 광원 색채계를 이용하여 광원색을 특정하는 경우에 대한 설명으로 틀린 것은?

① 계기의 지시로부터 3자극치의 X, Y, Z 혹은 X_{10}, Y_{10}, Z_{10} 또는 이들의 상대치를 구한다.

② 직독식 색채계는 루터(Luther) 조건을 되도록 만족시켜야 한다.

③ 측정의 기하학적 조건 ϕ 및 조건 L의 경우, 적분구나 결상광학계 등의 입력광학계의 분광분포 전달 특성을 제외하고 루터 조건을 만족할 필요가 있다.

④ 표준 광원 및 측정대상 광원을 동일한 기하학적 조건으로 점등하고, 각각에 대한 직독식 색채계의 3자극치의 지시값을 읽는다.

46. 염료의 특성에 대한 설명이 틀린 것은?

① 황화염료 : 알카리성에 강한 셀룰로오스 섬유의 염색에 사용하고 견뢰도가 약한 것이 단점이다.

② 반응성 염료 : 염료분자와 섬유분자의 화학적 결합으로 염색되므로 색상이 선명하고 견뢰도가 강하다.

③ 염기성 염료 : 색이 선명하고 착색력이 우수하지만 견뢰도가 약하다.

④ 배트염료 : 소금이나 황산소다를 첨가하여 염착시키고 무명, 마 등의 식물성 섬유의 염색에 좋다.

47. 조색과 관련한 설명으로 틀린 것은?

① 고명도 색채 조색 시 극히 소량으로도 색채에 많은 영향을 줄 수 있으므로 유의하여야 한다.

② 메탈릭이나 펄의 입자가 함유된 조색에는 금속 입자나 펄 입자에 따라 표면반사가 일정하지 못하다.

③ 형광성이 있는 색채 조색 시 분광분포가 자연광과 유사한 Xe(크세논) 램프로 조명하여 측정한다.

④ 진한 색 다음에는 연한 색이나 보색을 주로 관측한다.

48. KS A 0065(표면색의 시감 비교)에 대한 설명이 틀린 것은?

① 색 비교를 위한 작업면의 조도는 1,000~4,000lux 사이로 한다.

② 작업면은 명도 L*가 30인 무채색으로 한다.

③ 색감각은 연령에 따라 변화하기 때문에 40세 이상의 관찰자는 조건등색검사기 등을 이용하여 검사한다.

④ 비교하는 색면의 크기와 관찰거리는 시야각으로 약 2° 또는 10°가 되도록 한다.

49. 디지털 컬러에서 OLED 디스플레이에 사용되는 3원색은?

① Red, Blue, Yellow

② Yellow, Cyan, Red

③ Blue, Green, Magenta

④ Red, Green, Blue

1 2 OK

50. 조명 및 관측조건(geometry)에 대한 설명으로 옳은 것은?

① CIE에서는 조명 및 관측조건은 광택이 포함되지 않도록 하는 방법만을 추천하였다.

② 광택이 있고 표면이 매끄러운 재질의 경우는 조명/관측조건에 따른 색채값의 변화가 크다.

③ CIE에서 추천한 조명 및 관측조건은 45/0, d/0의 두 가지 방법이다.

④ 조명 및 관측조건은 분광식 색채계에만 적용되도록 제한되어 있다.

1 2 OK

51. 도료의 도장방식에 대한 설명이 틀린 것은?

① 에나멜 페인트 위에 우레탄 페인트를 칠하면 더 견고하고 강한 도막이 형성된다.

② 붓으로 칠하는 도장은 일반적으로 손쉽게 할 수 있으나 도막이 약하다.

③ 소부도장은 스프레이로 도장한 후 열을 가열하여 굳히는 도장으로 도막이 견고하다.

④ 분체도장은 고착제가 포함된 분말을 전극을 통해 도장하는 방식으로 도막이 견고하다.

1 2 OK

(2017. 2. 기사 59번)

52. PCS(Profile Connection Space)에 대한 설명으로 옳은 것은?

① PCS의 체계는 sRGB와 CMYK 체계를 사용한다.

② PCS의 체계는 CIE XYZ와 CIE LAB을 사용한다.

③ PCS의 체계는 디바이스 종속 체계이다.

④ ICC에서 입력의 색공간과 출력의 색공간은 일치한다.

1 2 OK

53. 색채 측정 결과에 반드시 기록해야 할 필요가 없는 것은?

① 측정방법의 종류

② 3자극치 직독 시 파장폭 및 계산방법

③ 조명 및 수광의 기하학적 조건

④ 표준광의 종류

1 2 OK

54. 16,777,216컬러와 알파 채널을 사용하는 픽셀당 비트 수는?

① 8비트 ② 16비트

③ 24비트 ④ 32비트

1 2 OK

55. 조색을 하거나 색채의 오차를 알기 쉬우며 색채의 변환 방향을 쉽게 짐작할 수 있어서 세계적으로 널리 통용되는 색체계는?

① L*a*b* ② XYZ

③ RGB ④ Yxy

1 2 OK

56. 광원의 분광복사강도 분포에 대한 설명 중 옳은 것은?

① 백열전구는 단파장보다 장파장의 복사분포가 매우 적다.

② 백열전구 아래에서의 난색계열은 보다 생생히 보인다.

③ 형광등 아래에서는 단파장보다 장파장의 반사율이 높다.

④ 형광등 아래에서의 한색계열은 색채가 탁하게 보인다.

(2019. 1. 기사 58번)

1 2 OK

57. 육안 조색에 필요한 도구로 가장 거리가 먼 것은?

① 은폐율지
② 건조기
③ 디스펜서
④ 애플리케이터

1 2 OK

58. 색료의 색채는 그것을 구성하는 분자의 특성에 의하여 색채가 결정된다. 이와 관련한 설명으로 틀린 것은?

① 적포도주의 붉은색은 플라빌륨이라고 불리는 양이온에 의한 것이다.
② 노란색의 나리꽃은 플라본 분자에 옥소크롬이 첨가되어 나타나는 것이다.
③ 검은색 머리카락은 멜라닌 분자에 의한 것이다.
④ 포유동물 피의 붉은색은 구리 포피린에 의한 것이다.

1 2 OK

59. 표면색의 백색도(whiteness)를 평가하기 위한 CIE 백색도 W에 관한 설명으로 잘못된 것은?

① 백색도 W의 최소값은 0, 최대값은 100이다.
② 백색도 W는 삼자극치 Y값과 x, y 색도값을 이용해 계산한다.
③ 완전 확산 반사면의 W값은 100이다.
④ W값은 D_{65} 광원에서 측정된 표면색의 삼자극치의 값을 사용해 계산한다.

1 2 OK

(2019. 1. 기사 58번)

60. 다음 중 16비트 심도, DCI-P3, 색공간의 데이터를 저장하기에 가장 부적절한 파일 포맷은?

① TIFF
② JPEG
③ PNG
④ DNG

제4과목 : 색채지각론

1 2 OK

61. 잔상의 크기는 투사면까지의 거리에 영향을 받게 되며 거리에 정비례하여 증감하거나 감소하는 것은?

① 엠베르트 법칙의 잔상
② 푸르킨예의 잔상
③ 헤링의 잔상
④ 비드웰의 잔상

1 2 OK

62. 회색 바탕 안 중앙에 위치한 빨강이 더욱 선명하게 보이는 현상은?

① 색상대비
② 명도대비
③ 채도대비
④ 연변대비

1 2 OK

(2012. 1. 기사 70번)

63. 지하철 안내 표지판 색채 디자인 시 중점적으로 고려해야 할 색채의 감정 효과와 거리가 먼 것은?

① 주목성
② 명시성
③ 전통색
④ 진출 · 후퇴의 색

1 2 OK

64. 눈으로 들어오는 빛의 양을 조절하는 기능을 수행하는 곳은?

① 각막　　　　　② 수정체

③ 수양액　　　　④ 홍채

1 2 OK
(2017. 2. 기사 65번)

65. 눈의 세포인 추상체와 간상체에 대한 설명 중 옳은 것은?

① 간상체에 의한 순응이 추상체에 의한 순응 보다 신속하게 발생한다.

② 간상체는 빛의 자극에 의해 빨강, 노랑, 녹색을 느낀다.

③ 어두운 곳에서 추상체가 활동하는 밝기의 순응을 암순응이라고 한다.

④ 간상체는 약 500nm의 빛에 가장 민감하며, 추상체 시각은 약 560nm의 빛에 가장 민감하다.

1 2 OK
(2015. 2. 기사 68번)

66. 색의 명시성에 대한 설명으로 틀린 것은?

① 색채 간의 명도 차이나 채도 차이가 클 때 색이 잘 식별된다.

② 조명의 밝기 정도, 즉 조도에 따라 명시의 순응에 변화가 있다.

③ 명도가 같을 때는 채도가 높은 쪽의 명시성이 높다.

④ 명시성이 높은 색은 대체로 주목성도 높다.

1 2 OK
(2016. 3. 기사 65번)

67. 다음 중에서 가장 후퇴해 보이는 색은?

① 고명도의 난색　　② 저명도의 난색

③ 고명도의 한색　　④ 저명도의 한색

1 2 OK
(2014. 2. 기사 69번)

68. 빛의 굴절(Refraction) 현상을 볼 수 있는 것이 아닌 것은?

① 아지랑이　　　　② 무지개

③ 별의 반짝임　　　④ 노을

1 2 OK
(2013. 2. 기사 72번)

69. 백색광 아래에서 노란색으로 보이는 물체를 청록색 광원 아래로 옮기면 지각되는 색은?

① 청록색　　　　　② 흰색

③ 빨간색　　　　　④ 녹색

1 2 OK
(2016. 2. 기사 74번)

70. 빛의 파장에 대한 설명으로 옳은 것은?

① 약 450~500nm의 파장은 파란색으로 보이게 된다.

② 여러 가지 파장의 빛이 고르게 섞여 있으면 검은색으로 지각된다.

③ 약 380~450nm의 파장은 녹색으로 보이게 된다.

④ 약 500~570nm의 파장은 노란색으로 보이게 된다.

1 2 OK

71. 중간혼색에 대한 설명으로 틀린 것은?

① 중간혼색의 대표적 사례는 직물의 디자인에서 발견된다.

② 중간혼색은 가법혼색과 감법혼색의 중간 과정에서 추출된다.

③ 회전혼색의 결과는 밝기와 색에 있어서 원래 각 색지각의 중간 값으로 나타난다.

④ 컬러 TV의 경우 중간혼색에 해당된다.

(2014. 1. 기사 78번)

72. 물리적, 생리적 원인에 따른 색채 지각 변화에 대한 설명 중 옳은 것은?

① 망막의 지체현상은 약한 빛 아래에서 운전하는 사람의 반응시간을 짧게 만든다.

② 망막 수용기에 의해 지각된 색은 지배적 주변상황에서 오는 변수에 따른 반응이 사람마다 동일하다.

③ 빛 강도가 해질녘의 경우처럼 약할 때는 망막의 화학적 변화가 급속히 일어나 시자극을 빠르게 받아들인다.

④ 빛의 강도가 주어진 최소수준 아래로 떨어질 경우 스펙트럼의 단파장과 중파장에 민감한 간상체가 작용하기 시작한다.

73. 먼셀의 10색상환에서 두 색이 보색관계에 있지 않은 것은?

① 5R – 5BG

② 5YR – 5B

③ 5Y – 5PB

④ 5GY – 5RP

(2013. 1. 기사 62번)

74. 계시대비와 관계가 가장 깊은 것은?

① 두 색을 인접시켰을 때 나타나는 현상이다.

② 빨간색과 초록색 조명으로 노란색을 만드는 방법이다.

③ 육안검색 시 각 측정 사이에 무채색에 눈을 순응시켜야 한다.

④ 비교하는 색과 바탕색의 자극량에 따라 대비효과가 결정된다.

(2017. 3. 기사 75번)

75. 혼색에 관한 설명 중 옳은 것은?

① 혼색은 색자극이 변하면 색채감각도 변하게 된다는 대응관계에 근거한다.

② 가법혼색은 빛의 색을 서로 더해서 점점 어두워지는 것을 말한다.

③ 인쇄잉크 색채의 기본색은 가법혼색의 삼원색과 검정으로 표시한다.

④ 감법혼색이라도 순색에 고명도의 회색을 혼합하면 맑아진다.

76. 쇠라(Seurat)와 시냑(Signac)에 의한 색의 혼합방법과 다른 것은?

① 채도를 낮추지 않고 중간색을 만든다.

② 작은 점의 근접 배치로 색을 혼합한다.

③ 색필터의 겹침 실험에 의한 혼색방법이다.

④ 눈의 망막에서 일어나는 착시적 혼합이다.

77. 백색광을 프리즘에 투과시켜 분광시킨 후 이 빛들을 다시 프리즘에 입사시키면 나타나는 현상은?

① 다시 백색광을 만들 수 있다.

② 장파장의 빛을 얻을 수 있다.

③ 단파장의 빛을 얻을 수 있다.

④ 모든 파장의 빛이 산란된다.

(2014. 1. 기사 63번)

78. 동일한 양의 두 색을 혼합하여 만들어지는 새로운 색은?

① 인접색 ② 반대색

③ 일차색 ④ 중간색

79. 2색각 색맹에서 제1색맹에 결여된 시세포는?

① S추상체

② L추상체

③ M추상체

④ 강상체

(2016. 1. 기사 77번)

80. 색의 온도감에 대한 설명 중 틀린 것은?

① 온도감은 인간의 경험과 심리에 의존하는 경향이 짙다.

② 온도감은 색의 세 가지 속성 중에서 주로 채도에 영향을 받는다.

③ 중성색은 때로는 차갑게, 때로는 따뜻하게 느껴지는 색이다.

④ 따뜻한 색은 차가운 색에 비하여 진출되어 보인다.

제5과목 : 색채체계론

(2017. 1. 기사 93번)

81. 세계 각국의 색채표준화 작업을 통해 제시된 색체계를 오래된 것으로부터 최근의 순서대로 옳게 나열한 것은?

① NCS → 오스트발트 → CIE

② 오스트발트 → CIE → NCS

③ CIE → 먼셀 → 오스트발트

④ 오스트발트 → NCS → 먼셀

82. 오스트발트(W. Ostwald)의 색채조화론의 등가색환의 조화 중 색상 간격이 6~8 이내의 범위에 있는 2색의 배색은?

① 등색상 조화

② 이색 조화

③ 유사색 조화

④ 보색 조화

(2019. 1. 기사 96번)

83. NCS에서 성립하는 이론으로 옳은 것은?

① W + B + R = 100%

② W + K + S = 100%

③ W + S + C = 100%

④ H + V + C = 100%

84. PCCS 색체계에 따른 톤과 명칭의 연결이 틀린 것은?

① 밝은 – bright

② 엷은 – plae

③ 해맑은 – vivid

④ 어두운 – dull

85. KS 계통색명의 유채색 수식 형용사 중 고명도에서 저명도의 순으로 옳게 나열된 것은?

① 연한 → 흐린 → 탁한 → 어두운

② 연한 → 흐린 → 어두운 → 탁한

③ 흐린 → 연한 → 탁한 → 어두운

④ 흐린 → 연한 → 어두운 → 탁한

(2019. 1. 기사 84번)

86. 색채관리를 위한 ISO 색채규정에서 아래의 수식은 무엇을 측정하기 위한 정의식인가?

> YI = 100(1−B/G)
>
> B : 시료의 청색 반사율
> G : 시료의 XYZ 색체계에 의한 삼자극치의 Y 와 같음

① 반사율 ② 황색도

③ 자극순도 ④ 백색도

(2015. 3. 기사 95번)

87. 광원이나 빛의 색을 수치적으로 정량화하여 표시하는 색체계는?

① RAL ② NCS

③ DIN ④ CIE XYZ

88. 오간색의 내용 중 다섯 가지 방위에 대한 설명으로 틀린 것은?

① 동방 청색과 중앙 황색의 간색 – 녹색

② 동방 청색과 서방 백색의 간색 – 벽색

③ 남방 적색과 서방 백색의 간색 – 유황색

④ 북방 흑색과 남장 적색과의 간색 – 자색

89. 오스트발트(W. Ostwald) 색체계의 설명으로 옳은 것은?

① 오스트발트는 스웨덴의 화학자이며 안료의 개발로 1909년 노벨상을 수상하였다.

② 물체 투과색의 표본을 체계화한 현색계의 컬러 시스템으로 1917년에 창안하여 발표한 20세기 전반의 대표적 시스템이다.

③ 회전 혼색기의 색채 분할면적의 비율을 변화시켜 색을 만들고 색표로 나타낸 것이다.

④ 이상적인 하양(W)과 이상적인 검정(B), 특정 파장의 빛만을 완전히 반사하는 이상적인 중간색을 회색(N)이라 가정하고 체계화하였다.

(2015. 3. 기사 100번)

90. 먼셀의 색체계에 대한 설명으로 틀린 것은?

① 모든 색을 채도, 명도, 색상의 세 가지 특징으로 나누어 분류한다.

② 전체 색상을 빨강(R), 파랑(B), 노랑(Y), 초록(G)의 네 가지 기본 원색으로 나누고 이를 다시 100개로 세분하여 사용한다.

③ 기계적 측정에 의한 것이 아니라 사람의 시각적 판단을 바탕으로 하였으므로 색표 간의 시각적 간격이 거의 균등하다.

④ 먼셀의 'Munsell Book of Color'를 미국 광학회가 측정, 검토, 수정하여 공식적으로 먼셀 색체계로 발표하였다.

91. 도미넌트 컬러와 선명한 색의 윤곽이 있으면 조화된다는 세퍼레이션 컬러, 두 색을 원색의 강한 대비로 표현하면 조화된다는 보색배색의 조화를 말한 이론은?

① 파버 비렌(Faber Birren)의 색채조화론

② 저드(Judd, Deane Brewster)의 색채조화론

③ 슈브릴(M. E. Chevreul)의 색채조화론

④ 루드(Nicholas O. Rood)의 색채조화론

92. 관용색명 중 동물의 이름과 관련된 색명이 아닌 것은?

① 베이지(beige)

② 오커(ochre)

③ 세피아(sepia)

④ 피코크 블루(peacock blue)

1 2 OK

93. RAL 색표에 대한 설명으로 옳은 것은?

① 독일의 중공업계에서 주로 사용하는 색표집이다.

② 1927년 독일에서 먼셀 색체계에 의거하여 만든 실용색표집이다.

③ 체계적인 배열 방법에 따라 고안된 것으로 사용하기가 편리하다.

④ 색편에 일련번호를 주어 패션 색채에도 많이 사용되고 있다.

1 2 OK

94. KS A 0011의 물체색의 색이름의 분류기준으로 올바른 것은?

① 고유색, 계통색, 관용색

② 기본색, 계통색, 관용색

③ 현상색, 기본색, 일반색

④ 고유색, 현상색, 기본색

1 2 OK

95. 다음 () 안에 들어갈 내용으로 옳게 짝지어진 것은?

> 음양오행이론에서의 음과 양은 우주의 질서이자 원리로, 색으로는 음양을 대표하는 ()과 ()으로 나타낸다. 오방정색은 음양에서 추출한 오행을 담고 있는 다섯 가지 상징색으로 청색, 적색, 황색, 백색, 흑색을 말한다.

① 황색, 적색

② 황색, 청색

③ 흑색, 백색

④ 적색, 청색

1 2 OK (2013년 3회 기사 92번)

96. CIE LAB(L*a*b*) 색체계의 설명으로 틀린 것은?

① 물체의 색을 측정할 때 가장 많이 사용되고 있으며, 실제로 모든 분야에서 널리 사용되고 있다.

② L*a*b* 색공간 좌표에서 L*는 명도, a*와 b*는 색방향을 타낸다.

③ +a*는 빨간색 방향, −a*는 노란색 방향, +b는 초록색 방향, −b*는 파란색 방향을 나타낸다.

④ 조색할 색채의 오차를 알기 쉽게 나타내면 색채의 변화방향을 쉽게 짐작할 수 있다.

1 2 OK

97. 색채를 원추세포의 3가지 자극량으로 계량화하여 수치화한 체계는?

① Munsell

② DIN

③ CIE

④ NCS

1 2 OK (2018. 2. 기사 87번)

98. 미국의 색채학자 저드(Judd)의 색채조화론에 관한 설명으로 틀린 것은?

① 질서의 원리 – 규칙적으로 선정된 명도, 채도, 색상 등 색채의 요소가 일치하면 조화된다.

② 친근감의 원리 – 자연경관과 같이 사람들에게 잘 알려진 색은 조화된다.

③ 유사성의 원리 – 사용자의 환경에 익숙한 색은 조화된다.

④ 명료성의 원리 – 여러 색의 관계가 애매하지 않고 명쾌하면 조화된다.

99. 그림의 NCS 색삼각형과 색환에 표기된 내용으로 옳은 것은?

① S3050−G70Y

② S5030−Y30G

③ 순색도(C)에서 green 70%, yellow 30%의 비율

④ 검정색도(S) 30%, 하양색도(W) 50%, 순색도(C) 70%의 비율

100. NCS 표기법에서 S1500−N의 해석으로 옳은 것은?

① 검정색도는 85%의 비율이다.

② 하양색도는 15%의 비율이다.

③ 유채색도는 0%의 비율이다.

④ N은 뉘앙스(Nuance)를 의미한다.

14회 컬러리스트 기사 필기 기출모의고사

제1과목 : 색채심리 · 마케팅

1 2 OK (2019. 1. 기사 08번)

01. 색채마케팅 과정을 색채정보화, 색채기획, 판매촉진 전략, 정보망 구축으로 분류할 때 색채기획 단계에 해당하지 않는 것은?

① 소비자의 선호색 및 경향 조사
② 타깃 설정
③ 색채 콘셉트 및 이미지 설정
④ 색채 포지셔닝 설정

1 2 OK (2019. 2. 기사 19번)

02. 다음 중 주로 사용되는 색채 설문 조사 방법이 아닌 것은?

① 개별 면접조사
② 전화조사
③ 우편조사
④ 집락(군집)표본 추출법

1 2 OK

03. 색채조사 분석 중 의미 미분법(Semantic Differential Method)에 관한 설명으로 틀린 것은?

① 경관이나 제품, 색, 음향, 감촉 등 여러 가지 대상의 인상을 파악하는 방법으로 많이 사용된다.
② 분석으로 만들어지는 이미지 프로필은 각 평가 대상마다 각각의 평정척도에 대한 평가 평균값을 구해 그 값을 선으로 연결한 것이다.

③ 정량적 색채이미지를 정성적, 심미적으로 측정하는 방법이다.
④ 설문대상의 수를 증가시킴에 따라 정확도를 더할 수 있으며 그 값은 수치적 데이터로 나오게 된다.

1 2 OK

04. 경영 초점의 변화에 따른 마케팅 개념의 성격으로 틀린 것은?

① 1900~1920년 : 생산 중심, 제품 및 서비스를 분배하는 수준
② 1920~1940년 : 판매기법, 고객을 판매의 대상으로만 인식
③ 1940~1960년 : 효율 추구, 제품의 질보다는 제조과정의 편의 추구, 유통비용 감소
④ 1960~1980년 : 사회의식, 환경문제 등 기업문화 창출을 통한 사회와의 융합

1 2 OK

05. 일반적인 색채 선호에서 연령별 선호 경향으로 잘못된 것은?

① 어린이가 좋아하는 색은 빨강과 노랑이다.
② 색채 선호의 연령 차이는 인종, 국가를 초월하여 거의 비슷한 경향을 보인다.
③ 연령이 낮을수록 원색 계열과 밝은 톤을 선호한다.
④ 성인이 되면서 주로 장파장 색을 선호하게 된다.

06. 종교와 색채에 대한 설명이 틀린 것은?

① 기독교에서는 그리스도의 흰 옷, 천사의 흰 옷 등을 통해 흰색을 성스러운 이미지로 표현한다.

② 이슬람교에서는 신에게 선택되어 부활할 수 있는 낙원을 상징하는 초록을 매우 신성시한다.

③ 힌두교에서는 해가 떠오르는 동쪽은 빨강, 해가 지는 서쪽은 검정으로 여긴다.

④ 고대 중국에서는 천상과 지상에서 가장 경이로운 색 중의 하나가 검정이라 하였다.

07. 색채와 형태의 연구에서 정사각형을 상징하는 색에 대한 설명으로 옳은 것은?

① 두뇌의 신경계, 신진대사의 균형과 불면증 치료에 사용하는 색이다.

② 당뇨와 습진 치료에 사용하며 염증 완화와 소화계통 질병에 효과적인 색이다.

③ 심장기관에 도움을 주며 심신의 안정을 위해 사용하는 색이다.

④ 빈혈, 결핵 등의 치료에 효과적인 색이며 혈압을 상승시켜준다.

08. 구매시점에 강력한 자극을 주어 판매에 연결될 수 있도록 하며, 적은 비용으로 최대의 효과를 내는 광고는?

① POP 광고

② 포지션 광고

③ 다이렉트 광고

④ 옥외광고

09. 색채 치료 중 염증 완화와 소화계에 도움을 주며, 당뇨와 우울증을 개선하는 색과 관련된 형태는?

① 원　　　　　　　　② 역삼각형

③ 정사각형　　　　　④ 육각형

10. 학문을 상징하는 색채는 종종 대학의 졸업식에서 활용되기도 한다. 학문의 분류와 색채의 조합이 올바른 것은?

① 인문학 – 밝은 회색

② 신학 – 노란색

③ 법학 – 보라색

④ 의학 – 파란색

11. 컴퓨터에 의한 컬러 마케팅의 기능을 효율적으로 전개한 결과, 파악할 수 있는 내용과 관계가 없는 것은?

① 제품의 표준화, 보편화, 일반화

② 기업정책과 고객의 Identity

③ 상품 이미지와 인간의 Needs

④ 자사와 경쟁사의 제품 차별화를 통한 마케팅

12. 색채정보를 수집하기 위한 층화 표본 추출에 대한 설명으로 틀린 것은?

① 모집단을 모두 포괄하는 목록이 있어야 한다.

② 조사 분석을 위한 하위 집단을 분류한다.

③ 하위 집단별로 비례 표본을 선정한다.

④ 조사 결과에 영향을 미치는 변수를 기준으로 하위 모집단을 구분한다.

1 2 OK (2017. 1. 기사 10번)

13. 처음 색을 보았을 때보다 시간이 지나면서 그 특성이 약해지는 현상은?

① 잔상색 ② 보색

③ 기억색 ④ 순응색

1 2 OK (2019. 2. 기사 02번)

14. 소비자 행동 측면에서 살펴볼 때, 국내기업이 라이센스 비용을 지불하면서도 외국기업의 유명 브랜드를 들여오는 가장 큰 이유는?

① 일반적으로 소비자들이 유명하지 않은 상 표보다는 유명한 상표에 자신의 충성도를 이전시킬 가능성이 높기 때문

② 해외 브랜드는 소비자 마케팅이 수월하기 때문

③ 국내 브랜드에는 라이센스의 다양한 종류 가 없기 때문

④ 국내 소비자들이 외국 브랜드를 우선 선택 하기 때문

1 2 OK

15. 국가나 도시의 특성과 이미지를 부각시키는 데 중요한 역할을 하면서 고유의 정체성을 대 변하는 색은?

① 국민색 ② 전통색

③ 국기색 ④ 지역색

1 2 OK

16. 구매의사 결정에 영향을 미치는 요인 중 소속 집단과 가장 관련된 것은?

① 사회적 요인 ② 문화적 요인

③ 개인적 요인 ④ 심리적 요인

1 2 OK (2013. 2. 기사 02번)

17. 제품의 라이프 사이클(Life Cycle) 단계에 따 라 홍보 전략이 달라져야 성공적인 색채마케 팅 결과를 얻을 수 있다. 다음 중 성장기에 합 당한 홍보 전략은?

① 제품 알리기와 혁신적인 설득

② 브랜드의 우수성을 알리고 대형 시장에 침투

③ 제품의 리포지셔닝, 브랜드 차별화

④ 저가격을 통한 축소 전환

1 2 OK (2013. 2. 기사 02번)

18. 다음 보기에서 설명하는 개념은?

> • 색채조절보다 진보된 개념
> • 색채를 통해 설계자의 의도와 미적인 계획, 다양한 기능성 부여
> • 예술적 감각 중시
> • 색의 이미지, 연상, 상징, 기능성, 안전색 등 복합적인 분야에 적용

① 색채계획 ② 색채심리

③ 색채과학 ④ 환경색채

1 2 OK (2012. 2. 기사 03번)

19. 색채 시장조사의 과정에서 소비자의 욕구를 파악하는 방법으로 가장 적절한 것은?

① 현재 시장에서 사회 · 문화 · 기술적 환경의 변화를 종합적으로 파악한다.

② 시나리오 기법으로 예측한다.

③ 현재 시장에서 변화의 의미를 자사의 관점 에서 파악한다.

④ 끊임없는 미래의 추세에 대한 새로운 가능 성을 시도한다.

(2015. 2. 기사 07번)

20. 전통적 마케팅의 개념에서 중요하게 다루어지지 않았던 것은?

① 대량판매　　　② 이윤 추구
③ 고객만족　　　④ 판매 촉진

제2과목 : 색채디자인

(2019. 3. 기사 32번)

21. 디자인에 사용되는 비언어적 기호의 3가지 유형에 속하지 않는 것은?

① 자연적 표현　　② 사물적 표현
③ 추상적 표현　　④ 추상적 상징

22. 시각적 구성에서 통일성을 취하려는 지각심리로 스토리가 끝나기 전에 마음속으로 결정하는 심리 용어는?

① 균형　　　　　② 완결
③ 비례　　　　　④ 상징

(2015. 1. 기사 25번)

23. 환경디자인의 경관에 대한 설명 중 틀린 것은?

① 경관은 원경 – 중경 – 근경으로 나누어진다.
② 경관디자인에 있어서 전체보다는 각 부분별 특성을 살리는 것이 중요하다.
③ 경관은 시간적, 공간적 연속성으로 파악해야 한다.
④ 경관디자인을 통해 지역적 특성을 살릴 수 있다.

(2015. 2. 기사 07번)

24. 색채계획에 있어 디자이너가 갖추어야 하는 가장 중요한 요소는?

① 색채 처리에 대한 감성적 사고
② 기능적 색채 처리를 위한 이성적 사고
③ 개성적인 색채훈련
④ 일관된 색을 재현해낼 수 있는 배색훈련

25. 팝아트에 관한 설명 중 옳은 것은?

① 인간의 시지각 원리에 근거한 것이다.
② 1960년대에 뉴욕을 중심으로 전개된 대중예술이다.
③ 여성의 주체성을 찾고자 한 운동이다.
④ 분해, 풀어헤침 등 파괴를 지칭하는 행위이다.

(2019. 1. 기사 22번)

26. 디자인의 개념을 설명한 것으로 거리가 먼 것은?

① 디자인은 생활의 예술이다.
② 디자인은 장식과 심미성에만 치중되는 사회적 과정이다.
③ 디자인은 커뮤니케이션의 수단이다.
④ 디자인은 미지의 세계로부터 새로운 가치를 추구하는 것이다.

(2017. 1. 기사 32번)

27. 디자인에 관한 전반적인 설명 중 적합하지 않은 것은?

① 인간 생활의 목적에 맞고 실용적이며 미적인 조형을 계획하고 그를 실현하는 과정과 그에 따른 결과이다.
② 라틴어의 'designare'가 그 어원이며 이는 모든 조형활동에 대한 계획을 의미한다.

③ 기능에 충실한 효율적 형태가 가장 아름다운 것이며, 기능을 최대로 만족시키는 형식을 추구함이 목표이다.

④ 지적 수준을 가지고 표현된 내용을 구체화시키기 위한 의식적이고 지적인 구성요소들의 조작이다.

1 2 OK

(2019. 1. 기사 39번)

28. 산업디자인에 있어서 생물의 자연적 형태를 모델로 하는 조형이나 시스템을 만드는 경향을 뜻하는 디자인은?

① 버네큘러 디자인(Vernacular Design)

② 리디자인(Redesign)

③ 앤티크 디자인(Antique Design)

④ 오가닉 디자인(Organic Design)

1 2 OK

29. 색채 조절의 효과가 아닌 것은?

① 시각적인 즐거움을 준다.

② 작업 능률이 향상된다.

③ 안전이 유지되고 사고가 줄어든다.

④ 작업 기계의 성능이 좋아진다.

1 2 OK

30. 자연계의 생물들이 지니는 운동 매커니즘을 모방하고 곡선을 기조로 인위적 환경 형성에 이용하는 바이오디자인(Biodesign)의 선구자는?

① 모홀리 나기(Laszlo Moholy-Nagy)

② 윌리엄 모리스(William Morris)

③ 빅터 파파넥(Victor Papanek)

④ 루이지 꼴라니(Luigi Colani)

1 2 OK

(2013. 2. 기사 39번)

31. 디자인 원리에 관한 설명으로 틀린 것은?

① 시각적 통일성을 얻으려면 전체와 부분이 조화로워야 한다.

② 시각적 리듬감은 강한 좌우 대칭의 구도에서 쉽게 찾을 수 있다.

③ 부분과 부분 혹은 부분과 전체 사이에 안정적인 연관성이 보일 때 조화가 이루어진다.

④ 종속은 주도적인 것을 끌어당기는 상대적인 힘이 되어 전체에 조화를 가져온다.

1 2 OK

32. 신문광고에 대한 설명으로 틀린 것은?

① 전국 또는 특정 지역을 구분하여 사용할 수 있다.

② 다른 대중매체에 비해 신뢰도가 높다.

③ 전파매체에 비해 보존성이 우수하다.

④ 표적소비자를 대상으로 선별적 광고가 가능하다.

1 2 OK

33. 주어진 형태와 여백을 나누는 분할방법에 대한 설명이다. 삼각형 밑변의 1/2을 가진 평행사변형이 삼각형과 같은 높이로 있을 때, 삼각형과 평행사변형의 면적이 같아지게 되는 분할은?

① 등량 분할

② 등형 분할

③ 닮은형 분할

④ 타일식 분할

34. 바우하우스의 교육 이념과 철학에 대한 설명이 틀린 것은?

① 예술가의 가치 있는 도구로서 기계를 적극적으로 활용하였다.

② 공방교육을 통해 미적 조형과 제작기술을 동시에 가르쳤다.

③ 제품의 대량생산을 위해 굿 디자인(Good Design)의 개념을 설정하였다.

④ 디자인과 미술을 분리하기 위해 교육자로서의 예술가들을 배제하였다.

35. 미국에서 시작된 것으로 캔버스에 그려진 회화 예술이 미술관, 화랑으로부터 규모가 큰 옥외 공간, 거리나 도시의 벽면에 등장한 것은?

① 크래프트디자인 ② 슈퍼그래픽

③ 퓨전디자인 ④ 옵티컬아트

36. 슈퍼그래픽, 미디어 아트 등은 공공매체디자인 중 어디에 속하는가?

① 옥외광고매체

② 환경연출매체

③ 행정기능매체

④ 지시/유도기능매체

37. 몬드리안을 중심으로 한 신조형주의 운동은?

① 큐비즘 ② 구성주의

③ 아르누보 ④ 데스틸

38. 색채안전계획이 주는 효과로서 가장 적합한 것은?

① 눈의 긴장과 피로를 증가시킨다.

② 사고나 재해를 감소시킨다.

③ 질병이 치료되고 건강해진다.

④ 작업장을 보다 화려하게 꾸밀 수 있다.

39. 다음 중 광고의 외적 효과가 아닌 것은?

① 인지도의 제고

② 판매 촉진 및 기업 홍보

③ 기술혁신

④ 수요의 자극

40. 단순한 선과 면, 색, 기호 등을 사용하여 어떤 특정 정보를 쉽게 이해할 수 있도록 구체화하여 설명하는 그림은?

① 캘리그래피

② 다이어그램

③ 일러스트레이션

④ 타이포그래피

제3과목 : 색채관리

1 2 OK

41. 분광 반사율 측정 시 사용하는 표준 백색판에 대한 기준으로 틀린 것은?

① 균등 확산 반사면에 가까운 확산 반사 특성이 있고, 전면에 걸쳐 일정해야 한다.

② 분광 반사율이 거의 0.9 이상이어야 한다.

③ 분광 반사율이 파장 380~700nm에 걸쳐 일정해야 한다.

④ 국가 교정기관을 통해 국제표준으로의 소급성이 유지되는 교정값을 갖고 있어야 한다.

1 2 OK

42. 다음 중 고압방전등에 해당되는 것은?

① 메탈 할로이드등　　② 백열등
③ 할로겐등　　　　　④ 형광등

1 2 OK

43. 조건 등색에 대한 설명으로 틀린 것은?

① 분광분포가 다른 2가지 색 자극이 특정 관측조건에서 동등한 색으로 보이는 것을 말한다.

② 특정 관측조건이란 관측자나 시야, 물체적인 경우에는 조명광의 분광분포를 의미한다.

③ 조건등색이 성립하는 2가지 색 자극을 조건 등색쌍이라 한다.

④ 어떠한 광원, 관측자에게도 같은 색으로 보이는 것을 메타머(metamer)라 한다.

(2014. 1. 기사 42번)

1 2 OK

44. 다음 표와 같이 목푯값과 시편값이 나왔을 경우 시편값의 보정방법은?

기호	목푯값	시편값
L*	25	20
a*	10	5
b*	−5	−5

① 빨간색 도료를 이용하여 색상을 보정하고 흰색을 이용하여 밝기를 조정한다.

② 노란색 도료를 이용하여 색상을 보정하고 검은색을 이용하여 밝기를 조정한다.

③ 녹색 도료를 이용하여 색상을 보정하고 검은색을 이용하여 밝기를 조정한다.

④ 파란색 도료를 이용하여 색상을 보정하고 흰색을 이용하여 밝기를 조정한다.

1 2 OK

45. 반사 물체의 색 측정에 있어 빛의 입사 및 관측 방향에 대한 기하학적 조건에 관한 설명으로 틀린 것은?

① di:8° 배치는 적분구를 사용하여 조명을 조사하고 반사면의 수직에 대하여 8° 방향에서 관측한다.

② d:0 배치는 정반사 성분이 완벽히 제거되는 배치이다.

③ di:8°와 8°:di는 배치가 동일하나 광의 진행이 반대이다.

④ di:8°와 de:8°의 배치는 동일하나, di:8°는 정반사 성분을 제외하고 측정한다.

46. 디바이스 종속 색체계(device dependent color system)에 해당되는 것은?

① CIE XYZ, LUV, CMYK
② LUV, CIE XYZ, ISO
③ RGB, HSV, HSL
④ CIE RGB, CIE XYZ, CIE LAB

47. 디스플레이 컬러에 대한 설명으로 틀린 것은?

① LCD 디스플레이는 고정된 색온도의 백라이트를 사용한다.
② OLED 디스플레이는 자체 발광을 통해 컬러를 구현한다.
③ LCD 디스플레이는 OLED 디스플레이에 비해 상대적으로 명암비가 낮다.
④ OLDE 디스플레이는 LCD 디스플레이에 비해 상대적으로 균일도가 높다.

48. 금속 소재에 대한 설명 중 틀린 것은?

① 대부분의 금속에서 보이는 광택은 빛의 파장에 관계없이 전자가 여기되고 다시 기저 상태로 되돌아가기 때문이다.
② 구리에서 보이는 붉은색은 짧은 파장영역에서 빛의 반사율이 떨어지기 때문이다.
③ 금에서 보이는 노란색은 긴 파장영역에서 빛의 반사율이 떨어지기 때문이다.
④ 알루미늄은 반사율이 파장에 관계없이 높기 때문에 거울로 사용하기에 적합하다.

49. 표면색의 시감 비교를 통한 조건 등색도의 평가 시 사용하는 광원에 대한 설명으로 틀린 것은?

① 기준이 되는 광 아래에서의 등색 정도를 조사하기 위해서 일반적으로 상용 광원 D_{65}를 이용한다.
② 등색에서 벗어나는 정도를 조사하기 위해서 표준 광원 A를 이용한다.
③ KS A 0114에서 규정하는 값에 근사하는 상대분광분포를 갖는 형광램프를 비교광원으로 이용할 수 있다.
④ 조건 등색도의 수치적 기술이 필요한 경우 KS A 3325에 따른다.

50. 색채 소재에 대한 설명 중 틀린 것은?

① 염료를 사용할수록 가시광선의 흡수율은 떨어진다.
② 염료로서의 역할을 하기 위해서는 외부의 빛에 안정되어야 한다.
③ 가공하지 않은 상태에서의 무명천은 소색(브라운 빛의 노란색)을 띤다.
④ 합성안료로 색을 낼 때는 입자의 크기가 중요하므로 크기를 조절한다.

51. 전체 RGB 값을 가지고 있지 않은 ICC 프로파일이 한정적으로 가지고 있는 몇 개의 색좌표를 사용하여 CMM에서 다른 색좌표를 계산하는 방법은?

① 보간법 ② 점증법
③ 외삽법 ④ 대입법

(2014. 2. 기사 47번)

52. 불투명 반사물체의 색을 측정하는 조명 및 관측조건 중 틀린 것은?

① 45/0 ② 0/45
③ d/0 ④ O/c

53. 다음 () 안에 알맞은 HUNTER의 색차 그림은?

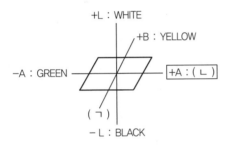

① ㄱ : (−B : BLUE), ㄴ : (Red)
② ㄱ : (+B : BLUE), ㄴ : (Red)
③ ㄱ : (−B : YELLOW), ㄴ : (GREEN)
④ ㄱ : (+B : GREEN), ㄴ : (BLUE)

54. 다음 중 적색 안료가 아닌 것은?

① 버밀리언 ② 카드뮴레드
③ 실리카백 ④ 벵갈라

(2016. 1. 기사 60번)

55. 광원과 관측자에 대한 메타메리즘 영향을 받지 않는 색채관리를 위하여 가장 적합한 측색방법은?

① 필터식 색채계를 사용한 측색
② 분광식 색채계를 사용한 측색
③ gloss meter(광택계)를 사용한 측정
④ 변각식 분광광도계를 사용한 측정

(2018. 1. 기사 52번)

56. KS A 0064에 의한 색 관련 용어에 대한 정의가 틀린 것은?

① 백색도(whiteness) : 표면색의 흰 정도를 1차원적으로 나타낸 수치
② 분포온도(distribution temperature) : 완전 복사체의 색도를 그것의 절대 온도로 표시한 것
③ 크로미넌스(chrominance) : 시료색 자극의 특정 무채색 자극에서의 색도차와 휘도의 곱
④ 밝기(brightness) : 광원 또는 물체 표면의 명암에 관한 시지(감)각의 속성

57. CIE 주광에 대한 설명으로 옳은 것은?

① 많은 자연 주광의 분광 측정값을 바탕으로 통계적 기법에 따라 각각의 상관 색온도에 대해 CIE가 정한 분광 분포를 갖는 광
② 분광 밀도가 가시 파장역에 걸쳐서 일정하게 되는 색 자극
③ 파장의 함수로서 표시한 각 단색광의 3자극값 기여 효율을 나타낸 광
④ 상관색 온도가 약 6,774K의 주광에 근사하는 주광

58. 색료재료의 구성 성분 중 색채표현 재료의 분류 기준으로 옳은 것은?

① 전색제
② 표면의 질감 종류
③ 안료와 염료
④ 색채의 발색도

59. KS A 0064 표준 용어에 속하지 않은 것은?

① 측광에 관한 용어

② 측색에 관한 용어

③ 시각에 관한 용어

④ 색료에 관한 용어

60. 올바른 색채관리를 위한 모니터의 설명 중 옳은 것은?

① 정확한 컬러 매칭을 위해서는 가능한 한 밝고 콘트라스트가 높은 모니터가 필요하다.

② 정확한 컬러 조절을 위하여 모니터는 자연광이 잘 들어오는 곳에 배치하여야 한다.

③ 정확한 컬러를 보기 위해서 모니터의 휘도는 주변광과 관계없이 항상 일정해야 한다.

④ 정확한 컬러를 보기 위해서는 모니터 프로파일을 사용하고, 프로파일을 인식하는 프로그램을 사용하여야 한다.

제4과목 : 색채지각론

61. 물체색의 반사율에 관한 설명 중 틀린 것은?

① 전 파장에 걸쳐 고른 반사율을 가질 때 하양으로 보인다.

② 450nm에서 높은 반사율을 가질 때 파랑으로 보인다.

③ 700nm에서 높은 반사율을 가질 때 빨강으로 보인다.

④ 600nm에서 높은 반사율을 가질 때 초록으로 보인다.

62. 5YR 7/14의 글씨를 채도대비와 명도대비를 동시에 주어 눈에 띄게 할 때 가장 적합한 바탕색은?

① 5R 4/2　　　　② 5B 5/4

③ N7　　　　　　④ N2

63. 시세포에 대한 설명으로 옳은 것은?

① L추상체는 Lightness로써 밝기 정보를 수용한다.

② 추상체는 망막에 고르게 분포하여 우수한 해상도를 갖게 한다.

③ 추상체는 555nm, 간상체는 507nm 빛에 대해 가장 민감하다.

④ 동일한 색 자극일 경우, 추상체와 간상체의 빛 수용량은 같다.

64. 다음 중 혼색방법이 다른 하나는?

① TV 브라운관에서 보이는 혼합색

② 연극 무대의 조명에서 보이는 혼합색

③ 직물의 짜임에서 보이는 혼합색

④ 페인트의 혼합색

65. 빛에 관한 설명 중 옳은 것은?

① 뉴턴은 빛의 간섭 현상을 이용하여 백색광을 분해하였다.

② 분광되어 나타나는 여러 가지 색의 띠를 스펙트럼이라고 한다.

③ 색광 중 가장 밝게 느껴지는 파장의 영역은 400~450nm이다.

④ 전자기파 중에서 사람의 눈에 보이는 파장의 범위는 780~980nm이다.

66. 색채지각설에서 헤링이 제시한 기본색은?

① 빨강, 초록, 파랑

② 빨강, 노랑, 파랑

③ 빨강, 노랑, 초록, 파랑

④ 빨강, 노랑, 초록, 마젠타

67. 임의의 2가지 색광을 어떤 비율로 혼색하면 백색광을 얻을 수 있다. 다음 중 이 혼합에 해당되지 않는 것은?

① Red + Cyan

② Magenta + Green

③ Yellow + Blue

④ Red + Blue

68. 색이 진출되어 보이는 감정 효과에 해당되지 않는 것은?

① 유채색이 무채색보다 진출의 느낌이 크다.

② 밝은색이 어두운색보다 진출의 느낌이 크다.

③ 따뜻한 색이 차가운 색보다 진출의 느낌이 크다.

④ 채도가 낮은 색이 높은 색보다 진출의 느낌이 크다.

69. 색체계별 색의 속성 중 온도감과 가장 관련이 높은 것은?

① 먼셀 색체계 : V

② NCS 색체계 : Y, R, B, G

③ L*a*b* 색체계 : L*

④ Yxy 색체계 : Y

70. 컴퓨터 모니터에 적용된 혼합원리에 대한 설명으로 틀린 것은?

① R, G, B를 혼합하여 인간이 볼 수 있는 모든 컬러를 나타내는 것이다.

② 2차 색은 감법혼합의 원리에 따라 원색보다 밝아진다.

③ 두 개 이상의 색을 육안으로 구분할 수 없을 정도로 작은 점으로 인접시켜 혼합한다.

④ 하양은 모니터의 원색을 모두 혼합하여 나타낸다.

71. 영·헬름홀츠의 3원색설에서 노랑의 색각을 느끼는 원인은?

① Red, Blue, Green을 느끼는 시세포가 동시에 흥분

② Red, Blue를 느끼는 시세포가 동시에 흥분

③ Blue, Green을 느끼는 시세포가 동시에 흥분

④ Red, Green을 느끼는 시세포가 동시에 흥분

72. 중간혼색에 대한 설명이 틀린 것은?

① 빛이 눈의 망막에서 해석되는 과정에서 혼색 효과를 준다.

② 중간혼색의 결과로 보이는 색의 밝기는 혼합된 색들의 평균적인 밝기이다.

③ 병치혼색의 예시로, 점묘파 화가들은 물감을 캔버스 위에 혼합되지 않은 채로 찍어서 그림을 그렸다.

④ 회색이 되는 보색관계의 회전혼색은 물체색을 통한 혼색으로 감법혼색에 속한다.

1 2 OK

73. 색채와 감정효과에 대한 연결이 옳은 것은?

① 한색계열 – 저채도 – 흥분

② 난색계열 – 저채도 – 흥분

③ 난색계열 – 고채도 – 흥분

④ 한색계열 – 고채도 – 진정

1 2 OK

74. 영·헬름홀츠의 색지각설에 대한 설명 중 틀린 것은?

① 우리 눈의 망막 조직에는 빨강, 초록, 파랑의 색지각 세포가 있다.

② 가법혼색의 삼원색 기초가 된다.

③ 빨강과 파랑의 시세포가 동시에 흥분하면 마젠타의 색각이 지각된다.

④ 잉크젯 프린터의 혼색원리이다.

1 2 OK

75. 다음 중 사과의 색을 가장 붉게 보이게 할 수 있는 광원은?

① 온백색 형광등 ② 주광색 형광등

③ 백색 형광등 ④ 표준광원 D_{65}

1 2 OK

76. 사람의 관심을 끌어야 하는 직업을 가진 사람의 의상 색을 정할 때 특히 고려해야 할 점은?

① 색의 항상성 ② 색의 운동감

③ 색의 상징성 ④ 색의 주목성

1 2 OK

77. 색의 혼합에 대한 설명으로 틀린 것은?

① 두 개 이상의 색 필터를 혼합하여 다른 색채 감각을 일으키는 것

② 인간의 외부에서 독립된 색들이 혼합된 것처럼 보이는 것

③ 두 개 이상의 색광을 혼합하여 다른 색채 감각을 일으키는 것

④ 색 자극이 변하면 색채 감각도 변하게 된다는 대응관계에 근거하는 것

1 2 OK

78. 시인성에 대한 설명 중 옳은 것은?

① 흰색이 바탕색일 경우 검정, 보라, 빨강, 청록, 파랑, 노랑 순으로 명시도가 높다.

② 검은색이 바탕색일 경우 노랑, 주황, 녹색, 빨강, 파랑 순으로 명시도가 높다.

③ 검은색 바탕보다 흰색 바탕인 경우 명시도가 더 높다.

④ 시인성은 색상, 명도, 채도 중 배경과의 명도 차이가 가장 민감하다.

1 2 OK (2019. 1. 기사 80번)

79. 색채의 심리 효과에 대한 설명 중 틀린 것은?

① 어떤 색이 다른 색의 영향을 받아서 본래의 색과는 다른 색으로 보이는 현상을 색채 심리 효과라 한다.

② 무게감에 가장 큰 영향을 미치는 것은 명도로, 어두운 색일수록 무겁게 느껴진다.

③ 겉보기에 강해 보이는 색과 약해 보이는 색은 시각적인 소구력과 관계되며, 주로 채도의 영향을 받는다.

④ 흥분 및 침정의 반응 효과에 있어서 명도가 가장 중요한 역할을 하는데, 고명도는 흥분감을 일으키고, 저명도는 침정감의 효과가 나타난다.

(2019. 2. 기사 72번)

80. 빛의 스펙트럼 분포가 다르지만 지각적으로는 동일한 색으로 보이는 자극은?

① 이성체　　　　② 단성체

③ 보색　　　　　④ 대립색

제5과목 : 색채체계론

81. CIE에서 규정한 측색용 기준광이 아닌 것은?

① 표준광 D_{55}

② 표준광 D_{65}

③ 표준광 D_{75}

④ 표준광 D_{85}

(2018. 3. 기사 94번)

82. 다음 중 먼셀 색체계의 장점으로 옳은 것은?

① 색상별로 채도 위치가 동일하여 배색이 용이하다.

② 색상 사이의 완전한 시각적 등간격으로 수치상의 색채와 실제 색감의 차이가 없다.

③ 정량적인 물리값의 표현이 아니고 인간의 공통된 감각에 따라 설계되어 물체색의 표현에 용이하다.

④ 인접색과의 비교에 의한 상대적 개념으로 확률적인 색을 표현하므로 일반인들이 사용하기 쉽다.

83. 혼색계에 대한 설명으로 틀린 것은?

① 사람의 눈이 부정확할 수 있고 감정, 건강 상태에 따라 다를 수 있으므로 개관적인 자료를 위해 사용한다.

② 색이 우리 눈에 보이지 않아도 수치로 표기되어 변색, 탈색 등의 물리적 영향이 없다.

③ 오스트발트 색체계와 CIE의 L*a*b*, CIE의 L*u*v*, CIE의 XYZ, Hunter Lab 등의 체계가 있다.

④ 지각적으로 일정하게 배열되어(지각적 등보성) 색편의 배열 및 개수를 조정할 수 있다.

84. 음양오행사상에 따른 색채체계에서 다음 중 오정색(五正色)에 해당하지 않는 것은?

① 적색　　　　　② 황색

③ 자색　　　　　④ 백색

(2017. 3. 기사 98번)

85. 파버 비렌의 조화론에서 색채의 깊이감과 풍부함을 느끼게 하는 조화의 유형은?

① white − tint − color

② white − tone − shade

③ color − shade − black

④ color − tint − white

86. 음양오행설에 있어서 양의 색은?

① 벽색　　　　　② 유황색

③ 녹색　　　　　④ 적색

(2017. 3. 기사 82번)

87. NCS 색체계에 대한 설명 중 옳은 것은?

① 대표적인 혼색계 중 하나이다.

② 오스트발트의 반대색 이론을 바탕으로 하고 있다.

③ 이론적으로 완전한 W, S, R, B, G, Y의 6가지를 기준으로 이 색상들의 혼합비로 표현한다.

④ 색상은 표준 색표집을 기준으로 총 48개의 색상으로 구성되어 있다.

(2017. 3. 기사 93번)

88. 패션색채의 배색에 관한 설명으로 옳은 것은?

① 동일색상, 유사색조 배색은 스포티한 인상을 준다.

② 반대색상의 배색은 무난한 인상을 준다.

③ 고채도의 배색은 화려한 인상을 준다.

④ 채도의 차가 큰 배색은 고상한 인상을 준다.

(2018. 2. 기사 90번)

89. 다음 각 색체계에 따른 색표기 중에서 가장 어두운 색은?

① N8

② L* = 10

③ ca

④ S 4000−N

90. 문 · 스펜서 색채 조화론의 미도를 계산하기 위해 필요한 값이 아닌 것은?

① 밸런스 포인트

② 미적 계수

③ 질서의 요소

④ 복잡성의 요소

91. CIE 색체계의 색공간 읽는 법에서 제시된 색은?

> Y 30.9, x 0.49, y 0.29

① 주황색

② 노란색

③ 초록색

④ 보라색

92. NCS 색체계에서 각 색상마다 그림의 위치 (검은 점)가 같을 때 일치하지 않는 것은?

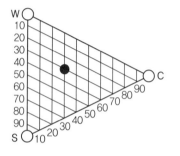

① 하양색도(whiteness)

② 검정색도(blackness)

③ 유채색도(chromaticness)

④ 색상(hue)

93. 한국산업표준 KS A 0011에서 명명한 색명이 아닌 것은?

① 생활색명

② 기본색명

③ 관용색명

④ 계통색명

(2017. 2. 기사 86번)

94. 오스트발트 색체계의 장점으로 옳은 것은?

① 색상표기가 색상들 사이의 관계성을 명료하게 나타내므로 실용적이다.

② 대칭구조로 각 색이 규칙적인 틀을 가지므로 동색조의 색을 선택할 때 편리하다.

③ 인접색과의 관계를 절대적 개념으로 표현하여 일반인들이 사용하기 쉽다.

④ 색상, 명도, 채도로 나누어 설명하므로 물체색 관리에 유용하다.

(2016. 2. 기사 86번)

95. 일본색채연구소가 발표한 색채 시스템으로 주로 패션 등에 사용되는 체계는?

① RAL
② PCCS
③ JIS
④ DIN

(2019. 3. 기사 100번)

96. "인접하는 색상의 배색은 자연계의 법칙에 합치하며 인간이 자연스럽게 느끼므로 가장 친숙한 색채조화를 이룬다."와 관련된 것은?

① 루드의 색채조화론

② 저드의 색채조화론

③ 비렌의 색채조화론

④ 슈브롤의 색채조화론

97. 다음 중 동물에서 따온 관용색명은?

① peacock green

② emerald green

③ prussian blue

④ maroon

(2013. 2. 기사 89번)

98. 다음 중 먼셀 색체계에서 상대적으로 가장 높은 채도 단계를 가진 색상은?

① 5RP
② 5BG
③ 5YR
④ 5GY

99. 수정 먼셀 색체계의 표준색표 구성에 대한 설명으로 옳은 것은?

① 명도 0과 명도 10에 해당하는 검정과 하양은 실제하는 색으로 N0에서 N10까지의 명도단계를 가진다.

② 채도는 /1, /2, /3, /4, /5, /6, /7, ···, /14 등과 같이 1단위로 되어 있다.

③ 100 색상환으로 구성되어 있으며, R의 경우 1R이 순색의 빨강에 해당된다.

④ 40색상에 대한 명도별, 채도별로 배열한 등색상면을 1장으로 하여 40장의 등색상면으로 구성되어 있다.

100. 색채 표준체계를 위해 설정된 관찰자와 관찰광원의 조합으로 적합하지 않은 것은?

① 관찰자 = 2° 시야, 관찰광원 = A

② 관찰자 = 10° 시야, 관찰광원 = D_{65}

③ 관찰자 = 2° 시야, 관찰광원 = C

④ 관찰자 = 10° 시야, 관찰광원 = F_2

MEMO